KB074483

미술 철학사

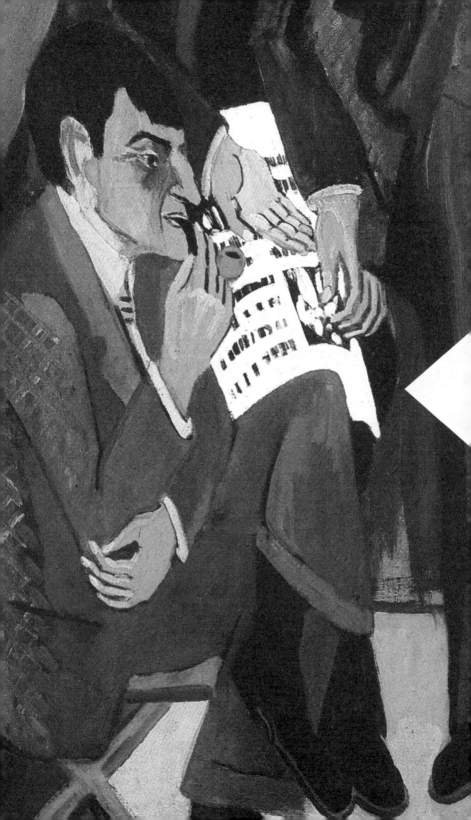

미술 철학사

이광래

2

재현과 추상:

독일 표현주의에서

초현실주의까지

미메시스

머리말

1.

앙리 마티스Henri Matisse는『어느 화가의 노트Notes d'un peintre』(1908)
에서 인간은 원하건 원하지 않건 자기 시대에 속해 있다고 천명
한다. 인간은 저마다 자기 시대의 사상, 감정, 심지어는 망상까지
도 공유하고 있다는 것이다. 마티스는〈모든 예술가에게는 시대의
각인이 찍혀 있다. 위대한 예술가는 그러한 각인이 가장 깊이 새겨
져 있는 사람이다. …… 좋아하건 싫어하건 설사 우리가 스스로를
고집스레 유배자라고 부를지라도 시대와 우리는 단단한 끈으로
묶여 있으며 어떤 작가도 그 끈에서 풀려날 수 없다〉고 했다.

2.

누구나 생각이 바뀌면 세상도 달리 보인다. 세상에 대한 표현 양
식이 달라지는 까닭도 여기에 있다. 결국 새로운 시대가 새로운 미
술을 낳는다. 미술가들은 시대를 달리하며〈미술이란 무엇인가〉
에 대한 반성을 새롭게 한다. 욕망을 가로지르기traversement하려는
미술가일수록 새로운 사상이나 철학을 지참하여 자신의 시대와
세상을 그리려 한다.

　　　옛날이나 지금이나 미술가들은 조형 욕망의 현장(조형 공
간)에서 시대뿐만 아니라 철학과도 의미 연관Bedeutungsverhältnis을 이
루며〈미술의 본질〉을 천착하기 위해 부단히 되새김질한다. 지금
까지 희로애락하며 삶의 흔적과 더불어 남겨 온 욕망의 파노라마

가 미술가들의 스케치북을 결코 닫을 수 없게 하는 것이다. 욕망의 학예로서 미술의 다양한 철학적 흔적들은 역사를 모자이크하는가 하면 콜라주하기도 한다. 미술가들의 조형 욕망은 줄곧 철학으로 내공內攻하면서도 재현과 표현을, 이른바 조형적 외공外攻을 멈추지 않는다.

3.
이렇듯 미술은 철학과 내재적으로 의미 연관을 이루며 공생의 끈을 놓으려 하지 않는다. 미술은 편리공생片利共生 commensalism하지만 그것의 역사가 철학의 역사와 공생할 뿐더러 이질적이지도 않다. 그것들은 도리어 동전의 양면으로 비춰질 때도 있고, 안과 밖으로 여겨질 때도 있다. 또한 로고스와 파토스가 단지 인성의 양면성에 지나지 않을 뿐 별개가 아니듯이, 니체Friedrich Wilhelm Nietzsche에 의해 아폴론과 디오니소스로 상징되는 예술의 두 가지의 대립적 표현형들phénotypes도 인성의 두 가지 타입을 반영하기는 마찬가지이다. 니체는 인간의 성격이 이렇게 상반된 두 가지 전형으로 대립되어 있다고 생각했다.

　　그는 이지적인 사람을 햄릿형 또는 아폴론형 인간이라고 부르듯이 명석, 질서, 균형, 조화를 추구하는 이지적이고 정관적靜觀的인 예술도 아폴론형으로 간주한다. 그에 비해 정의情意적인 사람을 돈키호테형 또는 디오니소스형 인간이라고 하듯이 도취, 환희, 광기, 망아를 지향하는 파괴적, 격정적, 야성적인 예술을 가리켜 디오니소스형이라고 부른다. 전자에 조형 예술이나 서사시 같은 공간 예술이 해당한다면 후자에는 음악, 무용, 서정시와 같은 시간 예술(율동 예술)이 해당한다.

　　이렇게 보면 조형 예술로서 미술의 역사는 이지적이고 정관적인 공간 철학의 역사이다. 미술은 감성 작용에 의해 파악되고

포착된 감각적 대상일지라도 그것의 공간적 표현에 있어서는 나름대로의 질서와 조화 그리고 균형감을 중시하는 정관적이고 철학적인 조형화를 줄곧 추구해 왔기 때문이다. 아서 단토Arthur Danto가 〈미술의 역사는 철학의 문제로 점철되어 있다〉고 주장하는 까닭이다.

4.
이 책은 〈철학을 지참한 미술〉만이 양식의 무의미한 표류와 표현의 자기기만을 끝낼 수 있다는 생각으로 2007년에 출간한 『미술을 철학한다』에서부터 잉태되었다. 미술의 본질에 대한 반성과 고뇌가 깃들어 있는 작품들 그리고 철학적 문제의식을 지닌 미술가들을 찾아 미술의 역사를 재조명하기 위해서이다.

　　모름지기 역사란 성공한 반역의 대가라고 말해도 지나치지 않다. 그것이 바로 새로움의 창출과 다르지 않기 때문이다. 미술의 역사에서도 부정적 욕망이 〈다름〉이나 〈차이〉의 창조에 주저하지 않을수록, 나아가 이를 위한 자기반성적(철학적) 성찰을 깊이 할수록 그에 대한 보상 공간이 크다. 이를 강조하기 위해 이 책은 조형 예술의 두드러진 흔적 찾기나 그것의 연대기적 세로내리기(통시성)에만 주목하지 않는다. 그보다 이 책은 시대마다 미술가들이 시도한 욕망의 가로지르기(공시성)가 성공한 까닭에 대하여 철학과 역사, 문학과 예술 등과 연관된 의미들을 (가능한 한) 통섭적으로 탐색하는 데 주력했다. 이른바 〈가로지르는 역사〉로서 미술 철학의 역사를 구축하기 위해서이다.

5.
끝으로, 더없이 어려운 출판 사정임에도 불구하고 이번에도 이 책의 출판을 맡아 준 홍지웅 사장님과 미메시스 여러분에게 감사한

마음을 가장 먼저 전하고 싶다. 또한 이 책이 출간되기를 응원하며 기다려 온 미술 철학 회장 심웅택 교수님을 비롯한 미술 철학회 회원들에게도 고마움을 전해야겠다. 이제껏 미술 철학 강의를 맡겨 준 국민대 미술학부의 조명식, 권여현 교수님과 질의 및 토론에 참여해 온 박사 과정 제자들에게도 크게 고맙다.

한편 지난 7년간 방대한 분량의 원고를 정독하며 교정해 준 강원대 불문과의 김용은 교수님을 비롯하여 수많은 자료를 지원해 준 시카고 대학과 시카고 아트 인스티튜트의 최형근 박사 부부 그리고 도쿄의 이상종 대표에게도 감사의 말을 전하고 싶다. 그리고 그동안 이 책에 수록된 수많은 작품의 이미지들을 찾아주거나 스캔해 준 이재수, 권욱규, 이용욱 조교의 수고도 적지 않았다. 고마운 제자들이다.

더구나 이 책을 질타하거나 못마땅해 하면서도 끝까지 읽어 줄 독자들 그리고 반갑거나 즐거운 마음으로 대해 줄 독자들의 인고忍苦에도 더 큰 고마움을 진심으로 전하고 싶다.

2016년 1월, 솔향 강릉에서
이광래

차례

7) 살바도르 달리: 무의식과 환영주의
① 갈라 편집증 ② 프로이트 편집증
③ 시간 편집증 ④ 신비주의와 원자 물리학 편집증
⑤ 새로움에의 편집증

2

나는 분명히 미술의 역사가 철학적 문제로
점철되어 있다는 생각에 사로잡혀 있다.

아서 단토Arthur Danto

『철학하는 예술Philosophizing Art』(2001) 중에서

역사 가로지르기와
미술 철학의 역사

인간의 욕망은 늘, 그리고 어디서나 가로지르려 한다. 인간은 〈선천적〉으로 유목민으로 태어나기 때문이다. 이를테면 다리 욕망은 물론이고 영토 욕망, 심지어 제국에의 욕망조차도 따지고 보면 모두가 〈생득적〉이다. 이처럼 지상(지도)을 가로지르기 위해 노마드nomade로서의 인간은 공간에 존재한다. 인간은 시간적 존재라기보다 공간적 존재인 것이다. 인간의 의식은 시간보다 공간의 영향을 지배적으로 받는다. 같은 시대라도 어디에 살았느냐, 어떤 사회적 구조나 환경에서 살았느냐에 따라 사고방식이 다르고, 에피스테메(인식소)도 다르다. 미술사를 포함한 모든 역사가 시간의 기록이라기보다 공간의 기록인 까닭도 거기에 있다.

1. 역사의 세로내리기(종단성)와 가로지르기(횡단성)

1) 본능에서 욕망으로

인간은 본능적으로 생물학적 흔적 남기기인 〈세로내리기〉를 우선한다. 생물학적 세로내리기는 인간이기 이전에 모든 생물의 본능이다. 종족 보존의 본능과 같은 세로내리기의 종種-전형적 특성은 학습하기 이전의, 즉 경험으로 습득할 필요가 없는 종으로서 인간의 특징적인 행동 유형이다.

　　프로이트Sigmund Freud는 인성을 원본능id, 자아, 초자아로 나눈다. 이때 원본능이란 성적 본능을 의미한다. 그에게 성적 본능은 억압된 본능이다. 그것은 각성되지 않은 심적 상태인 무의식의 내용이다. 그는 이러한 성적 본능을 리비도libido라고 부르고, 그것을 생물학적 에너지로 간주한다. 인간에게 리비도란 다름 아닌 〈종-전형적 세로내리기〉의 원초적 힘인 것이다. 이처럼 인간의 본능은 심리적이면서도 생물학적이다.

　　한편 프로이트는 의식과 무의식을 구별하기 위하여 비현실적이고 비논리적인 〈꿈의 논리〉를 내세운다. 그의 생각에 꿈은 〈왜곡된 소망Wunsch〉의 위장 충족이다. 꿈은 무의식 속에 품고 있던, 즉 의식역意識閾 밑으로 밀려나 의식 아래에 대기하고 있던 억압된 소망의 충족인 것이다. 꿈이 복잡하고 왜곡된 까닭도 소망들이 은밀하게 은폐되어 있기 때문이다. 더구나 억압되고 은폐되어 있던 소망들이 응축과 대체, 인과적 역전 등의 방법으로 꿈에 나

타나므로 더욱 그렇게 느껴진다.

프로이트는 무의식의 억압으로 충족되지 못하는 성적(세로내리기) 본능에 대한 소망에서 모든 신경 증상의 원인을 찾는다. 하지만 생물학적 소망과 생리적 소원을 주장하는 프로이트와 달리, 자크 라캉Jacques Lacan은 무조건적이고 절대적인 사랑에 대한 욕구besoin가 충족되지 못한 채 남아 있는, 심리적이고 상징적인 결여와 결핍에서 신경 증상의 원인을 찾는다. 다름 아닌 〈결여나 결핍을 향한 욕망désir〉이 그것이다.

라캉은 우리가 욕망으로 하여금 타자와의 관계 수단인 〈언어를 통해〉 절대적 타자가 발설하는 금지의 구조와 질서의 세계, 즉 상징계(초자아의 영역)[1]로 이끌린다고 말한다. 욕망은 언어를 통한 커뮤니케이션의 세계(상징계) 속에 편입됨으로써 비로소 느껴지는 〈결여의 상징〉이다. 욕망은 타자와의 관계에서 생기는 사회적 행위이다. 한마디로 말해 욕망은 〈타자의 욕망〉이다. 욕망의 대상은 타자가 아니라 타자의 욕망인 것이다. 그것은 타자가 나를 인정해 주기를 바라는 욕망이다. 그 때문에 나는 타자가 욕망하는 방식으로 욕망하고, 타자가 욕망하는 대상을 욕망한다. 욕망의 세계는 타자와 사회적으로 관계하는 세계이고, 타자에 의해 소외된 세계이기 때문이다.

이처럼 라캉은 프로이트의 생물학적 〈세로내리기의 본능〉을 타자와의 상징적 관계에서 오는 결여에 대한 충족 욕망으로 대신한다. 다시 말해 〈욕망의 논리〉는 타자와의 사회적 관계의 논리이다. 〈가로지르려는 욕망〉은 무매개적 양자 관계인 자아의 거울상 단계를 넘어, 언어적 매개(의사소통)를 통한 삼자 관계에

1 상상적인 것, 상징적인 것, 현실적인 것은 라캉의 정신 분석에서 프로이트의 자아, 초자아, 에스es(무의식)에 대비되는 기본적인 세 영역을 가리키는 개념들이다. 우선 상상계는 거울상 단계의 이미지가 지배하는 세계이다. 상징계는 금지의 언어에서 초래된 구조화, 질서화의 세계이다. 라캉이 정신병의 이론화를 위해 명확하게 한 영역이 현실계이다. 하지만 라캉에게 이 세 영역은 분리해서 생각할 수 없다.

이를 때 비로소 초자아(사회적 구조나 질서)에 의해 깨닫게 되는 결여에 대한 심적 반응이다.

세로내리려는 흔적 본능은 사회적 질서에 의해 욕망의 논리에 편입됨으로써, 즉 결여에 대한 사회적 욕망과 야합함으로써 개인이건 집단이건 공시적synchronique 욕망의 구조와 역사를 생산하기 시작한다. 사회의 진화 발전과 더불어 인간의 생물학적 본능이 더 이상 종의 억압된 특성이나 원초적 기재로만 머물러 있지 않고 사회적 욕망의 원형prototype이 되는 것이다. 다시 말해 타자와의 매개적 관계에 의해 이미 사회로 열린 욕망들의 갈등과 충돌, 나아가 반역이라는 역사의 동인動因이 형성되는 계기가 다른 데 있지 않다. 미술사를 포함한 어떤 역사라도 모름지기 결여에 대한 충족 욕망에서 비롯된다.

2) 역사의 세로내리기(통시성)와 가로지르기(공시성)

결여에 대해 가로지르기의 욕망으로 반응하는 마음psyche을 카를 구스타프 융Carl Gustav Jung은 의식과 무의식으로 나누고, 무의식을 개인적 무의식과 집단적 무의식으로 구분한다. 여기서 그는 무엇보다도 공상이나 환상과 더불어 신화나 예술의 출처로서의 집단적 무의식을 강조한다. 〈집단적 무의식〉이란 본래 생물학적이고 유전적인 무의식이고, 원시적이고 보편적인 무의식이다.

집단적 무의식은 자아가 의식화를 허용하지 않은 경험이 머무는 개인적 무의식의 일부이다. 그것은 이미 선조로부터 생래적으로 물려받은 것이므로 무의식의 아르케arche이자 원소적 유형archetype의 무의식이기도 하다. 그러므로 거기서는 집단으로 전승되는 전설이나 신화와 같은 선험적 심상들이 내재된 채 세로내리기를 한다. 역사에는 저마다 집단적 무의식이 하드웨어로서 선재

한다. 그것은 모든 역사에 역사소歷史素를 이루는 원소적 요소로서 작용하고 있다. 또한 그것이 역사의 〈지배적인 결정인cause dominante〉을 통시적diachronique 인과성에서 찾으려는 선입견의 단초가 되는 이유이기도 하다.

하지만 그것은 (마티스가 규정하는) 미술가를 각인시키는 시대적 요소가 되지는 못한다. 〈시대와 우리는 단단한 끈으로 묶여 있으며 어떤 작가도 그 끈에서 풀려날 수 없다〉는 마티스의 주장에서 〈시대의 끈〉이란 무의식 속에서 세로로 내려오는 생래적, 보편적 요소가 아니기 때문이다. 〈시대〉는 공시적 당대성contemporanéité을 의미할 뿐더러 〈끈〉의 의미 또한 공시적 연대성solidarité을 뜻한다. 더구나 그것은 세로내리기의 본능과 함께 스며든 욕망의 끈인 것이다. 자기 시대를 가로지르려는 흔적 욕망이 삶에 작용하며 보편적 역사소와 더불어 특정한 역사소를 형성하기 때문에 마티스도 위대한 예술가일수록 그 끈에서 풀려날 수 없다고 주장하는 것이다.

이렇듯 역사에는 통시적 인과성에 의한 지배적 결정인이 작용할 뿐만 아니라 공시적으로 횡단하려는 다양한 흔적 욕망이 〈최종적 결정인cause déterminante〉으로 작용한다. 이를테면 미술의 역사에서 마티스의 야수파가 출현하는 계기가 그러하다. 탈정형의 지배적 결정인과 더불어 니체의 디오니소스적 예술혼, 베르그송Henri Bergson의 〈생명의 약동〉 그리고 〈춤추는 니체〉로 불리는 이사도라 덩컨Isadora Duncan의 탈고전주의적 무용 철학 등이 마티스의 조형 세계를 새롭게 형성하는 최종적 결정인으로 작용했다. 이른바 〈중층적 결정surdétermination〉에 의해 야수주의fauvisme가 자기 시대를 가로지르는 흔적 욕망을 충족시킨 것이다.

2. 가로지르는 역사인 미술 철학사

1) 통사와 통섭사

통사通史를 수직형의 역사라고 한다면 통섭사通攝史는 수평형의 역사이다. 또한 전자를 세로내리기의 역사라고 한다면 후자는 가로지르기의 역사이다. 통사는 연대기 중심의 편년체적chronologique 역사인 데 반해 통섭사는 의미 연관의 구조를 중시하는 통합체적syncrétique 역사이다. 전자가 역사의 인과성이나 결정인을 주로 연속적 통시성에서 찾으려 한다면, 후자는 가급적 불연속적 공시성에서 찾으려 한다. 그 때문에 통사의 역사 서술이 비교적 단층적, 단선적, 평면적인 데 비해 통섭사의 역사 서술은 중층적, 복선적, 입체적이다.

통섭사histoire convergente는 문자 그대로 통섭의 역사이고 수렴의 역사이다. 프랑스의 철학사가 마르샬 게루Martial Guéroult가 〈건축학적 통일성unités architectoniques〉을 강조하는 통일체적 역사 이해, 그리고 이를 위한 〈건조술적建造術的〉 역사 서술이 그와 다르지 않다. 통섭사로서 미술 철학사는 역사의 이해와 서술에서 요구되는 통일과 건조의 과정을 〈철학에 기초하여〉 진행한다. 그리고 통섭사로서 미술 철학사는 철학으로의 환원이 아닌 〈철학이 지참된〉 미술의 역사이기도 하다.

시대를 가로지르려는 조형 욕망이 맹목과 공허를 피하기 위해서는 무엇보다도 철학을 지참한 채 과학과 종교, 신화와 역

사, 문학과 음악 등 다양한 지평과의 리좀적rhizomatique 통섭과 공시
적 융합에 주저하지 말아야 한다. 수준 높은 철학적 지성을 지닌
미술가일수록, 즉 철학적 자의식을 지닌 미술가일수록 미술의 본
질에 대한 (철학적) 반성을 우선하는 까닭도 거기에 있다. 마티스
가 〈위대한 예술가는 자기 시대의 사상과 철학의 각인이 가장 깊
이 새겨져 있는 사람〉이라고 강조하는 이유도 마찬가지이다. 그
때문에 미술 철학사는 〈미술로 표현된〉 철학의 역사이기도 하다.

2) 가로지르는(통섭하는) 미술 철학사

〈가로지르는 미술 철학사〉란 철학에 기초하거나 철학을 지참한
미술의 역사를 가리킨다. 그러므로 그것은 철학으로 돌아가려는
환원주의적 역사가 아니라 철학으로 미술을 관통하려는 통섭주
의적 역사이다. 그것은 아서 단토의 말대로 미술의 역사가 철학의
문제로 점철되어 있기 때문이다.

　　자연과 인간의 문제에 대해 철학은 로고스로 표현하고 미
술은 파토스로 표상하지만, 양자는 의미 연관에 있어서 불가분적
이다. 미술이 아무리 감성적 가시화의 조형 욕망plasticophilia이 낳은
결과라 할지라도, 거기에는 예지적 애지愛知의 인식 욕망epistemophil-
ia에서 비롯된 철학과 무관할 수 없다. 미술가의 조형 욕망이 타자,
나아가 역사로부터 위대한 미술 작품으로 인정받기 위해서는 오
히려 그와 정반대이어야 한다.

　　하지만 고대로부터 현대에 이르기까지 미술의 역사는 〈욕
망의 학예〉로서, 또는 욕망의 억압과 〈배설의 기예〉로서 가로지르
기의 공시적 구조와 질서의 변화에 따라 그 통섭의 양상을 달리해
왔다. 철학을 지참한 채 정치와 역사, 종교와 과학, 문학과 음악
등을 통섭하며 표상해 온 조형적 표현형들phénotypes은 시대 변화에

따라 그 특징을 달리했다. 즉 사회적 구조와 질서가 미술가에게 가한 억압과 자유의 양적, 질적 변화에 따라 미술의 본질에 대한 반성 또한 고고학적·계보학적으로 그 특징을 달리해 온 것이다. 정치 사회적 구조와 질서(권력)에 의해 조형 욕망의 표현이 억압적이고 기계적이 되었는지, 아니면 자유롭고 창의적이 되었는지에 따라 그 특징이 달랐던 것이다. 전자를 고고학적이라고 한다면 후자는 계보학적이라 할 수 있다.

① 〈욕망의 고고학〉인 미술 철학사
고고학archéologie으로서 미술 철학사는 미술가의 조형 욕망이 억압을 강요받던 고대·중세 시대에서 르네상스 시기에 이르기까지의 미술 시대를 가리킨다. 그 기간은 미술가의 철학적 사고가 적극적으로 투영되거나 자율적으로 반영될 수 없었던 조형 욕망의 이른바 〈고고학적 시기〉였다.

그 기간의 작품들은 미술가의 번뜩이는 영감과 생생한 영혼이 담겨 있는 창의적 예술품이라기보다 고도의 기예만을 발휘한, 그리고 예술적 유적지임을 확인시켜 주거나 절대 권력만을 역사적 증거로 남겨야 하는 유물 같은 것으로 간주될 수밖에 없었다. 미술가들은 교의적이거나 정치 이념적 정형화formation만을 요구받았기 때문이다. 조형 욕망의 억압으로 인해 그들은 동일성의 실현만을 미적 가치로 삼아야 하는, 눈속임이나 재현의 의미 이상을 담아낼 수 없었다.

조형 기호의 고고학 시대나 다름없었던 권력 종속의 시대에 〈기계적 학예〉로서 미술이 추구해 온 기예상의 균형, 조화, 비례, 대칭 등의 개념들은 모두 억압의 언설들이었다. 그뿐만 아니라 절제, 동일, 통일의 언설들이기도 했다. 자유로운 창조와 창의적 발상을 가로막는 아폴론적 언설 시대에는 상상력과 발상의 창

조가 아닌, 신화와 같은 집단적 무의식을 표출하는 기예의 창조와 완성도만이 돋보였을 뿐이다.

　　절대적인 교의나 통치 이념이 지배하던 시대에도 욕망이 억압된 미학이나 그에 따라 고고학적 가치가 높은 도구적 유물이 생산되듯, 주로 타자의 계획이나 주문에 의한 작품 활동만이 가능했다. 이를테면 529년 동로마 제국의 유스티니아누스 황제에 의해 아테네 철학 학교가 폐쇄된 이래 피렌체에 조형 예술의 봄(르네상스)이 찾아 들기까지 보여 준 다양한 유파나 양식의 작품에서도 (평면이건 입체이건) 절대적 교의나 이념만이 공간을 차지했을 뿐 철학의 빈곤이나 부재가 더욱 가속화되었던 것이다.

② 〈욕망의 계보학〉인 미술 철학사

이에 반해 계보학génélogie으로서 미술 철학사는 르네상스 이후부터 점차 그 서막이 오르기 시작했다. 르네상스는 한마디로 말해 〈철학의 부활〉이었다. 피렌체에도 플라톤 철학이 다시 소생한 것이다. 그로 인해 미술에서도 그것의 본질에 대한 철학적, 미학적 반성이 가능해졌다. 미술과 미술가들이 의도적, 자의적, 자율적으로 철학을 지참하기 시작한 것이다. 미술의 역사에서도 욕망의 〈고고학에서 계보학으로〉 전환되는 〈인식론적 단절〉이 시작되었다.

　　계보학은 각 시대마다 권력과 개인과의 관계에 관한 자율적 언설의 구조가 어떻게 만들어지는지, 그리고 그 위에서 욕망을 가로지르기하는 기회가 어떻게 형성되어 왔는지를 탐구한다. 인식론적 단절과 더불어 이러한 계보학적 관심의 표출은 르네상스 이후의 미술 철학에서도 마찬가지였다. 그와 같은 철학적 언어와 논리가 삼투된 미술 작품들이 시대마다 가로지르는 조형적 에피스테메를 담아내며 욕망의 계보학을 형성해 갔다. 권력의 계보와

더불어 미술가들에게 욕망의 배설을 위해 주어진 이성적, 감성적 자유와 자율이 미술 철학사를 생동감 넘치는 창조의 계보학으로 만들어 간 것이다.

프랑스 대혁명(1789) 이후, 즉 낭만주의 이후의 미술은 욕망 배설의 양이 급증하는 배설 자유 시대의 개막을 알렸다. 대타자l'Autre에 의해 억압되어 온 욕망의 가로지르기가 해방됨에 따라 미술은 철학과 창의성의 계보학으로서 면모를 새롭게 하기 시작한 것이다. 왜냐하면 주체적 예술 의지에 따른 〈자유 학예〉로서 철학뿐만 아니라 신화, 과학, 문학, 음악 등 전방위에로 욕망의 가로지르기를 이전보다 더 만끽할 수 있게 되었기 때문이다. 예컨대 탈정형déformation을 감행하기 위해 인상주의가 시도한 전위적 탐색이 그것이다. 욕망의 대탈주 시대가 도래한 것이다.

나아가 통섭의 무제한적인 자유가 제공되면서 가로지르기를 욕망하는 미술은 급기야 더 넓은 자유 지대, 즉 욕망의 리좀적 유목 공간으로 나서기 시작했다. 이른바 호기심 많은 아방가르드들Avant-gardes의 조심스런 탐색이 그것이다. 하지만 아방가르드들의 조심스러움도 잠시였다. 미술가들은 (백남준의 탈조형의 반미학 운동에서 보듯이) 저마다 신대륙의 발견에 앞장선 탐험가들처럼 다양한 조형 전략과 조형 기계로 무장한 노마드nomade로 자처하고 나섰다.

조형 예술의 신천지에 들어선 그들은 이내 통섭의 범위나 질량에 있어서 전위의 비무장 지대마저도 허용하지 않았다. 따라서 통섭하는 미술 철학사는 이제 욕망이 발작하는 통섭의 표류를 염려하고 경고하기까지 이르렀다. 오늘날 많은 이들이 〈회화의 죽음〉을 선언하는가 하면 〈미술의 종말〉을 외치는 까닭도 거기에 있다.

Ⅲ. 욕망의 대탈주와 탈정형

// 현대 미술은 데포르마시옹déformation의
강화를 위해 탈주한다. 동일성 신화가 옥죄어 온
〈형forme으로부터의 이탈〉, 〈원본적 재현의 거부〉,
〈재현 양식의 해체〉, 나아가 〈평면으로부터의
해방〉, 그것이 곧 20세기 미술의 탈주선이다.
그러면 그와 같은 탈주의 단초는 어디인가?
19세기 후반 이후 동일성 신화로부터의
탈주 욕망을 과감하게 발현한 이단의 선구는
무엇인가? 인상주의인가, 상징주의인가?
인상주의는 빛과의 응즉률応卽率 participated rate을
높이며 데포르마시옹을 강화하지만, 상징주의는
현실적 동일성identité과 상상력의 분여도分與度를
줄이며 그와 같은 효과를 기대한다. 인상주의와
상징주의가 시도하는 형形으로의 침투와 이탈은
서로 상극을 지향하면서도, 양자 모두 자기
시대를 가로지르려는 욕망의 다름과 차이를
발견하고 강조하려는 점에서는 하나의 목표와
이념으로 수렴된다. 양자는 무엇보다도 동일성에

대한 탈주 욕망을 이념적으로 공유하는 것이다.
동일성 신화에 대한 참여와 동조(재현 미술)는
미술의 본질 이해에 있어서 누구라도 객관적
주변인의 입장에 머물게 한다. 하지만 차별성을
통한 동일성에 대한 부정(표현 미술)은 미술가로
하여금 주관적이고 자기중심적인 입장을 가능한
한 선명하게 드러낸다. 〈형으로부터의 이탈〉이나
〈원본적 재현의 거부〉에는 조형 예술로의
미술에 대한 독자적이고 주관적인 본질 이해가
선행되어야 하기 때문이다. 동일성을 유전
인자형génotype으로 하는 재현적 우세종dominant의
적자생존 방식을 통해 이어진 미술의 역사에서도
돌연변이에 의한, 〈정형화에서 부정형不定形으로〉
조형 의지와 양식의 획기적 진화가
불가피했다. //

제1장

재현의 종언

조형 예술에서 데포르마시옹-déformation은 혁신을 위한 일종의 자기 파괴다. 그것은 중세 이래 미술의 역사를 〈세로내리기〉해 온 재현 욕망의 포기를 의미한다. 특히 19세기를 경과하는 동안 아카데미의 미술 교육이나 살롱전의 권위주의적 주형鑄型에 대한 갈등과 대립 속에서도 점진적으로 확보해 온 조형의 자율성은 마침내 미술의 본질 자체에 대한 반성과 더불어 데카르트식의 〈방법적 회의〉에 이르게 된 것이다.

조형 예술에서의 〈방법적 회의〉란 다름 아닌 전통적 재현 양식에 대한 일체의 의심이다. 그것은 살롱전에 대한 거부와 더불어 현저해진 전통적 재현으로부터의 대탈주를 부추기는 내면의 유혹이다. 또한 그것은 외재적 억압이나 구속에 대한 독자적 자율권의 요구이다. 또한 스스로를 내재적 해방과 자유에로 나아가게 하는 반작용의 계기이자 동력이기도 하다. 더구나 19세기 후반의 데카당스를 몸소 체험한 미술가들에게 그것은 유보되어 온 자유와 자율을 드디어 마음 놓고 구가할 수 있는 직접적인 학습의 계기였다.

미술가들의 조형 욕망은 더 이상 동일성 신화만을 신앙하지 않으려 한다. 원본의 재현은 더이상 반드시 지켜야 할 절대적 교의가 아니었다. 그들의 표상 의지도 동일성이나 원본의 재현 강박증에서 벗어나려 한다. 그들에게 정합성cohérence은 더 이상 조형미의 판단 기준이 아닌 것이다.

이렇듯 동일성 신화의 붕괴와 조형 욕망의 엑소더스는 절대적으로 군림해 온 〈재현 시대〉의 마감을 예고했다. 〈재현(한계 욕망)에서 표현(초과 욕망)으로〉의 메가 트렌드와 더불어 재현의 동일성을 차이와 다름의 표현expression이 대신하기 시작한 것이다. 재현과 동일성을 오히려 사상事象의 본질에 대한 인식론적 장애물로 간주하는 수많은 미술가들은 지금도 저마다 가시적 원본과의

거리두기espacement나 그것의 말소를 통해 조형의 본질적 의미를 확인하려 한다. 그들은 자신만의 세계를 독창적인 양식으로 표현하는가 하면 주관적인 창의력으로 표상하려 한다.

1. 독일의 대탈주: 표현주의

자유의 체험은 억압과 구속에 대한 저항력을 몇 곱절로 강화시킨다. 획일이나 동일에 의한 억압이 창의와 창조의 공동 무덤이라면, 차이에 대한 표현의 자유는 창의와 창조의 모태이자 원동력이다. 그러므로 미술의 역사에서 표현주의의 공공연한 출현은 재현 미술의 전통에 대한 중압감에서 해방된 〈자유주의의 선언〉이나 다름없다.

1) 표현주의의 요람: 왜 독일인가?

자유의 양은 억압의 정도를 가늠할 수 있는 척도이다. 자유는 표현의 행사로 실현된다. 그 때문에 자유로운 표현이야말로 자유의 향유와 구가를 의미한다. 왜 독일이 미술의 역사에서 자유와 자율의 신기원이 된 표현주의의 요람이 되었을까? 무엇 때문에 20세기 초(1905~1920) 독일에서는 원본 재현의 에피스테메가 미술의 역사소로서 더 이상 지속될 수 없었을까? 다른 지역의 미술가들보다 왜 독일의 미술가들이 〈재현에서 표현으로〉 세계에 대한 의지와 표상을 전환하기가 쉬웠을까?

한마디로 말해 그만큼 억압의 정도가 덜했기 때문이다. 우선 19세기의 미술을 주도해 온 프랑스에 비해 독일은 상대적으로 예술가들에게 가하는 억압과 스트레스가 적었다. 독일이나 오스트리아의 미술가들은 프랑스의 미술 아카데미가 고집해 온 전통

적인 규칙과 규범에 길들여지지 않았을뿐더러 권력화된 파리 살 롱전의 권위주의적 경직성에 대해서도 별다른 관심을 보이지 않았다.

철학과 사상에서도 19세기 후반의 독일에서는 칸트Immanuel Kant 이래 피히테Johann Gottlieb Fichte, 셸링Friedrich Wilhelm von Schelling을 거치면서 관념론을 절정에 이르게 한 헤겔Georg Wilhelm Friedrich Hegel의 절대정신에 대한 반발과 거부감이 팽배해지고 있었다. 철학사에서도 보기 드물게 〈철학적 표현주의〉의 등장이라고 할 만한 두 천재 철학자 쇼펜하우어Arthur Schopenhauer와 니체Friedrich Wilhelm Nietzsche의 철학이 그것이었다.

예컨대 〈세계는 나의 표상이다〉라고 주장한 쇼펜하우어의 철학은 기본적으로 세계의 내부와 연결되는 통로를 우리 자신, 즉 개인 내에서만 발견할 수 있다는 입장이었다. 그러한 쇼펜하우어의 철학은 그 입장만으로도 외적 대상에 대한 재현보다 주관적 표현에서 조형적 가치를 발견하려는 표현주의의 길잡이가 되었다. 재현 미술은 그때까지도 어떤 집의 내부로 통하는 입구를 제대로 찾지 못한 채 너무나 오랫동안 그 집 주변만 맴돌 수밖에 없었다.

또한 우울하고 데카당트한 세기말을 보내면서 니체의 철학이 독일 표현주의에 미친 영향도 쇼펜하우어의 철학보다 덜하지 않다. 〈세계의 본질은 의지이다〉, 〈이 세계는 힘에의 의지이다. 그리고 그 이외에는 아무것도 아니다!〉[2]라고 주장하는 니체의 철학은 전승된 모든 것을 파괴하고 철저한 방식으로 새롭게 시작하

2 니체에게 〈의지Wille〉란 쇼펜하우어적인 의미의 〈욕망〉을 의미하지는 않는다. 니체에게 의지의 본질은 명령Befehl, 즉 지휘Kommando이다. 의지는 명령을 내리는 곳에서만 존재한다는 것이다. 하지만 그것은 자신이 주위에 내리는 저급한 형태의 명령이 아니다. 그것은 오히려 자신에게 향하는 명령이다. 그것은 자신을 통제할 수 있고, 자신이 주인이 되게 하는 것, 끊임없이 자신을 고양시키는 것, 자신을 보다 높은 단계로 끌어올리는 것을 의미한다. 그러므로 그에게는 〈자기 극복〉이 의지의 본질이고 명령의 목적이다. 마르틴 하이데거, 『니체와 니힐리즘』, 박찬국 옮김(서울: 지성의 샘, 1996), 60~61면.

자고 외쳤다. 이는 독일의 표현주의자들에게 재현 미술의 전통에 대하여 반발하거나 거부할 수 있는 정신적 동력원이 되었다.

슐라미스 베어Shulamith Behr는 다음과 같이 말했다. 〈1909년 칸딘스키Wassily Kandinsky는 신미술가협회의 결성을 선언했다. 이 그룹은 미술 작품이 《미래의 싹》을 품어 이를 자라도록 한다는 믿음을 가지고 있었다. 같은 해 제1회 협회전을 알리는 칸딘스키의 포스터는 매우 추상적이고 상징적인 풍경과 구상적 모티브로 이러한 목적을 나타냈다. 이들의 진술에는 미술의 진화하는 힘과 사회를 변혁시키는 그 능력에 대한 유토피아적 믿음이 분명히 드러나 있다. 하지만 이러한 사상은 니체에게서 영향받은 것이다. 니체는 낭만적 자유주의를 널리 알렸고, 자아의 극복과 개인의 창조력 개발을 강조했다.〉[3]

당시 표현주의의 주류에서 벗어나 있던 예술가에게조차 니체의 영향력을 엿볼 수 있는데, 예컨대 브레멘 북부에 거주하는 파울라 모더존베커Paula Modersohn-Becker는 1899년 3월 3일 일기에서 〈『차라투스트라는 이렇게 말했다』를 다 읽었다. 경이로운 작품이다. …… 새로운 가치를 설파한 니체, 그는 고삐를 움켜쥐고 극단의 에너지를 요구한다〉고 적고 있다. 특히 1905년에 결성된 다리파Die Brücke는 『차라투스트라는 이렇게 말했다Also sprach Zarathustra』(1883)와 『힘에의 의지Der Wille zur Macht』(1901)에 열광하였고, 창립 멤버 중 하나인 에리히 헤켈Erich Heckel은 니체의 강한 정신력과 통찰력을 상징하는 목판화를 남기기도 했다.

이처럼 예술의 변혁에 대한 니체의 전위적 주장은 기존의 제도권으로부터 독립을 선언한 아방가르드에게 정신적 에너지가 되었을 뿐만 아니라 표현주의 화가들에게도 야심에 찬 대안을 수립하는 이념적 동력원이 되었다. 심지어 자립과 해방을 추구하는

3 슐라미스 베어, 『표현주의』, 김숙 옮김(파주: 열화당, 2003), 9면.

여성의 태도가 여성의 본성을 상실하거나 여성성이 퇴화하는 징후라고 주장하는 니체의 반反페미니즘까지도 클림트Gustav Klimt나 키르히너Ernst Ludwig Kirchner 등의 여성관에 대물림되었을 정도였다.

1848년의 사회주의 혁명 이후 정치, 사회적으로 자유의 공기를 마셔 본 노동자와 민중이 혁명의 주인공으로 등장했지만 실권은 경제적 통일에 힘입어 경제의 주도권을 잡은 부르주아의 몫이었다. 시간이 지날수록 유물론자인 포이어바흐Ludwig Feuerbach나 마르크스Karl Marx의 주장대로 초월적 신에 대한 믿음 대신 그 자리를 화폐가 차지하였다. 그들은 부르주아의 도덕적 위선에 저항하면서 사회적 인습에 얽매인 전통적 가치관으로부터의 해방을 요구했다.

19세기 말 〈신은 죽었다〉고 선언할 만큼 독일 사회는 정신적 해방과 자유를 표방했으며 개인주의를 신봉하는 분위기 역시 점차 고조되어 갔다. 이러한 변화는 당시 독일 미술의 경향에서도 나타났다. 시간이 지날수록 이제껏 재현 신학과 같이 신으로부터 존재와 재현의 정당성을 빌려 온 모든 전통적 가치와 규범은 더 이상 인간의 삶은 물론 예술 세계마저도 지배할 수 없었다. 삶에서의 절대적인 힘의 상실이 결국 인간을 일상적 공허와 불안에 빠뜨린 것이다.

다시 말해 프랑스인들이 물질적 향락과 육체적 쾌락으로의 도피, 즉 데카당스를 향유하는 동안 독일인들은 그와 정반대로 삶의 공허와 불안으로 인한 시대적 우울증에 빠져들고 있었다. 세기말을 보내고 있던 독일의 지식인이나 예술가들에게는 어둡고 음울한 황혼만이 소리 없이 내려앉고 있었다. 다름 아닌 니힐리즘이었다. 결국 쇼펜하우어의 염세주의가 독일의 표현주의를 싹 틔우는 철학적 토양이 되었다면, 니체의 니힐리즘은 그것이 자라나는 예술적 자양분이 되었던 것이다.

2) 독일 표현주의의 선구: 뭉크의 실존주의

에드바르 뭉크Edvard Munch가 독일 아카데미의 회원이 된 것은 60세 (1923)가 되어서였다. 노르웨이 출신임에도 그가 뒤늦게 독일 아카데미의 회원이 될 수 있었던 것은 노르웨이에서의 활동 못지않게 베를린에서도 활발하게 활동했던 점 그리고 다리파들을 비롯한 독일의 표현주의자들에게 적지 않은 영향을 끼친 점 때문이었을 것이다.

뭉크는 회화로 말하는 실존주의자였다. 그는 시종일관 인간이라는 존재의 숙명적 조건인 생로병사의 실존적 의미를 화폭 위에서 논했다. 삶의 파노라마를 실존의 네 단계로 전개해 그린 듯한 「인생의 네 시기」(1902, 도판1)처럼 그는 화가로서의 실존적 삶 역시 그대로 이끌어 가려 했다. 실제로 화가로서의 삶의 여정은 자연인으로서 그의 인생행로와 크게 다르지 않았다.

① 정신적 지진: 불안으로 시작하다

뭉크는 자신의 인생행로를 가리켜 〈불안과 질병이 없었다면 내 인생은 방향타가 없는 배였다〉라고 표현한다. 질병, 죽음, 불안, 그것들이 그의 삶을 예사롭지 않게 한 실존Ex-istenz 脫存의 조건들이었다는 것이다. 일찍부터 연이은 가족들의 질병과 죽음이 그에게 불현듯 닥쳐 온 정신적 지진이었다면, 그 여파로 밀려드는 불안은 화가로서의 삶을 덮친 쓰나미였다.

그는 다섯 살 때 어머니를 결핵으로 여읜 채 소년 시절을 보냈다. 14세(1877)에는 한 살 위의 누나 소피가 결핵으로 죽었다. 26세가 되던 해에 아버지마저 세상을 떠나고, 그 자신과 두 여동생 잉게르와 라우라만 남게 되었다. 가족들의 죽음 가운데서도 누나 소피의 죽음은 가장 심각한 트라우마(정신적 외상)

로 남아 그를 계속 괴롭혔다. 26세에 그린 첫 작품 「병든 아이」(1885~1886)에서 죽어 가는 누나의 모습을 그려 낼 만큼, 소년 뭉크에게 드리워진 질병과 죽음의 그림자 그리고 그것에 대한 불안감은 쉽게 지울 수 없었다.

그 뒤에도 트라우마는 치유되지 않았고, 그는 내면의 상흔을 몇 번이나 겉으로 드러내곤 했다. 1890년대에도 여러 번 「병든 아이」를 다시 그렸는데, 여전히 죽은 누이의 망령에 시달리는 형국이었다. 뭉크의 초기 작품들에 대하여 울리히 비쇼프Ulrich Bischoff 가 〈구도 면에서 수평축과 수직축이 사용되었으며, 주제 면에서는 《생의 프리즈》의 중심 주제가 된 외로움과 슬픔, 존재론적 불안에 대한 깊은 천착이 드러난다〉[4]고 평한 것도 이와 관련된다. 하지만 중심 주제인 〈생의 프리즈〉는 초기 작품에만 국한된 것이 아니다. 그는 질병, 불안, 절망, 죽음 등 인간의 실존에 관한 문제들을 주제로 한 작품들을 제작함으로써 결국 하나의 주제로 관통하는 일관된 작품 세계를 드러내려 했다. 그것이 바로 파노라마로 펼쳐지는 〈생의 프리즈〉다. 그가 즐겨 동원한 수평과 수직의 구도는 이러한 실존의 표상 의지를 효과적으로 구현하기 위한 양식상의 도구일 뿐이었다.

〈생의 프리즈〉의 서막은 32세에 그린 「달빛」(1895, 도판2)이었다. 질병이나 죽음으로 생의 위협을 느끼고 있는 자신의 처지를 어두운 밤하늘의 달로, 그리고 외롭고 불안한 자신의 심경을 물 위를 비추는 달빛으로 나타내고 있다. 이 작품은 이후로 생의 프리즈가 전개될 자신의 삶의 무대를 상징한다. 프로이트, 로스 Adolf Loos, 클림트와 마찬가지로 화면을 수직으로 나누는 나무들은 남성을, 그리고 수평선들은 여성을 상징하고 있다.

하지만 나무들은 생기를 잃은 채 저마다 외롭게 서 있다.

4 울리히 비쇼프, 『에드바르트 뭉크』, 반이정 옮김(파주: 마로니에북스, 2005), 18면.

외롭기는 달빛이 내려앉은 물 위도 다르지 않다. 이처럼 그에게 세상은 적막하다. 염세적이고 허무한 정조情調만이 그의 삶을 휘감아 돌고 있다. 현재도 미래도 불안하기는 마찬가지이기 때문이다. 가족의 질병과 죽음을 지진처럼 느껴 온 그에게 불안은 일찍부터 앓고 있는 정신 장애나 다를 바 없다. 그를 당시 덴마크의 우수憂愁의 철학자 쇠렌 오뷔에 키르케고르Søren Aabye Kierkegaard에 비유하는 것도 그 때문이다.

비쇼프는 뭉크가 적어도 키르케고르의 다음과 같은 말에 영향받았을 것이라고 주장한다. 〈나의 영혼은 너무 무거워서 그 어떤 생각도 그것을 짊어질 수 없다. 어떤 날갯짓도 내 영혼을 하늘 높은 곳으로 올려 보낼 수 없다. 어떤 움직임이 있더라도 태풍 직전에 저공 비행을 감행하는 작은 새처럼 땅바닥을 스쳐 지나가는 정도일 뿐이다. 압박과 불안이 내면의 존재를 짓누른다. 지진이 곧 일어날 것 같다.〉[5] 불안은 뭉크의 내면만을 압박한 것이 아니다. 태풍 앞에서 피할 곳이 없는 작은 새처럼 그의 화면은 피할 수 없는 불안과 절망 때문에 절규할 수밖에 없었다.

1892년(29세)의 한 일기에서 그는 〈친구 둘과 산책을 나갔다. 해가 지기 시작했고, 갑자기 하늘이 핏빛으로 물들었다. 나는 피로를 느껴 멈춰 서서 난간에 기대었다. 핏빛과 불의 혓바닥이 검푸른 협만과 도시를 뒤덮고 있었다. 친구들은 계속 걸었지만 나는 두려움에 떨며 서 있었다. 그때 나는 자연을 관통하는 끝없는 절규를 들었다〉고 하여 별안간 눈앞에 악령으로 나타난 불안에 절규하는 심경을 토로한 적이 있다. 이때부터 그의 〈절규〉는 멈추지 않았다. 「절규」(1893, 도판3)를 무려 50점이나 그릴 만큼 불안은 그를 지속적으로 절규하게 했다.

불안은 유령처럼 그의 삶을 따라다니는 그림자였다. 그

5 울리히 비쇼프, 앞의 책, 53면.

가 그림자를 두려워한 것도 그 때문이었다. 그럼에도 질병으로부터 얻은 〈죽음 외상〉이 유령의 그림자가 되어 그의 화면마다 스며들어 있다. 그는 1890년 봄에 기고한 한 수기에서 〈달밤에 산책을 나선다. 이끼가 낀 오래된 석상들과 마주친다. 나는 그것들 모두와 친숙해진다. 내 그림자가 두렵다. …… 불을 켜자 갑자기 내 그림자가 어마어마하게 커져서 벽의 절반을 덮고 결국 천장에 이른다. 스토브 위에 걸린 큰 거울 속에서 나를 발견한다. 유령과 같은 내 얼굴을. 나는 죽은 자들을 데리고 살아간다. 어머니, 누나, 할아버지 그리고 아버지. 특히 아버지는 언제나 함께한다. 모든 추억이 세세한 부분까지 되살아난다〉[6]고 적고 있다.

프로이트는 억압된 충동의 리비도가 불안의 근원이라고 한다. 어머니에 대한 성적 원망願望으로의 리비도, 그 억압된 리비도를 강력한 경쟁자인 아버지가 눈치챌지 모르고, 그렇게 되면 벌을 받을지도 모른다는 생각 때문에 그 남자 아이는 아버지에 대한 두려움을 느끼게 된다는 것이다.[7] 하지만 그때에도 억압된 리비도는 불안을 그림자로 남기게 마련이다. 왜냐하면 리비도 뒤에 남은 불안은 빛 뒤에 숨겨진, 빛에 의해 억압된 실체의 그림자와 같은 억압의 심상이기 때문이다.

예컨대 「달빛」(도판2), 「여자의 세 시기」(1894, 도판4), 「사춘기」(1894), 「키스」(1897, 도판37), 「남과 여」(1898) 등이 그것이다. 그의 말대로 그의 일상적 의식에는 〈언제나 아버지와 함께〉, 하지만 무의식에는 누나와 여동생이 언제나 자리 잡고 있었다. 억압 기제인 아버지를 그림에 의도적으로 투영하지 않았지만 누나와 여동생은 어머니 대신 그에게 두드러지게 나타나는 불안의 두

6 올리히 비쇼프, 앞의 책, 34면.
7 지그문트 프로이트, 『억압, 증후 그리고 불안』(프로이트 전집 12), 황보석 옮김(파주: 열린책들, 1997), 289면.

가지 근원인 〈죽음 외상〉으로, 그리고 〈충동의 리비도〉로 자주 등장했다. 특히 「여자의 세 시기」에서 오른쪽 두 번째에 죽음의 그림자에 억압되어 있는 창백한 표정의 여동생 잉게르와 「사춘기」에서 알몸의 잉게르는 뭉크의 불안이었다.

「사춘기」는 옷을 벗은 여체의 아름다움을 표상하려는 누드화가 아니다. 사회적으로나 가족적으로나 그를 지배하고 있는 외로움, 즉 무의식적인 〈알몸〉 트라우마는 소녀 잉게르의 누드를 통해 극대화된 불안감으로 표출되었을 뿐이다. 부재하는 어머니 대신 여동생을 등장시킨 것은 자기 내면의 억압된 성적 리비도가 그 원인으로 작용한 것으로 보인다. 또한 그 무의식적 불안감과 더불어 언제나 죽음을 일깨우는 실존의 불안감은 여동생의 등 뒤의 어두운 그림자로 유령처럼 (예외 없이) 드리워 있다.

불안은 누구에게나 있는 무의식적인 현상으로 위험을 치유하거나 도피하려는 구조 신호이자 도피 신호이다. 사람들은 그 신호에 따라 저마다 달리 반응한다. 불안과 맞서 싸우는가 하면 반대로 우울해하거나 자포자기하기도 한다. 즉 방어하는가 하면 포기하기도 하는 것이다. 불안은 끝내 어떤 이를 죽음에 이르게도 한다. 뭉크는 그것에 절규하며 방어한다. 「절규」(도판3)는 불안한 위험 신호에 대하여 끊임없이 (50번이나) 대응해 온 방어 신호였다.

〈느껴지는 어떤 것〉으로의 불안은 불안정한 내면을 조여드는 내심리적endopsychisch 〈흐름〉이다. 뭉크의 작품들이 물결이나 흐름을 강조하는 까닭도 불안이 늘 가로지르려는 욕망과 충돌하며 의식의 저변에 멈추지 않고 흐르기 때문이다. 그가 유령의 동선처럼 검붉거나 검푸른 흐름의 느낌들을 통해 자신의 불안감을 강조하면 할수록, 보는 이들은 그 불안한 느낌 속으로 끌려간다. 프

로이트의 주장대로 불안은 본래 내향화하려는 강박 신경증[8]이기 때문이다.

「절규」는 물론이고 「달빛」, 「남과 여」, 「키스」, 「마돈나」(1894~1895, 도판5), 「여자의 세 시기」, 「멜랑콜리」(1891), 「재」(1894), 「골목길에 내리는 눈」(1906) 등에서처럼 뭉크의 불안의 흐름들은 인생을 종단하며 그때마다 강도가 다를 뿐 멈추지 않는다. 종단하는 불안한 정서가 횡단 욕망과 부딪칠 때마다 억압과 갈등이 고조되며 어두운 흐름의 자국들이 병리적 불안의 징후로서 회오리치듯 드러난다.

성적 황홀경을 나타내는 클림트의 「키스」(1908~1909, 도판38)와는 달리 욕망을 횡단하는 뭉크의 「키스」(도판37)는 불안의 절정을 상징한다. 그의 정신 병리적 징후로의 「키스」는 극도의 〈불안 반응〉인 셈이다. 엄습해 오는 강한 불안, 즉 실존의 위험 신호 때문에 남녀는 뜨거운 입맞춤으로 심리적 위험을 공동 방어하기도 한다. 왜냐하면 성적 방어 기제defense-mechanism로서의 키스는 잠시나마 불안으로부터의 도피 수단이자 공동 자위co-masturbation의 방법이기 때문이다.

② 생의 프리즈

프리즈frieze란 고대 건축의 기둥 상단부에 나타나는 띠 모양의 장식들裝飾帶이다. 뭉크가 애초부터 꿈꿔 온 인생이 바로 자신의 삶을 장식해 줄 그러한 일련의 작품들이었다. 한마디로 말해 삶의 역정歷程을 표상하는 작품들의 파노라마, 즉 〈생의 프리즈〉였다. 그는 자신의 삶과 사랑과 죽음의 대서사시를 남기려 했다. 그는 사랑의 깨달음, 사랑의 개화와 죽음, 삶의 불안 그리고 죽음의 네 가지 주제의 서사를 일련의 프리즈로 작품화하여 화가의 삶을 장

식하려 했다.

　뭉크 자신도 「생명의 춤」(1899~1900)을 그린 뒤 돌이켜 다음과 같이 말했다. 《생의 프리즈》는 인생을 표현하는 작품들의 연작으로서 구상한 것이다. …… 이 프리즈는 삶과 죽음과 사랑에 관한 시이다. …… 수직과 수평의 선을 이루는 나무숲과 바다는 모든 작품에 반복해서 사용되었다. 해변과 인물은 풍요롭게 맥박 치는 생명의 색조를 표현한 것이며, 강렬한 색채는 모든 작품에 영향을 주는 하나의 메아리였다.》[9]

　「키스」와 「마돈나」, 또는 「남과 여」가 〈사랑의 깨달음〉을 표현한 것이라면 또 다른 버전의 「마돈나」(다섯 개의 버전 가운데 하나)와 「재」, 「여자의 세 시기」, 「멜랑콜리」 등은 〈사랑의 개화와 죽음〉의 주제로 내놓은 것이다. 또한 그는 「붉은 구름」, 「카를 요한의 저녁」, 「절규」, 「가을」, 「마지막 시간」, 「불안」 등으로 〈삶의 불안〉을 표현하고자 했다. 일기에서 말한대로 뭉크는 「카를 요한의 저녁」에서 〈저녁 빛에 창백하게 물든 얼굴들〉, 즉 도시의 고독한 군중의 무표정과 거리의 음습함이 삶의 불안을 집단적으로 표상하려 했다면, 「절규」에서는 군중 속에 고립된 도시인의 불안과 고독이 참을 수 없는 실존의 굴레임을 확인하려 했다. 그는 다름 아닌 그 자신이 겪고 있는 삶의 불안에 질식할 듯 소리치고 있는 것이다.

　뭉크는 키르케고르와 마찬가지로 〈불안이 곧 죽음에 이르게 하는 병〉이라고 생각했다. 불안이 죽음의 도화선이듯 그것으로 시작된 생의 프리즈를 마감하게 하는 것 또한 불안인 것이다. 일찍이 질병에 대한 두려움Furcht[10]으로 인한 외상성 강박 신경증이

9　울리히 비쇼프, 앞의 책, 50면.

10　불안의 특징은 대상이 없고, 그래서 애매모호하다. 하지만 불안이 그 대상을 찾아내면 불안이라는 말 대신에 〈두려움〉이라는 말을 사용한다. 지그문트 프로이트, 앞의 책, 310면.

평생 동안 불안 정서Angstaffekt로 작용하며 〈생의 프리즈〉를 장식해 왔던 그에게 마지막으로 다가온 주제는 더 이상 실존을 지탱시킬 수 없는 무거움, 즉 죽음이었다.

하지만 죽음의 서사敍事는 그가 삶의 마지막 단계에 선택한 것은 아니었다. 최초의 작품 「병든 아이」에서 보듯 죽음은 누나 소피의 죽음을 목격하는 순간부터 그가 마음먹은 주제였으므로 서사序詞나 다름없다. 그 이후에도 그의 마음은 죽음을 멀리하지 않았고, 죽음을 손에서 내려놓지 않았다. 〈병든 아이〉, 즉 누나 소피의 죽음을 연상시키는 「죽은 자의 침대」(1895)를 비롯하여 「병실에서의 임종」(1893, 도판6)과 「죽은 어머니와 아이」(1897~1899), 그 밖에도 「임종의 고통」, 「죽음의 방」, 「삶과 죽음」 등으로 이어지며 그의 삶을 가볍게 해준 적이 별로 없었다.

이렇듯 그는 죽음의 의미를 객관화하지 않았다. 그에게 불안과 죽음은 사랑 이상으로 그를 존재 일반으로부터 탈존Ex-istenz으로 넘겨주는 실존적 시니피앙이었다. 「죽은 어머니와 아이」와 「죽은 자의 침대」, 「병실에서의 임종」은 그의 기억을 지울 수 없게 한 어머니와 누나에 대한 죽음 외상을 드러낸 기호체들이다. 「죽은 어머니와 아이」에서 침대 위에 누워 있는 죽은 어머니를 뒤에 둔 채 두 손으로 귀를 막고 있는 소녀 라우라의 표정은 또 다른 절규의 모습이다.

또한 「병실에서의 임종」의 소녀는 의자에 걸터앉아 고개를 떨구고 있다. 뒤에는 자신의 죽음을 예고하듯 창백한 표정의 결핵 환자 소피가 침대를 뒤로 하고 서 있다. 이 자매들은 어머니의 주검을 바라보지 않는다. 하지만 「죽은 자의 침대」에서는 가족 모두가 죽음의 순간, 즉 어머니의 임종을 목격한다. 뭉크는 어머니의 죽음에 대한 가족의 반응을 묘사하는 이른바 〈죽음의 버전들〉을 통해 억압되어 있는 불안을 끄집어냈다. 죽음, 그것도 어머니에 대

한 죽음은 자신의 삶을 괴롭히는 불안에 대한 마지막 위험 신호이고 방어 신호였던 것이다.

③ 자화상 속의 죽음맞이

뭉크에게 〈생의 프리즈〉는 30년 가까이 계속되었다. 정신 병리적 위험 신호인 불안의 자가 치유를 위해 화가로서 선택한 최선의 삶의 방책이었다. 사랑과 죽음의 연작을 삶의 프리즈로 삼을 만큼 다섯 살부터 받은 일련의 죽음 외상은 그를 놓아 주지 않았기 때문이다. 그렇다고 프리즈의 마감이 인생을 억압해 온 불안 정서로부터의 해방을 의미하지는 않는다. 불안의 제어나 극복은 원초적 불안이나 초기 불안의 질과 양에 따라 결정되는데, 유소년기에 부모의 죽음 외상이 가져다준 불안은 그에게는 줄곧 삶의 질곡이자 인생의 굴레였을 것이다.

불안은 그에게 위험 신호이자 방어 신호이지, 대피 신호는 아니었다. 오히려 생의 프리즈로 삼을 정도로 자신의 예술 세계 속으로 끌어들여 조형화하는 데 적극적이었다. 그는 불안과 죽음을 자신의 표상 의지와 일체화시킴으로써 그것들이 더 이상 대상이나 객체가 아닌, 비교적 주체화하는 데 성공했다. 그래서 그의 작품들은 존재 일반의 삶을 표상한다기보다 단독자로서 주체적 실존의 의미를 확인시켜 주고 있다.

본래 불안은 인간에게 어찌할 수 없는 삶의 조건이다. 인간은 누구나 이른바 출생 외상Geburtstrauma의 불안을 첫 울음으로 토로할 수밖에 없는 존재이다. 죽음에 대한 불안 역시 출생 외상보다 가볍지 않은 원초적 굴레이다. 누구에게나 죽음은 참을 수 없는 가장 큰 불안이다. 그래서 죽음으로 마감하는 생의 프리즈가 비극인 것이다. 또한 모든 초상화나 자화상이 죽음맞이의 포스터일 수밖에 없는 연유도 마찬가지다. 그 때문에 죽음에 대한 예감

과 의미 연관을 이루지 않는 초상화나 자화상이란 있을 수 없다.

　　그것은 뭉크에게도 예외일 수 없다. 「지옥 속의 자화상」 (1895)에서 보듯이 죽음 외상은 그에게 남들보다 일찍이 죽음맞이의 자화상에 빠져들게 했다. 1902년부터 4년간 그린 14점의 자화상 속에도 죽음의 그림자는 여전하다. 「와인 병이 있는 자화상」 (1906)에서 그의 표정이 그토록 무거운 이유도 다르지 않다. 유령같은 웨이터와 저승사자 같은 노파가 등 뒤에서 그를 기다리고 있기 때문이다. 죽음이 목전에 다가오고 있는 노년기에 그린 자화상들은 더욱 그렇다. 「고뇌에 찬 자화상」(1919, 도판7)의 표정은 「절규」보다 그 무게가 덜하지 않다. 노년에 짊어진 죽음의 무게는 젊은 날의 그것보다 훨씬 더하기 때문이다. 죽기 2년 전에 그린 「자화상, 시계와 침대 사이」(1940~1942)에서도 시계의 자판은 이미 지워져 있다. 시간 의식은 죽음을 기다리는 늙은 화가에게 삶의 이유를 재인시켜 줄 수 없다. 그래서 그는 늘 어머니와 누나의 영혼이 머무는 삶과 죽음의 경계 지대인 침대와 시계 사이에서 무표정하게 서 있는 자신을 보여 주었다. 「창문 앞에서」(1940)에서는 창밖에 쌓인 눈과 얼음만큼이나 식어 가는 열정뿐만 아니라 생명의 따스한 온기마저도 느껴지지 않는 화가의 심정과 표정을 그대로 드러냈다.

④ 실종된 역사 공간

화가의 〈모든 작품은 역사다〉라는 전칭 명제에 뭉크의 것들은 해당되지 않는다. 작품으로 본 뭉크의 삶은 당시의 시대와 역사에서 벗어나 있다. 보기 드물게도 그는 시대의 이방인이었고, 역사의 국외자였다. 소년 시절부터 괴롭혀 온 죽음 외상과 불안 때문이었다. 정신적 지진으로 인한 강박 신경증에 시달려 온 뭉크에게는 〈생의 프리즈〉에 대한 과잉 집중Überbesetzung 이외에 사유의 여유 공

간이 별로 남아 있지 않았다. 그 때문에 그에게는 이른바 〈여백의 인생관〉을 기대할 수 없었다.

뭉크의 예술 세계에는 역사의식이 부재한다. 그의 표현주의는 역사의 실종 상태였다. 일반적으로 개인의 이념이나 정신세계를 결정하는 것은 그의 인생관과 세계관이다. 인간은 그 두 가지 관점을 통해 자신을 주체화한다. 저마다의 철학이나 사고방식도 그 두 가지 관점에 의해 결정된다. 관점은 무정형의 카오스 상태인 욕망을 정형화함으로 인생관과 세계관을 형성한다. 그러므로 전자(인생관)가 결정인이라면 후자(세계관)는 최종인으로 작용하여 각자의 철학과 정신세계를 중층적重層的으로 결정한다.

또한 인간은 누구도 시간과 공간의 구속으로부터도 자유로울 수 없다. 시공의 피被구속성이 곧 인간의 삶과 정신의 조건이다. 인간은 누구도 자신의 통시적–공시적 굴레에서 벗어날 수 없다. 그래서 모든 화가의 작품이 역사화가 된다. 하지만 뭉크의 작품에는 역사를 결정하는 통시성通時性이 결여되었다. 역사의 진공 상태로 인해 시대를 읽는 그만의 세계관은 보이지 않는다.

더구나 그의 공시성共時性마저도 개인의 강박 신경증에만 함몰되어 있다. 그의 예술 세계가 중층화되어 있지 못한 것도 그 때문이다. 양차 세계 대전 기간 동안 전쟁의 한복판에서 활동한 예술가였다는 사실이 믿기지 않을 정도로 반전 의식과 휴머니즘의 흔적, 즉 전쟁의 불안과 죽음에 대한 집단적 트라우마나 시대적 트라우마가 그의 작품 어디에서도 보이지 않는다. 그것은 개인의 정신 병리적 강박증으로 인해 〈중층적 결정〉의 기회를 잃은 그의 비정상적 예술 의지와 철학 때문이었다.[11] 그의 표현주의는 개인의 외상 편집증에만 지나치게 빠져 있었던 것이다.

11 1937년 나치 정권은 베를린 국립 미술관이 구입한 그의 작품 82점을 〈퇴폐 미술〉이라고 규정하고 모두 몰수 처분했다.

독일 표현주의의 열풍이 지나갈 즈음(1930)에 베를린 국립 미술관 관장이었던 루드비히 유스티Ludwig Justi는 〈해외의 위대한 화가들 가운데 뭉크만큼 독일의 현대 미술에 커다란 영향을 끼친 사람도 없다〉고 회고하지만, 영원한 주변인이자 경계인이었던 뭉크의 예술 정신은 독일 표현주의의 선구적 조짐이었을 뿐 그것을 상징적으로 대변할 수는 없었다. 그의 작품들에는 시대와 문화를 가로지르려는 표현주의 화가의 욕망과 의지가 결여되었을 뿐만 아니라 절망적인 시대 상황과 더불어 미래에 대한 희망을 주관적으로, 그리고 적극적으로 표현하려는 열정도 엿보이지 않았기 때문이다.

더구나 주요한 활동이 독일의 여러 도시에서 이루어졌음에도 60세(1923)에야 비로소 독일 아카데미의 회원이 될 정도로 그의 작품들은 대부분의 독일 표현주의 화가들처럼 프랑스의 전통과 모범에 반동적이지도 않았고,[12] 당시 독일의 문화와 예술의 정체성도 거의 함축하고 있지 않았다. 그러면 당시의 북방 미술을 상징하는 독일적 의미와 표현, 즉 독일 표현주의는 어떤 것이었을까?

3) 다리파와 청기사파

① 시대와 예술 정신

앙리 마티스는 『어느 화가의 노트Notes d'un peintre』(1908)에서 〈내 그림의 전체 배열은 《표현적》이다. …… 구성이란 화가가 자신의 느낌을 표현하기 위해 다양한 요소들을 장식적으로 마음껏 배열

12 뭉크의 작품 경향은 오히려 프랑스적이기도 하다. 마네의 영향을 받은 크리스티안 크로그에서 미술을 배우기 시작한 탓도 있지만 그 자신이 1895~1896년 파리에 머물면서 툴루즈로트레크, 피에르 보나르, 에두아르 뷔야르 등과 어울리며 유화 작업을 했으며 보들레르의 『악의 꽃』을 위해 삽화를 그리기도 했다. 1908년에는 드레스덴에서 독일 표현주의의 다리파와 함께 전시했고, 1912년에는 쾰른에서 분리파 전시회에 32점이나 출품했지만, 크게 주목받지는 못했다.

하는 기술〉이라고 말한다. 이렇듯 그에게 〈표현expression〉은 인간의 얼굴에 나타나는, 또는 격한 몸짓에 드러나는 열정을 그대로 보여 주는 것이 아니라 형식을 고려하여 이루어지는 것이었다.[13]

하지만 프랑스의 인상주의가 추구해 온 외부 세계에 대한 인식론적 단절만으로, 즉 반고전적이고 반아카데미적인 데포르마시옹의 전위적 형식과 표현만으로 표현주의를 규정할 수는 없다. 그것은 프랑스인보다 오히려 제1차 세계 대전을 전후하여 내면세계에 대한 충동을 〈표현하려는ausdrucken〉 게르만 민족을 비롯한 북방인들의 시대와 문화에 대한 새로운 인식에서 그 단서를 찾아야 한다.

1907년 『데어 쿤스트바르트Der Kunstwart』의 편집자 아베나리우스Ferdinand Avenarius는 〈표현〉의 뜻을 〈독일이라는 국가의 선한 민족 정기와 보편적인 휴머니티를 계발하는 것〉이라고 정의했다. 슐라미스 베어도 〈표현주의는 수입된 유행이라기보다 분명히 독일적인 것으로 간주되었고, 제1차 세계 대전이라는 정치적 굴곡이 이러한 견해를 공고히 했다는 증거가 있다. 1914년(대전) 이전, 표현주의는 생명주의적이고 현대적인 미학에 따라 독일 문화를 개혁하려고 시도한 점에서 사회의 지지를 받았다〉[14]고 주장한다.

오스트리아의 평론가 헤르만 바르Hermann Bahr는 1920년까지 출간된 『표현주의Expressionismus』에서 표현주의를 인상주의와 상반된다는 사실을 분명히 하며 세계 대전이 발발하기 이전에 다소 모호했던 표현주의에 대한 정의에 대해 말했다. 그는 부르주아적 질서와 안일한 자기만족에 필요한 교정 수단으로서 표현주의가 준 충격적인 영향을 정당화했다. 또한 이처럼 새로운 시대정신으로 표현주의의 등장에 주목한 미술 비평가 헤르베르트 퀸Herbert

13　슐라미스 베어, 『표현주의』, 김숙 옮김(파주: 열화당, 2003), 7면.

14　슐라미스 베어, 앞의 책, 7면.

Kühn은 1918년 11월 혁명에 이은 제2제정의 붕괴 현상과 그것과의 이념적 의미 연관성까지도 강조했다. 예컨대 표현주의의 정치화를 야기시킨 이른바 〈11월 그룹Novembergruppe〉과 〈예술노동위원회 Arbeitsrat für Kunst〉와 같은 단체들의 정치 참여가 그것이다.

그 때문에 퀸은 1919년 5월, 자신이 발행하는 정기 간행물에 에세이 「표현주의와 사회주의Expressionismus und Sozialismus」를 발표했다. 그는 표현주의를 가리켜 사회주의처럼 물질주의, 세속성, 기계주의, 중앙 집권의 절대 권력에 반대하는 외침인 동시에 자율적 정신성, 신, 휴머니티를 옹호하는 외침이라고 주장한다. 그는 표현주의를 바이마르 공화국과 빌헬름 통치 시대[15]의 정치적 무능에 대한 환멸감과 좌절감에서 비롯된 일종의 예술적 혁명 운동으로까지 간주했다.

뒤히팅Hajo Düchting도 〈조형 예술에서 표현주의는 먼저 독일 빌헬름 제국시대의 사회적, 정치적 관계에 반대하는 소규모 미술가 그룹의 항거로 시작되었다. 군국주의와 극우민족주의의 다양한 형태들, 권력의 영광, 배부른 시민성 그리고 인습적으로 문화와 교양에 전념하는 것은 거부되었다. 미술과 문학에서는 경직된 사회 구조들 안에서 자유 공간을 만들고자 노력했다. 젊은 예술가들은 기본적인 것과 본질적인 것, 자연적인 것에 있는 새로운 가치들

15 1888년 3월부터 빌헬름 2세가 제1차 세계 대전이 끝나는 1918년 11월 10일에 강제로 퇴각되기까지이다. 빌헬름 시대의 정치적 특징은 국내외 정치 상황의 모순과 갈등이었다. 우선 국내에서는 사회민주당과 노동자 운동이 괄목할 만큼 활발해졌다. 1890년의 제국의회 선거에서 사회민주당은 합법적으로 등장한 뒤 20세기 초에 근 40만 명이었던 당원수가 1912년의 선거에서는 425만 표를 얻어(득표율 35퍼센트) 의회 제1당이 되었다. 하지만 사회민주당의 이와 같은 팽창은 새로운 모순을 야기시켰다. 자본주의의 붕괴를 지향하는 최대 강령과 노동자의 일상적 요구를 대변해야 하는 행동 강령 사이에서 수정주의적, 개량주의적, 조합 지상주의적 제도 개혁을 해야 했기 때문이다. 즉 압력 단체로서 대중 단체들의 대중 운동으로 인해 정치의 유동적 불안정이 불가피했던 것이다. 한편 빌헬름 정권이 이러한 국내 정치의 모순과 불안정을 모면하기 위해 시도한 국제적 팽창 정책은 독일의 고립화를 자초하는 이중고에 직면하게 했다. 즉, 국내 정치의 동요를 극복하기 위해 빌헬름의 제2제정은 대외 정책에서 그 활로를 모색했지만 외교의 국제적 고립에 이어서 이른바 〈전방에로의 도주〉라는 전쟁(제1차 세계 대전)에로의 길로 줄달음치고 있었다. 결국 절대 권력은 군국주의와 결탁할 수밖에 없었고, 최고 통수부가 외교 대권과 재상 임명권까지 장악하는 군부 독재를 낳게 되었다. 木谷 勤, 望田幸南, 『ドイツ近代史』(京都: ミネルヴァ書房, 1992), pp. 67~71.

을 동경하였다. 이것은 미술, 특히《회화에서 기호처럼 단순화되고 압축된 모티브 묘사로, 표현이 강한 형태의 왜곡과 매우 강렬한 색채로》나타났다〉[16]고 주장한다.

② 니체의 죽음과 다리파의 출현

이처럼 당시의 젊은 미술가들은 국내외적으로 갈등과 충돌로 요동치는 시기에 갓 통일한 신생 국가 독일[17]의 정체성을 형성하는 것이 과연 무엇인지를 고민해야 했다. 예컨대 1892년 뮌헨을 시작으로 베를린 등 각지에서 생겨난 독일 아카데미와 살롱전에 대하여 반대하는 분리파Secession들의 등장이 그것이다.

특히 반권위적이고 자연주의적인 프랑스의 사실주의와 인상주의에도 지대한 관심을 보였던 베를린 분리파는 권위주의로 경직되어 있는 아카데미와 공개적으로 충돌하였고, 국가에 대한 충성만을 강요하는 빌헬름 황제와도 대립되는 입장을 자주 드러내곤 했다. 베를린의 살롱전에 불만을 품은 젊은 엘리트 미술가들은 국가적인 기득권을 가진 단체와는 스스로 거리를 둔 채 독자적인 길을 가기 위해 저마다의 그룹을 형성하고 전시 장소를 물색하고 나섰다.

그 가운데서도 처음으로 드레스덴에서 현대 프랑스 미술을 취급하는 화상들에게 주목받으며 등장한 그룹이 바로 〈다리파 Die Brücke〉였다. 본래 1905년 드레스덴 고등 공업학교 건축과 학생들이 만든 이 그룹의 이름은 각지에서 젊은 세대가 널리 결집하기 위해서 다리Brücke를 건넌다는 뜻에서 붙여진 명칭이었다. 에른스트 루트비히 키르히너Ernst Ludwig Kirchner, 에리히 헤켈, 프리츠 블라일Fritz Bleyl, 카를 슈미트로틀루프Karl Schmidt-Rottluff가 창립 멤버였던

16 하요 뒤히팅, 『표현주의』, 최정윤 옮김(서울: 미술문화, 2007), 8면.
17 1871년 통일을 선포하고 베를린을 수도로 정한 이후에도 실제로는 25개의 지역으로 나뉘어 있었다.

이 그룹은 1906년 9월에 공식 강령Programm der Brücke을 발표했다.(도판8) 키르히너가 목판화로 작성한 내용에 의하면 〈지속되는 진보에 대한 믿음, 그리고 창조적인 동시에 예민한 감수성을 지닌 신세대에 대한 믿음으로 우리는 모든 젊은이를 초대한다. 그리고 미래를 짊어질 젊은이로서 우리는 낡은 기존의 세력에 대항하여 삶의 자유와 행동의 자유를 달성하고자 한다. 자신의 창조적 충동의 원천을 거침없이 직접적으로 가식이 없이 표현하는 사람은 누구든지 우리와 동참할 수 있다〉는 것이다.

　　그것은 한마디로 말해 미술의 개혁을 원하는 젊은 미술가들의 〈창조와 자유의 선언〉이었다. 그들의 영혼이 창조와 자유를 위해 초인超人을 부르는 니체의 목소리에 귀를 기울이는 까닭도 마찬가지다. 그들은 독일의 정체성에 새로운 정신을 불어넣을 수 있는 젊은이들의 예술혼을 다리로 연결하고자 했다. 멤버들 가운데 가장 지적이고, 그 때문에 니체로부터 영향을 가장 많이 받은 슈미트로틀루프는 에밀 놀데Emil Nolde에게 〈다리〉라는 명칭의 의미를 소개하는 편지를 다음과 같이 적고 있다. 〈혁명적이고 끓어오르는 모든 요소들을 자신들에게로 끌어들이는 것, 이것이 다리라는 이름을 의미한다.〉

　　또한 키르히너가 1903년에서 1904년 동안 뮌헨에서 미술교육을 받을 때 그곳의 현대 미술 전시회의 작품들에 대하여 느꼈던 반발과 저항심을 작성한 노트를 보면 우리는 그가 왜 (앞에서 본) 기본 강령의 작성을 마음먹게 되었는지를 알 수 있다. 즉, 〈그림의 구성과 제작 방법은 활기가 없고, 주제들도 전적으로 흥미를 끌지 못했으며, 관객들은 싫증을 느끼고 있음이 분명했다. 실내에는 무기력하고 생기 없는 작업실 그림이 걸려 있었던 반면, 밖에는 태양 빛 속에서 약동하는 소란스럽고 즐거운 삶이 있었다.〉[18]

18　노버트 린튼, 『20세기의 미술』, 윤난지 옮김(서울: 예경, 1993), 35면.

그가 느끼고 주장한대로 키르히너를 비롯한 다리파 창립 멤버들의 화가로서의 일상은 그들의 사고방식과 다르지 않았다. 누구보다도 그 당시에 죽은(1900) 니체의 사상에 크게 영향받은 그들 — 특히 헤켈은 니체가 죽자 1년 전의 사진을 모델로 하여 강한 의지와 뛰어난 독창력을 나타내는 시선의 니체상을 목판화로 만들어 추모와 존경을 표했다 — 은 새로운 예술의 창조를 위해서 기존의 고루한 인생관이나 미학적 가치에 얽매이지 않았다.

오히려 그들은 니체가 그랬듯이 일체의 가치 전도를 통하여 일상적인 삶마저도 자유로운 영혼을 지닌 예술가답게 살기를 원했다. 그들의 방은 온통 그림으로 장식되었고, 일상에 필요한 최소한의 가구마저도 원시적이고 조잡하지만 직접 만들어 사용했다. 나아가 그들은 디오니소스적인 미학의 이념과 기준 그리고 표현 방법까지 공유하기 위하여 1909년에서 1910년 사이 드레스덴을 떠나 모리츠부르크에 함께 머물면서 집단 연수의 기회를 가지기도 했다. 그들은 공동 생활과 공동 작업을 통해 집단 양식을 기대했다. 이 무렵 이른바 〈다리파 양식〉이 만들어졌다.

예컨대 저마다 원시적인 원색과 거칠게 잘린 면으로 된 그림을 통해 대담하고 활기차게 표현하려는 의지에 찬 디오니소스적 시도들이 그것이었다. 당시의 그들에게는 복음과도 같았던 니체의 (유고집인) 『힘에의 의지』의 다음과 같은 마지막 부분이 자신들을 충동하는, 준열한 질타로 들려왔던 것이다.

〈이 세계가 어떤 것인지 그대들은 알고 있는가? 내가 이 세계를 내 거울에 비추어 그대들에게 보여 주어야 하는가? 세계란 바로 이런 것이다. …… 어딘가의 텅 빈 공간을 채우는 것이 아니라 힘으로서 도처를 채우며 힘의 유희로서, 힘의 파장으로서 하나인 동시에 여럿인 것, 여기서 쌓이는가 싶으면 저기서는 줄어드는 것, 자신 안에서 휘몰아치고 범람하는 힘의 바다, 무수한 회귀의

해 동안 자기 형상의 썰물과 밀물을 반복하면서 영원히 변전하고 영원히 돌아오는 것이다.

…… (세계란) 어떠한 포만, 어떠한 권태, 어떠한 피로도 알지 못하는 생성으로서 축복하는 것이다. 나의 영원한 자기 창조와 영원한 자기 파괴의 이 디오니소스적 세계, 이중적 환희의 이 은밀한 세계, 순환의 행복이 목표가 아닌 한 목표란 없으며, 자기 자신으로 회귀하는 원환이 선한 의지가 아닌 한 어떠한 의지도 있을 수 없는 나의 이 《선악의 저편》. 그대들은 이 세계에 이름이 있기를 원하는가? 이 세계가 품은 수수께끼의 한 가지 해답을 원하는가? 가장 강하고 대범하며 가장 한밤중의 존재인 그대들에게도 빛이 있기를 원하는가? 이 세계는 힘에의 의지이다. 그 이외에는 아무것도 아니다! 그리고 그대들 자신도 이러한 힘에의 의지이다. 그 이외에는 아무것도 아니다.〉

③ 키르히너와 드레스덴의 다리파
자신의 〈힘에의 의지〉에 따라 1905년 드레스덴에서 세 명의 고교 동문과 더불어 다리파의 창립을 주도한 사람은 에른스트 루트비히 키르히너였다. 이듬해 그는 다리파의 강령을 작성할 정도로 리더의 역할을 자임하고 나섰다. 그는 특히 누드 연구를 〈모든 예술의 기초〉로 간주했다. 구성원들 역시 이에 동의함으로써 작품의 지배적 모티브에 대한 묵시적 수렴이 어렵지 않게 이루어졌다. 누드는 실제로 다리파를 하나의 회화적 공동체를 확인할 수 있는 교집합적 요소가 되었다.

키르히너도 1913년 구성원들의 이견으로 인해 그룹이 해체되면서 정리한 『미술가 그룹 다리파 연대기*Chronik KG Brücke*』에서 〈모든 회화 예술의 기초인 누드 연구에 기초한 드로잉으로, 삶 자체에서 작품의 영감을 이끌어 와야 하고, 삶의 직접적인 경험을 우

선시해야 한다는 공동 의식이 발달했다〉고 반추했다. 불과 10년도 채 안 되는 짧은 기간의 그룹 활동이었지만 그들은 누드 연구에서 〈삶의 자유와 행동의 자유를 달성하고자 한다. 자신의 창조적 충동의 원천을 거침없이 직접적으로 가식이 없이 표현하는 사람은 누구든지 우리와 동참할 수 있다〉는 선언대로의 공약성을 확보했다. 창조적 충동, 즉 예술적 리비도의 원천을 누드에서 찾고, 그것에 대해 의도적인 꾸밈이나 과장이 없는 표현 의지를 실현하려는 그들의 원초적 표현주의 미학에는 프로이트의 정신 분석과 니체의 디오니소스주의가 표현의 저변에 토대적 이념으로 자리잡고 있었다. 불안의 원천으로서 억압된 충동의 리비도가 점잖고 고매한 기존의 많은 화가들을 절시증(竊視症)에 빠지게 해왔지만 그들은 〈낡은 세력에 대항하여 삶의 자유와 행동의 자유를 달성하고자 한다〉는 선언을 실천하듯, 그들의 신체와 정신의 자유와 행동은 어떠한 가식도 없이 만나는 회화적 매체인 누드를 선택했다.(도판10)

그들은 한편으로 창조적 감정과 성적 감정을 자유롭게 합류시켜 하나의 누드를 육체적으로도 정신적으로도 사랑할 수 있도록 성적 충동과 예술적 충동의 내적 동일화를 시도하는가 하면, 다른 한편으로는 〈거침없이 직접적으로 표현〉했고(키르히너), 그렇게 함으로써 〈혁명적이고 끓어오르는 모든 요소들을 자신들에게로 끌어들이려〉(슈미트로틀루프) 했다. 그들은 프로이트의 성적 리비도와 니체의 디오니소스적 열망을 원시주의적 누드를 통해 표상하고자 했다.

하지만 그들이 추구하는 원시주의는 고갱Paul Gauguin과는 사뭇 달랐다. 19세기 말 타락한 서구 문명에 대한 염증을 반영하듯 고갱의 반문명적이고 반도시적인 원시주의는 자연으로 돌아가 원시적 삶을 회복하려는 외재적, 환경적 원시주의였다. 고갱은 타히

티의 원시림을 떠나지 못했고, 그곳의 원주민들과 삶을 같이하려 했다. 그에 비해 다리파의 원시주의는 고도의 물질문명에 오염된 도시 문화에만 반발하는, 적극적 원시주의는 아니었다.

　　그들의 원시주의는 반反도시적이기보다 반도시인적이었다. 그것은 물질문명으로 인해 원시를 상실한 대도시보다 문명의 이기와 문화적 오염에 혼을 빼앗겨 버린 도시인들의 인간적 시원성에 대한 노스탤지어에서 비롯되었다. 다시 말해 그것은 아프리카와 오세아니아 부족의 조각품에서 충격을 받아 직접 제작한 키르히너의 목조각 「아담과 이브」(1921)에서 보듯이 〈인간적 시원성〉에 대한 향수였다. 다리파가 1905년부터 1910년 사이에 열렸던 전시회의 포스터마다 누드의 이미지를 강조한 것도 마찬가지 이유에서였다.(도판 9, 11)

　　그들은 고갱처럼 서구의 도시로부터 대탈주를 시도하는 적극적 원시주의를 표출하지는 않았지만 문명과 문화의 옷으로 다양하게 위장한 현대인의 허상을 벗겨 냈다. 그들에게 누드nude란 인간의 존재론적 시원과 원초에로의 회복일 뿐이다. 그들은 옷을 입었다가 육체적 이미지의 재구성을 위해 일부러 〈벌거벗은naked〉 알몸의 상태가 아니라, 키르히너의 「아담과 이브」처럼 애초부터 어떤 옷으로도 가리지 않은 원시와 원초의 인간상의 누드를 표현했다. 그 때문에 그들의 누드는 일반적으로 〈보는 사람에게 에로틱한 감정을 촉발〉[19]하는 누드와는 달랐다. 즉 나체에 대한 절시증이나 관능적 데자뷰旣視感를 별로 일으키지 않았다.

　　인간은 원시를 그냥 내버려 두지 않는다. 인간은 오히려 자

19　철학자 새뮤얼 알렉산더Samuel Alexander는 〈만일 누드가 보는 사람에게 그 제재 특유의 관능적인 생각이나 욕망을 불러일으키도록 다루어졌다면, 누드는 그릇된 예술이며 나쁜 도덕이다〉라고 단언하지만 케네스 클라크Kenneth Clark는 〈타인의 신체를 붙잡아서 그것과 결합하려는 욕망은 아주 근본적인 인간 본능의 일부이기 때문에, 소위 순수 형식에 대한 우리의 판단도 불가피하게 욕망의 영향을 받게 된다〉고 주장한다. Kenneth Clark, *The Nude: A Study in Ideal Form*(New York City: Pantheon Books, 1956), p. 8.

연에 침입하고 간섭한다. 피카소Pablo Picasso는 인간을 자연에 대한 강간범이라고까지 규정한다. 인간은 적어도 자연을 위장하고 변장시킨다. 인간은 자연을 조작하는가 하면 재생하려 한다. 그것이 곧 문화이고 문명이다. 문화와 문명은 인위人爲이다. 그것들은 반자연이다. 그래서 키르히너를 비롯한 다리파의 원시주의가 누드 연구에 몰두했다. 그들은 프로이트에게 성 의식에 대한 반사적 직관, 즉 반反리비도적 원시주의를 빌려 왔고, 니체에게 표현주의의 이념과 양식에 있어서 직접적인 영감을 얻었다.

한마디로 말해 그들의 누드는 리비도를 비켜 갔다. 그들은 에로티시즘에 신세지려 하기보다 프리미티비즘primitivism과 손잡았다. 그들은 복식과 의복으로 위장하고 치장하려는 반자연적 행위로서의 인위적인 문화 대신 원초적 인간상에 대한 자유로운 표현에 관심 기울였다. 그들은 벨라스케스Diego Velázquez의 「거울 앞의 비너스」나 쿠르베Jean-Désiré Gustave Courbet의 「샘」, 또는 르누아르 Auguste Renoir의 「목욕하는 여인들」 등이 보여 준 관능미 넘치는 성숙하고 아름다운 여체에 사로잡히지 않았다.

그래서 그들의 누드에는 이제까지 모델로서 흔하게 동원되어 온 매춘부 — 부르주아의 억압된 성 의식을 상징하는 사회적 상징으로서 — 가 등장하지 않는다. 그 대신 키르히너의 「일본 우산을 쓴 소녀」(1909, 도판12), 「마르첼라」(1910, 도판13), 「커튼 뒤의 벗은 소녀」(1910), 또는 헤켈의 「서 있는 어린이: 프렌치」(1911)나 「누워 있는 프렌치」(1910, 도판14)처럼 드레스덴 미술가의 두 딸인 프렌치와 마르첼라와 같은 어린이나 사춘기 소녀들이 그들의 모델이 되었다.

그런가 하면 키르히너의 「모자를 쓴 누드」(1911), 「곡마단」(1912), 「댄스 연습」(1920), 슈미트로틀루프의 「웅크린 누드」(1906), 「두 여인」(1912), 「여름: 야외의 누드」(1913), 헤켈의 「유

리 같은 날」(1913), 페히슈타인Max Pechstein의 「외광: 모리츠부르크의 목욕하는 사람들」(1910), 오토 뮐러Otto Mueller의 「목욕하는 사람들」(1914) 등과 같이 자연의 풍경(특히 호숫가)이나 삶의 현장 속에 누드들을 등장시켜 저마다의 형태와 색체에서 데포르마시옹을 강조했다. 다시 말해 그것들은 오세아니아나 아프리카의 회화나 목조각들처럼 형태에서 이국적, 원시적으로 단순화하여 압축적으로 표상하는가 하면 색채에서도 보다 강렬하게 원색적으로 표현하였다.

　　이렇듯 다리파의 누드에서는 어디서도 절시증을 자극할만한 관능미와 에로티시즘을 찾아볼 수 없다. 오히려 그것을 비웃는다. 심지어 세잔Paul Cézanne의 「대수욕도」를 모델로 그린 키르히너의 「모르츠부르크의 목욕하는 사람들」(1909~1926, 도판15), 「네 명의 목욕하는 사람」(1910)이나 키르히너와 헤켈의 소녀화인 「마르첼라」, 「누워 있는 프렌치」 등에서 더욱 그렇다. 〈우리는 낡은 기존의 세력에 대항하여 삶의 자유와 행동의 자유를 달성하고자 한다〉는 키르히너의 「다리파 선언」 대로 그들의 누드는 본능적 리비도를 예술적 이미지로 재구성해 온 기존의 에로티시즘에 저항했다.

　　나아가 1909년부터 1911년 사이에 그린 키르히너와 헤켈, 막스 페히슈타인의 작품에는 누드촌에서 남녀가 함께 목욕하는 장면까지 등장시킴으로써 성에 대하여 부르주아의 억압된 사고방식에 저항하는 의도를 노골적으로 드러냈다. 그들은 성 의식에서도 아담과 이브처럼 에로티시즘 이전의 본래적이고 원초적인 의식으로 돌아가자는 인간의 타고난 〈자연스런 성〉을 강조했다.

　　1913년 다리파가 해체된 이후에도 키르히너나 헤켈뿐만 아니라 슈미트로틀루프나 오토 뮐러 등에 의해서도 반추상적이고 입체적인 누드화는 끊임없이 시도되었다. 그들은 인간의 욕동

적 측면, 즉 본능적 리비도에 대한 무의식의 표출을 비롯하여 자아와 초자아superego와의 관계에서 생기는 인습적인 성적 감정(관음증이나 절시증 등)에 대하여 이의를 제기하고, 그 대신 그들만의 원초적인 누드 이미지를 제시함으로써 새로운 미적 가치를 강조했다.[20]

그들은 인간의 본래적 형상으로서의 누드에 대한 이해와 표현에 있어서 이른바 〈인식론적 단절〉을 분명히 하려 했다. 다시 말해 (공간적으로) 이국주의exoticism와 (시간적으로) 원시주의를 지향하려는 저마다의 의식적인 노력들이 그것이다. 그들은 서구 중심의 문명과 문화에 의해 〈잃어버린 시공을 찾아서〉 고대 이집트나 아프리카로의 이미지 여행에 주저하지 않았다. 그들은 원형에 대한 향수를 불러일으키려 했다.

한편 새로운 가치의 추구와 정신적 자유를 향유하기 위한 그들의 탈재현적 저항은 제1차 세계 대전 이전에 극도로 경직되어 가는 사회 구조와 분위기에서 비롯된 것이었다. 앞에서도 말했듯이 그것은 독일의 빌헬름 황제의 제국주의가 강행해 온 군국주의와 극우 민족주의로 인한 국제적 갈등과 국내외의 정치적 긴장의 고조 그리고 부르주아에 의한 경제적 부의 독점과 불공정한 배분에서 발생하는 사회적 불안정의 팽배에 대한 예술적 소수자들의 반작용이었다.

④ 칸딘스키와 뮌헨의 청기사파
20세기 조형 예술의 데포르마시옹을 주도한 독일 표현주의의 양대 주류 가운데 다른 하나는 뮌헨을 중심으로 활동한 바실리 칸딘스키Wassily Kandinsky와 프란츠 마르크Franz Marc의 청기사파였다. 〈청기사靑騎士〉라는 용어는 칸딘스키와 마르크가 1912년 피퍼Piper 서

20 하요 뒤히팅, 앞의 책, 35면.

점에서 간행한 잡지인 『청기사 연감Der blaue Reiter』(1912)에서 유래한 것이다. 하지만 청기사파의 원류는 칸딘스키가 1909년 초 설립한 뮌헨의 신미술가협회Neue Künstlervereinigung München, NKVM였다.

이 협회는 두 번에 걸쳐 현대 미술 전시회를 개최했지만 표현에서 (서로 마주보고 달려오는 두 대의 열차처럼) 추상성과 즉물성이라는 상반된 미학적 지향성과 미적 양식을 추구하는 조형철학들이 서로 충돌하고 있었다. 그 때문에 그들은 하나의 정체성과 결속력을 더 이상 유지할 수 없었다. 특히 추상화를 지향하려는 칸딘스키와 응즉률이나 분여도participated rate가 높은 신즉물주의Neue Sachlichkeit로 나아가려는 알렉산더 카놀트Alexander Kanoldt의 존재와 인식에 대한 (존재론적, 인식론적) 마찰 때문이었다. 다시 말해카놀트와 아돌프 에르프슐뢰Adolf Erbslöh는 존재/비존재, 의식/무의식, 가시성/비가시성, 실재/관념으로 갈등하며 칸딘스키를 비롯한 청기사파의 표현주의와 대립각을 세웠다.

특히 알렉산더 카놀트는 아방가르드이면서도 반표현주의적인 미술가였다. 그가 지향하는 신즉물주의는 사물에 대한 형이상학적 응즉성応卽性과 객관성을 표현하려 한다. 그의 예술 세계는 존재론적 의식 세계였으므로 그가 그리는 작품의 분위기도 비교적 〈원본=자연〉에 대한 분여도가 높은 전위적 전원풍이었다. 하지만 그와 같은 존재론적 응즉률과 분여도는 뮌헨 신미술가협회의 정체성을 위협하는 임계점이나 다름없었다.

결국 이를 빌미로 하여 1911년 겨울 칸딘스키를 비롯한 가브리엘레 뮌터Gabriele Münter와 마르크는 신미술가협회에서 탈퇴하고 청기사파를 조직했다. 이들의 목표는 아직까지도 권위적이고 아카데미적인 분위기를 해체하고, 그 자리를 표현주의로 대체하는 것이었다. 회화적 재현에서의 즉물성을 반자연주의적 비즉물성으로 대신하는 것이 그들의 표상 의지였다. 그들의 이와 같은

재현적 거리 두기espacement 작업에, 나아가 미학적 비동일성을 지향하는 표현주의 운동에 동참하기 위해 이듬해에는 마리안느 폰 베레프킨Marianne von Werefkin과 알렉세이 폰 야블렌스키Alexej von Jawlensky가 청기사파에 가세했다.

마침내 1911년 12월 18일 뮌헨의 탄하우저 현대 화랑Moderne Galerie Thannhauser에서는 14명의 화가가 그린 43점의 작품으로 첫번째 청기사 전시회가 열렸다. 『청기사 연감』의 표지(도판16)가 나타내듯 그들이 전개하려는 표현주의 운동은 이념적으로 전위적 〈다원주의〉를 지향하였고, 형식에서도 청색을 통해 새로움과 신비함을 다양하게 나타내려 했다. 전시회의 도록에서 〈우리는 이 소규모 전시회에서 명확하거나 특별한 어느 하나의 형식을 선전하려는 것이 아니다. 칸딘스키는 우리의 목적은 여기 제시된 여러 형식을 통해 미술가의 내면적 욕구가 얼마나 다양하게 구체화되는지를 보여 주는 것이다〉라고 주장했다.

사실상 동일성 신화에서 비롯되었거나 동일성에 대한 향수나 믿음에 근거하는 미학 정신의 소유자들과 다양한 방법으로 데포르마시옹이나 (칸딘스키처럼 추상으로 가기 위한 과도기로서)[21] 대상의 해체를 지향하려는 예술가들의 이념적 동거는 애초부터 불가능했다.

이 전시회에 출품한 작가들의 면모만 보더라도 국적(러시아, 독일, 오스트리아, 프랑스, 미국 등), 작품의 경향성, 예술의 장르 등에서 실로 다양하다. 칸딘스키를 비롯하여 마르크, 뮌터, 부를리우크 형제(다비드David Burliuk, 블라디미르Vladimir Burliuk), 로베르 들로네Robert Delaunay, 엘리자베스 엡슈타인Elisabeth Epstein, 앙리 루소Henri Rousseau, 알베르트 블로흐Albert Bloch, 아우구스트 마케August

21 이미 추상의 문지방을 넘나들기 시작한 칸딘스키의 예술적 통찰력과 순발력이 돋보이는 것도 그의 표상 의지가 프로이트와 마찬가지로 의식 세계의 너머에로 향하고 있었기 때문이다.

Macke, 하인리히 캄펜동크Heinrich Campendonk, 장블로에 니슬레Jean -Bloé Niestlé, 오이겐 폰 칼러Eugen von Kahler, 그리고 음악가이자 화가인 아르놀트 쇤베르크Arnold Schönberg 등이 망라되었다. 이 전시회를 본 파울 클레Paul Klee는 〈그들은 대개 민족학적 수집품이나 아이들 방에서나 찾을 수 있는 것 같은 원시적 미술 단계에 있다. 웃지 마시길, 독자들이여! 아이들 또한 예술적 능력을 가지고 있다〉[22]라고 평했다.

스위스 출신의 화가 파울 클레 ── 1912년 이 그룹에 합류했다 ── 의 지적대로 그들의 작품은 지나치게 인위적인 반자연의 문화를 힐난하듯 현대 사회의 심층에 침전되었거나 현대 문화에 의해 퇴화되어 버린 원시주의를 단순하고 유치할 정도로 제멋대로, 그리고 자유롭게 되살려 내려 했다. 그것들은 환상적이거나(마르크, 도판 21~23) 신화적이고(칸딘스키, 도판 18~20), 야수적이거나(야블렌스키, 도판24), 입체적이고(들로네, 도판 124~130), 우화적이거나 동화적이고(마케, 뮌터), 즉흥적이거나(칸딘스키, 도판26) 원색적이고(마르크), 민속적이거나(뮌터, 베레프킨, 도판 163~164) 민족적이고(칸딘스키, 뮌터), 신비적이거나(마르크, 뮌터) 주술적이고(마케), 상징적이기까지(쇤베르크) 한 이미지들로 거듭났다. 그들은 마치 회화에서의 집단적 종합주의, 즉 여러 칸막이들이 집합된 통합주의, 이른바 클루아조니슴cloisonnisme의 미학을 실현하기 위해 분업화된 표현주의자들의 무리였다.

그러면서도 그들의 작품이 추구하는 집단적, 종합적 상징성은 원시주의에 있다. 원시주의 미학에 탐닉했던 고갱이 평생 동안 대부분의 시간을 원시 지역으로 돌아가서 직접 체험하며 반도시적 원시주의, 즉 공간적 원시주의를 추구했던 것과는 달리 그

22 슐라미스 베어, 『표현주의』, 김숙 옮김(파주: 열화당, 2003), 45면.

들의 작품은 대상의 데포르마시옹을 통해 반현대적 원시주의, 즉 시간적 원시주의를 간접적으로 표상했다. 특히 칸딘스키는 「구성 Ⅳ」(1911, 도판19)와 같이 뮤즈의 신과 영혼으로 내통하며 추상화했다. 그는 회화적 선과 형이 덩어리로 표현된 「무르나우의 교회」(1910, 도판18)와는 달리 즉흥적으로 변화무상하게 표현된 「구성 Ⅳ」에서 작곡가 쇤베르크의 작곡 기법에서 영감을 받은 음악과 회화의 공감각을 표현했다.

칸딘스키는 1909년부터 1911년 사이에 38개의 시와 산문으로 구성된 「음악 앨범」을 발표할 정도로 뮤즈의 예술에 빠져들고 있었다. 더구나 그는 1911년부터 쇤베르크와 1923년 유대교 논쟁으로 절교하기 전까지 우정을 깊이 나누며 음악과 회화의 예술적 교집합을 모색해 왔다. 예컨대 칸딘스키는 쇤베르크에게 예술가로서 더없이 친밀한 애정을 표시하기 위해 「인상 Ⅲ: 콘서트」(1911)를 선보였는가 하면 「무르나우의 교회」에서처럼 사물의 형체를 겨우 알아볼 수 있을 정도로만 표현함으로써 시, 회화, 음악 등의 종합적 언어로 기호화된 추상적 조형미를 창조해 냈다. 그는 나름대로 이른바 〈음악적 조형 기호화〉를 추구하는 제3의 표현 미학의 실험에 몰두했다. 〈청기사青騎士〉란 칸딘스키가 프란츠 마르크, 마리아 마르크와 함께 커피를 마시다가 대수롭지 않게 생각해 낸 용어였다. 칸딘스키도 회고록에서 〈마르크는 말을 좋아했고 나는 기사를 좋아했습니다. 그리고 우리는 모두 청색을 좋아했습니다〉[23]라고 밝힘으로써 〈청기사〉가 우연하게도 그들 간에 이루어진 의견의 일치였음을 고백한 바 있다. 특히 그들에게 청색은 신비하고 영적인 의미일뿐더러 남성적이고 미래주의적인 아방가르드의 기상을 함축하는 색이었다. 마르크는 1910년 아우구스트 마케에게 보낸 편지에서도 청색은 남성적 원리와 연결되었고, 황

23 Wassily Kandinsky, 'Der Blaue Reiter: Rückblick', *Kunstblatt*, XIV(München, 1930)

색은 세속적 여성의 특징을 나타낸다고 주장했다.[24]

또한 칸딘스키가 선호하는 기사는 언제나 새롭게 전진하며 힘껏 달리는 전위성을 상징했다. 다시 말해 그것은 말달리던 중세의 기사와 기독교의 성인聖人의 남성적 미덕에서부터 독일 낭만주의의 유산에 이르기까지 폭넓은 의미를 나타낸다. 실제로 칸딘스키는 『청기사 연감』의 목판화 표지(도판16)에서 미술가의 정신적 소명을 상기하고 상징하기 위해 바이에른의 알프스 지대에 위치한 농촌의 소도시 무르나우[25] ― 칸딘스키의 「무르나우의 교회」와 가브리엘레 뮌터의 「오두막이 있는 일몰 풍경」(1908), 알렉세이 폰 야블렌스키의 「무르나우 풍경」(1909)과 「무르나우의 여름밤」(1908, 도판24)에서 보여 주는, 황량하면서도 신비감이 도는 시골 도시였다 ― 와 모스크바의 수호 성인인 성 게오르기우스Georgius[26]를 등장시켰다.

『청기사 연감』에서도 칸딘스키는 〈말이란 신속하고 확실하게 기수를 태워다 준다. 하지만 말을 모는 것은 기수이다. 미술가의 재능은 신속하고 확실하게 미술가를 저 높이 데려다준다〉라고 주장한다. 하지만 말 탄 기사가 누구에게나 성 게오르기우스처럼 용맹한 전사의 상징은 아니었다. 칸딘스키가 기사의 재능에 비유한 미술가의 재능은 뮌터의 민족학적 작품인 「성 게오르기우스가 있는 정물」(1911)에서처럼 전투적인 기사를 가정적인 여성으로 대체시키기도 한다. 그것 역시 원시주의와 신화 그리고 민족주

24 슐라미스 베어, 앞의 책, 45면.

25 남부 바이에른의 알프스 지역에 위치한 무르나우Murnau는 그들이 목말라하는 원시주의와 신비주의를 충족시켜 줄 수 있는 곳이었다. 주로 농민과 가톨릭을 신앙하는 주민들이 대다수인 그곳은 그리스도 수난극으로 유명한 오버아머가우와도 가까우며, 순박하고 경건한 시골 도시라서 칸딘스키를 비롯하여 뮌터, 마르크, 야블렌스키 등이 자주 찾는 여행지였다. 뮌터는 그곳에 집을 마련하기까지 했다.

26 성 게오르기우스는 초기 기독교의 순교자 가운데 한 사람이었다. 게오르기우스는 본래 〈농부〉를 뜻하는 그리스어에서 파생된 라틴어이다. 회화에서는 라파엘로의 「용과 싸우는 성 게오르기우스」나 들라크루아의 「용과 싸우는 성 게오르기우스」에서 보듯이 중세 유럽 때 칼이나 창으로 용을 찌르는 백마 탄 기사의 모습으로 그려졌다. 이처럼 성 게오르기우스는 전통적으로 헤라클레스와 쌍벽을 이루는 영웅으로 그려졌으며, 모스크바의 수호 성인이 되어 오늘날 모스크바의 문장(紋章)으로 이용되기도 한다.

의가 그들의 예술 정신 속에서 이미지의 종합을 시도하고 있기 때문이었다. 예컨대 일찍이 고대 러시아의 신화적 설화를 도상화한 칸딘스키의 「다채로운 삶」(1907, 도판20)도 그렇게 해서 그려진 것이다.

⒜ 통섭하는 뮌헨의 러시아 화가들
청기사파의 집단적 특징 가운데 하나는 그들이 추구하는 종합적 표현주의 안에 자연스럽게 둥지를 튼 러시안 디아스포라Russian Diaspora 현상이었다. 러시아 출신의 칸딘스키가 이끄는 뮌헨의 청기사파는 인적 구성에서 뿐만 아니라 중부 유럽의 전위적인 미술 도시라는 지리적 이점 그리고 탈재현적 데포르마시옹을 향해 열린 회화적 경향성에서도 몇몇 러시아 화가들에게 다양한 조형 욕망을 가로지르기하기에 용이했다.

　　실제로 청기사파의 뮌헨은 베를린과 함께 전시 공간을 비롯한 미술 환경과 체제가 비교적 잘 마련된 도시였다. 그래서 프랑스, 오스트리아, 스위스 등 주변 국가뿐만 아니라 러시아, 폴란드 또는 스칸디나비아 국가들, 심지어 미국의 화가들까지도 그곳에 모여들었다. 화가를 꿈꾸던 칸딘스키도 1896년 러시아에서 법학 교수직을 뿌리치고 그곳을 찾았다. 그 밖에도 야블렌스키, 베레프킨, 베흐테예프Vladimir von Bechtejeff, 다비드 부를리우크와 블라디미르 부를리우크 형제 등이 청기사파에 회화적 디아스포라를 마련했다.

　　그들에게 칸딘스키의 청기사파는 마치 뻐꾸기의 둥지와도 같았다. 러시아 화가들은 탈러시아를 통해 밖에서는 러시아 미술의 공간적 확장을, 즉 현지 미술로의 삼투화 작용을, 그리고 러시아 안에서는 외부로부터 전위적인 분위기의 수혈로 새롭게 거듭나기를 시도했다. 이에 뮌헨은 어디보다도 적응하기 쉽고 자신들

의 조형 욕망을 충족시켜 줄 수 있는 환경이었다.

　　러시아의 민족주의와 민속성을 지닌 채 그곳에 온 화가들의 (가로지르려는) 조형 욕망과 통섭주의는 일종의 무르나우의 노랑할미새인 청기사파의 원시주의 안에 둥지를 틀기에 안성맞춤이었다. 그들의 러시아적 정체성은 모스크바의 수호 성인 성 게오르기우스를 표상하는 청기사파『청기사 연감』의 목판화 표지를 시작으로 뮌헨의 종합적 표현주의 속으로 과감하게 배어들었다. 이 무렵 독일의 한 예술 잡지『모두를 위한 예술Die Kunst für Alle』 (1910~1911)에서 볼프Georg Jakob Wolf도 〈아름다움과 문화로 유명한 뮌헨이라는 이름은 슬라브와 라틴 요소가 혼합된 미술가협회의 보금자리로 사용되고 있다. …… 이들 가운데 뮌헨의 미술가는 한 사람도 없다〉고 지적한 바 있다.

　　실제로 그 이전부터 뮌헨에 온 러시아 화가들은 저마다의 〈회화적 습합과 통섭〉을 주저하지 않고 시도해 나갔다. 1896년 뮌헨에 정착한 칸딘스키는 1902년 11살 연하의 가브리엘레 뮌터를 만나 1916년까지 깊은 관계를 지속하며 예술 세계에서도 내적 통섭을 계속했다. 또한 칸딘스키가 뮌헨에 오던 해에 아버지의 유산을 물려받고 모스크바에서 그곳으로 이주한 이가 베레프킨이었다. 그녀의 이주는 러시안 디아스포라가 만들어지는 계기이자 회화적 습합과 통섭의 시작이나 다름없었다. 무엇보다도 그녀가 1883년부터 상트페테르부르크에서 스승이었던 야블렌스키를 뮌헨에서 재회하게 되었던 것이다.

　　베레프킨이 1901년부터 1905년까지 쓴 일기「미지의 사람에게 보내는 편지」를 보면 그녀가 상트페테르부르크 미술 아카데미 출신의 야블렌스키의 전위적인 추상 이론을 지지하며 경제적 후원도 아끼지 않았음을 알 수 있다. 야블렌스키 또한 마티스

의 야수파와 교류하면서 그녀의 표현주의와 가교 역할[27]을 하는 데 주저하지 않았다. 나아가 1909년 칸딘스키와 이들과의 만남은 드디어 작은 예술 공동체로서 디아스포라의 모체가 되었다. 독일을 비롯한 몇몇 나라의 전위 미술가들과 더불어 만든 뮌헨의 〈신미술가협회NKVM〉의 탄생과 탈퇴, 이어서 청기사파의 창립이 그것이다.

특히 이들의 가로지르기 욕망에 따른 회화적 통섭과 삼투는 1908년부터 1911년까지 뮌헨에서 멀지 않은 농촌 마을 무르나우를 매개지로 하여 이루어졌다. 신미술가협회에 이어서 청기사파를 매개로 삼아 탈재현적 이미지들을 전위적으로 연역하려는 표현주의는 무르나우 지방의 민속 미술에서 동상이몽이지만 모더니즘의 영감을 얻을 수 있었다. 심지어 그들의 통섭주의는 무르나우의 자연에서 바이에른 지방과 러시아의 민속 미술이 지닌 신비주의의 접점을 찾아내려 했다. 예컨대 마티스의 화실에서 지내는 동안 야수파의 영향을 받은 야블렌스키의 「무르나우 풍경」, 「무르나우의 여름밤」(도판24), 「고독」(1912) 등 무르나우의 환상적인 풍경화들이 그것이다. 무르나우에 대한 그들의 풍경화는 제각각이다. 하지만 무르나우에 대한 반反인상주의적 종합주의라는 데서 모두가 만난다. 그리고 반反재현적 원시주의라는 점으로 하나같이 수렴된다. 칸딘스키도 첫 번째 전시회의 도록에서 〈미술가는 외부 세계에서 받은 인상과는 별도로 끊임없이 내면 세계에 경험을 쌓아야 한다고 믿으며 그것이 바로 우리의 출발점이다. 우리는 부차적인 온갖 것들로부터 해방된 예술 형식을, 다시 말해 예술적 종합을 추구한다〉는 언설로써 이를 갈무리한다.

1909년에서 1910년까지 러시아의 잡지 『아폴론Apollon』에 기고한 「뮌헨으로부터의 편지」에서 칸딘스키는 당시 뮌헨의 많

27 숄라미스 베어, 앞의 책, 31면.

은 미술 작품들을 가리켜 인상주의, 자연 서정주의, 유겐트스틸 Jugendstil[28]의 세 요소에 갇혔다고 비난한다. 다시 말해 〈영혼 없는 《뮌헨파》…… 회화에 대한 어떤 새로운 시도도 없는 야외의 나신, 관객 쪽으로 발꿈치를 향하고 바닥에 드러누운 여성 …… 날개를 퍼덕이는 거위로 이루어져 있다〉[29]는 것이다.

한편 칸딘스키를 중심으로 뮌헨에 자발적으로 마련한 러시아의 회화적 디아스포라에서 활동한 화가들 가운데 (러시아 미술의 아방가르드를 위하여) 청기사의 표현주의를 비롯한 뮌헨의 예술 정신을 모스크바에 수혈한 대표적인 화가는 다비드 브를리우크와 블라디미르 부를리우크 형제였다. 가상의 디아스포라에서 메시아적 존재와도 같았던 칸딘스키의 소개로 이들 형제도 뮌헨에 초대어 왔다. 제1차 세계 대전이 일어나 칸딘스키가 러시아로 되돌아가기까지 그들도 뮌헨에서 칸딘스키와 함께 청기사파의 활동에 가담했다.

짧은 기간이었지만 그들은 그곳에서 청기사파의 종합주의뿐만 아니라 큐비즘 ─ 1912년 2월 흑백이라는 제목으로 한스 골츠Hans Goltz의 뮌헨 화랑에서 열린 제2회 청기사 편집부 전시회에서는 블라맹크Maurice de Vlaminck, 동언Kees van Dongen 등 야수파의 작품과 더불어 브라크Georges Braque, 피카소와 함께 자신들의 입체파 작품도 선보였다 ─ 까지도 습합하며 아방가르드로서 프랑스와 독일 등 유럽의 미술을 통섭했다. 따라서 청기사파가 해체되자 부를리우크 형제가 모스크바로 돌아가 〈러시아 미래파〉를 창립한 것도

28 유겐트스틸Jugendstil은 독일에서 1907년 아르누보의 일환으로서 창립되었다. 그것은 〈독일 공작연맹〉이라고도 부른다. 이는 빠르게 발전하는 공업화 사회로 인해 몰개성화되어 가는 문제를 해결하기 위해, 즉 미술, 공예, 산업 등을 망라하여 독일에서 생산되는 공산품의 질적 향상을 도모하기 위해 시작되었다. 그 때문에 〈기계에 의해 대량 생산되는 즉물적인 생산품에 대하여 고상하고 우수한 제품을 만들자!〉는 주장이 그들의 구호였다. 그러한 이념의 추구는 기본적으로 당시의 아르누보로서 등장한 다리파 등의 표현주의 미술에서도 마찬가지였다.

29 슐라미스 베어, 앞의 책, 41면.

그와 같은 습합과 통섭의 의지에서 비롯된 것이다.

(b) 청기사파와 쇼펜하우어

표현주의는 조형 의지의 주관적 표상 이념이자 표현 양식이다. 그래서 표현주의자들은 〈의지의 표상Vorstellung des Willens〉을 저마다의 조형 방식으로 표현하고자 했다. 키르히너의 다리파가 그랬고, 칸딘스키가 주도한 청기사파도 그러했다. 그들은 누구보다도 쇼펜하우어의 〈의지의 철학〉에 크게 영향받은 화가들이었다. 그들은 의지(감정, 분투)의 경험에 의한 의지로서의 세계Welt als Wille가 지성을 통한 표상(이성, 도덕)으로서의 세계Welt als Vorstellung보다 우월하다는 쇼펜하우어의 철학적 주제, 즉 〈의지의 객관화〉를 회화적으로 실현시키려 했다.

쇼펜하우어는 『의지와 표상으로서의 세계Die Welt als Wille und Vorstellung』(1819)의 첫 구절에서부터 〈세계는 나의 표상이다Die Welt ist meine Vorstellung〉라고 선언한다. 그것은 세계에 대한 우리의 인식이란 단지 표상일 뿐이라는 사실을 의미한다. 인간은 지성Intellekt을 통해 표상으로서 세계를 이해한다. 일상적 경험의 세계인 표상의 세계를 우리는 시간, 공간의 인과율에 의해 이해하는 것이다. 그의 주장에 따르면 충분 근거율에 의해 지배되는 표상의 세계는 인간, 나아가 동물에게도 발견되는 세계의 존재 방식이다. 이렇듯 표상의 세계는 주관에 의해 구성된 것이 아니라 객관적 인과율에 의해 제약된 세계이며 우리에게 삶과 세계의 진정한 본질을 알려 주지 않는다. 이에 비해 세계는 내적 본질에 있어서 의지이다. 인간에게 목표를 설정해 주는 것은 지성도 아니고 이성도 아니다. 그것은 의지 그 자체이다. 이성은 표상의 배후에 의지가 있다는 사실을 알지 못한다. 따라서 의지의 본성이 무엇인지를 파악할 수 없다. 표상의 세계 너머에, 즉 표상의 세계 뒤편에 의지의 세계가 있기 때

문이다. 인간은 지성을 통해 세계를 표상으로서 이해하지만, 지성은 의지에 끌려다닐 뿐이다. 의지에 대해서는 이성도 마찬가지이다. 이성은 단지 의지에 기여하는 이차적인 것에 불과하다. 따라서 인간의 삶이나 역사도 의지가 드러남으로써 이해할 수 있다. 심지어 그것은 자연 현상에 대해서도 마찬가지이다.

쇼펜하우어는 이처럼 이성주의적 낙관론에 빠져드는 서구인의 세계관에 대하여, 즉 객관적 인과성에만 매달려 온 표상의 세계에 대한 유럽인의 과신을 비판하기 위하여 그 너머에 있는 주관적인 의지의 세계를 강조한다. 그것이 설사 키르히너의 「슬픈 머리의 여인」(1928~1929, 도판25)처럼 환상적인 데포르마시옹이거나 칸딘스키의 「즉흥」(도판26)이나 「구성」(도판19) 시리즈처럼 뮤즈의 영감을 표현한 추상의 세계를 지향하려는 의지일지라도, 그리고 지고한 행복의 목표를 철저한 의지의 부정을 통해 세우려할지라도 그는 이성이 아니라 감성적 의지 자체를 우선시한다. 다리파나 청기사파를 막론하고 표현주의자들이 쇼펜하우어의 철학에 기웃거리거나 그것으로 자신들의 조형 의지를 무장하려는 까닭이 거기에 있다.

예컨대 키르히너는 「게르만적 창조에 대하여」라는 논문에서 라틴계 인간은 대상에서 폼Form(형식)을 만들어 내지만 게르만계 인간은 내면적 환상에서 폼을 만들어 낸다고 주장한다. 게르만계 인간에게 눈에 보이는 자연의 형체는 한갓 환상에 불과하다는 것이다. 그러므로 그는 라틴계 민족은 드러난 현상 속에서 미를 찾으려 하지만 게르만 민족은 쇼펜하우어처럼 표상의 뒤편이나 사물의 배후, 즉 인간의 내면세계에서 미를 추구한다고 믿었다. 이 점은 오히려 슬라브 출신인 칸딘스키에게서 더욱 두드러졌다.

칸딘스키는 「무르나우의 교회」(도판18)에서처럼 풍경도 추상화하고 형상도 기호화한다. 「구성」과 「즉흥」에서 더욱 그

렇다. 그는 재현 미학에 진저리를 치는 관객들이 추상과 기호 속에 숨어 있는 이야기들을 알아내려고 애쓰기보다 추상적 내용을 표현하는 회화적 요소에 더욱 잘 반응한다고 믿었다. 그래서 파격의 데포르마시옹을 통해 다리파보다도 더 적극적으로 쇼펜하우어적인 표현주의 미학을 선보이고자 했다. 그는 쇼펜하우어의 반이성주의적 엔드 게임에 안주하거나 회화로 그것을 대변하려고만하지 않았다. 나아가 그는 누구보다도 대담하게 현대 미술의 방향성에 대해 예지력과 통찰력을 발휘하고자 했다.

하지만 이에 반해 칸딘스키가 신즉물주의에 반발하며 탈퇴한 신미술가협회의 미술사가인 오토 피셔Otto Fischer는 1912년에쓴 논문 「신미술Das neue Bild」에서 칸딘스키가 추구하는 추상적이고신비주의적인 원리에 맞서고자 〈객관적이고 대상이 있는 현실〉에대한 즉물적 표현의 중요성을 강조한다. 그는 〈대상이 없는 그림은 의미가 없다. 반半대상, 반半영혼은 완전한 망상이다. 그것은 사기와 속임수를 일삼는 자들의 그릇된 방식이다. 혼란에 빠진 자들이 정신적인 것에 대해 말하는 것은 당연하다. 정신은 우리를 혼동시키지 않고 명료하게 만든다〉[30]고 했다.

그럼에도 불구하고 1912년 2월 12일부터 4월까지 열렸던 청기사 편집부 제2회 전시회는 브라크, 피카소, 말레비치Kazimir Malevich, 클레 등이 참여하였으며, 눈에 보이는 객관적 대상을 사실적으로 표현하는 재현 미학에 반대하고 해체하며 앞으로 전개될현대 미술의 이정표를 제시했다. 그들은 제1차 세계 대전 전야의위기 상황을 말해 주듯 인간 존재의 심각한 문제를 색채와 형태에 반영하면서 20세기의 미술을 자신들의 진로대로 예인하고 있었다.

30 슐라미스 베어, 앞의 책, 43면.

66

67

4) 제3의 표현주의

독일의 표현주의 미술은 〈재현에서 표현으로〉 명시적으로 탈바꿈하려는 조형 의지의 다양한 시도와 실험의 장이었다. 이성적으로 표상화된 고지식한 형Form을 바꾸려는deformieren 예술가들이 드레스덴, 뮌헨, 베를린 등지로 모여들어 저마다의 조형 의지에 따라 실험적 표현에 몰두했다. 프랑스가 19세기 말에서 20세기 초에 걸쳐 데카당스를 치르는 동안 미술의 주류는 모처럼 프랑스를 떠나 독일로 옮겨 온 것이다.

하지만 독일은 이탈리아나 프랑스에 비해 미술의 주류가 뚜렷하게 형성되어 있지 않았을뿐더러 권위적인 아카데미 미술에 대한 스트레스도 비교적 덜한 곳이었다. 따라서 화가들의 독단적 배타성도 다른 곳보다도 약했다. 그러면서도 철학적으로 반전통주의자들인 쇼펜하우어, 니체, 프로이트 등의 반이성주의적, 디오니소스적, 무의식적 철학과 사상이 아방가르드의 철학적 허기를 채워 주기에 충분한 곳이었다.

화가들에게 뮌헨과 베를린은 그만큼 정신적 소통이 자유로운 곳이었고, 예술적 교류와 삼투가 용이한 곳이었다. 그곳에서는 프랑스, 러시아, 스칸디나비아 등 변방의 화가들이 주변인이 아닌 주인공이 될 수 있었다. 하물며 게르만계이거나 독일어권인 오스트리아와 스위스의 화가들은 독일의 표현주의 미술에 대해 공간적으로나 문화적으로 당연히 타자의 낯섦을 느끼지 않았다. 예컨대 오스트리아의 오스카어 코코슈카Oskar Kokoschka와 에곤 실레Egon Schiele, 그리고 스위스의 파울 클레에게 독일의 표현주의는 그런 것이었다.

① 코코슈카의 표현주의

오스카어 코코슈카Oskar Kokoschka의 표현주의는 한 여인에 대해 평생 동안 애절하고 안타깝게 간직해 온 사랑의 염원을 캔버스 위에 정열적으로 쏟아 내려는 영혼의 갈망에서 비롯된 것이었다. 연인에 대한 그의 이룰 수 없는 사랑은 자신의 영혼마저도 남김없이 불태우려는 혼불과 같은, 더없이 끔찍한 것이었다.

한마디로 말해 그것은 그칠 줄 모르는 폭풍우와 같았고, 심한 광기와도 같았다. 그래서 한때의 불장난이었음에도 불 같은 사랑의 광염狂炎은 순진한 코코슈카의 작품 세계를 뜨겁게 삼켜 버렸을 뿐만 아니라 순수하기 그지없는 청년의 일상마저도 병적 애환 속에 빠뜨리고 말았다. 이렇듯 그만의 열병은 그토록 지독했으며, 디오니소스적이었다. 그는 만년에 이르기까지도 불치의 치명적 후유증에 시달려야 했다.

어느 작품보다도 〈폭풍우〉라는 부제가 붙은 코코슈카의 그 유명한 그림 「바람의 신부」(1913, 도판27)가 바로 그 징후였다. 그는 바다 위에 떠 있는 거대한 조가비 안에 나란히 누워 있는 남녀를 그린 이 작품에서 사랑하는 연인에 대한 자신의 몽환적 갈망을 신들린 듯 표현하고 있다. 항간의 흔한 부기浮氣로 치부되기 쉬운 스캔들이 그의 작품 속에서는 예술가의 혼으로 정화되고 있었다.

당시에 이미 극작가[31]로서도 잘 알려진 그는 스스로 절망적인 비련悲戀의 주인공이 되었지만 비극 속의 현존재로서 자신의 실존적 삶 자체를 화폭에 담아 자신을 극화劇畫하는 데 주저하지 않았다. 그는 〈예술이란 자아로부터 타자에로 나아가는 사자使者이다〉라는 자신의 주장처럼 내면에서 강렬하게 요구하는 성적 욕

31 극작가로서의 코코슈카는 초기 표현주의 연극의 개척자였다. 그는 주로 당시 유럽 사회의 도덕적 위기를 노골적으로 비판하는 인도주의 작품들을 남겼다. 예컨대 「살인자, 여인들의 소망」(1907), 「불타는 가시밭」(1911) 등이 그것이다.

망과 의지에 따라 자아를 가시적으로 타자화하고자 했다. 노년에 이르기까지 치환displacement과 압축condensation[32]을 거듭하며 하나의 표상에서 또 다른 표상으로 한 여인에 대한 몽환은 그칠 줄 몰랐다.

　　작품 속으로의 침투와 그것을 통한 욕동欲動의 자기투사投射, 즉 실존적 기투企投가 그에게는 치유이기도 했지만 더 심한 고통으로도 이어져 갔다. 그에게 일종의 파르마콘pharmakon(약이자 독)과 같은 고통의 단초는 무엇보다도 연인과 헤어지기 직전에 그린 「바람의 신부」였다. 이 작품에서 그는 인격의 욕동적 극한에서 회오리치는 심경 위로 포개지는 별리別離의 애상哀傷을 주체할 수 없었다. 심리적 억압은 자아가 초자아super-ego와 벌이는 원망스러운 갈등만 더해 줄 뿐 상실의 위안이 될 수 없었다.

　　하지만 좀처럼 아물지 않는 상처의 쓰림은 그 이후에도 여전했다. 채워지지 않은 간절한 원망願望은 소멸되지 않은 채 고통스러운 현재의, 나아가 미래의 심상心想 속으로까지 파고들 채비를 하고 있었다. 매우 긴 시간이 지나더라도 무의식의 체계에 편입되어 버린 사상事象 — 프로이트는 논문 「자아와 에스Das Ich und das Es」(1923)에서 무의식 체계의 사상die Sache에는 본래 시간이 존재하지 않는다고 주장한다 — 은 시간과 무관하기 때문이다. 그러면 평생 동안 그를 이토록 극심한 열병과 광기의 폭풍우 속으로 몰아넣은 이른바 〈바람의 신부〉는 누구였을까?

32　프로이트는 『꿈의 해석Die Traumdeutung』(1900)에서 꿈을 구성하는 요인들로서 치환(대체, 또는 전치)과 압축(또는 응축), 그리고 그것들의 중층적 결정overdetermination을 제시했다. 하지만 그것들 가운데서도 본질적으로 꿈을 형성하는 지배적 요인들은 치환과 압축이다. 꿈의 내용은 대체로 간단하고 간결하며 빈약하기까지 하다. 무엇보다도 대규모로 사고나 감정의 압축 작용이 일어나기 때문이다. 이처럼 꿈에서 압축은 몇 가지 사고나 감정을 한 가지로 합치는 작용을 말한다. 또한 꿈의 내용을 형성하는 데 있어서 압축과 마찬가지로 중요한 역할을 하는 것이 감정이나 충동의 치환이다. 그것은 꿈에서 감정이 왜곡되어 원래의 대상으로부터 분리된 채 다른 대상으로 향하게 하거나 충동을 보다 안전한 대상으로 분출시키는 작용을 말한다. Sigmund Freud, *The Complete Works, Vol. 4, The Interpretation of Dreams*(London: The Horgath Press, 1953), pp. 279~309.

강렬한 조형 의지를 지고한 감정으로 끊임없이 채워 준 코코슈카의 연인은 다름 아닌 작곡가이자 비엔나 오페라단의 지휘자인 구스타프 말러Gustav Mahler의 부인인 알마 말러Alma Mahler였다. 1911년 26세의 코코슈카는 일곱 살 연상의 유부녀인 알마와 만나 불 같은 사랑에 빠졌지만 3년도 지속하지 못했다. 청혼이 보기 좋게 거절당했을뿐더러 급기야 그녀는 결별마저도 요구했다.

그 이후에도 그는 지난날에 대한 회한 ─ 당시는 〈정신적 혼란 상태였다〉고 훗날 회고했지만 ─ 과 더불어 한순간도 잊지 못한 채 언제 어디서나 그녀의 환상과 함께했다. 그는 그녀에 대한 애정의 치환(대체 또는 전이)과 압축(응축)이 일상적으로 반복되는, 정신병적 몽환[33] 속에서 살아간 것이다. 그는 상실된 대상을 대신하여 때와 장소를 가리지 않고 그녀를 닮은 인형과 함께했다. 잠자리에서는 물론이고 외출하거나 오페라를 보러 갈 때도 그 인형을 대동했다. 그녀에 대한 색정망상erotic delusion으로 인한 그의 자폐적autistic 사고는 작품에서까지 그녀의 자리를 인형으로 대체할 정도였다. 인형이 일상의 현실을 치환하거나 압축하는 잠재의식 속으로 그를 몰입시킨 것이다.

이처럼 그의 모든 예술 활동은 줄곧 목적이 억제된 채 애정으로 치환되어 버린 잠재의식 ─ 프로이트에 의하면 사회적 양심, 가정 교육 등 초자아에 의해 성적 에너지인 리비도가 발산되지 못하면 억압되어 버린 의식das Un-bewußte을 형성한다 ─ 속에서 진행되어 왔다고 해도 과언이 아니다. 심지어 70세의 할머니가 된 알마에게 〈사랑하는 알마! 당신은 아직도 나의 길들여지지 않은 야생 동물이오〉라고 말할 만큼 그녀에 대한 그의 환상은 여전했다.

33 프로이트의 『꿈의 해석』에 따르면, 꿈은 잠재의식 속에 억압된 욕망이나 숨겨진 소원에 대한 위장된 성취이다. 하지만 꿈은 대체로 욕망이나 소원이 압축과 치환에 의해 변형됨으로써 잘 알 수 없는 내용으로 나타난다.

② 에곤 실레의 표현주의

아르투르 뢰슬러Arthur Roessler는 1913년에 발행한 카탈로그의 서문에서 에곤 실레Egon Schiele의 작품들을 두고 그것은 〈일종의 독백이며 조울증적인 것인가 하면 악마적 천재성이 번득인다〉고 평한 바 있다. 오늘날 라인하르트 슈타이너Reinhard Steiner도 그의 작품들을 가리켜 〈암흑 같은 영혼을 지닌 예술가〉라고 평한다. 그들은 실레의 영혼을 왜 악마적이거나 암흑 같다고 했을까? 무엇이 그의 영혼을 어둠에 가두었을까? 그의 내면을 뒤덮은 악마적 천재성은 어떤 것이었을까? 무엇 때문에 영혼의 병기病氣를 주저하지 않고 독백하려 했을까?

28세에 요절한 실레의 화면에는 히스테리가 가득하다. 긴장하고 있는 많은 자화상들(도판 28, 29, 32)은 그가 지닌 히스테리의 만화경과도 같다. 무려 1백 점이 넘는 유아론적 자화상들 자체가 히스테리의 퍼포먼스이다. 그는 왜 그토록 많은 자화상들로 자신의 히스테리를 표현했을까? 왜 히스테리 증세는 회화적 진단서와 같은 그의 작품들에 그대로 노출되어 있는 것일까? 다시 말해 그는 어떤 이유에서 자신의 병기, 즉 병적 신경증(히스테리나 노이로제)을 캔버스 위에다 주저하지 않고 투영했던 것일까?

『히스테리에 대한 프로이트의 사례 분석Fragment of an Analysis of a Case of Hysteria』(1901~1905)에 따르면 그러한 병기(히스테리)의 동기는 병이 완전히 제 모습을 갖추었을 때 비로소 나타나지만 실제로는 이미 어린 시절부터 활성화된 것이다. 특히 트라우마성 히스테리traumatic hysteria나 외상성 신경증traumatic neuroses의 경우에는 더욱 그렇다.[34] 보다 일찍이 겪은 사건에 대한 트라우마(정신적 외상)일수록 히스테리나 노이로제와 같은 병기의 원인이나 동기가

34 Sigmund Freud, *The Complete Works, Vol. 2, Studies on Hysteria*(London: The Horgath Press, 1953), pp. 4~5.

될 수 있다.

히스테리의 원인은 17세기 이전의 의학이 주장해 온 여성의
자궁 — 히스테리의 어원은 그리스어로 〈자궁〉이라는 뜻이다[35] —
이 아니라 정신적 외상, 즉 잊어버린 무의식적 동기의 발견이다.
다시 말해 어린 시절 목격한 특정한 성적 기억 대상이 종종 히스
테리의 원인이 되는 것이다. 프로이트는 어린 시절에 자신이 겪었
던 오이디푸스 콤플렉스, 아버지의 죽음으로 인한 죽음에 대한
강박 관념, 에로스와 죽음에 대한 충동 등을 통해 자신의 히스테
리를 치료하고자 했고, 이를 위해 다양한 꿈에 대한 분석을 시도
했다.

히스테리의 원인이 된 그러한 트라우마는 어머니와 세 명
의 여자 형제들과 함께 여성들 속에서만 성장한 실레에게도 크게
다르지 않았다. 특히 15세 되던 1905년 1월 1일, 결혼 전에 걸린
매독으로 인한 정신 이상으로 3년 전부터 퇴직 생활을 해온 아버
지의 죽음 때문이었다. 〈오빠는 아버지를 몹시 사랑하였고, 자기
식으로 애정을 표시했어요〉라는 여동생 게르트루데(게르티)의 회
상에 따르면 아버지에 대한 실레의 애정은 애틋하였다.

그러한 아버지의 광기와 죽음은 실레에게도 잠재의식으로
내재화되었고, 그 뒤 얼마 지나지 않아 꿈 — 프로이트에게는 아
버지의 죽음에 대한 꿈이 히스테리의 동기 가운데 하나가 되었다
— 이 아닌 현실, 즉 그의 자화상들을 통해 표출되기 시작했다. 그
것에 대한 외상적 징후들은 나름대로 응축과 치환의 메커니즘을
거치면서 꿈의 형성과 유사하게 많은 자화상들 속에서 감정들을
응축하거나 충동으로 치환하여 표현되어 갔다. 실레에게도 히스
테리는 가부장제가 초래한 병리학적 결과이자 가부장제의 전복

35 플라톤도 『티마이오스Timaios』에서 자궁은 아이를 생산하고자 열망하는 동물이라고 말한다. 사춘기
이후로 너무 오랫동안 불임 상태일 경우, 자궁은 고통받고 몹시 동요하며, 신체 안을 방황하면서 호흡 통로를
차단하여 방해하는데, 이것은 환자를 극도의 고통 속에 몰아넣으며 모든 질병을 야기한다고 주장한 바 있다.

으로 인해 나타난 것이다.

(a) 화가의 히스테리와 나르시시즘

실레에게 자화상들의 표현 동기가 히스테리였다면 그것들의 표현 매체는 그의 얼굴을 비롯하여 팔과 손 그리고 자신의 성기까지 노출시키는 전신의 신체였다. 두드러지게 각角이 진 관절과 뼈마디들이 히스테리를 뿜어내는가 하면 흉물스럽게 드러낸 누드들이 자신의 병적 심경을 아주 과장되게 표현하고 있다. 이처럼 그의 표현 미학은 자화상이나 누드의 본질이 무엇인지를 관람자에게 공격적으로, 그리고 집요하게 되묻고 있다.

특히 캔버스 위에서 실레가 히스테리를 표출하는 전신의 회화적 판토마임 가운데 가장 두드러진 매체는 정신 병동의 환자들을 눈으로 직접 보는 것 같은 얼굴 표정이었다. 강박증으로 인해 몹시 긴장된 표정들이나 히스테리로 인한 신경질적인 표정들이 그것이다. 무언극 배우의 우울한 연기와 같은 다양한 표정들에서 이미지의 응축보다 치환, 즉 전치와 대체가 더욱 활발하게 이루어지고 있는 것은 그가 얼마나 자아 정체성과 싸우며 갈등하고 있는지를 말없이 보여 주고 있다.

미술의 역사에서 실레 만큼 병적 나르시시즘自己愛에 빠져 있던 화가도 흔하지 않다. 그는 절망에서 환희를 느끼듯 자아도취에서 좀처럼 빠져나오려 하지 않았다. 오히려 그의 자화상들은 자신의 병적 신경증에 대해서까지 자아 동조적ego-syntonic이었다. 자신의 특정한 얼굴 표정이나 자세, 신체의 특정 부분에 대한 표현에서도 신체적 집착somatic preoccupation을 강하게 드러냈다. 그것은 무엇보다도 자아 정체성에 대한 불안감에서 비롯되었을 것이다.

그에게 자화상들은 자아 정체성을 확인시켜 주는 심리적 거울상이었다. 인간은 자아 확인을 위해서 타자와의 대립을 전제

해야 한다. (라캉이 주장하듯) 인간은 적어도 거울 속에 비친 이미지를 자아(테제)에 대한 안티테제로 삼아 자기 타자를 통해 비로소 자신의 통합된 이미지를 경험한다. 하지만 거울(실레의 자화상들) 속의 자아는 본질적으로 타자이므로 불안한 〈나〉이다. 거울을 통해 파악한 자아의 이미지는 타자인 나이므로, 자아에 대한 완전한 통일(동일)보다 이자二者간의 〈균열division〉[36] 또는 〈분리〉나 〈소외〉의 체험을 피할 수 없다. 결국 자아에 대한 타자적 불안은 호수에 뛰어드는 나르키소스처럼 공격성과 충동에 의해 이상적 자아를 위협하게 된다.

실레의 거의 모든 자화상에서 보듯이 자아가 느끼는 불안과 위협은 그것만이 아니다. 자신도 어찌할 수 없는 충격적인 경험, 즉 오이디푸스 콤플렉스나 정신병을 앓고 있던 아버지 — 실레가 가족들 가운데 가장 좋아했던 이는 철도역장을 지낸 아버지였다 — 의 갑작스런 죽음과 같은 트라우마와 조우함으로써 〈요구하고, 욕구하고, 욕망하는 자아〉[37]로서의 주체는 자기 정체성에 혼란을 느꼈을 뿐만 아니라 우울증과 히스테리, 나아가 죽음 충동에까지 이르게 되었다. 1913년 그가 사촌에게 보낸 편지에서도

36 라캉에 의하면 균열Spaltung은 자기의 가장 깊은 내심과 의식적인 언설이나 행동 또는 문화로서의 주체 사이의 분열을 말한다. 이러한 분열은 주체 속에 감추어진 구조, 즉 무의식을 산출시키는 것이지만 일체의 상징적 질서인 언설이 주체를 매개한다는 사실에서 비롯되었다. 인간은 언어 체계를 획득할 때 비로소 사회생활이 가능해지고 주체도 형성된다. 인간은 법과 원칙이 존재하는 다자적 구조, 즉 사회생활을 영위하려면 언어 체계, 즉 상징계의 질서에 종속되어야 하기 때문이다. 라캉은 이것을 가리켜 주체가 자기의 존재 결여를 시험하는 것, 또는 주체에 가면을 씌우는 것이라고 불렀다. 다시 말해 그것은 타인에 의해 이름 불리는, 타인의 인정에 의해 비로소 주체로서 자리매김되는 〈주체의 객체화〉나 다름 아니다. 예컨대 그것은 어린이가 부모의 상징계로 들어가 사회의 일원이 되는 것, 또는 어린이가 불가피하게 조국 추방의 길을 걸어가는 것이다. 그러므로 그것은 〈소외에 의한 분리〉이자 타인의 욕망을 욕망하도록 강요받는 이른바 〈신경증에 이르는 통로〉인 셈이다.

37 라캉은 무의식의 주체가 현실계에서 겪는 경험의 동기들을 욕구, 요구, 욕망 등 세 가지로 구분한다. 첫째, 〈욕구〉는 식욕, 성욕과 같은 단순한 생리적 형태의 욕구들이다. 둘째, 〈요구〉는 사랑의 요구이다. 셋째, 〈욕망〉은 욕구 너머에 존재하는 충족될 수 없는 그 무엇이다. 이것들 가운데 (라캉에 의하면) 욕망은 요구에서 욕구를 제외한 나머지를 말한다. (요구-욕구=욕망) 그러나 인간 사회는 어떤 경우에도 모든 사람의 요구를 완전히 만족시켜 줄 수 없기 때문에 반드시 〈결여〉를 남긴다. 이 결여가 곧 욕망이다. 결코 채워질 수 없는 일련의 결여에 대한 요구 과정이 곧 욕망인 것이다.

〈왜 나의 고귀한 아버지를 진심으로 슬프게 기억하는 사람이 없는
지 모르겠다. 내가 아버지가 늘 계셨던 곳, 아버지를 상실한 고통
이 느껴지는 장소에 자주 간다는 사실을 아는 사람이 있을지 ……
내가 묘지나 죽음을 연상시키는 것들을 그려 대는 이유는 무엇일
까? 그것은 내 안에 항상 죽음에 관한 생각이 들어차 있기 때문
이다〉[38]라고 쓰는 까닭도 마찬가지이다. 이처럼 그는 결코 채워질
수 없는 일련의 〈결여에 대한 요구 과정〉에서 욕망하고 있는 자아
의 트라우마성 히스테리로 인해 불안해하고 있다. 그래서 그의 자
화상들은 분열된 자아를 공격하듯 표현한다.

(b) 손의 해방과 저주
자화상들에 드리운 히스테리와 불안감을 그는 얼굴 표정 못지않
게 손의 위치와 동작으로 전달하고 있다. 누구에게나 손은 마음의
하수인이다. 마음이 불안하면 손도 불안해한다. 마음이 불안할수
록 손을 어떻게 위치해야 할지, 어디다 두어야 할지 잘 모른다. 본
래 인간은 자유를 손으로 만끽한다. 그와 반대로 구속은 손의 부
자유, 즉 손의 구속을 의미한다. 직립直立과 동시에 해방된 것도 바
로 손이다.
 인간과 다른 동물들과의 차별화도 손의 해방이 가져다준
결과이다. 인간을 이른바 〈공작인Homo Faber〉이라고 정의하는 것도
해방된 손이 이루어 낸 기술과 문명의 놀라운 성과 때문이다. 앙
리 포시용Henri Focillon은 〈손이 없으면 기하학도 존재할 수 없다〉[39]
고 주장한다. 손이 이루어 낸 인류 문화와 예술, 특히 미술의 성과
는 더 말할 나위도 없다. 이토록 직립으로 인한 손의 해방과 자유

38 프랭크 화이트포드, 『에곤 실레』, 김미정 옮김(서울: 시공아트, 1999), 30면.
39 Henri Focillon, *Vie des formes*(Paris: P.U.F., 1981), 앙리 포시용, 『형태의 삶』, 강영주 옮김(서울: 학
 고재, 2001), 142면.

는 인간에게만 허용된 신의 축복이다.

자유와 구속은 별개가 아니라 한 켤레이고 동전의 양면이 듯이 손의 해방 또한 축복이자 저주이기도 하다. 인류가 저질러 온 모든 죄악과 범죄도 따지고 보면 마음의 하수인인 손이 범한 것이기 때문이다. 그러므로 나라마다 죄와 벌에 대한 상징을 손의 구속에서 찾으려 하고 있다. 일반적으로 죄에 대한 법적 징벌로서 발보다 먼저 (수갑을 통해) 손을 구속한다. 즉 손의 자유를 박탈하는 것이다. 그토록 인간의 신체에서 손은 사회적 관계의 최전선이다. 인간은 악수나 손 인사, 또는 손짓으로 인간(人+間)이고 사회적 동물임을 입증하려 한다.

만물의 영장인 인간의 손은 언제나 위험하다. 개인에게도 손은 신체에서 가장 불안한 기관이다. 손의 위치는 마음의 위치 이므로 불안할수록 언제 어디서나 손부터 먼저 안절부절이다. 반대로 편안하고 평온한 마음가짐을 위해서 인간은 손부터 가지런히 한다. 사찰에 모셔진 모든 석가모니 부처의 손동작에서도 볼 수 있듯 손은 마음 수양을 상징한다. 기독교인도 야훼 신에게 기도하거나 고백하기 위해 두 손부터 하나로 모은다. 군대나 학교의 단체 행동에서도 정신 집중을 위해 명령하는 (정신)〈차려〉의 자세 attention는 손과 팔의 동작 정지를 의미한다.

한편 신체에서 손의 위치는 전신의 구조적 균형을 가져다 주는 가장 중요한 구조물이기도 하다. 손과 그것을 지탱하는 팔이 부자연스럽게 위치하거나 부재할 경우 신체의 전체적 균형을 이루기 어렵다. 개인마다 걸음걸이의 모양새를 결정하는 것도 손과 팔의 위치와 동작이다.

동작을 멈추고 서 있을 경우에는 더욱 그렇다. 그러므로 조각가에게 인체 조각의 마지막 애로 사항은 얼굴 표정이 아니라 손과 팔의 위치와 동작을 결정하는 일이다. 직립해 있는 인간에게 생

물학적 자유에서 사회학적 자유의 의미에 이르기까지 자유로운 존재에 대한 상징적 표현은 얼굴 표정을 어떻게 만드느냐보다 대지로부터 해방된 손과 팔을 허공에, 즉 무한한 공간 속에 어떻게 위치시킬 것인지에 따라 의미를 달리한다.(도판 28~32)

한마디로 말해 그것은 미적 관건關鍵이나 다름없다. 하지만 손과 팔은 인체 조각에서 아킬레스건과 같은 것이기도 하다. 인류 최초의 여인 조각상인 「빌렌도르프의 비너스」(2만 6천 년 전)에서 「밀로의 비너스」에 이르기까지 아름답고 균형 잡힌 인간의 신체 조각으로서 비너스 상에서 팔과 손이 생략되어 있는 까닭도 그와 다르지 않을 것이다. 하지만 부재는 어디까지나 미적 결여이고 결함일 뿐 결코 미의 여백일 수는 없다. 나아가 그것은 불안감의 은폐이거나 미연의 방지책에 지나지 않는다. 이처럼 두 손은 다른 사지四肢동물들과는 달리 착지着地에의 운명적 구속으로부터 해방과 동시에 인체의 어느 기관보다도 불안을 상징하는 기호체가 되었다. 실레의 자화상들은 저마다 손과 팔을 가지고 그가 겪은 트라우마와 불안감을 때로는 신경질적으로, 때로는 과장되게 표현하고 있었다.

실레는 시종일관 손동작이 불안한 화가였다. 손의 다양한 움직임은 겉보기엔 불안을 달래고 치유하려는 제스처였지만 속마음의 임시 피난처였고, 속내를 숨기려는 은폐술이었다. 그가 겪고 있는 불안과 히스테리에 따라, 또는 그가 표현하려는 대상에 따라 손은 그때마다 위치를 달리하고 있었다. 예컨대 「가슴에 손을 얹은 자화상」(1910)보다 「벌거벗은 자화상」(1910)이나 「앉아 있는 누드」(1910)에서 그의 손과 팔의 동작은 얼굴보다 더 불안정한 신체 증상, 즉 히스테리 환자의 몸짓 — 과장된 몸짓, 부적절한 감정 표현, 과도한 혐오, 노골적인 성적 행위 등[40] — 그대로였다. 그즈

40 줄리아 보로사, 『히스테리』, 홍수현 옮김(서울: 이제이북스, 2002), 17면.

음에 그린 「여인의 누드」(1910)에서도 몽환적인 눈의 표정보다 기
이하게 뒤돌아 나온 왼쪽 손 하나만으로 여인의 누드임을 환기시
키고 있다.

(c) 발작하는 리비도
프로이트의 스승이었던 샤르코Jean-Martin Charc는 히스테리 증상의
국면을 네 단계로 설명한다. 서막épileptoïde(간질성의)의 단계 → 과
시용 몸짓grands mouvements을 동반하는 단계(모순되는 비논리적 단
계) → 열정적 태도attitudes passionnelles를 보이는 단계 → 종료délire ter-
minal(착란과 열광의 마지막) 단계가 그것이다. 샤르코의 주장대로
라면 실레의 히스테리 증상은 주로 두 번째 단계에 머물러 있다.
실레는 이 단계에서 줄리아 보로사Julia Borossa가 지적하는 〈과장되
거나 노골적인 성적 행위〉의 표현을 통해 참을 수 없는 가벼움을
과시하고 있다.
　　　그에게 회화는 억압된 감정의 배출구이고, 성적 히스테리
의 표현 수단이다. 한마디로 말해 그에게 회화란 자기 학대적mas-
ochistic 감정에 의한 자위행위인 것이다. 그러므로 그의 병적 리비
도 역시 크게 주저하지 않고 회화적 자위행위로 발작한다. 실제로
초기의 자화상들에서 그는 남근 권력을 상징하는 아버지의 부재
로 인해 억압되어 온 부성애를 〈자위행위〉와 같은 과장된 자기 노
출을 통해 자신에게로 반사시킨다. 〈나르시스의 신화〉에서 호수
에 뛰어들어 분리된 자아를 공격하는 나르키소스처럼 당시 그는
자기 타자화의 수단인 〈자화상〉으로 자신을 공격함으로써 분리
된 자아 정체성을 확인하려 한다. 그것도 「자위하고 있는 자화상」
(1911)이나 「에로스」(1911, 도판32)에서 보듯이 손의 해방이 곧
축복 ── 자위행위를 통한 성적 억압에서의 해방도 손의 해방이 주
는 존재론적 수혜로 간주함으로써 ── 인양 자위하고 있는 자신을

노출시켜 이미 내면화된 남근적 자기애narcissisme에 빠져 있는 자아를 드러내려 했다.

1911년 9월 유태인 의사 오스카 라이헬에게 보낸 편지에서도 그는 〈내 전신을 바라 볼 때면 나는 나 자신이 원하는 것이 무엇인지를 알아내야 합니다. 내 안에서 무슨 일이 일어나고 있는지, 나아가 어느 정도까지 나 자신을 확장시킬 수 있는지, 내가 사용할 수 있는 수단이 무엇인지, 나 자신이 어떤 신비로운 물질로 이루어져 있는지, 얼마나 더 큰 부분을 보아야 하는지, 지금까지 나 자신의 어떤 모습을 보아 왔는지, 이 모든 것을 알아야 합니다. 점점 나 자신이 증발하는 과정을 지켜봅니다. …… 그럼으로써 언제나 더 많은 것을 성취할 수 있으며, 점점 더 빛나는 사물들을 나의 내부에서 생산해 낼 수 있습니다. 모든 것의 근원인 사랑이 나를 이 길로 인도하는 한 그렇게 할 수 있습니다. 그런 것들을 가지고 내 안에서 전혀 새로운 어떤 것, 나도 모르게 늘 생각하고 있는 어떤 것을 만들어 냅니다〉라고 적고 있다.

하지만 남근적 자기애에 대한 과장되고 노골적인 과시용 몸짓은 현실 속에서 실현할 수 없는 성적 충동으로 이어졌고, 꿈이나 상상 속에서라도 그와 같은 리비도를 실현하려는 욕구와 열정으로 발현되었다. 예컨대 여성성에 대한 도발로서 감행한 여성의 누드에 대한 집착이 그것이었다. 특히 자위하는 자화상을 그리던 시기의 작품인 「검은 머리의 누드」(1910)와 「팔짱을 낀 젊은 여인의 누드」(1910), 「서 있는 누드」(1910)를 비롯하여 「팔을 머리 위로 올리고 앉아 있는 소녀」(1911), 「검은색 스타킹을 신은 여인」(1913), 「눈을 감고 앉아 있는 누드」(1913), 「처녀」(1913), 「다리를 벌리고 있는 누드」(1914), 「앉아 있는 누드」(1914), 「누워 있는 여자」(1917, 도판33), 「자위하는 여자의 누드」(1918) 등에서 보여 준 여성의 음부에 대한 표현 충동이 그것이었다.

거세로 인한 태생적 반역자인 여성들 속에서 사내답지 못한 남자로 성장한 음부는 그에게 자아 분리에 대한 불안감에서 비롯된 공격 본능의 표적지나 다름없었다. 여성적 행동 특성의 과도함과 동의어이기도 한 그의 히스테리[41]는 자위하는 자화상을 통해 자아에 대하여 〈안으로〉의 내부 공격을 시도하면서도 여성의 누드를 통해, 그것도 (일찍이 플라톤이 히스테리의 진원지로 여긴) 자궁으로 통하는 음부의 노출을 통해 자아에 대한 〈밖으로〉의 외부 공격조차 주저하지 않았다. 그는 「초록색 양말을 신은 누드」 (1912) 등에서 보듯이 그는 빈민가의 음탕한 소녀들을 데려다가 자위하는 자세를 비롯하여 음부에 대한 야릇한 자세를 취하게 하는 병적 소녀애少女愛에 집착했다.

마침내 1912년 4월 노이렌바흐 주민들의 여러 차례 신고로 그의 집을 수색한 경찰은 「앉아 있는 소녀」(1910), 「누워 있는 소녀」(1910), 「치마를 머리 위로 들어올린 소녀」(1910), 「등을 대고 누워 있는 소녀의 누드」(1910) 등 소녀들을 모델로 한 여러 점의 드로잉을 비롯한 1백여 점의 그림들을 외설적이라는 이유로 압수했다. 그로 인해 그는 21일간 유치장 신세까지 져야 했다. 〈유아 유괴와 사주〉가 그의 죄목이었다.

(d) 실레의 니체 신앙

추측하건대 실레는 니체의 마니아였다. 니체의 사상을 거의 무비판적으로 받아들인 그는 니체 못지 않게 메시아적 과대망상에 시달렸다. 그가 〈나의 존재와 나의 퇴폐적 비존재Verwesen는 지속적인 가치로 바뀌어져서, 그럴듯한 말로 사람들을 끌어당기는 종교처럼 조만간 고도의 교육받은 자들에게 지대한 영향력을 행사할 것

41 정신 분석학자 크리스토퍼 볼라스Christopher Bollas의 주장에 따르면 히스테리란 성적 자각의 출현과 잠재적으로 성장한 아이의 몸을 대하는 부모의 반응(수용적이건 거부적이건)에 대한 자녀의 반응이다. 특히 그것은 성장기 성적 자각의 출현에 대한 반응이므로 쉽사리 없어지지 않는다는 것이다.

이다. 광범위한 지역에 흩어져 사는 많은 사람들이 나를 주목하게 될 것이다. …… 나의 반대자들은 나의 최면술 속에서 살게 될 것이다. 나는 너무도 풍요롭기 때문에 나 자신을 남에게 나누어 주어야 한다〉[42]고 주장할 만큼 자아도취적이었고 과대망상적이었던 것도 니체로부터의 감염 증세, 즉 니체 신드롬의 징후였다고 해도 무방하다.

실제로 니체는 『이 사람을 보라Ecce Homo』(1888)의 마지막 장章인 「왜 나는 운명인가」의 서두에서 〈나는 나의 운명Los을 안다. 언젠가 나의 이름에는 엄청난 사실이 추억으로 연상될 것이다. 즉 세상에서 전대미문의 대위기와 가장 심원한 양심의 갈등 그리고 이제까지 신뢰하고 요구되었으며 신성시되었던 모든 것을 거역하여 만들어졌던 결정에 대한 추억 말이다. 《나는 인간이 아니다. 나는 하나의 다이너마이트이다Ich bin kein Mensch, ich bin Dynamit》〉라고 선언한 바 있다.

또한 1908년에 출판되어 실레에게도 적지 않은 영향을 주었을 법한 이 책의 서문에서 니체는 〈나는 결코 요괴도 아니요, 도덕적 괴물도 아니다. 나는 사실 덕망이 있어 존경받는 사람의 유형과 정반대되는 사람이다. …… 나는 철학자 디오니소스의 제자이다. 나는 성인이 되느니 차라리 사티로스(반인반수의 숲의 신)가 되겠다. 그러나 여러분은 이 책을 읽어 보아야 한다. …… 나의 저서의 공기를 마실 수 있는 사람은 그것이 높은 산에 있는 공기이며, 강렬한 공기임을 알고 있다. 독자는 그렇게 되어야 한다. …… 앞으로 수백 년 동안 퍼져 나갈 목소리를 가진 이 책은 현존하는 최고의 책이다. 그것은 바로 저 높은 산의 공기이며 인간에 대한 모든 사실이 고산의 저 아득한 밑바닥에 놓여 있다〉고 주장한다.

심지어 그는 생전에 자신을 가리켜 〈미래를 위해 글을 쓰

42 라인하르트 슈타이너, 『에곤 실레』, 양영란 옮김(파주: 마로니에북스, 2005), 13면.

는, 오직 미래에만 살아갈 유령 같은 존재〉라고 말하는가 하면, 심지어 자신이 〈유럽의 부처가 될 것〉이라고 주장하기까지 했다. 유럽이 데카당스를 겪고 있던 당시의 니체는 이미 미래의 인간성이나 머나먼 장래의 눈으로 현대를 조망할 때, 현대인에게는 비극적 파토스, 즉 퇴폐적 감각과 병적인 기질 이상의 주목할 만한 그 어떤 것도 발견할 수 없다고 생각했던 것이다. 그는 이와 같이 유럽의 모든 것이 천박해질뿐더러 유럽인의 왜소화, 평균화를 최대의 위험이라고까지 여겼다. 그는 인간에 대한 의지마저 상실한 모습을 본다는 것이 우리를 지치게 하고 싫증나게 한다고 한탄한다. 〈이것이 허무주의가 아니면 오늘날 허무주의란 무엇인가?〉라고 그가 반문하는 까닭도 거기에 있다.

그는 『우상의 황혼 *Götzen-Dämmerung*』(1888)에서도 자신이야말로 〈최초의〉 비극적 철학자로 이해할 만한 권리를 가진다고 주장한다. 그는 자신을 염세적 철학자의 정반대되는 철학자로 간주한다. 그 이전에는 자신 이외에 디오니소스적인 것을 하나의 비극적 파토스로 인식한 자가 없었다는 것이다. 그러므로 인간의 진성眞性과 진여眞如를 먼저 깨달은 석가모니가 중생 구제를 자신의 운명으로 받아들이듯 그 자신도 미래의 유럽인들에게는 부처와 같은 존재로서 주목받게 될 것이라고 확신했다.

한 해 전에 쓴 『도덕의 계보 *Zur Genealogie der Moral*』(1887)에서도 이미 그는 그와 같은 초인超人을 연상하며 〈미래의 인간은 이제까지 군림했던 이상으로부터 우리를 구원할 뿐만 아니라 그 이상에서 발생하지 않을 수 없었던 것, 즉 커다란 구역질, 허무에의 의지, 허무로부터도 우리를 구원해 줄 것이다. 이 반그리스도자, 반허무주의자, 이 신과 허무의 초극자 ─《보다 미래로 넘치는 자》, 그는 반드시 온다〉고 예언한 바 있다.

1900년 니체가 죽고 난 뒤 이러한 신드롬은 그의 예언대로

얼마 지나지 않아 나타나기 시작했다. 반세기 이상이나 걸린 20세기 중반의 철학자나 사상가들[43]보다 감성적 감염에 민감한 여러 화가들을 비롯한 예술가들이 먼저 니체 사상에 빠르게 물들기 시작한 것이다. 당시의 여러 사정으로 미루어 보아 실레가 바로 그 가운데서도 신앙심 강한 니체 마니아였을 것이다. 특히 1910년부터 자화상에 몰두한 실레는 니체의 『차라투스트라는 이렇게 말했다』에서 〈너의 생각과 느낌 이면에는 전능한 지도자, 미지의 성현이 자리하고 있다. 그의 이름은 자아이다. 너의 몸 안에 그가 살고 있다. 그는 곧 너의 몸이다〉라는 주문을 아마도 자신을 위한 교의로 삼았을 가능성이 높다.

　　1900년대 들어 니체의 저서들이 출판되자 그것들과 접하면서 니체 사상에 누구보다 빠르게 감염되었을 실레는 자기 묘사, 그것도 성기의 노출마저도 주저하지 않는 전신의 누드화에 몰두하기 시작했다. 이와 같은 히스테리의 와중에서 그는 이듬해 의사 라이헬에게 보낸 편지에서 〈전신의 나를 바라볼 때, 나를 에워싼 별 같은 광채의 흔들림이 점점 더 빨라지고 곧아지며 단순화되어 마치 위대한 통찰력처럼 세계로 뻗어 갑니다〉라고 고백할 만큼 전신에 대한 누드화야말로 자아를 드러내는 가장 적극적인 방법이라고 굳게 믿었다. 그는 적어도 본래의 모습을 가리고 있는 껍데기를 벗어 던진 누드에서 자신의 몸 안에 살고 있는 자아를 확인하려고 했다.

　　라인하르트 슈타이너는 히스테리와 불안감으로 분열된 자

43　니체가 죽은 뒤 그의 사상에 대해 주목하기 시작한 이들은, 니체가 〈진정한 상속인, 즉 미래의 철학자들은 프랑스에서 발견될 것〉이라고 예언한 대로 독일이 아닌 프랑스의 철학자들이었다. 1945년 조르주 바타이유의 『니체에 관하여Sur Nietzsche』를 시작으로 1960년대에 들어서 질 들뢰즈, 미셸 푸코 등에 의해 니체 연구가 본격적으로 시작되었다. 특히 1964년 7월 4일부터 로요몽에서 열린 제7차 국제 철학 콜로키엄이 니체를 주제로 선택함으로써 니체 르네상스를 공식화하는 결정적인 계기가 되었다. 이광래, 「니체와 푸코: 니체의 상속인으로서 푸코」, 『니체와 현대의 만남』, 한국니체학회 편(서울:세종출판사, 2001), 9~28면.

아에 대한 실레의 자화상들을 가리켜 〈자아의 공연장〉[44]이라고 평한다. 니체가 죽기 훨씬 전(1889)에 썼지만 사후에 발견된 단편 유고遺稿 Nachgelassene Fragmente에서 〈현대의 예술가들은 신체적으로 환자들과 매우 유사한데, 그들은 자신의 성격 안에 내재되어 있는 히스테리 기질을 감내해야 한다. …… 그들은 동일한 하나의 인물이 아니라 여러 인물의 집합체이며, 어떤 때는 이런 인물이 부각되었다가 다른 때는 대담한 자신감 때문에 가장 튀는 인물이 전면에 나서게 된다. 그러므로 예술가는 배우이기도 하다〉고 말한 그대로 실레도 1910년 이후 여러 자화상들을 통해 자신을 그러한 인물들로 연출해 냈던 것이다. 이처럼 니체의 언설에 대한 실레의 신앙은 좌절된 리비도의 충동을 자극하여 병적인 신체적 징후들로 대담하게 표출되었다.

⒠ 실레와 클림트의 사람들

실레의 정신적 지주가 니체였다면 빈 분리파를 이끈 탐미주의자 구스타프 클림트는 그의 예술적 가이드였다. 1906년 미술 아카데미에 입학하기 위해 빈에 온 16세의 미술학도 실레에게 클림트는 당시 빈에서 현대 미술을 대변하는 대표적인 미술가였다. 그와 같은 클림트를 실레가 처음 만난 것은 그 이듬해 분리파의 건물 근처에 있는 클림트의 단골 카페 무제움Café Museum에서였다.

　　그 뒤 실레는 자신의 그림을 들고 클림트의 작업실을 찾기 시작했고, 클림트도 관심과 격려를 아끼지 않았다. 클림트는 1908년 말까지 자신의 작업실에서 실레와 함께 작업하며 그의 드로잉을 구입하거나 자신의 그림과 교환하는가 하면 그에게 모델이나 미술 중개상 또는 후원자를 소개하기도 했다. 클림트는 아예 실레의 여동생 게르티까지 불러 작업실에서 모델로 일하도록 배

44　라인하르트 슈타이너, 앞의 책, 10면.

려했다. 어리고 활달한 성격의 그녀는 그곳에서 가장 매력 있는 모델로 대접받았다.

실레가 빈의 화단에 알려지게 된 것은 클림트가 조직한 쿤스트샤우Kunstschau의 전시회를 통해서였다. 뭉크, 마티스, 보나르Pierre Bonnard, 크노프Fernand Khnopff, 뷔야르Édouard Vuillard 등이 초대되었고, 고흐Vincent van Gogh와 고갱의 작품까지 소개된 1909년의 전시회에 실레도 작품 4점을 출품할 수 있었다.

특히 쿤스트샤우의 아홉 번째 방에 고흐의 작품 11점과 나란히 전시된 「옷을 벗은 자화상」(1909)을 당시의 미술계는 예사롭게 보지 않았다. 이 작품은 여동생 게르티를 그린 「검은 모자를 쓴 여인」(1909, 도판34)과 더불어 클림트의 영향이 다분히 드러났다. 형식과 양식에서 뿐만 아니라 장식적 문양이나 그것의 유동적 흐름에서도 두 작품은 클림트의 영향을 직감하기에 충분했다.

하지만 「옷을 벗은 자화상」은 그가 클림트의 예술 세계로부터 정신적 이유離乳를 모색하고 있음을 보여 주기도 했다. 클림트의 양식과 같으면서도 달랐던 것이다. 우선 배경부터가 눈에 띄게 달랐다. 갖은 문양으로 채워진 클림트의 것과는 달리 실레는 배경을 비워 둠으로써 인물을 더욱 드러내어 강조하고 있었다.

또한 실레는 시작부터 화가 자신을 작품의 주제로 삼은 점에서도 클림트와 사뭇 다르다. 그것도 나체의 모습이었을 뿐만 아니라 성기를 겨우 가린 채 옆으로 서 있는 자세 역시 보기 드문 자극적인 포즈였다. 더구나 관객을 향한, 무언가를 응답하라는 듯한 그의 눈초리는 날카롭고 섬뜩할 정도였다. 그의 「자화상」(1909)에서의 표정도 「유디트 Ⅰ」(1901, 도판35) 등 클림트의 작품 속에 등장하는 여인들이 보여 주는 유혹적인 팜므 파탈의 표정들과는 매우 대조적이었다. 〈살아 있음〉을 강렬한 욕망으로 은유하고 있는 클림트의 운명의 여신과는 반대로, 〈살아 있는 모든 것은 죽

는다Alles ist lebend tot〉는 그의 주장대로 자화상 속의 표정 또한 생명의 덧없음을 상징하고 있었다.

　이처럼 생명에 대한 허무주의적인 사고는 19세의 젊은 화가가 그린 풍경화나 정물화에서도 그대로 표출되어 있었다. 그것들은 아름다운 풍경이나 정물이 아니라 생명력을 잃어 가는 자연의 초상이었다. 예컨대 허무함과 우울함을 찾아보기 어려운 클림트의 작품들과는 달리 억센 넝쿨에 쓰러질 듯 버티고 있는 「푸크시아 넝쿨에 휘감긴 자두나무」(1909)와 삐쩍 마른 채 우울하게 서 있는 「해바라기」(1909~1910, 도판36)에는 이미 생명이 힘차게 약동하기보다 도리어 이미 죽음의 그림자가 짙게 드리워 있었다.

　실레에게 1909과 1910년은 그의 짧은 생애 중에서 도약하고 변신하는 해였다. 일찍이 그가 클림트와 만난 것은 자신의 예술 세계를 예인하는 결정적 계기가 되었지만 동시에 독창성을 가질 수 있는 차별의 모멘트가 되기도 했다. 그와 같은 이중적 계기와 변신의 의지는 그가 새로운 미술가 모임의 조직에 관여하는 데서도 나타났다. 그즈음에 〈새로운 화가들〉이라는 전시회의 모임에 관여하여 작성한 〈선언문〉에서 〈미술은 언제나 변하지 않고 그대로이다. 그러므로 새로운 미술 같은 것은 없다. 단지 새로운 미술가가 있을 뿐이다. …… 새로운 화가들은 과거로부터 물려받은 어떤 것에도 구애받지 않고 완전히 혼자서, 그리고 혼자의 힘만으로 새로운 기반을 구축해야 한다〉는 그의 의지는 역력했다. 전시회에 대하여 빈에서 발행하는 『노동 신문Arbeiter Zeitung』의 미술 비평을 담당했던 평론가 아르투르 뢰슬러도 〈고흐, 고갱, 호들러Ferdinand Hodler, 클림트, 메츠너Franz Metzner의 작품이 출품된 이번 전시회에서 한 화가가 새롭게 등장했다. …… 이번 전시회에 참가한 많은 작가들 대부분은 아마도 자신의 신념을 끝까지 지키지 못할 것이다. 그러나 내가 여기서 언급하고 싶은 몇몇은 틀림없이 자신의

작업을 끝까지 밀고 나갈 수 있는 강인함을 지니고 있는 듯하다. 뛰어난 재능을 가진 에곤 실레가 그와 같은 화가이다〉[45]라고 평한 바 있다.

실제로 그의 독창성은 클림트의 영향에서도 오래지 않아 벗어나게 했을뿐더러 클림트의 쿤스트샤우에서 함께 활동했던 오스카어 코코슈카와도 차별성을 갖게 했다. 니체의 영향을 받은 코코슈카와 실레 두 사람이 1908년에서 1910년 사이에 빈민가의 아이들을 그린 작품들은 얼핏 보아도 닮았다. 실레의 작품들이 클림트보다 오히려 코코슈카의 영향을 더 크게 받았다고 말해도 무방하다. 예컨대 실레가 클림트처럼 배경을 우아하거나 화려하게 처리하지 않고 대체로 비워 두는 표현 양식을 택했다든지 소외되거나 우울한 인물들을 표현 대상으로 삼은 것은 코코슈카의 영향이었다. 코코슈카가 훗날 자신이 그린 「곡예사의 딸」(1908)과 실레의 「옷을 벗고 앉아 있는 소녀」(1910)에서 보듯이 자신의 표현 양식을 상당 부분 도용했다고 하여 실레를 비난했던 까닭도 거기에 있다.[46]

하지만 실레의 작품이 겉으로 드러난 주제와 양식에서 코코슈카의 작품과 유사할지라도 좀 더 자세히 보면 그것은 내면의 표현 의지와 동기에서 코코슈카의 것과는 근본적으로 달랐다. 코코슈카의 그림 속에서 눈을 내리감고 있는 소녀(곡예사의 딸)는 단지 빈민가에 사는 남루하고 기형적인 신체를 가진 아이에 지나지 않았지만 실레가 보여 주는 아이는 시들어 가는 그 무렵 자신이 그린 「해바라기」(도판36)처럼 우울함을 가득 머금은 채 볼품없는 몸매와 생기 잃은 시선을 한 소녀였다. 이처럼 코코슈카가 비정상적인 소녀상을 통해 불균형의 사회 현실을 간접적으로 드러

45 프랭크 화이트포드, 『에곤 실레』, 김미정 옮김(서울: 시공아트, 1999), 66면.

46 프랭크 화이트포드, 앞의 책, 62면.

내려 한 데 비해 실레는 우울하고 나약한 소녀의 병든 마음을 통해 자신의 삶을 포위하고 있는 허무주의를 표상하려 했던 것이다.

(f) 실레의 실존 미학: 사랑과 죽음

이렇듯 실레는 약동élan 대신 허무nihil로 생의 의미를 직관하고 통찰하는 생철학적 예술가였다. 그는 니체 못지않게 자아도취적이었고 쇼펜하우어 이상으로 허무주의적이었다. 그는 인간의 참을 수 없는 가벼움, 즉 리비도와 성적 욕망에 대해서 캔버스 속의 퍼포먼스일지라도 자기 학대적 자위행위조차 주저하지 않으며 그것을 몸소 실증해 보려 한 프로이트적 미술가이기도 했다. 하지만 그 어느 것보다도 그의 내면 깊숙이 자리 잡고 있는 미학적 과제는 〈내적 생명의 실존〉을 확인시키는 사랑과 죽음, 소유와 상실의 이율배반적 의미를 밖으로, 즉 현존재Dasein 앞에 드러내어 〈심미적 탈존脫存 Ex-istenz(=실존)〉을 체험하는 일이었다.[47]

성장기부터 늘 죽음에 대한 강박관념과 충동으로 인해 자기 학대성 히스테리와 자아 정체성에 대한 태생적 불안감에서 벗어나지 못했던 그가 사랑에 대한 실존적 체험을 결단한 것은 클림트의 모델이었다가 1911년부터 그의 모델이 되어 동거해 온 발리 노이칠Wally Neuzil과의 삼각관계를 청산한 뒤부터였다. 다시 말해 1915년 작업실 앞집에 살고 있던 에디트Edith Schiele와 이루어진 결혼으로 실레는 「포옹」(1915, 1917), 「화가의 아내」(1917) 등에서와 같이 아내에 대한 사랑에 모처럼 눈을 뜬 것이다.

하지만 아이러니컬하게도 실레의 여인에 대한 사랑의 감정은 아내에 대한 것보다 자신도 미처 경험해 보지 못한 모성애에 더욱 지극했다. 실제로 아내를 모델로 한 작품보다 어머니의 사랑에 대한 작품이 더 많았을 정도였다. 예컨대 「죽은 어머니」(1910)를

47 Esther Selsdon, *Schiele*(New York: Parkstone Press International, 2007), p. 18.

비롯하여 「어머니와 딸」(1913), 「눈먼 어머니」(1914), 「어머니와 아이」(1914), 「어머니와 두 아이」(1915), 「어머니와 아이들과 장난 감」(1915) 등이 그것이다. 본래 그는 생모와 사이가 좋지 않았다. 아버지가 죽은 뒤부터는 더욱 냉담해졌다. 실레는 생전의 아버지 에 대해 어머니가 너무 무관심하다고 생각했고, 그의 어머니 또한 아들의 난폭한 행동에 늘 불만이었다. 그들 사이의 이러한 불화는 어머니가 실레의 결혼식에도 참석하지 않는 것으로 이어질 정도 였다.

그럼에도 실레는 아버지가 죽은 이후부터 죽음에 대한 강 박증과 더불어 존재의 근원으로서 모성애에 대하여 강한 집착을 보여 왔다. 그에게 어머니의 의미는 자신의 어머니이기 이전에 인 간 존재의 근원으로서 우리들의 어머니였다. 그것은 그가 죽기 직 전에 그린 「가족」(1918)에서와 같이 가족의 모체인 어머니였고, 자녀의 생산지로서 그리고 우리들의 희생자로서, 즉 사랑의 원천 인 어머니였다. 그에게 우리들 안에 있는 이방인인 어머니는 본능 적 힘의 회복을 상징하는 시니피에였을 것이다.

이처럼 그의 회화는 지금까지 탐닉해 온 모성적 육체로서 여성의 성(음부와 자궁), 임신, 젖가슴 등을 모두 〈어머니적인 것〉 으로 수렴하고자 했다. 그것은 플라톤이 『티마이오스Timaeus』에 서 말하는 〈모성적 성으로서 수용기chora 受容器〉를 표상하는 것인 가 하면 줄리아 크리스테바Julia Kristeva가 말하는 전능한 태고의 어 머니를 지향하는 〈원초적 모성주의le maternellisme archaïque〉[48]의 표현이 었다. 또한 어머니의 존재 의미를 반추하는 그의 작품들은 자아와 타자간의 균열의 실재화가 이루어지는 실존적 현장으로서의 어머 니를 상징하는 것이기도 하다.

실레의 에로티시즘은 크게 보아 두 종류의 구분이 가능

48 이광래, 『해체주의와 그 이후』(파주: 열린책들, 2007), 248~249면.

하다. 하나가 앞에서 언급한 모성주의를 지향하는 사랑의 추구라면 다른 하나는 관음자이자 참여자로서 시도해 온 관음주의에 빠진 사랑의 묘사들이다. 하지만 적지 않은 관객에게 실레를 외설적 화가로 각인시켜 온 것은 후자에 대한 강한 선입견 때문이다. 더구나 클림트도 같은 시기에 실레와 경쟁적으로 누드를 드로잉했고, 그 수가 1천점 이상이나 됨에도 불구하고, 예술과의 임계점에서 관객들은 클림트보다는 실레를 외설 쪽으로 더 가까이 몰아세운다.

실제로 클림트의 그 많은 드로잉들은 실레의 것보다 더 부드럽지만 외설적이었다. 그는 여성의 신체를 가능한 한 관능적으로 숨김없이 미화하려 했기에 그에게 비밀스런 부분이란 있을 수 없었다. 그의 에로티시즘은 나르시시즘(자아도취, 망아지경)의 추구에 있으므로 누드에서도 자유와 자연에 기초해 있었다. 그는 옷자락이나 손으로 음부나 음모를 점잖은 듯 가리는 고전적 누드를 비웃는다. 그에게는 최소한의 사회적 초자아의 의식마저도 거추장스러웠다. 클림트의 「누워 있는 누드」(1912, 1913), 「고개를 젖히고 자위하고 있는 누드」(1917), 「옆으로 엎드려 있는 누드」(1914) 등에서 보듯이 모델은 하나같이 음부를 드러내 놓고 자위하는 모습들이었다.

그럼에도 불구하고 클림트보다 실레의 드로잉이나 유화가 더욱 야성적이고 남성적이었던 것은 클림트와는 달리 자신(남성)의 성기 노출을 통해 여성마저도 누드의 관음자로 끌어들이려 한데 있다. 당시 『빈 아벤트포스트*Wiener Abendpost*』의 비평가도 〈클림트는 매우 부드럽고 섬세하게 여성을 다루었지만 실레에게는 거과 야성이 있다. 클림트가 신경질적이고, 매혹적이며, 달콤하고, 교태를 부리는 사악한 여자들을 그려 냈다면 실레는 극도로 불경하고 저속한 여자들을 즐겨 소재로 취했다. 그의 여자들은 도덕과

수치심의 모든 제약으로부터 벗어난 한 화가에 의해 창조되었다. 그의 예술은 미소 짓지 않는다. 그의 작품은 우리에게 끔찍한 조소를 보낸다〉[49]고 적고 있다.

　　이처럼 독창적 표현을 위해 어떤 수치심에서도 해방된 그에게 인간의 신체와 성에 대해 〈알고 있는 비밀〉이란 있을 수 없다. 그가 여성의 음부를 적나라하게 묘사하며 역설적으로 제목을 붙인 「꿈속에서 보다」(1911)나 남자의 성기를 그대로 노출시킨 「앉아 있는 누드」(1910), 「자위하고 있는 자화상」을 그린 것도 그래서이다. 그를 가리켜 〈영혼을 읽어 내는 발견자이며 깊숙이 숨겨진 비밀을 밝혀내는 탐구자〉[50]라고 평하는 까닭도 거기에 있다. 오히려 그는 〈감추려는 비밀〉을 조롱함으로써 인간의 성에 대해서 비밀이 무엇인지를 반문할뿐더러 왜 감추려 하는지에 대해 다시 생각하게 한다. 〈반문反問〉이 곧 다시 깨어남, 즉 탈존인 것이다. 그러므로 그에게 〈실존＝탈존〉은 현존재로서의 주체의식에만 국한된 것이 아니다. 어떤 주체에게도 신체와 성은 의식의 텃밭으로서 실존의 생생한 현장이다. 실레가 사랑의 동인動因을 클림트보다도 더욱 리비도에서 찾으려는 하는 것은 마음으로서의 사랑보다 〈몸으로서의 사랑〉에 실존의 의미를 부여하려는 의도일 수 있다. 본래 몸은 사랑을 실어 나르는 운반체이자 사랑을 행하는 실질적 현장이기도 하다. 몸으로 사랑하는 행위로서의 성에서 그는 실존의 기투성을 확인하려 했을 것이다. 다시 말해 그는 실존이란 〈거기에da〉 있는 〈존재Sein〉, 즉 현존재Dasein이므로 그의 에로티시즘을 바라보는 관객도 성에 대한 관음자이기보다 그의 의도에 따르는 실존적 참여자이기를 바랐을 것이다.

　　하지만 자화상이 아닌 한 그 역시 성적 관음 유희에서 결

49　프랭크 화이트포드, 앞의 책, 187면.
50　프랭크 화이트포드, 앞의 책, 187면.

코 벗어날 수는 없다. 오히려 그는 남녀간의 애정이나 동성애, 나아가 불경한 성적 유희 등을 노골적으로 주제화하며 관음에 탐닉했다. 작곡가 구스타프 말러의 부인 알바 말러와의 이룰 수 없는 사랑을 뜨거운 포옹으로 대신한 코코슈카의 「바람의 신부」(도판 27)처럼 남녀간의 뜨거운 사랑을 연상시키는 「포옹」(1917)을 제외하더라도 「두 소녀」(1911), 「두 여인」(1912), 「얼싸안은 두 여자」(1915), 「두 명의 소녀」(1914, 1915) 등은 동성애자들의 성희性戱를 자신의 예민한 미감美感으로 덧칠하며 간접 성행위를 해본 것이나 다름없다.

그가 보여 준 성희의 향연을 가장 실감나게 대변하는 작품은, 멀게는 뭉크의 「키스」(도판37)를, 가깝게는 클림트의 「키스」(도판38)의 이미지를 빌려 수도원의 성적 타락을 고발한 「추기경과 수녀」(1912, 도판39) ─ 이 세 작품은 세 사람의 에로티시즘의 단면을 대변하고 있다 ─ 이다. 19세기 말 서구 사회와 기독교의 타락을 질타하기 위해 〈신은 죽었다〉고 선언한 니체의 경구에 맞장구치듯 실레는 해학과 풍자가 넘치는 이 작품으로 기독교를 조롱하고 있었다.

그 뒤에 그린 「죽음과 소녀」(1915)의 의도 역시 마찬가지였다. 실제로는 그동안 동거해 온 모델 발리와 이별하면서도 자신의 진심을 전하기 위해 그린 것이라지만 그는 왜 굳이 사제 복장의 남성을 등장시켜 매달리는 소녀를 위로하려 한 것일까? 죽음의 공포에 대한 위안 대신 이별을 앞둔 남녀의 짙은 포옹은 신의 죽음을 야유하듯 참을 수 없는 리비도의 이중주만을 연주하고 있을 뿐이다.

실레의 실존 미학의 백미는 에로스eros(사랑)가 아닌 타나토스thanatos(죽음)의 작품들에서 찾을 수 있다. 인간에게는 참을 수 없는 가벼움보다 무거움이 실존의 의미를 더욱 실감나게 한다. 그

는 〈묘지나 죽음을 연상시키는 것들을 그려 대는 이유를 자신 안에 언제나 들어차 있는 죽음에 관한 생각 때문〉이라고 고백하는가 하면 짧은 삶을 마칠 때까지 〈살아 있는 모든 것은 죽는다〉는 자기 주문도 멈추지 않았다. 죽음에 대한 강박관념과 죽음 충동이 그를 줄곧 그 그림자 속에 가둔 탓에 그의 삶 역시 활기찬 생의 약동을 체험해 보지 못했다.

하지만 그에게 죽음은 야누스적인 것이다. 희망과 절망으로 분열된 자아를 「예언자: 이중 자화상」(1911)와 「나의 영혼」(1911)이나 「이중 자화상」(1915)으로 표출하듯 그에게 죽음은 실존의 동반자인 반면에 (비관적이지만) 삶의 의미를 반추하게 한 철학 교사이기도 했다. 왜냐하면 그는 니체가 힐난하며 경고하는 당시의 퇴폐적인 사회 현실뿐만 아니라 1914년 제1차 세계 대전이 발발하기 이전 전운이 감돌던 시대 상황에서 살아 있는 자, 특히 어머니의 존재에 대한 관념적인 의미를 실존의 임계점인 죽음에 투영시키며 살아 있는 자들의 삶에 대한 실존적 의미를 환기시키고자 했기 때문이다. 예컨대 그의 대표적인 걸작으로 인정받는 「어머니의 죽음」(1910, 도판40)에 연이어 선보인 「임신한 여인과 죽음」(1911, 도판41)과 「임종의 순간」(1912) 등 상징주의를 연상케 하는 작품들이 그것이다. 이처럼 그의 이중성은 한편으로는 외설적 누드들이 보여 주는 소녀애에 탐닉케 하면서도 다른 한편으로는 그러한 상징주의 작품들을 통해 마치 〈실존이 본질을 선행한다〉는 사르트르Jean-Paul Sartre의 실존적 신념의 선례를 떠올리게 한다. 왜냐하면 그는 빈민가에서 퇴폐적으로 살아야 하는 소녀들의 현실적 삶(실존)을 부각시키기 하기 위해 원초적 여성성(본질)의 상징으로서 어머니를 더욱 강조하려 했기 때문이다.

실제로 그는 그녀들의 임신과 임종을 절망적 죽음의 연작으로 꾸밈으로써 생의 종말을 손짓하는 신음을 생생하게 들려주

려 했을 것이다. 아마도 「자신을 바라보는 사람들 Ⅱ : 죽음과 남자」(1911)에서처럼 그의 내면에서는 실존의 나락에서 괴로워하는 죽음에 대한 불안과 번뇌가 시종일관 끊이지 않았을 것이다.

③ 파울 클레의 표현주의

독일 표현주의의 예술적 영토화 현상으로서 파울 클레Paul Klee의 출현은 독일 표현주의를 스위스로 가로지르기 했다기보다 표현 양식의 다형성polymorphism을 시도한 또 하나의 사례였을 뿐이다. 다시 말해 그의 등장은 독일 표현주의 공간의 확장이라기보다 그 양식의 변화와 진화였다. 그의 작품들은 눈에서 마음으로, 현실에서 초현실로, 유한에서 무한으로 양식의 창조적 진화를 멈추려 하지 않았다.

그는 표현주의자들 가운데 그에게 커다란 영향을 준 칸딘스키와 더불어 가장 아방가르드다운 화가였다. 칸딘스키와 마찬가지로 선과 색으로 데포르마시옹을 표현하는 데 누구보다도 앞장섰다. 예컨대 1920년에 쓴 「창조에 관한 신조」라는 에세이에서도 그는 상징주의 화가 카스파르 다비트 프리드리히Caspar David Friedrich가 〈화가는 눈앞에 보이는 것뿐만 아니라 자신의 내면에 보이는 것도 그려야 한다. 만일 자기 안에서 아무것도 볼 수 없다면, 자기 눈앞의 것도 그리지 않는 것이 더 낫다〉고 말하는 것처럼 〈예술이란 보이는 것을 재현하는 것이 아니라 보이지 않는 것을 보이게끔 만드는 것이다〉라고 주장함으로써 자신의 그와 같은 전위적 표현주의를 분명히 밝힌 바 있다. 이렇듯 그는 자신의 미학적 지향성을 추상으로 향하는 〈재현에서 표현으로〉라고 천명했다.

(a) 추상 회화의 선구

미술가는 표현 양식을 왜 추상화抽象化할까? 추상은 구상具象의 창

조적 진화일까? 추상화를 가리켜 〈무無로 들어가는 문〉이라고 비난하자 칸딘스키는 도리어 이를 〈자유의 문〉이라고 되받았다. 물론 추상화에는 보통 명사나 고유 명사로 지칭할 수 있는 어떤 사물이 없다. 즉 거기에는 세상이 지어 준 이름을 부를 수 있는 것, 나아가 특정한 〈한정성limit으로 규정된 어떤 것〉[51]도 없다. 그러므로 그것은 물질적 존재의 무화이고, 그 경지 또한 무화지경無化之境이라고 해도 무방하다.

하지만 칸딘스키의 말대로 어떤 구속으로부터도 자유로운 그 문을 통과하면 거기만큼 자유로운 경지自由之境도 없다. 모방하거나 재현해야 할 어떠한 자연(인간이나 사물)도 나타나지 않기 때문이다. 그러므로 거기서는 사물이나 사상事象에 대한 이름(명사나 개념)이나 이야기의 구속을 받을 이유가 없다. 그뿐만 아니라 눈에 보이는 대상들의 모방이나 재현을 위해 원근이나 명암을 필요로 하지도 않는다. 추상 작용abstraction은 오히려 모방의 추출이자 적출이므로 재현 강박으로부터 방심放心을 미덕으로 한다.

주지하다시피 구상화는 특정한 시공이나 구체적인 이야기의 구속이 불가피한 문학적, 역사적 회화이다. 그에 비해 추상화는 상세한 스토리텔링이나 특정한 사건의 역사로부터, 즉 어떠한 시간, 공간적 구속에서 벗어나 있다. 〈밖으로abs 끄집어내다tractus〉라는 (라틴어의) 어원적 의미대로, 추상이란 사물에 대한 집착으로부터 벗어나 해방된 절대 자유의 향유이므로 추상화는 그 자유의 무한을 향한 절대 회화인 셈이다.

추상화는 회화의 절대적 조건이자 미의 절대적 요소인 점, 선, 면 그리고 색감의 구성composition만으로 마음을 표현한다. 예컨

51 고대 그리스 철학자 아낙시만드로스는 만물의 근원을 아페이론apeiron이라고 불렀다. 아페이론은 〈질적, 양적으로 무한한 것〉, 즉 무한정적, 무계한적인 것the Unlimited을 가리킨다. 이에 비해 아페이론을 원질로 하여 생성된 특정한 사물들은 질적, 양적으로 일정하게 한계limit가 정해진 것이다. 우주 만물은 저마다 나름대로의 한계가 정해짐으로써 특정한 개체가 된 것이다.

대 칸딘스키나 클레의 직관은 내면에서 울리는 멜로디를 밖으로 드러내어 미의 요소로 들려주는가 하면, 피트 몬드리안Piet Mondrian의 직관도 오로지 회화의 요소들만으로 변화하는 마음의 모양을 구성하여 보여 준다. 그 때문에 그들에게 추상화는 음악적이고 수학적인 회화이다. 베르그송Henri Bergson의 스승이자 당시 루브르 박물관의 관리자로 활동하고 있던 유심론적 철학자 라베송몰리앵 Félix Ravaisson-Mollien도 〈그림을 그린다는 것은 마음의 눈인 직관을 통해 형식이 만들어 내는 멜로디를 발견하는 것〉이라고 말한 바 있다. 라베송몰리앵의 아카데미 자리를 물려받은 베르그송의 주장에 따르면 〈약동하는 생명의 흐름〉을 파악하게 하는 것이 곧 직관이다. 다시 말해 직관만이 생의 약동élan vital에 의한 〈창조적 진화〉를 파악할 수 있다. 직관은 생명의 약동과 공감한다.

생의 약동과 흐름을 공감하는 예술가의 직관은 파악하는 직관에만 머물지 않는다. 그것은 창조하는 직관이다. 특히 추상화가의 직관은 멜로디를 눈으로 들려주거나 시공을 넘어 초현실 세계를 눈앞에 펼쳐 보인다. 또한 숨은 무의식의 세계를 드러내어 우리로 하여금 그것을 의식하게도 한다. 추상화가들에 의해 표현 양식은 이처럼 구체적 명사名辭의 소거와 무화를 거듭하며 창조적으로 진화해 왔다. 예컨대 칸딘스키와 클레가 추상화로 옮겨 가는 이미지의 전이metamorphosis 과정이 그러하다.

칸딘스키와 더불어 클레는 상대적, 제한적 자유의 임계점에 가장 먼저 도달한 화가였다. 그는 재현의 경계 너머 플러스 울트라plus ultra[52]의 공간에로 나아가려는 모험심 많은 예술가였다. 새로운 공간에 대한 그의 직관력은 캔버스 위에서 조형의 절대 자유를 발견하고 그것을 향유하기 위해 치러야 할 상대와 절대 사이의

52 플러스 울트라plus ultra는 스페인을 창건한 여왕 이사벨라 1세의 권고에 따라 콜럼버스가 그 너머의 세상을 찾아 떠난 대항해 시대 이래 스페인 왕가가 부르짖어 온 슬로건이다. 그때부터 왕가를 상징하는 문양 속에는 지중해, 〈그 너머의 더 넓은 세상으로〉 나아가자는 이 구절이 두 기둥 사이에 새겨져 있다.

엔드 게임도 주저하지 않았다. 또한 그것은 〈상대에서 절대에로〉 배설의 자유 공간을 가로지르기traversment하려는 그의 욕망 때문이기도 하다. 다시 말해 지금까지 사용해 온 해묵은 명사들, 그리고 반복해서 들어 온 그것들의 이야기를 소거하고 무화하려는 그의 욕망이 미지의 무한한limitless or boundless 표현 공간으로 가로지르기를 멈추지 않게 하는 것이다. 그러면 그와 같은 절대 자유를 추구하기 위해 욕망과 직관을 캔버스 위에다 어떻게 추상화했을까? 클레는 추상적 이미지로 전이하려는 계기나 동인을 주로 음악, 전쟁, 여행에서 찾았다.

(b) 청각 예술의 시각화: 음악과의 조화와 융합
클레와 음악의 만남은 선천적이다. 음악가 부모 덕분에 그는 이미 11세에 원숙한 바이올리니스트가 되어 스위스 베른 시의 관현악단원으로 활동할 정도였다. 그가 화가로서 활동하던 27세 때에 결혼 상대로서 6년간이나 사귀어 온 피아니스트 릴리 슈툼프Lily Stumpf를 선택한 것도 음악에 대한 그의 생득적 열정 때문이었다. 이처럼 그에게 음악은 일상적 삶이자 예술적 운명이었다.

　　　클레에게 음악이 예술적 직관의 선천적 토대, 즉 하드웨어였다면 회화는 그것의 후천적 조건, 즉 소프트웨어가 되었다. 공共감각으로 구비된 그의 예술적 직관이 많은 작품들을 음악적 콘텐츠로 채워 놓았다. 예컨대 「작은 리듬이 있는 풍경」(1920), 「낙타: 리듬이 있는 나무 풍경 속」(1920, 도판42), 「매력적인 합주단」(1924), 「오르페우스를 위한 동산」(1926), 「음악가」(1937), 「전원시: 리듬」(1927) 등이 그것이다.

　　　특히 「전원시: 리듬」은 음과 그 리듬이 회화 형식의 오선지 위에서 그가 신앙해 온 제우스의 딸 뮤즈Muse(시, 음악, 무용 등을 담당하는 9명의 신 가운데 하나)의 주문呪文을 율동으로 전하고

있었다. 그것은 몬드리안의 작품들과는 달리 마치 서정적이고 음악적인 기하 추상의 출현을 예고하는 메시지와도 같았다.

「오르페우스를 위한 동산」에서도 마찬가지였다. 그리스 신화에 나오는 〈음악의 아버지〉이자 전설적인 최고의 리라 명수인 〈오르페우스의 비운〉[53]을 추모하기 위해 그린 이 그림에서 그는 오르페우스가 저승 신인 하데스와 그의 아내 페르세포네, 그리고 복수의 여신 네메시스까지 울렸다는 상상 속의 음악을 이번에는 변화무쌍한 선들로 화폭 위에서 연주했던 것이다. 이처럼 그에게 음과 리듬 그리고 멜로디는 신화 속의 것일지라도 회화 양식을 강화시켜 주는 중요한 매체이자 콘텐츠였다.

베르그송 역시 1911년 5월 27일 옥스퍼드 대학교에서 강연한 〈변화의 지각〉에서 〈우리는 청각 지각이 시각적 이미지에 흡입되는 습관에 물들어 있다. 그 때문에 우리는 교향악단의 지휘자가 악보를 볼 때 갖는 시각을 통해서 멜로디를 듣는다. 우리는 서로 옆에 위치한 음표들을 상상 속의 종잇조각에 그리는 것이다〉[54]라고 주장했다.

청각 지각이 시각 이미지에 흡입되는 습관에 물들어 있을지라도 클레는 베르그송과는 달리 시각(악보와 음표)을 통해서 멜로디를 듣지 않았다. 또한 지휘자처럼 서로 옆에 위치한 음표들을 상상 속의 종잇조각에 그리지도 않았다. 그와 반대로 바이올리니스트이자 화가인 그는 내면의 멜로디를 통해서 시각 이미지를 추상해 낸다. 또한 음표들을 보이지 않는 상상 속의 종이에 그리

53 오르페우스는 트라키아의 왕 오이아그루스와 뮤즈인 칼리오페 사이에서 태어난 시인이자 악사였다. 그는 산책 도중 잃어버린 아내 에리우디케를 찾기 위해 명계의 왕인 하데스에게 찾아가 아내를 돌려달라고 애원했다. 그의 연주를 들은 하데스와 복수의 여신 네메시스는 감동의 눈물을 흘리며 에리우디케를 이승으로 데리고 나가되, 그 전에는 절대로 뒤돌아보지 말도록 일렀다. 하지만 출구 바로 앞에 이르자 오르페우스는 아내가 잘 따라오는지 확인하기 위해 하데스와의 약속을 잠시 잊은 채 뒤돌아보았고, 아내는 저승으로 빨려 들어가고 말았다.

54 앙리 베르그송, 『사유와 운동』, 이광래 옮김(서울: 문예출판사, 2012), 190면.

는 대신 그는 눈에 보이는 현실의 종이(캔버스) 위에다 그것들을 그린다. 그렇게 해서 그에게 멜로디는 율동하는 이미지의 추상화가 되는 것이다.

그럼에도 불구하고 불치의 피부 경색증scleroderma으로 고통받는 만년의 클레에게 음악은 더 이상 위안이 되지 못했다. 병고에 시달리는 당시의 심경을 표상하고 있기도 한 자화상 「음악가」(1937)는 다가올 죽음을 비관하고 있는 자신의 모습이다. 거기서는 이미 가늘고 세밀한 선의 율동을 찾아볼 수 없다. 죽음을 상징하듯 위압적인 검고 굵은 선이 흐트러진 내면의 리듬을 대신하고 있다. 구상도 추상도 아닌 부조화의 구성이 약동을 멈춘 채 불협화음의 악단을 무겁게 지배하고 있는 것이다.

「음악가」(1937)는 그가 이미 죽음의 포로가 되어 자신의 죽음을 예감하며 그린 작품 「포로」(1940, 도판43)와 「죽음과 불」(1940, 도판44), 「무제: 죽음의 천사」(1940)의 전조前兆라고 해도 무방하다. 이 작품들은 연작이라고 할 수 있을 만큼 그 자신의 고통스런 내면을 비관적으로 투영하고 있다. 그의 드로잉 「참아라」(1940)에서도 그는 좌절하지 않도록, 그리고 자신에게 참을 수 없는 고통을 견뎌 내도록 주문하지만 죽어 가는 자신을 그린 다른 작품들에서는 심신의 고통을 참기 힘들어하고 있다. 굳게 다문 입과 일그러진 얼굴을 그는 마지못해 표상하고 있다.

(c) 전쟁: 트라우마와 예술

〈유럽의 예의범절이라는 위선은 더 이상 참을 수 없다. 영원히 속이기보다는 피를 흘리는 편이 낫다. 전쟁은 유럽이 자신을 《정화》하기 위해 겪을 수밖에 없는 자발적 희생이자 속죄이다.〉[55] 이것은 1915년 4월 6일 프란츠 마르크가 전선에서 아내에게 적어 보낸

55 술라미스 베어, 『표현주의』, 김숙 옮김(파주: 열화당, 2003), 59면.

편지의 한 구절이다. 이처럼 1914년 8월 1일 제1차 세계 대전이 발발하자 〈신은 죽었다〉는, 나아가 〈서구인들이 신을 죽였다〉는 니체의 경고에 공감해 온 유럽의 젊은이들은 전쟁이 물질문명에 의해 황폐해진 시대정신과 자아를 부활시켜 줄 수 있는 카타르시스의 기회가 될 것이라는 그릇된 환상을 가지며 앞다투어 자원 입대했다. 프란츠 마르크와 아우구스트 마케도 예외가 아니었다.

마르크는 선전 포고 후 닷새 만에 기꺼이 자원해서 입대했고, 마케도 뒤따랐다. 하지만 마케는 마르크보다 일찍이 전쟁의 참혹한 실상을 깨달았다. 그는 1914년 9월 11일 아내에게 보낸 편지에서 〈독일 안에서 승리의 생각에 취한 사람들은 전쟁이 얼마나 끔찍한 것인지 잘 알지 못한다〉고 하여 참전에 대한 후회를 전하기까지 했다. 그는 결국 한 달 뒤 프랑스의 한 전선에서 전사했고, 마르크도 1916년 3월 4일 베르됭 전투에서 전사하고 말았다. 한편 스위스 출신의 클레는 이들이 전장에서 희생된 뒤인 1916년 3월 11일 독일군에 징병되어 아우구스브르크호펜의 비행 학교에 배치되어 전쟁이 끝날 때까지 비교적 안전한 군대 생활을 했다.

하지만 마르크와 마케의 절친한 친구였던 클레에게 그들의 전사는 감당하기 힘든 충격이었고 트라우마였다. 실제로 초유의 세계 대전은 수많은 젊은이들을 외상 후 스트레스 장애인 〈전쟁 히스테리 장애〉[56] 속에 빠뜨렸다. 주디스 허먼Judith Herman은 다음과 같이 말했다. 〈이 학살이 끝나자 네 개의 유럽 왕국이 파괴되었고, 서구 문명을 지탱하던 소중한 신념들이 무너져 내렸다. 전투 속에서의 남성적 명예와 영광에 대한 환상은 전쟁이 남긴 여러 폐해 중 하나였다. 참호 속에서 지속적인 공포에 시달린 남성들은 수없이 무너지기 시작했다. 무력감에 사로잡히고, 전멸될지도 모른다

56 영국의 정신 의학자 루이스 일랜드Lewis Yealland는 무언증, 감각 상실, 운동성 마비 등 전쟁으로 인한 정신 외상 신경증 환자에 대하여 1918년 〈전쟁 히스테리 장애Hysterical Disorders of Warfare〉라고 명명했다.

는 끊임없는 위협에 억눌렸으며, 집행 유예도 없이 동료들이 죽고 다치는 것을 지켜보면서 많은 군인들은 히스테리 여성처럼 되어 갔다. 그들은 걷잡을 수 없이 울면서 비명을 질러 댔다. 그들은 얼 어붙어 움직일 수가 없었다. 말이 없어졌고, 자극에 어떤 반응도 보이지 않았다. 그들은 기억을 잃었으며 감정을 느끼지 못했다.〉[57]

1922년 미국의 정신 의학자 에이브럼 카디너Abram Kardiner도 제1차 세계 대전의 참전 군인에게서 관찰된 증상의 대부분을 놀람 반응, 과경계, 위험이 돌아오는 것에 대한 경계, 악몽 그리고 신체 증상의 호소 등 자율 신경계의 만성적 각성에서 오는 것이라고 보고했다. 그는 정신적 외상을 경험한 이들의 과민하고 공격적인 행동을 가리켜 〈싸우기나 도망치기 반응 체계가 손상되어 와해된 파편〉[58]이라고 불렀다.

이러한 전쟁이라는 거대 폭력에 의한 절대 공포, 즉 죽음이라는 실존적 체험과 부정적 비관주의는 반전의 분위기를 자아낼 수밖에 없었다. 당시 신경 생리학자 리버스William Halse Rivers에 의해 환자로서 유명해진 지그프리트 사순Siegfried Sassoon도 〈탄환 충격, 단시간의 폭격이 생존자들의 정신에 얼마나 오랫동안 후유증을 남겼는지. …… 이것이 바로 선한 사람 안의, 탄환 충격의 말할 수 없는 비극이었다. 문명이라는 이름 아래 병사들이 희생되었고, 문명은 그들의 희생이 더러운 기만이 아니었다는 것을 증명하고자 그들의 희생을 지속시켰다〉[59]고 비난했다. 심지어 장교로서 전쟁을 지휘했던 사순은 이제는 사악하고 부당한 목적으로 이러한 고통을 지속시키는 당사자가 더 이상 되고 싶지 않다고 반성하기까지 했다.

57 주디스 허먼, 『트라우마』, 최현정 옮김(파주: 열린책들, 2012), 46면.

58 주디스 허먼, 앞의 책, 71면.

59 주디스 허먼, 앞의 책, 51면.

이렇듯 인간에게는 전쟁으로 인한 광기와 죽음의 체험보다 생명의 소중함을 다시 생각하게 하고 삶의 의미와 인간의 운명에 대해 사색하게 하는 또 다른 실존의 계기는 있을 수 없다. 사르트르가 제2차 세계 대전이 끝나자 1946년 전쟁의 그 참혹한 후유증을 반사하는 〈실존주의는 휴머니즘이다L'existentialisme est un humanisme〉를 외쳤던 까닭도 거기에 있다.

참전에 대한 이와 같은 후회와 반전 의지는 누구보다도 먼저 감성적 영향을 크게 받는 예술가들의 반응으로 나타났다. 다시 말해 4년 동안 8백만 명 이상이 죽어야 했던 제1차 세계 대전은 이름 모를 젊은이들뿐만 아니라 많은 예술가들의 희생을 강요했고, 살아남은 예술가들의 작품에도 적지 않은 변화를 가져왔다. 예컨대 에른스트 루트비히 키르히너가 참전에 대한 심리적 불안에서 오는 신경 쇠약 증세 때문에 군복무 중 정신 요양소에서 치료받으며 그린 「군인으로서의 자화상」(1915)이나 조지 그로스George Grosz의 「자살」(1916), 그리고 그가 강간, 살인, 정신 이상 등 전쟁의 광기를 고발한 판화집 『작은 그로스 화집』(1917) 등이 그것이다.

전쟁 트라우마에서 비롯되는 인생관과 세계관의 그와 같은 변화의 징후는 클레에게도 나타났다. 무엇보다도 마케가 전사한 지 몇 달 뒤 클레의 한 일기에서 〈이 세계가 끔찍하면 할수록 예술은 그만큼 추상적으로 된다〉고 토로한 경우가 그러하다. 대개의 경우 전쟁의 공포에 대한 반작용으로서의 휴머니즘은 그 끔찍하고 음산한 전쟁에 대한 마음속 잔영들을, 즉 절박하거나 처절한 심경들을 은유화하거나 추상화한다. 클레 역시 전장에서 암호로 생존과 생명을 담보해 왔던 공포와 그 내면의 상흔들을 (추상적) 기호로 바꾸어 표현했다.

또한 그것은 그 자신만의 추상적 코드들을 통해 표현한 일종의 미술 기호학과 미술 해석학의 출현이기도 했다. 예컨대 그가

참전 중에 그린 「슬픈 꽃들」(1917)이나 「전나무 숲의 생각」(1917)을 비롯하여 종전 직후에 아직 치유되지 않은 이른바 〈전투 신경증〉이라는 외상 후 스트레스 증세 속에서 그린 「신화의 꽃」(1918)과 「생각에 잠겨 있는 자화상」(1919, 도판45)의 경우가 그러하다. 특히 반추상의 수채화 「슬픈 꽃들」은 비교적 은유적으로 표현되어 마케와 마르크의 무모한 희생에 대한 안타까움을 드러내고 있다. 「전나무 숲의 생각」은 (그 자신은 후방 부대에서 복무했음에도) 그들의 전사에서 얻은 전쟁 외상 신경증The Traumatic Neuroses of War 가운데 하나인 〈탄환 충격shell shock〉[60]의 영향이라고 짐작한다.

트라우마에 의해 이상異狀 형태의 기억으로 입력된 〈외상 기억〉은 시간이 지나도 쉽사리 지워지거나 잘 치유되지 않는다. 그것은 잠재해 있다. 베셀 반 데어 콜크Bessel van der Kolk는 「트라우마의 범위Trauma Spectrum」라는 글에서 일상적인 기억보다 깊이 새겨진 외상 기억처럼 교감 신경계의 각성이 높은 수준일 경우에 기억을 언어적으로 입력시키는 뇌의 영역은 활성화되지 않는다. 그 대신 그는 회상 기억이 중추 신경계가 생애 초기에 지배적이었던 감각적이고 도상적인 기억 영역의 활성화로 되돌아간다고 보았다.

더구나 로버트 리프튼Robert Lifton은 외상 기억을 가리켜 〈지워지지 않는 심상〉이자 〈죽음의 흔적〉이라고 부른다. 〈절대 공포〉 때문이라는 것이다. 그의 주장에 따르면 베트남 전쟁에 참전했던 군인들이 전쟁이 끝났음에도 여전히 고통받는 까닭은 죽음의 흔적이 절대 공포가 되어 괴롭히기 때문이다.[61] 이러한 증세는 외상 기억을 가지고 있는 클레의 작품에도 투영될 수밖에 없었다. 예컨

60 〈탄환 충격〉이라는 신경 장애는 영국의 심리학자 찰스 마이어스Charles Myers가 자신의 저서 『셸 스톡 인 프랑스Shell Shock in France』(1940)에서 탄환 폭발의 충격적 영향으로 생긴 정신 외상 증후군을 가리켜 붙인 병명이다.

61 R.J. Lifton, *Home from the War: Vietnam Veterans, Neither Victims nor Executioners*(New York: Simon & Schuster, 1973), p. 31.

대 전쟁이 끝난 이듬해에 그린 「생각에 잠겨 있는 자화상」이 그것이다. 그는 아직도 외상 기억에 시달리고 있는 자신의 심상을 그런 표정으로라도 표현하고 싶었을 것이다.

리프튼의 증언대로 외상 기억은 좀처럼 지워지지 않는다. 심층에 잠복해 있던 그것은 반복적 침투[62]가 이루어질 때마다 재연의 악마적 특성을 지체 없이 발현된다. 더구나 기억의 주체가 자신의 죽음을 눈치 챌 때는 더욱 그렇다. 1939년 제2차 세계 대전이 막 시작되자 만년의 클레에게 다시 찾아온 참을 수 없이 무거운 〈죽음 본능〉이 그것이었다. 다시 말해 그를 〈반복 강박증〉에 빠지게 한 것은 다름 아닌 죽음에 대한 외상 기억, 즉 절대 공포였다. 피부 경색증의 악화로 숨을 거두기 2년 전 그에게 또다시 찾아온 악마가 병사들의 죽음을 강요한 전쟁이었다면, 죽음의 시간이 다가올수록 그의 강박증을 더욱 옥조인 것은 전쟁의 공포였다. 그는 외상 기억을 「병사」(1938)로 캔버스 위에 떠올렸고, 거기에다 반복 강박을 「전쟁의 공포 Ⅲ」(1939, 도판46)로 덧칠했다.

(d) 여행: 원시 영감의 추상화

클레가 색채 구성을 통한 추상화가로 자리매김할 수 있게 된 것은 1914년 마케와 함께 북아프리카의 튀니지로 여행하면서부터였다. 하지만 아프리카 여행은 단순한 외유가 아니었다. 그것은 이미 고갱이 타히티로 간 까닭에서 알 수 있듯이 당대의 미학적 허기증이 심한 화가일수록 시대를 가로지르며 세로내리는 〈공시적 통시성〉, 또는 세로내리며 가로지르는 〈통시적 공시성〉을 충족시키려는 조형적 가로지르기 욕망을 원시에 대한 노스탤지어, 즉 원시 탐방에서 쉽게 찾으려 한 것이다. 페루에서 태어나 유년 시절을

62 프로이트는 그것을 〈반복 강박repetition compulsion〉이라고 부른다. 그것은 의식적인 의도에서 발현되지 않는 설명하기 어려운 어떤 것이다. 따라서 그는 그것을 〈죽음 본능death instinct〉이라고도 부른다.

그곳에서 보낸 고갱이 프랑스 북서부의 이국적인 도시 브르타뉴에서 〈시원에로 회귀〉하는 영감에 사로잡혀 〈차라리 페르시아인과 캄보디아 원주민, 이집트 미술을 생각해 보자. 그리스 미술은 아름답기는 해도 크게 잘못되었다〉고 주장하는 것도 원초성에 대한 열망 때문이었다.

일찍이 요하네스 얀Johannes Jahn도 〈표현주의가 도래했다. 젊은 미술가들은 그들의 영혼을 옥죄고 있는 경직되고, 파탄나고, 고리타분한 문명의 껍질들을 힘차게 벗어던지고 원시성에 이르고자 했다. 그들의 마음이 원시성을 열망했기 때문이다. 비록 수는 적어도 예술학에서도 몇몇 대표자들이 이들을 따라 원시 미술을 학술적으로 연구하기 시작했다. …… 표현주의와 원시주의는 동일한 것이 아니다. 하지만 사람들은 열광적인 불꽃이 처음 타올랐을 때는 이 둘 사이를 갈라놓고 있는 깊은 간극을 무시했다〉[63]고 주장한다. 오늘날 우도 쿨터만Udo Kultermann도 〈20세기 초에는 아프리카의 오래된 조각품, 인도 미술, 일본과 중국, 옛 아메리카의 미술에 고유한 예술성이 있는 것으로 보였다. 이러한 의미 전환 과정에서 미술 작품에 대한 인류학적 문헌들이 동시대 미술가들에게 지대한 영향을 끼쳤다〉[64]고 거들고 있다.

하지만 클레가 튀니지로, 즉 원시로의 시간(공시적 통시)여행을 나선 까닭은 단지 그와 같은 원초성에 대한 열망과 같은 미시적 욕구뿐만은 아니었다. 그것은 그러한 미학적 노스탤지어 이전에 이미 거시적인 계기들이 그의 조형 욕망을 자극해 온 터이기도 하다. 예컨대 산업화와 과학 기술이 안겨 준 낙관주의로 인해 혼을 잃어버린 19세기 말 서구 문화와 문명에 대한 반작용이 그것이다. 니체의 〈신은 죽었다〉는 선언에 이어서 제1차 세계 대전이

63 Udo Kultermann, *Geschichte der Kunstgeschichte*(Munich: Presterl, 1996), p. 189.

64 Ibid.

라는 미증유의 와중에 놓인 서구를 두고 오스발트 슈펭글러Oswald Spengler는 『서구의 몰락Untergang des Abendlandes』(1918~1922)이라고 진단했다.

그들이 서구 정신의 몰락을 비판하는 상징적인 사건은 1889년 파리에서 열린 만국 박람회와 이를 기념하는 에펠 탑의 건립이었다. 그들은 만국 박람회를 서구인들이 죽인 신과 몰락해 가는 서구 문화의 장례식으로 여겼다면 에펠 탑은 서구 영혼의 무덤을 상징한다는 것이다. 왜냐하면 박람회장에서 과학 기술과 산업화에 성공한 〈아름다운 유럽la belle Europe〉을 만방에 과시하는 유럽 문화와 문명의 전시관은 그와 함께 전시된 아프리카, 폴리네시아, 동남아시아의 원시 주거지의 공개를 통해 원시성과 비교하기 위해 마련된 것이라기보다 미개지에 대한 서구 열강의 지배와 자국으로부터의 대탈주를 통한 탈영토화, 즉 서구 식민주의와 오리엔탈리즘을 정당화하기 위한 것이었기 때문이다.

하지만 당시의 이러한 양면적 경향은 예술에서도 마찬가지였다. 산업화와 상업화, 과학 기술과 기계화의 성과에 따라 팽배해져 가는 낙관주의에 고무된 예술가들이 있는가 하면 니체나 슈펭글러 같은 사상가들의 비판적이고 비관적인 경고에 더욱 귀 기울이는 젊은 예술가들도 있었다. 다시 말해 산업화와 과학 기술의 성공으로 인해 19세기 말부터 미술에서 일어난 대탈주(데포르마시옹의 아방가르드) 현상의 근저에는 그것에 대한 긍정적이고도 부정적인 〈이중 기류〉가 흐르고 있었던 것이다.

예컨대 색채 광학의 성과에 고무된 조르주 쇠라Georges Seurat와 폴 시냐크Paul Signac 같은 화가들의 신인상주의를 비롯하여, 그들의 영향을 큐비즘에 조응照應하며 이어 간 로베르 들로네 부부의 오르피즘orphisme, 미셸외젠 슈브뢸Michel-Eugène Chevreul 등이 발전시킨 채색 대비법, 파리에 근거를 두고 활동한 이탈리아 출신 화

가들의 진취적 이미지를 드러낸 미래주의 등의 낙관적 기류가 그 것이다. 그에 반해 고갱과 키르히너의 원시주의, 뭉크의 표현주의, 에곤 실레의 실존 미학처럼 산업화와 도시화로 인해 오히려 녹슬 어 가는 현대인의 영혼에 대해 비판적이거나 비관적인 기류 또한 그것이다.

그들 가운데서 클레에게 한때 가장 크게 영향을 끼친 사람 은 들로네였다. 한마디로 말해 그것은 빛에 의한 색의 거듭남, 즉 〈색채의 부활〉이었고 그로 인한 〈추상 구성의 탄생〉이었다. 주지 하다시피 들로네는 순수한 프리즘 색에 의한 율동적인 추상 구성 을 발전시켜 이른바 오르피즘[65]을 창시한 화가였다. 들로네는 큐 비즘 운동에 가담하면서도 색채의 대담한 사용을 억제해 온 브라 크나 피카소와는 달리 색채를 화려하게 구사함으로써 〈아름다운 유럽〉을 화면 위에서 실현하는, 자기 나름의 양식을 확립한 화가 였다. 「나무와 에펠 탑」(1910, 도판124), 「샹 드 마르스: 붉은 탑」 (1911), 「붉은 에펠 탑」(1911~1912, 도판125) 등에서 보듯이 그 의 작품들은 〈색채의 부활〉과 추상에로의 낙관적 진화에 적극적 이었다.

그의 오르피즘에 매료된 클레가 1913년 들로네의 에세이 「빛La lumière」을 번역하여 『폭풍Der Strum』에 기고한 까닭도 마찬가 지이다. 이미 인간을 눈부시게 하는 광선을 이용하여 〈색채의 부 활〉에 적극적이었던 화가들은 이념적으로는 몸과 삶에 대한 철학 적 의미를 새롭게 한 니체의 디오니소스적 삶과 베르그송의 생의 약동을 찬미했고, 기술적으로는 색채 광학이나 생리 광학 등 광학 결정론의 영향하에 색채 광선주의를 과감하게 구현했다. 색채 미

65　오르피즘은 시인 기욤 아폴리네르Guillaume Apollinaire가 1912년 들로네의 현대 문명에 대해 낙관 적이며 열정적인 작품들을 보고 처음 사용한 용어였다. 고대 그리스의 전설에 따르면 시인이자 음악가인 오르페우스Orpheus라는 이름은 신비스런 현악기 키뉴라스의 의미에서 유래했다. 또한 오르페우스교는 그리스의 종교 가운데 디오니소스적인 형태를 토대로 하여 열광적, 광연적(狂宴的) 요소를 다분히 가지 고 있는 종교였다.

학의 아방가르드를 자처한 그들은 이른바 〈색채의 금기〉 — 화려하고 대담한 색채의 사용은 지적이기보다 저급한 본능적 표현이라 하여 — 에 저어하기보다 오히려 빛깔과 색깔이 어우러져 만들어 내는 색채의 신비와 환상을 경험하고자 했다.

　　1914년 4월 클레가 마케와 함께 튀니지와 카이루앙을 찾은 까닭도 마찬가지이다. 그 여행은 그에게 색채 미학에 대한 열정과 자신감을 가질 수 있는 동기 부여의 기회였다. 그 이후 〈이제 나는 더 이상 쫓아다니지 않아도 될 만큼 색채의 감을 잡았다. 이제 색채는 나와 영원히 함께 할 것이다. …… 색채와 나는 하나이며, 나는 화가이다〉라고 말할 정도로 그에게 〈튀니지 효과〉는 대단한 것이었다. 우선 그의 수채화들부터 달라지기 시작했다. 선과 형 그리고 색의 표현에서 들로네의 프리즘 효과처럼 광선의 달라진 기하학적 구성에다 아프리카의 강렬한 태양이 비추는 원색들의 투명성을 캔버스 위에 옮겨 놓으려 한 것이다. 예컨대 「남국의 뜰」(1914), 「회상의 정원」(1914), 「흰색과 붉은색으로 구성된 돔」(1914, 도판47), 「색채 띠에 연결된 추상적 색채의 원들」(1914), 「익숙한 공간」(1915), 「그리고 아, 나를 더욱 쓰라리게 하는 것은 당신이 내가 가슴속으로 어떻게 느끼고 있는지 모른다는 겁니다」(1916) 등을 비롯하여 전쟁 중에, 그리고 종전 직후에 그린 「밤의 회색에서 솟아 나오는」(1918), 「남쪽 튀니지 정원」(1919, 도판48) 등이 그것이다.

　　하지만 전운이 감돌던 1914년 유럽을 떠나 튀니지와 카이루앙으로의 여행은 클레로 하여금 작렬하는 아프리카의 태양만큼 눈부시거나 약동적인 색채의 조화만을 화면 위에 옮겨 오게 하지는 않았다. 특히 전쟁이 발발하며 그린 「흰색과 붉은색으로 구성된 돔」은 오히려 〈어두운 카이루앙 효과〉라고 말할 수 있다. 우선 카이루앙 사원을 연상케 하는 검푸르거나 울긋불긋한 사각형

의 블록들과 그 위에 얹힌 타원형 돔 지붕의 형상이 그러하다. 북아프리카의 세련되지 않은 색과 형을 단순하면서도 어두운 색채로 추상 구성하고 있기에 더욱 그렇다.

이처럼 당시 클레가 구성한 추상화에는 〈아름다운 유럽〉을 표상하려 한 들로네의 낙관적 오르피즘과는 달리 어두운 아프리카의 그림자가 드리워져 있다. 「흰색과 붉은 색으로 구성된 돔」에서는 제목에서부터 서로 어울리지 않는 색을 동원하며 색의 부조화를 상징했는데, 이는 태양과 원색들이 부자연스럽게 어우러진 아프리카를 설명하기 위해 색의 부조화를 역설적으로 실험는 것이었다. 그것은 마치 카이루앙의 사원 위에 당시 유럽의 암담한 상황을 오버랩핑하고 있는 듯하다. 이미 그들의 신은 죽었고, 영혼마저 몰락해 가는 유럽의 형상처럼 알라신이 부재하는 듯한 사원의 타원형 돔 아래에 쌓인 블록들의 부조화만이 을씨년스러움을 더해 주고 있다.

그럼에도 불구하고 프리즘 효과를 표현 양식으로 한 들로네의 오르피즘을 연상케 하는 밝은 빛의 추상 구성들은 전쟁이 끝나면서 동시에 밝아진 그의 색채 구성에서 두드러진다. 예컨대 「일출 녘의 성」(1918), 「남쪽 튀니지 정원」(도판48), 「밤의 회색에서 솟아나는」(1918), 「사슴」(1919), 「꿈의 도시」(1921), 「북방의 마을」(1923) 등이 그러하다. 「그리고 아, 나를 더욱 쓰라리게 하는 것은……〉이나 「흰색과 붉은 색으로 구성된 돔」이 제1차 세계 대전의 충격과 더불어 조형 의지를 추상으로 더욱 박차를 가하게 하는 예행 연습과도 같았다면, 종전과 때를 같이하며 선보인 이 작품들은 밝은색과 선으로 구성된 클레식의 〈격자 기하 추상〉 작품들이었다. 특히 「밤의 회색에서 솟아나는」이라는 작품은 캔버스 위에 펼쳐놓은 한 장의 화려한 카펫 같았고, 스테인드글라스를 옮겨 놓은 것처럼 보였다. 또한 그것은 작고 다양한 색들의 삼각형

과 네모꼴들 그리고 동그라미들로 이어진 기하학적 구성이 프리즘 속의 세상을 비추는 것과도 같았다.

그의 추상화, 이른바 〈사각 기하 추상〉이 본격화되는 것도 1920년에만 무려 3백여 점을 그린 그즈음부터였다. 몬드리안처럼 그의 〈마술적 사각형magic squares〉이 연작으로 이어지는 것 역시 바우하우스Bauhaus의 생활이 시작되는 무렵부터였다. 하지만 몬드리안이 엄밀 과학의 기하학을 토대로 균형과 비례에 맞춰 분할한 사각형들의 공간을 시각적, 과학적으로 구성한 것과는 다르다. 색과 형으로 쓴 악보와도 같은 「익숙한 공간」(1915), 「전원시: 리듬」(1927)이나 「여러 층의 작은 구조들」(1928)에 이르는 클레의 사각형들은 시적 리듬에 맞춘 청각적, 음악적 구성이었다.

수많은 다양한 〈구성〉 작품들에서 보여 주는 몬드리안의 기하 추상이 매우 로고스적이었다면, 클레의 그것은 파토스적이었다. 게다가 그의 파토스는 여러 막幕으로 구성된 릴릭lyrique 오페라와 같은 서정적 정서를 작품들마다 심층화하고 있다. 몬드리안의 「사각형의 구성」(1929)이나 「노란 색의 구성」(1930) 등에는 〈대립된 긴장이 통일되는 곳에 가장 아름다운 조화가 있다〉며 대립적 긴장으로 로고스의 존재 방식을 설명하려는 헤라클레이토스Heracleitos의 로고스론처럼, 그리고 만물을 홀수odd 형상의 정사각형과 짝수even 형상의 직사각형의 대립적 질서로 간주하는 피타고라스Pythagoras의 수학적 존재론처럼 대칭적 균형과 비례적 대립에 따른 시각적 긴장감 — 본래 대립과 대칭은 긴장에 의해 유지된다 — 이 표면화되어 있다.

그에 비해 클레는 1920년대의 후반으로 갈수록 이미 들로네보다 칸딘스키에게, 즉 외적 색채보다 내적 색채의 아름다움에로 더 경도되고 있었다. 클레의 긴장감은 마치 프랑스의 작곡가 카미유 생상스Camille Saint-Saëns의 그랜드 오페라 「삼손과 데릴라」

(1877)에서 각 3막마다 농도를 달리하며, 〈아침의 입맞춤에 눈뜨는 것처럼 / 광활한 기쁨이 나를 둘러싸고 / 이제 다시는 눈물짓지 않도록 / 변치 않는 사랑〉(「그대 음성에 내 마음 열리고Mon coeur s'ouvre à ta voix」 중에서)을 고백하는 감미로우면서도 극적인 데릴라의 아리아와도 같았다. 그의 사각형들에는 클라이맥스로 향하는 오페라의 긴장감이 채색의 명암에 따라 아름다운 색채로 내재되어 있었다.

　　　고고 미술사학자 김영나는 〈몬드리안의 작품이 정확한 기하학적 형태와 형태 사이의 관계에서 오는 화면의 구조적 균형과 긴장감을 핵심으로 하는 데 비해, 클레의 작품은 사각 형태의 연속에서 느껴지는 시적이면서 음악적인 운율의 서정성을 특징으로 한다〉고 평한다. 다시 말해 〈당시 그가 가장 관심을 가지고 시도하고 강의했던 것은 음악의 대위법 같은 다성적多聲的 회화였다. 대위법은 바흐나 모차르트 같은 작곡가의 음악에서 흔히 발견되는 기법으로, 여러 개의 선율이 독립성을 유지하면서 동시적으로 결합되는 구성을 의미한다. 클레가 1920년대 후반부터 시도한, 투명한 색채의 면들을 여러 겹 겹쳐 새로운 색채를 만들거나 회화적 깊이와 색채의 상호 작용을 조정한 작품들은 바로 이러한 음악적 대위법의 적용이라고 할 수 있다〉[66]는 것이다. 이렇듯 바우하우스 시절, 당시의 클레는 기하학적 긴장감을 18세기 음악의 대위법으로 추상화한 음악적 〈대위의 미학〉을 탄생시키고자 했다.

(e) 동심과 환상

1914년의 튀니지 여행이 평생 동안 한곳에 정주하지 않으려는 그의 조형 의지를 추상 구성으로 가로지르기시키는 단초가 되었다면, 1928년(당시 49세) 여름 브르타뉴에 이어 이집트로의 겨울 여

66　김영나, 「파울 클레와 현대미술」, 『Paul Klee: 눈으로 마음으로』(서울: Soma, 2006), 16~18면.

행은 원숙한 화가로서 그의 추상 언어가 사유의 시원에로 또 다시 밭갈이하는 계기가 되었다. 고대 문명에로의 시간 여행도 14년 전 〈원시에로의 회귀〉에서 그랬듯이 상상계의 충격, 즉 자기애적 불안을 예술혼으로 승화시키는 모멘트로 작용했다. 실제로 상징계에서 타자를 통해 습득하는 일상 언어는 자아를 현실적 질서에로 편입시키는 제한적 동기만을 부여하지만, 시공을 초월한 추상 언어는 현실을 초월하는 판타지 여행을 제한 없이 실현시킨다.

하지만 조형 예술에 대한 클레의 새로운 실험은 바우하우스에서부터 시작되었다. 그곳에 간 이후 잡지『바우하우스』에 에세이「예술의 영역에서의 정확한 실험」을 발표한 1928년은 이미 초현실적인 신화와 동화에 대한 그의 환상이 새로운 조형 기호들을 쏟아 내기 시작한 뒤였다. 조형 예술의 실험실과도 같은 바우하우스에 온 이래 추상이건 반추상이건 마음의 세계를 〈밖으로abs 이끌어 내는tractus〉 그의 환상적인 조형 기계machine de plastique가 작동하기 시작한 것이다.

허버트 리드Herbert Read도 클레의 환상은 끝없이 계속되는 동화라고 평한다. 다시 말해 〈클레의 예술은 본능적이고 환상적이며 순수하고 객관적인 예술이다. 때로는 어린아이 같고, 때로는 원시적으로, 때로는 미친 듯이 보인다〉[67]는 것이다. 예컨대「도둑의 두상」(1921, 도판49)을 비롯하여「세네치오」(1922),「곤혹한 장소」(1922),「붉은 풍선」(1922),「연결되고 있는 별들」(1923),「인형극」(1923),「배우」(1923),「매력적인 합주단」(1924),「금붕어」(1925),「희극 오페라 여가수」(1925),「G 밖으로 나온 부분」(1927),「도회지 풍의 투시도」(1928),「머리, 손, 발 그리고 마음」(1930),「어린이의 상반신」(1933, 도판50),「어린이 철학자」(1933) 등이 그것이다.

[67] Herbert Read, *The Meaning of Art*(London: Faber and Faber, 1974), p. 121.

특히 〈환상은 끊임없이 계속되는 동화〉라는 허버트 리드의 주장처럼 그는 이미지와 언어의 분화 과정인 상상계에서 상징계로의 이행을 동화 속에 나오는 동심의 세계를 상징하는 작품들을 통해 줄곧, 그리고 환상적으로 이야기하고 있다. 홍조 띤 소녀의 둥근 얼굴을 동화적 환상 속에서 그린 「세네치오」에서 호기심 많은 소녀의 청순한 아름다움과 천진난만한 순진성을 〈국화꽃〉이라는 명사를 빌려 환유적으로 표현하고 있는가 하면, 「머리, 손, 발 그리고 마음」에서도 마음속에 가득한 사랑의 호기심을 주로 손과 발로 발산하는 어린이의 환상에 투영하고 있다.

그에 비해 「도둑의 두상」은 말할 것도 없고, 「배우」(1923)나 「어린이의 상반신」에서처럼 어두운 현실의 슬픔과 불안감을 무엇보다도 명암으로 대신하고 있다. 사각형과 둥근 원이 조화를 이룬 「세네치오」의 밝고 호기심 많은 붉은 눈동자와는 대조적으로 균형을 잃어 일그러진 사각형과 원형의 얼굴을 하고 있는 「어린이의 상반신」은 어둠 속에서의 긴장과 불안을 작고 푸른 눈동자로 말하고 있다. 이전 작품인 「금붕어」(1925)에서 칙칙하고 암울한 세상에 갇혀 있는 황금빛 금붕어는 미동도 없이 잔뜩 굳어 있다. 그는 이미 어둠 속의 동요를 작은 물고기들만으로 암시했었다.

「도둑의 두상」에 이어 「열풍」(1922), 「배우」, 「금붕어」, 「도회지의 투시도」(1928) 등으로 이어지는 무겁게 내려앉은 어둠 속 환상을 통해 그가 여전히 잠재의식 속에 내재된 전쟁의 후유증인 신경 과민Status nervosi에서 벗어나지 못하고 있음을 눈치챌 수 있었다. 착오, 곤혹, 가엾음, 슬픔, 굴복, 죽음, 공포, 혁명, 전쟁, 정복자, 은자 등의 어둡고 무거운 용어들이 작품의 제목에 시시때때로 등장하는 것도 일종의 불안 신경증Angstneurose 때문일 것이다.

그것은 그의 예술 세계가 보여 주는 욕망의 스키조schizo-

phrenia(분열증)[68] 현상의 반영일 수 있다. 왜냐하면 종잡을 수 없는 주제의 유희와 양식의 방랑도 부단히 〈욕망하는 기계la machine désirante〉로서 그 자신의 창의적 실험 정신과 더불어, 패전 후 막대한 전쟁 배상금을 전승국에 지불해야 했던 국내외 정세에 대한 불안한 정서를 숨김없이 드러내려는 복합적인 조형 의지에서 비롯된 것이기 때문이다. 1921년 독일은 지불 능력이 없음에도 전승국의 청구에 따라 1천320억 마르크를 지불하는 데 합의했는가 하면 1923년 히틀러의 나치당 재건, 1929년 미국의 금융 공황을 발단으로 한 세계 경제의 대공황 사태 발생, 그리고 그로 인한 1930년에서 1933년 동안 바이마르 공화국의 해체와 붕괴에 이르는 불안한 난국의 연속이었다.

평생 동안 클레가 남긴 작품들을 일별해 보면 그것은 한마디로 말해 신경증적이었다. 작품 양식의 다양성만으로도 그에게는 복합 신경증die gemischte Neurose이 작용하고 있었다고 말해도 과언이 아니다. 왜냐하면 잠복해 있는 〈불안 신경증〉으로부터 현실에서 손에 넣을 수 있는 만족을 얻기 위한 내면적인 노력의 결과에 대한 〈강박 신경증〉 — 한편으로는 현재의 상태를 유지하기 위해 애쓰고, 다른 한편으로는 새로운 목적과 새로운 요구에 부응하기 위해 자신을 변화시켜야 한다는[69] — 이나 심지어 자신의 미래에 대한 〈불안 예기Angstwartung〉에 이르기까지 내면에서 각종 신경증들이 갈등과 불안을 소리 없이 일으키고 있었기 때문이다.

68 정신 분열증 환자는 무엇보다도 다양한 기호로서 세상을 살아간다. 그에게 의미를 지니고 있지 않은 사람이나 사물은 어디에도 없다. 그에게 고정된 사회적 의미란 있을 수 없다. 그에게 의미란 변이의 상태에 있을 뿐이다. 들뢰즈와 가타리도 〈그것은 일종의 탈출의 연쇄 고리이지 더 이상 코드가 아니다. 의미하는 연쇄 고리는 코드화, 속령화의 역전으로서 탈코드화, 탈속령화하는 고리가 되어 왔다〉고 주장한다. 이때 고리의 기능은 기관organe이 있는 지상의 신체나 자본에 흐르는 흐름을 코드화하는 것이 아니라 〈기관 없는 신체le corps sans organe〉에 흐르는 흐름을 탈코드화하는 것이다. 고리란 본래 〈욕망하는 기계〉가 지닌 변환과 재생산 장치이기 때문이다. 이광래, 『해체주의와 그 이후』(파주: 열린책들, 2007), 198면 참조.

69 지그문트 프로이트, 「억압, 증후 그리고 불안」(프로이트 전집 12), 황보석 옮김(파주: 열린책들, 1997), 100~101면.

그는 1920년 이래 〈예술은 보이는 것을 재현하는 것이 아니라 보이지 않는 것을 보이게끔 하는 것〉이라는 주장, 즉 표현주의적 추상성을 작품의 표현에 대한 자신의 신조로 강조했지만, 〈대상 제거〉라는 눈에 보이는 만물에 대한 명사 지우기나 추상화에는 그의 주장만큼 과감하지 못했다. 양식에서 그의 비非큐비즘적 표현주의 작품들이 표현주의에서부터 큐비즘과 오르피즘, 색채 리듬과 기하 추상, 심지어 초현실주의와 신조형주의 등에 이르기까지 일정한 흐름에 개의치 않고 여기저기로 망라되어 있는 까닭도 거기에 있다.

(f) 신화와 초현실

클레의 인간적 내면의 갈등과 불안, 조형 욕망의 방황과 유목은 화면에서 세상에 존재하는 것들의 명사(또는 개념) 지우기를 적극적으로 실험하기보다 기하 추상이든 반추상이든 다양하게 기형화된 데포르마시옹으로 표현하게 했다. 예컨대 신화의 추상 기호화도 그 가운데 하나였다. 본래 신화의 세계는 인간에게 제시되는 것이 아니라 쇠약해진 존재론을 대신하여 인간의 초월적 상상력이 스스로에게 제시하는 것이다.

인간은 존재론적 위상에 대해 불안해할 때 반성적 사고(로고스)를 통해 이미 뮤토스의 세계로부터 분리시킨 것을 또 다시 재통합시키려는 신화적 욕망의 유혹에 스스로 넘어가곤 한다. 인간은 신화를 통해 의미의 융합을 실현시키려 한다. 동서양을 막론하고 신화는 본래 존재의 총체적인 풍경 속에서 인간의 필연적인 통합을 유지시키려 한다. 신화가 사실의 언어와 논리로 이야기하지 않는 이유도 거기에 있다.[70] 합리와 논리 너머에서 인간의 이야기들을 통합해 주는 존재가 필요할 때마다 인간은 신화를 만들거

70 조르주 귀스도르프, 『신화와 형이상학』, 김점석 옮김(파주: 문학동네, 2003), 46면.

나 신화를 그리워한다. 철학이 안정적인 삶의 여건에서 관념 속의 세상을 구축함으로써 세상을 배가시키려 하는 데 비해 신화는 불안정한 여건에서 시공을 초월한 이상적 세상을 구축함으로써 인간을 위로하는 장치이다.

통합의 조정자 신은 죽었고, 인간도 죽어 가고 있다고 생각하는 1928년 이후의 독일과 세계의 불안정한 정세 속에서 클레가 신화 향수의 유혹을 느낀 것은 당연하다. 기존의 〈양식들은 상하기 쉬운 것〉이라도 되는 듯 「유적」(1931)이나 「파르나스」(1932), 나아가 「나일강의 전설」(1937)에서 원초적이고 우의적인allégorique 사유 방식, 즉 〈야생적 사고로의 귀환〉을 보이기도 했다. 원시인과 마찬가지로 항상 다시 시작하고 싶어 하는 그는 우주의 신화 창조에 참여하거나 추_追체험함으로써 원시인과 존재론적 동일자가 되고 싶어 하거나 신화로부터 위로받고 싶었을지도 모른다. 이 무렵 그가 「미래의 인간」(1933, 도판51)을 선보인 것도 신화적 상상력이 낳은 신화적 회화의 연장일 수 있다. 왜냐하면 그는 생물학이나 철학보다도 덜 독단적이고 개방적인 인간으로서 신화적 인류학을 꿈꾸었기 때문이다.

(8) 전쟁과 죽음의 예감

불치의 피부 경색증이 재발하던 1936년 이후부터 1940년 그가 죽을 때까지 그린 작품들은 죽음의 리본과도 같은 검고 굵은 선들이 화면 위를 강하게 장식한다. 그것은 그가 창안한 또 하나의 표현양식 — 많은 평론가들은 그것을 가리켜 새로운 양식의 등장이라고 미화하기까지 한다 — 이라기보다 불길한 예감의 표시였고, 그 징조에 대해 말을 대신하여 남기고 싶었던 유언이었다. 예컨대 「음악가」를 비롯하여 「구름 다리의 혁명」(1937), 「실물보다 큰 장미들」(1938), 「회색빛의 해안」(1938), 「공원 안의 분수」(1938), 「가

없은 천사」(1939), 「포로」, 「무제(정물)」(1940), 「이국적인 세 청년」(1938), 「민속 의상을 입은 여인」(1940), 「전쟁의 공포 Ⅲ」, 「죽음과 불」 등이 그것이다.

1933년 히틀러가 수상에 취임하면서 독일은 〈국민사회주의혁명〉(나치스)이라는 미명하에 일당 독재의 〈강제적 동질화 Gleichschaltung〉 사회를 실현시키기 위한 제3제국의 길로 접어들었다. 문학, 음악, 미술, 연극, 영화 등 예술 분야의 종사자들은 파울 요제프 괴벨스Paul Joseph Göbbels 선전 장관이 신설한 전국 문화 회의소에 소속되지 않고는 활동할 수 없었다. 2년 뒤 클레에게도 나치에 의해 그의 작품들이 퇴폐 미술로 낙인찍혀 몰수당하는 슬픈 계절이 시작되었다. 그의 작품들은 나치스가 주도하는 국민 혁명(제1차 혁명), 나아가 국민사회주의혁명(제2차 혁명)의 이데올로기인 인종적, 배타적 내셔널리즘에 전혀 어울리지 않는다는 이유에서였다. 다시 말해 표현주의를 비롯하여 큐비즘, 추상주의, 신新즉물주의 등 근대적 양식의 작품들은 비독일적인, 즉 비非나치스적이거나 반反나치스적인 퇴폐 미술이라며 거부당한 것이다.

1935년부터 오스트리아와의 합병을 시작으로 영토 확장에 나선 히틀러는 이듬해 9월에 열린 전당 대회에서 전쟁 준비를 위한 4개년 계획을 발표하였다. 드디어 제2차 세계 대전의 먹구름이 드리워지기 시작한 것이다. 클레의 캔버스 위에 전쟁과 죽음을 예감한 듯 검은 띠가 나타난 것도 이때부터였다. 동화적 환상은 자취를 감췄고, 그 대신 인생에 대한 비감悲感과 비관주의가 작품들의 주제가 되고 양식이 되었다. 그뿐만 아니라 갈수록 짙어지는 죽음 예감과 더불어 내세에 대한 평안에의 기대감은 캔버스 위에 천사를 불러들이기도 했다. 1939년 한 해에만 천사를 그린 작품이 「가엾은 천사」를 비롯하여 29점이나 될 정도였다.

결국 독일은 1939년 9월 1일 클레의 예감대로 선전 포고도

없이 폴란드를 침입하면서 세계 대전에 돌입했다. 이듬해에 그가 그린 「전쟁의 공포 Ⅲ」(도판46)과 「죽음과 불」(도판44)은 그가 눈 감기 얼마 전 더욱 치열해지는 전쟁의 공포 속에서 죽음을 예감하고 표상한 유작遺作과 같은 것이었다.

2. 네덜란드의 대탈주: 탈주와 신조형

대탈주하는 제3의 아방가르드들은 탈정형déformation의 강화를 위해 탈주한다. 재현 신화에 옥조여 온 〈정형forme으로부터의 이탈〉, 〈원본적 재현의 거부〉, 〈재현 양식의 해체〉, 그것이 20세기 미술의 탈주선이다. 이를테면 대상의 재현을 위한 정형forme에서 입체cube에로, 구성composition에로, 아이디어idea로, 다다dada로, 무정형informel으로, 초현실주의surréalisme로, 나아가 대상 제거를 적극적으로 시도하는 추상abstraction에로의 대탈주가 그것이다.

　　이것들은 모두 자기 시대를 가로지르려는 욕망의 다름과 차이를 발견하고 강조하려는 점에서 하나의 목표와 이념으로 수렴된다. 그것들은 무엇보다도 데포르마시옹脫定形, 즉 동일성에 대한 탈주 욕망을 이념적으로 공유한다. 본래 동일성 신화에 대한 참여와 동조(재현 미술)는 미술의 본질 이해에 있어서 어떤 미술가라도 객관적 주변인의 입장에 머물게 한다.

　　하지만 차별성과 거리두기를 통한 동일성(재현)에 대한 부정(표현 미술)은 미술가가 주관적이고 자기 중심적인 입장을 가능한 한 선명히 드러낼 수 있는 계기가 된다. 재현적 우세종dominant의 적자생존 방식을 이어 온 미술의 역사에서 그것들은 반회화적 조형 행위, 즉 〈정형으로부터의 이탈〉이나 〈원본적 재현의 거부〉, 탈정형의 기획들을 통하며 저마다의 차별화된 조형 의지와 양식의 획기적인 변화를 감행하고자 하는 것이다.

　　더구나 에펠 탑이 상징하는 1889년의 파리 만국 박람회에

서 보듯이 과학 기술의 성공으로 인해 문명화, 산업화, 도시화가 가속화되자 미술에서 일어난 대탈주(데포르마시옹의 아방가르드) 현상의 근저에는 그것에 대한 긍정적, 부정적의 〈이중 기류〉가 흐르고 있었다. 예컨대 눈부신 산업화, 도시화에 대해 긍정적이었던 오르피즘에 비해 오히려 그것으로부터 탈주하려는 새로운 조형 운동이 대두되었다. 독일이나 프랑스와 같은 전쟁터에서 비켜나 있던 네덜란드에서 대탈주 운동으로서 출현한 〈데 스테일〉과 〈신조형주의〉가 그것이다.

1) 데 스테일과 탈정형

니체는 철학적 사유 양식의 파괴와 전환을 주장하는가 하면, 프로이트는 무의식의 발견을 통해 의식 현상에 대한 이해의 전면적인 수정을 요구한다. 현대 미술에서도 데 스테일의 등장은 조형 의식에 대한 일대 전환이다. 다름 아닌 구성composition에 대한 의식에 있어서 〈선線의 구성에서 면面의 구성으로〉의 전환이 그것이다. 그것은 자연주의적 공간 자체를 파괴하려는 신념하에 입체적 실체의 파괴, 즉 대상 제거를 위해 면을 이용하려는 의식이었다. 그 때문에 데 스테일은 면을 자르는 직선의 장단長短과 농담濃淡만으로 사각형의 면들을 구성하는 새로운 조형 양식을 만들고자 한 것이다.

　　네덜란드어로 데 스테일De Stijl은 〈양식〉(영어로 The Style)이라는 뜻이다. 그것은 제1차 세계 대전 중인 1917년부터 화가이자 디자이너이고 작가이자 비평가인 테오 반 두스뷔르흐Theo van Doesburg의 주도로 화가인 피트 몬드리안Piet Mondrian, (헝가리 출신의) 빌모스 후서르Vilmos Huszàr, 바르트 판 데르 레크Bart van der Leck, 조각가 조르주 반통게를로Georges Vantongerloo, 건축가인 야코뷔스 오위트Jacobus Oud, 게리트 리트벨트Gerrit Rietveld 등이 참여하여 새로운

양식을 추구해 온 예술 운동을 가리킨다.

두스뷔르흐는 1915년 암스테르담에서 몬드리안을 만나 잡지 『데 스테일』의 창간을 준비한다. 1912년부터 파리에 거주해 온 몬드리안은 1914년 고향을 찾은 동안 전쟁이 발발하여 파리로 돌아가지 못한 채 시인, 화가, 건축가들이 모여 활동하던 예술 도시 라렌 — 제2차 세계 대전 중에는 독일의 소녀 작가 안네 프랑크Anne Frank가 나치스를 피해 2년간 이곳의 한 가정집 다락방에 숨어 그곳에서 일어나는 일들을 기록한 『안네의 일기Het Achterhuis』 (1947)를 쓰기도 했다 — 에 머물면서 작품 활동을 하고 있던 터였다.

여기서 몬드리안은 자신에게 가장 중요한 영향을 끼친 철학자이자 수학자이며, 신지학자이자 사제인 스훈마커스Mathieu Hubertus Josephus Schoenmaekers를 만난다. 당시 스훈마커스는 신플라톤주의 철학에 기초하여 유토피아적 신지학神智學[71]을 주장하던 인물이었다. 특히 그가 쓴 『새로운 세계의 이미지Het nieuwe wereldbeeld』 (1915)와 『조형 수학의 원리Beginselen der beeldende wiskunde』(1916)는 몬드리안을 비롯하여 데 스테일 운동에 참여하거나 동조하는 많은 사람들에게 영향을 주었다. 스훈마커스는 그들 자신에게 그만큼 정신세계에 대한 〈피그말리온 효과Pygmalion effect〉[72]를 기대하게 한 인물이었다. 그것은 다름 아닌 신지식과 조형 수학의 이중성이 주는 영향이었다.

우선 데 스테일 운동에 참여하는 화가나 건축가, 또는 시인

71 신지학Theosophia은 그리스어로 신을 뜻하는 Theo와 지혜를 뜻하는 sophia의 합성이다. 그것은 신학이나 신앙만으로는 알 수 없는, 신에 대한 신비한 체험이나 계시에 의해 깨닫게 되는 종교적 지혜와 철학적 지식을 의미한다. 그러므로 그것은 관찰이나 분석에 의한 경험적 지식과는 달리 전적으로 직관에 의한 지식이다. 플로티누스의 신플라톤주의, 그노시스Gnosis 파의 신지식론(神知識論) 등이 여기에 해당한다.

72 피그말리온 효과란 그리스 신화에 나오는 키프로스의 왕 피그말리온의 이야기에서 유래했다. 즉, 누군가에게 긍정적인 믿음이나 기대를 보이면 그는 거기에 부응하는 행동을 하여 기대에 충족시키는 결과를 가져오는 경우를 말한다. 〈로젠탈 효과〉라고도 부른다.

이나 디자이너 등 많은 예술가들에게는 제1차 세계 대전과 같은 미증유의 혼란과 수난의 시기에 수학자이면서도 신지학자인 스훈마커스가 보여 준 신지학적 세계관은 충분히 공감을 살 수 있었다. 그가 보여 주는 세계관은 그노시스파[73]의 영적, 유토피아적 이상 세계의 제시에, 그리고 부족함이 없는 온전한 하나의 영적 실체만이 만물의 근원이라고 믿는 플로티누스Plotinus의 신플라톤주의에 경도된 〈탈물질화〉, 〈탈자연화된〉 세계관이었다.

그와 같은 세계관은 고도로 발전하는 물질문명이 초래한 산업화와 그로 인해 더욱 복잡해지는 도시화된 세계로부터의 대탈주나 다름없었다. 그것은 물질적 욕망의 갈등과 충돌로 인해 급기야 전쟁 속에 휘말려 든 채 방황하고 표류하는 군중들에게 던져진 영혼의 안식처 같은 것이었다. 그것은 불안과 위기의 시공에 던져진 예술가들에게도 구원久遠의 세계관이었고, 그들이 갈구하는 예술적 이상 세계와도 같은 것이었다. 즉, 자신들의 영혼을 물질적 자연 세계의 〈밖으로abs+이끌어 내는tractus〉 순수한 추상적 세계관의 동기가 그것이었다. 그 때문에 추상abstaction은 물질적 욕망의 연옥煉獄에서 영혼을 〈밖으로 이끌어 내는〉 과감한 세계관적 전환이었다.

데 스테일에 참여한 예술가들이 혼탁하고 복잡한 속물주의적 욕망으로부터 조형 의지를 이탈시켜 신지학으로부터 정화되고 순수한 영혼의 세계와 교감할 수 있는 지혜를 얻었다면, 스훈마커스가 강조해 온 조형 수학의 원리로부터는 조형 욕망이 통제된 절제미와 조현 논리의 직관적 단순함을 얻었다. 스훈마커스가 강조하는 조형 수학의 원리는 한마디로 말해 우주의 기본적인 운

<hr>

73 철학과 사상이 활발하게 융합하던 헬레니즘 시대에 유행했던 그노시스 파Gnosticism의 그리스어 Gnosis는 〈신지식神知識〉을 뜻한다. 한마디로 그것은 물질적이 아닌 보이지 않는 영적인 지식이다. 즉, 모든 악의 근원은 물질적인 것이라고 하여 물질세계뿐만 아니라 인간의 육체도 초월하는 영적 세계에서만 구원을 얻을 수 있다는 믿음이다.

동 구조를 이루는 물의 수평과 빛의 수직이 균형을 이루는 조형적 보편성이다. 그것은 수직과 수평선의 위치에 따라 사각형의 크기와 형태를 결정하는 기하학적 균형의 원리이다.

이와 같은 그의 『조형 수학의 원리』에서는 만물의 형상이 홀수와 짝수의 수적 본질을 현실태로서 실현한 정사각형(홀수)과 직사각형(짝수)의 대립opposition의 질서에서 찾으려 한 피타고라스의 수학적 존재론이 작용하고 있음을 다시 한번 발견하게 된다. 이렇듯 신지학의 철학과 조형 수학의 원리를 정리한 스훈마커스의 두 저서는 두스뷔르흐뿐만 아니라 몬드리안, 리트벨트 등 데 스테일 운동에 참여하는 예술가들에게 자신들의 새로운 조형 철학과 조형 양식을 결정하게 하는 지침서의 역할을 했다.

마침내 스훈마커스에게서 받은 지적 영감과 조형 의지를 공유하게 된 두스뷔르흐와 몬드리안 그리고 시인 안토니 콕Antonie Kok은 1917년 10월 『데 스테일』이라는 잡지를 창간하며 이 운동의 모임을 만들었고, 게리트 리트벨트를 비롯한 화가, 건축가, 디자이너 등 많은 예술가들이 동참했다. 몬드리안은 「회화에 있어서 새로운 형태」와 「자연적 리얼리티와 추상적 리얼리티」라는 글을 기고하기도 했다. 또한 참여자 모두는 1918년과 1920년 두 차례에 걸쳐 그 모임의 성격에 동의하는 〈마니페스토〉(선언문)까지 작성했다.

특히 1918년 11월에 발표된 「제1선언문」에서는 재현 미술에서 작가마다 추구해 온 개성 지향적 요소를 거부하고 예술의 본질로서 〈보편성〉을 드러내는 새로운 양식의 개발을 강조했다. 〈자연의 목표는 인간이고, 인간의 목표는 양식이다〉라고 하여 명확성, 단순성, 논리성, 비물질성을 새로운 양식의 특징으로 간주했다. 그들이 기하학적 추상성의 양식에 빠져드는 것도 그 때문이었다. 그것은 스훈마커스와 몬드리안의 작품 구성에서 보듯이 선

의 구성에서 색면의 구성에로, 더욱이 〈사각형의 구성에로〉이동하여 양식의 조형적 객관성을 높이는 동시에 단순하고 순수한 추상성을 지향하자는 것이었다.

그러나 그 모임의 성격은 선언문만큼 한결같지 않았고, 오랫동안 지속되지도 않았다. 우선 1921년부터 두스뷔르흐가 독자적으로 바우하우스와 공조한다든지 사각형의 원초 형태를 상징하기 위해 전면적all-over 구성으로 된 「검은 사각형」(1915, 도판54)을 추상의 원형으로 간주함으로써 몬드리안보다 먼저 순수한 기하학적 추상성을 표현한 러시아의 절대주의suprematism 작가 말레비치의 스타일을 일방적으로 수용했기 때문이다. 두스뷔르흐가 1922년 베를린과 바이마르에서 말레비치의 영향을 받은 러시아 구축주의constructivism 작가 엘 리시츠키El Lissitzky와 만난 까닭도 마찬가지이다. 이때부터 두스뷔르흐는 리시츠키의 영향으로 전보다 역동적이고 확장적인 구성을 추구하기 시작했다. 그 때문에 당시 『데 스테일』도 리시츠키에 관한 글을 가득 담으며 러시아 구축주의를 소개했다.

말레비치는 이미 1913년 모스크바에서 상연된 오페라 「태양의 정복」의 조형 연출, 즉 장식과 무대 장치를 맡으면서 「검은 원」(1913, 도판196)이나 「검은 사각형」(도판54)들을 그렸다. 그리고 그 작품들과 연관시켜, 인도 수학의 무의 개념, 데모크리토스Democritus의 공허를 점령한 무의 개념인 0 그리고 기독교의 무한한 창조의 개념인 10까지의 모든 것을 통합한다는 의미로 전시회 〈0, 10: 최후의 미래파〉를 1915년 2월 상트페테르부르크에서 개최했다. 이는 몬드리안의 신조형주의보다 먼저 절대주의의 특성을 소개하는 것이었다. 거기서 선보인 세 작품인 「검은 십자가」(1913, 도판55), 「검은 원」, 「검은 사각형」 가운데 특히 두스뷔르흐의 요소주의에 영향을 많이 미친 작품은 「검

은 사각형」이다.

　　태양을 잠식한 일식을 연상케 하는 흰색 위의 「검은 사각형」은 〈제로의 형태〉, 즉 0의 절대적 형태를 나타낸다. 또한 기독교의 창조적 성상icon을 통해 존재의 근원을 인식하던 것을 비非성상 작품으로 대체하려 한 「검은 십자가」나, 그 이후에 그린 작품으로서 〈감각의 용해〉나 〈용해된 감각〉을 나타내는 「흰색 위의 흰색 사각형」(1917)에서 절대적 비非대상성을 강조하여 절대주의 이념을 극대화하는 경우도 마찬가지다.

　　1924년 두스뷔르흐가 말레비치의 이와 같은 절대주의 이념으로부터 〈인간의 심리 현상이란 몇 개의 요소들이 결합하여 구성된다〉는 요소주의elementarism[74] 이론을 데 스테일에 적용하자고 제안하자 결국 몬드리안은 1927년 데 스테일 그룹에서 탈퇴했다. 수직과 수평의 직선과 직각만을 고집하는 몬드리안은 두스뷔르흐가 대각선, 즉 사선斜線을 통해 불안정한 심리 상태를 자아내는 요소를 도입함으로써 역동적인 운동감을 주고자 하려는 데 동의하지 않았기 때문이다.(도판52) 그들은 마침내 1929년 파리에서 결별하고 말았다.

　　1931년 두스뷔르흐가 천식으로 사망하자 그 모임은 더 이상 유지될 수 없었다. 1932년 1월 몬드리안은 『데 스테일』에 「두스뷔르흐를 추모하며」라는 글을 실었지만 그해에 잡지는 폐간되었고, 데 스테일 그룹도 해체되고 말았다. 하지만 데 스테일 운동이 사라진 것은 아니다. 예컨대 1940년 몬드리안이 독일군의 공습

74　〈요소element〉라는 말은 말레비치가 기본 물질을 의미하는 화학 용어에서 빌려와 사용하기 시작했다. 〈요소주의〉는 간결한 기하 형태와 원색을 보편적 조형 언어로 사용하며 기교적으로 복잡한 구성 방법을 거부하는 경향을 보인다. 노버트 린튼, 『20세기의 미술』, 윤난지 옮김(서울: 예경, 2003), 115면.
본래 구성주의 심리학을 창안한 빌헬름 분트Wilhelm Wundt는 인간의 정서를 요소적 감정의 복잡한 결합으로 간주한다. 마치 화학 물질의 요소들이 결합할 때 본래 요소의 특성에는 없었던 성분이 생겨나는 것과 같이 감정의 요소적 성분이 결합된 정서에도 〈창조적 통합의 원리〉, 또는 〈심적 합성의 법칙〉이 작용하여 의식적 경험의 전체성을 이룬다는 이른바 〈요소주의〉 이론을 주창한 바 있다.

을 피해 뉴욕으로 이주한 뒤, 그곳에서 거주하는 집의 벽과 가구들을 데 스테일 양식으로 칠했다든지 게리트 리트벨트도 데 스테일의 양식에 따라 가구 디자인을 계속했다.(도판53)

또한 건물의 장식을 거부해 온 건축가 야코뷔스 오위트가 제2차 세계 대전 중에 파괴된 로테르담의 카페 데 유니Café De Unie나 전후에 암스테르담에 세운 국립 전쟁 기념탑을 데 스테일 양식으로 설계한 경우도 마찬가지이다. 오위트의 주장에 따르면 〈장식은 비본질적인 것이며 내적인 허점을 겉으로 보완하려는 데 지나지 않는다〉는 것이다. 특히 그는 벽면의 입체화를 거부할뿐더러 평면의 장식성, 더구나 색채의 장식성을 거부함으로써 데 스테일의 양식에서 벗어나려 하지 않았다.

두스뷔르흐의 죽음 이후에도 순수한 기하학적 형상과 이상적인 정신세계를 조합하려 했던 데 스테일 양식은 안으로는 몬드리안의 신조형주의를 비롯한 기하 추상의 동조자들에게, 그리고 밖으로는 러시아의 구축주의나 바우하우스의 기능주의 양식에 적지 않은 영향을 주었다.

2) 몬드리안의 신조형주의

신조형주의neo-plasticism의 출현은 넓은 의미에서는 미술 철학적으로, 좁은 의미에서는 양식사적으로 획기적이다. 그의 신조형주의는 말레비치의 절대주의와 더불어 우주의 실재론적 질서를 회화양식에 도입하여 중세 철학사에 있었던 보편 논쟁[75]을 연상시키는

75 말레비치의 절대 무로서 〈0의 실재성〉이나 몬드리안의 〈직각의 실재성〉은 마치 보편자란 실재하는 사물인가 아닌가 하는 질문으로 귀결되는 중세의 보편 논쟁의 주제를 연상시킨다. 실재론자들은 유(類)나 종(種)이 실재하며 개체들은 이 보편자를 공유한다고 주장한다. 이를테면 인간성이란 실재하며 이것은 모든 인간 안에 존재한다는 것이다. 또한 검은색이라는 일반적이고, 보편적인 개념이 개별적인 검은색의 사물들보다 먼저 존재한다는 것이다. 이에 반대하는 유명론(唯名論)은 보편이나 유적 개념은 실재하는 것이 아니라 단지 인간이 만든 말이나 문자로 된 단어, 또는 명사nomen에 불과하다는 것이다. 검은색black,

결과를 가져왔기 때문이다. 또한 양식사적으로도 몬드리안의 신조형주의Nieuwe Beelding는 말레비치의 절대주의와 더불어 재현 양식의 무질서에 대한 반성, 나아가 대상 제거에 적극적인, 보편적 질서의 실재성을 강조하는 새로운 양식의 제시에 앞장섰다. 그가 데 스테일 그룹에서 탈퇴했을지라도 그 기본 정신과 이념마저 거부한 것은 아니었다. 그러므로 그의 신조형주의는 데 스테일의 외연을 넓히는 작업이기보다 내부 공간을 나누어 특징적으로 단장하는 작업이었다.

몬드리안의 신조형주의는 20세기 초부터 요동치는 격변기를 거치면서 내외의 조건들에 의해 중층적重層的으로 결정된 결과물일 수 있다. 이를테면 제1차 세계 대전이 끝나 갈 즈음(1918)에 발표된 데 스테일의 「제1선언문」 — 밖으로는 새로운 시대정신에 부응하는 예술의 본질로서 보편성을 기하 추상에서 찾으면서도 안으로는 스훈마커스의 신지학에서 이상 세계의 토대를 마련한 — 이 그러했듯이 그가 이른바 신조형주의의 예술 정신을 형성하는 과정도 그것과 크게 다르지 않았다.

다시 말해 전쟁으로 치달은 불안정하고 복잡한 시대 상황과 엄격한 칼뱅주의 집안의 종교적 신비주의 분위기 속의 몬드리안은 상충하는 내외의 정신적 균열과 괴리감을 극복하기 위해 엄격하고 보편적인 조화 속으로 그의 예술 정신을 끌어들였다. 무엇보다도 성직자를 꿈꾸던 그의 모태 신앙이 눈에 보이지 않는 보편적 실재에 대한 영감으로 그를 자연스럽게 인도했을 것이다.

① 조형 영감: 추상으로의 길
눈에 보이지 않는 〈보편적 실재〉의 조형화造形化란 신앙을 요구하

즉 보편자나 개념은 오직 말에 지나지 않을 뿐, 실제로 존재하는 것은 개별적인 검은 사물들black things이라는 것이다.

는 신화나 초인간적 성상icon을 그리는 것이 아닌 한, 결국에는 재현해야 할 구체적 대상을 제거하는 추상화抽象化, 즉 순수한 추상화 작업일 수밖에 없다. 이때 구체적 대상이나 자연에 내재된 본질essentia로서의 보편적 실재를 〈밖으로abs〉 〈이끌어 내는tractus〉 작업을 가능하게 하는 작용인causa efficiens이 곧 직관이나 영감이다. 예컨대 몬드리안이 나무로부터 얻은 수직과 수평의 영감이 그것이다.

　　신비주의 화가 얀 투로프Jan Toorop의 권유로 인해 1908년부터 그리기 시작한 「붉은 나무」(1908~1910, 도판56), 「나무」(1911, 도판57), 「회색 나무」(1912), 「사과나무 꽃」(1912, 도판58) 등의 나무 연작들에서 마침내 대상이 제거된 순수 추상의 길, 즉 「바다」(1914), 「방파제와 바다: 구성 No. 10」(1915, 도판59), 이어서 「선의 구성: 흰색과 검은색의 구성」(1917)으로, 또는 「회색과 분홍, 파란색의 구성, 선과 색의 구성」(1913), 「방파제와 바다」(1914), 「타원형의 구성: 페인팅 Ⅲ」(1914)에 이어서 「색채 구성 A」와 「색채 구성 B」(1917)로 나아가게 한 작용인은 다름 아닌 그의 실재론적 조형 영감이었다. 대지를 지탱하며 그 위에 서 있는 나무를 보고 얻어 낸 회화적 영감은 눈에 보이는 구체적 외양appearance인 나무, 즉 질료matter 속에서 보이지 않는 보편적 실재reality로서 수평선과 수직선 같은 형상form을 이끌어 내는 동력인으로 작용했다.

② 존재론적 탐구

몬드리안의 조형 철학은 시종일관 존재론에 기초해 있다. 그것도 보편 실재론의 입장에서 눈에 보이는 현상보다 그 안에 내재된 보이지 않는 〈참된 실재〉에 대한 존재론적 탐구이다. 예컨대 〈만물은 수number이다〉라고 주장한 피타고라스에 따르면 모양과 크기 또는 성질을 달리하는 만물의 기초에는 그것의 보편적 본질로서

수가 존재한다. 만물은 수를 지니고 있으며, 그 수들의 본성으로서 홀수성odd이나 짝수성even은 정사각형과 직사각형, 하나와 다수, 직선과 곡선, 남성과 여성, 정지와 운동, 선과 악 등과 같은 사물이나 현상의 대립된 성격을 설명해 준다.

피타고라스 학파는 이런 방식으로 수의 본성을 이해함으로써 그들의 가장 중요한 철학적 개념, 즉 형상形相의 개념을 형성하기에 이르렀다.[76] 나아가 그들은 이러한 수의 대립적 실재성을 통해 세상의 조화가 실현된다고도 믿었다. 다시 말해 그것은 존재론적 질서로서 본질적으로 서로 짝을 이루고 있는 그 대립항들oppositions의 조화인 것이다.

그와 마찬가지로 추상화로 이어지는 몬드리안의 존재론적 탐구 방식도 그것과 크게 다르지 않았다. 피타고라스가 참된 실재의 질서를 설명하기 위해 제시한 9개의 대립항들처럼 몬드리안이 새로운 조형 작업을 위해 찾아낸 대립항들, 즉 우주의 보편적 질서는 8가지였다. 이를테면 수직선-수평선, 3원색-3무채색, 인공-자연, 정신-물질, 남성-여성, 이성-감성, 내부-외부 등으로 된 대립항이 그것들이다. 또한 존재론적 균형과 조화를 실현시키기 위해 순수한 대립의 질서가 요구되었던 점도 피타고라스의 수학적 존재론과 다를 바 없다.

몬드리안의 순수 기하 추상은 이와 같은 보편적 질서에로의 목적론적 진화 과정이다. 앞에서 언급한 작품들에서 보듯이 그는 시간이 지날수록 〈현상에서 실재에로〉, 〈특수particular에서 보편universal으로〉, 〈사실에서 개념으로〉, 〈자연의 재현representation에서 추상적 구성composition에로〉 옮겨 가고 있었다. 인식론적 전환에서

76 새뮤얼 스텀프, 제임스 피저, 『소크라테스에서 포스트모더니즘까지』, 이광래 옮김(파주: 열린책들), 32면.

도 그것들은 〈소박실재론naive realism[77]에서 보편실재론universal realism 에로〉 변화하는 과정이었다. 그러므로 그가 추상화에 가까운 작품으로서 처음 선보인 「방파제와 바다: 구성 No. 10」(도판59)은 순수 기하 추상의 논리와 언어로 전개할 조형 철학의 프롤로그나 다름없었다.

게다가 이듬해에 그가 접한 스훈마커스의 『조형 수학의 원리』는 그에게 지침서와도 같았다. 그가 〈그림이란 비례와 균형 이외에 아무것도 아니다〉라고 주장하는 까닭도 다른 데 있지 않다. 그는 엄격한 비례와 동적 균형을 맞춘 대비적 구성을 조형 원리로 삼아 자신의 추상적인 정신세계를 드러내려 한 것이다. 「방파제와 바다」의 부제를 〈구성 No. 10〉으로 한 이유도 숫자 10이 갖는 의미를 추상적으로 구성하기 위한 데 있었을 것이다.

10은 본래 합성수로 (그 약수는 1, 2, 5, 10) 네 번째 삼각수이자 처음 세 소수의 합(2+3+5)이며, 동서양을 통해 완성을 뜻한다. 10진법에서도 10은 꽉 찬 수로서 충만을 나타낸다. 이처럼 기독교의 십계명에서 보듯이 10은 법(원리)이자 질서를 상징하고, 창조와 조화의 완성을 나타낸다. 그 때문에 완전한 기하 추상을 기도하는 몬드리안도 시작부터 10의 의미를 구성 원리로 상정하고 그에 따라 수직선과 수평선을 추상화의 조형 요소로서 고정화하고자 했다. 그는 수직선과 수평선을 통한 기하 추상으로 자연에 내재된 보편적 조화를 반복과 변이, 한정과 확장, 정지와 운동 등을 상징하는 일종의 변증법적 논리를 조형의 논리로 차용하려 했다. 이를테면 그는 수평선과 수직선에서 수평은 여성성이고, 수직은 남성성으로 간주한 것이다. 그에 의하면 〈남성적인 원리가 수직선이기 때문에 남성성은 이러한 요소를 숲의 상승하는 나무

[77] 소박실재론(素朴實在論)은 사물이 우리와 독립해서 외부에 존재한다고 믿기 때문에 그것에 대한 인식도 지각이나 경험을 통해 우리에 비쳐지는 그대로 이뤄질 뿐이다. 예컨대 물 컵 속에서 굽어 보이는 막대를 보고 실제로도 굽은 막대로 착각하게 인식하는 경우이다. 그래서 〈자연적 실재론〉이라고도 부른다.

들에서 인식할 것이다. 남성성의 보충인 여성성은 바다의 수평선에서 본다〉[78]는 것이다.

　　이처럼 그의 공간 구성은 기하학적이고 수학적이다. 그는 존재론적 질서를 대립적 요소의 구성composition으로 추상화하고 있다. 그가 거의 모든 작품들에다 구성이라는 제목을 사용할 만큼 두 선의 비례와 균형으로 질서를 조형하고 있다. 한마디로 말해 그에게 조형은 구성이다. 그는 대상을 재현하는 대신 수학적 계산과 논리적 추리에 따라 철저히 구성하려 했다. 그는 줄곧 외양에 내재된 사물의 실재성을 추상화하기 위한 가장 단순한 요소로서 수직과 수평을 〈함께com〉〈위치시킴positio〉[79]으로써 존재의 질서를 조형하고자 했던 것이다.

③ 논리 분석에서 일상 언어로
〈철학의 목적은 사상의 논리적 명료화에 있다. 따라서 철학의 성과는 철학적 명제의 수가 아니라 명제의 명료화이다.〉 이것은 분석 철학자 비트겐슈타인Ludwig Wittgenstein이 『논리 철학 논고Tractatus Logico-Philosophicus』(1919)에서 새로운 철학에 이르는 접근 방식으로서 제시한 명제였다. 그것은 칸트의 인식론이나 헤겔의 형이상학처럼 난해하고 모호한 개념들이 나열되어 있는 철학적 언명들에 대하여 철학자는 언어의 부정확한 사용으로 야기되는 복잡성과 모호성을 명료하게 해야 한다는 주장이기도 하다.

　　이를 위해 비트겐슈타인을 비롯한 이른바 논리 실증주의자[80]들은 〈형이상학의 언명들이 무의미sinnlos하다〉는 이유로 그와

78　재원 편집부, 『몬드리안』(서울: 재원, 2004), 9면.

79　구성, 즉 composition(영)은 라틴어 compositio에서 유래한 것이다. 그것은 결합, 종합, 연합 등을 뜻하는 접두어 com과 〈두는 것〉이나 장소, 위치 등을 뜻하는 positio가 결합된 합성어이다.

80　논리 실증주의logical positivism는 1924년 모리츠 슐리크Moritz Schlick를 중심으로 결성된 빈 학파가 주장하는 언어 분석 철학이다. 이들은 러셀과 비트겐슈타인의 영향하에 세계의 논리적 구성에 있어서 전통적인 형이상학을 무의미한 진술이라고 부정(루돌프 카르나프Rudolf Carnap)하는가 하면 철학적 진

같은 불명료하고 애매한 자연 언어를 버리고 보편 언어, 즉 과학적 인공 언어로 대치할 것을 요구한다. 모리츠 슐리크Moritz Schlick는 철학적 명제가 〈원리적으로 엄격하게 검증할 수 없다면 그것은 이미 명제가 될 수 없다〉고 주장하는가 하면, 카르나프Rudolf Carnap도 〈형이상학은 실제로 아무런 지식도 주지 못하면서 단지 지식의 환상만 주기 때문에 우리는 그것을 거부해야 한다〉고 단언한다.

하지만 1940년대 들어 길버트 라일Gilbert Ryle이나 존 오스틴 John Austin과 같은 일상 언어학파는 논리실증주의가 그동안 지나치게 논리적으로 검증 가능한 인공 언어 체계의 구축만을 강조함으로써 언어 표현의 다원성을 소홀히 하는 것에 대하여 반발하고 나선다. 논리 실증주의는 의미상 애매모호한 자연 언어를 오로지 논리적 명료성만을 앞세워 인공 언어로 환원하려 하므로 정의적情 意的 언어의 중요성을 간과할 수밖에 없었다는 것이다. 그 때문에 일상 언어학파는 시간이 지날수록 인공 언어보다 일상 언어 안에서 논리적 의미의 명료성이 이루어지길 강조하게 되었다. 1910년 대부터 자연 언어의 폐단으로 인해 제기된 인공 언어를 통한 논리 분석 운동은 일상 언어의 애매성에 대한 논리적 치료 과정을 거쳐 1940년대에 이르자 결국 일상 언어의 명료성에로 회귀하였다.

1910년대에 영국과 유럽 전역에 걸쳐 전개된 이와 같은 철학적 언어 사용에 있어서 논리적 명료성을 강조하는 메타 이론으로서의 새로운 물결은 철학 운동에만 국한되지 않았다. 그것은 시대정신이 되어 미술, 건축, 음악 등 예술 분야에도 삼투 작용을 통해 직간접적인 영향을 주었다. 이를테면 미술에서도 말레비치의 절대주의에서 미니멀리즘에 이르기까지 경험적 대상의 재현을 논리적 구성으로 대신하려 한 일련의 추상화 운동이 그것이다.

술도 물리학의 언어로 옮겨질 수 있다고 보아 과학적인 보편 언어로의 대치(오토 노이라트Otto Neurath)를 주장하였다.

그뿐만이 아니다. 1910년을 전후하여 시작된 몬드리안의 탈자연화denaturalized, 탈물질화dematerialized 작업이 1920~1930년대에 절정에 이른 경우도 마찬가지이다. 그와 때를 맞춰 진행된 논리 실증주의처럼 몬드리안의 신조형주의 양식도 논리적으로 단순 명료한 보편적 실재성의 구현을 통해 새로운 조형 철학을 전개하려는 일종의 메타 회화meta-painting 운동이었다.(도판 60, 61)

또한 몬드리안이 평생 동안 추진해 온 그와 같은 메타 회화의 과정을 보면 그것은 일상 언어학파가 1940년대 들어 보편 언어로서 인공 언어의 사용만을 고집하던 논리 실증주의를 대신하여 정의적 언명의 유의미성emotive meaning을 강조하며 언어 분석의 이상을 실현시키려 한 과정과 비슷하다. 특히 나치의 공습으로 인해 1940년 10월 런던에서 피난 나와 뉴욕에 정착한 이후부터 1944년 2월 1일 죽을 때까지 보여 준 몬드리안의 삶과 작품이 더욱 그러하다.(도판62)

일상 언어학파가 주장하는 언어에서의 유의미성은, 인공 언어의 수리적 논리와는 달리 〈언어의 의미란 언어가 지시하는 사물에 의해 생겨나는 것이 아니라 그 언어가 사용되는 삶의 문맥 속에서 생성된다〉는 후기 비트겐슈타인의 주장처럼 일상 언어에 있어서 문맥상의 논리와 의미를 인공 언어(보편 언어)가 요구하는 엄격한 원리적 명제에서의 그것들보다 더 중요시한다. 그것은 마치 몬드리안이 뉴욕을 자신이 꿈꾸던 이상 도시로 간주하고 그곳의 일상에서 새로운 영감에 젖어 든 것과 크게 다르지 않았다.

그가 본 뉴욕의 인상은 도착한 뒤 바로 그리기 시작한 「브로드웨이 부기우기」(1942~1943, 도판62)의 느낌 그대로였다. 평평한 땅 위에 바둑판 같이 반듯하게 직각으로 잘라 여러 개의 사각형을 만들어 놓은 도로들과 그 위에 수직으로 올려 세운 마천루들은 자신의 그림보다 더 새롭게 조형화된 도시의 모습이었다.

게다가 그를 더욱 고무시킨 것은 유럽의 도시에서는 느껴보지 못했던 살아 움직이는 듯한 도시의 활력이었다.

그 때문에 무겁게 가라앉은 유럽의 도시들과는 전혀 다른 일상의 생동감이 그의 작품들을 엄격하고 차가운 구성에서 벗어나게 했다. 그야말로 천진난만한 환희와 즐거움이 화면을 가득 차게 한 것이다. 미완성 작품인 「빅토리 부기우기」(1944)에서 보듯이 그는 마지막까지 널리 유행하고 있는 재즈 블루스 부기우기boogie-woogie[81]의 저음과 리듬을, 그리고 8박자로 리드미컬하게 스윙하는 미국인들의 율동까지도 화면에다 생생하게 담아내려 했다.

노버트 린튼Norbert Lynton도 〈뉴욕이라는 도시가 몬드리안으로 하여금 일관성을 거의 무시하게 하였다. 그는 항상 자신의 환경에 영향을 받아왔지만 뉴욕은 거리의 형태와 생기발랄한 대중음악을 통하여 특히 이 늙은 화가를 뒤흔들어 놓았다. …… 「브로드웨이 부기우기」는 원리상으로는 아닐지라도 양식상의 변화를 보여 준다〉[82]고 평한다. 누구보다도 유럽적이었던 몬드리안은 뉴욕에서 빠르게 미국의 분위기에 젖어 들었다. 그것은 미국이 추상표현주의 같은 미국식 추상 양식이 출현하기에 더 잘 어울리는 예술 환경임을 시사하는 징후이기도 하다.

실제로 죽은 도시(공간)들에, 심지어 파리의 콩코드 광장이나 런던의 트라팔가 광장에까지도 드리워진 죽음의 리본과도 같은 굵고 검은 선들이 그의 작품 구성에서 사라진 것도 뉴욕에 온 뒤부터였다. 그는 그즈음에 이르러서야 자신이 정해 놓은 추상의 계율인 〈일상과의 엄격한 거리 두기espacement〉로부터 일탈을 맛보

81 블루스에서 갈라져 나온 재즈 음악의 일종으로, 1920년대 후반 미국의 남부 흑인 피아니스트들에 의해 고안된 블루스 리듬의 피아노 음악이다. 한 소절을 8박으로 하여 저음의 리듬이 반복되는 동안 멜로디가 변주된다.

82 노버트 린튼, 『20세기의 미술』, 윤난지 옮김(서울: 예경, 2003), 215면

왔고, 뉴욕에 와서야 비로소 추상을 위한 일상의 절도와 정형화에 여유와 여백을 찾게 된 것이다.

하지만 추상의 진정한 정신세계는 어떤 구체적인 질서도 부재하는 무無나 제로(0) 지대, 즉 무한한 자유의 공간이어야 할 것이다. 그러므로 abs+tractus에 미숙하거나 부자유한 추상의 질서는 tractus의 도상途上에 있거나 반反추상적일 수밖에 없다. 절제와 침묵으로 극도의 단순함과 간결함만을 추구하는 미니멀리스트들Minimalists이 보기에 몬드리안의 일탈이 추상의 입구에 지나지 않는 까닭도 그 때문이다.

3. 프랑스의 대탈주

미술은 미술 아카데미의 권위주의가 견고할수록, 그 권위주의가 권력에 집착할수록, 그리고 권력을 소유한 자들, 즉 상류 사회의 과시 욕망이 미술과 미술가들에게로 향할수록 좀처럼 탈정형화되지 않는다. 미술과 미술가는 권력을 정형화하고, 전방위로 실어나르는 유용한 운반 수단이기 때문이다. 그러므로 정형화란 곧 권력화이다. 모든 권력은 정형화하려 한다. 그것도 더 크게, 더 많이 정형화하려 한다. 권력을 더욱 고정화, 기정화既定化하기 위해서다. 무형의 권력은 유형으로 더욱 분명하게 정형화함으로써 그 힘을 가시적으로 상징하려 한다.

　미술 아카데미도 예외가 아니다. 그것은 권력화될수록 정형화를 자기 정체성으로 고집한다. 그로 인해 자기애를 심화시킨 제도화와 정형화는 스스로 인식론적 장애가 되어 정형화로부터 대탈주의 에너지를 만들어 내지 못한다. 19세기 중반 이후 프랑스 미술은 정형화의 전통과 단절하려는 데포르마시옹 운동을 가장 먼저 시작했음에도, 제1차 세계 대전에 이르기까지 독일, 네덜란드, 러시아 등에 비해 대탈주를 적극적을 시도하지 않았을뿐더러 자발적이지도 않았다.

　그럼에도 불구하고 20세기에 들어서면서 모든 면에서 일어난 역사에서의 돌연변이 현상과도 같은 반전통의 데포르마시옹 운동은 낙관적이든 비관적이든, 긍정적이든 부정적이든 프랑스의 안팎에서 일어나는 거스를 수 없는 거대한 새물결The New Wave이나

다름없었다. 미술 분야 내외에서도 크고 작은 다양한 엔드 게임들이 이미 진행되고 있거나 새롭게 일어나는 형국이었다. 단절을 위해 가로지르려는 욕망들이 저마다 알레고리의 변종과도 같은 새로운 양식을 창출하려 했기 때문이다. 파리를 드나드는 중간 숙주들은 탈정형의 유행병을 그곳에도 감염시키고 있었다. 그리고 20세기 초 프랑스에서는 야수파를 비롯하여 데포르마시옹의 다양한 표현형phénotype이 출현하게 되었다.

1) 야수파

〈새로운 야만인들〉의 출현은 19세기의 과학 기술이 낳은 문명의 그림자이거나 과학 기술에 의한 낙관적인 진보만을 쫓아온 문명인들의 일그러진 초상들이다. 낙관적 신념에 대한 철학적 회의가 니체의 반철학을 탄생시켰듯이, 예술적(회화적) 회의는 다양한 아방가르드의 탈정형 양식들을 잉태했다. 조르주 루오Georges Rouault, 앙리 마티스, 모리스 드 블라맹크Maurice de Vlaminck, 앙드레 드랭André Derain, 알베르 마르케Albert Marquet 등 야수파의 등장도 그 가운데 하나였다.

　　〈표현주의는 반反자연주의적 형태와 색채에 의해 전달되는 세계에 대한 극히 개인적인 시각을 통하여 관람자를 감정적, 정신적으로 감동시키고자 하는 경향이었다. 이와 같은 특성을 공통적으로 가진 회화들이 최초로 나타난 곳은 파리였다. 1905년의 《살롱 도톤》전에서는 마티스, 루오, 블라맹크 등의 작품이 한 방을 차지하였다. 그들이 사용한 비자연주의적인 원색과 이를 화폭에 옮겨 놓는 세련되지 않은 기법 때문에 한 비평가는 그들을 야생 동물, 즉 야수들이라고 일컬었다. 이 명칭이 그대로 고수되어 미술사가들이 야수파Les Fauves를 현대 미술의 위대한 운동들 중 《최초의

것》으로 칭하게 되었다.〉[83]

① 조르주 루오: 표현주의적 야수파
조르주 루오Georges Rouault를 가리켜 〈영혼의 자유를 지킨 화가〉라
고 부른다. 이때 영혼의 자유란 그 자신만의 종교적 신념을 의미
한다. 그만큼 회화를 통해서 줄곧 자신의 종교적 신념을 거리낌
없이 표현하려 했다. 당시는 이미 니체가 『선악의 피안Jenseits von
Gut und Böse』(1886)에서 부도덕하고 추악한 자들에 의해 〈신은 죽
었다〉고 선언할 만큼, 그리고 19세기 말의 10년간을 〈데카당스〉
라고 부를 만큼 개인적 가치의 전도와 사회적 부조리, 게다가 종
교적 위선이 심각한 상황이었다. 오스발트 슈펭글러가 마침내 『서
구의 몰락』을 펴낼 정도로 구체적 징후들이 팽배해지던 시기였다.
　　특히 프랑스에서는 〈야수적 인간상〉을 상징하는 사건들
이 연이어 일어나기도 했다. 희대의 정치적 음모로 기록된 1894년
10월에 〈드레퓌스 사건〉[84]이 일어났는가 하면, 1904년 7월에는 국
민적 화합과 공화주의 제도를 위협한다는 이유로 가톨릭의 학교
들을 폐쇄하는 정책까지 발표했다. 나아가 이듬해에는 종교 교육
뿐만 아니라 국교 제도까지 폐지함으로써 반反교권 정책이 절정에
이르렀다.[85] 이처럼 당시 좌우의 극심한 정치적 대립과 혼란 속에
서 공화주의가 보여 준 집단적 광기는 야수적이고 야만적이었다.
이것들을 통해 당시 프랑스의 정치적, 사회적, 종교적 불안과 부
조리, 불안정과 불의가 어느 정도였는지를 가늠할 수 있었다.

83　노버트 린튼, 『20세기의 미술』, 윤난지 옮김(서울: 예경, 2003), 25면.
84　드레퓌스 사건은 유대인 장교 알프레도 드레퓌스가 첩자 활동을 했다는 군대의 고발로 시작되었다.
증거는 모호했지만 자신들만을 진정한 애국자로 자처하는 보수파에게는 국내의 질서와 대외적 애국 행위
를 대표하는 유일한 기관인 군대의 명예를 지키는 것이 가장 중요했다. 1898년 군사 법원이 드레퓌스 대위
에 기밀을 넘겨 준 에스테라지 소령을 무죄로 판결하자 다음 날 에밀 졸라는 〈나는 고발한다〉라는 제목으
로 대통령에게 공개서한을 보냈고, 이를 계기로 프랑스 사회는 드레퓌스파와 반드레퓌스파로 분열되는 엄
청난 소용돌이에 빠져들었다.
85　로저 프라이스, 『프랑스사』, 김경근, 서이자 옮김(서울: 개마고원, 2001), 263면.

결국 야만적인 병리 현상은 수많은 영혼들을 야수와 같이 병들게 했고, 이에 대해 영혼의 자유를 지키려 한 조르주 루오는 수많은 작품 속에서 예술 정신과 종교적 신념을 과감하게 증언하기에 주저하지 않았다. 어릿광대, 매춘부, 재판관, 슬픔에 빠진 예수를 주제로 하여 그려 온 그의 작품들이 한결같이 그러한 시대정신을 직간접적으로 또는 부정적, 긍정적으로 투영하고 있는 까닭도 거기에 있다.(도판 63~66) 그의 표현이 그 시대만큼이나 거칠었던 이유도 마찬가지이다. 또한 1917년부터 연작 판화 「비애: 미제레레」(1916~1927, 도판 67~69)를 58점이나 제작했는데, 이를 통해 병든 영혼을 냉소적으로 풍자하거나 종교적 불의에 대하여 위로와 연민으로 치유하려 했다.

(a) 표현주의적 야수성

매우 세련되지 않은 투박한 표현의 「풀로 부부」(1905), 「서커스 소녀」(1905), 「매춘부」(1906, 도판63) 등에서 보듯이 그는 시대와 사회에 저항하듯 거칠고 강렬한 붓의 터치와 과감한 색채, 역동적인 검고 굵은 선과 형태로 자신의 주관적인 생각을 거침없이 드러냈다. 그 때문에 그가 그리고자 하는 세 가지 인간의 형상(재판관, 창녀, 어릿광대)은 초기부터 시종일관 야수적이었고, 그가 의도하는 슬픈 예수에 대한 표현도 전체적으로 야성적이었다.

　　이를테면 사회의 부조리와 어두운 현실을 비난하기 위해 그린 「매춘부」가 인간 존재의 존엄성에 대한 호소와 같은 것이었다면, 사법적 불의를 고발하기 위해 반복적으로 그린 「재판관」(도판 64, 65)은 냉소적 비판의 상징물들이다. 톨스토이Lev Nikolaevich Tolstoi가 소설 『이반 일리치의 죽음』(1886)에서 러시아의 관료 사회를 부패한 관리인 이반 일리치를 통해 비판하듯, 루오 역시 당시 프랑스의 사회상에 대해서도 탐관오리의 표상으로서 〈재판

관〉을 등장시켜 비판하려 했다. 그것은 마치 오노레 도미에Honoré Daumier가 나폴레옹 3세의 치하에서 불의한 시대상을 고발하기 위해 「회의하는 세 판사」(1862)나 「두 변호사」(1858~1862), 「잡담하는 세 변호사」(1862~1865), 「변호사들」(1865~1867) 등 여러 작품들을 통해 타락한 판사와 변호사들을 비판했던 경우와 다를 바 없다. 도미에가 부패한 사회의 무너진 법 질서에 대해 변호사와 판사의 야합에 주로 초점을 맞추었다면, 루오는 단지 판사들의 오만과 불의에만 초점을 맞추었을 뿐이다.

또한 다양한 모습의 어릿광대는 지난한 민중의 삶을 표상한다. 권력과 부의 배분에서 정의가 실현되지 않는 불공정한 사회일수록 억지 웃음으로 일상을 살아야 하는 민중은 어느 시대나 사회든 어릿광대에 지나지 않다. 그것은 이미 도미에가 「3등 객차」(1864~1865)를 통해 웃음을 잃어버린 3등 인생의 고달픔을 대변하려 했던 것과 마찬가지이다.

힘이 없는 민중은 거대 권력에 의해 언제나 위장이나 허위 웃음으로 존재 이유를 담보해야 하는 피에로pierrot나 꼭두각시clown이기를 요구받았다. 그들은 웃어야 하지만 웃을 수 없었던 까닭도 거기에 있다. 3등 열차에 몸을 실은 도미에의 민중들처럼 루오의 어릿광대들도 「어릿광대」(1935, 1940)나 「세 명의 어릿광대들」(1928), 「코를 맞댄 사람들」(1949) 등 작품들 어디서도 웃지 않았다. 오히려 그들은 내면에서 숨죽인 채 흐느끼며 절규하고 있었다. 「우울한 어릿광대」(1949)의 표정처럼 그들의 미소는 억눌리고 침울해 보였다. 심지어 어릿광대로 표현된 예수의 표정은 슬퍼 보이기까지 하다.

〈나의 미술 언어는 사람들이 원하는 것이 아니다. 아주 고약한 사투리만 섞어 통속적이고, 때로는 궤변적이다. 가마의 불길 속에서 상반된 요소들이 융합되거나 둘로 갈라지는 것 같다. 미

술은 내게 삶을 잊게 하는 수단이며 한밤의 절규이고, 숨죽인 흐느낌이며, 억눌린 미소이다. 나는 황량한 벌판에서 고통당하는 자들의 말없는 친구이다. 인류는 자신의 부도덕과 정결을 담장 뒤에 감춘다. 나는 문둥병에 걸린 그 담장에 달라붙는 비참한 담쟁이 덩굴이다.〉[86]

　　이처럼 루오의 예술 정신은 사회 비판적이었다. 그는 사회의 병리 현상이나 부패를 가늠하는 척도로서 재판관과 매춘부나 어릿광대를 대비적으로 등장시켰다. 설사 가진 자의 표정일지라도 그렇지 못한 자나 다를 바 없었다. 톨스토이의 이반 일리치나 도미에의 판사와 변호사들처럼 루오의 눈에도 〈목덜미를 뻣뻣하게 한〉[87] 권력과 부에의 욕망이 「헛된 꿈」(1946)이기는 마찬가지였다. 다시 말해 탐욕이 그들 모두의 외모나 차림새를 진정으로 우아하거나 세련되어 보이게 하지 않았던 것이다. 과감한 선과 색채, 형태를 통해 선보이는 독창적인 표현주의 기법보다도 더욱 돋보이는 것은 무소불위의 권력을 겨냥하여 직접적으로 질타하고 비판하는 그의 예술 정신이었다. 그의 눈에 비친 당시는 그만큼 야만의 계절이었고, 사회상 또한 더없는 야수의 표상이었다.

(b) 현대적 성화聖畵의 부활

조르주 루오는 20세기가 낳은 걸출한 성화 화가이다. 그에 의해서 오늘날의 성화는 거듭났다고 말해도 과언이 아니다. 그는 자신의 성화 속에서 자기 시대가 죽인 예수를 새롭게 부활시키려 했다. 이를테면 「모욕당하는 예수」(1918, 도판66)에서 보듯이 종교적으로도 시대 비판적인 그의 예술 정신은 예수를 나름대로 재해석하고

86　발터 니그, 『조르주 루오』, 윤선아 옮김(서울: 분도출판사, 2012).

87　판화집의 〈판화49〉의 제목도 그는 〈마음이 고결할수록 목덜미가 덜 뻣뻣하다〉고 하여, 권력욕이나 명예욕에 사로잡힌 재판관이 뻣뻣해진 목을 뒤로 제치고 있는 탐욕스런 모습을 보여 주고 있다.

있었다. 〈인류는 자신의 부도덕과 정결을 담장 뒤에 감춘다. 나는 문둥병에 걸린 그 담장에 달라붙는 비참한 담쟁이 덩굴이다. 그리스도인인 나는 십자가에 달리신 예수를 믿는다〉는 신념으로 판화집 『미제레레Miserere』(1948, 도판 67~69)를 출판했다. 그 시작은 간원懇願하고 기도하는 마음이 담긴 「하느님, 당신의 사랑으로 우리를 불쌍히 여기소서」(판화1, 도판67)였다.

「우리는 미쳤다」(판화39, 도판69), 이것은 〈신은 죽었다〉는 니체의 주장에 대한 그의 응수이다. 그런가 하면 그것은 〈십자가에 달리신 예수를 믿는다〉고 고백하는 기독교인으로서 참회의 독백이기도 하다. 도미니코 수도회에서 교리 수업을 받아 온 신앙인이었던 그는 19세기 말의 데카당스를 거치면서 신을 죽였다는 당시 기독교인들에 대한 구원의 단서를 또다시 예수에게서 찾는다. 또한 그는 양차 대전을 치르면서 인류를 처참한 죽음에 이르게 한 인간의 무모한 욕망을 참회하듯 〈당신의 사랑으로 우리를 불쌍히 여기소서〉라고 기도하며 죄 많은 인간의 구원을 간청한다.

그는 판화의 관람자들에게 연민에 대한 반사 심리적 반응을 기대하며 예수의 존재와 그의 죽음을 자신의 회화 속에서 재해석하려 했다. 그는 견디기 힘든 갖가지 수난과 고통받는 예수상을 통해 인간에 대한 하나님의 사랑과 인간적인 연민을 대신 보여 주려 했을뿐더러, 그렇게 함으로써 자신의 판화들을 감상하는 관람자에게도 속죄와 참회의 정신 반사,[88] 즉 조건 반사가 마음속 깊이 일어나도록 촉구한 것이다.

그 때문에 그는 「멸시받는 예수」(판화2), 「채찍질당하는 예수」(판화3), 「그는 학대당하고 멸시받았지만 입을 열지 않았다」

88 자율 신경계 반사의 일종으로 조건 반사를 가리킨다. 신맛의 음식을 보았을 때 입 안에 침이 고이는 현상처럼 특정한 자극에 대해 무의식적으로 반응하는 반사 현상을 가리킨다. 그러나 조건 반사가 일어나기 위해서는 반드시 학습 능력이 필요하다.

(판화21), 「여기 잊힌 십자가의 예수 아래에서」(판화20), 「애처롭도다」(판화27) 등에서는 예수에 대한 강한 연민을 기대했고, 「예수는 세상의 종말까지 고통받을 것이다」(판화35)나 「우리는 모두 죄인이 아닙니까?」(판화6, 도판68)에서는 대속代贖과 참회를 기대했다.

이처럼 「하느님, 당신의 사랑으로 우리를 불쌍히 여기소서」(판화1)로 시작한 판화집은 연민과 참회를 이끌고 「주여, 당신이군요, 저는 당신을 알아 봅니다」(판화32)의 신앙 고백과 더불어 「나를 믿는 자는 죽어서도 살 것이다」(판화28)라는 구원의 약속에 대한 확고한 신념을 갖도록 관람자로 하여금 유도하고 있다. 마침내 그가 마지막 작품에서 「그의 고통 덕분에 우리는 치유되었다」(판화58)고 확신하는 까닭도 마찬가지이다. 그만큼 그는 관람자들에게 속죄와 구원에 대한 신념을 공유하도록 권유하는 강한 메시지를 남기고자 했다. 루오의 작품들은 시대의 광기를 고발하듯 질타하면서도, 당대를 살아가는 기독교인의 한 사람으로서 스스로 회개하고 속죄하는 참회록이었다. 그 때문에 그의 작품들 속에는 엄습해 오는 죽음의 공포 앞에서 부질없는 부와 명예 대신 신앙 속에 구원과 진리가 있다는 사실을 깨닫게 하려는, 이를테면 톨스토이가 『참회록』(1882)에서 들려준 양심 고백이 있는가 하면, 인간의 도덕적 타락함, 더구나 하느님에 대한 종교적 교만과 불경을 참회하는 아우구스티누스의 『고백록』(398)에서나 들을 수 있는 고해 성사가 들어 있었다.

루오의 작품들은 어릿광대의 시대를 표상한다. 그의 시대는 이미 이념적으로나 종교적으로나 재현의 대상과 모범을 상실한 채 나락으로 치닫고 있었다. 1913년부터 시작한 판화 작업의 계기가 그것이었지만 1948년에도 그동안의 판화 작품들을 모아 당대인들의 비참함과 괴로움misère을 연상케 하는 성가적聖歌的이고

성시적聖詩的인 판화집 『미제레레』를 출판해야 할 정도로 불행의 시대는 끝나지 않았다.

그는 신성과 세속의 콘트라스트와도 같은 조형 의지와 종교적 신념의 앙상블을 보여줌으로써 자기 시대의 불의와 부도덕, 불행과 비참함을 외면하지 않았다. 도리어 〈나는 담장에 들러붙는 비참한 담쟁이덩굴이다〉라는 말대로 그것들에 밀착하려는 예술적 앙가주망의 표현 방식은 담쟁이덩굴의 접착력 이상으로 강렬했고, 덩굴의 모양새처럼 거칠었다. 색채와 형태에서 과감하고 역동적이었던 이유, 그러면서도 그것들의 완벽한 조화와 융합을 실현시키고자 노력했던 연유도 모두 마찬가지이다. 특히 이를 위해 그는 적, 녹, 황색의 원색적 마술로 색채의 해방을 시도했는가 하면 형태에서도 세련되지 않은 표현주의적 야수성을 유감없이 발휘하고자 했다.

② 앙리 마티스: 생명의 약동

앙리 마티스Henri Matisse는 1908년 12월 25일 『라 그랑드 르뷔La Grande Revue』(1908)에 기고한 「화가의 노트」에서 〈나는 비굴하게 자연을 모사할 생각이 없다. 자연을 해석하여 그것을 회화의 정신에 복종시켜야 한다〉고 하여 회화에 대한 자신의 비자연주의적 입장을 분명히 밝힌 바 있다. 나아가 그는 거기서 〈내가 추구하는 것은 무엇보다도 표현이다. …… 화가의 생각을 그의 회화적 수단과 분리하는 것은 곤란하다. 생각은 어디까지나 수단을 통해서 표현되어야 하기 때문이다. 생각이 깊을수록 표현은 더욱 완전에 가까워질 것이다〉라고 하며 조르주 루오처럼 표현주의적 견해 표명에 주저하지 않았다.

1905년 이전까지만 해도 마티스는 의도적인 야수파가 아니었다. 그는 강렬한 색채와 빛, 자유분방한 형태와 구성에 이끌

리는 인상주의와 표현주의의 언저리를 맴돌던 화가였다. 그 시대의 호기심 많은 주변인에 지나지 않았다. 이를테면 1899년에 그린 「첫 오렌지 정물」— 아폴리네르Guillaume Apollinaire는 이 작품의 오렌지를 두고 〈빛으로 터질 듯한 과일〉이라고 평한다 — 은 그가 고흐나 시냐크의 주변에 머물고 있음을 나타낸다. 또한 그해에 사들인 세잔의 「목욕하는 세 여인」(1879~1882)을 37년간이나 소장했을 정도로[89] 그는 세잔을 흠모했을뿐더러 오랫동안 그에게 많은 영향을 받았다.

그뿐만 아니라 1904년에 시냐크의 테라스를 그린 「생트로페의 테라스」와 생트로페만을 그린 「사치, 고요, 쾌락」은 신인상주의 화가 시냐크와의 갈등과 영향을 함께 보여 주는 애증의 작품들이기도 하다. 전자가 세잔의 구조적 색채 사용법을 빌려다 시냐크와의 갈등을 표현한 작품이라면 후자는 도리어 시냐크의 점묘법에 충실한 작품이었다. 1884년 쇠라, 르동Odilon Redon과 함께 창립한 〈살롱 데 쟁뎅팡당〉전의 1904년 전시회에 출품한 이 작품을 본 시냐크도 마티스가 〈철저한 점묘 화가〉로 변신했다고 열광하기까지 했다.

하지만 비평가 루이 보셀Louis Vauxcelles은 이 그림을 보자 〈자신의 참다운 본성에 반하는 탐구를 중지하라〉고 경고했다. 이처럼 인상주의와 신인상주의가 여전히 지배하는 분위기에서 마티스의 미술 항해는 자신의 정박지를 찾지 못한 채 타인의 항구들만을 들락거리던 중이었다. 노버트 린튼도 〈1905년 이전의 그림은 항상 유동적이고 탐색적이었다. 이 시기의 작품들은 미술 학교 전통에 따라 실내에 배치된 인물을 명암에 의해 묘사하는 방법에 대한

89 마티스는 세잔의 그림을 사들인 이유를 〈걸어가는 손과 전체 구성 간의 비율 때문〉이라고 밝혔다. 그만큼 이 작품은 마티스에게 작품의 전체적인 구조와 구성의 조화에 적지 않은 영향을 주었다. 파리의 라파예트 거리에서 미술상을 운영하며 미술 잡지 『취미와 예술』을 발행한 당시의 영향력 있는 인상주의 지지자 폴 뒤랑뤼엘Paul Durand-Ruel은 마티스에게 세잔의 과도한 영향을 받은 정물화 대신 〈실내 인물화〉를 그리도록 권유하기도 했다.

개인적인 탐구와 1880년대의 쇠라에 의해 시작되었고, 시냐크의 신인상주의의 이념과 방법에 대한 해설(1889)에 의하여 공식화된 색채 분석과 구성이라는 혁신적 전통 사이에서 오락가락하고 있었다〉[90]고 평한다.

(a) 야수파 중의 야수파

하지만 마티스가 야수파로 변신하여 등장한 무대는 야수파의 역사가 시작된 전시회이기도 한 1905년 가을의 제3회 〈살롱 도톤〉이었다. 이 전시회의 7번 홀Salle Ⅶ을 둘러본 루이 보셀은 전시실 한복판에 놓여 있는 고전주의 조각가 알베르 마르케의 소년 두상을 가리켜 〈야수들에 둘러싸인 도나텔로!〉라고 소리쳤다. 그 조각상 주변에 전시된 마티스를 비롯하여 조르주 루오, 모리스 드 블라맹크, 앙드레 드랭, 앙리 망갱Henri Manguin, 장 퓌이Jean Puy 등의 거칠고 강렬한 색채의 작품들이 도나텔로Donatello의 연약한 다비드상과도 같은 마르케의 소년상을 위협하고 있는 야수들처럼 보였다는 것이다.

　　　물론 이 전시회에 출품한 작품 가운데 가장 비난받은 것은 바로 마티스의 「모자를 쓴 여인」(1905, 도판70)이었다. 인상주의 화가들의 초상화에 익숙한 관람자들에게 화가의 아내를 모델로 한 이 작품은 일종의 도발이자 모욕이었다. 주최 측마저도 전시를 꺼릴 만큼 당황하게 한 이 작품에 대해 나비파Nabis의 반인상주의 화가 모리스 드니Maurice Denis는 〈고통스러울 만큼 현란한 작품〉이라고 평하는가 하면 이 작품을 구입한 미국인 슈타인 남매조차 〈어떤 그림보다도 거칠고 추하지만 강하고 밝은 그림〉[91]이라고 말할 정도였다.

90　노버트 린튼, 앞의 책, 30면.
91　그자비에 지라르, 『마티스: 원색의 마술사』, 이희재 옮김(파주: 시공사, 1996), 46면.

하지만 이 작품의 낯섦에 대해 오늘날 노버트 린튼은 〈이 그림이 모델과 관람자에게 모욕적인 것으로 보이는 것은 분명히 마티스가 모델을 재현한 기법에 그 원인이 있었다. 그의 색채가 그것을 정보로 이해하고자 하는 사람에게는 터무니없는 것으로 보였다. 모델의 머리가 정말 한쪽은 붉은색이고 다른 한쪽은 녹색인가, 그리고 그녀의 얼굴에 실제로 연보라색, 녹색, 파랑의 줄무늬가 그려져 있는가? 붓 자국 자체도 아무렇게나 성급하게 칠해진 것으로 나타나고 있기 때문〉[92]이었다고 하여 마티스를 두둔한다.

　　또한 린튼은 그러한 도발적 표현 방식이 마티스로 하여금 생기 있는 효과를 창출하는 수단으로 여겼을 거라고 주장하기도 한다. 이 그림은 모욕적인 것이 아니라 오히려 관람자에게 시각적 즐거움과 자극을 주기 위해 고의로 그렇게 표현했다는 것이다. 1908년 「화가의 노트」에서 언급한 〈나는 자연을 비굴하게 모사할 생각이 없다. 자연을 해석하여 그것을 회화의 정신에 복종시켜야 한다〉는 주장이나 〈내가 추구하는 것은 무엇보다도 표현이다〉라는 주장, 또는 〈화가의 생각을 그의 회화적 수단과 분리해서 생각하는 것은 곤란하다. 생각은 어디까지나 수단을 통해서 표현되어야 한다〉는 주장에서 보듯이 마티스는 그렇게 함으로써 비로소 회화에 대한 자신의 급진적인 비자연주의적 입장을 드러내고자 했을 것이다.

　　마티스를 반자연주의적 야수파의 리더로 만든 것은 7번 홀의 우연한 사건에서 비롯된 것만은 아니다. 같은 해에 선보인 「마티스 부인: 녹색의 선」(1905, 도판71)은 「모자를 쓴 여인」(도판70)보다 초상화의 통념에 대하여 더욱더 도전적이었다. 조각과도 같이 지나치게 뚜렷한 좌우 대칭의 얼굴 형태와 이를 받쳐 주기 위

92　노버트 린튼, 앞의 책, 26면.

해 강렬한 색채의 거칠고 야성적인 붓 자국과의 배합이 정면으로 마주친 관람자의 시선에는 도발적으로 보였기 때문이다. 이 작품은 전체적으로 얼굴의 초록색 중앙선을 따라 배경까지도 채색 대비를 이루고 있다. 거기서는 긴장감이 도는 굳은 표정뿐만 아니라 이질감에 의한 심리적 긴장도를 높이기 위한 명암의 대비도 녹색의 선을 따라 이루어지고 있다.

본래 다름과 차이는 같음le même과 동일보다 낯설고 어색하다. 다름은 익숙하지 않기 때문에 불편하기까지 하다. 다름에 대해 배타적인 까닭도 마찬가지이다. 인간은 대체로 유유상종할 뿐만 아니라, 신이나 성인 또는 우주나 대자연과 같은 대타자l'Autre에 대한 동일성 신화에도 익숙해 온 터라 더욱 그렇다. 〈신은 죽었다〉는 선언이 충격적인 만큼 재현 미술에 길들어진 이들에게는 탈정형déformation이 심할수록 그것은 이질적인 도발로 간주될 수밖에 없다. 그러므로 개인이나 집단, 어느 경우에도 진통과 파열음이 없는 개혁이나 자기 파괴적 혁신self-destructive innovation은 기대하기 어렵다.

하지만 다름이나 차이의 관점에서 보면 동일성은 창조적, 혁신적 사유의 종착역이다. 더구나 그것이 〈자기〉와 결부된 자기 동일성이라면 사고의 정지 신호나 다름없다. 반성적 인식이 차이의 발견에서 시작되는 것도 그 때문이다.[93] 크고 작은 엔드 게임endgame의 경우도 마찬가지이다. 1905년 〈살롱 도톤〉의 7번 홀에서 들려오는 진통 소리가 그런가 하면, 「모자를 쓴 여인」으로 인한 파열음이 소란스러운 것도 그와 다르지 않다. 그 때문에 노버트 린튼도 〈「모자를 쓴 여인」이 마티스에게 있어서 종말을 가져왔다면 「마티스의 부인: 녹색의 선」은 하나의 출발점이 되었다. …… 「모자를 쓴 여인」이 과거의 모든 전통들과 결별하고 있음을 보여

93 이광래, 「현대미술과 철학의 이중주」, 『미술관에서 인문학을 만나다』(서울: 미술문화, 2010), 124면.

준다면, 「마티스의 부인: 녹색의 선」은 그가 두 전통 ─ 미술 학교의 전통과 신인상주의의 혁신적 전통 ─ 을 성공적으로 결합하고 있음을 보여 준다〉[94]고 주장한다.

이처럼 마티스에게 1905년은 전통의 종말과 더불어 동질성 신화로 인한 인식론적 장애를 극복하기 시작하는, 이른바 야수파로서의 신작로를 마련하는 해였다. 그의 조형 욕망이 새로운 지평 융합으로 가로지르기를 시작한 것이다. 아내를 모델로 실험한 새로운 해석의 초상화뿐만 아니라 이듬해에 그린 「집시 여인」(1905~1906, 도판72)에서도 가로지르기는 여전했다.

특히 「집시 여인」은 스승인 상징주의 화가 귀스타브 모로 Gustave Moreau의 화실에서 6년을 같이 보내면서 친해진 조르주 루오의 「서커스 소녀」나 「매춘부」(도판63)의 야수적 표현에 필적할 만했다. 집시, 매춘부, 소녀 등 세 여인의 얼굴에서 고상함이나 아름다움을 찾아볼 수 없을뿐더러 거칠고 조잡한 표현 때문에도 더욱 그렇다. 루오와 마티스가 역동적인 검고 굵은 선과 형태로 자신의 주관적인 생각을 거침없이 드러내고 있는 점에서도 그 작품들의 야수성은 다를 바 없다. 마티스가 야수파에 더욱 익숙해지면서 그린 「목욕하는 아이」(1909) 등에서 보여 준 야수적 표현의 특징도 마찬가지이다.

그런 점 때문에 이미 「삶의 기쁨」(1905~1906)을 완성한 1907년 초현실주의 시인인 기욤 아폴리네르는 마티스에 대한 첫 번째 글(1907년 10월 12일)에서 그를 가리켜 〈아무도 거부하지 못할 야수파 중의 야수파〉라며 그에 대한 찬사 아닌 찬사를 드러낸 바 있다. 아폴리네르는 『라 팔랑헤La Phalange』(1908)에 기고한 글에서도 〈마티스는 괴물일 것이라고 짐작했지만 알고 보니 그는 프랑스의 가장 섬세한 특성들이 결합된, 치밀한 화가였다. 그의

94 노버트 린튼, 앞의 책, 30면.

III 육망의 대립주의와 탈정형 제3장 재현의 종언

특성은 단순함에서 오는 힘과 명징함에서 오는 원숙함이다〉라고 평한다.

하지만 1905년 가을, 〈살롱 도톤〉 전이 개막되면서 야수파의 등장에 대하여 비난과 반발이 비등하던 시점에 그리기 시작한 「삶의 기쁨Joie de Vivre」(1905~1906, 도판73)[95]을 두고 시냐크는 〈마티스가 거의 정신이 나간 것 같다. 그는 2.5미터의 캔버스를 엄지손가락만한 굵은 선으로 둘러싼 이상한 인물들로 채우고 있다. 그리고는 전체를 비록 순수 색채이기는 하지만 정떨어지는 색채로 칠해 버렸다〉[96]고 혹평한다. 실제로 마티스의 작품들 가운데 이것만큼 다양한 해석을 불러오는 작품도 드물다. 왜냐하면 거기서는 누구보다도 그 자신의 조형 욕망이 가로지르기를 더욱 다양하게 시도했기 때문이다.

그 작품은 한편으로는 당시 마티스가 받은 다양한 영향에 대한 이해Verständnis와 해석학적 지평 융합Horizontsverschmelzung의 능력을 보여 주는 것일 수 있지만, 다른 한편으로는 (37세에) 여전히 새로운 양식의 미성숙 단계이거나 모색의 과정임을 드러내는 것이기도 하다. 해석학자 가다머Hans-Georg Gadamer의 주장에 따르면 행복이건 기쁨이건 인간의 삶의 의미는 영향사적 지평들에 의해 결정된다. 삶의 일상이 곧 역사적 영향에 대한 이해와 해석의 과정이기 때문이다.

개인의 삶의 의미를 결정하는 〈영향사적 지평은 우리가 그 안으로 들어가서 우리와 더불어 전진하는 어떤 것이다. 우리는 닫힌 지평에서 살 수 없으며, 하나밖에 없는 유일한 지평에서도 살고

95 이 그림에다 마티스가 붙인 제목은 〈삶의 행복Bonheur de Vivre〉이었으나 소장자인 알베르 반즈가 붙인 〈삶의 기쁨〉이 더 유명해졌다. 「마티스의 부인: 녹색의 선」을 야수파의 시작으로 간주한다면, 이 작품은 마티스가 아직도 고전주의와 상징주의 등에 대한 조형 욕망에서 완전히 벗어나지 못했거나 강한 노스탤지어에 시달리고 있음을 보여 준다.

96 Alfred H. Barr, *Matisse: His Art and His Public*(New York: Museum of Modern Art, 1951), p. 82. 김영나, 『서양 현대미술의 기원』(파주:시공사, 1996), 153~154면.

있지 않다. 역사적 의식이 그 자체 안에 가지고 있는 모든 것을 포괄하는 유일한 지평에 따라 역사적 현재와 과거 사이의 단절과 긴장을 회복하는 것이 지평 융합이다. 더구나 이해는 스스로 존재하는 지평의 융합 과정인 것이다.〉[97]

실제로 마티스의 지평 융합의 과정은 〈인간에게 행복이란 무엇인지〉에 대한 나름대로의 이해와 해석을 제시하는 텍스트로서 그린 「삶의 기쁨」에 나타나 있다. 지평 융합이란 〈현재와 전승과의 역사적 자기 매개의 과제〉[98], 즉 가다머의 주장처럼 과거와 현재와의 계속되는 대화 속에서 일어나는 것이다. 「삶의 기쁨」 속에는 현재와 전승과의 다양한 대화가 융합되어 있다.

그 작품 속에서는 여러 가지 유연성類緣性뿐만 아니라 〈많은 것을 의미하는signifier plus〉 다양한 은유적 해석들도 아울러 작용한다. 멀게는 고대 그리스의 신화에서부터 가깝게는 당시의 회화와 문학 그리고 무용과의 대화가 융합되어 있다. 이를테면 우선 「삶의 기쁨」의 한복판에서 춤추고 있는 미녀들의 카르마뇰Carmag-nole[99] 풍의 군무群舞에 대한 기원인 고대 그리스 신화가 그것이다.

제우스와 에우리노메 사이에서 태어난 세 자매, 즉 기쁨, (축제의) 즐거움, 광휘를 의미하는 에우프로시네, 탈리아, 아글라이아를 삼미신으로 여기는 신화는 르네상스 초기에 산드로 보티첼리Sandro Botticelli에 의해 회화로 이미지화된 「프리마베라」(1476)를 연상케 한다. 새라 화이트필드Sarah Whitefield는 그것을 당시 파리에 등장한 이사도라 덩컨의 새로운 자유 무용의 영향으로 간주하

97　정기철, 『해석학과 학문과의 대화』(서울: 문예출판사, 2004), 39~40면.

98　H.-G. Gadamer, *Wahrheit und Methode*(Tübingen: Mohr Siebeck Verlag, 1960), p. 355.

99　1789년 프랑스 대혁명 당시, 민중들이 광장에서 춘 춤으로 유명하다. 현재는 그 이름만 유명할 뿐, 춤 자체는 쇠퇴하였다. 프랑스 대혁명의 분위기에서 민중의 혼에 혁명의 승리를 새겨 주고, 독재 정치의 패배를 가르쳐 주기 위한 춤이었다. 많은 사람들이 원형을 그리거나, 서로 마주서며 활기차게 8분의 6박자 음악에 맞추어 춤을 춘다. 이탈리아의 피에몬테 지방의 카르마뇰라에서 전해 들어온 것이라고도 하고, 프랑스군이 그 지방에 진주하였을 때 입성식을 위한 춤으로 만든 것이라고도 한다(『두산백과』 참조). 파가니니가 9살에 데뷔한 곡도 카르마뇰의 변주곡이었다.

기도 한다. 고전 무용과 다른 덩컨의 무용은 이집트, 힌두, 동양 무용을 접목하여 상당한 인기를 끌었고, 그것이 앙드레 드랭의 「황금시대」(1905, 도판74)와 마티스의 「삶의 기쁨」에 커다란 영향을 주었다는 것이 그녀의 주장이다.[100]

하지만 「삶의 기쁨」과의 유연성에서는 드랭의 「황금시대」보다 앵그르Jean-Auguste-Dominique Ingres가 말년에 그린 「황금시대」(1862)나 퓌비 드 샤반Pierre Puvis de Chavannes의 「쾌적한 땅」(1882)이 더 적합할 수 있다. 나아가 지평 융합의 과정에서 보면 마티스가 1899년 볼라르 화랑에서 구입한 세잔의 「목욕하는 세 여인」이 자신의 「삶의 기쁨」에 더 직접적이고 현재적인 융합 대상이었을 것이다. 실제로 마티스는 〈우리 모두의 아버지〉라고 부를 정도로 세잔을 누구보다 흠모한 화가였다.

하지만 그의 이와 같은 지평 융합의 과정은 비자발적 감염에 의한 것이라기보다 자발적 수용에 의한 것이므로, 의도적 습합習合이자 습염習染의 과정이다. 마티스는 누구보다도 통시적, 공시적으로 습합하거나 습염하려는 기질이 강한 화가였다. 주디 프리드먼Judi Freedman도 이전 세대들이 남긴 풍부한 유산을 현대적 시각과 결합시키려 한 야수파들의 시도를 두고 한 전시회의 카탈로그에서 〈이것은 가까이는 세잔의 영향으로 지적할 수 있지만 좀 더 멀리 17세기의 니콜라 푸생Nicolas Poussin이나 클로드 로랭Claude Lorrain에 의해 이룩된 《전원풍》의 프랑스 고전적 풍경화의 현대적 계승이라고 볼 수 있다〉[101]고 주장한다. 물론 이러한 야수파들 가운데 가장 두드러진 계승자이자 습염주의자는 마티스였다. 예컨대 「삶의 기쁨」에 이르기까지 고전의 현대적 계승과 같은 통시적

100 Sarah Whitefield, *Fauvism*(London: Thames & Hudson, 1991), p. 153. 김영나, 『서양 현대미술의 기원』(파주: 시공사, 1996), 154면.

101 Judi Freedman, *The Fauve Landscape, Exhibition Catalogue*(Los Angeles County Museum of Art, 1990). 김영나, 앞의 책, 135면.

通時的 습합은 물론이고, 1906년 봄 알제리의 알제, 콩스탕틴, 바트나, 비스크라 등지를 여행하면서 그 정취를 체험하며 이슬람 문화를 주목하며 죽을 때까지 (세잔의 유전 인자형이 엿보였듯이) 이슬람의 영향을 받은 경우가 그러하다. 이슬람은 그의 회화에 내재된 또 다른 유전 인자형génotype이자 염색체染色体였던 것이다.

실제로 그는 알제리의 비스크라의 영감을 「푸른 나부: 비스크라의 추억」(1907, 도판79)으로 표현했다. 하지만 이슬람을 통한 오리엔트의 이미지가 강하게 각인된 것은 1910년 뮌헨에서 열린 이슬람 전시회를 관람할 때였다. 바로 그때 〈마티스는 세밀화에서 양탄자에 이르는 이슬람 미술의 다양한 세계를 섭렵하면서 새로운 시간과 공간의 가능성에 눈떴다. 뒤얽힌 식물 모양과 추상적인 곡선을 이용한 아라베스크 줄무늬는 사실적으로 관찰된 모티브에 국한되었던 답답한 공간과 전혀 다른 세계를 보여 주었다. 그것은 규정하기 어려운 공간, 한 예술 작품의 경계선이 그 너머의 세속적인 현실과 뚜렷이 구분되지 않는 공간, 아라베스크, 장식적 테두리, 겹쳐지는 무늬가 낙원의 무한성을 효과적으로 표현하는 공간〉[102]이었기 때문이다.

이슬람에 대한 그때의 인상을 결정적인 계기로 하여 그는 1912년 모로코의 탕헤르를 여행하였고, 돌아온 뒤에도 파란색의 3부작과 더불어 그곳에서의 인상을 직접 「모로코 카페」(1913)에 담았다. 그런가 하면 그곳의 정취와 영감을 「마티스 부인의 초상」(1913, 도판75)에다 물들여 보기도 했다. 그뿐만 아니라 「파란 창」(1913)과 「모로코」(1916) 등도 탕헤르에서의 기억을 되살려 파란색을 주조로 하기는 마찬가지이다.

이처럼 공시적共時的 습합을 오리엔탈 색조로서 상징하는 습염 현상은 탕헤르로의 여행 이후에도 얼마간 지속되었다. 그에

102 그자비에 지라르, 『마티스: 원색의 마술사』, 이희재 옮김(파주: 시공사, 1996), 68면.

게 오리엔탈리즘은 더 이상 서구 중심주의와 백인종 중심주의의 지배 이데올로기가 아니었다. 그것은 원시주의와 더불어 고도로 기계화, 문명화해 가는 서구, 즉 근대적 피로 사회로부터의 신선한 탈출구로 작용하고 있었다. 그가 작품들 속에서 서구인들을 야수화된 인물로 등장시키면서도 그 배경으로는 주로 신비스런 이슬람풍을 선호하는 까닭도 거기에 있다.

예컨대 그는 1916년 모로코의 자연을 주홍색, 청색, 녹색의 수직 줄무늬 형태로 표현한 「강가의 물놀이」를 그렸는가 하면, 탕헤르에 대한 짙은 향수를 느끼며 1917년부터 10년간이나 「붉은 퀼로트의 오달리스크」(1921, 도판76), 「두 명의 오달리스크」(1928), 「터키 의자에 기댄 오달리스크」(1928) 등 오달리스크를 주제로 하는 여러 그림들을 그렸을 정도였다. 그 밖에도 「무어 병풍과 젊은 여인들」(1922), 「비스듬이 앉아 있는 페르시아 여인 누드」(1929), 「이집트식 커튼이 있는 실내」(1948) 등 여러 작품에서 보듯이 직물, 양탄자, 도자기, 금속 공예품 등에서 느끼는 이슬람의 이국적 정서에 대한 동경도 〈장場에 대한 반응체〉로써 그가 상징하고자 하는 의미론적 핵심 가운데 하나가 되기도 했다. 그것은 또한 마티스의 조형적 정체성인 야수성의 진화 과정이기도 하다.

그러나 따지고 보면 시간, 공간적으로 〈다름〉에 대한 마티스의 동경과 유혹이 〈같음(통시적 전통)의 단절〉과 〈동일(공시적 서구)에의 배반〉을 낳았고, 그렇게 습염된 양식에 대한 낯섦을 관람자는 〈야수적〉이라고 반응했던 것이다. 그러므로 〈야수성〉이란 화가의 이념적 지향성이라기보다 화가가 다름을 위한 습염 과정에서 보여 준 이질성에 대한 관람자의 피상적인 해석일 뿐이다. 다시 말해 그것은 시간의 흐름에 따라 중층적重層的으로 결정된 이중의 지평 융합이 낳은 결과이다.

(b) 예술적 융합의 꿈

마티스가 평생 동안 시도해 온 또 다른 지평 융합은 시, 음악, 무용 등 예술의 여러 장르를 조형의 평면적 공간 위에서 융합하려는 실험이었다. 특히 그는 미의 여신 아프로디테와 시, 음악, 무용의 여신 뮤즈가 만나 유희하는 신화적 이미지를 상징하는 조형적 이미지의 공간을 창출하고자 했다. 한마디로 말해 그것은 예술적 융합을 통한 〈은유에서 상징에로〉 의미론적 전환의 시도이다. 특히 그의 시적 상상력을 통해 그것을 이미지화하기 위해 시인 보들레르 Charles Baudelaire, 말라르메Stéphane Mallarmé, 아라공Louis Aragon과의 (시적) 공감과 (예술적) 정서의 공유를 했고, 줄곧 작품으로 표출하고자 했다. 이를테면 보들레르가 세 번째 연인 마리 도브렝에게 바친 시 「여행에의 초대」(1857)의 제1, 2연에서 얻은 시적 정서와 영감을 회화로써 표상하고 있는 「사치, 고요, 쾌락」(1904, 도판77)이 그것이다.

> 여행에의 초대
> 보들레르
>
> 나의 사랑, 나의 누이여
> 꿈꾸어 보세
> 거기 가서 함께 사는 감미로움을!
> 한가로이 사랑하고
> 사랑하다 죽으리
> 그대 닮은 그 나라에서!
> 그 뿌연 하늘의
> 젖은 태양은
> 나의 마음엔 신비로운 매력

눈물 속에서 반짝이는
알 수 없는 그대 눈동자처럼

거기에는 모두가 질서와 아름다움
사치와 고요 그리고 쾌락
세월에 씻겨
반들거리는 가구들이
우리 방을 장식해 주리라
은은한 향료의 향기에
제 향기 배어 드는
희귀한 꽃들이며
화려한 천장
그윽한 거울
동양의 현란한 문화가 모두
거기서 속삭이리, 마음도 모르게
상냥한 저희 나라 언어로
거기에는 모두가 질서와 아름다움
사치와 고요 그리고 쾌락

또한 「사치, 고요, 쾌락」이 보들레르의 시poésie와 이미지로
상통相通한다면, 「삶의 기쁨」은 상징주의 시인 스테판 말라르메의
시집과 에칭으로 화통和通한다. 마티스는 1932년부터 2년간 말라
르메의 『시집poésies』에 29점의 에칭화로 삽화 작업을 하면서 시상
詩想에 공감하고 그의 시어詩語들과의 대화를 시도했다.(도판78)
여기서 마티스의 삽화들은 언어적 〈공백의 중요성〉을 강조해 온
말라르메의 시작詩作 의도에 화답하듯 선의 공백을 통한 간결한
선묘법으로 시각적 효과를 높였다. 특히 페이지마다 그는 흑백의

삽화를 한쪽에 배치함으로써 어군語群의 이미지들과 외관상으로 조화를 이루려 했다.

만년에 이르기까지 시나 시집에 대한 마티스의 구애와 열애는 그것만이 아니었다. 보들레르가 남긴 단 한 권의 시집『악의 꽃Les Fleurs du mal』(1947)을 비롯하여 피에르 르베르디Pierre Reverdy의 『얼굴들Visages』(1946), 『포르투갈 편지Lettres Portugaises』(1946), 샤를 도를레앙Charles d'Orléans의『시집Poèmes』(1950), 피에르 드 롱사르Pierre de Ronsard의『사랑의 사화집詞華集 Florilège des Amours』(1948)에 그린 삽화들이 그것이다. 그 밖에도 마티스는 이미 호메로스Homeros의『오딧세이아Odýsseia』를 흉내 낸 제임스 조이스James Joyce의 소설『율리시즈Ulysses』(미국판)에도 삽화「오디세우스와 나우시카Odysseus and Nausicaa」(1935)를 그렸는가 하면 앙리 드 몽테를랑Henry de Montherlant의 희곡『파시파에Pasiphaé』(1944)에도 삽화를 그려 넣었다. 한편 초현실주의 시인인 루이 아라공은 1941에 출판된 마티스의 화집『주제와 변주Thèmes et variations』(1932)에 서문을 써주기도 했다.

그뿐만 아니라 음악과 회화와의 융합, 즉 미술의 지평에서 음악을 융합하려는 음악의 회화화에 대한 마티스의 열정 또한 시문학과의 혼용 의지에 못지않았다. 이를테면 그는 〈음악〉이라는 제목의 작품을 1907년, 1910년, 1939년에 걸쳐 선보일 만큼 음악에 대한 본질적 반성을 거듭해 올 정도였다. 특히 두 번째 그린 「음악」(1910)은 러시아인 친구이며 그의 작품을 꾸준히 구입해 온 세르게이 슈추킨Sergei Shchukin이 주문한 것이다. 1908년에 사들인 「붉은 조화」(1907) 등 여러 작품에 만족하여 모스크바의 저택 계단에 장식할 작품으로서 음악을 주제로 한 것을 주문하자 ─ 바이올린 악사를 등장시킴으로써 마네Édouard Manet의 「늙은 악사」(1862)를 재구성해 보이긴 했지만 ─ 마티스는 주저하지 않고 그

에게 그려 주었다.

이렇듯 음악에 관한 그의 작품들은 음악 자체를 캔버스 위에 이미지화하기 위한 것이라기보다 「춤」(도판 81, 82)의 연작에서 보듯이 무용과의 연관성을 지닌 것이 적지 않았다. 심지어 예술과 인생에 관한 자신의 생각을 담은 책 『재즈*Jazz*』(1947)에서는 화려한 색채 삽화의 기법[103]을 선보이기까지 했다.

하지만 음악에 관한 열정을 조형적으로 표현하고자 하는 그의 노력이 「춤」이나 「피아노 교습」(1916)에서처럼 캔버스 위에서만 실현된 것은 아니다. 그는 1920년 런던에서 디아길레프Sergei Diaghilev가 이끄는 발레 뤼스(1909년 세르게이 디아길레프가 파리에서 세운 발레단)가 공연할 이고리 스트라빈스키Igor Stravinsky의 「나이팅게일」(1914)의 무대 장식과 의상을 맡는가 하면, 1938년엔 드미트리 쇼스타코비치Dmitri Shostakovich의 교향곡 1번을 바탕으로 안무한 러시아의 무용수 레오니드 마신Léonide Massine의 교향곡 발레 작품 「적과 흑」(1939)의 무대 장치와 의상을 맡기도 했다. 그것은 캔버스 밖의 입체 공간에서 음악과 무용을 미술과 융합하는 실험을 실연實演해 보기 위해서였다.

야수파로서 마티스가 조형 예술의 본질 이해를 위해 시도한 예술적 융합의 또 다른 미학적 실험은 조각과 도예를 통해서도 나타난다. 예컨대 〈나는 회화에 대한 이해를 보완하려는 시도로서 조각을 했다〉는 말대로 그는 「춤 Ⅰ」(도판81)에 나오는 인물들의 동작을 생동감 있게 표현하기 위해 특히 〈발〉의 조각을 통해 인체의 동작에 따른 형태 변화를 탐구해 보려 했다. 하지만 마티스는 발의 조각 작품 이전에 이미 온몸이 울퉁불퉁하여 야수적인 모습을 나타내는 「농노農奴」(1900~1904)를 조각했다. 그것은 무엇

103 그림에 들어갈 소재를 색종이로 잘라 내 풀로 붙이는 기법이다. 그것은 이른바 〈가위로 그린 소묘〉라고도 부른다. 만년의 작품들에서 마티스는 이 기법을 자주 사용했다.

보다도 상징주의의 영향을 조각으로 확인해 보기 위해서였다. 또한 그는 아프리카 조각의 영감을 살려 각 부분의 비례를 변형시킨 인체를 조각함으로써 로댕Auguste Rodin과의 차별성을 시도해 보기도 했다. 예컨대 「곡선의 여인상」(1901)이 그것이다.

그의 조각 실험은 1906년 겨울부터 더욱 가속화되었다. 그는 그때부터 「비스듬히 누운 나부裸婦 Ⅰ」(1907, 도판80)을 조각하며 입체감과 양감의 이해를 위한 탐구에 열을 올리기 시작했다. 그것은 평면에서의 입체감과 양감에 대한 존재론적 결여와 결핍을 좀 더 실체적으로 천착해 보려는 계기에서 비롯된 것이다. 대개의 경우 계기motive란 결핍이나 결여에 대한 반작용의 동인動因이다. 그에게도 조각의 계기는 삼차원의 체험을 통해 이차원(평면)에서는 원천적으로 제한적일 수밖에 없는 입체감과 양감 표현의 기법상 모티브를 찾아보기 위한 탐색 과정이었을 것이다.

결국 그가 「비스듬히 누운 나부 Ⅰ」을 조각하며 동시에 그 이미지를 대형 캔버스에 옮겨 회화로 작품화한 것이 바로 「푸른 나부: 비스크라의 추억」(도판79)이었다. 또한 그는 같은 해에 아프리카 조각의 영향을 받아 시도해 본 작품 「두 명의 흑인 여인」(1907)을 그 이듬해(1908)에 열린 〈살롱 도톤〉에 출품했다. 특히 「비스듬히 누운 나부 Ⅰ」나 「두 명의 흑인 여인」 등에서 보이듯 그는 1906년부터 1909년 사이에 제작한 25점 이상의 조각 작품을 통해 회화에서의 입체감을 살리려는 데 더욱 매진했다. 그러한 자기 계발의 의지와 노력 덕분에 마티스는 〈이 시기에 화가로서도 완숙한 경지에 도달하게 되었다〉[104]고 평가받기도 한다.

한편 그 당시 미술과 또 다른 지평을 융합해 보려는 그의 조형 욕망은 조각에만 멈추지 않았다. 그는 1907년 그는 조각 작업과 동시에 장식 미술에 대한 자신의 견해, 즉 〈표현과 장식은 별

104 노버트 린튼, 『20세기의 미술』, 윤난지 옮김(서울: 예경, 2003), 31면.

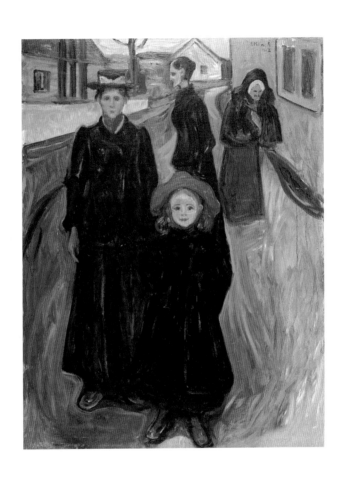

1 에드바르 뭉크, 「인생의 네 시기」, 1902

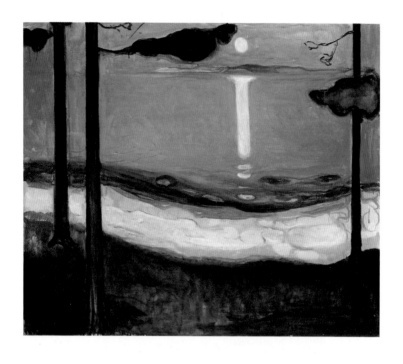

2 에드바르 뭉크, 「달빛」, 1895

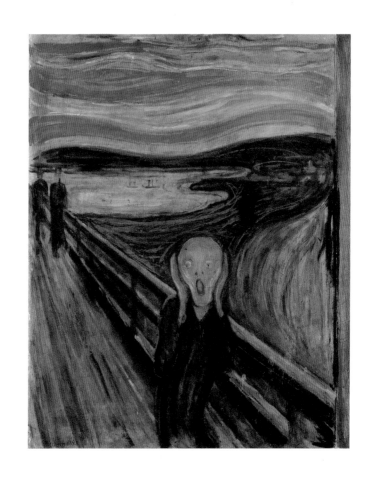

3 에드바르 뭉크, 「절규」, 1893

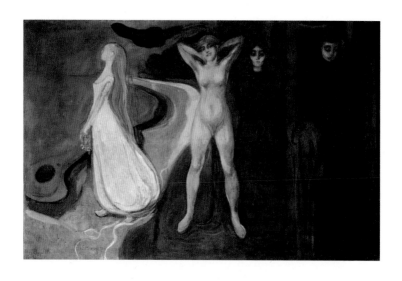

4 에드바르 뭉크, 「여자의 세 시기」, 1894

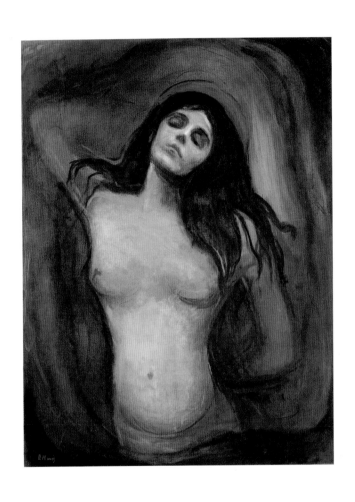

5 에드바르 뭉크, 「마돈나」, 1894~1895

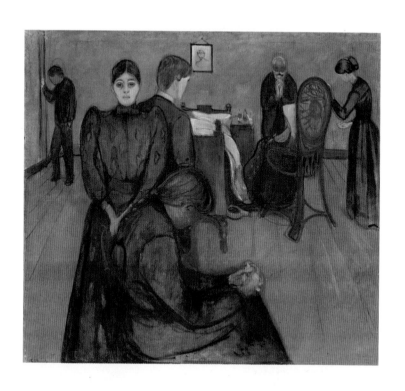

6 에드바르 뭉크, 「병실에서의 임종」, 1893

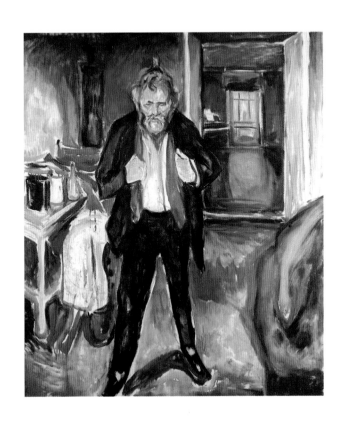

7 에드바르 뭉크, 「고뇌에 찬 자화상」, 1919

8 에른스트 루트비히 키르히너, 「다리파 선언」, 1906
9 에리히 헤켈, 다리파 전시회 카탈로그, 1910

10 에른스트 루트비히 키르히너, 「미술가 그룹」, 1926

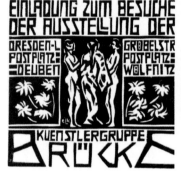

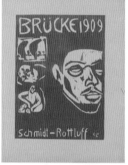

11 다리파 전시회 포스터들, 1905~1910

12 에른스트 루트비히 키르히너, 「일본 우산을 쓴 소녀」, 1909

13 에른스트 루트비히 키르히너, 「마르첼라」, 1910

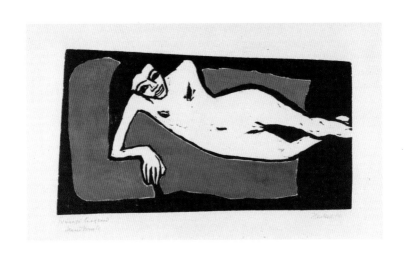

14 에리히 헤켈, 「누워 있는 프렌치」, 1910

15 에른스트 루트비히 키르히너, 「모르츠부르크의 목욕하는 사람들」, 1909~1926

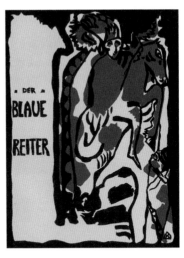

16 바실리 칸딘스키, 『청기사 연감』 표지, 1912
17 바실리 칸딘스키, 「청기사」, 1903

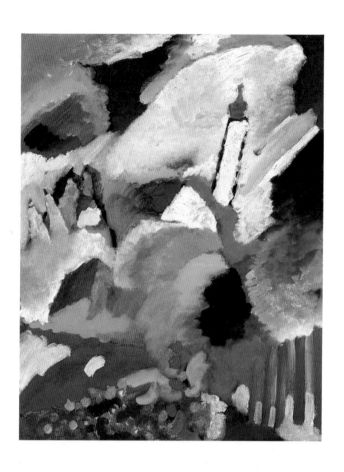

18 바실리 칸딘스키, 「무르나우의 교회」, 1910

19 바실리 칸딘스키, 「구성 IV」, 1911

20 바실리 칸딘스키, 「다채로운 삶」, 1907

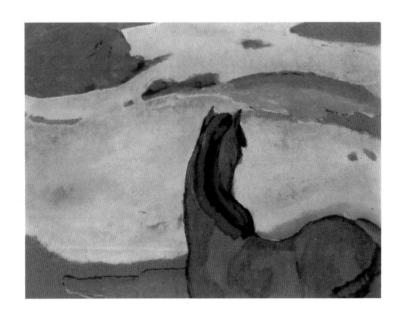

22 프란츠 마르크, 「풍경 속의 말」, 1910

23 프란츠 마르크, 「파란 말 I」, 1911

24 알렉세이 폰 야블렌스키, 「무르나우의 여름밤」, 1908

25 에른스트 루트비히 키르히너, 「슬픈 머리의 여인」, 1928~1929

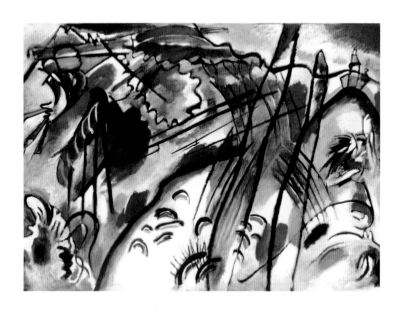

26 바실리 칸딘스키, 「즉흥 28」, 1912

27 오스카어 코코슈카, 「바람의 신부」, 1913

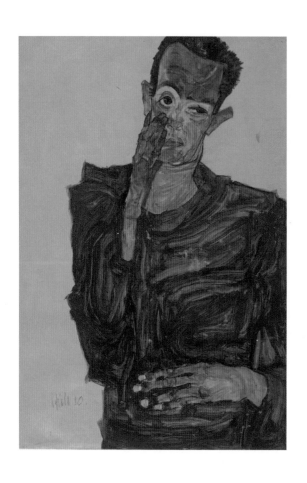

28 에곤 실레, 「손을 뺨에 댄 자화상」, 1910

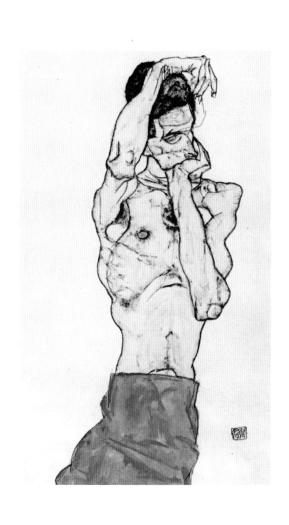

29 에곤 실레, 「팔뚝을 들어올린 자화상」, 1914

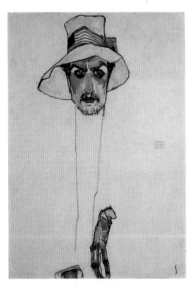

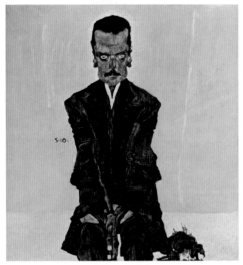

30 에곤 실레, 「모자를 쓴 남자의 초상」, 1910
31 에곤 실레, 「에두아르트 코스마크의 초상」, 1910

32 에곤 실레, 「에로스」, 1911

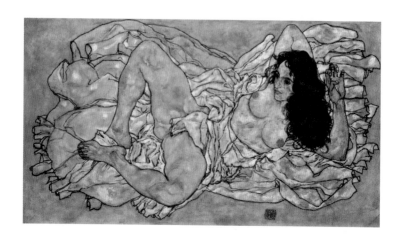

33 에곤 실레, 「누워 있는 여자」, 1917

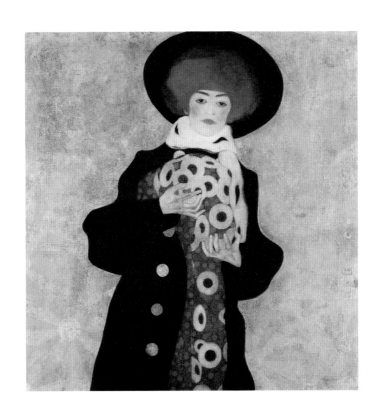

34 에곤 실레, 「검은 모자를 쓴 여인」, 1909

190

191

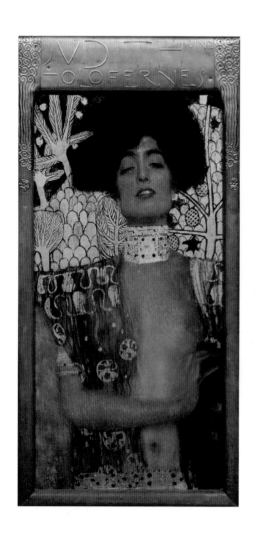

35 구스타프 클림트, 「유디트 I」, 1901

36 에곤 실레, 「해바라기」, 1909~1910

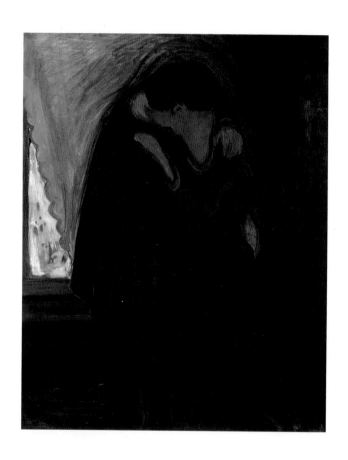

37 에드바르 뭉크, 「키스」, 1897

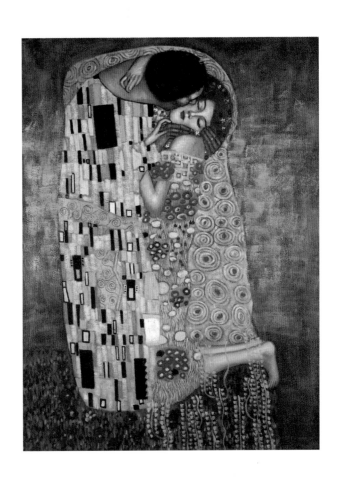

38 에드바르 뭉크, 「키스」, 1908~1909

39 에곤 실레, 「추기경과 수녀」, 1912

40 에곤 실레, 「어머니의 죽음」, 1910
41 에곤 실레, 「임신한 여인과 죽음」, 1911

42 파울 클레, 「낙타: 리듬이 있는 나무 풍경 속」, 1920

43 파울 클레, 「포로」, 1940
44 파울 클레, 「죽음과 불」, 1940

45 파울 클레, 「생각에 잠겨 있는 자화상」, 1919
46 파울 클레, 「전쟁의 공포 Ⅲ」, 1939

48 파울 클레, 「남쪽 튀니지 정원」, 1919

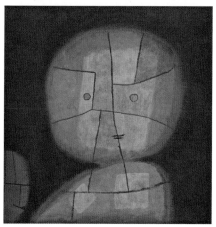

49 파울 클레, 「도둑의 두상」, 1921
50 파울 클레, 「어린이의 상반신」, 1933

51 파울 클레, 「미래의 인간」, 1933

52 테오 반 두스뷔르흐, 「역구성 XⅢ」, 1925

53 게리트 리트벨트, 「적과 청의 의자」, 1918

54 카지미르 말레비치, 「검은 사각형」, 1915

55 카지미르 말레비치, 「검은 십자가」, 1913

56 피트 몬드리안, 「붉은 나무」, 1908~1910

57 피트 몬드리안, 「나무」, 1911

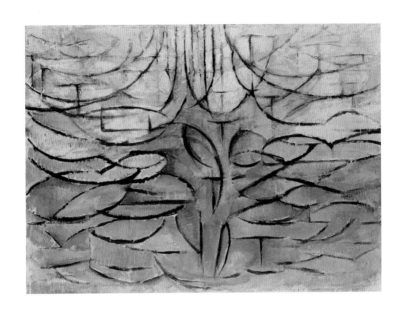

59 피트 몬드리안, 「방파제와 바다: 구성 No. 10」, 1915

60 피트 몬드리안, 「빨강, 회색, 파랑, 노랑, 검정의 구성」, 1924~1925

61 피트 몬드리안, 「빨강, 파랑, 노랑의 구성」, 1930

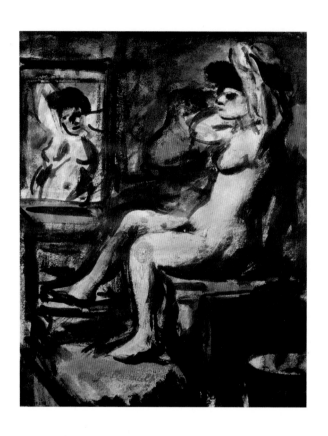

63 조르주 루오, 「매춘부」, 1906

64 조르주 루오, 「재판관」, 1913

65 조르주 루오, 「세 재판관」, 1936

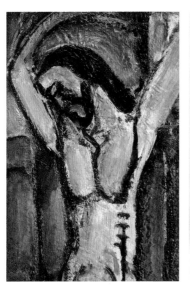

Misererre mei, Deus,
secundum magnam misericordiam tuam.

66 조르주 루오, 「모욕당하는 예수」, 1918

67 조르주 루오, 「하느님, 당신의 사랑으로 우리를 불쌍히 여기소서」,

『미제레레』, 판화1, 1923

68 조르주 루오, 「우리는 모두 죄인이 아닙니까?」, 『미제레레』, 판화6, 1926

69 조르주 루오, 「우리는 미쳤다」, 『미제레레』, 판화39, 1922

71 앙리 마티스, 「마티스 부인: 녹색의 선」, 1905

72 앙리 마티스, 「접시 여인」, 1905~1906

73 앙리 마티스, 「삶의 기쁨」, 1905~1906

74 앙드레 드랭, 「황금시대」, 1905

75 앙드레 드랭, 「마티스 부인의 초상」, 1913

77 앙리 마티스, 「사치, 고요, 쾌락」, 1904

78 앙리 마티스, 말라르메 시집의 삽화들, 1932

79 앙리 마티스, 「푸른 나부: 비스크라의 추억」, 1907

80 앙리 마티스, 「비스듬히 누운 나부 I」, 1907

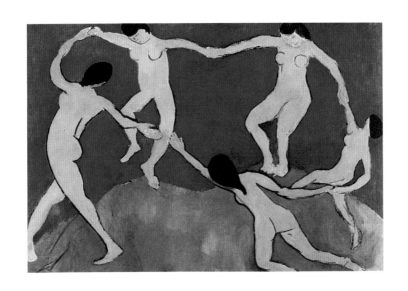

81 앙리 마티스, 「춤 I」, 1909

230

231

82 앙리 마티스, 「춤 Ⅱ」, 1910

83 모리스 드 블라맹크, 「드랭의 초상」, 1906
84 모리스 드 블라맹크, 「바」, 1900

85 모리스 드 블라맹크, 「여인의 초상」, 1905

86 모리스 드 블라맹크, 「자화상」, 1910

87 모리스 드 블라맹크, 「라 모르의 소녀」, 1905

88 모리스 드 블라맹크, 「감자 캐는 사람들」, 1905
89 모리스 드 블라맹크, 「서커스」, 1906

90 모리스 드 블라맹크, 「눈보라」, 1906~1907

92 파블로 피카소, 「탁자에 놓인 빵과 과일 그릇」, 1909

93 파블로 피카소, 「맨발의 소녀」, 1895
94 파블로 피카소, 「수염이 있는 남자」, 1895

95 엘 그레코, 「오르가스 백작의 장례식」, 1586

96 파블로 피카소, 「초혼: 카사헤마스의 매장」, 1901

97 파블로 피카소, 「우울한 남자」, 1902경

98 파블로 피카소, 「숄을 걸친 여인」, 1902

99 파블로 피카소, 「비극」, 1903

100 파블로 피카소, 「올리비에」, 1906

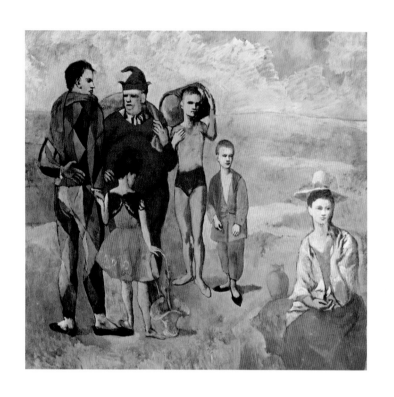

101 파블로 피카소, 「곡예사 가족」, 1905

102 파블로 피카소, 「팔레트를 들고 있는 자화상」, 1906

103 파블로 피카소, 「자화상」, 1907

104 파블로 피카소, 「아비뇽의 아가씨들」, 1907

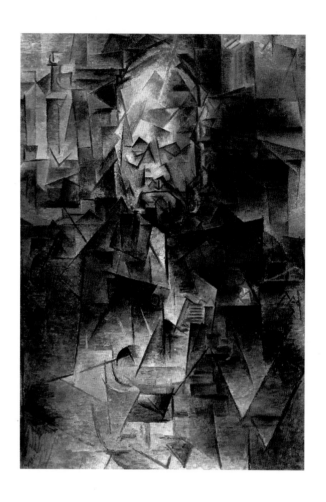

105 파블로 피카소, 「앙브루아즈 볼라르의 초상」, 1910

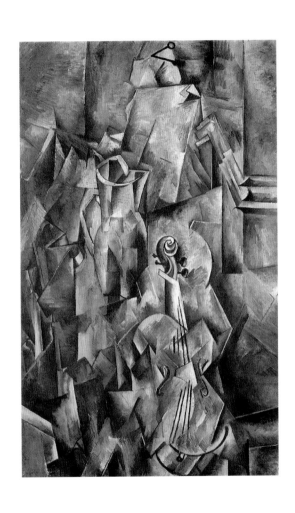

106 조르주 브라크, 「바이올린과 주전자」, 1910

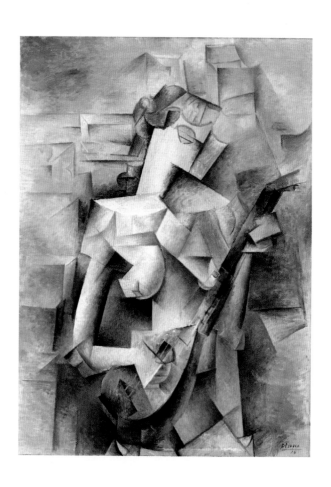

107 파블로 피카소, 「만돌린을 켜는 소녀」, 1910

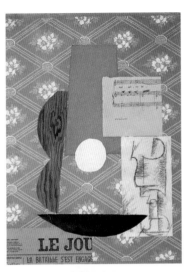

108 파블로 피카소, 「기타, 악보와 유리잔」, 1912
109 파블로 피카소, 「안락의자에 앉은 여자」, 1913

110 파블로 피카소, 「우는 여인」, 1937

개가 아니라 하나이다〉라는 주장을 작품으로 선보이기 위해 도예가 앙드레 마테이André Mattei와 함께 장식성 도예에도 손을 댔다. 때마침 독일인 카를 에른스트 오스트하우스Karl Ernst Osthaus의 저택을 꾸미기 위한 3면 도예화의 주문에 응하기 위해서도 채색 도예화를 제작해야 했다. 그때 만든 그의 도예 작품이 「꽃무늬가 있는 그릇」(1907), 「아이의 머리와 꽃이 있는 접시」(1907), 「나부가 있는 접시」(1907) 등이다.

(c) 생명의 약동과 베르그송주의

마티스의 작품 세계의 저변에서는 생명의 〈약동과 역동성〉이 끊임없이 작동하고 있다. 앙리루이 베르그송Henri Bergson의 『창조적 진화L'Evolution créatrice』(1907)가 출판되자 마티스는 그 베르그송의 생명의 철학을 시대정신으로 간주하고 거기에 깊이 빠져들었기 때문이다. 그는 당시의 철학자 매튜 스튜어트 프리처드Matthew Stewart Prichard와 베르그송 철학에 관하여 자주 토론을 벌이며 그의 생철학에 빠져들었다.

조형 철학에 있어서 마티스는 베르그송주의자였다. 〈생명의 약동élan vital〉을 누구보다도 잘 조형화한 화가였기 때문이다. 베르그송에게 생명의 약동은 〈운동하는 창조력〉이다. 그것은 모든 생물의 근본적인 내적 요소이며, 모든 사물의 동기가 된다. 베르그송에 의하면 〈약동이란 진화의 선들로 분할되면서도 애초의 힘을 지니며, 스스로 축적되어 새로운 종種을 창조하는 변이의 근본적인 원인〉[105]이다.

마티스는 〈생명의 모든 창조적 가능성은 물질로부터가 아니라 의식으로부터 생겨난다〉는 베르그송의 생명 의지론에 고무되어 안으로는 〈생명의 역동성〉을 상징하는 조형 의지를 내면화

105 이광래, 『프랑스 철학사』(서울: 문예출판사, 1996), 324면.

하는 한편, 밖으로는 그와 같은 의지의 표출에 주저하지 않았다. 그와 같은 조형 의지를 자신의 시대정신으로까지 간주한 것이다. 그는 1908년의 「화가의 노트」에서 예술가와 시대정신의 불가분성을 거듭 강조했다.

이를테면 「화가의 노트」에서 〈원하건 원하지 않건 우리는 우리 시대에 속해 있으며 시대의 사상, 감정, 심지어는 망상까지도 공유하고 있기 때문이다. 모든 예술가에게는 시대의 각인이 찍혀 있다. 위대한 예술가는 그러한 각인이 가장 깊이 새겨져 있는 사람이다. …… 좋아하건 싫어하건 설사 우리가 스스로를 고집스레 유배자라고 부를지라도 시대와 우리는 단단한 끈으로 묶여 있으며 어떤 작가도 그 끈에서 풀려날 수 없다〉는 주장이 그것이다.

그러면 마티스가 〈원하건 원하지 않건 자기 시대에 속해 있다고 생각하는〉 탈정형脫定形 시대의 사상과 감정은 무엇이었을까? 그것은 〈생명의 역동성〉이다. 특히 그는 춤에서 시대의 사상과 감정을 표현하는 그 역동성의 계기를 찾아내려 했다. 시대와 개인 내면에서 작동하는 〈생명의 역동성〉을 표출하는 예술적 동작은 다름 아닌 춤이었다. 그의 예술적 직관과 영감은 춤에서 역동성의 모티브를 찾아낸 것이다.

다시 말해 그는 〈생명의 약동〉을 주창하는 베르그송의 철학에서뿐만 아니라 니체가 강조하는 디오니소스적 예술혼에서, 나아가 〈춤추는 니체Dancing Nietzsche〉로 불리는 이사도라 덩컨의 이른바 〈자유 무용Free Dance〉 ─ 탈脫고전주의를 선언한 그녀의 모던 댄스는 1909년 파리에서 초연하여 호평받았다 ─ 을 외치는 역동적인 춤 감정에서 자신과 함께 〈끈으로 묶여 있는〉 시대의 사상과 감정의 공유를 확인했던 것이다.

1951년(82세)의 한 인터뷰에서 〈나는 남달리 춤을 좋아하고, 춤을 통해서 많은 것을 생각해 봅니다. 표현력이 풍부한 움직

임, 율동감 있는 움직임, 내가 좋아하는 음악 따위를요. 춤은 바로 내 안에 있었습니다〉[106]라고 말한 바 있다. 그의 내면에서는 생명의 역동성과 율동성을 표현하려는 의지와 욕망이 그를 끊임없이 충동하고 있었던 것이다. 그것은 마치 니체가 일찍이 『차라투스트라는 이렇게 말했다』 제1부에서 말한, 다음과 같은 구절에 익숙한 자의 발언이다. 〈나는 오로지 춤출 줄 아는 신을 믿을 것이다. 그리고 나의 귀신을 보았을 때 그 귀신이 진중하고 묵묵하며 심오하고 신성하다는 것을 알았다. 그는 중력의 영혼이었다. 그를 통하면 무엇이든 떨어지고 만다. 사람은 그런 중력의 영혼을 분노가 아니라 웃음으로써 죽일 수 있다. 자, 우리, 중력의 영혼을 죽이자! 나는 걷기를 배웠다. 그 후로 스스로 달리기를 시작했고 날기도 배웠다. 이제 나는 가볍게 날며 내 속에 스스로를 발견한다. 이제 하나의 신이 내 속에서 춤춘다.〉

아마도 이와 같은 니체의 사상이 춤에 대한 충동의 무의식적 원류였다면 베르그송의 철학은 그것을 깨닫게 한 시대정신이었을 터이고, 원시주의를 추구하는 이사도라 덩컨의 표현주의적 자유 무용은 그 역동적 율동의 모범이었을 것이다. 하지만 그와 같은 사상과 감정이 캔버스 위에서 구체적인 이미지로 발현되게 한 인물은 세르게이 슈추킨이었다. 당시 고전 발레에 서부터 파리 시내를 비롯하여 프랑스 각지의 여러 카바레에서 유행하는 춤[107]들이 화제로서 널리 회자膾炙되자 춤에 관해 그림을 그려 보라고 한 슈추킨의 제안이 바로 그것이었다.

1909년 3월 마티스는 「삶의 기쁨」(도판73)의 한복판에서

106 그자비에 지라르, 『마티스: 원색의 마술사』, 이희재 옮김(파주: 시공사, 1996), 61면.

107 프랑스 대혁명 당시부터 유행해 온 카르마뇰Carmagnole을 비롯하여 프랑스 남부 지방의 춤인 사르데냐Sardana(본래 바르셀로나에서 매주 일요일 정오 대성당 앞의 광장에 모여 같이 추는 스페인의 전통 춤이다)와 파리 시내에서 유행하던 프로방스 지방의 8분의 6박자의 활달한 춤 파랑돌Farandole 등이 그것이다.

어렴풋이 보여 준 군무 카르마뇰이나 남부 프랑스에서 보았던 사르데냐와는 다른 춤, 즉 파리 시내의 유명한 무도장 물랭 드 라 갈레트Moulin de la Galette[108]에서 유행하던 파랑돌farandole의 몸놀림에서 얻은 영감을 이미지로 반영하여 「춤 Ⅰ」(1909, 도판81)을 완성했다. 거기서는 생의 원초적인 약동과 역동성을 강조하려는듯 이색적으로 〈나체의 무용수들〉이 활기차고 과감하게 춤추고 있다. 이어서 그린 「춤 Ⅱ」(1910, 도판82)는 「춤 Ⅰ」보다 더 역동적인 몸놀림과 격정적인 색조로 인해 발랄함을 더해 준다. 마치 춤곡 파랑돌의 리듬과 박자가 들리는 듯하다. 거기서는 관람자에게 춤과 음악의 상호적인 삼투 효과를 더욱 높이려는 의도가 다분히 엿보인다. 결국 그는 이사도라 덩컨이 그랬듯이 음악을 빌려 〈춤이 무엇인지〉에 대하여 재차 물으며 답하고 있다. 그는 춤에 대한 본질적 이해와 반성을 거듭 요구하고 있는 것이다.

춤은 단순한 몸놀림이 아니라 활기찬 생명감을 눈에 보여 주는 것이다. 그러므로 춤은 신체에 의해 의도된 전시展示이다. 그때의 신체를 가리켜 『존재와 무L'être et le néant』(1943)에서 사르트르는 신체의 제2차원이라고 부른다. 신체의 제1차원은 내 자신의 육신(몸)에 대하여 하는 직접적인 경험이다. 그것은 다른 사람들을 위한 신체이기 이전에 나 자신에 대한 하나의 신체이다.

그에 비해 신체의 제2차원은 다른 사람에 의해 의식되는 나의 신체이다. 그것은 나 자신을 다른 사람, 즉 타자로 상상함으로써 자신의 신체가 나타난다는 것을 자각적으로 의식하는 경우이다. 그것은 춤에 의해 전시되는 몸에 대하여 스스로 의식하는 차원을 가리킨다. 다시 말해 그것은 춤을 통해 구체화(전시)된 자기의식이 다른 사람(관람자)의 의식으로부터 파생되는(도출되는)

108 오귀스트 르누아르의 「갈레트 물랭의 무도회」(1876)로 유명해진 이 무도장은 그 밖에도 고흐, 툴루즈로트레크, 피카소 등이 자주 찾던 곳이다.

차원의 신체를 의미한다.[109] 춤은 신체의 제2차원인 것이다.

또한 춤을 통해 자신의 신체를 전시케 하는, 즉 자기를 춤으로 타자화시키는 것은 음악이다. 인간은 음악으로부터 춤의 충동을 얻기 때문이다. 마티스는 〈내가 좋아하는 음악과 더불어 춤이 내 안에 있었다〉고 고백했다. 우리가 춤춘다는 것은 각자가 음악에서 얻는 충동과 그 느낌을 신체의 행동으로 표출하는 것이다. 이처럼 춤은 음악적 경험을 신체적 동작으로 전이시킨다. 예컨대 르누아르의 「물랭 드 라 갈레트의 무도회」(1876)에서 보듯이 파랑돌의 박자와 리듬이 그곳에 모여든 사람들의 몸을 움직여서 춤추게 한다. 그 춤곡이 몸 동작의 형식을 결정하는 것이다. 파랑돌처럼 춤은 음악의 충동에 따라 인간의 생명력을 가장 쉽게 나타내는 다양한 형식의 동작들을 드러낸다.

그런 점에서 마티스만큼 시간 예술로서의 춤과 음악이 애초부터 뮤즈의 한 묶음이었음을 공간에서 실증하려고 노력했던 화가도 찾아보기 어렵다. 더구나 그렇게 함으로써 그가 줄곧 〈생명의 역동성〉을 의식적으로 강조해 온 점에서 더욱 그렇다. 심지어 그 역동성의 전시에는 무용에 대한 마티스의 몸철학적 이해와 해석까지 반영되어 있었다. 니체가 〈그대의 사상과 감정 뒤에, 나의 형제여, 강한 명령자, 알려지지 않은 현자가 있다. 그것이 자기라고 일컬어진다. 그것은 그대의 몸 속에 살고, 그것은 그대의 몸이다〉[110]라고 말하는 바로 그 몸을 마티스는 관람자로 하여금 〈춤〉을 통해 재발견하기 때문이다. 이를 위해 그는 무용수들을 나체로 등장시킴으로써 신체의 육체성fleshiness을 무화無化하는 춤의 엑스터시스extasis마저도 주저하지 않고 표현하려 했다.

109 M.S. 존스톤, 『무용철학』, 장정윤 옮김(서울: 교학연구사, 1992), 226면.

110 F.W. Nietzsche, *Also sprach Zarathustra*(KSA, Vol. 4), p. 40.

③ 모리스 드 블라맹크: 이중적 야수성

인간에게 있어서 야수성이란 종의 진화상 미성숙한 인간성을 가리킨다. 이성적으로나 감성적으로나, 도덕적으로나 정서적으로나, 행위적으로나 기술적으로나 아직 기본적인 정형화의 단계에 이르지 못한 인간성을 의미한다. 한마디로 말해 인간에게 야수성이란 곧 이성적인 인간의 모습으로 정형화되지 않은 동물성인 것이다. 하지만 야수파들이 공유한 야수성은 본능적 동물성이라기보다 그들의 일탈적 조형 의지에서 비롯된 〈자의적恣意的〉 동물성이다. 그 표현이 거칠고 볼썽사나운 것도 그 때문이다.

　　블라맹크Maurice de Vlaminck의 탈정형적 야수성은 기법과 양식에서 산만하기 짝이 없다. 그는 한편으로는 야수파의 세련되지 않은 양식을 공유하면서 다른 한편에서는 여전히 그것의 외연外延 밖에 머물러 있었다. 그래서 그가 인물화나 풍경화를 통해 관람자에게 보여 주고 있는 예술 세계의 전경은 스키조(분열증)적이었다.

(a) 방법으로의 야수성

블라맹크는 〈종교적 신념〉이나 〈생명의 역동성〉과 같은 주제를 중심으로 하여 야수성을 표현하려 한 조르주 루오나 앙리 마티스와는 달리, 방법 중심의 야수적 표현을 모색한 화가였다. 그 때문에 루오나 마티스의 작품들이 각각 저마다의 특정한 주제로 일별할 수 있는 데 반해 블라맹크의 작품 세계는 하나의 주제나 키워드로 관통할 수 없다. 그가 보여 준 탈정형 방식의 특징이 야수적이든 아니든 자극적이고 공격적인 이유도 마찬가지이다.

　　보다시피 블라맹크의 인물화가 나타내는 표정들은 대부분 불안정하고 도발적이다. 그 야수성은 보는 이에게 공격적인 자극을 주려는 의도가 다분히 엿보인다. 예컨대 절친한 친구 「드랭의 초상」(1906, 도판83)에 등장하는 얼굴의 시선은 곧 덤벼들거나 적

어도 고약한 말을 내뱉을 기세이다. 천박한 모습을 한 「바」(1900, 도판84)의 여인도 심통이 가득한 눈빛이다. 살롱 도톤의 이른바 〈7번 홀 현상〉처럼 「여인의 초상」(1905, 도판85)이나 「개를 가진 여자」(1905) 또한 다를 바 없다.

이에 대한 노버트 린튼의 평도 마찬가지이다. 그에 의하면, 〈그의 그림에서는 색채가 아주 강하게 작렬하고 있으며, 붓 자국은 그림의 주제를 구축해 나가기보다 이를 적극적으로 공격하고 있다. 그의 메시지는 생명력에 관한 것이며, 살아 있음과 세계에 대한 적극적인 체험에 관한 것이다. 이러한 특성들로 인하여 그의 작품은 몇몇 독일 표현주의의 그림에 비유된다〉[111]는 것이다.

그러면 블라맹크의 대리인들(작품 속의 인물들)은 왜 이토록 공격적일까? 그들은 누구에 대하여 분노하고 있는 것일까? 그의 작품이 보여 주는 공격과 분노의 표현은 야수파들과 더불어 새로운 세기에 접어든 20세기 초의 시대 상황에 대한 반응이나 다름없었다. 루오가 기독교인들에 의해 배신당한 신에 대한 종교적 참회와 신앙으로 반응했다면 마티스는 물질로 환원될 수 없는 생명의 역동성에 대한 신뢰로 반응했다. 이에 비해 기계화와 산업화, 도시화와 물질문명화로 인한 인간성의 상실이나 사회적 불안정과 불공정, 즉 불합리하고 부조리한 자신의 시대를 살아가야 할 블라맹크의 반응은 공격과 분노의 표출이었다. 루오가 어릿광대와 매춘부를 동원했듯이 블라맹크는 그와 유사한 대리인들을 통해 시대에 대한 자신의 불만들을 우회적으로 대리 배설하고자 했다. 그것은 1905년 제3회 살롱 도톤의 7번 홀에서 야수파가 탄생한 것과도 무관하지 않다.

이처럼 그들의 반응은 시대적 요청이거나 적어도 시대의 반영일 수 있다. 나아가 그것은 역사와 시대에 대한 예술가들의

111 노버트 린튼, 『20세기의 미술』, 윤난지 옮김(서울: 예경, 2003), 28면.

불만의 표시이자 공격이기도 하다. 예술가들은 한 번도 역사의 주인공이 되어 본 적이 없다. 그들의 예술은 늘 역사와 시대를 반영하는 도구적 현상에 지나지 않았다. 한스 제들마이어Hans Sedlmayr도 새로운 세기의 첫 단계에 이르렀지만 〈예술은 실질적인 주도권을 갖지 못했다. 예술의 상태는 단지 유도된 것이었고, 부수적인 현상에 지나지 않았다〉[112]고 주장한다.

그러면서도 20세기 초의 많은 미술가들은 시대의 역사적 의미를 간파하려는 시도를 게을리하지 않았다. 또한 그들은 그것에 직접적으로 반응하는가 하면 우회적, 상징적, 은유적으로 반응하기도 했다. 예컨대 야수파들은 〈야수적 분노 속에 가장 강력한 조형 예술의 즐거움이 있다〉는 식으로 분노의 표출에 주저하거나 멈칫거리지 않았다. 누구보다도 블라맹크는 더 이상 시대와 현실에 침묵하거나 외면하지 않았다.

그는 적어도 예술가로서의 자신을 고수하기 위해서라도, 그리고 자신의 시대 속에서 존재 이유를 확인하기 위해서라도 자신의 대리인들로 하여금 〈의도적으로〉 화내고 욕하게 했다. 그가 〈나는 그림에 재주가 없었더라면 아주 나쁘게 되었을 것이다. …… 아마 폭탄을 던져 해결했거나 교수대에 보내졌을 것이다. …… 여태까지 나는 파괴적인 본능을 실감하고, 이를 생생하고 자유로운 세계를 재창조하는 데 사용할 수 있었다〉[113]고 토로하는 까닭도 거기에 있다. 이렇듯 그는 〈살아 있음〉을 스스로 체험하고, 그것을 적극적으로 드러내기 위해서 조형 폭탄을 만들어 공격했다. 왜냐하면 실존 철학자 키르케고르에게는 절망이 곧 죽음에 이르는 병이었지만, 블라맹크에게는 설사 살아 있더라도 체념이나 침묵이 죽음에 이르게 하는 병이었을 것이기 때문이다.

112 한스 제들마이어, 『현대예술의 혁명』, 남상식 옮김(파주: 한길사, 2001), 204면.

113 김영나, 『서양 현대미술의 기원』(파주: 시공사, 1996), 151면, 재인용.

이처럼 블라맹크에게 야수성은 조형하려는 주제가 아닌 현존재Dasein로서 실존하는 방법이었다. 불의한 시대와 부조리한 사회 상황 속에서 〈살아 있는 주체로서〉의 실존적 자각이 〈나는 분노한다 그러므로 나는 실존한다〉고 (붓 자국으로) 말하게 한 것이다. 그 때문에 그의 붓이 지나가며 남기는 흔적들은 굳이 고상하지 않아도 괜찮았고, 세련되지 않아도 무방했다. 오히려 그는 그런 역설의 방법에 더 적극적이었다. 그의 작품에서 균형이나 조화가 중요하지 않았던 까닭도 마찬가지이다. 이렇듯 〈방법으로서의 야수성〉은 그의 자화상에서조차도 시대에 대한 불편한 심기를 감추지 않게 했다.

(b) 의도된 파라노·스키조 현상

역사적 피로 현상을 집단적으로 상징하고 있는 야수파들처럼 블라맹크의 작품 세계에서도 가장 두드러진 특징은 정신 병리적(파라노 스키조)인 점이다. 그것은 병리적 시대 상황을 누구보다도 적극적으로 반영하고자 하는 그의 예술 정신 때문일 것이다. 인물화의 표정들은 물론이고, 일관성을 결여한 풍경화와 정물화의 양식에서도 마찬가지이다.

우선 그의 인물화들의 인상은 파라노paranoia적이었다. 무엇보다도 자신의 자화상(도판86)이나 아틀리에를 같이 사용해 온 동료 앙드레 드랭의 초상화(도판83)에서 보듯이 드러나거나 감추어진 파라노, 즉 피해망상의 징후가 그것이다. 여러 여인네들의 인물화에서 엿보이는 피해망상도 그와 다르지 않다. 전자에는 공격성이 투사되어 있다면 후자에는 부족감, 열등감, 불안정감에서 비롯된 사고가 감추어져 있을 뿐이다.

다양한 망상증들delusions 가운데서도 그들의 망상증은 타자(권력이나 부, 지위나 기회를 독점한 자)들의 편집증paranoia으로 인

해 입은 피해의 징후들이다. 본래 편집증은 욕망의 흐름을 계통적으로 독점하려는 데서 비롯된 것이다. 이를테면 〈아마도 폭탄을 던져 해결했거나, 그렇지 않으면 자신은 교수대에 보내졌을 것〉이라는 블라맹크의 공격적 피해망상의 발언이 그 대표적인 예이다. 그의 자화상에서 보듯이 블라맹크의 얼굴 표정에는 시대와 사회에 대한 피해 의식이 내면화되어 있는 반면에, 그것에 대해 비난하고 공격하고자 하는 의지가 겉으로 배어 나오고 있다.

빨간 머리를 한 「라 모르의 소녀」(1905, 도판87)의 모습도 아직은 시대와 사회에 대한 피해 의식과 공격 성향이 잠재되어 있을 뿐, 빨간 머리 「바」의 여인의 모습을 미리 보게 한다는 점에서는 다를 바 없다. 이처럼 블라맹크는 극도의 불안정과 공격성을 빨강색으로 토해 낸다. 자신의 심경을 「드랭의 초상」(도판83)을 통해 대리 배설하고자 할 때도 그는 얼굴을 「마티스 부인: 녹색의 선」(도판71)처럼 초록으로 양쪽을 갈랐을 뿐 온통 빨강색으로 물들였고, 다른 인물화에서도 마찬가지이다. 그는 자신이 말한대로 〈실감하고 있는 파괴적 본능〉을, 나아가 인간의 그러한 본능을 빨강으로 강조한다.

한편 블라맹크의 인물화들이 파라노적이었다면 그의 풍경화와 정물화들이 보여 주는 양식의 특징은 스키조schizophrenia적이었다. 그것은 무엇보다도 당시의 사회상을 결정하는 집단적 욕망의 흐름이 분열증적이었기 때문일 것이다. 예컨대 1909년까지 프랑스 정부의 내각을 이끈 급진파가 극우파의 위협에 대응하기 위해 교회를 공격 ― 1905년 12월 그들의 반교회 정책은 극에 달하였다 ― 했고, 그와는 정반대로 보수파도 가톨릭과 전쟁의 영광을 앞세운 국수주의적 광기 ― 그들은 전통적으로 종교와 조국의 영적 결합을 위해 잔 다르크Jeanne d'Arc에 대한 숭배를 지나치게 강

조했다[114] — 를 거침없이 드러냈다. 그런가 하면 이렇게 급진·보수 양파의 첨예한 갈등과 대립으로 정치적, 사회적 광기들이 난무하는 사이에 (1871년 파리 코뮌의 탄압 이후 지리멸렬했던) 사회주의자들은 1905년 4월 사회당이라는 명백한 정치적 대안을 제시하며 엄청난 노력을 기울여 결국 부활에 성공했다.

이처럼 개인의 정신 현상이 아닌 사회 현상일지라도 스키조 현상에서 나타나는 욕망의 흐름은 획일적인 파라노와는 반대로 다종다양하다. 집단적 객체의 병리 현상으로 분출되는 징후들에 대한 분석에서 보면, 집단적인 정신 분열증은 본래 사회나 그것과 연결된 기호 질서에 편승한 구성원들의 욕망이 제멋대로 흐르는 데서 비롯되었다. 그 때문에 스키조는 언제나 다양하게 변화하는 사회적 공간을 만들어 내기 일쑤이다. 불안정한 시대와 사회일수록 더욱 그렇다.

그뿐만 아니라 주체의 병리적 심리로서 작용하는 개인적 스키조의 징후도 그와 다르지 않다. 다양한 풍경화와 정물화에 투영된 블라맹크의 심리 현상이 스키조적인 까닭도 마찬가지이다. 엄밀히 말해 풍경화와 정물화에만 국한한다면 그는 야수파의 범주에 속하지 않는다. 야수파로서 파라노적인 특징을 나타낸 인물화와는 달리 풍경화나 정물화에는 그것들을 일별할 수 있는 양식이 결여되어 있다. 그것은 무엇보다도 당시 미술계의 상황을 바라보는 그의 주관적인 태도 때문이었다. 루오나 마티스 등 여러 야수파들과는 달리 그가 야수적인 모습의 인물화보다 풍경화에 더 집착한 것은 우선 사회의 불안정한 병리 현상만큼이나 다양하게 여러 유파와 양식들이 혼재해 있는 미술계의 상황에 대하여 그가 비교적 유파성 없이 초연하게 반응하려 한 데서 비롯되었다.

다음으로, 풍경화와 정물화에서 특정한 양식의 결여는 미

114 로저 프라이스, 『프랑스사』, 김경근, 서이자 옮김(서울: 개마고원, 2001), 261~263면.

술 교육을 정식으로 받지 않은 그 자신만의 자유로운 독학 방식 때문일 수 있다. 다시 말해 획일화를 요구하는 교육을 받지 않은 것이 오히려 그를 어느 특정한 유파나 양식에 얽매이지 않는 자유 분방한 화가로 만들었을 것이다. 그의 풍경화와 정물화들을 보면 어느 것은 인상주의 화가의 그림과도 같고, 어느 것은 고흐의 풍경화를 흉내 내고 있다. 그런가 하면 어느 것은 입체파의 분위기에도 가까이 가 있다. 심지어 어느 것은 19세기 전반의 신비주의 작품들을 연상시키기까지 한다.

(c) 감염된 표현형들

표현형phénotype은 내재된 유전 인자가 실현된 현재태actualité이다. 줄리아 크리스테바는 이를 텍스트 이론에 적용하여 〈텍스트는 의미를 낳는 일종의 생산 유형이자 역사 속에 일정한 자리를 차지하는 것〉[115]이라고 주장한다. 그런가 하면 그녀는 〈텍스트란 인용의 모자이크로 구성되어 있다. 모든 텍스트는 다른 텍스트의 흡수와 변경이다〉라고 주장하는 러시아의 문학 이론가 미하일 바흐친Mikhail Bakhtin의 입장을 그대로 따르며 그와 같은 상호텍스성을 통해 텍스트의 역사성을 강조하기도 한다.

크리스테바는 텍스트를 동태적이고 생산적인 의미 생성 과정을 지닌 의미 작용의 산출로 간주한다. 텍스트의 이러한 특성을 자신만의 용어로 설명하기 위해 그녀가 고안해 낸 개념이 바로 〈현상으로서의 텍스트phénotexte〉와 〈생성으로서의 텍스트génotexte〉이다. 〈현상으로서의 텍스트〉는 이미 의미가 산출되어 인쇄된 텍스트, 즉 커뮤니케이션으로서의 텍스트이다. 하지만 이 텍스트를 읽기 위해서는 언어라는 직물 조직을 산출하는 토대로서의 언어적 조직이 필요하며 이를 그녀는 〈생성으로서의 텍스트〉라고 부

115 Julia Kristeva, *Semeiotiké: Recherches pour une sémanalyse*(Paris: Le Seuil, 1969), p. 279.

른다. 다시 말해 그녀의 텍스트 개념은 phénotexte와 génotexte, 즉 표면과 토대, 의미된 구조와 의미를 낳는 구조로 이중화되는 것이다.[116]

그것은 텍스트가 의미의 생성 과정을 지닌 의미 작용의 산출물이라는 점에서 회화를 포함한 조형 예술의 작품들에도 그대로 적용될 수 있다. 회화도 의미의 생성 과정을 지닌 텍스트이기는 마찬가지이기 때문이다. 그러므로 언어적 텍스트뿐만 아니라 조형적 텍스트의 의미 이론에서도 텍스트에 관한 크리스테바의 두 개념인 〈현상으로서의 텍스트〉와 〈생성으로서의 텍스트〉를 이용하여 상호 텍스트성에 관해 논의할 수 있다. 예컨대 블라맹크의 풍경화와 정물화들이 어떤 의미 생성 과정을 거쳐 어떤 텍스트, 즉 어떠한 의미 작용의 산출물이 되었는지에 대한 설명이 가능하다.

블라맹크의 작품들은 이미 의미가 산출되어 그려진 텍스트가 될 수 있다. 하지만 그 의미의 생성 과정은 상호 커뮤니케이션의 과정이라기보다 회화적 감염의 과정이었다. 이미 말했듯이 그가 학교 교육을 통해 미술을 배우지 않고 독학으로 텍스트의 생성에 매진했기 때문이다. 다시 말해 텍스트의 표현형phénotype, 즉 〈현상으로서의 텍스트〉를 결정하는 〈생성으로서의 텍스트génotexte〉는 일정한 유전적 계통을 거쳐 그의 텍스트들에 이른 것이 아니었다. 다시 말해 텍스트로서 그의 풍경화나 정물화가 저마다 다른 기호 상징태le symbolique가 된 것은 그가 하나의 기호 발생의 메커니즘에만 의존하지 않았기 때문이다. 이를테면 「감자 캐는 사람들」(1905, 도판88)이나 「서커스」(1906, 도판89)는 고흐의 「까마귀가 나는 밀밭」(1890)이나 「사이프러스와 별이 있는 길」(1889), 또는 「오베르의 교회」(1890)처럼 율동적인 들판이나 길목을 연상시킨다. 그러면서도 붓의 터치에서는 여전히 신인상주의의 점묘

116 Ibid., p. 280.

법에서 벗어나지 않고 있다. 그런가 하면 「샤투의 센 강변 주택」(1906)은 인상주의에로 회귀하고 있다. 「눈보라」(1906~1907, 도판90)는 아예 19세기의 신비주의 작품과도 같지만 정물화 「과일 바구니가 있는 정물」(1908~1914, 도판91)은 입체주의 작품의 인상을 준다. 이처럼 〈현상 텍스트〉인 그의 풍경화나 정물화들은 비교적 탈정형의 초기 과정에서 나타나는 양식의 미분화 양상을 그대로 볼 수 있다.

특정 바이러스에 의한 백신으로 예방 조치를 하지 않은 어린이는 유행성 전염병에 감염되기 쉽듯이 독학 과정에서부터 어떤 유파에도 배타적이지 않았던 블라맹크는 당시 유행 중이거나 이미 유행했던 유파나 양식에 감염되기 쉬울 수밖에 없었다. 만일 그와 같이 다양하게 〈감염된 표현형들〉이 의도된 해석의 결과였다면, 그의 지평 융합에는 어떤 특정한 선이해先理解가 작용하지 않았기 때문에 가능했을 것이다.

그러면 인물화에서는 누구보다도 야수적 공격성으로 일관했던 그가 풍경화와 정물화에서는 이처럼 스키조적이라고 부를 수 있을 만큼 특정한 유파나 양식을 고집하지 않았던 까닭은 무엇일까? 그가 인물에 대해서는 주로 야수파들처럼 파라노적으로 반응했으면서도 풍경과 정물에 대해서는 양식에서의 유파성을 무시한 채 다중적으로 반응했기 때문이다. 작품의 표현에 대한 그의 정신세계는 그토록 이중적이고 아이러니컬했다. 그것은 아마도 개인적으로는 강박증과 분열증이 의미의 생성 과정에서 혼재한 채 병적으로 작용했거나, 야수성과 비야수성의 사이를 의도적으로 넘나들려 한 것일 수 있다.

(d) 시대와 예술: 화가와 시대성
좀 더 따지고 보면 그것 또한 대외적인 미술 환경에서 비롯된 것일

수 있다. 그의 풍경화와 정물화가 보여 주는 양식의 잡다성은 한 마디로 말해 거대한 미술 잡화상과도 같았던 파리의 분위기 탓일지도 모른다. 20세기에 들어서면서 경제적 여유와 더불어 신흥 부르주아 계층의 미술 수집가들과 전문적인 아트 딜러들art dealers 畵商이 늘어나자 미술 시장이 더욱 확장되었고, 그에 따라 여러 유파의 화가들도 파리에 몰려들었다. 이를테면 19세기 후반에서 20세기 전반에 걸쳐 최고의 화상으로 평가받은 폴 뒤랑뤼엘Paul Durand-Ruel, 앙브루아즈 볼라르Ambroise Vollard, 독일 출신의 다니엘헨리 칸바일러Daniel-Henry Kahnweiler, 러시아인 세르게이 슈추킨 등을 중심으로 다양하게 형성된 미술 시장이 그것이다.

그들은 20세기 들어서면서부터 파리의 미술 시장을 경쟁적으로 장악했는데, 유파별로 작품 구입에 나서는가 하면 화가들의 지원에도 적극적이었다. 예컨대 1878년에 「인상: 해돋이」를 20프랑에 구입한 뒤랑뤼엘이 모네Claude Monet를 비롯하여 르누아르, 마네 등 주로 인상주의 화가들을 지원했는가 하면 볼라르는 1895년부터 기획전을 통해 마네, 세잔, 고흐, 고갱을 비롯한 인상주의와 후기 인상주의 화가들 그리고 블라맹크, 마티스, 피카소에 이르기까지 폭넓게 지원했다.

당시에는 사실주의나 자연주의 작품들에 비해 미완성의 작품을 내놓은 미숙한 화가들로 취급받던 인상주의와 신인상주의 화가들에게 뒤랑뤼엘이나 볼라르는 대단한 후원자였다. 특히 블라맹크에게 볼라르가 그랬다. 그는 1905년에 블라맹크에 이어 드랭과, 1906년에는 마티스와 루오 등 야수파들과 계약했다. 파리 시내의 빈민가인 몽마르트르의 피갈 거리에 모여든 그들에게 그는 매달 생활비까지 지급할 정도였다. 그 밖에도 칸바일러는 1907년 파리에 화랑을 열고 1904년부터 파리에서 활동하던 피카소를 비롯하여 주로 입체주의 화가들의 작품을 다량으로 구입했

고, 주지하다시피 슈추킨도 마티스의 주요 고객이었다.

이처럼 당시의 파리에서는 초기 자본주의의 질서 가운데 하나로써 저마다 독특한 심미안을 가진 딜러들에 의해 자본과 미술의 공생 관계가 자연스럽게 형성되고 있었다. 다시 말해 예술도 스폰지와 같은 흡수력을 지닌 자본이라는 새로운 권력 구조에 흡수되고 있었던 것이다. 자본가들에게 미술 작품은 자신의 권력을 실어 나르는, 무엇보다도 고상하고 유용한 수단으로 여겨졌다.

블라맹크가 설사 양식으로부터 자유로웠다 할지라도 그의 풍경화들 역시 화가畵商 볼라르의 입맛에 맞는 의사擬似 인상주의 작품들로써 자본이라는 스폰지에 흡수된 수분과 같은 것이었고, 새로운 권력의 그물망을 이루는 자본의 매듭들 가운데 하나이기는 마찬가지였다. 그뿐만 아니라 그의 정물화 「과일 바구니가 있는 정물」(도판91)에서 보여 준 탈유파적 양식의 다양성도 다양한 자본가의 입맛에 맞추기 위한 얄팍한 상술의 촉수들일 수 있다. 대개의 경우 경제적 궁핍감은 정치 권력보다 경제력, 즉 자본의 위력 앞에 무기력해지거나 더욱 쉽게 유혹을 느끼고, 그것과 짝짓기하게 마련이다. 절대 권력이 부재하는 힘의 공백기에는 더욱 그렇다.

시대마다 화가들에 의해 권력의 중심이 누구인지를 상징하는 초상화에 자본가가 본격적으로 주인공의 자리를 차지한 것도 그때부터였다. 자본을 상징하는 초상화가 범람하기 시작한 것이다.[117] 예컨대 얼마 전까지만 해도 화가들에 의해 초상화의 중심을 차지하던 국왕이나 왕족 또는 영웅이나 귀족들 자리를 그 딜러들이 앞다투어 차지하고 나선 것이다. 일찍이 르누아르가 그린 「찰스와 조지 뒤랑뤼엘의 초상」(1882)을 비롯하여 1899년과 1908년

117　각국의 중앙은행이 발행하는 화폐 속에 예외 없이 특정한 권력을 상징하는 인물의 초상이 주요한 주제로 차지하는 까닭도 캔버스 밖에서 일어나는 권력의 또 다른 매개물로써 초상권(肖像權)을 상징하기 때문이다. 이광래, 『미술을 철학한다』(서울: 미술문화, 2007), 181면.

에 세잔이 그린 「앙브루아즈 볼라르의 초상」, 르누아르의 「폴 뒤 랑뤼엘의 초상」(1910), 피카소의 「앙브루아즈 볼라르의 초상」 (1910, 도판105), 피에르 보나르의 「고양이를 안고 있는 볼라르」 (1924) 등에서 보여 주듯 그 딜러들은 많은 화가들에게 초상화를 그리게 했다. 따지고 보면 그것은 권력의 중심이 자본으로 이동하고 있음을 상징하는 자연스런 현상일 뿐이었다.

2) 큐비즘

20세기 들어서 프랑스에서 전개되는 반전통의 데포르마시옹 운동 가운데 대표적인 것은 입체주의의 등장이다. 그것은 내부적으로 인상주의 이후부터 진행해 온 탈정형의 진화 양상 가운데 하나일 수 있다. 하지만 외부적으로는 획기적인 성과를 거둔 자연 과학과 철학의 영향에서 비롯된 것일 수도 있다. 특히 자연 과학에서 19세기 말에 이르러 그동안 부동의 명제로 신앙해 온 뉴턴 역학의 절대적 시간, 공간의 개념에 대한 아인슈타인Albert Einstein의 이의 제기 그리고 아인슈타인과도 논쟁을 벌였던 베르그송 철학의 새로운 인식이 그것이다.

　　그 때문에 과학사적 전환기마다 과학은 물론 그것으로부터 영향받거나 자극을 받는 학문이나 예술에서도 크고 작은 〈인식론적 단절〉이 일어나는 것은 당연한 일이었다. 과학의 획기적 성과가 있을 때마다 여러 예술 분야 가운데서도 특히 미술이 유달리 과학의 〈인식론적 단절〉에 따라 새로운 유파나 양식의 출현을 나타내 왔다. 20세기 초 삼차원의 평면 예술인 회화에서 그것과는 시공간의 의미를 달리하는 4차원의 개념에 착안하여 이를 굳이 〈입체주의〉라고 표방하고 나선 것도 그러한 배경과 무관하지 않다.

① 외부로부터의 자극

에티엔루이 말뤼스Étienne-Louis Malus에 의해 빛이 횡파인 것을 밝혀내는 반사광의 편광偏光 현상[118] 발견(1808), 〈빛의 회절回折은 파면波面 위의 모든 점에서 발생하는 파동의 간섭에 의해 일어난다〉는 오귀스탱 장 프레넬의 파동설(1822)의 제기, 이어서 1850년 그것에 대한 푸코Léon Foucault의 검증 등 19세기 전반의 광학 이론이 1870년대 이후 모네를 비롯한 외광파들을 탄생시켰듯이, 1888년 독일의 물리학자 하인리히 루돌프 헤르츠Heinrich Rudolf Hertz가 전파를 발견함으로써 과학자들은 물론 많은 사람들도 물질세계에 대한 이해와 인식을 달리하기 시작했다.

(a) 상대성 이론

19세기에 철도가 개통되면서 철도의 운행을 위해 이러한 문제는 현실에서 더욱 실감하게 되었다. 철도역끼리 시계를 정확하게 맞춰야 했지만 전신이 전달될 때까지 시간이 소요되었고, 그 때문에 멀리 있는 역일수록 신호의 전달이 늦어질 수밖에 없었다. 이에 대해 1905년 5월 스위스 특허국의 사무관이었던 아인슈타인은 두 기차역 간의 시계를 맞추는 데 착안하여 「움직이는 물체의 전기동력학에 대하여」라는 논문을 준비하기 시작했다.

그해 9월 그는 〈상대성〉이라는 개념에 착안하여 이 문제를 이론적으로 해결하는 논문을 발표했다. 이른바 〈특수 상대성 이론〉이 그것이다. 그에 따르면 모든 관찰자에게 동일한 보편적이고 절대적인 시간이 존재한다는 뉴턴 역학과는 달리 (특수 상대성 이론에서의) 시간 간격의 측정은 그것을 측정하는 기준에 따라 다를 수 있다는 것이다. 다시 말해 어떤 기준틀에서 동시에 일어난 사건

118 빛의 편광polarized light 현상은 빛이 횡파인 것을 입증하면서 빛의 반사나 이상 굴절과 정상 굴절의 두 굴절광이 나타나는 복굴절double refraction 현상 또는 산란된 빛도 편광이 된다는 사실도 밝혀낸다.

이 이 기준틀에 대해 움직이는 다른 기준틀에서는 동시가 아닐 수 있다는 사실이다.

이처럼 그에게 동시성이란 절대적 개념이 아니라 관찰자의 운동 상태에 따라 다른 상대적 개념이다. 한마디로 말해 움직이는 기준틀의 시계는 고유 시간보다 천천히 간다는 것이다. 왜냐하면 고유시간은 시계에 대해 정지해 있는 관찰자가 측정한 시간이기 때문이다. 등속도로 움직이는 두 기준틀에서 일어나는 이러한 시간차이 현상을 가리켜 〈시간 지연time dilation〉이라고 부른다.

이것은 아인슈타인이 뉴턴 역학의 모순을 해결하기 위해 기존의 시간과 공간의 사고방식에 도입한 새로운 개념이다. 다시 말해 그는 이 개념을 통해 자연 법칙이 관성계에 대해 불변함에도 불구하고 시간과 공간이 관측자에 따라 상대적이라는 사실을 밝혀내려 했던 것이다. 시공의 상대성에 대한 그의 이론은 현대 물리학에서는 물론 철학자들의 유물론 논쟁에도 불을 붙였을 뿐만 아니라 뉴턴의 절대 시공간 개념에 기초한 형이상학이나 인식론에 대한 이해에도 불가피하게 변화를 가져왔다. 특히 베르그송과 화이트헤드의 형이상학은 아인슈타인의 시공간 개념에 직접적인 영향을 받은 대표적인 철학적 주장들이었다.

⒝ 양자 역학

20세기 초 뉴턴Isaac Newton의 고전 역학과의 입장을 달리하는 아인슈타인의 이른바 〈상대성 역학relative mechanics〉과 더불어 등장한 또 하나의 미시 물리학이 양자 역학quantum mechanics이었다. 한마디로 말해 양자 역학은 미래 예측의 불확실성을 역학적으로 증명하려는 새로운 물리학 이론이다. 일찍부터 과학자들에 의해 빛의 본성이 입자인지, 아니면 파동인지에 대하여 진행되어 온 논쟁을 아인슈타인은 1905년 빛의 입자성을 강조하는 광양자 이론light quantum

theory에서 빛이 파동이긴 하지만 그 에너지가 일정한 단위로 〈띄엄 띄엄 떨어져 있다〉고 제안했다.

　　그 이후 광양자에 대한 물리학자들의 연구가 계속되면서 양자가설을 기본으로 하는 새로운 역학, 즉 하이젠베르크Werner Karl Heisenberg의 행열 역학, 슈뢰딩거Erwin Schrödinger의 파동 역학 등의 양자 역학이 탄생했다. 이 과정에서 닐스 보어Niels Bohr는 미시적 세계의 현상을 효과적으로 설명하기 위해서는 빛의 본성에 대하여 서로 반대되는 개념인 입자와 파동을 짝지어 사용해야 한다는 〈상보성의 원리〉를 주장했다. 또한 하이젠베르크도 양자 역학이 원자와 관련된 모든 것을 설명할 수 있는 이론임에도 거기서는 입자의 위치와 운동량을 동시에 측정할 수 없는 물리적 한계가 있다고 주장한다. 그 때문에 그는 〈우리가 안다는 것〉에 대한 불확정성을 인정해야 하는 이른바 〈불확정성의 원리〉를 제기한 것이다.

　　또한 슈뢰딩거는 물질을 나타내는 파동, 즉 물질파의 크기도 입자가 그 시간에 그 위치에서 발견될 확률만으로 이해하려 했다. 예컨대 피아노를 치든 기타를 치든 소리의 크기가 매우 작을 경우, 즉 양자의 세계에서는 우리에게 고유 진동 중의 한 소리만 들리며, 단지 악기에 따라 낮은 도가 들릴지 높은 도가 들릴지는 두 파동이 중첩된 비율에 따라 확률적으로 결정된다는 것이다. 이렇듯 양자 역학에서 시간과 장소의 변화에 따라 물질의 본성에 대한 인식을 확률probability에 의존할 수밖에 없는 까닭은 그것이 무엇보다도 〈비결정론적〉이기 때문이다. 그것은 현재의 상태를 정확하게 알고 있다면 미래의 어느 순간에도 어떤 일이 일어날지에 대해서 인과 법칙에 따라 정확하게 예측할 수 있는 고전 역학의 결정론적 입장과는 달리, 단지 〈우연적〉이고 〈확률적〉으로만 알 수 있을 뿐이라는 것이다. 실제로 이러한 불확정성의 원리는 물질세계에 대한 현대인의 인식을 과학 이외에도 철학, 문학, 미술 등의

영역에까지 확장시키는 계기를 마련했다.

(c) 베르그송의 시공 철학

미술에서 피카소나 살바도르 달리Salvador Dalí로 하여금 이전과 다른 독자적인 시공간의 개념을 표현하게 한 것은 앞서 말했듯이 아인슈타인의 특수 상대성 이론과 양자 역학의 불확정성의 원리 등에 대한 영향이었다. 하지만 이러한 현대 물리학의 상대적이고 불확정적인, 비결정론적이고 우연적인 시공간 개념들만이 그들에게 영향을 준 것은 아니었다. 시공의 개념에 새로운 철학적 인식을 선보인 베르그송의 형이상학으로부터 그들이 받은 영향도 도외시할 수 없다.

아인슈타인이 1905년 네 편의 논문을 발표하자 이미 1896년 『물질과 기억Matière et mémoire』을 발표한 베르그송 역시 상당한 지적 충격을 받았다. 그가 아인슈타인의 상대성 이론을 다룬 『지속과 동시성Durée et simultanéité』(1922)을 출간하기에 이를 만큼 시공간의 개념, 특히 시간의 지속과 공간의 동시성은 그의 철학에 주요 테마가 되었다. 특히 동시성의 개념은 그에게 현재의 공간에서 지속적인 과거와 미래의 시간을 의미한다. 다시 말해 그것은 공간과 함께 흐른다고 느끼는 과거, 현재, 미래의 지속적인 〈흐름의 동시성〉인 것이다.

베르그송은 『물질과 기억』에서 이렇게 주장했다. 〈현재의 순간이란 무엇인가? 시간의 속성은 흐르는 것이다. 이미 흘러간 시간은 과거이며 우리는 흐르고 있는 순간을 현재라고 부른다. 그러나 여기서는 수학적인 순간이 문제시될 수 없다. 분명 과거와 미래를 가를 불가분적인 경계로서 순수하게 사유된 관념적인 현재가 있다. 그러나 실재적이고 구체적이며 체험된 현재를 내가 나의 지각에 관하여 말할 때 그것은 반드시 지속une durée을 차지한다. 그

런데 이 지속은 어디에 위치하는가? 내가 현재의 순간에 관해서 생각할 때 …… 지속이 여기저기에 《동시적으로 있다》는 것은 매우 분명하다. 그리고 나의 현재라고 불리는 것이 동시에 나의 과거와 미래를 잠식한다는 것도 매우 분명하다. 내가 말하는 순간이 이미 내게서 멀어졌기 때문에 먼저 나의 과거를 잠식하고 내가 향하는 것이 미래이다. 지금 이 순간이 쏠리는 곳이 미래이기 때문에, 나의 현재는 이어서 나의 미래를 잠식한다.〉[119]

이처럼 베르그송은 공간과 함께 시간을 흐름의 동시성으로 지각한다. 그에게 동시성이란 〈나의 현재mon présent〉라고 불리는 심리적 상태가 직접 감각을 느끼고 운동을 수행하는 육체의 〈이런 펼침cette étendue〉의 체계 속에서의 지각인 것이다. 그러므로 그는 육체를 수용된 감각이나 인상이 수행된 운동에로 전환하기 위한 장소로 간주하고, 지각이 〈흐르는 도상의 덩어리la masse en voie d'écoulement〉 속에서 형성되고 있는 생성의 현실적 상태를 표현하는 곳으로 여긴다.[120]

이러한 흐름의 동시성으로서의 시간은 새로운 미술의 양식, 즉 대수적 사고를 기하학적 형태로 환원하면서 순간의 동시성을 재해석하려는 오브제를 〈동시적으로〉 투명하게 중첩시킴으로써 평면 위에서 〈입체의 모든 면을 재구성하려는〉 피카소의 큐비즘 탄생에도 적지 않은 영향을 끼쳤다. 피카소의 입장에서 보면 순간적 흐름의 동시성은 동일한 시간에 투과, 반사, 굴절되어 보이는 세 가지 공간 모두를 평면 위에 입체적으로 중첩시킴으로써 관람자로 하여금 시視 감각을 통해 이를 4차원적으로 감상토록 할 수 있다는 것이다.[121]

119 Henri Bergson, *Matière et mémoire*(Paris: P.U.F., 1968), pp. 152~153.

120 Ibid., p. 153.

121 양자계에서 이러한 운동에 대한 감각은 아무 상태에서나 입체적으로 지각될 수 있는 것이 아니다. 파동의 일종인 물질파가 중첩될 경우, 예컨대 피아노를 치든 기타를 치든 양자 역학의 규칙에 따라야 할

② 파블로 피카소

파블로 피카소Pablo Picasso를 가리켜 〈세기가 낳은 천재〉라고 부르는 데 동의하지 않을 사람은 흔치 않다. 그것은 그가 회화, 판화, 조각, 도예 등 조형 예술의 모든 분야에서 천재성을 발휘한 탓도 있지만, 그와 같이 모든 장르를 가로지르려는 욕망보다도 자기 파괴적 개혁self-disruptive innovation을 통해 전통과의 단절에 누구보다 과감했기 때문이다.

　　　　그는 천부적 소질만으로도 천재성을 인정받을 만하다. 10대의 어린 나이임에도 그의 작품들은 신동이나 다름없는 탁월한 실력을 발휘했다. 하지만 우리는 그의 천재성이 천부적 소질에 있다기보다 부단한 자기 혁신에 있다고 말해야 한다.

⒜ 신동 현상

피카소는 10대 초반부터 그리기 시작한 어린 시절의 그림들을 회상하며 다음과 같이 술회했다. 〈미술은 음악과 달라서 신동이란 존재하지 않는다. 미술에서 어린이가 천재적 재능을 발휘한다고 해보아야 아이일 때만 그럴 따름이다. 세월이 지나면 어릴 적 재능은 사라져 버린다. 그러다가 어린이가 성인이 되었을 때 진짜 화가, 위대한 화가가 될 수도 있다. 하지만 그럴 경우, 제로 상태에서 다시 출발해야 한다. 나는 어릴 때 그런 재능이 없었다. 내가 그때 그렸던 그림들은 아동 미술 전람회에 내놓을 만한 것이 아니었다. 나의 그림에는 아이다운 서툰 선이며 순진성은 거의 담겨 있질 않았다. 나는 아이 단계를 거치지 않은 셈이다. 나는 아이일 때 벌써 아카데미식의 그림을 그렸다. 나는 내가 세밀하고 정밀하게 그

정도로 소리의 크기가 작을 경우 우리에게는 똑같이 들린다. 단지 두 파동이 중첩된 비율에 따라 낮은 도나 높은 도가 들리게 될 확률이 다를 뿐이다. 그러므로 양자 역학에서는 이것을 중첩된 비율에 따라 확률적으로만 알 수 있다.

린다는 사실에 소름이 끼쳤다.〉[122]

그는 정말 그랬다. 「맨발의 소녀」(1895, 도판93)를 그린 12세의 소년 피카소는 이미 소년이 아니었다. 그의 말대로 거기에는 아이다운 서툰 선이 없으며, 순진성도 담겨 있지 않았다. 「피카소의 여동생」(1894)과 「환자」(1894)는 물론이고 15세 때 그린 「부친의 초상」(1896), 「수염이 있는 남자」(1895, 도판94), 「모자 쓴 걸인」(1896), 「노인 어부」(1896) 등에서는 나이에 걸맞지 않게 세밀함이 더욱 돋보였다. 이듬해에 그린 「과학과 자비」(1897)로 그는 마드리드 국립 미술 학교 전시회에서 우수상을, 말라가 전시회에서는 금상을 받기까지 했다.

17세 때부터 그린 「밀밭 속의 집」(1898)이나 「로라」(1899), 이듬해 파리에 와서 처음 그린 「물랭 드 라 갈레트」(1900), 「투우장 입구」(1900), 「집시 여인」(1900), 「노천 스낵바」(1900), 「앞 장식을 한 셔츠」(1900) 등에서는 모네, 마네, 세잔, 르누아르, 드가 Edgar Degas, 고흐, 툴루즈로트레크Henri de Toulouse-Lautrec 등의 분위기를 흉내 내는 진부한 작업을 계속했다. 훗날의 회한대로 그는 아이의 단계를 거치지 않은 채 자신의 뛰어난 기교에만 의존하며 아카데미풍의 기법들에 기웃거렸다. 천부적 소질로 인해 기술적인 묘사 능력이 출중했던 나머지 자기만의 예술 정신에 이르지 못했던 그는 독창적인 작품 세계를 미처 가질 수 없었던 것이다. 특히 파리에 온 뒤 〈그는 드가에게서는 여성의 몸단장과 다양한 자세를, 그리고 툴루즈로트레크에게서는 매춘굴의 여자들이 고객에게서 벗어나 휴식을 취하는 순간에 흥미를 느꼈다. 나중에 피카소는 그러한 주제와 기교를 모두 자신의 그림에 차용하게 된다. 하지만 당시에는 드가와 툴루즈로트레크의 그림에서 배운 방식으로 그

122 인고 발터, 『파블로 피카소』, 정재곤 옮김(서울: 마로니에북스, 2005), 8면.

미지의 세계를 단순히 기록하는 데 만족해야 했다.〉[123] 천부적 재능과 신동 현상이 성장과 더불어 자연히 천재성으로 이어지는 것은 아니기 때문이다.

피에르 덱스Pierre Daix도 피카소 평전에서 〈그는 20번째 생일을 맞이하기 전에 명성을 얻었고 인정도 받았다. …… 파귀스의 경고대로 그는 지나친 조급함과 다른, 무엇보다도 빼어난 기교를 경계할 필요가 있었다〉[124]고 쓰고 있다. 시간이 지날수록 기교에 자만했던 피카소 자신도 타고난 소질의 한계를 인식함과 동시에 자신에게 철학적 사유의 세계가 부재함을 반성하고 자책해야 했다.

덱스도 〈자신이 선택한 것은 무엇이든 그려 내고 성취하고 얻어 내는 방법을 알고 있음을 증명한 다음 그는 180도 방향을 틀었다. 소박함으로, 자기 자신에게로 돌아갔던 것이다〉[125]라고 적고 있다. 〈미술에서는 신동이 존재하지 않는다〉는 그의 주장과는 달리 주목받는 신동이었던 그는 청년으로 성장할수록 신동 현상의 허무함과 화가로서의 불안감을 몸소 체험하게 되었다. 그는 이른바 화가로서의 정체성에 대한 깊은 고뇌에 빠져들게 된 것이다.

⒝ 죽음의 색깔

아이러니컬하게도 고뇌에 찬 불안과 허무에 대한 극적인 반전은 비극적 체험에서 비롯되었다. 1901년(20세) 2월 17일 단짝 친구이자 자신의 모델이기도 했던 카를로스 카사헤마스가 자살하면서 받은 충격이 그것이다. 애인이었던 제르멘에게 버림받은 카사헤마스가 그녀를 죽이려다 실패하자 페르시안 카페에서 권총으로 자신의 머리를 쏘아 자살한 것이다. 피카소는 친구에 대해 참

123 피에르 덱스, 『창조자 피카소 1』, 김남주 옮김(파주: 한길아트, 2005), 63면.

124 피에르 덱스, 앞의 책, 75면.

125 피에르 덱스, 앞의 책, 75면.

을 수 없는 비탄과 비애를 그림으로 표현했다. 붓의 강한 터치로 격한 감정을 드러낸 「카사헤마스의 죽음」(1901)이 그것이다.

하지만 순식간에 삶을 부정해 버린 친구에 대한 그의 연민, 그리고 상실에 대한 애착은 그 자신의 영혼마저도 쉽사리 놓아 주질 않았다. 그에게 〈소박하게, 자기 자신에게로 돌아가려는〉 회심回心의 동기도 무겁고 어두웠다. 화가는 색깔로 자신의 심경을 토로하고 싶었다. 그래서 애절한 망자亡子의 혼을 불러들이기 위해, 그리곤 그 넋을 달래기 위해 푸른색으로 죽음을 칠한 그림이 바로 「초혼: 카사헤마스의 매장」(1901, 도판96)이었다.

때마침 피카소는 1561년 마드리드로 천도하기까지 스페인의 왕도였던 톨레도Toledo에서 엘 그레코El Greco의 「오르가스 백작의 장례식」(1586, 도판95)을 감상하며 그와 같은 그림을 그리고 싶다고 생각하던 차였다. 뜻밖에 닥친 카사헤마스의 장례식을 앞두고 주저 없이 그 작품을 모델로 한 친구의 장례식 그림을 그리기로 했다. 엘 그레코는 구름을 기준으로 초자연적인 천상의 세계와 지상의 세계를 나누듯 하늘과 땅을 구분했다. 그는 천상의 세계에서 천사와 성자들이 예수와 마리아를 경외하는 거룩한 모습으로 그림으로써 더없이 평안한 분위기를 나타내고 있다. 그렇게 한편으로 죽은 자의 영혼을 달래 주는가 하면, 다른 한편으로는 지상에 남아 있는 자들에게 죽은 자의 부재로 인한 슬픔과 비탄을 대리 보충해 주고 있다.

피카소가 그린 카사헤마스의 장례식 모습을 보면 저승길에 오르는 친구의 넋을 달래 주기 위해 세속적으로 살풀이하는 초혼제招魂祭가 구름 위의 천상에서 진행되고 있다. 거룩한 천상을 장식한 천사와 성자들을 등장시킨 그레코와 달리 그는 지상에서 누리지 못한 쾌락을 친구에게 보상해 주기 위해 벌거벗은 창녀들을 등장시켜 저승길을 안내할 백마를 지켜보게 하고 있다. 하지만

장엄한 장례를 치르며 애도하는 친지들이 고인의 주검을 에워싸고 있는 지상의 분위기에서는 크게 다를 바가 없다. 피카소가 죽음의 슬픔과 애도를 표시하기 위해, 그리고 죽은 자를 위로하기 위해 장식한 저승의 빛깔은 온통 푸른색이다. 〈카사헤마스가 죽었다는 사실을 의식했을 때 나는 청색으로 그리기 시작했다〉고 그가 회상할 만큼 죽음으로 인해 이른바 〈청색시대〉를 알리는 그림이 처음 등장한 것이다. 그에게 청색은 〈죽음의 색깔〉이었다. 인간의 죽음이 아닌 현존재Dasein의 죽음이 물들이고 있는 내면의 세계는 온통 음산한 푸른 색깔들로만 비춰지고 있었다.

이렇듯 그의 비감悲感은 청색이었다. 그는 청색으로 상실의 슬픔에 잠긴 비통함을 표현하고자 했다. 〈청색시대는 현실적으로 도저히 이해할 수 없는 친구의 죽음을 현실로 받아들이고 나서야 비로소 막이 오른다. 피카소는 비통한 심정으로 친구의 죽음을 인정하게 됨으로써 마침내 관 속에 누운 친구를 그린 3점의 초상화를 완성할 수 있었다. 이후 4년 동안 이 초상화들 이외에 화사한 색채로 그린 작품은 없었다. 그 그림들에서 피카소는 19세기의 가장 비극적인 화가이자, 죽은 친구처럼 자살을 선택했던 고흐의 회화 스타일을 답습했다.〉[126]

그는 당시 친구 카사헤마스의 작업실에 기거하며 그의 장례식 그림을 그렸다. 친구의 죽음으로 현존재의 실존적 의미 앞에 불려오게 된 피카소는 기교적 자만에만 빠져 있던 이전의 모습이 아니었다. 「두 명의 피카소」(1902)가 보여 주듯 그는 이미 삶과 죽음에 대해 철학적으로 반성하고 사색하는 기색이 역력했다. 삶의 무게를 느낄수록 푸르디 푸른 청색 심연 속으로 빠져들고 있었다. 친구의 죽음이 가져다준 청색은 최초의 양식이 된 것이다. 상실, 좌절, 절망, 슬픔, 우울, 고독, 자살, 죽음 등 삶의 비운과 비극에

126 인고 발터, 앞의 책, 15면.

서 오는 비탄, 비애, 비감의 표현으로 자신의 양식에 눈뜨게 되었기 때문이다. 그에게 회화란 이처럼 자신의 생각을 표현하는 언어였다.(도판 96~99) 다시 말해 그것은 자신이 처한 현실 세계를 내면화함으로써 비로소 자신만의 세계로써 이해하고, 그것을 형 forme과 색으로 표현하게 해주는 수단이었다.

카사혜마스의 충격적인 죽음으로 받은 트라우마가 그 이후에 그린 초상화나 인물화들에 예외 없이 투영되었고, 그의 심상과 생각들을 얼마 동안은 바뀌지 않았다. 슬프고 우울하고 고독한 마음의 풍경들이 몇 년 간은 화면 위에서 그대로 동결된 상태였다. 그 때문에 형광빛의 푸른색으로 얼어붙은 동작과 표정들은 모두가 매한가지였다.

예컨대 당시의 그의 작품 「삶」(1903)에서 보듯이 사랑의 기쁨과 애틋한 정감에 젖어 있는 남녀의 모습이든, 그렇지 못해 고독해 하는 여인이든, 뉘우치며 구애하고 있는 여인에 대해 고개를 돌려 냉담하게 외면하고 있는 남녀 — 피카소는 카사혜마스를 대신하여 제르멘에 대해 이렇게 복수하고 있다 — 이든, 그리고 벌거벗은 채 남자에게 매달려 있는 여인에게 사랑이 안겨 준 결실로서의 어린 자식을 보여 주며 나무라듯 매서운 눈길을 보내고 있는 젊은 부인이든 그들의 표정은 하나같이 심각하다. 사랑은 복잡하게 갈등하며 인간의 마음을 여러 모양으로 바꿔 주는 요술임을 피카소는 비로소 깨닫고 있는 것이다. 한때이지만 동고동락해 온 친구의 비극적 죽음은 20세의 피카소에게 인생의 도상에서 존재와 삶의 의미를 깊이 반추하고 되새기게 했다.

하지만 인생에서 겪기 쉬운 삶의 애환은 그뿐만이 아니다. 비애와 비탄은 남녀 간의 어긋난 사랑에 대한 고통과 고뇌에서 뿐만 아니라, 「비극」(1903, 도판99)에서 보여 주는 가족 세 사람의 삶에서도 나타난다. 남루한 차림새에 맨발로 곧추 서 있는 부모와

자식의 표정과 자세를 통해 가난이 불러오는 생의 비감을 피카소는 또 다른 〈비극〉으로 표현했다.

ⓒ 두 개의 탈출구: 장밋빛 시대

죽음으로 끝난 친구의 비련悲戀에 대한 연민과 고통이 피카소로 하여금 실존적 자각에 이르게 했다면, 자신의 내면에서 샘솟아 오르는 연정戀情은 친구의 죽음으로 인해 겪고 있는 심리적 고통과 고뇌마저도 치유해 줄 뜻밖의 묘약으로 작용했다. 1904년 여름, 빈민촌인 〈바토 라부아르Bateau-Lavoir〉(세탁선) — 이곳은 일찍부터 르누아르, 모딜리아니Amedeo Modigliani 등 가난한 화가들과 가수, 건달, 막노동자 등 가난한 사람들이 모여 살던 곳이었다 — 에 정착한 피카소가 어느 날 고양이를 구해 주다 마주친 페르슈롱의 미망인인 페르낭드 올리비에Fernande Olivier를 만나면서 느끼는 〈장미빛 모성〉이 그것이었다.

그녀의 회상록 『내밀한 추억Souvenirs intimes』(1988)에서 페르낭드는 〈어느 일요일, 이글거리는 태양 아래서 나는 내 물건들을 피카소의 방으로 옮겼다. 어느 폭풍우 치는 날 운명이 나를 그대의 품 안으로 뛰어들게 했다. 그 이후 나는 갑자기 뒷걸음질쳤고, 그대는 그 때문에 여러 달 동안 고통스러워했다. …… 그러던 어느 날 내가 전화를 걸자 그대는 일을 하던 중이었음에도 붓을 내려놓고 달려왔다〉[127]고 당시 피카소의 열정을 회상한다.

이처럼 그의 내면에서 상실의 쓰라림과 사랑의 달콤함이 엇갈리며 자리바꿈하기 시작하자 슬픔도 서서히 멀어져 갔다. 작품에도 차가운 청색 대신 장밋빛 온기가 그 자리를 대신하기 시작했다. 예컨대 「까마귀와 함께 있는 여인」(1904)에서 청색은 배경으로만 쓰일 뿐 이미 따스한 장밋빛 의상이 여인의 몸을 감싸기

127 피에르 덱스, 앞의 책, 106면, 재인용.

시작했다. 1905년 2월 세뤼리에 화랑에서 열린 전시회의 카탈로 그 서문에서 샤를 모리스Charles Morris도 피카소가 이미 〈어떤 긍정적인 변화에 의해 청색시대의 우울함이 갑작스러운 색깔로 넘어갔다〉고 반기고 있다.[128]

1905년 말 피카소는 첫 번째 연인 페르낭드와 동거하기 시작했고, 그들의 열기는 캔버스 위를 덮혀 나갔다. 그의 작업실과 캔버스에 2년간의 짧은 장밋빛 시대가 도래했다. 페르낭드는 1905년 봄 그녀가 피카소의 작업실에 자주 머물던 당시 〈그의 화폭은 여러 차례 완전히 바뀌었다〉고 회상할 정도였다. 1905년 페르낭드를 모델로 하여 그린 「어릿광대: 어머니와 아들」은 1년 전의 작품 「까마귀와 함께 있는 여인」에 비하면 피카소가 그동안 겪어 온 슬픔, 비통함, 우울함 등 쓸쓸하고 차가운 정조情調가 거의 느껴지지 않는다. 오히려 따스하고 세련된 장밋빛 색조가 아름다움만을 더해 줄 뿐이다.

거기서 느껴지는 부족함이란 단지 광대 모자에게 스며들어 있는 가난의 기색이었다. 하지만 그림 속의 가난은 당시 피카소 자신이 겪고 있는 고통이나 다름없었다. 그는 외출할 때 신을 신발조차 없었을 뿐만 아니라 물감을 구입할 돈이 없어서 「두 형제」(1905)나 「올리비에」(1906, 도판100), 「두 누드」(1906)처럼 한두가지의 색조로만 그리는 그림이 적지 않았다. 그러나 역설적이게도 이 시절의 그림들이 피카소의 작품 중에서 가장 값비싸게 거래되었다. 그것은 아마도 그의 생애 가운데 거의 유일하게 겪은 가난 때문이었을 것이다. 이에 대해 존 버거John Berger는 〈부자들은 가난한 사람들의 고독에 대해 생각하기를 좋아한다. 왜냐하면 그럴 때 부자들은 자기만 고독하다는 생각을 덜하기 때문이다. 이것이 부자들이 특히 피카소의 그림에 관심을 가지는 이유 가운데 하나

128 피에르 덱스, 앞의 책, 117~118면.

이다〉[129]라고 평한다.

하지만 색조와 주제들에서 보듯이 경제적 가난이나 궁핍이 당시의 그를 괴롭힌 것은 아니다. 사랑의 실패로 인해 빚어진 죽음처럼 감당하기 힘든 존재론적 고통에 비해 가난은 새로 채워진 사랑의 힘으로 극복하기에 힘겹지 않은 것이었다. 오히려 그때부터 여러 여인들에 대한 사랑은 그가 죽을 때까지 고갈되지 않는 에너지로서 작용했다. 「슈미즈를 입은 여자」(1905)에서 그동안 잠재해 온 리비도를 여인의 성적 매력으로 발산시켜 보는가 하면 페르낭드를 모델로 한 「몸단장」(1906)이나 「올리비에」(도판100)에서는 여인의 관능미를 고전적이지만 본격적으로 발휘하고 있다.

인고 발터Ingo F. Walther는 다음과 같이 말했다. 〈당시 피카소에게 페르낭드는 사랑의 여신이자, 여성적 아름다움의 상징이며, 일상 속의 비너스였다. 이런 까닭에 피카소는 고대의 여러 비너스 석상을 참고해 자신만의 미의 여신을 구현했다. 그 결과 피카소는 마음속으로만 욕망할 뿐 멀리에서 지켜볼 수밖에 없는, 피와 살을 가진 비너스상을 만들어 냈다. 이 그림 속 피카소의 비너스는 모든 점에서 자연스럽다. …… 페르낭드는 몸단장을 하면서 자신의 매력을 한층 뽐내려 애쓰고 있다. 피카소는 페르낭드를 이미 완성된 미의 구현으로 제시하는 반면, 그녀는 거울을 통해 스스로의 아름다움을 연출한다.〉[130]

(d) 화가와 서커스

피카소가 죽음의 터널을 빠져나올 수 있었던 첫 번째 탈출구가 페르낭드와 마들렌 같은 여인으로부터 얻은 사랑의 에너지였다면 두 번째 탈출구는 서커스로부터 얻은 오락적 즐거움이었다. 본래

129 인고 발터, 앞의 책, 22면, 재인용.

130 인고 발터, 앞의 책, 26면.

서커스와 곡예사(어릿광대)는 인상주의 화가들부터 서커스의 화가라고 불러도 무색하지 않은 마르크 샤갈Marc Chagall에 이르기까지 여러 화가들이 즐기는 오락 가운데 하나였고, 그들의 단골 주제 가운데 하나였다.

서커스와 어릿광대는 산업화, 상업화가 가속됨으로써 비인간화와 마주해야 하는 현대인들의 희로애락을 드라마틱하게 연출함으로써 화가들로 하여금 자신의 삶과 공감대를 형성케 하는 대중문화이자 대중 오락이었다. 서커스는 그것의 상징과도 같은 어릿광대를 등장시켜 인생살이에서의 비애와 환희를 대리 배설하게 하였고, 역사적 피로감이 심할 때일수록 현대인들에게 크게 환영받아 왔다. 서커스에는 서민의 정서가 깃들어 있는가 하면 그들의 삶을 말하려는, 즉 연극이나 오페라와는 달리 서민의 애환과 삶의 철학을 말없이 표출하려는 무언의 메시지가 들어 있었던 것이다.

역사의 굴곡에 예민한 화가일수록 행위 예술과 무대예술의 미분화 상태인 서커스와 어릿광대에게 민감하게 반응하는 까닭도 마찬가지이다. 캔버스 위에서 〈무언의 철학mime philosophy〉으로 역사와 세상을, 또는 개인의 희노애락을 말해야 하는 화가들은 예술에 대한 공감을 그나마 서커스와 어릿광대에서 같이할 수 있었다.

이렇듯 여러 화가들은 역사와 시대뿐만 아니라 개인의 인생살이에서의 크고 작은 변화에 대해서도 서커스와 어릿광대로 반응하곤 했다. 이를테면 19세기 말 르누아르의 「두 명의 서커스 소녀」(1875)를 비롯하여 에드가르 드가의 「페르난도 서커스의 라라 양」(1879), 툴루즈로트레크의 「페르난도 서커스의 곡예사」(1888), 조르주 쇠라의 「서커스」(1890~1891)가 있고, 역사가 소용돌이치는 20세기에 들어서면서는 조르주 루오의 「서커스 소녀」를 시작으로 「어릿광대」, 「세 명의 어릿광대」, 「우울한 어릿광대」

(1949), 앙드레 드랭의 「어릿광대들」(1935) 등이 그랬다.

하지만 화가들의 관심은 대중문화로서의 서커스 자체에 있다기보다 어릿광대, 그것도 소녀 어릿광대에게로 쏠렸다. 관능미로 유혹하는 누드 모델이나 물랭 루즈 같은 카바레에서 만나는 무희들, 또는 그 많은 창부娼婦들에게서와는 달리 인간애를 먼저 느꼈기 때문이다. 그것은 쇠라의 「서커스」 속 말 위에서의 아슬아슬한 곡예로서 희화된 어린 어릿광대에게서 빛의 파동성을 포착하기 이전이다.

양차 세계 대전에 대해 화가들이 보인 간접적인 반응 가운데 하나도 서커스와 곡예사였다. 특히 전쟁 당사국을 배회하며 작품 활동을 이어 온 러시아 출신의 화가 마르크 샤갈이 그 대표적인 예이다. 샤갈은 서커스의 화가였다. 그는 서커스와 곡예사를 주제로 한 여러 작품들에 자기 시대를 투영하려 했다. 예컨대 제1차 세계 대전이 일어나던 해에 그린 「곡예사」(1914)를 시작으로 그는 1930년, 1943년에도 같은 제목의 작품을 그렸다. 그 밖에도 「세 명의 곡예사」(1926), 백마 위에서 서커스하는 「여자 곡예사」(1927), 「푸른 빛의 서커스」(1950), 「거대한 서커스」(1968) 등 서커스와 곡예사를 통해 자신의 색채 마술을 아낌없이 선보였다. 한편 슬픔과 상실감에 시달리던 피카소에게도 서커스와 어릿광대는 청색 신드롬에서 벗어날 수 있는 계기였다. 파리의 빈민가인 〈세탁선〉에 정착한 뒤 가난한 생활을 하면서도 그는 거의 밤마다 서커스를 찾을 만큼 서커스 구경을 좋아했다. 이른바 장밋빛 시대를 〈어릿광대 시대〉라고 부를 정도였다. 1901년 「술집에 있는 두 어릿광대」와 「공을 타는 곡예사」를 시작으로 1905년에 「어릿광대」, 「개 한 마리를 데리고 있는 두 어릿광대」, 「앉아 있는 어릿광대」, 「원숭이와 함께 있는 곡예사 가족」, 「곡예사 가족」(도판101), 「카페 라팽 아질에서」 등 여러 편의 서커스와 어릿광대를 그린 까닭

도 거기에 있다.

　페르낭드도 회상록에서 〈피카소는 구역질 나는 지독한 마구간 냄새가 희미하게 배어 있는 바에서 어릿광대들과 이야기를 나누면서 저녁을 보내곤 했다. 피카소는 그들을 보며 감탄했고, 그들에게 진정으로 공감했다〉[131]고 적고 있다. 피에르 텍스도 피카소 평전에서 〈1905년에 그린 「원숭이와 함께 있는 곡예사 가족」에서 피카소는 어릿광대를 통해 자신의 꿈을 구경하는 관객이 된다. 그리고 얼마 지나지 않아 그는 몽마르트르 언덕 발치에 있는 메드라노 서커스 극장에 단골로 드나들게 된다. …… 어릿광대에 대한 피카소의 관심은 공감을 넘어서 점차 방랑 생활에 대한 동경으로 바뀌었다〉[132]고 평한다.

　이처럼 1905년은 주제에 있어서 1901년부터 시작된 〈어릿광대〉 시대의 절정이었다. 서커스와 어릿광대는 그에게 단순한 오락이 아니었고, 호기심거리도 아니었다. 그는 사회의 이방인인 어릿광대를 가난한 떠돌이 화가인 자신이라고 생각했다. 그에게 서커스와 어릿광대는 어느새 자신의 삶을 투영하고 반성하는, 그리고 그것과 의미 연관을 이루는 〈이방인의 철학〉이 되어 가고 있었다.

　예컨대 「카페 라팽 아질에서」 — 파리의 몽마르트르 언덕에 있는 상송 카페 〈오 라팽 아질Au Lapin Agile〉은 피카소뿐만 아니라 브라크, 모딜리아니 등이 단골로 다니던 곳이었다 — 에서 사회적 이방인으로서 심각한 표정을 하고 있는 어릿광대를 통해 자신의 존재를 비유한 경우가 그러하다. 인간은 애초부터 자아 인식을 거울(타자) 속에 비친 이미지, 즉 자기 타자를 통해서 한다. 피카소도 어릿광대(타자)를 통해 자신의 존재(자기 정체성)를 반성

131　피에르 텍스, 앞의 책, 115면, 재인용.

132　피에르 텍스, 앞의 책, 115면.

적으로 확인하고 있었다. 당시의 피카소는 어떤 이데올로그가 아니었음에도 나름대로 〈카페의 철학〉에 심취하며 어릿광대와 자신을 동일시하고 싶어 했다. 피에르 덱스도 〈피카소에게 어릿광대는 자신의 가장 고매한(아울러 가장 초라한) 인간적 욕구에 맞서 스스로를 통제할 수 있게 했던 그의 분신이었다〉[133]고 주장한다.

(e) 파편화된 공간의 발견

인고 발터는 피카소의 「몸단장」을 가리켜 〈고대의 여러 비너스 석상을 참고해 자신만의 미의 여신을 구현했다〉고 칭찬한다. 〈아름다움을 나타내는 모든 면이 고전적 기준에 따라 구성됐다〉는 것이다. 그만큼 고전적인 눈속임trompe-l'oeil에 충실했다는 평이기도 하다. 하지만 정형화된 고전적 눈속임은 그렇게 오래가지 않았다. 1906년 어느 날, 인류사 박물관을 관람하던 그가 아프리카의 흑인 미술품들이 지닌 원시적 생명력을 발견한 뒤 그의 미의식은 고전적 정형formation의 아름다움으로부터 벗어나기 시작했다.

직선적으로 표현하고 있는 흑인 미술의 원시적 순수성, 역동성을 접한 뒤부터 그의 내면에서는 탈고전적 데포르마시옹에로의 변화가 자연스럽게 일어나고 있었다. 무엇보다도 흑인 미술이 지니고 있는 지극히 단순하면서도 기하학적이고, 순수하면서도 생명력 넘치는 표현에서 조형 예술의 원천적 에너지를 발견했다. 마네 이래 블라맹크까지 이어진 덩어리mass 기법뿐만 아니라 고전적인 눈속임의 양식으로부터도 벗어나 새로운 형태로 탈정형의 아름다움을, 평면적 관점이 아닌 입체적 관점에서 찾기 시작했다. 예컨대 1906년 가을 장밋빛 시대의 끝자락에서 그린 「팔레트를 들고 있는 자화상」(도판102)이 불과 몇 개월이 지난 1907년 봄에 그린 「자화상」(도판103)으로 놀랍게 바뀐 까닭도 거기에 있다.

133 피에르 덱스, 앞의 책, 125면.

「자화상」은 앞으로 전개될 새로운 양식, 즉 큐비즘의 뚜렷한 전조前兆이다. 거기서는 선의 도발이 특히 두드러진다. 무엇보다도 선이 빠른 속도로 형태와 윤곽을 단순화함으로써 나름대로의 데포르마시옹을 과감하게 시도하고 있기 때문이다. 두 자화상은 몇 달 사이에 그려진 것이라고 믿어지지 않을 만큼 모든 면에서 서로를 등지고 있다. 흑인 미술품에서 받은 신선한 자극과 충격으로 달라진 생각의 차이가 모든 것을 하루 아침에 바꿔 놓은 것이다.

인고 발터는 다음과 같이 말했다. 〈두 시대 사이에는 엄청난 간격이 존재하며, 피카소가 서양 회화에 반기를 들고자 했다는 것은 그 차이를 통해 극명하게 알 수 있다. 현실에 대한 새로운 지각, 진실을 이해하는 새로운 방식을 획득하였기에 피카소는 비로소 낡은 법칙들을 깨뜨려 버릴 수 있었다. 특히 피카소의 두 자화상을 견주어 봄으로써 이와 같은 혁명적 변모의 근저에는 그가 스스로를 바라보는 시선 자체의 변화가 깔려 있음을 알 수 있다.〉[134] 본래 혁신innovation이란 자기 파괴에 대한 보상이다. 이를 테면 역학적 전통 안에서 아인슈타인에 의해 일어난 내파적內破的 사유가 1905년 마침내 시간과 공간에 대한 고전 역학의 절대적 신념을 바꿔 놓은 경우가 그러하다. 그는 모든 관찰자에게 동일하고 보편적이며 절대적인 시간이 존재한다는 통념을 무너뜨린 것이다. 동시성이란 절대적 개념이 아니라 관찰자의 운동 상태에 따라 다르다는 혁신적 주장을 하기에 이른 것이다.

일찍이 행성의 운행 경로에 대한 주장이 프톨레마이오스Ptolemaios Claudios의 지구 중심설에서 코페르니쿠스Nicolaus Copernicus나 갈릴레오Galileo Galilei의 태양 중심설로 바뀌듯, 서양 미술의 흐름에 대하여 일대 반기를 드는 회화적 상상력과 미적 기준에서의 이른

134 인고 발터, 앞의 책, 33면.

바 〈코페르니쿠스적 혁명Koperkanische Revolution〉도 미의 본질에 대한 관점의 차이에서 비롯된 것이다. 예컨대 전통적인 〈아카데미식 교육이 제시하는 미의 기준은 잘못된 것이다. 우리는 미에 관해 잘못 배웠다. 완전히 잘못 배워서 전혀 진실의 근처에도 가지 못할 정도다. 파르테논의 아름다움이며 비너스, 요정, 나르키소스 따위는 모두 거짓이다. 미술은 미의 기준을 적용하는 것이 아니라 그 어떤 기준과도 무관하게 우리의 본능과 두뇌가 창안해 내는 것이다〉[135]라는 피카소의 주장이 그것이다.

하지만 〈어떤 기준과도 무관하게 우리의 본능과 두뇌가 창안해 내는 것〉이란 과연 무엇일까? 그런 것이 진정으로 가능하단 말일까? 창조와 창안이 어떤 기준과도 무관하게 이루어질 수 있을까? 태초에 신에 의한 천지 창조가 아닌 한 그러한 창조나 창안은 실제로 있을 수 없다. 대부분의 독창과 창조, 창발과 창안들, 즉 새로움nouveauté이란 혁신革新을 위한 파괴destruction나 탈구축déconstruction[136]의 의지와 정도에 의해 결정될 뿐이다.

피카소는 큐비즘에 대해 다음과 같이 말했다. 〈그것은 새로운 예술의 씨앗이나 싹이 아니다. 큐비즘은 원초적 회화 형태가 발전해 나가면서 거치는 도정일 따름이다. 따라서 큐비즘에 의해 창조된 형태는 그 자체로 독립성을 인정받아야 한다. 오늘날 큐비즘은 아직 원시 상태에 머물러 있지만 내일은 또 다른 형태의 큐비즘이 태어날 것이다. 큐비즘을 수학이나 기하학, 정신 분석학 등

135 인고 발터, 앞의 책, 37면, 재인용.

136 하이데거에게 근원의 건설, 즉 형이상학적 구축Konstruktion은 필연적으로 파괴Destruktion로 이어진다. 그러나 이때의 파괴란 부정적 소거가 아니라 전통을 향한 역사적 회귀 안에서 실행된, 전통적 개념들에 대한 재구성적 해체Abbau인 것이다. 다시 말해 하이데거가 『존재와 시간』에서 자주 사용하는 〈해체〉는 전통을 부정하는 것이 아니라 오히려 전통에 대한 재건축을 위한 창조적 패러다임일 뿐이다. 형이상학의 파괴란 적어도 존재론의 역사에 대한 〈현상학적 파괴phänomenologische Destruktion〉 없이는 불가능하다고 생각하기 때문이다. 이에 대해 데리다는 Destruktion 안에 con이라는 음절을 삽입하여 하이데거의 의도를 더욱 분명하게 한다. 그래서 데리다의 해체, 즉 탈구축déconstruction은 기존의 체제 밖으로 나아가기 위해, 즉 혁신을 위한 구축construction과 병행되는 파괴destruction이기도 하다. 이광래, 『해체주의와 그 이후』(파주: 열린책들, 2007), 150면.

으로 설명하려는 노력이 있었다. 이런 시도들은 인위적이다. 큐비즘은 스스로 설정한 조형적 목표를 지향해 나간다. 우리는 큐비즘을 데생이나 색채가 지닌 가능성의 테두리 내에서 우리의 이성과 눈이 지각하는 바를 표현하는 수단이라고 정의할 수 있다. 큐비즘은 뜻밖의 기쁨과 발견으로 가득 찬 마르지 않는 샘이다.〉[137]

물론 새로움의 계기로서 〈뜻밖의 발견〉만큼 중요한 것도 없다. 철학이 곧 경이驚異이고 놀라움인 까닭도 사유에서의 〈뜻밖의 발견〉 때문이다. 그로 인해 세상을 보는(이해하고 해석하는) 관점이 달라지고 새로워지는 것이다. 파괴나 탈구축이 새로움인 이유도 마찬가지이다. 뜻밖의 발견이나 놀라움이 없다면 누구에게도 새로운 창조적 패러다임의 출현은 기대할 수 없다. 이를테면 1907년의 「자화상」(도판103) 이후 더욱 심화되는 피카소의 기하학적 패러다임이 그것이다. 그것은 기존의 수학적 패러다임을 비대칭의 선과 면으로 파괴하고 재구성하는 해체Abbau의 작업이다. 또한 그것은 조형 예술의 역사에 대한 현상학적 파괴이자 탈구축 작업이기도 하다.

1906년 흑인 미술에서 뜻밖에 발견한 입체적 표현, 즉 파편화된 기하학적 공간은 그로 하여금 1905년에 세상을 놀라게 한 아인슈타인의 시공간에 대한 상대적 개념을 떠올리게 했다. 또한 슈뢰딩거의 파동 역학으로써 양자 역학이 물질을 나타내는 파동, 즉 물질파의 크기를 입자가 그 시간에 그 위치에서 발견될 확률만으로 이해하려는 불확정성의 개념, 게다가 이미 그 이전에 발표된 베르그송의 동일한 시간에 투사된 순간적 흐름의 동시성 개념 등을 그의 기하학적 공간에 인위적으로 오버랩시켰다.

다시 말해 모방의 원리와 재현의 법칙을 무시하고 있는 아프리카의 원시적 공예품이나 조각에서 받은 기하학적 충격과 조

137 인고 발터, 앞의 책, 40면, 재인용.

형적 영감이 피카소만의 입체적 표현 양식에 이르는 〈최종적 결정인〉이었다면, 시공의 상대성이나 물질파의 인식에 있어서 비결정론적 불확정성, 그리고 시공의 순간적 동시성의 개념들은 그것의 〈지배적 결정인〉으로 작용했을 것이다. 그는 오브제를 〈동시적으로〉, 그리고 기하학적으로 투명하게 중첩(빛의 반사나 굴절을 통해)시킴으로써 평면 위에서 〈입체의 가능한 모든 면을 비결정론적으로 동시에 파편화시켜 재구성하려는〉 나름대로의 큐비즘을 탄생시킨 것이다. 이를테면 1906년 가을의 마지막 스케치북 32쪽에서 갑자기 예고도 없이 등장한 「아비뇽의 아가씨들」(1907, 도판 104)의 구상이 그것이다.

　　이제까지의 원리와 규범을 의도적으로 위반하고 있는 「아비뇽의 아가씨들」은 무엇보다도 원시주의를 직접적인 도화선, 즉 최종적 결정인으로 한 것이다. 하지만 그에게 원시주의에 대한 영감을 자아내게 한 직간접적인 통로는 결코 외골짜기가 아니었다. 피카소의 새로운 조형 욕망이 민감한 촉수를 내민 원시주의의 선례들이 단출하지 않았기 때문이다. 이를테면 1905년 10월 〈살롱 도톤〉전에서 앵그르의 「터키탕」(1862)을 처음 본 이래 1906년 3월 〈살롱 데 쟁뎅팡당〉전에서 만난 마티스의 「삶의 기쁨」(도판 73), 1907년 3월 20일 열린 〈살롱 데 쟁뎅팡당〉전의 화젯거리였던 마티스의 「푸른 누드」(1907)와 드랭의 「목욕하는 여자들」(1907)이 그것들이다. 이들 작품은 피카소가 「아비뇽의 아가씨들」을 그리는 도중에도, 즉 1907년 7월 칸바일러에게 미완성의 작품을 선보일 때까지도 그로 하여금 의식적으로 그것들과 습합 작업을 하게 했고, 무의식적으로도 삼투 작용을 일으키게 했다. 예컨대 그 작품들을 볼 때마다 등장인물을 7명에서 점차 5명으로 줄여 가거나 인물들을 더욱 원시주의화한 경우가 그러하다.

　　훨씬 나중에 「아비뇽의 아가씨들」로 바뀐 이 작품의 제목

은 본래 〈매음굴〉이었다. 19세기 말부터 20세기 초에 이르면서 앵
그르를 비롯해 루오, 마티스, 드랭과 같은 화가들은 낙관적 사회
진화에 대한 반대급부로 나타났던 탈기계화, 반문명화, 비인간화
의 강한 징후를 어릿광대나 매춘부를 등장시켜 사회적 부기浮氣와
부유물로 화폭에 담아냈다. 야수화된 인간의 형상들이 그것이다.
피카소는 늦었지만 그들의 작품이 보여 주는 사회 인식과 그 화
가들의 시대정신에 대한 공감을 〈매음굴〉로써 나름대로 표현하
기 시작한 것이다. 〈매음굴은 처음부터 앵그르는 물론이고 드랭
과 마티스 같은 새로운 상대와의 경쟁, 원시주의에 대한 그 자신
의 실험, 그리고 고갱의 회고전이 준 충격이 결합되어 나온 것이
었다〉[138]고 피에르 덱스가 주장하는 까닭이다. 심지어 피카소 자신
도 훗날 〈1907년 당시 매음굴이 아니면 어디서 벌거벗은 여자들
을 찾을 수 있었겠나?〉라고 반문하기까지 했다.

　　더구나 앵그르처럼 창부나 창부촌의 풍경에 원시주의와
물신주의fetishism를 접목시킨 마티스와 드랭의 아이디어는 새로운
창조적 패러다임에 목말라하던 피카소를 더욱 긴장시켰다. 그는
그동안 마음속 깊은 곳에서 툴루즈로트레크에 대한 경쟁심이 작
용해 온 탓도 있지만 당시 페르낭드와의 불화와 야수파가 보여 주
는 도발적이고 전위적인 양식으로 인해 복합적인 위기감에 사로
잡혀 있었다. 무엇보다도 긴장과 경쟁심은 그를 자신만의 고유하
고 창의적인 양식에 대해 도전하지 않을 수 없게 옥죄고 있었다.
앞으로 시간이 지날수록 더욱더 현대 회화의 진로가 되어 버릴 전
위적인 충격 요법, 즉 다름과 차이에 대한 강박증 때문에 그는 「아
비뇽의 아가씨들」에다 이전과는 다르게 모든 것을 걸었다고 해도
과언이 아니다.

　　그가 고갱이나 마티스, 또는 드랭의 원시주의와의 차별화

138　피에르 덱스, 앞의 책, 162면.

를 위해, 그리고 앵그르나 루오, 또는 마티스나 블라맹크의 창부들과도 다르게 하기 위해 선택한 것은 야수보다 더 야수적인 〈단순화〉였다. 그는 덩어리 기법으로 표현한 야수파의 격렬한 얼굴 표정이나 몸매 대신 야만성을 표현하기 위해 각이 진 가면(오른쪽의 두 여자들)이나 벌거벗은 몸을 엇갈리는 직선들로 단순화함으로써 인물화의 대담한 변형을 시도했다. 그와 같은 변형을 더욱 강조하기 위해 선들을 여러 방향으로 교차시키며 조절하는 이른바 크로스해칭cross-hatching의 방법이 그것이다.

전통적인 가르침을 무시하는 이러한 시도는 안으로는 새로운 양식에 대한 위기의식에 쫓기는 화가가 할 수 있는 자기 파괴적 혁신의 방법이지만, 밖으로는 사회적 앙가주망의 방법이기도 하다. 여러 해가 지난 뒤 40세 연하의 연인이자 화가인 프랑수아즈 질로Françoise Gilot와의 대담에서 피카소 자신도 〈내가 당시 흑인 미술에 관심을 가졌던 것은 이른바 박물관에 걸린 아름다움에 반대하고 있었기 때문이오〉라고 하여 세계의 진부한 실재에 맞서기 위한 것이었음을 밝힌 바 있다.

이어서 그는 〈인간이 가면을 만든 것은 그것에 형태와 이미지를 부여함으로써 스스로의 두려움과 공포를 극복하기 위해서였소. 거기에는 자신과 자신을 둘러싸고 있는 미지의 적대적인 힘을 중재하려는 신성한 목적, 마술적인 목적이 있었던 거지요. 당시 나는 그것이야말로 회화의 본질임을 깨달았소. 회화는 심미적 작용이 아니라오. 그것은 이 낯설고 적대적인 세계와 우리 자신 사이의 매개물이오. 우리의 욕망뿐만 아니라 공포에도 형체를 부여함으로써 힘을 포착하고자 하는 하나의 마술이오〉[139]라고 주장한다.

이처럼 그는 유별나고 괴상한 자신의 새로운 작품이 관객

139 피에르 덱스, 앞의 책, 179면, 재인용.

들로부터 심미적 찬사를 듣기보다 그들에게 마술적인 힘으로 작용하기를 기대했다. 동시에 작업을 진행한 「자화상」(도판103)에서 아프리카의 가면을 모방하고 변형해 가며 습합의 마술을 터득해 온 그가 이전보다 더 적극적으로 아프리카의 가면과 조각을 연상시키면서도 그것과 또 다른 독창적인 작업, 즉 엇갈리고 어긋나는 선들로 공간을 파편화하는 작업을 통해 회화에 대한 본질적인 이해까지 바꿔 보고자 했다.

피카소는 물랭 루즈의 아티스트 툴루즈로트레크의 자포니즘과 일러스트 기법에 대한 경쟁심, 〈마티스의 분방한 동양주의와 드랭의 극동풍 이국주의를 모두 극복하고 전위의 대열에 설 수 있었지만〉 그들과는 또 다른 새로운 방법을 찾아 「아비뇽의 아가씨들」을 완성함으로써 〈고갱이나 랭보 같은 선구자처럼 진정으로 현대적인 작품을 만들어 낸 셈이다. 그는 회화를 관학적 전통의 족쇄로부터, 종교적 위선으로부터, 사회적 관습으로부터 해방시킴으로써 원시주의와 마술에 기반한 새로운 가능성을 열었다. …… 루빈이 적절하게 지적한 대로 그는 프로이트의 고독한 자기 분석에 비길 만한 부단한 자기 대결을 성취해 낸〉[140] 것이다.

하지만 그것은 새로움이 주는 낯섦이나 생소함 이상으로 원시주의와 기하학주의의 공시적 결합을 통한 급진적인 변형이었기 때문에 당시에 모든 사람들은 놀라움을 느꼈다. 피카소에게도 그것은 세계관의 변화, 즉 물질의 세계에 대한 자연적, 전통적 인식과 표현에서 나름대로의 인식론적 단절을 실행하는 철학적 변화였다. 한스 제들마이어도 〈피카소의 미술은 자연의 본보기나 고대의 본보기와 단절하고 있다. 그의 미술은 이미 더 이상 완벽한 총체적 인간을 추구하지 않는다. 그의 미술은 전체적인 지각 능력을 상실했다. 그의 미술은 껍질을 차례차례 벗겨서 자연 존재

140 피에르 덱스, 앞의 책, 183면.

의 내적인 구조를 드러내기 위하여 계속 깊숙이 파고들어가 진정한 뜻에서 거대한 괴물상을 노출시키기에 이르렀다〉[141]고 평한다.

피카소가 시도하는 단절은 단지 양식이나 기법상의 피상적 차이나 외피적 다름을 통한 것이 아니라 존재의 내적 구조에 대한 새로운 인식에서 비롯된 것이었다. 그것이 아름답기보다 낯선 괴물처럼 추해 보이는 까닭도 거기에 있다. 회화의 원초적 형태에 대한 물음에서 출발한 그의 조형 철학은 인간 존재에 대한 표현에 있어서 보는 이의 눈을 속일 정도로 완벽한 아름다움을 구사할 필요가 없었다. 오히려 그는 〈나는 박물관에 걸린 아름다움에 반대한다〉고 외칠 정도였다.

그 때문에 「자화상」이나 「아비뇽의 아가씨들」에서부터 선보인 기하학적 표현형이 「숲 속의 나부: 숲의 요정」(1908), 「배와 여인: 페르낭드」(1909), 「앙브루아즈 볼라르의 초상」(1910, 도판 105)에서처럼 큐브화될수록 점점 더 추하게 보이기까지 했다. 「숲 속의 나부」에서 보듯이 낯섦은 신기新奇할 뿐 아름다움을 자아내지는 않는다. 대개의 경우 아름다움은 동질성처럼 익숙함에서 비롯되기 때문이다. 본래 전인미답의 처녀지에 대한 생소함이나 낯섦은 당연히 눈에 설고 두렵게 마련이고, 그로 인해 추해 보일 수도 있는 것이다.

레오 스테인Leo Stein이 「아비뇽의 아가씨들」을 보고 〈지독하게 혼란스럽다〉고 평한다든지 마티스와 드랭이 크게 놀란 나머지 피카소가 끔찍한 고독에 빠져 있다 보니 그런 작품을 그리게 되었다고 평했던 까닭도 거기에 있다. 드랭은 〈피카소가 어느 날 그 대형 그림(244×234센티미터) 뒤에서 목을 맨 채 발견될 것〉[142]이라고까지 말할 정도였다. 칸바일러도 〈이 그림은 누군가 불을 내

141 한스 제들마이어, 『중심의 상실』, 박래경 옮김(서울: 문예출판사, 2001), 286면.
142 피에르 덱스, 앞의 책, 190면.

뽑기 위해 석유를 입 안에 머금은 것 같다〉고 한다든지 〈그 작품은 정신 나간 괴물 같은 것으로서 모두에게 충격을 준다〉고 하여 낯섦에 몹시 당황했다. 피카소의 작업실을 찾은 화상 앙브루아즈 볼라르와 비평가 펠릭스 페네옹Félix Fénéon도 그 작품을 전혀 이해하지 못하고 돌아갔는가 하면 피카소의 적극적인 지지자였던 시인 기욤 아폴리네르도 마찬가지였다.

다만 피카소로 하여금 그렇게 하도록 고무시킨, 그 변화의 원천이 무엇인지를 이해하는 변함없는 지지자 거트루드 스타인Gertrude Stein만이 〈하나의 사물을 창조하는 자는 그것을 추하게 만들지 않을 수 없다. 고밀도의 노력과 투쟁의 결과 추한 것이 만들어지기 때문이다. 그의 뒤를 따르는 이들은 이를 아름다운 것으로 만들 수 있다. 왜냐하면 그들은 자신이 무엇을 하고 있는지, 곧 이미 어떤 것이 만들어져 있는지를 알고 있기 때문이다. 하지만 그것을 처음으로 만들어 내는 이는 자신이 만들어 낼 것이 어떤 것인지 모르기 때문에 불가피하게 추함을 취할 수밖에 없다〉[143]라고 평했다.

이처럼 그가 새롭게 시도하는 큐비즘의 양식은 보는 사람마다 낯섦과 추함으로 당황케 하거나 경악시켰다. 그것은 이전의 어느 것보다도 탈정형의 정도가 심했고, 대상에 대한 인식과 조형의 패러다임(양식)이 달랐기 때문이다. 피카소 자신도 〈큐비즘이 새로운 예술의 싹이 아니다〉라고 말하면서도 그것을 〈뜻밖의 발견〉이라고 자평한다. 평면(비입체) 예술로서 조형 양식의 역사가 큐비즘으로 인해 별안간 인식론적 단절을 맞이하게 되었음을 그는 우회적으로 말하고 있다. 다시 말해 공간 지각을 나타내는 지수로서의 차원들dimensions과 그것에 의한 공간 인식, 그리고 거기서 대상에 대하여 이루어지는 인식론적 작용과 그 한계를 극복하려

143 피에르 덱스, 앞의 책, 188면.

는 표현 양식에서의 혁신을 그렇게 말한 것이다.

그것은 마치 과학사가 토머스 쿤Thomas Kuhn이 패러다임의 급변으로 인한 과학사의 급진적 변화를 설명하는 방식과도 유사하다. 토머스 쿤은『과학 혁명의 구조The Structure of Scientific Revolutions』(1962)에서 과학의 진보가 누적적, 점진적으로 이루어진다는 종래의 귀납법적 인식을 대신하여 급진적, 혁명적으로 진행된다고 주장한다. 그것은 아인슈타인의 상대성 이론처럼 새로 등장한 뜻밖의 패러다임이 이전의 것과 인식론적으로 단절하며, 과학의 역사를 〈정상 과학 → 이상 현상 → 위기 → 혁명 → 새로운 정상 과학〉의 과정으로 진일보시킨다는 것이다. 이를테면 고전 물리학에서 뉴턴의 역학이 아인슈타인과 하이젠베르크나 슈뢰딩거의 양자 역학에 의해 현대 물리학으로 획기적인 발전을 가져온 경우가 그러하다.

실제로 현대 물리학의 영향을 받은 입체주의의 등장도 그 내용과 방식에서 그것과 무관하지 않다. 피카소에 의해 평면 위에서 기하학적으로 큐브화된 인간의 입체적 형상들 또한 내용뿐만 아니라 의미의 생성 과정에서 쿤이 제시하는 단절적 역사인식의 과정과 크게 다르지 않기 때문이다. 「자화상」 이래 그의 회화 공간은 더 이상 종전과 같이 단일 시점視點의 원근법에 얽매이지 않았다. 모든 대상들은 제각기 다른 시점에 의해 마치 상대적 시공간과 공간적 동시성이 기하학적으로 구성되어 더욱 더 입체화되어 갔다.

이를테면 「자화상」 이후 4년 뒤에 그린 「칸바일러의 초상」(1910)이나 「앙브루아즈 볼라르의 초상」(도판105)에서는 형태의 와해가 더욱 심화되어 빛이 발산하는 스펙트럼처럼 일종의 프리즘 현상을 나타낸다. 파편화된 조각들이 화면 전체를 불규칙하게 구성하고 있기 때문이다. 기하학적 비례가 변형되고, 서로 다른 조

각들로 인해 윤곽과 형태가 다중 분할적으로 파편화되었음에도 초상 인물이 누구인지는 식별하기 어렵지 않다. 도리어 크고 작은, 깨진 유리 조각 같은 파편들이 다초점에 의해 그가 분석한 대로 분산되거나 겹쳐졌고(중층화되었고), 명암 또한 부분적으로 세분화됨으로써 앙브루아즈 볼라르와 다니엘헨리 칸바일러의 형상을 더욱 입체적으로 부각시켰다.

그가 감행한 단일 초점의 해체(탈구축)와 다중분할 초점에 의한 신구축neo-construction은 쇠라의 공간 분할 묘사법과는 비교되지 않는 새로운 공간 분할법이었다. 그는 유클리드적 공간에서의 기하학적 비례와 원근의 원리를 무시한 비기하학적 분할법을 동원했다. 다시 말해 표면이나 표층의 직선들을 통해 면을 세분화하는, 이른바 〈표면의 파편화fragmentation de la surface〉로 형상을 탈구축함으로써 새롭게 구축하는 이율배반적이고 〈불확정적인〉 공간 분할법을 실험한 것이다.

(f) 피카소와 브라크의 상호 텍스트성

마치 파편화된 상대적 공간 내에서 역학적 에너지가 각기 다른 방향으로 동시에 작용하는 듯한 이러한 분석적 입체주의의 경향은 1907년 「아비뇽의 아가씨들」(도판104)에 매료된 조르주 브라크와 교류를 시작하면서 더욱 두드러졌다. 이때 피카소와 브라크는 회화의 내적, 미학적 지향성intentionnalité에 대한 인식론적 단절(지향성의 표현을 덩어리mass에서 조각fragments으로 전환함으로써)을 시도하고 있는 자신의 상대를 서로 발견했다. 그들은 이처럼 새로운 인식과 표현에 대한 공감과 공유를 통해 초기의 입체주의를 새로운 패러다임으로 자리매김하기 위해 상호 작용했다. 이른바 〈분석적 입체주의〉는 그들이 공유하고 있는 조형 욕망의 외연을 폭넓게 차지하며 교집합을 이루기 시작한 것이다.

1907년 가을 아폴리네르의 작업실에서 열린 파티에서 만난 두 사람은 위협적인 경쟁자에서 공감할 수 있는 친구 사이가 되었다. 그때부터 그들은 수년 동안 큐비즘을 함께 개척해 나갔다. 이듬해 여름 그들은 동시에 시골로 떠났다가 파리로 돌아온 뒤 그동안 자신들이 떨어져서 그린 그림들이 너무나 흡사하다는 사실에 놀라지 않을 수 없었다.[144]

　　그들의 작품에는 자연스레 상대의 미학적 지향성이 삼투되어 있었고 습염되어 있었다. 브라크가 「아비뇽의 아가씨들」을 보고 난 뒤 그린 「대누드」(1907~1908)처럼, 그것들은 텍스트로서 소리 없이 혼성 모방pastiche을 하거나 상호 텍스트성[145]을 드러내고 있었다. 무엇보다도 그들은 한동안 같은 건물에 살며 자주 만나고 상대방의 작품을 많이 보아 왔기 때문이다. 브라크는 1950년 『예술의 수첩Cahiers d'Art』이라는 잡지와의 인터뷰에서 1907~1908년 자신과 피카소와의 관계를 가리켜 같은 로프에 함께 묶여 있는 두 등반가를 상징하는 〈하나 되기cordée〉와 같았다고 회고한 바 있다. 당시에 피카소도 페르낭드보다 〈나를 가장 사랑하는 여자는 브라크〉[146]라고 비유할 정도였다.

　　실제로 당시 그들이 그린 그림들은 작가를 밝히지 않는다면 오늘날에도 외관만 가지고는 누구의 것인지를 구분하기 어려울 정도로 서로 닮았다.[147] 이를테면 브라크의 「기타와 아코디언」(1908), 「라 로슈귀용의 풍경」(1909), 「바이올린과 주전자」

144　인고 발터, 『파블로 피카소』, 정재곤 옮김(서울: 마로니에북스, 2005), 40면.

144　인고 발터, 『파블로 피카소』, 정재곤 옮김(서울: 마로니에북스, 2005), 40면.
145　크리스테바가 1966년 처음 사용한 상호 텍스트성intertextualité이라는 개념은 텍스트들 간의 상호성을 의미한다. 그것은 〈모든 텍스트는 다른 텍스트를 받아들이고 변형시키는 것〉이라든지 〈텍스트와 텍스트, 또는 주체와 주체 사이에서 일어나는 모든 지식의 총체〉를 가리킨다.
146　그 때문에 페르낭드는 브라크를 좋게 생각한 적이 없었다. 오히려 그를 투기하며 싫어했다. 그녀는 〈브라크의 목소리와 몸짓에 천박함과 거친 면이 있었다〉고 하는가 하면 〈그의 신뢰할 수 없는 기질, 어색한 태도, 음흉스러움, 즉 그의 전형적인 노르만 기질〉을 비난했다.
147　노버트 린튼, 『20세기의 미술』, 윤난지 옮김(서울: 예경, 1993), 57면.

(1910, 도판106), 「바이올린과 항아리」(1910,) 「과일 접시와 유리
잔」(1912), 그리고 피카소의 「탁자에 놓인 빵과 과일 그릇」(1909,
도판92)이나 「호르타 데 에브로」(1909), 「만돌린을 켜는 소녀」
(1910, 도판107), 「등나무 의자가 있는 정물」(1912) 등이 그것이
다.

특히 분석적 입체주의를 대변하는 피카소의 작품 「앙브루
아즈 볼라르의 초상」(1910, 봄)과 「칸바일러의 초상」(1910, 가을)
을 그리던 사이에 파니 텔리에를 누드 모델로 하여 그린 「만돌린
을 켜는 소녀」는 브라크의 영향이 두드러져 누구의 것인지 분간하
기 어려운 정도이다. 더구나 피카소의 「파이프 담배를 피우고 있
는 사람」(1911)과 브라크의 「파이프를 물고 있는 사람」(1912)의
경우에는 더욱 그렇다. 그것들에는 상호 텍스트성이, 나아가 그
이상의 입체주의 유전 인자형génotype들이 공유되어 있기 때문이다.

그뿐만이 아니다. 〈종합적 입체주의〉[148]가 시작되는
1912년 즈음부터 브라크와 피카소는 평면의 공간에서 촉각적 양
감의 효과를 높이기 위해 표면의 파편화 실험을 새롭게 시도한다.
다름 아닌 파피에 콜레papier collé ── 피카소의 마분지와 철사로 만
든 「기타」(1912)나 브라크의 「병, 유리잔, 바이올린」(1912~1913)
에서 보듯이 입체주의 효과를 더하기 위해 신문지나 마분지, 나뭇
결 무늬의 벽지 조각, 차표나 상표, 끈 따위나 인쇄물을 찢어 붙이
는 기법 ── 나 데쿠파주découpage ── 피카소의 「안락의자에 앉은 여
자」(1913, 도판109)에서 보듯이 나무나 금속, 유리의 표면에 그림
을 그린 것처럼 보이도록 그림을 오려 붙이는 기법 ── 를 통해 그

148 이른바 〈종합적 입체주의〉란 미술 작품이 자연이 아닌 예술이나 인공물에서 유래한 각 요소들의 조
합으로 창조된다는 의미에서 새롭게 시도된 입체주의 기법에 붙여진 개념이다. 예컨대 피카소는 「등나무
의자가 있는 정물」(1912)에서 그림의 3분의 1을 프린트된 유포 조각을 사용함으로써 입체주의적 물체들,
신문, 파이프, 유리잔 등이 그 위에 놓여 있는 것 같은 표면의 역할을 하게 했다. 브라크가 「파이프를 물고
있는 사람」(1912)에서 인쇄된 벽지를 사용하여 배경의 나무판자처럼 보이게 한 것도 마찬가지 이유였다.
노버트 린튼, 앞의 책, 62~64면.

들은 똑같이 공간의 틈새와 층위를 미세한 음영으로 표현하여 입체적 양감을 드러낸 경우가 그것이다.

1912년 10월 피카소가 소르그Sorgue에서 브라크에게 〈친애하는 나의 친구 브라크, 나는 요즘 종이와 모래를 이용한 자네의 최근 방식을 사용하고 있다네. 나는 기타를 하나 상상하면서 우리의 끔찍한 화폭에 약간의 모래를 쓰고 있다네〉[149]라고 적어 보낸 편지에서 알 수 있듯, 파피에 콜레는 곧 브라크의 방식이었다. 피카소는 한 달여 전에 브라크가 처음 선보인 그 방식으로 벽지나 신문지 콜라주가 곁들여진 파피에 콜레 작품 「기타」, 「쉬즈 병」(1912) 등을 그리고 있었던 것이다. 시인 아폴리네르도 당시 그들이 입체주의를 〈종합적으로〉 표현하기 위해 시도한 새로운 표현 방법인 파피에 콜레(또는 데쿠파주)를 가리켜 〈현대 도시인의 삶의 체험을 전달하는 데 매우 적합한 기법〉이라고 찬양했다.

만년에 브라크가 앙리 루소의 연구가인 도라 발리에Dora Vallier에게 〈나를 몹시 매혹시켰던 것, 그리고 입체주의의 방향을 이끌었던 것은 내가 느낀 새로운 공간을 물질로 전환시키는 것이었소. 그래서 나는 우선 정물화를 그리기 시작했지. 왜냐하면 정물화에는 일종의 만질 수 있는, 거의 손에 닿는다고도 말할 수 있는 공간이 있기 때문이오. …… 나를 매혹시킨 것은 바로 그 입체적 공간이었소. (파피에 콜레에 의한) 공간의 탐색이야말로 입체주의 탐색의 으뜸가는 목적이었소〉[150]라고 술회한 까닭도 거기에 있다.

하지만 그들은 무슨 이유에서 각종 생활용품 같은 인공물의 조각 붙이기를 통한 입체주의 실험을 〈분석적에서 종합적으로〉 전환하려 했을까? 우선 입체주의에서 〈분석적analytique〉이란, 공간의 기하학적 분할을 의미한다. 그것은 「앙브루아즈 볼라르

149 피에르 덱스, 『창조자 피카소 1』, 김남주 옮김(파주: 한길아트, 2005), 284면, 재인용.

150 피에르 덱스, 앞의 책, 228~229면, 재인용.

의 초상」이나 「칸바일러의 초상」에서 보듯이 어디까지나 평면에서의 입체적 양감을 극대화하기 위해 면을 불규칙하게, 그리고 불확정적으로 파편화하는 방식을 가리킨다. 하지만 거기에는 굳이 경험적, 사실적인 체험에 의한 의미 분석이 아니어도 상관없다. 훗날 추상 미술의 발단을 분석적 입체주의에서 찾는 까닭도 거기에 있다.

하지만 〈종합적synthétique〉이란, 분석 철학에서 말하는 〈경험적empirique〉이라는 뜻이다. 그것은 모든 철학적 언어도 논리적 엄밀성과 명료성을 지닌 분석적 물리 언어로 환원 가능해야만 새로운 철학으로 거듭날 수 있다고 주장하는 논리 실증주의와 달리, 철학이 해야 할 일이란 언어들을 분석적 용법에서 일상적(경험적)인 용법으로 환원시키는 것이라고 주장하는 일상 언어학파들의 반성적 회심의 동기와 비슷하다. 〈우리 모두는 언어의 의미에 대한 분석의 마술에 걸린 희생물〉이라는 반성에서 〈철학의 목적은 파리통 속의 파리에게 갈 길을 알려 주는 데 있다〉든지 〈모든 것을 있는 그대로 놓아 둔다〉[151]는 후기 비트겐슈타인의 다분히 치료적인 생각이 그것이었다.

이렇듯 피카소의 종합적 입체주의의 실험도 평면 위에서 단지 이미지와 아이디어만으로 이뤄지는 단순한 사고思考 실험으로서의 도상圖上 실험이 아니라, 실제 생활에서의 경험적 도구인 인공물들을 평면 위에 직접 〈개입시키는〉 구체적 체현體現 실험으로서의 도상途上 실험인 것이다. 그 때문에 벽지, 신문지, 나무판자, 모래 등을 오려 붙이는 그러한 입체 실험의 경험적 과정을 〈종합적〉이라고 일컫는 것이다.

151 새뮤얼 스텀프, 제임스 피저, 『소크라테스에서 포스트모더니즘까지』, 이광래 옮김(파주: 열린책들), 666면.

(8) 피카소의 전쟁과 평화

피카소는 전쟁과 평화에 대하여 남다른 관심을 보인 화가였다. 파피에 콜레로 작품을 제작하려 했던 의도에도 그와 같은 시사 문제에 대한 관심을 우회적으로 표현하려는 생각이 내재되어 있었다. 입체주의에 대한 표현 방식을 삼차원적인 아상블라주assemblage로, 즉 〈종합적〉 입체주의로 전환한 데에도 신문지 조각 등 다양한 인공물들을 개입시킴으로써 현실에 참여하려는 의도가 사전에 계산되어 있었던 것이다. 이를테면 「파이프 담배를 피우고 있는 사람」(1911)이나 「등나무 의자가 있는 정물」(1912), 「기타, 악보와 유리잔」(1912, 도판108), 「병, 유리잔, 바이올린」(1912~1913)에서 당시 파리의 대표적인 신문인 『르 주르날Le Journal』을 고의로 오려 붙임(참여)으로써 정치 사회적 앙가주망engagement을 비유적으로 드러낸 것이 그것이다.

더구나 피카소는 파피에 콜레 작품인 「쉬즈 병」이나 「병, 유리잔, 바이올린」, 「기타, 악보와 유리잔」 등에 1911년 11월 18일자 『르 주르날』의 기사를 오려 붙였다. 거기에는 불가리아, 세르비아, 몬테네그로가 터키를 침범함여 일어난 발칸 전쟁에 관한 기사가 있는가 하면 이름으로 평화를 옹호하는 장 조레스Jean Léon Jaurès[152]의 긴 연설문이 실려 있는 신문도 있었다. 〈그것은 전쟁에 반대하는 것을 보여 주는 나만의 방식이었네〉[153]라는 피카소의 주장처럼 무엇보다도 전쟁에 항의하기 위해 그가 보여 준 일종의 프로테스트였다. 그 밖의 여러 작품에도 다른 종잇조각보다도 〈Le

152 장 조레스는 프랑스의 국제 사회주의 운동 지도자였다. 베르그송, 뒤르켕과 동기이며, 파리 고등 사범 학교에서 철학을 공부했다. 그는 1885년 총선에 출마하여 국회에 들어간 뒤 사회주의자로서 이상주의, 인도주의의 역할을 중요시하여, 〈혁명과 개량의 종합〉을 제창했다. 1904년 잡지 『뤼마니테L'Humanité』를 창간하여 암살당할 때까지 주필을 맡았다. 제1차 세계 대전에 앞서 격화된 국제 긴장 속에서 그는 제2인터내셔널 지도자의 한 사람으로 독일, 프랑스의 화해를 호소하며 평화 유지에 노력을 기울였지만 1914년 파리에서 편집자들과 저녁식사 도중 우익 광신자 라울 빌랭의 총탄에 쓰러졌다.

153 피에르 덱스, 앞의 책, 287면, 재인용.

Journal〉이 보이도록 일부러 그 신문지만을 오려 붙였다. 1912년 1월 수상에 오른 뒤 5월에 제9대 대통령이 된 보수적 공화파인 레몽 푸앵카레Raymond Poincaré가 군대의 지위를 높이고 국민적 일체감을 고양시키려는 노력의 일환으로 러시아와 협력하여 독일과의 〈전쟁 놀이〉를 준비하고 있었기 때문이다.

　　하지만 평화주의자 피카소가 전쟁의 참혹함에 반대하여 나름대로의 적극적인 반전 운동을 벌이게 된 것은 1936년 2월 19일부터 일어난 조국 스페인의 내전 때문이었다. 한 국가의 내전이지만 국제전이 되어 버린 20세기 〈인류의 양심 전쟁〉, 또는 〈지성 대 반反지성의 대결〉로 상징되는 스페인 내전을 그는 전쟁의 참상을 고발하는 작품 「게르니카」(1937, 도판112)로 반전에 대한 강렬한 인상을 세상에 전했다.

　　독일의 나치, 이탈리아의 파시스트의 등장에 위협을 느낀 유럽의 좌파가 인민 전선을 결성하여 그것과 대치하면서 스페인의 운명에 어두운 전운이 내려앉기 시작했다. 1931년 처음으로 왕정으로부터 주권을 찾아온 공화정은 단지 허울이었을 뿐 귀족, 군부, 교회 등 여전히 막강한 우익의 힘 때문에 정치력을 제대로 발휘하지 못했다. 1933년 선거에서 우익이 승리하자 이듬해 시민들은 전국에서 봉기하기 시작했고, 1936년 2월 총선에서 공산주의자, 무정부주의자, 노동자를 대변하는 인민 전선의 결성에 동력이 되었으며, 결국 정권도 그들 좌익에게 넘어갔다.

　　하지만 인민 전선이 집권한 지 5개월도 지나지 않아 1936년 7월 18일 우익의 지지를 받는 프랑코 장군이 군대를 동원하여 반란을 일으키자 이들 반군과 시민군 사이에 내전이 일어났다. 시민군의 저항은 뜻밖에 강력하였고, 이에 당황한 프랑코가 모로코의 병력을 동원하려 하자 이탈리아의 무솔리니와 1935년부터 영토 확장에 본격적으로 나선 독일의 히틀러가 10만 명의 군

대와 자금을 지원하여 시민들을 무차별적으로 학살하는 참극이 벌어졌다.

이에 대한 응전의 양상도 만만치 않았다. 반인륜적 반지성에 맞서기 위해 전세계의 지성인들이 나선 것이다. 선량한 시민의 결단과 결사항전을 대규모의 무력으로 제압한, 인류 역사상 가장 비열하고 부도덕한 정치 권력인 파시스트와 나치스의 만행을 규탄하기 위해 『인간의 조건La condition humaine』(1933)을 쓴 프랑스의 소설가 앙드레 말로André Malraux를 비롯하여 학생, 교수, 의사 등 세계의 지성인들이 무기를 들고 스페인으로 모여들었다. 50여 개국의 5만 여명으로 구성된 이른바 〈국제 여단International Brigades〉이라고 불리는 국제적인 좌파 연대 의용군은 인도주의의 명분 아래 1939년 내전이 끝날 때까지 참전했다.

이 양심 전쟁에 소설가 어니스트 헤밍웨이Ernest Hemingway도 기자로 종군하면서 그곳에서 자행되는 야만적 참상을 전 세계에 폭로했다. 또한 시간이 지나자 내전을 배경으로 하여 역사와 인류에 대한 양심선언과도 같은 소설 『누구를 위하여 종은 울리나For Whom the Bell Tolls』(1940)를 내놓기까지 했다. 〈어떤 이의 죽음도 나 자신의 소모이려니 그건 나 또한 인류의 일부이기에, 그러니 묻지 말지어다, 누구를 위하여 종은 울리느냐고, 종은 바로 그대를 위하여 울리는 것이다〉라는 말로 인류에게 충고하기 위해서였을 것이다.

또한 스페인 출신의 위대한 첼리스트 파블로 카살스Pablo Casals는 프랑코 독재 정권에 항의하다 쫓겨난 1937년 이후 스페인 국경 근처에 위치한 프랑스 남부의 소도시 프라드Prades에서 망명 생활을 하며 프랑코에게 저항하기 위해 일체의 연주를 중단했다. 1950년 세계의 음악인들은 그에 대한 존경의 표시로 〈프라드 음악제〉를 열어 주기도 했다. 그때부터 그곳에서는 매년 5~6월이면

실내악 음악제가 열린다.

스페인 내전으로 인한 헤밍웨이의 반전 소설, 카살스의 연주 거부 그리고 그것들 이상의 파장을 직접적으로 불러온 예술적 시위demonstration는 피카소의 작품 「우는 여인」(1937, 도판110)과 「게르니카」(도판112)였다. 다시 말해 나치의 공습으로 고향이 초토화된 데 대한 분노와 탄식, 나아가 나치 독일에 대한 적개심을 드러낸 「게르니카」와 이어서 전쟁의 비극을 배후에서 감당해야 하는 여인들의 심경을 대변하기 위해 그린 「우는 여인」이 그것이다.

게르니카의 참상에 대하여 영국의 대표적인 일간지 「타임스The Times」는 1937년 4월 27일자의 르포 기사에서 〈바스크 지방에서 가장 오래된 도시이자 문화 전통의 중심지인 게르니카가 어제 오후 반란군의 공중 폭격으로 완전히 초토화되었다. 방어 능력이 없으며 전선에서도 아주 멀리 떨어져 있는 이 도시에 폭격은 45분간 계속되었다. 이 짧은 시간 동안 독일제 융커와 하인켈 폭격기, 또 하인켈 전투기들로 편성된 강력한 항공대가 어떤 것은 무려 5백 킬로그램에 달하는 폭탄들을 끊임없이 퍼부었다. 그런가 하면 전투기들은 밭으로 달아나는 주민들에게도 무차별적으로 기관총을 쏘아 댔다. 그 때문에 게르니카는 순식간에 불바다로 변했다〉[154]고 보도함으로써 세계의 이목이 그곳에 쏠리게 했다.

하지만 그 기사의 일시적 보도보다 더 큰 관심을 불러일으킨 것은 기사가 보도된 지 한 달도 채 지나지 않아 선보인 피카소의 작품 「게르니카」였다. 이미 세계의 지성인을 대표한 레지스탕스로서 앙드레 말로와 헤밍웨이가 내전에 직접 참여하여 관심이 세계적으로 고조되었던 터에 피카소는 그 처참한 죽음의 참상을 입체적으로 공개한 것이다. 하지만 게르니카의 트라우마, 즉 전쟁외상 신경증The Traumatic Neuroses of War은 그것으로 끝이 아니었다.

154 인고 발터, 『파블로 피카소』, 정재곤 옮김(서울: 마로니에북스, 2005), 67면, 재인용.

오히려 게르니카의 충격은 피카소로 하여금 에칭화 「프랑코의 꿈과 거짓말」(1937)을 연작으로 발표하게 했다. 게다가 그는 그 에칭들보다도 〈아이들의 고함 소리, 여자의 고함 소리, 새와 꽃의 고함 소리, 공사장, 돌, 벽돌의 고함 소리, 가구, 침대, 의자, 커튼, 냄비의 고함 소리, 고양이, 종이의 고함 소리, 긁히는 냄비의 고함 소리, 목구멍을 찌르는 연기의 고함 소리, 보일러가 끓으며 내는 고함 소리, 비의 고함 소리, 바닷새들의 고함 소리〉[155]를 글로 덧붙이며 비오듯 쏟아지는 〈폭격 충격bombing shock〉으로 인한 고통과 비명이 귓가에 들리는 듯 절규하고 있었다.

하지만 전쟁의 트라우마는 죽음에 대한 절규만으로 부족했던 격정과 비애를 결국 통곡하게 했다. 그해 10월에 그린 「우는 여인」에서였다. 고함치고 절규하던 피카소가 통곡하는 것이다. 훗날 이를 두고 그는 전쟁 때문에 자신의 그림이 변했다고까지 말할 정도였다. 죽음에 대한 실존적 체험이 그에게 미에 대한 본질적 이해를 달리해 준 것이다. 〈나는 전쟁 장면을 그린 적이 없다. 나는 신문 기자처럼 기삿거리를 찾아 전쟁터를 헤매는 화가가 아니기 때문이다. 하지만 당시 내가 그린 그림에는 분명 전쟁이 담겨 있다. 아마 나중에 역사가는 전쟁의 영향으로 내 그림이 변했다는 사실을 증명할지도 모른다〉[156]고 그는 회고한다. 인고 발터도 〈피카소는 이전의 큐비즘 작품들에서 일상적 사물과 그것을 파괴된 형태(아상블라주나 콜라주)로 표현한 것을 대조해 보여 주었다. 그런데 (전쟁으로 인해) 이제는 파괴 자체가 여러 겹으로 이루어진다. 피카소 작품(아상블라주)의 핵심을 이루는 조각난 형태가 파괴되고 찢어지고 뒤섞인 모티브를 모두 생성하게 된 것이다〉[157]

155 인고 발터, 앞의 책, 67면, 재인용.

156 인고 발터, 앞의 책, 68면, 재인용.

157 인고 발터, 앞의 책, 70면.

라고 평한다. 이렇듯 〈파괴〉는 개인의 예술 행위가 아니라 파시스트들의 비열한 전쟁 행위였음을 고발해야 하는 아이러니를 피카소는 또 다른 작품들로 보여 준 것이다. 그에게 〈파괴〉와 〈파열〉은 더 이상 새로운 입체 미학을 실험하기 위한 수단이 아니었다. 전쟁은 아상블라주가 아니라 비극적 파괴 자체일 뿐이기 때문이다. 그것이 남긴 것은 아상블라주의 미학이 아니라 오로지 삶의 비극적 파탄뿐이었기 때문이다.

⒣ 실패한 공산주의자, 파블로 피카소
하지만 전쟁의 세기인 〈20세기의 장송곡〉은 끝나지 않았다. 1944년 8월 파리는 나치 독일로부터 해방되었고, 피카소도 공산당에 자발적으로 입당했다. 전쟁은 피해자를 가해자 못지 않은 이데올로그로 만든 것이다. 그 때문에 작품을 통한 그의 앙가주망도 스페인 내전 때와는 전혀 달라졌다. 나치의 점령하에서 극심한 비인간화를 목격한 그가 제2차 세계 대전에 대해 보여 준 반응은 버려진 납골당처럼 수백만의 시체가 나뒹굴던 모습을 그린 「시체 안치소」(1944~1945, 도판111)였다. 그는 학살의 현장이었던 나치의 집단 수용소에서 풀려난 사람들이 전하는 반인륜적 도살 행위에 관한, 즉 이성이 마비된 채 저지른 집단적 광기에 찬 만행에 관한 보도 내용을 그리고자 했던 것이다. 그는 그것을 하나의 작품이기보다 꼭 남겨야 할 사료史料로서 그리려 했을 것이다. 왜냐하면 피카소는 이미 이데올로그(공산당원)로서, 즉 좌파적 역사의식에 충실한 예술가로 변신하기 시작했기 때문이다.

특히 1950년의 한국 전쟁은 당시 프랑스의 지성인들에게 공산주의에 대한 자신의 이념을 분명히 하는 계기나 다름없었다. 이를테면 한국 전쟁에 관해 메를로퐁티Maurice Merleau-Ponty와 사르트르가 견해를 달리하며 그동안의 우정마저도 저버리게 되었다든

지, 알베르 카뮈Albert Camus와 장폴 사르트르와의 관계는 물론, 레몽 아롱Raymond Aron과 사르트르와의 돈독했던 우정마저도 마찬가지가 되었다. 1943년부터 비밀리에 레지스탕스 신문『전투Combat』를 카뮈와 함께 발행해 온 사회학자이자 저널리스트였던 레몽 아롱은 한국 전쟁을 계기로 소련을 비난하며 파리 고등 사범 학교의 동기 동창이자『현대Les Temps Modernes』(1945)를 함께 발행한 사르트르와 멀어졌다. 사르트르가 공산주의와 소련의 스탈린Iosif Stalin을 옹호하는 태도를 보였기 때문이다.

현상학자 모리스 메를로퐁티와 사르트르의 관계도 마찬가지였다. 메를로퐁티는 한때『휴머니즘과 테러: 공산주의론Humanisme et terreur. Essai sur le problème communiste』(1947)에서 〈진보적 폭력〉의 개념을 앞세워 소련의 국가적 테러리즘을 정당화해 왔지만 한국 전쟁을 일으킨 스탈린의 비도덕성을 격렬히 비난하며 공산주의는 물론 사르트르와도 등을 돌렸다.『이방인L'étranger』(1942)을 출간한 이후 더없이 돈독했던 카뮈와 사르트르와의 관계도 한국 전쟁 이후 마찬가지로 변했다. 일체의 정치 권력을 비난하는 카뮈는 스탈린주의와 프랑스 공산당에 반대하며 반공주의자가 되었고, 이에 못마땅해 한 사르트르도 〈모든 반공주의자는 개다〉라는 극단적 표현으로 응수한 것이다. 이처럼 사르트르를 제외한 파리의 많은 지성인들은 한국 전쟁을 일으킨 소련의 스탈린과 프랑스 공산당에 등을 돌리거나 철저한 반공주의자로 전향했다.

하지만 이념에 따라 거취를 분명히 한 사상가들과는 달리 아마추어적 이데올로그였던 화가 피카소의 경우는 그렇지 못했다. 피카소는 1944년 난세의 자구책으로서 프랑스 공산당에 입당한 이후 비교적 열심히 활동하는 당원이었다. 이를테면 그는 1949년 스탈린의 70회 생일에 맞추어 그에 대한 경의를 표하기 위해 〈스탈린 동지의 건강을 위해〉라는 글귀가 쓰여진 잔을 들어

올리는 손을 그린 바 있다. 그런 이유에서도 그는 1950년 11월 프랑스 공산당의 주선으로 〈레닌 평화상〉을 받기까지 했다. 한국 전쟁 이전에 그는 이미 평화주의 운동을 전개하는 순진한 공산주의자로서 자리매김한 것이다.

그럼에도 불구하고 공산주의 이데올로기로 무장하지 못한 어설픈 이데올로그였던 그는 1951년 1월 18일 한국 전쟁으로 인한 전쟁 트라우마와 〈평화적 이념〉[158]이 내면에서 순수하게 상응하여, 스탈린에 의해 자행된 전쟁이라는 사실을 잠시 뒤로한 채, 「한국에서의 학살」(1951, 도판114)을 통해 전쟁의 비극을 적나라하게 고발했다. 나폴레옹 군대에게 짓밟힌 스페인의 선량한 시민들을 그린 프란시스코 데 고야의 「1808년 5월 3일」(1813~1814, 도판113)을 모사한 그 그림은 학살당하기 전에 임신한 여자들과 아이들이 로봇 같은 군인들과 대치하고 있는 비극적인 전쟁화였다.

그러나 「한국에서의 학살」은 공산당원으로서 그가 저지른 돌이킬 수 없는 과오나 다름없었다. 다시 말해 그것은 열렬한 공산당원으로서 향후 피카소의 어두운 운명을 예시하는 시그널이 되고 말았기 때문이다. 3개월이 지나 열린 〈1951년 5월〉 전에 출품된 이 작품은 열렬한 공산당원이었던 루이 아라공에 의해 〈젊은이들은 그 자체로서 미술사의 창고로 여겨지는 이 성가신 천재에게서 관심을 돌렸다. 대중으로 하여금 피카소에 관해 알고 있는 것을 잊어버리도록 만들어야 했다〉[159]고 혹평을 받은 바 있다. 그뿐만 아니라 프랑스 공산당도 이 작품을 공개적으로 거부했다. 〈군인들에게 내맡겨진 그 벌거벗은 여자들 그림에서 영웅적인 한

158 그는 1949년에 태어난 딸의 이름조차 평화를 상징하는 팔로마paloma(비둘기)로 지을 만큼 평화의 이념에 빠진 화가였다.

159 피에르 덱스, 『창조자 피카소 2』, 김남주 옮김(파주: 한길 아트, 2005), 228면, 재인용.

국 공산당 동지들의 모습을 어떻게 찾아내야 하는냐〉는 문제 때문이었다.

이 그림이 실패로 끝나자 피카소는 당의 신임을 회복하기 위한 노력에 소홀하지 않았다. 그는 1951년 9월 29일 공산당에 함께 입당한 절친한 친구이자 시인인 폴 엘뤼아르Paul Éluard가 쓰고 프랑스 공산당이 펴내는 『평화의 얼굴』의 장정판을 위한 석판화를 제작했는가 하면, 그해 겨울 그리스 공산당 지도자인 벨로야니스Beloyannis — 1952년 3월 30일 밤 다른 동료 7명과 함께 처형당했다 — 를 구하기 위해 소묘화 「카네이션을 든 남자」(1951)도 그렸다.

또한 1953년 3월 5일 74세의 나이로 스탈린이 죽자 급작스럽게 「스탈린의 초상」까지 그렸다. 하지만 그것 역시 「한국에서의 학살」과 마찬가지로 프랑스 공산당으로부터 혹평을 받았다. 23세 때의 스탈린 사진을 얻어 그린 탓에 젊은 모습으로 돌아간 이 작품은 노년에 죽은 스탈린에 대한 모독으로 여겨진 것이다. 프랑스 공산당의 기관지 『뤼마니테L'Humanité』도 이 그림이 부르주아지의 관점에서 그려졌다고 하여 공식적으로 비판했다. 〈그 위대한 예술가 동지(스탈린)가 노동자 계급에 대해 얼마나 깊은 애정을 갖고 있었는지 피카소는 잘 알고 있음에도 (스탈린의 초상화에는) 그를 추모하는 마음을 전혀 보이지 않았다〉[160]는 것이다.

다행히도 1953년 7월 12일 모스크바에서는 탈脫스탈린주의의 징조가 나타나기 시작했다. 흐루쇼프Nikita Sergeyevich Khrushchev는 부수상 라브렌티 베리야Lavrentiy Pavlovich Beria를 반역죄로 체포하고 스탈린주의를 해제한 것이다. 프랑스 공산당의 정책도 비밀 조직의 지도자 오귀스트 르쾨르를 축출하며 변화하기 시작했다. 피카소 역시 새로운 정치적 노선을 모색하며 그해 9월 초까지 「전쟁

160 피에르 덱스, 앞의 책, 237면, 재인용.

과 평화」(1953)를 그렸고, 대중들도 그를 환영했다.

하지만 1956년 2월에 개최된 소련 공산당 제20차 전당 대회에서 흐루쇼프가 스탈린의 범죄를 맹비난하자 프랑스 공산당은 그에 대해 모른 척했다. 더구나 소련이 그해 11월 헝가리 부다페스트에 강제 침입하는 데도 프랑스 공산당은 그에 대해 아무런 반응도 하지 않았다. 이에 대해 피카소와 몇몇 당원들은 당 중앙위원회에 보내는 항의 서한에 서명했다. 그러나 당의 일간지 『위마니테』마저도 이를 보도하지 않았다. 이번에는 서명자들이 특별회의 개최를 요구했다. 그래도 여전히 회의는 열리지 않았다.

그럼에도 피카소는 공산당을 (공식적으로) 탈당하지는 않았다. 〈어쨌든 가족을 떠날 수는 없지〉라고 다짐했지만 그는 「이카로스의 추락」(1957)으로 자신의 심경을 그렸다. 오늘날 피에르 덱스도 〈안전망도 없이 허공으로 떨어지고 있는 인물은 일반적으로 알려진 그대로의 이카로스라기보다는 피카소를 상징한다〉[161]고 평한다. 물론 피카소 자신은 〈1944년이 아니라 좀 더 이전에 공산주의자들에게 합류했다면 나는 결코 피카소가 될 수 없었을 것이다〉라고 하여 자신의 입당에 대해 변명한 바 있다. 하지만 피에르 덱스는 〈피카소가 특별한 의미 부여 없이 공산당에 가입함으로써 예술 경력의 궤적에 혼란만 일으켰다〉[162]고 비판한다.

무정부 상태와 같았던 시기에 호신책으로 성급하게 선택한 공산주의자로서 그의 인생 여정은 정치적 소신의 부재, 그로 인한 우유부단함 때문에 당대의 화가들에 비하면 아름다운 역정歷程이 아니었다. 당의 의도와는 달리 전투적 이념 대신 평화를 갈구하는 작품들이 이데올로그로서, 즉 공산당원으로서 그를 줄곧 당의 중심이 아닌 주변에만 머물게 했기 때문이다. 결국 그는 프랑

161 피에르 덱스, 앞의 책, 290면.
162 피에르 덱스, 앞의 책, 363면.

스 공산당이 쓰고 버린 사다리나 다름없었다. 동시대의 인민들을 착취로부터 해방시킨다든지 그들에게 예술적 위안과 안식을 제공해 줄 수 있으리라는 믿음이 순진한 공산당원의 부질없는 꿈이었음을 그는 이카로스처럼 추락하면서 비로소 깨달을 수 있었던 것이다.

③ 큐비즘과 피카소의 영향

피카소와 브라크의 새로운 양식이 알려지면서 다른 화가들의 작품에서도 입체주의의 경향이 눈에 띄기 시작한 것은 1909년 즈음부터였다. 이를테면 로베르 들로네의 「성 세브랭」(1909)이나 페르낭 레제Fernand Léger의 「바느질하는 여인」(1909)과 「숲 속의 나체들」(1909~1910, 도판119)이 그것이다.

　　하지만 피카소와 브라크는 큐비즘이라는 용어가 알려지는 데는 아무런 역할도 하지 않았다. 왜냐하면 큐비즘이 그룹을 형성하여 공식적으로 등장한 것은 1905년 살롱 도톤의 〈7번 홀〉에서 야수파가 등장한 것처럼 1911년 〈살롱 데 쟁댕팡당〉전의 〈41번 홀〉에서였기 때문이다. 여기에 참가한 알베르 글레이즈Albert Gleizes를 비롯하여 장 메챙제Jean Metzinger, 로베르 들로네, 프랑시스 피카비아Francis Picabia, 알렉산더 아르키펭코Alexander Archipenko, 로저 드 라 프레네Roger de La Fresnaye 등이 자신들의 입체주의적 작품들을 한 홀에 모아 전시해 줄 것을 요구했기 때문이다. 그들의 요구는 받아들여졌고, 그로 인해 〈41번 홀〉의 전시는 입체주의 화가들이 처음으로 대규모 그룹전을 연 결과가 되었다.

　　거기에 참가한 글레이즈도 훗날 처음 선보인 입체주의 그룹의 전시회에 대한 인상을 〈우리는 전시실 41을 잡았고 로트, 세 공작, 라 프레즈 등은 다음 전시실에 작품을 걸었다. 바로 이때 우리는 서로 알게 되었다. …… 전시실 41에서 우리, 즉 르 포코니에

Henri Le Fauconnier, 레제, 들로네, 메챙제, 그리고 나는 그룹이 되었고, 기욤 아폴리네르의 요청에 의해 마리 로랑생Marie Laurencin이 들어왔다. …… 사람들이 우리 전시실을 꽉 채우고 있었다. 그들은 소리 지르고, 웃고, 화를 내고, 항의하는 등 온갖 방법으로 그들의 느낌을 드러냈다. 우리를 변호하는 사람들과 비판하는 사람들끼리 싸우기도 하였다〉[163]고 회고한 바 있다.

이들 가운데서도 글레이즈와 메챙제는 피카소를 만난 적이 없었음에도 1912년 『큐비즘에 대하여Du Cubisme』를 출간함으로써 (작품을 통해서만이 아니라 책을 통해서도) 큐비즘을 아인슈타인의 상대성 이론을 비롯하여 새로운 과학과 철학, 즉 상대적, 지속적인 시공간에 관한 이론들과 연결시키며 체계적, 이론적으로 알리려 했다. 이듬해에는 아폴리네르가 『큐비즘의 화가들: 미학적 성찰들Les peintres cubistes: Méditations esthétiques』(1913)을 통해 들로네나 레제를 오르픽Orphic 입체주의자로 분류했고, 피카소와 브라크를 〈과학적〉 입체주의자로 자리매김했다. 그 두 사람은 당시에 새롭게 제기된, 실제로는 누구도 보지 못한 4차원 공간의 실재 가능성에 관한 과학 이론들을 알고 있었다는 것이다.

이를테면 미술사학자 린다 핸더슨Linda Henderson은 입체주의 화가들과 4차원, 비유클리드 기하학을 연관지어 그들이 아인슈타인이나 민콥스키Hermann Minkowski의 공시간의 이론들을 사실상 잘 알지 못했을 수 있으나 그들의 친구였던 폴리테크닉 출신의 아마추어 수학자 모리스 프랭세Maurice Princet에게서 비유클리드적 리만 기하학이나 4차원 등에 대하여 전해 들었을 것으로 추측한다.[164]

하지만 실제로 아폴리네르나 핸더슨의 추측만큼 피카소가 상대성 이론을 파악하고 시공간에 대한 이론적 관점을 자신의 작

163 김영나, 『서양 현대미술의 기원』(파주: 시공사, 1996), 255면, 재인용.
164 김영나, 앞의 책, 257~258면.

품에 의도적으로 응용했거나 새로운 물리학 이론들을 평면 위에서 조형적으로 직접 실험했을 가능성은 매우 적다. 그럼에도 불구하고 「아비뇽의 아가씨들」을 보면 4차원적이다. 아가씨들의 눈은 정면을 응시하면서도 코는 옆에서 바라본 모습으로 그림으로써 4차원의 초공간과 물체에 대한 상대적 인식을 표현하려 했다.

피카소는 생소하고 난해한 그 이론에 대하여 적확的確하게 이해하는 것이 불가능했을지 모른다. 하지만 누구보다도 수용 능력과 습합 능력이 뛰어났기 때문에 그 이론이 제기하는 새로운 공간을 직감적으로 연상하여 대상들을 비유클리드적으로 입체화할 수 있었을 것이다. 그뿐만 아니라 「아비뇽의 아가씨들」(도판104) 이후 피카소와 함께 생활해 온 브라크가 파피에 콜레를 창안해 낸 근본적인 동기도 그와 다르지 않았을 것이다. 왜냐하면 피카소의 〈분석적=과학적〉 입체화와 브라크의 〈종합적=경험적〉 입체화가 보여 주는 가상의 〈4차원적 공간 인식〉만으로도 상대성 이론에 대한 (피상적이지만) 조형적 습염 인상이 농후하기 때문이다.

하지만 피카소와 브라크의 새로운 과학 이론에 대한 정확한 공간 인식 여부와는 무관하게 1911년에 열린 〈살롱 데 쟁뎅팡당〉전의 〈41번 홀〉과 그해 가을에 열린 〈살롱 도톤〉에서 들로네, 레제, 메챙제, 프레네, 앙리 르 포코니에, 글레이즈, 마리 로랑생 등이 보여 준 작품들만으로도 입체주의는 처음 보는 일종의 아방가르드 미술로서 일반인들에게 빠르게 인식되어 갔다. 그것은 새로이 대두되는 과학과 철학의 직간접적인 영향을 받아 처음 선보인 새로운 표현 양식이지만 이미 산업화, 기계화해 가는 산업 사회에 살고 있는 일반인들의 선입견이나 무의식 속에서는 막연하게나마 기시감déjà-vu으로 느껴졌다.

스스로 입체주의자라고 부르는 화가들 이외에 당시의 미래주의자들이 입체주의에 눈 돌리게 된 까닭도 마찬가지이다. 예

컨대 1910에서 1911년 사이 움베르토 보초니Umberto Boccioni와 그의 동료들의 작업에 결정적인 변화를 가져다준 것은 피카소와 브라크의 입체주의 작품들이었다. 시각 예술의 법칙과 원리를 완전히 바꿔 버린 그들은 사물의 표면 깊숙한 곳이 더 이상 명확히 구분되지 않는, 일련의 반투명한 파편들로 분해하는 방식으로 형태와 공간을 분석했다는 것이다. 그 때문에 미래주의자들도 이념적이면서도 상상력을 유발하는 큐비즘의 형태와 공간 해석을 자신들의 뚜렷한 관심사로 채택한 것이다.[165] 이를테면 1906년부터 파리에서 작업하며 브라크의 영향을 크게 받은 지노 세베리니Gino Severini의 「자화상」(1912, 도판115)을 비롯하여 보초니의 삼부작 「마음의 상태」(1911), 크리스토퍼 리처드 웨인 네빈슨Christopher Richard Wynne Nevinson의 「도착」(1913) 등이 그것이다.

오늘날 노버트 린튼도 〈기술 과학과 도시는 이 같은 형태를 조장하였으며, 그 배경이 되었다. 그리하여 입체주의가 지금까지 전해 내려 온 미와 조화를 위협하였음에도 불구하고 그것은 일반적으로 수용되었으며, 또한 긍정적이고 외향적인 미술로서 인식되었다. 그 영향력은 얼마 가지 않아 디자인 분야에까지 미치게 되었다〉[166]고 적고 있다. 실제로 〈살롱 데 쟁뎅팡당〉전 〈41번 홀〉의 그룹 전시 이후 2~3년만에 입체주의는 유행병처럼 퍼져 나갔다.

리만 기하학의 4차원적 큐브화에 대한 내재적 의미보다도 많은 화가들은 비유클리드적 공간에 대한 가시적 의미만으로도 입체주의에 자발적으로 감염되곤 했다. 정통 입체주의자라고 주장하는 그들 이외에도 입체주의는 피카소와 브라크의 영향을 직접 받은 후안 그리, 로베르 들로네, 페르낭 레제 그리고 자크 비용

165 리처드 험프리스, 『미래주의』, 하계훈 옮김(파주: 열화당, 2003), 26~27면.
166 노버트 린튼, 『20세기의 미술』, 윤난지 옮김(서울: 예경, 2003), 67면.

Jacques Villon을 중심으로 큐비즘의 한 패거리였던 퓌토 그룹Puteaux의 화가들뿐만 아니라 만 레이Man Ray, 카지미르 말레비치, 바실리 칸딘스키, 뒤샹 형제들, 심지어 앙리 마티스까지도 그것으로부터 영향받았다.

(a) 후안 그리의 원리주의적 입체주의

스페인의 마드리드에서 태어난 후안 그리Juan Gris의 스페인어 발음은 〈후안 그리스〉이지만 1906년부터 피카소가 살던 파리 시내의 세탁선에 정착한 뒤에 불려진 발음은 프랑스어의 주앙 그리와 절충하여 조합한 〈후안 그리〉였다. 적어도 1914년까지 그리의 작품들이 피카소나 브라크의 작품과 친연성親緣性을 가질 수밖에 없었던 까닭도 그들과의 공동생활이나 다름 없는 세탁선에서의 생활에 있다.

심지어 1912년 이후 그들 작품의 특징이 된 종합적 입체주의의 발단이 친구 사이인 브라크와 그리 가운데 과연 누구였는지를 가리기 어려울 정도다. 평면 위에서 대상의 상대적 입체화를 위한 그들의 조형 욕망이 경쟁적이었기 때문이다. 화가로서 15년밖에 활동하지 못하고 40세의 나이에 비교적 일찍 죽은 후안 그리가 피카소만큼 오래 살았다면 그들 사이에서 누가 더 입체주의에 지대한 영향을 주었는지에 대한 평가는 달라졌을지도 모른다.

1912년에 처음 출품한 그리의 「피카소의 초상」(1912, 도판 116)은 작가의 성격이 작품을 통해 어떻게 드러나는지를 잘 보여주는 작품이다. 그뿐만 아니라 그 작품은 그가 지향하려는 입체주의가 어떤 특징을 나타낼지를 가늠하기 어렵지 않게 해주는 것이기도 하다. 그의 치밀한 성격이 누구보다도 분석적 입체주의에 적합했기 때문이다. 다시 말해 그의 성격적 치밀함은 피카소나 브라크보다도 더 입체주의적 공간 인식의 엄밀성을 강조하는 데 엄격

했다.

　　이를테면 「피카소의 초상」에서는 등장인물과 배경을 구분할 것 없이 입체적 파편화를 엄격하게 시도하는가 하면 피카소의 얼굴에서 이목구비의 경우에 4차원적 초공간의 상대화를 더욱 강조하고 있다. 또한 같은 해에 그린 「세면대」(1912)나 「꽃과 곁들인 삶」(1912)에서 그가 선택한 기하학적 엄밀성의 방법은 수직과 수평선의 강조이다. 그는 몬드리안이 사각형들을 통해 평면의 분할과 구성을 시도한 것과는 달리 사각형들을 독립화시켜 입체적으로 다중 공간 분할을 하고 있다. 제가끔 다른 공간을 만들어 내기 위해서다. 다시 말해 그는 동일이나 단일보다 차이와 다중의 토대적(존재론적) 강조를 위해 뒤샹의 동생 자크 비용의 입체주의 기법인 〈황금 분할Section d'Or〉을 차용하여 나름대로의 상대적 공간 분할법, 즉 진공관과 같은 튜브(원통)형의 분할 기법tubisme을 실험하려 했던 것이다. 〈세잔은 병을 원통화시켰지만 나는 원통에서 하나의 특정한 형태를 만들어 낸다〉[167]는 그의 주장이 그것이다.

　　그가 1913년에 분출하듯 쏟아 낸 작품들, 이를테면 「식탁 위의 배와 포도」, 「바이올린과 기타」(도판117), 「바이올린과 격자 무늬판」, 「의자 위에 있는 기타」, 「기타」 등 여러 작품에서도 그는 마찬가지 방법으로 공간의 인식과 분할을 실험한다. 그는 공간과 사물의 분할과 중첩을 통해 유클리드 기하학에 충실해 온 단일 초점의 원근법과 동일성의 신화를 거부하는가 하면, 나아가 뉴턴 역학에 신세지고 있는 버클리의 신념이 잘못되었음을, 즉 〈존재는 피지각esse est percipi〉이 아님을 보여 주는 결과를 가져왔다. 당시의 달라지는 지적 분위기에서 그리 또한 공간과 사물(형태)에 대한 새로운 실재론적 인식을 새롭게 주목받는 상대성 이론에 따라 브라크나 피카소와 마찬가지로 피상적으로라도 조형화하고자 했기

167　김영나, 앞의 책, 263면.

때문이다.

하지만 그의 이와 같은 분석적 입체주의 작품들은 〈나는 상상력을 가지고 지적인 요소들로 작업한다〉는 그의 말대로 지나치게 지적이고 이론적이다. 「피카소의 초상」이나 그보다 먼저 그린 「병과 나이프들」(1911~1912)이나 「오일 램프와 삶」(1911~1912)은 얼어붙은 도구들 같고, 대리석을 깎아 만든 조각과 같다. 그것들은 가는 세월과 무관한 화석과도 같은 느낌이다. 「세면대」나 「꽃과 곁들인 삶」도 그렇고, 「바이올린과 기타」도 겨우 온기만을 되찾았을 뿐 다르지 않다.

수학적, 분석적, 논리적으로 질서 있게 정돈된 그 작품들에는 무엇보다도 시간이 정지해 있다. 단순하고 엄격한 직선들의 구조 속에 사물들의 형태를 경직시켜 놓은 탓에 동적 흐름과 운동의 이미지가 결여되어 있는 것이다. 그 때문에 태엽이 풀려 바늘이 멈춰 버린 시계처럼, 그리고 에너지원이 차단되어 일순간에 동작이 정지된 로봇처럼 마티스가 보여 주는 생명의 약동을 느낄 수 없다. 보는 이마저도 숨소리를 멈춰야 할 정태적靜態的 공간 속에 들어선 것 같다. 이야기가 끊긴 채 일체의 열정조차 식어 버린 차가운 공기만 감돌 뿐이다. 예컨대 야수파의 뜨거운 열기라도 「병과 나이프들」(1911~1912) 앞에 서면 급속 냉동되어 버릴 것이다.

1913년까지 그가 보여 준 입체주의의 특성은 강박적이고 편집증적이었다. 동일성과 절대 시공간을 탈출해야 한다는 병리적 심리가, 그리고 이를 위해 피카소나 브라크보다 더 비유클리드적, 4차원적, 즉 입체주의적 일루전illusion에 좀더 철저해야 한다는 차별화 의식이 그를 괴롭혔을 것이기 때문이다. 실제로 후안 그리가 생동하는 사람이나 사람들의 냄새를 그려 내지 못했던 까닭도 거기에 있다.

그리가 정지된 공간 속에서 시간을 의식하고 인간의 현

실적 삶과 사회를 의식하는, 종합적 사고를 하기 시작한 것은 1914년부터 두드러지게 선보인 파피에 콜레 작품들에서였다. 이른바 분석적 입체주의에서 종합적 입체주의에로 조형 의지와 조형 욕망의 가로지르기를 실현하면서 그는 피카소나 브라크와 마찬가지로 상대적 통시성에서 〈차별적 공시성〉에로 입체주의의 지향성을 달리한 것이다. 예컨대 1914년, 1915년의 작품 「아침 식사」(도판118)에 일간지 『르 주르날Le Journal』을 오려 붙인 경우가 그러하다. 거기에는 식탁 위에 배치해 놓은 여러 종류의 식사 도구들이 보여 주는 다양한 시점視點들이 종합되어 있을 뿐만 아니라 방금 배달된 듯한 아침 신문을 눈에 띄게 전면에 배치해 놓음으로써 통시성과 공시성도 종합하고 있다.

주지하다시피 회화적 융통성과 변용을 좋아하지 않은 후안 그리는 화가로서 불과 15년 정도밖에 활동하지 못하고 세상을 떠났다. 짧은 활동 기간에도 피카소와는 달리 반회화적이기도 한 기하학적 엄밀성과 대수적 논리성을 개인의 회화적 원리로 삼아 끝까지 고수함으로써, 다양한 지향성을 실험한 입체주의자들과 달리 자신만의 조형 철학적 신념에 충실한 화가였다.

⒝ 페르낭 레제: 큐브에서 튜브로

레제Fernand Léger는 일명 원통주의자, 튜비스트Tubiste였다. 피카소, 브라크, 그리 등 큐브화된 사물로 공간을 인식하고 구조화하려 했던 큐비스트Cubiste와는 달리 튜브화된 사물로 공간과 물체와의 연관관계를 입체화하려 한 화가였다. 그는 〈큐브의 파편화〉에서 〈튜브의 연접화〉로, 넓은 의미에서 큐브의 철학에서 〈튜브의 철학 tubisme〉에로 조형 철학의 전환을 모색함으로써 공간 이해에 대한 인식론적 전환을 시도한 미술가였다.

그는 큐비스트와 같은 직선의 화가가 아니라 곡선의 화가

였다. 이를테면 「숲 속의 나체들」(도판119)에서 보듯이 그는 직선이 만든 사각형의 파편들로 된 큐브들 대신에 다양한 변곡선들로 이루어진 크고 작은 진공관들과 같은 튜브들로 자신만의 입체주의를 선보였다. 다시 말해 그는 부드러운 형태의 원통형 입체들로 피카소와 브라크가 당시 「만돌린을 켜는 소녀」(도판107)와 「바이올린과 주전자」(도판106) 등에서 보여 준 날카로운 직선들로 파편화시킨 분석적 큐비즘 작품들의 (기하학적 경직성의) 한계를 극복하려 했다. 브라크와 피카소가 1911년부터 파피에 콜레로 그와 같은 한계를 넘어서려 한 데 비해 레제는 그들보다 먼저 다른 관점과 기법으로 이를 시도했다.

그러므로 그들이 집착했던 4차원적 다중 시점이 그에게는 문제가 되지 않는다. 단일 시점과 그에 따른 원근이 그의 입체적 공간 인식에 방해되지 않는 것이다. 오히려 그는 〈시간과 공간 내에서의 인접contiguity in time & space〉에 의한 연상이라는 경험론자 흄 David Hume이 제시하는 〈관념의 연합 법칙〉에 충실한 〈경험적 입체주의〉를 창안한 튜비스트였다. 그가 원통형의 기법을 통한 튜비즘의 작품을 처음 선보인 것은 1911년 「숲 속의 나체들」을 〈살롱 데 쟁뎅팡당〉전에 출품하면서부터였다. 하지만 페르낭 레제의 그 작품은 입체주의자들에게 큐비즘이 무엇인지에 대한 질문이자 나름의 대답이었다. 그것은 〈큐비즘에서 튜비즘으로〉 진화하는 과정에서 그가 의도적으로 시도한 큐비즘의 변종화 작업이나 다름없었기 때문이다. 큐브는 기하학적 형태이지만 튜브는 사물의 구체적 형상이다. 큐브와 튜브는 공간과 그것에 대한 인식의 물리적 매체인 사물에 대하여 인식론적으로 뿐만 아니라 존재론적으로도 유적類的 차이를 지닌다. 그가 형상적 물화物化에 의한 입체적 표현형phénotype으로서 튜브를 선택한 것도 그러한 유적 본질의 차이를 회화적으로 확인하기 위해서였을 것이다.

이렇듯 체계를 성립시키는 기초 형식으로서 공간 개념에 대하여 기하학적으로 접근한 것이 큐비즘이라면, 튜비즘은 역학적으로 접근한 것이다. 그 때문에 후안 그리의 작품들에서 보듯이 분석적 큐비즘이 시종일관 정태적이었던 것에 비해 「숲 속의 나체들」을 비롯한 레제의 작품들이 보여 주는 튜비즘은 동태적動態的이었다. 입체적 공간 지각을 기하학적 파편들로 표현하려는 분석적, 종합적 큐비즘과는 달리, 레제의 조형 의지는 튜브들이 사물화되었거나 아니면 인물화되었거나 줄곧 역동성을 통해 운동성과 시간의 지속성을 창의적으로 드러내려 한 점에서 베르그송주의적이었다.

이를테면 「숲 속의 나체들」을 비롯하여 「담배 피우는 사람」(1911~1912), 「파란 여인」(1912~1913), 「형태들의 대조」(1913), 「도시」(1919, 도판120), 「철도 교차로」(1919), 「맥주잔이 있는 정물」(1921), 「도시의 원반들」(1920~1921), 「아침 식사」(1921), 「기계적 요소」(1924), 「난간 기둥」(1925), 「열쇠를 가진 모나리자」(1930) 등 주로 정물이나 풍경을 원통형으로 〈물체화한〉 입체주의 작품뿐만 아니라 「카드놀이하는 사람들」(1917, 도판121), 「세 여자」(1922), 「고양이와 여인」(1930, 도판122), 「검고 큰 다이버들」(1944), 「건축 공사장 인부들」(1950, 도판123), 「시골 야유회」(1953) 등 원통형으로 〈인간화한〉 작품들에서도 마찬가지였다.

더구나 야수파의 잠재된 영향이 표층화된 후자(인간화)의 작품들은 그의 튜비즘을 큐비즘과는 확연히 차별화된 하나의 새로운 양식으로 자리매김해 주는 것들이었다. 특히 파리 교외의 고압선 설치 공사 현장을 보고 그린 「건축 공사장 인부들」은 이른바 〈기계 미학〉을 통해 튜비즘의 완숙미를 과시하는 작품이라고 할 수 있다. 이미 「카드 놀이하는 사람들」에 이어 「도시」나 「도시의 원반들」에서 제1차 세계 대전이 끝나면서 변모하는 현대의 산

업 사회와 도시 공학에 대해 추상적으로 선보인 바 있는 그의 조형 철학은 30여 년이 지난 만년에 이르자 당시의 시대상을 인체마저도 튜브화된 〈노동 기계machine de labour〉로 해석하여 작품화한 것이다.

제2차 세계 대전이 끝나고 전후 복구가 시작되던 즈음에 이르면 레제에게 인간, 즉 인체corpus는 질 들뢰즈Gilles Deleuze가 말하는 〈전쟁 기계〉의 또 다른 자본주의 기계로서 〈건축하는 기계〉이다. 또한 인체는 거대 사회를 구축하는 〈기계적 에너지〉이기도 하다. 그런 연유에서 노동하는 기계로서 노동자의 삶을 투영하는 그의 사회철학이 기계 미학의 조형 의지와 투합하며 그로 하여금 〈나는 인체를 오브제로서만이 아니라 탁월한 조형적인 기계로 여긴다〉고 주창하게 한 것이다.

이렇듯 그는 조형 기계로서 튜브를 〈이념적 튜브〉로까지 전용하며 튜비즘을 자신의 조형 철학으로 만들어 갔다. 예술이 마땅한 시대정신과 이념(철학 사상)을 표상하면서 튜비즘은 레제의 정신세계를 확고부동하게 대변하게 된 것이다. 큐비즘이 상대성 이론이나 양자 역학 같은 새로운 과학 이론을 짝사랑하며 그것으로부터의 영향을 주저하지 않았다면, 튜비즘은 산업의 현대화와 도시화를 주도하는 고도의 과학 기술과 기계상機械狀을 조형화하고자 했다. 한마디로 말해 피카소나 후안 그리의 분석적 큐비즘이 조형적 파편화, 해체화를 지향했다면, 레제의 튜비즘은 구축화에 전념했다. 레제에게는 비유클리드적 프래그먼트fragment에서 미래지향적인 컨스트럭션construction으로 시대상에 대한 반사적反射的 이념이 바뀐 것이다.

그 때문에 노버트 린튼도 당시의 이러한 시대 상황을 가리켜 〈기계와 기계 생산품이 기능적으로 상호 작용하는 인간 사회를 위한 모델로서 제시되기도 하였고, 과학 기술의 경이로움이 무명

의 사람들이 협동하여 지식을 축적한 결과로 생각되기도 하였다.
과학과 과학 기술의 역사는 낡은 방법과 관념을 버려야 한다는
것을 인식시켜 주었다. 과학 기술 분야에서의 끊임없는 발전은
자연적인 진화 과정에 대응하는 인공적인 진화 과정으로 정립되
었다〉[168]고 주장한다.

(c) 들로네의 오르픽 큐비즘: 미래주의와의 절충
로베르 들로네Robert Delaunay는 양식에서 색채주의적인 오르피즘을,
이념적으로 사회 진화론적 낙관주의를, 과학적으로 상대성 이론
을, 그리고 철학적 토대에서 베르그송의 형이상학을 화폭 위에 실
현시키려고 노력한 실험적인 화가였다. 1904년의 〈살롱 데 쟁뎅
팡당〉전에, 1906년 〈살롱 도톤〉전에 출품하면서 화가로서 등장한
들로네는 세잔의 인상주의, 쇠라의 신인상주의, 마티스의 야수파
등을 섭렵하며 피카소나 브라크와 차별화될 자신만의 입체주의
양식인 오르피즘orphisme을 모색해 나갔다.
 본래 〈오르피즘〉이라는 용어는 시인이자 미술 비평가인 기
욤 아폴리네르가 들로네의 작품들을 다른 입체주의 작품들과 구
별하기 위해 자신의 시집 『동물 우화집 또는 오르페우스의 행렬
Le Bestiaire ou Cortège d'Orphée』(1911)에서 빌려 온 것이다. 아폴리네르
는 당시 주목받기 시작한 피카소나 브라크 이외의 입체주의 작품
들에 대해서는 잘 알고 있지 못한 터라, 1909년부터 들로네가 그
리기 시작한 「성 세브랭」(1909) 교회 연작과 「에펠 탑」 연작들, 즉
「나무와 에펠 탑」(1910)을 비롯한 화려하고 동적 운동감을 나타
내는 작품들을 오르피즘이라고 불렀다.(도판 124~126)
 피카소에 대하여 유난히 강했던 경쟁심이 들로네로 하여금
새로운 양식을 만들어 내야 한다는 강박증을 갖게 했다. 이를 위

168 노버트 린튼, 『20세기의 미술』, 윤난지 옮김(서울: 예경, 1993), 97면.

해 그는 대상들을 단순화시키면서도 피카소나 브라크와는 달리 선이 아닌 다양한 색면들을 통해 여러 시각視覺과 시점時點에서 보는 것 같은 동적 리듬감을 강조했다. 이를 처음 본 아폴리네르는 빛과 색채의 역동성을 음악적 율동감에 비유하여 당시 자신이 짓던 4행 시의 주제인 오르페우스와 동물들에 관한 신화[169]를 빌려 들로네의 낯선 기법을 〈오르피즘〉이라고 이름 붙였던 것이다.

들로네의 오르피즘이 보여 주는 특징들 가운데 첫 번째는 인상주의로부터 물려받은 유전 인자인 빛과 색채의 강조이다. 이를테면 세잔의 인상주의에서 입체주의로 표현 양식의 전환을 시도하던 1909년에 그린 「성 세브랭」 교회에 대해서 그 자신이 〈색채는 자연을 객관적으로 묘사하지 않으려고 했음에도 불구하고 명암의 원근에 의해 채색되었고 결과적으로 아직도 원근이 남아 있다〉[170]고 회상한 까닭도 거기에 있다. 하지만 이듬해부터 그리기 시작한 파리와 〈에펠 탑〉 시리즈나 색채 추상에 가까운 도시와 창문 시리즈에서는 빛의 분산과 반사를, 그리고 색채의 대비적 구성을 마음먹고 구사하며 그에 따른 시간, 공간적 지각 작용을 입체적으로 실험하고자 했다.

그는 피카소의 분석적 입체주의가 선과 면으로 인상주의에 맞서거나 넘어서려는 것과는 달리 빛과 색채로 인상주의에 신세지거나 이용하려 했다. 그가 인상주의자나 신인상주의자들처럼 1906년에 이미 스테인드글라스와 장미창에 대해 동시 대비를 논하는 19세기의 화학자 미셀외젠 슈브뢸Michel-Eugène Chevreul의 색채 광학 이론이나 오그던 루드Ogden Rood의 색채 심리학을 연구했던

169 그리스 신화에 나오는 신들 가운데 시인이자 음악가로 알려진 오르페우스Orpheus는 태양신이자 음악의 신인 아폴론과 예술가에게 영감을 주는 여신 칼리오페 사이에서 태어났다. 그는 현악기의 일종인 리라를 연주하는 솜씨가 뛰어나 그가 노래하며 연주할 때는 인간을 비롯한 동물과 식물들이 그 소리에 매료되었다고 전해진다.

170 김영나, 『서양 현대미술의 기원』(파주: 시공사, 1996), 271면, 재인용.

까닭도 마찬가지이다. 특히 1910에 그린 「나무 속의 에펠 탑」에서 공간 속에서 물체의 역동성에 주안점을 두었다면, 1911년부터 그리기 시작한 30여 점의 〈에펠 탑〉 시리즈에서는 광선의 움직임에 따라 물체에 대해 달라지는 시공간의 지각을 드러내려는 데 주력했다.

들로네는 이를테면 「붉은 에펠 탑」(1911~1912, 도판125), 「샹 드 마르스: 붉은 탑」(1911~1923), 「에펠 탑」 연작 등에서 상하, 원근 등 관점의 차이 등을 비롯하여 다시점에 의한 탑과 건물들의 파편화, 그리고 그로 인해 강조되고 있는 역동적 리듬감을 보여 주었다. 채색에 대하여 소극적이었던 피카소의 분석적 입체주의 작품들과는 달리 들로네는 에펠 탑에 비친 빛과 채색으로 인한 물체의 다면성을 강조했다. 이렇듯 색채에 대한 들로네의 각별한 관심은 1912년 초 그가 칸딘스키에게 보낸 편지에서도 다음과 같이 나타났다.

〈내가 발견했던 법칙은 …… 음조와 비교될 수 있는 색채의 투명성에 대한 연구에 근거한 것이다. 이것은 나에게 색채의 운동을 발견하라고 강요했다.〉[171]

하지만 에펠 탑의 연작들이 보여 주는 특징은 광선 효과를 통해 〈오르피즘〉이라는 자신만의 입체주의 양식, 오르픽 큐비즘 orphic cubism을 만들 수 있었다는 점이다. 다시 말해 그는 빛의 반사, 굴절, 회절로 인해 물체의 윤곽이 사라져 버리거나 분산되는 시각적 퍼짐 현상을 덩어리로 표현한 인상주의나 광선으로서 분할된 색채를 점묘화한 신인상주의 기법과는 달리, 광선으로 인해 물체(탑과 건물) 자체의 굴절이나 변곡의 형상들이 다면적으로 비쳐지는 다양한 렌즈 효과를 동원한 것이다.

한편 특정한 관점이나 시각의 중첩과 중층에 의한 공간 지

171 존 케이지, 『색채의 역사』, 박수진, 한재헌 옮김(서울: 사회평론, 2011), 254면, 재인용.

각과 실재에 대한 인식이 큐브화하여 화폭을 장식하면서 그가 발견한 또 다른 큐브는 다름 아닌 창fenêtre이다. 피타고라스가 주장하는 만물의 형이상학적 질서로서의 정방형과 장방형[172]처럼 들로네에게도 인식 기능으로서 내재화되어 있는 큐브가 존재론적인 구축의 메커니즘으로 작용한 것이다. 이처럼 그에게 창窓은 세상을 내재보는 눈이다. 눈이 곧 창인 것이다.

영국의 경험론자 존 로크John Locke가 감각sensation과 반성reflection을 세상과 통하는 안과 밖의 문으로 여겼듯이, 그리고 그로 인한 경험이 〈마음의 백지〉[173] 위에 다양한 그림을 그리듯이(지식을 만들어 내듯이) 들로네도 눈을 통해 도시를 보고, 도시의 창을 통해 마음의 큐브를 상상했다. 그가 화폭 위에 담아낸 큐브화된 도시와 창문들이 바로 그것이다. 예컨대 「도시의 창문 No. 3」(1911~1912, 도판127), 「도시 I」(1910), 「도시 II」(1911), 「창문 도시」(1911), 「동시에 열린 창문들」(1912, 도판130) 등에서 보듯이 그는 자신만의 감각과 반성의 창으로 도시와 세상을 입체화하려 했다. 그는 감각적 파편화뿐만 아니라 〈반성적 파편화〉까지도 시도함으로써 분석적, 종합적 입체주의가 아닌 〈경험론적〉 입체주의를 선보이려 한 것이다.

그러면 이를 위해 그가 선택한 실험 대상이 왜 에펠 탑과 파리였을까? 1789년의 프랑스 대혁명이 일어난 지 100주년이 되던 해에 파리에서 열린 1889년의 만국 박람회와 파리, 그리고 에펠 탑은 프랑스인에게는 프랑스 대혁명의 완성으로 여겨질 만큼 자랑스러운 역사적 이벤트였다. 19세기의 만국 박람회는 주로 영

172 피타고라스 학파에 따르면 만물은 수를 가지며, 그 수들은 추상적 개념이 아니라 구체적인 실체들이다. 또한 그 수들의 짝수성이나 홀수성은 하나와 다수, 또는 정방형과 장방형 등 사물(존재)의 대립된 성질을 설명해 준다.

173 로크에 의하면 세상에 갓 태어난 인간의 마음(정신)의 상태는 생득적인 어떤 것도 그려져 있지 않은 빈 종이와 같다. 거기에 지식을 써넣을 수 있는 것은 경험뿐이라고 하여 그는 경험, 즉 감각과 반성을 지식의 기원으로 간주한다.

국과 프랑스가 경쟁적으로 보여 준 산업화 과시의 장이었다. 예컨대 산업 혁명에 성공한 영국의 빅토리아 여왕이 대영 제국의 위력을 과시하기 위해 1851년 처음으로 런던에서 만국 박람회를 개최하여 대성공을 거두면서 시작된 국가간의 산업과 건축 기술의 경연장이 그것이다. 당시 박람회를 상징하는 건축물인 조지프 팩스턴Joseph Paxton의 수정궁Crystal Palace은 철물과 유리의 아름다운 조화를 이룸으로써 건축사를 뒤집을 정도로 환상적인 모습을 선보였다.

이에 자극받은 프랑스가 1855년과 1867년 연달아 만국 박람회를 열었지만 런던의 수정궁을 능가할 만한 건축물을 내놓지는 못했다. 하지만 1889년 파리에서 열린 만국 박람회에 귀스타브 에펠Gustave Eiffel이 프랑스 대혁명 100주년을 기념하기 위해 에펠 탑을 세우면서 상황은 역전되었다. 에펠은 본래 철도와 교량을 전문적으로 건설하는 토목 기사였다. 그는 자신이 이전까지 해오던 거미집 형식의 아치형 철교에 쓰이던 구조 방식을 이번에는 수직으로 세워 310미터의 철탑으로 둔갑시킴으로써 프랑스 국민의 자존심을 되찾아 주었다. 그는 수평으로 신기록을 세웠던 수정궁에 못지 않게 건축물의 높이에서 새로운 기록을 세웠다.

이렇듯 에펠 탑을 세우며 제국帝國으로서의 기세를 떨치던 1889년 파리의 만국 박람회는 대내적으로는 1870년대 이후 급성장한 자본주의 국가의 위상에 대한 자국민들의 만족감과 자긍심을 고취시키면서, 문화적 우월성을 스스로 확인하는 기회로 삼았다. 그런가 하면 대외적으로는 에펠 탑의 위용과 높이가 상징하듯 우월한 인종이 열등한 인종을 지배하는 우승열패優勝劣敗의 논리를 자연 법칙으로 정당화함으로써 제국에의 야망을 만국에 과시하는 기회로 만들었다.

이를테면 프랑스를 비롯한 서구의 문화와 문명을 과시하

는 기계관과 과학관 등과는 대조적으로 아프리카, 폴리네시아, 동남아시아의 파빌리온pavilion은 〈원시 거주지〉로 꾸며졌다. 원주민들의 미개와 야만성을 고의로 드러내기 위해서였다. 더구나 주최 측은 이집트인이나 타히티인들을 비롯한 여러 지역의 원주민들을 그곳에 데려와 자국의 파빌리온 안에서 생활하게 함으로써 원시적인 실상[174]을 적나라하게 보여 주기까지 했다. 그들은 마치 동물원의 야생 동물들처럼 미개해 보이는 뚱뚱한 몸매와 검은 피부의 원주민들을 박람회장을 찾는 백인들의 눈요기가 되게 하는 인종차별도 서슴치 않았다. 자신들의 선진 기술과 산업을 자랑하는 박람회에 주최국은 이처럼 또 다른 의미에서 차별적 만국 박람회를 획책하곤 했던 것이다.

실제로 서구 제국주의와 오리엔탈리즘이 절정으로 치닫던 당시의 서구인들에게는 이미 적자생존의 사회 진화론적 사고가 팽배해 있던 터였다. 그 때문에 약육강식의 제국주의 시대를 주도하는 강대국들의 국력 과시용 이벤트인 만국 박람회도 허버트 스펜서Herbert Spencer가 주창하는 사회 진화론Social Darwinism의 실험장이나 다름없었던 것이다. 그것은 다윈의 진화론처럼 사회 현상에도 마찬가지의 원리가 작용하여 빈부격차의 심화는 불가피하며, 나아가 가난하고 열등한 지역을 식민지로 지배하는 것도 자연스러운 현상이라는 것을 강조하려는 거대 권력의 선전 장소이기도 했다.

이를테면 파리 박람회와 에펠 탑도 그와 같은 과대망상의 발현 공간이나 다름없었다. 당시의 프랑스인들은 미개한 아프리카와 아시아를 지배해야 할 뿐만 아니라 그곳의 원주민들을 깨우쳐야 한다는 백인 의무설, 그리고 백인의 보호를 위해 식민 지배를

174 하지만 아이러니컬하게도 고갱을 비롯한 많은 화가나 조각가들이 그곳에 전시된 아프리카나 폴리네시아 원주민들의 삶과 문화에서 〈원시주의primitivism〉의 영감을 받아 작품의 주제와 양식에서 새롭게 거듭나기도 했다.

하여 유색인들의 인구 증가를 억제해야 한다는 백인 자위설 등 백
인종 우월주의에 도취되어 있었다. 그렇게 보면 귀스타브 에펠의
거대한 철탑 건립이나 들로네가 그린 30여 종의 에펠 탑 작품들도
제국의 야망에 무감각해진 병리적 시대의 산물이기는 마찬가지
이다. 사회 진화론에 세뇌된 프랑스인이나 파리 시민들이 원시적
파빌리온을 즐길 만큼 인종적, 문화적 과대망상증에 둔감하듯 에
펠과 들로네의 작품들도 이미 그와 같은 문화적 낙관주의에 들뜬
이른바 〈아름다운 시대la Belle Époque〉의 시대정신이나 분위기에 동
화되어 있는 과대망상적 조형 의지가 과감하게 표출된 것에 지나
지 않을 수 있다.

 그러나 사회 발전에 대한 진화론적 신념과 낙관주의적 진
보론에 고무된 이들처럼 들로네의 예술적 부기浮氣가 조형미의
발현을 위해 포착한 것은 에펠 탑과 파리 시만이 아니었다. 그는
1907년 처음으로 단엽 비행기를 제작한 루이 블레리오Louis Blériot
가 1909년 11호기를 타고 37분간 비행하여 도버 해협 횡단에 성
공하자 이 역사적 사건에 고무되어 블레리오를 경외하는 작품「블
레리오에게 바침」(1914, 도판128)을 제작했다. 그는 그 작품의 하
단에다 〈최초로 하늘에 동시에 떠오른 태양 원반들을 위대한 비행
기 제작자 블레리오에게 바침〉이라는 글귀까지 써넣었다.

 또한 에펠 탑을 능가하는 테크놀로지가 보여 준 역사적 사
건에서 얻은 미래에 대한 낙관적인 영감은 그로 하여금 비행기
의 프로펠러의 움직임을 상징하는 크고 작은 동심원을 동원한
작품들에 몰두하게도 했다. 이를테면「둥근 형태들: 태양과 달」
(1912~1913),「태양, 탑, 비행기」(1913, 도판129),「원형, 해 No. 1」
(1913),「원반」(1913),「전자 프리즘」(1914) 등 기술적 신기원을 상
징하는 새로운 표현 양식의 작품들이 출현한 것이다.

 에펠 탑의 건립, 만국 박람회 개최, 블레리오의 비행 성공

등 일련의 획기적 성공 사례들로 인해 더욱 강화된 문화적 낙관주의에 대한 들로네의 신념과 정서는 작품들에도 그대로 반영되어 빛의 스펙트럼은 물론 색채의 표현에서도 이전보다 훨씬 더 원색적이고 리드미컬해졌다. 다가올 미래의 진보에 대한 긍정적, 낙관적 기대감이 〈원형주의circularism〉[175]를 통해 더욱 증폭되었기 때문이다. 후안 그리의 엄격하고 차디찬 입체주의와는 달리 밝고 따듯한 입체주의는 제1차 세계 대전과 같은 시련의 기간에도 멈추지 않았고, 만년에 이르기까지도 달라지지 않았다. 예컨대 「독서하는 누드」(1920), 「원형들」(1930), 「무한의 리듬」(1934, 도판131), 「커피 포트」(1935) 등에서 보여 준 원색적인 원형주의 작품들이 그것이다.

들로네의 입체주의 작품들이 보여 주는 또 다른 특징은 20세기 초부터 프랑스의 지식인 사회를 뒤흔든 베르그송의 시간, 공간 철학에 대한 영향이다. 그가 「에펠 탑」이나 「도시」와 「창문」의 연작 효과를 통해 시간과 공간의 동시성과 연속성을 입증하듯 펼쳐 보인 경우가 그러하다. 당시는 아인슈타인의 상대성 이론과 더불어 베르그송의 시공에 관한 존재론과 생명의 철학으로부터의 영향 — 1908년부터 상징주의 시인이자 극작가인 폴 포르Paul Fort 가 주관하는 문예지 『시와 산문Vers et prose』의 매주 화요일 저녁 모임에는 베르그송주의자를 자처하는 화가들과 상징주의 시인들의 집결 장소로서 메챙제를 비롯한 입체주의 화가들과 뒤샹Marcel Du-champ까지도 참석했다 — 이 적지 않았다. 이를테면 마티스의 「생의 기쁨」이나 「춤 I」(1909), 「춤 II」(1910), 마르셀 뒤샹의 「계단을 내려오는 누드 I」(1911), 「계단을 내려오는 누드 II」(1912, 도

175 그의 작품명 「둥근 형태들circular forms」(1930)이 가리키듯 그는 말년에 이르기까지 반추상이나 추상의 이미지를 주로 원형에서 구했다. 원(圓)은 태양과 행성들, 즉 태양계의 이미지에서 보듯이 만물의 〈근원적 형상〉을 뜻한다. 또한 원은 〈완결〉과 〈완전〉을 의미하기도 한다. 그것은 마치 불교에서 원융(圓融)과 원만구족(圓滿具足)의 수행을 가르치는 것과도 같은 이치이다.

판134)처럼 율동감과 생동감 넘치는 작품들이나 피카소나 브라크, 후안 그리 등의 비유클리드적 리만 기하학[176]의 작품들이 그것이다.

이렇듯 베르그송주의자였던 마티스나 뒤샹에 못지 않게 입체주의자들도 사물의 〈입체성〉을 저마다의 방식으로 드러내기 위해 베르그송의 시간, 공간 개념에 주목한 흔적들이 역력하다. 앞서 말했듯이 병치된 동시성과 연속성을 주제로 한 들로네의 작품들이 그러하다. 우선 그는 입체감 넘치는 작품들인 〈에펠 탑〉 시리즈를 통해 베르그송의 시간 의식을 누구보다도 잘 표현한 화가였다. 뒤샹이 「계단을 내려오는 누드 Ⅰ」, 「계단을 내려오는 누드 Ⅱ」에서처럼 한 장의 스냅 사진과 같은 작품 안에서 시공의 연속적 움직임을 표현했다면, 들로네는 하나의 대상(에펠 탑)에 대해 연사連寫나 속사速寫로 찍은 여러 장의 스냅 사진들과 같은 연작들로써 〈물리적 시간〉의 그와 같은 효과를 나타내려 했다. 또한 피카소나 후안 그리가 분석적 입체주의의 특징인 정지된 파편화로 입체적 공간 지각을 설명하려 했다면, 들로네는 연작으로 〈물리적, 수학적 시간〉, 즉 공간의 연속성과 역동적 움직임을 입증하려 했다. 예컨대 〈에펠 탑〉 연작들은 물론이고 「상 드 마르스: 붉은 탑」과 「붉은 에펠 탑」만을 견주어도 관람자는 누구라도 그와 같은 현상을 어렵지 않게 지각할 수 있다.

하지만 베르그송의 주장에 따르면 〈에펠 탑〉 연작들에서 지각하는 것은 연속적으로 움직이는 시간이 아니라 정지된 공간

176　유클리드 기하학에서는 3차원의 공간만을 생각하고 있었으나 가우스의 제자인 리만이 1854년 그 자신의 복소 함수론과 물리학 연구에 근거하여 2차 미분 형식에 의한 공간을 정의하고, 이를 일반적인 n차원으로 확장해서 추상화시켰다. 이것은 유클리드 공간에서 비유클리드 공간, 즉 4차원으로의 확장이었고, 이것을 다루는 기하학을 가리켜 리만 기하학이라고 부른다. 타원적 비유클리드 기하학, 또는 구면 기하학인 리만 기하학의 공간은 구면상에서 대심점(對心點)과 동일시되며, 큰 원을 직선으로 생각한다. 따라서 직선 밖의 한 점을 지나 그것에 평행한 직선은 존재하지 않는다. 특수한 리만 공간으로는 아인슈타인 공간이나 대칭 공간 등이 있다.

의 연속적 나열에 지나지 않는다. 다시 말해 자판(공간) 위를 움직이는 시곗바늘의 연속적 움직임처럼 물리적, 수학적 시간은 지속하는 시간이 아니라 연속적으로 움직이고(이동하고) 있는 공간의 거리에 대한 수학적 측정에 지나지 않는다. 베르그송은 다음과 같이 말했다. 〈시간의 순간들이나 움직이는 것의 위치들이란 우리의 오성이 지속 및 운동의 연속성을 속사로 찍은 스냅 사진에 불과하다. 이렇게 병치된 시각에서는 언어의 요구에 상응하고, 결국에는 계산의 요구에 순응하는 시간 및 운동의 실용적 대용품(시계)이 있게 된다. 그러나 이것은 한갓 인위적인 재구성에 불과한 것이며, 시간과 운동은 이와는 전혀 다르다.〉[177]

이처럼 베르그송은 시간과 운동의 실용적 대용품인 시계로 인해 빚어져 온 〈시간 의식=지성화된 시간〉에 대한 오해, 즉 자판(공간)에서 바늘의 물리적 이동거리를 시간의 경과로 간주해 온 착각에 대해 지적한다. 베르그송도 그렇게 〈지성화된 시간은 곧 공간이며, 지성이 작용하는 곳은 지속의 환영illusion이지 지속 자체가 아니다〉[178]라고 주장한다. 그것은 〈순수하게 지속하는durée pure〉 시간이 아니라 영화 필름처럼 공간 이동에 대한 순간적인 불연속적 속사들이라는 것이다. 이를테면 시간과 운동의 개념을 동원한 들로네의 〈에펠 탑〉 연작들이 보여 준 일련의 이미지들이 바로 그것이다. 그가 더욱 입체화하기 위해 개입시킨 다면적 연속은 시간의 끊임 없는 지속이 아니라 개별적인 순간들의 병치이므로 결국 불연속이나 다름없다.

또한 들로네는 그와 같은 입체 효과를 높이기 위해 탑 대신 창문과 도시를 동원하기도 했다. 예컨대 「도시 Ⅰ」(1910), 「도시 Ⅱ」(1911), 「창문 도시」, 「도시의 창문 No. 3」(도판127), 「동시에

177 앙리 베르그송, 『사유와 운동』, 이광래 옮김(서울: 문예출판사, 1993), 16면.
178 앙리 베르그송, 앞의 책, 36면.

열린 창문들」(도판130), 「도시로 향한 창문」(1912) 등의 창의 연작들이 그것이다. 이 작품들에서 그가 드러내려 하는 것은 존재의 시공적 동시성simultanéité이다. 특히 「도시 Ⅱ」에서 윗부분은 점묘법으로 다루는 동시에 아랫부분은 다면적인 빛의 반사나 회절 같은 특성을 살리기 위해 어둡지만 고른 톤으로 처리하고 있다. 이처럼 그는 세상을 대하는 의식의 집중적 통로로서 창문이라는 매체 공간을 통해 공시적 존재들의 동시성을 시연試演하고 있었다. 다시 말해 그는 체스판 형태의 「동시에 열린 창문들」에서처럼 색채의 동시 대비, 즉 색채의 중복과 중층적 겹침overlapping으로써 구축물들의 환영幻影 — 베르그송의 주장대로 지성이 파악하는 〈지속의 환영〉으로서 — 을 통한 동시적 공간 인식을 선보이고 있는 것이다.

특히 그가 오그던 루드의 색채 심리학이나 미셸외젠 슈브뢸이 1839년에 발표한 〈색채의 동시적 대비 법칙〉 — 눈이 동시에 두 개의 연속되는 색채를 보는 경우, 그것들은 광학적 구성과 톤의 높이 양쪽에서 가능한 한 비슷하지 않게 나타날 것이다[179] — 에 대해 일찍부터 각별한 관심을 기울였던 까닭도 거기에 있다. 나아가 그는 다시점의 창문들을 통해 본 도시의 동시성에 대한 미시적 공간 인식뿐만 아니라 거시적 공간 인식을 위해서도 「동시적인 대조: 태양과 달」(1912~1913)에서처럼 동시성의 공간적 외연을 무한대로 확장하려 했다.

그는 1913년 6월 2일 아우구스트 마케에게 보낸 편지에서도 〈나의 마지막 그림은 《태양》입니다. 태양이 점점 더 강하게 빛날수록 나는 태양을 더 많이 그립니다. 지금부터는 이 운동에서 나의 새로운 동시성 전부가 태어날 것입니다. 《창》에서 그것들의

179 존 케이지, 『색채의 역사』, 박수진, 한재현 옮김(서울: 사회평론, 2011), 254면, 재인용.

시작을 보았습니다〉[180]라고 했다. 그는 하늘에서는 태양을, 그리고 땅 위에서는 창을 통해 동시성을 거시적, 미시적으로 화폭 위에 담아 내려 했다. 한마디로 말해 동시성을 자신의 색채 미학의 주제로 삼으려 한 것이다. 심지어 만년에 이르러서의 작품 「무한의 리듬」(도판131)에서 보듯이 태양계의 일식과 월식 현상처럼 〈존재의 거시적 사슬〉인 원형들이 전개하는 무한한 질서와 운동을 색채의 동시 대비와 중층적 겹침을 통해 입체적으로 표상하고자 했다.

　　　이미 1912년 『입체주의에 관하여*Du Cubisme*』를 출판한 글레이즈와 메챙제도 〈세상에는 실재라고 할 수 있는 것은 아무것도 없으며, 단지 우리의 느낌과 정신적 방향의 동시 발생만이 존재할 뿐이다. 우리는 감각에 인상을 주는 사물들의 존재를 의심치 않는다. 하지만 사물들이 마음에 주는 이미지들에 관해 확신은 없다. …… 사물들이 어떤 절대적인 형태를 갖고 있는 것이 아니라 여러 가지 형태들을 지니고 있으며, 형태만큼이나 의미의 폭도 다양하다〉[181]고 하여 「무한의 리듬」처럼 향후 입체주의가 지향해야 할 형태뿐만 아니라 〈의미의 무한 가능성〉마저 열어 놓은 바 있다.

(d) 마르셀 뒤샹의 하이퍼 큐비즘

레디메이드ready-mades의 화가 마르셀 뒤샹Marcel Duchamp은 적어도 1912년까지는 입체주의 화가였다. 그는 1906년부터 형제들(형인 자크 비용Jacques Villon, 동생인 레몽 뒤샹비용Raymond Duchamp-Villon)과 더불어 센 강 건너의 퓌토Puteaux에 살면서 퓌토와 몽마르트르로 나누어진 입체주의의 두 진영 가운데 주로 퓌토 그룹의 화가들

180　존 케이지, 앞의 책, 256면, 재인용.
181　김광우, 「뒤샹과 친구들」(서울: 미술문화, 2001), 40면, 재인용.

과 어울렸다. 전자에는 〈살롱 입체파들〉이 있었는가 하면 후자에는 칸바일러 갤러리의 화가들과 비평가들이 함께했다. 또한 전자에는 메챙제와 글레이즈 같은 이론가들이 모였고, 후자에는 이른바 〈피카소의 패거리들〉(브라크를 비롯하여 아폴리네르, 앙드레 살몽André Salmon, 막스 자코브Max Jacob가 있었다.[182]

그들이 두 그룹으로 나뉘었지만 서로의 사이가 단절되었던 것은 아니다. 이를테면 그들은 1908년부터 상징주의 시인 폴 포르가 매주 화요일 저녁마다 주관하는 베르그송과 푸앵카레Jules Henri Poincaré에 관한 철학과 수학 토론의 모임에 모여들었다. 〈피카소의 대단한 아첨꾼〉이자 〈변덕쟁이〉(뒤샹 평전에서 베르나르 마르카데Bernard Marcadé는 아폴리네르를 그렇게 부른다)인 아폴리네르까지도 1910년의 〈살롱 도톤〉전의 비평에서 메챙제와 르 포코니에 작품을 〈생명력을 갖지 못한 평범한 모방〉이라고 혹평하면서도 그 이후에는 그들과 합류했다.

더구나 아폴리네르는 (변덕쟁이답게) 입체주의자들의 첫 번째 집단 전시회가 된 1911년의 〈살롱 데 쟁댕팡당〉전 〈41호실의 전시〉에 대해서는 매우 열광적인 어조로 평가했다. 그때부터 그는 브라크와 피카소에 대한 변함없는 애정과 충성심을 간직하면서도, 퓌토 그룹 모임의 단골 참가자가 된 것이다. 41호 전시실의 작품들뿐만 아니라 뒤샹의 작품에 대한 그의 입장 변화와 아첨 또한 매한가지였다. 1910년의 〈살롱 데 쟁댕팡당〉전에서는 두 점의 누드에 대해 〈대단히 추한 그림이다〉라고 혹평하던 그가 1911년의 살롱 도톤에 출품한 「초상 뒬시아네」(1911, 도판132), 「봄날의 청년과 소녀」(1911), 「기계」(1911)와 같은 누드 작품들에 대해서는 〈뒤샹의 흥미로운 출품작〉이라고 평하더니 이어서 〈상

182 베르나르 마르카데, 『마르셀 뒤샹: 현대미학의 창시자』, 김계영, 변광배, 고광식 옮김(서울: 을유문화사, 2010), 55면.

당한 진보를 보인 뒤샹〉[183]이라고 호평하기까지 했다.

24세의 뒤샹이 입체주의 화가의 면모를 드러낸 것은 1911년의 살롱 도톤을 통해서였다. 그는 살롱에 출품한 작품에 대하여 〈그것들은 입체주의에 관한 당시 나의 이해였다. 일반적으로 인물들을 구성하는 방법과 원근법을 무시한 그림들이었다. 같은 그림을 네 번, 또는 다섯 번 누드와 드레스 차림으로 반복해서 그렸다. 뒬시아네의 독특한 모습을 묘사하는 것이 본래의 의도였으며, 동시에 자유롭게 나타나도록 하기 위하여 입체주의를 비이론화한 것이었다〉[184]라고 회상했다.

그가 그해에 피카소(30세)와 정신적, 이론적 경쟁자였던 28세의 메챙제 등이 이끄는 퓌토 그룹에 가담한 것도 이때부터였다. 이른바 〈퓌토 일요회〉 모임에 참석하기 위해서였다. 거기에 속해 있는 자신의 형제들과의 관계를 유지하기 위한 것이기도 하지만 니체와 베르그송의 철학, 그리고 헤르만 민콥스키의 공간론이나 푸앵카레Henri Poincaré의 수학적 가설에 관한 열띤 토론에 더 많은 관심을 가졌기 때문이다. 특히 거기서는 〈피카소의 패거리〉였다가 옮겨 온 수학자 모리스 프랭세가 푸앵카레의 수학 가설과 리만 기하학의 공간 이론, 그리고 4차원 등의 신기하학에 관해 설명해 주었기 때문에 더욱 그랬다.

뒤샹은 다음과 같이 말했다. 〈우리는 수학자가 아니었기 때문에 프랭세를 믿었다. 그는 자기가 무언가 많은 것을 알고 있다고 생각하게 만들었다. …… 그는 4차원을 아주 잘 알고 있는 신사인 체 뽐냈다. 그래서 사람들은 그의 말을 경청했다. 영리했던 메챙제는 그 점을 많이 이용했다. 4차원은 사람들이 무슨 말인지

183 *Le 9e Salon d'Automne*(1911), p. 256. 베르나르 마르카데, 앞의 책, 54면.

184 김광우, 앞의 책, 57면, 재인용.

도 모르면서 많이 말하는 것이 되었다. 게다가 지금도 그렇다.〉[185]
이 시기에 피카소를 비롯한 입체주의자들의 주된 관심사 가운데
하나는 역시 비유클리드 기하학과 〈4차원의 문제〉였다.

　　뒤샹도 〈나는 우리들 삶에서 하나의 보충적인 차원으로서
의 4차원을 좋아했던 것 같다. ······ 오늘날에는 당신도 알겠지만
나는 3차원에서만 생활한다. 그것은 본질적으로 우리들끼리의 토
론이었지만 그림 이외의 다른 관심사를 덧붙여 주었다〉[186]고 회상
한다. 이처럼 그는 〈초입방체corpus hypercubus〉[187]로서 4차원에 대한
이해의 폭을 넓힐 수 있는 좋은 기회라고 생각하여 모임에 참석하
는가 하면 메챙제, 글레이즈, 레제 등 살롱 그룹의 멤버들과 자주
만나기도 했다.

　　하지만 거기서 뒤샹이 발견한 의사擬似 공간의 입체 도형으
로서 초입방체에 대한 영감은 피카소와 브라크를 비롯한 여러 입
체주의자들이 보여 준 공약수로서의 큐브가 아닌, 〈하이퍼 큐브
hyper-cubus〉였다. 그것은 수학적 초입방체가 아니라 비과학적이고
이념적인 하이퍼 큐브인 것이다. 그는 메챙제와 글레이즈가 〈사물
들이 어떤 절대적인 형태를 갖고 있는 것이 아니라 여러 가지 형태
들을 지니고 있으며, 형태만큼이나 의미의 폭도 다양하다〉고 주
장하는 입체주의의 원리나 이념을 공유하면서도 이내 그것의 한
계를 간파하고 있었다. 그는 이미 1911년 「초상 뒬시아네」(도판
132)를 그릴 때부터 움직이고 있는 신체의 〈연속적 움직임〉의 문
제에 남다른 관심을 가지고 있었다.

185　베르나르 마르카데, 앞의 책, 55면, 재인용.

186　베르나르 마르카데, 앞의 책, 57면, 재인용.

187　점(0차원)에서 선분(1차원), 정사각형(2차원)을 거쳐 정육면체에 이르면 공간은 우리가 생활하는 실
제 공간인 3차원(3D)이 된다. 그러므로 수학자, 물리학자들은 4차원을 〈덧 차원〉이라고 한다. 애니메이션에
나오는 가상(擬似) 차원(4D)이 그것이다. 이를 가시화하기 위해 3차원의 정육면체에 잉크를 채워 수직으로
끌면 4차원의 입체도형이 될 것이라고 상상한다. 이렇게 해서 생기는 4차원의 초입방체tesseract의 접힌 부
분들을 펴면 8개의 정육면체가 되는데, 이것은 십자가 모양의 전개도가 된다. 살바도르 달리는 이를 이용하
여 「십자가에 못 박힌 예수: 초입방체의 시신」(1954, 도판314)를 그리는 놀라운 식견을 발휘한 바 있다.

뒤샹은 「초상 뒬시아네」와 「기차를 탄 슬픈 젊은이」(도판 133)에 대해 다음과 같이 말했다. 〈내가 「초상 뒬시아네」를 그릴 때 같은 여인을 다섯 이미지로 그린 후 세 여인은 드레스를 입은 모습으로, 두 여인은 벌거벗은 모습으로 묘사했는데, 그 그림에는 이미 움직임에 관한 개념이 있었다. 잠재적이었는지는 몰라도 나는 뒬시아네가 개를 데리고 산책하는 움직임을 묘사했다. 그리고 나는 1911년 10월에 「기차를 탄 슬픈 젊은이」를 그리기 시작했다. …… 그 그림에는 젊은이가 충분히 나타나지 않았다. 슬픔 또한 충분치 않았다. 어느 것도 충분치 않은 채 입체주의의 영향만 현저할 뿐이다. 이 시기에 나의 입체주의에 관한 이해는 해부학적이거나 관망적인 것이 아닌 도식적인 선의 반복이었다. 평행되는 선들을 통해 움직이는 사람의 상이한 위치를 운동으로 나타냈다.〉[188]

하지만 유머를 도입함으로써 입체주의의 이단아로서 독립을 자처하기 시작한 「해체된 이본과 마들렌」(1911, 여름)을 비롯하여, 「초상 뒬시아네」(1911, 가을, 도판132)에서 「기차를 탄 슬픈 젊은이」(1911, 10월, 도판133), 「커피 분쇄기」(1911, 12월), 「계단을 내려오는 누드 I」(1911, 12월), 「계단을 내려오는 누드 II」(1912, 도판134), 「재빠른 누드들에 둘러싸인 왕과 왕후」(1912, 5월)로 이어지는 입체주의의 진화 과정은 간단치 않았다. 그 이전에 그린 「봄날의 청년과 소녀」(1911, 봄)와는 달리 거기서는 유머와 퓨미즘fumisme, 4차원과 초입방체의 이념, X-ray의 발명과 투시 효과, 카메라 셔터의 발명과 동체 사진술, 상대성 이론의 평행 현상, 미래주의와 기계 인간 등 자신만의 하이퍼 큐비즘으로 진화할 요소들이 복합적으로 작용하고 있었다.

우선 그는 유머와 퓨미즘으로부터 〈이단의 단서〉를 찾으려 했다. 상징주의 시인 스테판 말라르메가 116행의 장편시 「목신

188 김광우, 앞의 책, 57~58면, 재인용.

의 오후」(1876)에서 님프의 아름다운 육체를 사모하는 목신의 육욕에 대한 허무함을 〈유머 문제〉로 상징화하듯이, 뒤샹 역시 평생 자신이 다양하게 추구하는 일련의 엉뚱하고 기발한 〈유머 회화〉 가운데 우선 하이퍼 큐비즘을 위한 퓨미즘의 요소로 유머를 차용하려 했다. 또한 퓨미스트Fumiste인 그가 당시 과학의 독재에 저항하는 반자연주의적 이념 소설인 『4차원으로의 여행』(1912)에서 일간지 『코모에디아Comoedia』의 발행인 가스통 파블로브스키Gaston de Pawlowsky의 주장 ─ 〈유머는 웃음이 아니다. 웃음은 우스꽝스러움과 제멋대로 인정된 진실을 비교해 우스꽝스러움을 판단하고 단죄한다. 유머는 사회에 도움이 되는 것이 아니라 신에게 도움이 되는 것이다. 유머는 알려진 것과 알려지지 않은 것의 만남을 우리에게 표현해 주는 것으로 만족한다.〉[189] ─ 에 귀기울였던 까닭도 거기에 있다.

　　이를테면 「계단을 내려오는 누드 Ⅰ」, 「계단을 내려오는 누드 Ⅱ」와 같은 초입방체의 하이퍼 큐비즘 작품들 이전에 그린 「봄날의 청년과 소녀」나 「해체된 이본과 마들렌」(1911)이 그것이다. 아르투로 슈바르츠Arturo Schwarz는 전자를 뒤샹 남매간의 근친상간을 상징하는 듯하다는 이유에서, 그리고 후자를 두 여동생의 옆모습을 서로 다른 색조로 분산시켜 놓은 작품이라는 점에서 뒤샹식의 유머 회화로 간주한다. 뒤샹 자신도 「해체된 이본과 마들렌」을 두고 〈처음으로 내 그림에 유머를 도입함으로써 나는 어떤 의미에서 그녀들의 옆모습을 해체하고 화폭 위에 우연에 따라 배열했다〉[190]고 토로한 바 있다.

　　이어서 그린 「초상 뒬시아네」와 「기차를 탄 슬픈 젊은이」에

189　베르나르 마르카데, 앞의 책, 58면, 재인용.

190　Marcel Duchamp, "A propos de moi-même", *Duchamp du signe*(Paris: Flammarion, 1994), p. 220.

서 그가 보여 주려 한 것도 나름대로의 데포르마시옹을 위한 은유적 블랙 유머와 퓨미즘이었다. 그것은 1901년 최초로 노벨 물리학상을 받은 뢴트겐에 의한 X선의 발명(1895)과도 무관하지 않다. 린다 핸더슨이 「쿠프카, 뒤샹, 그 밖의 큐비스트들의 작품에서 비가시적 실재에 대한 X선과 그 탐구」라는 제목의 글에서 당시의 대중 언론과 풍자화들에 주목하는 까닭도 거기에 있다. 그것들은 부인네들의 옷을 투시하고 그 결과 일종의 옷 벗기기와 같은 은밀한 형태를 만들어 내는 광선의 힘에 열을 올리고 있었기 때문이다.[191]

또한 비가시적 실재에 대하여 뒤샹이 보여 준 데포르마시옹의 조형 욕망은 그뿐만이 아니었다. 특히 「기차를 탄 슬픈 젊은이」에서부터 그는 신체의 연속적 움직임에 대한 이미지를 통해 자신의 유머 회화를 새롭게 표현하기 위해 망막網膜주의에서 비非망막주의로의 획기적인 전환을 시도했다. 1966년 4월부터 6월까지 계속된 프랑스의 미술사학자이자 비평가인 피에르 카반Pierre Cabanne과의 대담에서 뒤샹은 「기차를 탄 슬픈 젊은이」에 대하여 〈먼저 기차의 움직임이 있고, 기차 통로에서 이동하고 있는 슬픈 청년의 움직임이 있다. 따라서 서로 대응하는 평행적인 움직임이 있었던 것이다. 그다음에 내가 기본 평행이라고 부르는, 청년의 형태 왜곡이 있다. 그것은 하나의 형태 해체, 다시 말해 평행선처럼 서로 이어지면서 오브제를 변형시키는 직선의 평행선으로 해체하는 것이었다. 오브제는 고무줄처럼 완전히 당겨진다. 선들은 움직임이나 문제의 형태를 형성하기 위해 부드럽게 변하면서 평행으로 이어진다〉[192]고 설명한 바 있다.

나아가 (그가 설명한 대로) 형태의 평행과 해체를 통한 비

191 Linda D. Henderson, "X Rays and the Quest for Invisible Reality in the Art of Kupka, Duchamp, and the Cubists", *Art Journal*, Vol. 47(Winter, 1988), pp. 330~331.

192 Marcel Duchamp, *Entretiens avec Pierre Cabanne*(Paris: Belfond, 1967), p. 220.

망막주의 전략을 더욱 공고히 하기 위해 그가 주목한 것은 베르그송이 〈지속의 환영〉, 〈병치된 공간〉의 속사로 찍은 스냅 사진에 비유한 움직임의 연속적 이미지를 과학적, 기계적으로 순간 포착하는 동체 사진술이었다. 그것은 1882년 생리학자 에티엔줠 마레Éti-enne-Jules Marey가 파충류나 곤충류와 같은 동물의 움직임에서 영감을 받아 카메라 셔터를 발명하여 움직이는 물체를 한 장의 사진으로 찍은 뒤, 1893년 『자연La nature』에 기고함으로써 알려진 기술이었다. 베르그송이 말하는 영화 필름에 맺히는 〈상들의 계기繼起〉[193]로서 〈정지된 순간(시간)=병치된 공간〉에 대한 속사의 스냅 사진을 마레가 연속 촬영에 성공하자 뒤샹은 이러한 〈지속의 환영〉을 평행적인 움직임에 따른 형태의 왜곡과 해체 현상으로 표현해 보고자 했다. 다시 말해 그는 데포르마시옹 전략을 비망막주의적 유머 회화로 전환했던 것이다.

　　뒤샹 자신도 〈나의 목적은 정지한 운동을 재현하는 것, 즉 다양한 운동을 정지한 구성으로 나타내는 것이지만 영화에서의 효과를 그림으로 나타내고자 한 것은 아니었다. …… 나는 사람의 운동을 뼈다귀의 모습이 아닌 선으로 제한하려고 했다. 제한하고, 제한하며 또 제한하는 것이 나의 의도였으며, 동시에 나의 목적은 외부적인 것이 아니라 내부적인 것이었다. 「기차를 탄 슬픈 젊은 이」를 그리고 난 후 나는 예술가는 자신이 원하는 것을 나타내기 위해서는 점, 선 또는 아주 전통적이거나 그렇지 않은 것뿐만 아니라 어떤 것들도 사용할 수 있다는 사실을 알게 되었다〉[194]고 주장한다.

193　베르그송은 운동이나 변화에 대한 오성의 강요와 언어의 요구에 의한 습관적인 표현 때문에 새로움의 용솟음을 제대로 보지 못한다고 지적한다. 지속하는 시간을 영화 필름의 상들처럼 여러 부분들이 계기하는 것으로 오인한다는 것이다. 하지만 〈계기란 결핍을 드러내는 것이며, 또한 필름을 전체적으로 파악하지 못하고 하나하나의 분리된 상들로 분할하도록 판결받은 지각의 불충함을 표현해 주고 있다〉는 것이다. 앙리 베르그송, 『사유와 운동』, 이광래 옮김(서울: 문예출판사, 2003), 18~19면.

194　김광우, 『뒤샹과 친구들』(서울: 미술문화, 2001), 60면, 재인용.

그것은 자신의 목적이 움직임이나 운동에 대한 외적 실재의 움직임에 대한 이해와 표현이 아니라 내적(비가시적)으로 새롭게 용솟음치는 어떤 것을 드러내는 데 있다는 것을 의미한다. 그것은 오브제가 고무줄로 완전히 당겨진 것처럼 우울하고 가련한 신세의 젊은 남편으로서 자신의 심상 — 자기 안으로의 도피 시기에 그린 「기차를 탄 슬픈 젊은이」의 본래 제목은 「가련한 젊은 남편 M」이었다 — 을 드러내려 한 것이기도 하다. 이렇듯 당시 뒤샹의 회화 작품은 더 이상 망막retina — 안구의 가장 안쪽에서 빛에 대한 정보를 전기적 정보로 전환하여 뇌로 전달하는 신경 조직이다 — 의 자극에 대해 순응하는 식으로 반응하지 않음으로써 전통 회화에 대하여 반미술적, 반조형적 입장을 지향하려 했다. 그런 점 때문에 가브리엘 뷔페피카비아Gabrièle Buffet-Picabia는 비사교적이며 비판적인 성격의 뒤샹을 가리켜 〈내심의 혁명가〉였다고 회상한다.

　　1963년 윌리엄 사이츠와의 대담에서도 「계단을 내려오는 누드 I」, 「계단을 내려오는 누드 II」, 「두 누드: 강한 자와 빠른 자」(1912), 「재빠른 누드들에 둘러싸인 왕과 왕후」(1912) 등 〈누드〉의 시기에 〈혁명적 행동, 가치의 전복에 흥미를 느낀 것이지, 있는 그대로의 회화에 흥미를 느낀 것은 아니지 않는가〉라고 사이츠가 묻자 뒤샹 또한 〈바로 그렇다. 회화는 하나의 도구일 뿐이었다. 나를 다른 곳으로 안내하는 가교였다. 어디로 가는지는 전혀 모른다. 그것이 본질적으로 너무나도 혁명적이어서 표현할 수 없었기 때문에 나는 어디로 가는지 알 수 없었을 것이다〉[195]라고 대답한 바 있다.

　　그러면 그를 다른 곳으로 안내하는 〈혁명적 가교〉는 무엇이었을까? 그것은 다름 아닌 동체 사진으로부터 얻은 〈시간의 지

195　William Seitz, "What Happened to Art, an interview with Marcel Duchamp", *Vogue*, Vol. 141(1963). *Etant donné Marcel Duchamp*, No. 2(Paris, 1998), p. 44.

에티엔질 마레,
육체의 이동에 관한 연속 촬영 연구

연〉에 의한 4차원(4D)에 대한 매혹이었다. 그가 1911년 12월에 처음 그리기 시작한 「계단을 내려오는 누드 Ⅰ」, 「계단을 내려오는 누드 Ⅱ」에서 두드러지게 나타낸 형태의 파괴destruction와 해체 déconstruction의 가상적 장場이 곧 4차원이었던 것이다. 동체 사진은 마레의 〈육체의 이동에 관한 연속 촬영〉에서 보듯이 연속적 움직임에 의한 〈신체선身體線〉의 파괴이자 병치이다. 그것은 마치 하나의 인간 게놈human genome에 의해 탄생한 다수의 복제 인간들이나 기계 인간인 로봇들이 기계적으로 이동하는 계기의 장면과 같다.

또한 동체 사진은 신체의 움직임이 만들어 내는 시공의 이동을 나타내기 위해 가상의 멜로디를 표현한 교향곡의 악보 위에 자유자재로 쓰여 있는 음악 부호들과도 같다. 그것은 달리는 신체의 사진도 멜로디가 파괴되고 분리된 채 악보 위에 병치되어 있는 음악 부호들처럼 화면 위에 병치된 신체선body line의 계기일 따름이다. 거기에는 지속하는 시간의 흐름이 파괴되어 분리된 채 벌거벗은 신체선(공간)의 이동만을 위한 가상의 공간, 즉 시간축이 추가된 4차원이 형상화되어 있기 때문이다. 이를테면 스피드 플래시인 스트로보stroboscope(섬광 촬영 램프)를 활용해서 찍은 동체 사

진이 그것이다. 거기서는 3차원(3D)의 실재성을 확인시켜 주는 입방체로서의 정육면체를 평행 이동시키면서 만들어낸 초입방체가 마치 정육면체(오브제)를 연장시켜 주는 것 같은 가상의 공간을 형성하고 있는 것이다.

뒤샹도 〈그 시기에 프랑스 중산층 각 가정에서 읽던 주간지 『일뤼스트라시옹*L'Illustration*』에서 부르던 대로 연대표 기록이나 동체 사진에 매혹되어 있었던 사실을 분명하게 기억한다. 검객의 움직임, 달리는 말의 움직임, 또는 걷거나 높이 뛰는 사람의 움직임이 10분의 1초마다 움직이는 주체의 비구상적 위치를 보여 주는, 수없이 많은 가는 선의 연속으로 해체되었다〉[196]고 회상한다. 거기에는 공간으로서의 차원 외에 시간축이 붙여진 이른바 4차원의 〈민콥스키의 공간〉이 형성되었기 때문이다.

하지만 〈선의 연속으로서 해체〉는 그것의 소멸이나 제거가 아니다. 그것은 마치 베르그송이 생명의 약동에 대한 내적 반응으로서 간주한 〈웃음rire〉처럼 뒤샹에게도 엉뚱하고 〈파괴적인 유머〉나 다름 없었다. 그것은 뒤샹이 이미 「기차를 탄 슬픈 젊은이」에서 실험한 대로 평행 이동으로 인한 형태의 〈의도적 왜곡〉인 것이다. 그는 연속적인 운동에 대해서보다 형태의 해체, 즉 의도적 왜곡에 대해서 더욱 많은 관심을 가지고 있었다. 다시 말해 그가 〈누드〉에서 시도하려는 것은 생동하는 〈파괴적 유머〉를 통해 입체주의를 탈구축하는 것dé-construction이었다. 특히 「계단을 내려오는 누드 Ⅱ」에서 보듯이 그는 다른 입체주의와 차별화하기 위해, 나아가 자신만의 하이퍼 큐비즘을 실현하기 위해 이른바 〈4차원 회화〉를 실험했던 것이다.

그로부터 25년이 지난 뒤 미국의 화가 대니얼 맥모리스

196 베르나르 마르카데, 『마르셀 뒤샹: 현대미학의 창시자』, 김계영, 변광배, 고광식 옮김(서울: 을유문화사, 2010), 73면, 재인용.

Daniel MacMorris가 〈뒤샹의 누드=기계 인간〉을 영국의 여류 소설가 메리 셸리Mary Shelley의 괴기 소설에 나오는 괴물 프랑켄슈타인에 비유하며 〈당신의《누드》는 회화입니까?〉라고 질문하자 〈아니오, 그것은 움직임이라는 추상적인 표현을 통해 시간과 공간을 새롭게 구축한 것이요〉[197]라고 뒤샹이 단호하게 대답한 까닭도 4차원 회화를 위한 탈구축 작업에 있었다.

오늘날 베르나르 마르카데는 『뒤샹 평전Marcel Duchamp, la vie à crédit』(2007)에서 그렇게 함으로써 뒤샹이 자신의 입체주의를 극단으로 몰고 갔다고 평하기까지 한다. 실제로 1912년 이후부터 내성적이고 냉소적이며, 극단적이고 게으르기까지 한 〈전통 파괴자〉 뒤샹은 유화에 더 이상 손을 대지 않았다. 〈변화와 인생은 동의어다〉라는 자신의 신념대로 그는 예술의 자유를 찾아 또다시 변화하기 위해서였다.

<hr>

197 베르그송은 『웃음: 희극적인 것의 의미에 관한 소론』(1899)에서 웃음을 자아내는 예를 이렇게 들었다. 〈여객선이 난파했다. 몇몇 승객이 천신만고 끝에 구명보트로 구조되었다. 용감히 구조에 나선 사람 중에는 세관원도 있었다. 그는 구조된 사람들에게 물었다. 《혹시 뭐 신고할 물건이라도 갖고 타신 분 있으십니까?》〉 이렇듯 웃음은 엉뚱한 것에서 나온다. 웃음은 유연한 것, 끊임없이 변화하는 것, 생동적인 것에 반대되는 상황, 즉 낡고 오래된 것, 방심, 경직성 등에서 비롯된다. 엉뚱하고 예상하지 못한 언행이라야 웃음이 뒤따른다.

4. 이탈리아의 대탈주: 미래주의

탈정형déformation을 위한 〈미래로의 대탈주〉는 20세기의 문학, 미술 등 서구의 예술을 감염시킨 대大유행병이었다. 이미 니체와 베르그송의 철학, 아인슈타인과 슈뢰딩거의 새로운 물리학, 리만Bernhard Riemann과 푸앵카레의 새로운 기하학적, 수학적 공간 인식 등이 예술가들의 가로지르기 욕망을 자극하며 대탈주를 위한 엔드 게임endgame의 장으로 몰아내고 있었다.

대탈주Exodus는 긴장감과 해방감을 동시에 수반한다. 그것은 정주와 정착에 대한 진저리와 거부감에서 비롯된 반감과 반작용이므로 거기에는 긴장과 자유가 함께하게 마련이다. 그것은 새로운 공간으로 이동하려는 욕망의 발로이므로 그 욕망이 실현될수록 탈주자에게는 심리 치료적, 정신 위생적으로 작용한다. 그것은 무엇보다도 심리적 피로와 정신적 억압으로부터 벗어난 〈자유에의 향유〉이기 때문이다. 이를테면 정형으로부터 이탈하려는 탈정형의 동기가 그것이다.

탈주는 방랑이 아니다. 그것은 오히려 목표 지향적이고 목적론적이다. 더구나 그것이 더 이상 머물고 싶지 않은, 그래서 벗어나고 싶은 과거의 시공간으로부터의 이탈일 경우에는 더욱 그렇다. 그러므로 탈주는 새로운 시공간, 즉 미래의 지평을 지향한다. 미래에 대한 강한 동경은 과거와 현재의 불만족을 반영한다. 대부분의 질병이 면역력이 약화될 때 발병하듯 시대나 사회의 병리 현상도 마찬가지이다. 사회 구성체를 이루는 여러 요소들

의 실조, 결핍, 불균형, 부조리, 부조화 등 부적절한 조합dyskrasia[198]
으로 인해 야기되는 병리적 시대나 사회일수록 더욱 그렇다. 혁명
révolution이 진화évolution가 아니고 극적 탈주인 까닭도 거기에 있다.

1) 이탈리아의 대탈주: 왜 미래주의인가?

진화와 대척對蹠인 혁명은 일종의 대탈주이다. 그러므로 대탈주는
진화일 수 없다. 그것은 혁명적이다. 미래에 대한 낙관적 진보를
표방하는 사회 진화론은 극적이고 급격한 사회 변화를 요구하지
않는다. 이에 반해, 과거에 대한 가치 전복을 꾀하며 그것으로부
터의 적극적 이탈을 표방하는 대탈주는 극적인 변혁을 강조한다.
그 때문에 그것은 급진적 이데올로기를 내세우기 일쑤이다. 20세
기 초 이탈리아의 미술계가 그랬고, 그들이 부르짖는 미래주의가
그러했다.

① 왜 이탈리아인가?

1860년까지 이탈리아는 통일 국가가 아니었다. 1861년 1월 1일
이탈리아의 첫 의회가 열렸지만 그 이후에도 이미 수세기에 걸쳐
온 정치적, 경제적 분열은 쉽게 극복되지 못했다. 국가의 지배 엘
리트들은 〈가톨릭 교회의 지지가 없을 경우 그 어떤 도덕적 권위
도 가질 수 없었다. 국가는 통일의 상징을 획득하는 데 실패했다.
1860년 이후 애국적인 어조로 이탈리아의 역사를 다시 쓰거나
왕가에 위엄을 제공하려는 선동가들의 시도는 많은 경우 설득력
을 갖지 못했다. …… 환멸은 커지고, 한 작가의 표현처럼 시(서
정)는 산문(서사)에게 자리를 내주었다. 새 국가는 여전히 해결되

198 고대 그리스의 의학자 갈레노스Galenos는 신체를 구성하는 기본 요소들이 부조화나 불균형을 가져
오는 〈나쁜 조합bad mixture〉을 가리켜 dyskrasia라고 불렀다. 이에 비해 건강은 기본 요소들의 조화와 균형
의 상태를 이루는 적절한 결합, 즉 eukrasia의 상태를 가리킨다.

지 않은 정체성의 문제를 안고 있었고, 그 장래는 여전히 불확실했다.〉[199]

이탈리아의 문예 비평가이자 통일 후 교육부 장관을 지낸 프란체스코 데 상크티스Francesco de Sanctis가 〈이탈리아는 이제 마음의 소리에 귀를 기울여야만 한다. …… 갈릴레오와 마키아벨리Niccolò Machiavelli의 정신을 이어받아 망상과 편견으로부터 자유로운 맑은 눈을 찾아야만 한다〉[200]고 하여 지식인과 정치인들에게 통일 국가라는 실체에 대한 자부심과 긍지를 요구했지만 현실은 그렇지 못했다. 상크티스의 기대와는 달리 1881년에서 1900년 사이에 조국을 버리고 미국으로 영구 이민을 떠난 시민들만 150만 명이 넘을 정도로 이탈리아인들은 국가에 대한 정체성을 가질 수 없었다. 오히려 1890년대 대학가를 휩쓴 이념은 마르크스주의였으며 노동자들은 무정부주의에 빠져들었다.

내각을 장악하여 1914년 제1차 세계 대전이 일어날 때까지 14년간 이탈리아의 정치를 주도한 조반니 졸리티Giovanni Giolitti가 1901년 2월 〈우리는 지금 새로운 역사의 문턱에 서 있다〉고 역설했다. 하지만 그의 시대는 지적으로 혼란스러웠고, 미래에 대한 불확실성만 더해졌다. 이를테면 1903년부터 피렌체에서 작가 조반니 파올로 파니니Giovanni Paolo Panini와 주세페 프레촐리니Giuseppe Prezzolini, 아르만도 스파디니Armando Spadini는 『레오나르도Leonardo』라는 잡지를 발간했는데, 그 창간호에 그러한 시대정서를 반영하듯 〈무선 전신〉의 발명을 비난하는 논설을 실었다. 〈바보들에겐 전선도 없이 메시지를 보낸다는 것이 마치 거룩한 일처럼 보이겠지만, 단지 그 도구가 유선에서 무선으로 바뀌었을 뿐 다른 무슨 차이가 있는가? 이런 기술적 발명은 삶을 좀 더 빠르게 만들지는 모르겠

199 크리스토퍼 듀건, 『이탈리아사』, 김정하 옮김(고양: 개마고원, 2001), 203면.

200 크리스토퍼 듀건, 앞의 책, 207면.

지만《보다 깊이 있게》만들지는 못한다〉는 것이었다.

　이처럼 정치, 경제, 사회 등 당시의 문화적 혼란과 정세의 불안정은 엘리트 계층을 표방하는 지식인들을 단결시켰고, 도덕적 재건을 위해 그들의 자의식을 고취시켰다.『레오나르도』이외에도 지식인들은 저마다 잡지나 간행물들을 창간하여 졸리티 내각과 정치 계급의 도덕적 타락을 비판하고 나섰다. 예컨대 프레촐리니가 창간한『목소리La Voce』를 비롯하여 베네데토 크로체Benedetto Croce와 조반니 젠틸레Giovanni Gentile의 잡지『비평La Critica』, 필리포 투라티Filippo Turati의 사회주의 잡지『사회 비평Critica Sociale』등이 그것이다.

　그 지식인들 가운데서도 당시의 사상적 영향력을 가장 크게 발휘한 인물은 〈사회주의는 죽었다〉고 선언한 크로체였다. 철학자이자 미학자인 크로체는 1907년 자신의 잡지『비평』에서 사회주의를 도덕적으로 만들려는, 또는 사회주의에 어떤 철학을 결부시키려는 모든 노력을 가차 없이 비판했다. 이를테면 크로체는 조르주 소렐Georges Sorel의 순수한 마르크스주의적 사회주의인 생디칼리슴syndicalisme의 붕괴와 더불어 마르크스주의를 포기한 나머지 〈사회주의도 죽었다〉고 말했다. 그는 사회주의가 생디칼리슴에서 최후의 피난처를 구하려 했지만 그러한 생디칼리슴은 더 이상 존재하지 않는다고[201]생각했기 때문이다.

　심지어 소렐과는 또 다른 사회주의자인 마르키올리Ettore Marchiolli도『사회 비평』을 통해서 크로체의 관념론을 받아들이도록 다음과 같이 거듭 권고한 바 있다. 〈과학적 실증주의의 해변에 그토록 오랫동안 머물러 있던 우리가 이제는 관념이 고요한 사원을 세워 놓은 햇볕이 비치는 제방을 향하여 떠나고 있다. 크로체는 문학적인 비평가이자 굉장한 박학자일 뿐만 아니라 논리적

201　Benedetto Croce, *Cultura e vita morale*(Bari, 1955), p. 158.

인 능력과 체계적인 종합 속에서 다양성과 특수성을 어떻게 결합
시키는지를 알고 있는, 지극히 드문 철학적 능력을 선사받은 인물
이다. …… 여기에서 우리는 이론과 실천의 진정하고 올바른 화해
를 보게 될 것이다.〉[202]

　　이처럼 〈사회주의는 죽었다〉는 크로체의 선언을 무시해
오던 사회당 내의 지식인들마저도 시간이 지날수록 크로체에게
로 관심을 돌렸다. 결정론적인 사적 유물론보다 크로체의 관념론
이 오히려 역사와 세계를 더 잘 설명해 준다고 생각했기 때문이다.
『레오나르도』와 『목소리』의 창간인이자 편집인 프레촐리니는 당
시의 이탈리아를 다른 나라들에 비해 철학 체계에 있어서 불모지
에 비유하면서, 〈이탈리아에서 우리에게 크로체가 있다는 것은
행운이다. 정확히 말해 그의 장점은 체계를 가지고 있다는 사실
에 있다. 그가 얼마나 옳은지, 그의 면모가 얼마나 뛰어난지를 보
라. 베르그송이 할 수 없었던 것을 그가 어떻게 해냈는지를 보라.
크로체야말로 우리의 문화와 우리나라에 완전한 추진력을 제공
하였다. …… 내가 크로체에게서 발견한 것은 안정성과 확실성이
요, 그것이 곧 신앙의 실체이기도 하다〉[203]고 크로체를 극찬한 바
있다.

　　크로체가 보기에 마르크스주의와 사적 유물론은 정치적으
로 아무 데도 쓸모가 없으며, 권력의 정복을 목표로 하는 노동자
계급의 사회주의와도 아무런 관련을 가지고 있지 않다. 결국 당시
의 크로체가 의도하는 바는 사적 유물론을 사회주의와 분리하는
것이고, 사회주의조차도 아무런 정당성을 가지고 있지 않다는 것
이다. 그는 사회주의 이론과 실천과의 분리를 드러내 보여 줌으로

202　E. Marchioli, 'La filosofia della practica', *Critica Sociale*(Vita e Pensiero, 1909), p. 301.

203　G. Prezzolini, *La Voce*(1912), p. 756.

써 사회주의 지식인들을 허공에 매달아 놓으려 했던 것이다.[204]

하지만 크로체의 의도와는 달리 제1차 세계 대전이 점점 다가오면서 이탈리아의 정치와 경제는 더욱 악화되었고, 사회주의의 위협도 어느 때보다도 커져 갔다. 이러한 상황에서『목소리』를 중심으로 한 지식인들은 도덕적 재건을 통해 지도력을 갖춘 엘리트들의 지식인 정당의 출현을 고대하는가 하면 주로 밀라노에서 활동하던 예술가들은 근대성, 즉 근대의 기계 문명에 대해 찬양하기에 이르렀다. 비행기나 자동차와 같은 기계들이 삶을 보다 안락하고 편안하게 만들기 때문이 아니라 오히려 삶을 더욱 불안정하고 위험하게 만들었다는 이유에서였다. 필리포 토마소 마리네티Filippo Tommaso Marinetti가 이끄는 미래주의자들이 그들이다.

그뿐만 아니라 당시 상당수의 성난 젊은이들도『목소리』와 미래주의자들을 지지하고 나섰다. 젊은이들의 지지 속에 그들은 견고한 도덕적 기반을 쌓으며 한층 높아진 관심과 공감을 이끌어 내고 있었다. 1909년 2월 미래주의자들은 마침내 자신들의 과격하고 불경스럽기까지 한 세계관을 선포하기에 이른 것이다.

한편 20세기 초부터 피렌체를 중심으로 활동하기 시작한 개혁적 민족주의자들, 특히 졸리티의 정책에 가장 적대적이었던 젊은 반체제 작가와 언론인들은 1908년부터 여러 잡지들을 통해 부르주아 계급과 자유주의 의회에 대한 적대감을 노골적으로 표출했다. 사회주의의 위협으로부터도 이탈리아를 구해 내기엔 부르주아와 의회가 너무 부패하고 비생산적이라는 이유에서였다. 그들은 국가가 개인에 우선한다는 사실과 졸리티는 물질 만능주의의 하수인이라는 사실을 깨닫고, 자신들의 욕구를 국가와 민족 전체의 이익에 종속시켜야 한다고 생각했다.

그들은 급기야 전쟁만이 이탈리아인들에게 이상 실현을 위

204 이광래,『이탈리아 철학』(서울: 지성의 샘, 1996), 199면.

해 어떻게 죽어야 하는지를 가르쳐 줄 것이며, 부르주아로부터 사회학자 빌프레도 파레토Vilfredo Pareto가 정의하는 〈어리석은 인도주의〉를 제거해 낼 수 있을 것이라고 생각했다. 1910년 말 피렌체에서는 전쟁을 지지하는 민족주의 대회가 열렸다. 민족주의자들의 대변인인 소설가 엔리코 코라디니Enrico Corradini는 기조 연설에서 정책 노선을 다음과 같이 명확히 설정했다. 〈민족주의자들은 이탈리아인에게 국제적 투쟁의 덕목을 가르쳐야 합니다. 전쟁이 그 방법이라면? 전쟁이 일어나게 합시다! 그리고 민족주의가 전쟁에서의 승리를 위한 의지를 고취시키도록 합시다.〉[205] 그의 주장에 따르면 전쟁은 〈국가 회생〉의 길이며 국가에 복종해야 하는 확고한 필요성을 제공해 주는 하나의 〈도덕 질서〉였다.

이렇듯 20세기 들어서 이탈리아는 점점 더 혼돈으로 빠져들었고, 부르주아이건 노동자이건, 사회주의자이건 민족주의자이건, 지식인이건 예술가이건 모두가 그 속에서 표류하고 있었다. 이탈리아는 통일의 피로가 그대로 쌓인 채 진통하고 있는 미완의 통일 국가, 그 자체였을 뿐이다. 심지어 전쟁과 같은 극약 처방이 요구되는 상황이었다. 이처럼 병리적 현상은 미래의 불확실성만을 가중시켜 갔다. 콜루치T. Collucci도 그러한 시대 상황을 가리켜 〈현재의 순간은 회의주의로 불린다. …… 진리는 우리가 마음대로 입거나 벗어 버리는 외투가 되었다〉고 푸념하고 있었다.[206] 역설적이지만 이탈리아에서는 현재에 대한 회의와 미래에 대한 불확실성이 미래주의를 이미 잉태하고 있었던 것이다.

② 왜 미래주의인가?

1. 우리는 에너지의 본질인 위험에 대한 사랑과 두려워하지 않는

205 크리스토퍼 듀건, 『이탈리아사』, 김정하 옮김(고양: 개마고원, 2001), 263~264면.
206 이광래, 앞의 책, 204면.

정신을 노래하고자 한다.

2. 용기, 대담성 그리고 반역이 우리 시의 본질적 요소가 될 것이다.

3. 이제까지 문학은 생각에 잠긴 부동성, 환희 그리고 수면을 찬양해 왔다. 우리는 공격적인 행동, 열정적인 불면증, 레이서의 활보, 대담한 도약, 주먹질과 따귀를 찬양하고자 한다.

4. 우리는 새로운 아름다움, 즉 속도의 아름다움이 세상을 더욱 훌륭하게 만들었다고 확언한다. 폭발하는듯 한숨을 내뱉는 뱀들과 같은 커다란 파이프들을 올려놓은 경주용 자동차 포탄처럼 소리 내며 질주하는 자동차는 〈사모트라케의 니케〉[207]보다 아름답다.

5. 우리는 운전하는 사람을 찬미하고 싶다. 그는 자신의 정신이라는 창을, 지구를 가로질러 포물선의 궤적을 따라 던지고 있는 것이다.

6. 시인은 열정, 광휘 그리고 관대함과 함께 자신의 노력을 바쳐야 한다. 그리하여 근본적인 요소들에 대한 열광적인 열정을 키워야 한다.

7. 투쟁 없이는 어느 곳에도 아름다움은 없다. 공격적인 성격을 띠지 않고는 걸작이 될 수 없다. 시는 미지의 세력을 인간 앞에 왜소하게 만들고 굴복시키기 위해 폭력적인 공격을 해야 한다.

8. 우리는 세기의 마지막 갑뻐에 선다! …… 우리가 원하는 것은 불가능이라는 신비한 문들을 부숴 버리는 것인데 왜 뒤를 돌아봐야 한단 말인가? 시간과 공간은 죽었다. 우리는 이미 절대성 안에 살고 있다. 우리는 영원하며 어디에나 있는 속도를 창조해 냈기 때문이다.

207 사모트라케의 니케Nike of Samothrace는 B.C. 190년경에 제작된 작품으로, 하늘에서 뱃머리에 내려와 서 있는 날개가 달린 니케(승리의 여신)를 표현하고 있다. 그것은 1863년 에게 해의 북서부에 위치한 사모트라케 섬에서 발견한 1백여 점 가운데 일부로서 머리 부분과 두 팔뚝은 없어졌다. 이것은 로도스섬 사람들이 시리아의 안티오코스 3세에 대한 전승을 감사하여 사모트라케의 카베이로 신역(神域) 가까이에 세운 상(像)으로 추정된다.

9. 우리는 전쟁(세상의 유일한 위생학), 군국주의, 애국심과 자유를 가져오는 이들의 파괴적 몸짓, 목숨을 바칠 가치가 있는 아름다운 아이디어 그리고 여성에 대한 조롱을 찬미한다.

10. 우리는 박물관, 도서관, 모든 종류의 아카데미를 파괴하고 도덕주의, 페미니즘, 모든 기회주의적이거나 실용주의적인 비겁함에 맞서 싸울 것이다.

11. 우리는 노동, 쾌락, 폭동에 자극받은 수많은 군중에 대해 노래할 것이다. 우리는 현대의 대도시에서 일어나고 있는 다인종적, 다언어적 혁명의 물결을 노래할 것이다. 우리는 격렬한 전기 불빛들로 이글거리는 병기고와 조선소의 전율하는 밤의 열정을, 그들의 연기가 만들어 내는 굽은 선들의 곁에 떠 있는 탐욕스런 구름을, 거인 체조 선수처럼 강물 속을 걷는 교각들이 햇빛 속에 광택을 받은 나이프의 반짝임처럼 광택을 내는 것을, 수평선을 킁킁거리며 냄새 맡듯 하는 모험심 많은 배들을, 관으로 고삐를 채운 거대한 철마의 발굽처럼 바퀴로 선로를 차는 가슴이 두툼한 기관차들을, 그리고 프로펠러가 깃발처럼 바람 속에서 기계음을 내며, 열광하는 군중처럼 환호하는 비행기의 날렵한 비행을 노래할 것이다.

이상의 11개 조항은 파리의 대표적인 보수 성향 일간지인 「르 피가로Le Figaro」의 1909년 2월 20일자 일면에다 30세의 젊은 시인 필리포 토마소 마리네티가 천명한 〈미래주의 선언Manifeste du Futurisme〉이다. 하지만 그 〈마니페스토〉의 조항들은 그가 발표한 〈미래주의Futurisme 창립 선언문〉 가운데 자신의 예술적 이데올로기를 압축하여 정리한 핵심적인 내용들이다.

마리네티는 〈마니페스토〉 이외의 선언문 기사에서도 〈동지들아, 멀리 가자! 신화와 신비주의적 이상은 결국 붕괴되었다.

우리는 곧 켄타우로스[208]의 탄생을 목격하게 되고 조만간 천사들의 처녀비행을 보게 되겠지! …… 우리는 삶의 문을 흔들어 빗장과 경첩을 점검해 보아야 한다. 가자! 보라, 이 세상의 첫 여명을! 천년 묵은 암흑을 처음으로 가르는 태양의 붉은 칼의 장엄함에 견줄 만한 것은 없다. …… 성난 광기의 빗자루가 우리를 자신 밖으로 쓸어 내서 급물살이 흐르는 강바닥처럼 거칠고 깊은 거리로 내몰았다. 여기저기 창유리를 통해 비치는 창백한 등불은 우리에게 꺼져 가는 시력에 의존한 속임수의 수학을 불신하라고 가르쳤다〉[209] 고 하여 과거의 문화적 장애물과 현재의 정치적 압력에 대한 거부를, 그에 반해 미래에 대한 맹목적인 기대를 외친다.

그들은 그와 같은 장애물과 압력들이 이탈리아의 성장과 근대화에 해롭기 때문에 미래를 압박하는 문화 유산도 가차 없이 파괴하자고 주장한다. 1910년 민족주의자 대회에서 소설가 엔리코가 〈전쟁이 국가 회생의 방법이라면? 전쟁이 일어나게 합시다!〉고 외쳐 대었듯, 미래주의 선동가 마리네티도 파괴적인 결단과 이를 실천하려는 과감한 행동만이 정치적, 문화적, 심리적 무기력증에 빠진 이탈리아를 치유할 수 있는 유일한 수단이라고 믿었다.

그가 〈이제 손가락에 시커멓게 재를 묻힌 채 신바람 난 방화범들을 불러들이자! 그들이 여기 왔다! 여기에! 어서 오라! 도서관 서가에 불을 질러라! 박물관들이 물에 잠기게 운하를 옆으로 기울여라! 오, 영광스런 옛 그림들이 그 물 위에 둥둥 떠서 변색되고 부서지는 것을 보는 기쁨이여! 곡괭이를 들자, 도끼와 망치를 들어 이 오래된 도시를 무참히 파괴하자!〉[210]고 광기에 찬 독설들

208 켄타우로스Kentauros는 그리스 신화에 나오는 반인반마(半人半馬)의 괴물로서 초원을 질주하는, 용맹스럽고 아름다운 이미지를 나타낸다. 그 신화에서는 대체로 남성적인 씩씩함이나 성적libido인 것을 나타낼 때 그를 등장시킨다.

209 리처드 험프리스, 『미래주의』, 하계훈 옮김(파주: 열화당, 2003), 10면, 재인용.

210 리처드 험프리스, 앞의 책, 6면, 재인용.

을 토해 내는 까닭도 마찬가지이다.

　　그와 같이 광분하는 극단주의와 과격한 급진주의는 당시 전쟁을 요구하는 민족주의자들과 미래주의자들의 이데올로기였고, 철학이었다. 그들의 역사와 시대에 대한 인식은 자신들의 전쟁 예찬론을 집단적인 정신 위생학과 동일시할 정도로 정신 병리적이었다. 그들의 정치적, 문화적 시대착오는 집단적 최면 상태였고, 심각하고 위험한 심리적, 예술적 편집증에 빠져 있었다.

　　그뿐만이 아니다. 조형의 데포르마시옹 이전에 과격하고 격렬하게 요구하는 의식의 데포르마시옹은 강렬한 성적 충동마저도 미래주의의 상상력과 입 맞추려 했다. 〈여성에 대한 조롱을 찬미한다〉든지 〈우리는 페미니즘이나 실용주의적인 비겁함에 맞서 싸울 것〉이라는 선언문(9, 10번째 조항)처럼 미래주의자들은 디오니소스적 생명력을 리비도적 에너지로 대신하고자 했던 것이다. 이를테면 니체주의적 여류 시인인 발랑틴 드 생포앵Valentine de Saint-Point이 1913년에 발표한 〈미래주의 욕망 선언〉의 다음과 같은 정신적 기저가 그것이다.

　　〈욕망은 에너지를 자극하고 힘을 방출한다. 욕망은 원시적인 남성을 무자비하게 승리로 이끌며 패자인 여성을 전리품으로 가져다줌으로써 (남성에게) 우월감을 느끼게 한다. 또한 오늘날 욕망은 은행, 언론사 그리고 국제 무역을 관리하는 위대한 사업가들이 거점을 창출해 내고 에너지를 이용하며 군중의 기를 살려 줌으로써 자신들의 부를 증식시키도록 하고, 그렇게 함으로써 (군중들로 하여금) 사업가들의 욕망을 숭배하고 미화하게 한다.〉[211]

　　이렇듯 미래주의자의 욕망은 강자의 힘만을 지향한다. 그것은 남성주의적이고, 자본주의적이었다. 그 때문에 미래주의자들은 큐비스트들이 철학적 토대로 삼았던 베르그송주의와 니체

211　리처드 험프리스, 앞의 책, 16면, 재인용.

주의를 더욱 입맛에 맞게 편식하며 적극적으로 받아들였다. 그들은 베르그송과 니체 양자 가운데서도 특히 니체를 더 선호했다. 뒤늦게 찾아온 데카당스 같은 현실에서 젊은 미래주의자들은 혼돈의 시대에 신의 죽음을 선언한(1882) 니체를 자신들을 이끌어 줄 정신적 지도자인양 추앙했던 것이다. 그들은 『음악 정신으로부터의 비극의 탄생Die Geburt der Tragödie aus dem Geiste der Musik』(1872)을 비롯하여 『차라투스트라는 이렇게 말했다』와 『권력에의 의지Der Wille zur Macht』(1887) 등을 신이 부재하는 곳에 빈자리를 대신해 줄 초인Übermensch의 메시지로 여겼기 때문이다.

그들은 무엇보다도 『비극의 탄생』(1872)과 디오니소스적 광기에 매료되었다. 그들은 〈그러면 디오니소스적이란 무엇인가? ─ 비극 예술은 과연 어디서 유래하는 것일까? 그것은 아마 쾌감에서, 힘에서, 넘쳐나는 건강에서, 커다란 충만감에서 유래하는 것이 아닐까? 그렇다면 비극 예술과 희극 예술을 낳는 저 광기, 즉 디오니소스적 광기는 생리학적 면에서 어떠한 의미를 갖는 것일까? 그것은 어떠한가? 광기라고 해서 반드시 퇴화하고, 몰락한 말기적 문화의 징조라고 볼 수는 없지 않은가? 그것은 민족의 청춘과 젊음에서 오는 노이로제라는 것일 수 있지 않은가? 민족의 청년기, 민족의 젊음에서 오는 노이로제라는─〉[212] 이라는 니체의 메시지가 자신들의 역동주의dinamismo를 위한 것이라고 생각했다.

나아가 그들은 〈도덕이란 《삶의 부정에의 의지Wille zur Verneinung des Lebens》이고, 은밀한 파괴 본능이며 퇴폐의, 비소화卑小化의, 비방의 원리이며, 종말의 발단이 아닐까? 따라서 위험한 것 중에서도 위험한 것이 아닐까? …… 그리하여 도덕과 근본적으로 대립하는 삶의 교리와 평가, 즉 어떤 순전히 예술적이고 반기독

212 Friedrich Nietzsche, *Die Geburt der Tragödie aus dem Geiste der Musik*(Wilhelm Goldmann Verlag, 1895), p. 12.

교적인 것을 안출하였던 것이다. 그것을 무엇이라고 불러야 좋을지? …… 나는 그것을 《디오니소스적dionysische》이라고 불렀던 것이다〉[213]라는 니체의 주장에서 위안과 용기를 함께 찾으려 했던 것이다. 〈온 그리스 땅에 최대의 축복을 가져온 것이 다름 아닌 이 광기였다면 어떨까?〉라는 그의 증언도 그들에게는 더없이 좋은 주문注文이었다.

그들은 미래주의에 대한 철학적 주문을 니체에게서만 구하지는 않았다. 당시 삶의 역동성과 생동감을 새롭게 주창하는 철학자 베르그송 역시 그들에게는 니체보다 못하지 않은 안성맞춤의 지도자였다. 미래주의자들은 무엇보다도 1903년에 발표한 『형이상학 입문Introduction à la métaphysique』(1903)에서 기존의 사유 습관을 역전시키는 데서 철학의 역할을 찾아야 한다고 주장하는 베르그송의 목소리에 귀기울였다. 이를테면 〈정신은 비상한 노력을 통하여 자신이 습관적으로 사유하던 작용의 의미를 역전시켜 자신의 범주들을 끊임없이 뒤집어야만, 아니 오히려 다시 만들어야 한다. 그렇게 하여 정신은 유동적인 개념에 이르게 된다. 이 개념은 실재의 모든 굴곡을 따라가면서 사물의 내적 생명의 운동 자체를 획득할 수 있다. 오직 그렇게 함으로써만 철학은 점진적이 되고, 학파간에 비등했던 논란에서 벗어나게 된다. 왜냐하면 이때 철학은 그 문제들을 제기하기 위해 선택했던 용어들을 떨쳐 버리기 때문이다. 철학한다는 것은 사유 작용의 습관적 방향을 역전시키는 것이다〉[214]라는 주장이 그것이다.

그러나 미래주의자들은 〈사유의 역전〉을 요구하는 베르그송의 이와 같은 세련된 형이상학에서 그들의 거칠기 짝이 없는 미래주의 선언문들에 대한 이념적 토대를 마련하지는 않았다. 그

213 Ibid., p. 15.
214 앙리 베르그송, 『사유와 운동』, 이광래 옮김(서울: 문예출판사, 1993), 245면.

들은 거기에서보다 당시 유럽의 많은 지식인들과 매주 콜레주 드 프랑스의 강연장으로 몰려드는 군중에 이르기까지 유럽인들에게 크게 주목받고 있는 베르그송의『창조적 진화*L'évolution créatrice*』(1907)에서 미래로 나아가려는 생명의 역동성에 대한 정신적 에너지를 얻었을 것이다. 〈우리는 삶의 문을 흔들어 빗장과 경첩을 점검해 보아야 한다. 가자! 보라, 이 세상의 첫 여명을!〉이라는 그들의 외침에서 보듯이 자신들도 돌연변이처럼 기존의 지성으로는 예상하기 어려운 내적 생명력을 통해 창조적 진화를 기대했기 때문이다.

실제로 1907년 베르그송이 강조하는 〈생의 약동*élan vital*〉은 미래주의자들에 의해 이내 몇 곱절로 메아리쳤다. 1909년 마리네티의 〈미래주의 선언〉을 시작으로 1910년 2월『코모에디아』지에 움베르토 보초니, 카를로 카라Carlo Carrà, 지노 세베리니, 루이지 루솔로Luigi Russolo, 자코모 발라Giacomo Balla 등 5인이 서명하여 발표한 〈미래주의 화가 선언〉, 4월의 〈미래주의 회화 기법 선언〉, 프란체스코 발릴라 프라텔라Francesco Balilla Pratella의 〈미래주의 음악가 선언〉, 1912년 5인이 또 다시 발표한 〈미래주의 제3선언〉, 1912년 5월 필리포 토마소 마리네티의 〈미래주의 문학 기법 선언〉, 1913년 도시와 기계의 소음마저도 미학적 주제임을 선언하는 루이지 루솔로의 〈소음의 예술 선언〉, 카를로 카라의 〈소리. 소음, 냄새의 회화 선언〉, 1914년 움베르토 보초니 등의 〈미래주의 조각 기법 선언〉, 1915년의 〈미래주의 종합 연극 선언〉, 1917년 마리네티의 〈미래주의 정치 선언〉 등 회화와 조각, 시와 음악, 건축과 사진, 영화와 연극 등 예술 분야마다 경쟁하듯 발표한 10여 개의 미래주의 선언들이 그것이다.

2) 움베르토 보초니의 베르그송주의

움베르토 보초니Umberto Boccioni는 〈미래주의 화가 선언〉에 서명한 5인의 미래주의자 가운데 가시적으로도 베르그송의 철학에 가장 충실한 화가였다. 이를테면 베르그송이 『형이상학 입문』에서 〈우리는 지식을 상대성에서 분리시킬 목적으로 시간에서 벗어날 필요가 없으며 변화에서 해방될 필요도 없다.(우리는 이미 해방되어 있지 않은가!) 이와는 반대로 우리가 해야 할 일은 변화와 지속을 그 본래적 운동성 속에서 파악하는 것이다. 그때 우리는 수많은 난점들이 하나하나 저 멀리 떨어져 나가고 수많은 문제들이 사라져 버림을 보게 될 것이다. 그뿐이 아니다. …… 우리는 특권적인 영혼이 직관에 부여할 연장을 통해서도 의식 전체에 연속성을 재수립하게 될 것이다. 이 연속성은 이제 더는 가설적이 아니며 구성된 것도 아니다. 그것은 우리가 살아가는 연속성이다. 이러한 유의 작업이 가능할 것인가?)[215]라고 하는 주장에 그의 작품들은 누구보다도 잘 화답하고 있다.

　　33세에 요절한 짧은 생애만큼이나 그의 작품들을 관통하고 있는 것은 역동성과 속도감이었다. 그것들은 그가 그와 같은 변화와 지속을 운동성에서 파악하려 한 베르그송의 철학에 얼마나 빠르게 물들어 갔는지를 쉽사리 간파하게 했다. 예컨대 마주보고 질주하는 성난 말들을 노동자들이 혼신을 다해 진정시키려 하고, 그들 뒤로 안전막이 둘러쳐진 채 건물들이 세워지고 있으며, 때아닌 전차와 군중이 나타나 굴뚝과 전신주가 있는 도시를 관통하는, 이토록 터무니 없는 스토리의 역동적인 움직임을 표현한 대형 회화(199.3×301센티미터) 「도시가 일어난다」(1910, 도판 135)와 「집으로 밀려드는 거리의 소음」(1911)이 그것이다.

215　앙리 베르그송, 앞의 책, 182면.

이 그림을 보고 그의 친구이자 평론가인 니노 바르반티니Nino Barbantini는 〈노동과 빛과 운동의 위대한 종합〉이라고 극찬했다. 보초니 자신도 미래주의를 하나의 캔버스로 대변하는 듯한 이 그림에서 〈노란색은 우리의 살에서 빛난다. 저 빨간 불꽃, 그리고 저 녹색, 청색, 보라색은 말로 표현할 수 없는 관능적이고 애무하는 듯한 매력을 지니고 그 위에서 춤춘다〉고 스스로 평했다. 그는 미래주의의 휘장과도 같은 이 그림에서 무엇보다도 사회 현상의 역동적인 변화 현상을 마음껏 상상하려고 했다.

하지만 「도시가 일어난다La citta che sale」, 그것은 상상이 아닌 선동이었다. 그것은 화가의 미래에 대한 단순한 예감이 아니라 선동적인 신념이었다. 다시 말해 〈우리는 이미 해방되어 있지 않은가!〉와 같은 베르그송의 철학적 신념을 미래로 연장하고픈 화가는 선동의 유혹에 이끌렸고, 욕망과도 선뜻 타협하려 했다. 그 때문에 그의 마음에 몰아치는 광풍狂風처럼 작품 속의 도시도 분노하듯, 봉기하듯, 폭동하듯 그리고 모든 것이 질주하듯 기세를 올리고 있다. 그는 변화하지 않으려는 모든 사람들에게 보라는 듯이, 그리고 들으라는 듯이 〈소리 없이 가만히 있는 것은 아무것도 없다〉고 미래주의 이데올로기를 선동하고 있는 것이다.

하지만 보초니는 이 그림을 그리기 3년 전(1907)까지만 해도 급진적이고 선동적인 화가는 아니었다. 그는 단지 과거의 전통과 단절하고 새로운 미래로의 지향을 준비하고 있었을 뿐이었다. 당시의 일기에서도 〈나는 새로운 무엇, 우리 시대 산업주의의 산물을 그리고 싶다. 나는 낡은 벽, 궁전, 추억에 기반을 둔 낡은 주제들에 메스꺼움을 느낀다. 나는 나의 눈으로 우리 시대의 생활을 관찰하고 싶다〉고 적을 정도였다.

그러나 1909년 마리네티의 선동적인 선언 이후 보초니의 마음가짐은 달라졌다. 그의 연인 이네스에게 보낸 편지에서 〈이

제, 나는 우리가 스스로에게 《창조하라!》고 말할 때 열기, 정열, 사랑, 폭력이 의미하는 것을 …… 공격적인 성격이 모자라는 작품은 걸작이 될 수 없다는 마리네티의 의견을 어떻게 이해해야 하는지 알았다〉[216]고 고백할 정도로 선동의 다짐과 의지는 결연해졌다. 〈열기와 폭력이 곧 창조를 의미한다〉는 신념에 이르게 된 것이다.

그의 이러한 신념의 진정한 변화는 피상적인 외부 환경에 대해서보다 당시 산업 사회의 역동성과 속도감에 지친 사람들이나 그것에 적응하지 못하는 사람들의 심경에 대한 공감에서 비롯된 것이었다. 한마디로 말해 마리네티와 마찬가지로 외부세계에 대한 현대인의 피로감이 그를 폭력적인 창조의 신념으로 무장하게 했던 것이다. 그것은 오히려 그의 내면에 울려퍼지는 소리가 세상 밖으로 터져나온 것이나 다름없었다. 예컨대 1911년에 이별, 떠나는 사람들, 머무는 사람들의 마음을 삼부작으로 그린 「마음의 상태 I」, 「마음의 상태 II」, 「마음의 상태 III」(도판 136~138)이 그것이다. 이 작품들은 사회 변동의 이면에서 겪는 심경의 변화를 묘사한 이른바 〈마음의 해석학〉이다. 그것도 순수 지속, 흐름, 계기, 변이의 연속, 기억의 흔적 등 직관이 파악해 내는 시간 의식에 기초한 베르그송의 철학 위에서 도시와 기계 문명의 소음과 역동성을 자신의 독심술讀心術로 형상화한, 미래주의의 상징적 포스터와 같은 것들이었다. 이를테면 〈시간의 순간들이 움직이는 것의 위치란 우리의 오성이 지속 및 운동의 연속성을 속사로 찍은 스냅 사진에 불과하다. …… 그러나 지속의 본질은 흐른다는 것이며, 안정적인 것은 서로 연결되어도 지속을 결코 만들어 내지 못한다는 사실을 어찌 간과할 수 있으랴? …… 그 때문에 자유 행위를 지각하기 위해서는 창조나 새로움, 또는 예측 불가능한 것을 상상하려고 할 때와 마찬가지로 순수 지속durée pure 안으로 돌아가 자리 잡

216 리처드 험프리스, 『미래주의』, 하계훈 옮김(파주: 열화당, 2003), 10면, 25면, 재인용.

아야만 한다〉²¹⁷는 베르그송의 주장이 보초니의 소음주의와 역동주의를 도시인들의 내면세계로 투사한 작품들의 토대가 되었던 것이다.

「도시가 일어난다」(도판135)가 바르반티니의 말대로 〈노동과 빛과 운동의 위대한 종합〉이라고 한다면, 1911년에 그린 이 삼부작(도판 136~138)은 급변하는 전환기의 진통 속에서 겪어야 하는 군중들의 심경, 즉 시대의 관습과 기억, 길들여진 문화와 문명과의 이별과 관련된 〈주관적 감정과 시간의 흐름과의 탁월한 결합〉이었다. 한마디로 말해 이것들은 베르그송이 주장하는 순수 지속으로서의 시간 의식을 캔버스 위에 절묘하게 녹아 들게 한 빼어난 철학 작품들이다.

오늘날 리차드 험프리스Richard Humphreys는 〈이 작품들은 그 당시 다양한 글에서 기술되었던 새로운 표현 방법을 이용하여 시간의 흐름을 통해 경험한 느낌과 감동을 전달하려는 시도였다. 그 방법으로는 공간에서 방향성을 가지려는 사물의 경향성을 전달하고 관람자의 지각력과 감정적 반응을 화면의 중심으로 끌어들이도록 의도하는《힘찬 선들》, 기억과 현재의 인상, 그리고 미래에 일어날 사건에 대한 예측을 잘 짜인 전체로 묶는《동시성》, 그리고 예술가가 그 안에서 직관적으로 외부의 구체적 장면과 내부의 추상적인 감정 사이에 존재하는 동조와 연계를 추구하는《감정적인 분위기》가 있다〉²¹⁸고 한다.

이 세 작품에서 그가 강조하려는 것은 무엇보다도 베르그송이 주장하는 〈시간의 흐름〉과 실재들의 경향성이다. 〈우리가 사물의 연속적 흐름 속에서 갖는 의식은 우리를 한 실재의 내부로 인도하며, 우리는 이를 표본으로 하여 다른 실재들을 상상해야

217 앙리 베르그송, 『사유와 운동』, 이광래 옮김(서울: 문예출판사, 1993), 16~20면.

218 리차드 험프리스, 앞의 책, 10면, 31면.

한다. 따라서 발생하고 있는 상태의 방향 변화를 경향성이라고 부른다면, 모든 실재는 경향성이다〉[219]라는 베르그송의 주장처럼 그는 달리는 기관차를 통해 기억이 발생하는 상태의 방향 변화, 즉 경향성을 기억과의 고뇌에 찬 이별로써 이미지화했다. 〈일어나는 도시〉에 이어서 이번에는 빅토리아 시대의 과학 기술이 이룩한 역동성과 속도감의 상징인 증기 기관차였던 것이다. 마리네티가 선언문의 마지막 조항에서 표현한 〈거대한 철마의 발굽처럼 바퀴로 선로를 차는 가슴이 두툼한 기관차들〉을 보초니는 마음의 상태를 상징하는 실재로 대신하고자 했던 것이다.

그가 「마음의 상태 Ⅰ : 이별」(도판136)에서 저마다의 방향으로 떠나는 기차역의 풍광風光을 포착한 까닭도 거기에 있다. 그는 기차역에 모여든 사람들의 마음의 상태, 즉 어디론가 저마다 떠나는 이의 안타깝고 아쉬운 심경을 부둥켜안고 있는 이들의 과거와 현재를 뒤로한 채 흰색의 증기를 뿜어내며 미래에로 출발하려는 마음의 상태로 표현하고자 했다. 마치 선로 위를 차고 나오는 가슴이 두툼한 기관차의 힘찬 엔진 소리가 들리는 듯하다. 심지어 그는 이를 사실화하기 위해 스쳐가는 기억 속에 기관차 번호의 숫자 6943까지 선명하게 확인시켜 주고 있다. 그렇게 함으로써 그는 마르셀 뒤샹이 같은 해에 그린 「기차를 탄 슬픈 젊은이」(도판133)와 마찬가지로 달리는 기차를 통해 지속과 동시성과 같은 시간에서의 모순 개념을 초감각적 지각과 의식의 통합을 통해 표현하고자 했다.

그는 「마음의 상태 Ⅱ : 떠나는 사람들」(도판137)에서도 당대의 공시적 동시성과의 결별과 같은 심리 상태의 방향 변화를 가시화하기 위해 건물들의 풍경을 빠르게 지나가는 기관차와 그 안에서 비스듬하게 방향을 맞추고 있는 승객들을 동원한다. 파편화

219 앙리 베르그송, 앞의 책, 243면.

된 시간의 동시성과 지속적 흐름을 방향 변화의 경향성을 나타내는 사선들로 표현함으로써 움직임의 연속적 이미지를 속사로 찍은 에티엔젤 마레의 동체 사진을 연상케 한 것이다. 보초니는 여기서도 지속하고 있는 시간을 가시화함으로써 이별이 갖는 의미의 지연 효과를 기대하고 있다. 〈시간은 지연retardement이다. 그러므로 시간은 제작이어야 한다. 그렇다면 시간은 창조와 선택의 수송체가 아닐까?〉[220]라는 베르그송의 질문에 대한 그의 응답이었다.

이별보다는 출발의 감동을 강조하고자 했던 「마음의 상태 I : 이별」에서와는 달리 「마음의 상태 Ⅲ : 머무는 사람들」(도판 138)에서 그는 동체 사진의 효과보다 뒤샹이 「기차를 탄 슬픈 젊은이」에서 보여 주지 않은 슬픔과 실의를 더욱 드러내려 했다. 색조뿐만 아니라 천 조각 같은 커튼 사이에 숨겨진 듯 나타나는 인물들의 느릿한 움직임도 어슴프레한 분위기와 함께 보는 이마저도 슬픔의 정조 속에 빠져들게 한다. 보초니도 수학적으로 정신화된 윤곽선들은 이별 뒤에 남겨진 사람들의 영혼이 괴로워하는 비통함과 우울함을 표현한다고 말할 정도였다. 험프리스의 표현대로라면 〈수직선들은 슬픔을 자아내는 녹색 장막을 형성하고, 그 사이로 실의에 찬 사람들이 사라진다〉[221]는 것이다.

그러나 보치니의 미래주의를 상징하는 것은 이러한 서정적 정서에 있다기보다 미래 지향적인 역동적 변화에 있다. 그가 1910년 4월의 〈미래주의 회화 기법 선언〉에서 〈우리의 그림이 주는 느낌은 조용한 것이어서는 안된다. ― 우리는 그림이 캔버스 위에서 우렁찬 승리의 나팔소리에 맞추어 노래하고 소리치게 할 것이다〉라고 외친 까닭도 그와 다르지 않다. 회화뿐만 아니라 그가 이어서 자신의 미래주의 이념을 입체화한 조각 작품에서도 마

220 앙리 베르그송, 앞의 책, 120면.
221 리처드 험프리스, 앞의 책, 32면.

찬가지였다. 1912년 2월 세베리니의 주선으로 파리에서 아르키펭 코, 브랑쿠시Constantin Brâncuşi와 뒤샹, 비용을 만나고 돌아온 뒤 그는 조각에 손을 대기 시작했다. 4월에는 〈미래주의 조각 기법 선언〉 까지 발표하며 그 선언에서 밝힌 이념을 자신의 조각 언어로 작품 화했다. 이를테면 「공간에서의 병의 전개」(1912), 「우아함에 반대 하여」(1913, 도판139), 「공간에서의 독특한 형태의 역동성」(1913, 도판140)이 그것이다.

　　그가 스승 자코모 발라의 인상주의적 경향에 반발하여 일 관해 온 상징주의의 경향을 눈 앞에 가장 입체적, 즉 삼차원적으 로 펼쳐 보인 것이 바로 이 작품들이었다. 특히 「공간에서의 병의 전개」보다 「공간에서의 독특한 형태의 역동성」에서 그의 상징주 의는 더욱 돋보였다. 보초니가 죽은 뒤 여러 해 만에 석고에서 브 론즈로 복제된 이 작품에서도 변함없는 주제는 역동성과 미래 지 향성, 그리고 남성 우월주의male chauvinism였다. 험프리스가 〈이 작 품은 미래 인간의 거의 기괴한 모습으로써, 힘차게 공간을 가로지 르며 움직이는 남성의 형태로 보였을 뿐만 아니라 시간을 통해 실 제로 진화하여 인간 이상의 무언가로 변하는 새로운 형태의 존재 인 것이다. 이 조각상은 분명 루브르에 있는 헬레니즘 시대의 날개 달린 「사모트라케의 니케」의 모습을 짙게 띠고 있고, 니체의 《초 인》 개념에 바쳐진 동상인데, 초인은 반쯤 기계화된 생체 공학적 생물처럼 보인다〉[222]고 평하는 것도 그 때문이다.

　　그것이 〈곡괭이를 들자!〉며 미래의 일터로 힘차게 나아가 는 노동자 같고, 〈도끼와 망치를 들어 이 오래된 도시를 무참히 파 괴하라!〉는 미래주의 선언의 지시에 따라 도서관이나 박물관 등 낡은 문화 유산을 파괴하기 위해 도시로 진입하는 인조 인간이나 기계 인간 같고, 전쟁 위생학을 실천하기 위해 전장으로 향하는 전

222　리처드 험프리스, 앞의 책, 43면.

사戰士와 같은 까닭도 거기에 있다. 이 작품에서도 〈전쟁이 세상의 유일한 위생학〉이라는 미래주의 선언의 낌새가 확연히 느껴진다.

하지만 그가 〈전쟁 위생학〉을 노골적으로 선동하는 작품은 제1차 세계 대전이 일어난 직후에 참전을 독려하기 위해 그리기 시작한 「창기병의 돌격」(1915, 도판141)이다. 따라서 그 이전에 그린 「도시가 일어난다」나 「마음의 상태」가 베르그송주의적이었던 데 비해, 콜라주 작품인 「창기병의 돌격」은 니체주의적이었다. 여기서는 의미가 왜곡된 채 자의적으로 악용되고 있는 니체의 권력에의 의지에 디오니소스적인 광기가 가세하여 호전적인 전쟁광戰爭狂들의 결전 의지를 부추기고 있다. 이 작품에서 보초니는 피카소가 1911년 11월 18일자 『르 주르날』에 실린 발칸 전쟁에 관한 장 조레스의 연설문 기사를 오려 파피에 콜레로 만든 작품인 「쉬즈 병」, 「기타」, 「기타, 악보와 유리잔」(도판108) 등 1912년 당시의 피카소와 브라크의 기법을 흉내냈다. 보초니도 그들처럼 알사스 지방에서 독일과 싸운 프랑스가 진군한다는 기사가 실린 신문지 조각을 오려 붙여 이 작품의 배경으로 삼았다.

하지만 1912년 전쟁에 반대하기 위해 피카소가 신문 기사를 이용하여 콜라주 작품을 만들었던 프랑스의 분위기와는 달리 이탈리아의 미래주의자들은 전쟁 욕망에 들떠 있었다. 전쟁이 일어나기 직전인 1913년에 이미 미래주의자들뿐만 아니라 자유주의를 이끌던 안토니오 살란드라Antonio Salandra도 〈우리는 가톨릭 세력의 동료들처럼 천상 낙원을 제공할 수 없다. …… 우리는 사회주의 동료들처럼 지상 낙원을 제공할 수도 없다〉고 주장하며 그 대신 〈이탈리아의 자유주의의 본질은 애국심이다!〉를 외치며 참전을 독려할 정도로 이탈리아의 분위기는 전쟁의 광풍이 몰아치고 있었다.[223]

223 크리스토퍼 듀건, 『이탈리아사』, 김정하 옮김(고양: 개마고원, 2001), 268면.

실제로 1914년 7월 28일 오스트리아가 이탈리아와의 사전 협의 없이 세르비아에게 선전 포고하며 전쟁을 일으키자, 전쟁광 마리네티는 그것을 두고 〈가장 아름다운 미래주의의 시〉라고 흥분하며 환영하고 나섰다. 전쟁이 일어나자 이탈리아의 여러 도시에서 과격한 시위가 벌어졌다. 이를테면 오스트리아 국기가 불태워졌고, 반전주의자들과의 싸움은 곳곳에서 폭동으로 이어졌으며, 극단주의자 보초니도 감옥에서 밤을 보냈다. 미래주의자들뿐만 아니라 민족주의자들도 참전을 강조하기는 마찬가지였다. 그들은 오로지 참전을 통해서만 국가가 의회로부터 자신을 방어할 수 있을 것이라고 생각했다. 마리네티가 〈의회를 파괴하고 횡령자들의 의석을 뒤집어엎고, 총과 칼로 《뚜쟁이들의 밀실》을 정화시켜야 한다〉[224]고 주장하는 까닭도 마찬가지였다.

마리네티와 그의 추종자들이 벌인 광적 소동은 그뿐만이 아니었다. 1914년 9월 15일 베르메 극장에서 푸치니Giacomo Puccini의 오페라 「서부의 아가씨」가 초연되는 동안 제1막이 끝나자 마리네티는 위층에서 이탈리아 국기를 펼쳐 내리면서 〈이탈리아와 프랑스 만세!〉를 외쳐 댔다. 또한 그는 대학에서도 강의를 방해하며 젊은 학생들의 애국심을 자극했다. 주저하지 말고 전선으로 달려가자고 호도하는가 하면 노동자들에게도 기회를 가리지 않고 참전을 선동하고 나섰다.

마침내 1915년 5월 이탈리아는 전쟁에 가담했고, 미래주의자들도 재빨리 자원하여 전장에 뛰어들었다. 그해 7월 마리네티도 보초니, 루이지 루솔로, 우고 피아티Ugo Piatti, 마리오 시로니Mario Sironi와 함께 롬바르디 보병대에 입대했다. 하지만 마리네티의 충성스런 지지자였던 보초니에게는 그것이 고향으로 다시 돌아올 수 없는 마지막 길이었다. 그 역시 불과 3년간 전장에서 희

224 크리스토퍼 듀건, 앞의 책, 269면.

생된 60만 명의 희생자 가운데 한 사람이 되고 말았기 때문이다. 1916년 8월 그는 「창기병의 돌격」처럼 전장의 선봉에 서고자 했던 그의 욕망과는 달리 베로나 근처에서 포병대와 함께 훈련받던 중 말에서 떨어져 죽고 말았다.

하지만 그는 〈기침 때문에 지금 중위가 내게 와서 뒤에 머물라고 했는데, 뒤에 머무르니 차라리 부대를 떠나겠다고 강하게 항의했다. …… 나는 머리를 담요에 파묻고 기침을 하겠지만 그래도 제일선에 나서고 싶다!〉고 전장에서 남긴 진중일기에 적어 놓았을 정도로 미래주의의 극단적인 이데올로기에만 충실했던 전쟁광이었다.

3) 자코모 발라의 속도주의

여러 평자評者들은 발라Giacomo Balla를 가리켜 젊은 미래주의자들의 정신적 스승이었다고 말한다. 그것은 아마도 그가 1910년 〈미래주의 화가 선언〉에 서명한 5인의 화가들 가운데 적어도 열 살 이상이나 나이가 많은 연장자였던 탓일 수 있다. 하지만 그보다는 실험적인 화가로서 뿐만 아니라 조각, 무대 디자인, 연극 연출, 사진 촬영 등 다양한 분야에서 시공간에 관한 과학적 실험을 시도했기 때문이다.

그럼에도 불구하고 그는 보초니만큼 시종일관 미래주의에 충실한 화가는 아니었다. 오히려 그는 파리에 머물면서 쇠라나 시냐크 등의 신인상주의에 매료되어 점묘법과 공간 분할주의 이론에 빠져들었다. 이를테면 「노동자의 하루」(1904)나 「계단에서 안녕」(1908) 등 1909년 마리네티가 미래주의 선언문을 발표하기 이전에 그린 작품들이 그것이다. 특히 「노동자의 하루」는 우선 화면을 세 부분으로 나눠 건축 공사장의 각기 다른 순간들을 다룸으

로써 연작 효과를 기대하는, 나름대로의 분할주의를 시도해 본 작품이다. 그러면서도 그 작품에는 미래주의에로 변화의 조짐이 나타나 있다. 지속성과 동시성에 대한 표현이 그것이다. 그는 빛의 투사 조건이 바뀔 때마다의 변화를, 즉 시간의 경과에 따른 변화를 묘사하여 시간의 지속성을 표현하는가 하면 〈하나의 공간 내에서 동시에 이뤄지는 운동이나 변화〉를 통해 공간적 동시성을 표현하려 했다.

발라가 미래주의자의 면모를 드러내기 시작한 것은 1909년 마리네티의 미래주의 선언문이 발표된 직후부터였다. 그는 그때까지 이론들을 습득하며 실험해 온 빛과 움직임, 속도와 에너지가 운동과 변화의 형식이나 형태를 어떻게 결정하는지를 미래주의 이념과 결합시켜 회화 작품으로 보여 주기 시작했다. 더구나 「가로등」(1909~1911, 도판142)이나 「발코니로 뛰어가는 소녀」(1912, 도판143)에서 보듯이 그것들을 신인상주의의 점묘법으로 표현함으로써 신인상주의와 미래주의의 가교 역할을 하기도 했다.

특히 「가로등」이 더욱 그렇다. 그것은 회화 기법에서 신인상주의의 과도적 변용이었다면 그것이 지향하는 의미에서는 미래주의적이었기 때문이다. 당시 로마에 처음 선 가로등은 인공의 빛으로 인해 빛lux과 밤nox, 그리고 달lūna에 대한 본질적 의미와 이해를 새로 깨닫게 했을뿐더러 처음 보는 이로 하여금 새로운 영감도 얻게 했다. 나아가 그것은 근대의 과학 기술로 인한 미래에 대한 궁금증도 더욱 자아내게 했을 것이다.

발라의 「가로등」은 1909년 4월에 마리네티가 미래주의를 표방하기 위해 발표한 산문 〈달빛을 죽이자〉는 주문을 그대로 이미지화한 작품과도 같다. 이를테면 〈한 외침이 허공에 솟아올랐다.《달빛을 죽이자!》…… 삼백 개의 전기 달이 눈부신 백색

의 광물성 빛줄기로 오래된 녹색 사랑의 여왕을 상쇄시켜 버린 것이다〉[225]가 그것이다. 여기서 그가 강조하려는 것은 삼백 개의 전기 달(남성성)이 사랑의 여왕을 상쇄시켜 버렸다는 사실이다. 그는 여성성femininity을 상징하는 사랑의 신화적 원천으로서의 달빛을 무색하게 하는 전기 달인 가로등을 태양 의존적인 달빛에 비해 남성적인 에너지를 상징하는 새로운 인공적 광원으로 간주했던 것이다.

　　마리네티가 찬미하는 그와 같은 전기 불빛에 대한 감흥은 발라가 「가로등」에서 표현하려는 인공 빛의 영감과도 다를 바 없었다. 달을 상징하는 순결과 자애의 처녀신 아르테미스도 태양신인 아폴론에게 품기듯 새로운 광원에서 뿜어 내는 남성성을 그는 변화를 거부하는 반근대적 존재로서 여성의 이미지와 대비시키려 했다. 마리네티가 미래주의 선언문에서 강조하는 남성주의musculism나 남성 우월주의를 공통분모로 채택하는 데 그 역시 주저하지 않았던 것이다. 달빛을 죽이기 위해서 〈한 외침이 허공에 솟아올랐다〉는 마리네티의 주문처럼 발라의 가로등도 찬란한 빛줄기 속으로 순결과 사랑의 여왕인 초승달을 삼켜 버리고 있는 것이다.

　　하지만 미래주의 화가로서 발라의 독자적인 면모를 드러낸 것은 광포한 남성주의가 아니라 나름대로의 방식으로 강조하려는 속도주의velocitism였다. 시간이 지날수록 미래주의에 습염習染되어 가는 그 역시 근대적 기계 숭배자가 되어 기계적 속도감에 취한 속도주의자가 되어 가고 있었다. 그에게 속도는 권력이고 미래였기 때문이다. 또한 그에게 속도는 힘에의 의지이고, 미래로 지향하려는 의지 표현의 매체이다. 따라서 그에게 속도는 노에시스noesis이자 노에마noema[226]인 것이다.

225　리처드 험프리스, 앞의 책, 20면, 재인용.

226　현상학자 후설Edmund Husserl은 의식의 근본적인 특성을 지향성이라고 한다. 지향성이란 어떤 의

1912년 그의 미래주의 작품들에 직접적인 영감을 준 것은 다름 아니라 연속으로 촬영한 저속 사진chronophotography과 사진 동력주의photo-dynamism였다. 예컨대 19세기의 사진사 에티엔쥘 마레와 이드위어드 머이브리지Eadweard Muybridge의 유명한 사진 작품『동물의 동작』(1887)에 수록된 「레스링 선수들」, 영화 감독인 안톤 줄리오 브라갈리아Anton Giulio Bragaglia가 발라와 그의 작품을 찍은 「〈끈에 묶인 개의 움직임〉 앞에 선 발라」(1912), 그리고 그의 미래주의 선언문인 「미래주의 포토다이너미즘」(1911) 등이 그것이다.

발라가 자신의 속도주의를 표현하기 위해 차용한 포토다이너미즘은 첫째로 시각적 속도감의 표현이었다. 다시 말해 그것은 시간의 지속과 변화에 따른 움직이는 대상의 공간적 동시성의 표현에 초점이 맞춰져 있었다. 예컨대 「아치형 램프」(1910)를 비롯하여 「끈에 묶인 개의 움직임」(1912, 도판144), 「바이올리니스트의 리듬」(1912), 그리고 포토다이너미즘을 응용한 「제비들의 비행」(1912), 「달리는 자동차」(1912), 「자동차의 속도」(1913) 등이 그것이다.

특히 「끈에 묶인 개의 움직임」과 「바이올리니스트의 리듬」에서 포토다이너미즘을 위해 발라가 도입한 것은 일찍이 제논Zenon Elea이 주장했던 〈날아가는 화살의 원리〉[227]를 가시적으로 보여 준 저속 촬영 기법이었다. 그러므로 그 작품들도 동일 공간에서의 움직임을 연속으로 촬영한 것처럼 순간을 분할하여 그린 것들

식도 그 자체가 〈대상에 대한 의식〉임을 의미한다. 그는 이때 지향성이라는 개념에서 의식의 두 가지 계기를 나타내는 노에시스, 노에마의 개념을 제기한다. 전자가 의식의 작용적 측면을 가리킨다면 후자는 수동적, 객관적 측면을 지시한다.

227 기원전 489년경에 태어난 제논은 다양한 사물의 세계에서 운동과 변화의 실재란 증명할 수 없다는 자신의 주장을 네 가지 역설을 내세워 논증하려 했다. 그 가운데 하나가 〈날아가는 화살은 이동하는 게 아니라 정지해 있다〉는 역설이었다. 즉, 궁수가 과녁을 향해 쏘았을 때 화살은 움직이는가에 대하여 그는 움직이는 것이 아니라 매 순간 화살의 길이만큼 공간상에 정지해 있다고 주장한다. 그러므로 화살이 연속적인 이동한다는 느낌은 일종의 환상illusion이라는 것이다. 새뮤얼 스텀프, 제임스 피저, 『소크라테스에서 포스트모더니즘까지』, 이광래 옮김(파주: 열린책들, 2004), 46면 참조.

이다. 그렇게 함으로써 그것들도 마치 날아가는 화살이 이동하는 것처럼 보이는 환상일 뿐 매 순간 화살의 길이만큼 공간상에 정지해 있는 순간들의 연속에 지나지 않는다는 제논의 주장을 증명이라도 하는 듯하다. 이를테면 「끈에 묶인 개의 움직임」에서 보여 준 개와 여자의 발걸음이 그렇고, 「바이올리니스트의 리듬」에서 연주자의 손놀림이 그렇다.

이렇듯 그가 추구하려는 것은 현대 생활에서 현저하게 달라진 속도감과 그에 따른 운동감이었다. 정적인 평면 위에 동적인 속도감을 부여하기 위해 저속 촬영한 사진과 같은 느낌으로 속도의 아름다움을 극대화하는 것이었다. 한마디로 말해 그것은 공간보다 시간, 즉 속도 분할주의적 미학의 추구였다.

발라가 속도주의를 표현하기 위해 차용한 포토다이너미즘의 두 번째 시도는 청각적 속도감의 표현이었다. 예컨대 「음향 형태」(1913~1914, 도판145)나 「스피드+형태+소음의 선」(1913) 등이 그것이다. 이처럼 그는 1913년 도시와 기계의 소음마저도 미학적 주제임을 선언하는 카를로 카라의 공감각적 예술 선언인 〈소음 예술 선언〉, 〈음향, 소음, 냄새의 회화 선언〉에 동참하기 위해 속도에 따른 소리와 소음의 미학을 전적으로 실현하고자 했다. 그에게도 근대 문명의 목소리인 기계 소리는 단순한 소음이 아니었다. 그 소리에 속도와 움직임이 있고, 힘(권력)과 에너지가 있으며, 현재와 미래가 있다고 믿었다. 그래서 그에게는 소음도 속도만큼 아름답고 의미 있는 것이다.

그의 속도주의와 속도의 미학을 결정하는 세 번째 결정인은 추상적 속도감이었다. 예컨대 「추상: 속도+음향」(1913~1914, 도판146)를 비롯하여 「태양 앞을 지나는 머큐리」(1914), 「신속함」(1913), 「추상적 속도: 자동차가 지나갔다」(1913), 「풍경」(1913), 「움직임의 종합」(1917), 「미래」(1923, 도판147), 「반계몽주의에

대항한 과학」(1920, 도판148) 등에서 보여 준 추상적 표현들이 그 것이다. 그것들은 감관에 의한 경험적 내용, 즉 로크가 말하는 경험의 제2성질로써 시청각의 공감각적 소리가 여기서는 감각 자료 sense data와는 무관한 초경험적 소리들로 추상화된 것이다.

이를테면 당시 가장 첨단의 기계 문명을 상징하는 자동차에 대한 삼부작 가운데 하나인 「추상적 속도: 자동차가 지나갔다」가 제목과는 달리 속도와 소리를 더하여 경험을 추상화한 경우가 그러하다. 더구나 거기서는 달리는 자동차의 저속 촬영 사진 같았던 「달리는 자동차」, 「자동차의 속도」에서 보여 준 포토다이너미즘마저도 추상화됨으로써, 「태양 앞을 지나는 머큐리」, 「움직임의 종합」, 「미래」, 「반계몽주의에 대항한 과학」 등에서와 같이 이른바 〈속도의 추상화〉를 통해 사실적 속도에서 추상적 속도로 사고 전환을 시도한 자신의 미래주의 양식을 〈재현에서 추상으로〉 더욱 분명히 하려는 의도를 드러냈다.

하지만 1933년 이후 발라는 1950년에 복귀할 때까지 더 이상 미래주의자가 아니었다. 그의 관심이 구상주의 운동, 즉 노베첸토Novecento(이탈리아의 구상 미술 회복을 위한 미술가 집단)로 기울어졌기 때문이다. 1910년 미래주의를 본격적으로 드러내면서 작품마다 〈미래주의자 발라〉라고 써넣었던 사인들이 그 이후의 작품들에서는 더 이상 보이지 않았던 까닭도 마찬가지이다.

4) 카를로 카라의 공共감각주의

움베르토 보초니에 비해서 세 배에 가까운 생애를 살다 간 카라 Carlo Carrà는 화가의 생애도 그만큼 단순하지 않았고, 그의 양식 또한 미래주의 하나로 일관되지 않았다. 1910년 〈미래주의 화가 선언〉에 서명한 이후 미래주의자로서 작품 활동을 하던 그가

1916년 정신 병원에서 조르조 데 키리코Giorgio de Chirico를 만나면서 이른바 〈형이상학적 회화pittura metafisica〉 양식에 빠져들었다. 하지만 1938년 밀라노 법원의 프레스코화를 그리면서부터 그는 르네상스 시대의 조토Giotto di Bondone나 우첼로Paolo Uccello와 같은 신고전주의 경향의 작품들을 선보이며 생을 마감했다.

미래주의 화가로서 카라의 특징은 자코모 발라보다도 더 공감각주의적이었다는 데 있다. 이를테면 1913년 〈음향, 소음, 냄새의 회화 선언〉으로 공감각적 미래주의를 천명했을 정도였기 때문이다. 특히 자동차, 기차, 비행기 등 20세기 초에 등장한 획기적인 교통수단에서 커다란 충격과 영감을 받은 미래주의자들처럼 그 역시 그와 같은 하이테크를 예술적으로 찬미하려는 기계 미학에 탐닉한 화가였다. 그뿐만 아니라 호전적 극단주의와도 결합한 그의 미래주의도 그것의 정체성을 시각, 청각, 후각, 촉각을 망라한 공통 감각적 가로지르기 대상에서 찾으려 했다.

로크식의 인식론적 경험론에 근거한 그의 공감각주의co-sensationalism는 5인의 동료 가운데 누구보다도 감각 자료의 공유를 평면 위에서 실현시키려 했다. 그것도 로크가 관념이 대상과 어떻게 연관되어 있는가에 답하기 위해 대상이 지닌 성질들을 두 가지로 구분한 제1성질(즉물적 성질)과 제2성질(파생적 성질)[228] 가운데 카라는 후자에만 근거한 경험론적 감각주의를 자신의 회화 양식으로 만들어 보고자 했다. 그의 작품들이 보여 주는 〈가로지르기 욕망〉의 실현으로서 공감각주의가 즉물주의적이기보다 파생주의적인 까닭도 거기에 있다.

보초니가 「도시가 일어난다」(도판135)는 작품을 통해 미

228 제1성질과 제2성질이라는 용어는 본래 로크보다 두 세기 전에 갈릴레이가 「시험자Il saggiatore」(1623)라는 글에서 자연에 대한 성질적 특성을 둘로 구분하기 위해 사용한 개념이다. 순전히 측정 가능한 양적인 자연의 실재만을 강조하는 그는 맛, 소리, 색깔, 냄새 등과 같은 특징, 즉 제2성질을 가리켜 우리의 감각기관의 작용에 의해 우리 안에서 만들어진 것일 뿐 자연에는 그 소재가 어디에도 없다고 주장한 바 있다. 제2성질들은 단지 현상에 불과하다는 것이다. 새뮤얼 스텀프, 제임스 피저, 앞의 책, 394~395면.

래주의 화가로서 면모를 과시하기 시작했다면 발라는 「가로등」(도판142)으로, 이어서 카라는 「극장을 나서며」(1910, 도판149)와 「무정부주의자 갈리의 장례식」(1910~1911, 도판150)으로 그에 응수했다. 카라는 「극장을 나서며」에서 가로등인 인공 불빛애 비친 부르주아의 형상을 유령과 같은 존재로 둔갑시킴으로써 〈달빛을 죽이자〉는 마리네티의 주문에 따라 남성성의 상징으로 강조하는 발라와는 달랐다. 또한 보초니의 「도시가 일어난다」처럼 광풍이 몰아치는 도시의 또 다른 얼굴들, 즉 불빛 속에서 달라지고 있는 도시의 밤, 그리고 그 미혹迷惑에 걸려든 구태의연한 인간의 형상들을 고발하듯 그려내고 있다. 미래주의자들에게 극장은 박물관과 더불어 우선적으로 파괴해야 할 대상이므로 극장을 나서는 이들도 유령 같은 모습으로 저마다 불빛의 위력을 피해 어둠 속으로 숨어 들고 있는 것이다. 하지만 「극장을 나서며」나 같은 시기에 그린 「밀라노 역」(1910~1911), 「내가 전차라고 부르는 것」(1910~1911)보다 미래주의 선언에 더욱 충실한 작품은 「무정부주의자 갈리의 장례식」, 「창가의 여인: 동시성」(1912, 도판151), 「개입주의자의 선언문」(1914), 「애국적 선언」(1914) 등이다. 「무정부주의자 갈리의 장례식」은 1904년 총파업을 주도하다 살해된 무정부주의자의 장례식에서 발생한 폭동을 카라가 목격하고 그린 대형(199×260센티미터) 작품이다. 그 폭동은 1900년부터 이어져 온 파업 노동자들과 무정부주의자들의 졸리티 내각에 대한 시위를 진압하기 위하여 1904년 경찰이 발포하여 2백여 명이 죽는 〈도살 행위〉였다. 파업을 주도하던 무정부주의자가 살해되자 경찰이 그의 추모 행사를 공동묘지 밖에서 치르라고 강요하면서 발생한 것이다.

　　카라는 무정부주의자들과 밀접한 유대 관계를 가져온 터라 상징적인 사건이 되어 버린 그 무정부주의자의 장례식을 미

래주의의 정치적 발단으로 삼기 위해 당대의 역사화로서 작품화했다. 그는 훗날 이 작품에 대하여 〈나는 내 앞에서 직접 붉은 카네이션에 뒤덮인 관을 보았다. 그것은 마치 상여꾼들의 어깨 위에서 위협적으로 흔들거리는 것처럼 보였다. 나는 창과 몽둥이들이 서로 맞부딪치는 중에 말이 주저하며 기어오르는 것을 보았다. 나는 아주 깊은 영향을 받아 집으로 돌아왔고, 내가 관찰자로서 경험한 것을 스케치하기 위해 의자에 앉았다. 나에게 이 조그만 소묘는 그 이후에 이 작품을 위한 출발점이 되었다. 그리고 이러한 드라마틱한 광경에 대한 기억은 나를 미래주의 회화의 기법 선언을 위한 문장을 받아 적게 했다. 우리들은 그림의 중심으로 관찰자를 끌어올 것이다〉라고 회상했다.

이 그림의 색조는 전체적으로 무정부주의자의 장례식답게 어둡고 소용돌이치듯 소란스럽다. 피로 물든 듯이 검붉은색이 지배하는 분위기가 관찰자에게도 흥분을 자아내게 한다. 어두운 색조 속에서도 유달리 빛나는 관 위에서 제 빛을 잃고 떠 있는 태양은 국기에 의해 조각난 채 하늘 한편에로 밀려나 있다. 그 아래로는 창을 가지고 말을 탄 경찰의 행렬이 움직인다. 소란과 소요가 뒤엉켜 화면에 긴장감을 더해 주고 있다. 그것은 무엇보다도 공감각적 효과를 최대한 유발하려는 카라의 노력이었다. 험프리스는 이 그림에 대해 〈급진적 메시지를 강조하기 위해 …… 지배적인 감정적 분위기인 분노와 공격성이 붉은색과 주황색으로 전달되는 한편, 보다 불길한 색조는 무정부주의적인 검은색과 짙은 청색의 인물들에 담겨 있다〉[229]고 평한다.

호전적인 전쟁광들의 선동에 의해 참전망상이 유행하던 시기에 카라가 보여 준 또 다른 미래주의의 문제 작품은 「개입주의자의 선언문」이었다. 제1차 세계 대전이 일어난 1914년 한 해를

229 리처드 험프리스, 『미래주의』, 하계훈 옮김(파주: 열화당, 2003), 33면.

대부분 파리에서 보내고 연말에 이탈리아로 돌아온 카라는 〈자신에게 조국에 대한 사랑은 도덕적 실재이며, 비현실적인 관념이기보다는 오히려 정신적 힘으로 간주될 수 있다〉는 생각에서 또 하나의 역사화로 자신의 급진적인 이념, 즉 전쟁에 대한 개입과 선언을 작품으로 표현하고자 했다.

마치 전쟁 찬미자의 선동 포스터를 연상케 하는 이 작품은 카라가 1913년 「음향, 소음, 냄새의 회화 선언」을 발표하면서 그것에 걸맞는 상징적 기호체를 콜라주로 선보인 것이다. 얼핏 보기에도 역동적으로 돌아가는 비행기의 프로펠러를 떠올리는 이 작품은 대각으로 교차되는 축을 중심으로 전체가 어지럽게 소용돌이치는 나선형의 구도이다. 비행기에서 뿌려지는 삐라에서 영감을 받은 이 작품은 전쟁을 선동하는 구호들을 프로펠러질하며 회오리 형태로 쏟아내는 모습을 통해 개입과 선언의 기사를 담은 신문지 조각들을 이탈리아 시민들에게 날려 보내고 있다.

게다가 그는 음향 효과마저 더하여 시니피에signifié를 시니피앙signifiant으로 바꾸기까지 하고 있다. 〈브브브브르르르파 ……, 트르르르르 …… 〉 등의 의성어들이 전장의 나팔소리나 총소리를 뿜어내고 있다. 다시 말해 이 작품에서는 프로펠러의 굉음과 나팔소리, 총소리들이 어울려 공감각적 효과를 극대화함으로써 그가 바라는 음향의 시각화를, 나아가 소음의 미학을 완성하려는 〈욕망하는 기계la machine désirante〉로서 카라의 가로지르기 욕망이 눈에 보인다. 〈초기에 소음을 그리겠다던 생각에 따라 그린 「시민적 소요의 조형적 추상화」는 이탈리아, 그 조종사들, 전쟁의 소음, 마리네티와 근대적 운동의 다른 주요 인물들을 찬양하고 있다〉[230]는 것이다.

하지만 이와 같은 전쟁은 그를 비롯한 미래주의자들에게

230 리처드 험프리스, 앞의 책, 67면.

기대와 신념과는 달리 더 이상 위생학이 아니었다. 전쟁의 무차별적 파괴와 살육, 그것은 오히려 그에게 감당할 수 없는 트라우마가 되었고, 자원 입대한 보초니의 전사 소식마저 더해지자 〈전쟁 히스테리 장애〉[231]에 시달리게 되어 정신 병원에 입원할 수밖에 없었다. 그것은 당시 또 다른 전쟁광들의 나라 독일에서 벌어진 젊은 표현주의 화가들인 프란츠 마르크, 아우구스트 마케, 파울 클레 등이 겪은 무모한 전사와 그에 따른 정신 장애 등의 병리 현상과 다를 바 없었다.

　이를테면 마르크는 선전 포고가 있은 지 닷새 만에 기꺼이 자원해서 입대했고, 마케도 뒤따랐다. 하지만 마케는 마르크보다 일찍이 전쟁의 참혹한 실상을 깨달았다. 그는 1914년 9월 11일 아내에게 보낸 편지에서 〈독일 안에서 승리의 생각에 취한 사람들은 전쟁이 얼마나 끔찍한 것인지 잘 알지 못한다〉고 하여 참전에 대한 후회를 전했다. 마케는 결국 한 달 뒤 프랑스의 한 전선에서 전사했고, 마르크도 1916년 3월 4일 베르됭 전투에서 전사하고 말았다.

　한편 마르크와 마케의 절친한 친구였던 클레에게 그들의 무모한 전사는 감당하기 힘든 충격이었고 참기 어려운 트라우마였다. 실제로 초유의 세계 대전은 수많은 젊은이들을 외상 후 스트레스 장애인 〈전쟁 히스테리 장애〉 속에 빠뜨렸다. 오늘날 주디스 허먼Judith Lewis Herman도 〈이 학살이 끝나자 네 개의 유럽 왕국이 파괴되었고, 서구 문명을 지탱하던 소중한 신념들이 무너져 내렸다. 전투 속에서의 남성적 명예와 영광에 대한 환상은 전쟁이 남긴 여러 폐해 중 하나였다. 참호 속에서 지속적인 공포에 시달린 남성들은 수없이 무너지기 시작했다. 무력감에 사로잡히고, 전

231　영국의 정신 의학자 루이스 일랜드Lewis Yealland는 무언증, 감각 상실, 운동성 마비 등 전쟁으로 인한 정신 외상 신경증 환자에 대하여 1918년 〈전쟁 히스테리 장애Hysterical Disorders of Warfare〉라고 명명했다.

멸될지도 모른다는 끊임없는 위협에 억눌렸으며, 집행 유예도 없이 동료들이 죽고 다치는 것을 지켜보면서 많은 군인들은 히스테리 여성처럼 되어 갔다. 그들은 걷잡을 수 없이 울면서 비명을 질러 댔다. 그들은 얼어붙어 움직일 수가 없었다. 말이 없어졌고, 자극에 어떤 반응도 보이지 않았다. 그들은 기억을 잃었으며 감정을 느끼지 못했다〉[232]고 그 전쟁의 후유증을 증언하고 있다.

전쟁에 대한 환상을 갖고 있던 미래주의자들은 결국 정신 장애를 겪게 되었고, 미래주의의 종언마저 예고하는 결과를 가져왔다. 그들은 미래주의를 포기하는가 하면 아방가르드마저 등지게 되었다. 이를테면 호전적인 미래주의자 카라의 예술적 회심이 그것이었다. 그는 〈소음의 미학〉이라는 소란스런 미래주의 회화 대신 〈형이상학적 회화〉로 획기적인 노선 변경을 결심했다.

그에게 그와 같은 선회를 결심하도록 직간접적으로 부추킨 인물은 키리코였다. 1914년 보병대에 입대하면서 정신병의 진단으로 페라라 군병원에 입원해야 했던 카라는 1916년 그곳에서 키리코를 만났다. 그리스 출신의 초현실주의자인 키리코는 미래주의가 이탈리아를 전쟁의 소요와 소음의 도가니로 몰아넣고 있는 동안 파리에 머물고 있었으므로 지극히 현실 참여적이고 호전적인 미래주의자들과는 전혀 다른, 이른바 〈형이상학파schola meta-physica〉를 형성하고 있었다.

미래의 환상에 대한 심한 염증과 깊은 회의 그리고 전쟁 중독의 후유증에 시달리던 카라에게 키리코는 정신적인 탈주로였다. 표현 양식에서도 미래주의로부터의 탈주선이나 다름없었다. 두 사람은 그때부터 잠시 동안이지만 협동 작업을 시작했고, 카라도 그때 그린 작품들을 가리켜 〈형이상학적 회화〉라고 불렀다. 그는 〈형이상학〉이라는 철학 용어를 사용함으로써 미래주

232 주디스 허먼, 『트라우마』, 최현정 옮김(파주: 열린책들, 2007), 46면.

의가 의미하는 형이하적形而下的인 것과는 정반대의 것, 즉 물체들의 동적 움직임 대신 존재들의 정적 질서를 강조하고자 했던 것이다.

그 때문에 험프리스는 미래주의와 형이상학적 회화를 어떤 면에서 〈변증법적 동반자〉였다고도 부른다. 〈미래주의는 자아를 인생의 역동적인 흐름 속에 몰두시키고 예술을 극단적인 논쟁으로 밀고 가도록 강조했지만 카라와 키리코는 분리, 정신적 휴식, 그리고 단순성을 추구했다〉[233]는 이유에서이다. 예컨대 「술에 취한 신사」(1916)를 비롯하여 「형이상학적 뮤즈」(1917, 도판152), 「형이상학적 정물」(1919), 「엔지니어의 연인」(1921) 등에서 보여 준 대로 우연적 획득 형질에 의한 돌연변이로 이뤄 낸 조형적 창작물들이 그것이다.

「술에 취한 신사」에 대해서는 카라 자신도 〈이런 구성은 여름날 아침의 음악처럼 아주 맑고 순수하며 음악적이다〉라며 정태적 단순성을 표현함으로써 제목을 역설적으로 대변하고 있다. 이 작품보다 형이상학적 회화의 양식에 충실한 것은 「형이상학적 뮤즈」나 「형이상학적 정물」 등이다. 그것들은 전쟁이 끝난 후 회화적 물질의 세계를 초월하기 위해 그를 옥죄어 온 〈공간을 넘어서oltre lo spazio〉, 무한한 자유를 얻을 수 있는 메타 세계를 창조하기 위한 것들이었다. 이를테면 「형이상학적 뮤즈」에서 그는 형이상학적, 수학적 이상향으로써 이탈리아가 아닌 그리스와 에게 해의 지도를 그려 넣고 있다. 또한 순수 사유의 매체들인 기하학적 도구들과 수학적 요소들이 모두 형이상학적 기호가 되어 석고상이 된 시와 음악의 여신 뮤즈의 이미지와 조화를 이루고 있다.

1918년 이후 카라와 키리코는 형이상학적 회화로부터 저마다의 독자적인 개성을 찾아나섰다. 키리코가 기하학적이고 형

233 리처드 험프리스, 앞의 책, 68면.

이상학적인 그림을 포기한 것과 달리, 카라는 자신의 형이상학적 회화와 르네상스 초기의 이탈리아 고전주의와의 연관 가능성을 모색했다. 이른바 〈입체적 선험주의〉에 대한 탐구가 그것이다. 그는 조토, 우첼로, 마사초Masaccio, 피에로Piero della Francesca 등의 작품들이 모두 표현에 있어서 정신적인 분위기를 해결하고 있다고 생각했다. 다시 말해 그들 작품의 아름다움은 더 이상 실재와의 결합에 있는 것이 아니라 〈입체적 선험주의〉의 형태로 숨어 있는 서정적 정신을 독특하게 표현하는 데 있다는 것이다.

그는 의미를 전하려는 경험적 공간 너머에 있는 사물 사이의 공간이 어떤 정신적인 것을 〈말없이〉 나타내고 있다고 생각했다. 이즈음부터 카라의 그림 언어는 소요와 소란함을 상징하는 「무정부주의자 갈리의 장례식」이나 「개입주의자의 선언」과는 정반대인 조용함, 소박함, 단순함이었다. 그는 직접적 선언을 위한 경험적 공간보다 간접적 성찰을 위한 선험적 공간을 더 중요시했다. 그는 드러난 공간보다 숨어 있는 공간이 더 입체적, 선험적 의미를 함의하고 있다고 생각했다.

예컨대 「바다 위의 소나무」(1921, 도판153)를 비롯하여 「바위와 바다」(1922), 「일몰 후」(1927), 「등대」(1928) 등 주로 1920년대의 작품들이 그것이다. 「바다 위의 소나무」도 다른 것들과 마찬가지로 인적 드문 풍경화이다. 그림의 중앙에는 소나무가 아닌 빨래 건조대가 있다. 거기에는 사람은 없고 고요한 적막만이 흐른다. 하지만 건조대에 놓여 있는 흰색 의류는 누군가의 인적과 일상의 삶을 묵시하고 있다. 그즈음 카라의 작품들은 오직 절제된 자기 성찰적 구성만으로 고독한 삶을 말한다. 그 자신도 〈이 시기는 나를 더 이상 다른 것들과 관련 짓지 않고 내가 자신이 되는 확고한 결정을 위한 하나의 기호이다. 나는 그것이 고유한 본능에 대해 모순되면서 행하는 무엇을 의미하는가에 대하여 이제야

이해했다. 나는 내가 고독의 감정에서 더 강하게 살아야만 한다는 것을 이해했다〉고 고백했던 것이다. 하지만 그 이후에도 시간이 지날수록 그의 작품 세계를 지배하는 것은 정적과 고독, 공허와 허무였다. 그것들은 그의 작품을 지배하는 영혼의 언어가 되어 화면 속으로 더욱 깊이 침잠하고 있었다. 젊은 날 자신의 삶을 선동하던 역동성과 격정을 대가로 치른 그는 「평원으로 돌아오다」(1937)의 제목처럼 그 언어들의 위로와 위안 속에서 평안을 그리고 있었다. 그는 마치 자신의 마지막 삶의 여정에 대한 데자뷰既視感를 드러내듯 「마지막으로 목욕하는 사람」(1938)이나 「마지막 탈의실」(1963)을 통해 비교적 일찍부터 〈마지막〉이라는 용어로 삶의 의미를 되새겼다. 실제로 얼마 뒤에 그린 「병과 잔이 있는 정물」(1966)은 그의 마지막 작품이 되었다.

5) 지노 세베리니의 의존적 미래주의

세베리니Gino Severini는 〈미래주의 화가 선언〉에 서명했지만 5명의 동료 가운데 이념에서나 표현 양식에서나 유파성이 가장 약한 미래주의 화가였다. 그의 작품들에는 쇠라의 점묘법이 배어 있는가 하면 피카소나 후안 그리의 큐비즘도 적지 않게 수혈되어 있다. 예컨대 「형태의 역동성: 공간 속의 빛」(1912)이나 「7월 14일의 조형적 리듬」(1913, 도판154), 「푸른 옷을 입은 댄서」(1912, 도판155), 「매혹적인 댄서」(1912), 「물랭 루즈의 곰 춤」(1912), 「자화상」(1912~1913) 등이 그러하다. 전자가 전형적인 점묘법으로 구성된 추상화라면 후자들은 미래주의와 무관한 후안 그리 풍의 입체주의 작품이다.

　　세베리니는 1906년부터 이탈리아를 떠나 파리에서 빛의 운동과 특성에 관한 연구에 몰두하면서 조르주 쇠라의 점묘법에

심취했고, 피카소, 브라크, 후안 그리, 레제, 메챙제 등 입체주의자들과도 교류하며 그들의 양식과 기법을 자신의 작품에 도입했다. 그는 1911년 미래주의 화가들을 파리로 불러 큐비스트들과의 만남을 주선하는가 하면, 1912년 2월에는 파리의 베르넹 젠느 화랑에서 그들의 작품 34점으로 전시회를 기획하여 프랑스인들에게 처음으로 미래주의 작품을 선보이기도 했다.

세베리니에게 자코모 발라는 스승이었고, 보초니는 절친한 동료였다. 그들의 요청에 따라 〈미래주의 화가 선언〉에 서명한 그는 1912년부터 1916년 보초니의 전사와 더불어 미래주의 화풍의 운명이 다할 때까지 작품 활동을 통해 이념적 동지애를 발휘해 보이려 했다. 그는 「형태의 역동성: 공간 속의 빛」, 「7월 14일의 조형적 리듬」에서 점묘법이긴 하지만 공간의 역동성을, 그리고 「푸른 옷을 입은 댄서」, 「미래주의와 댄서」(1915, 도판156), 「바다=댄서」(1914) 등에서는 여성 혐오증을 표방하는 미래주의에는 어울리지 않지만 댄서를 통해 현대인의 일상생활 속 역동성과 생동감을 표현함으로써 미래주의자들과 최소한 공감대를 형성하고자 노력했다.

하지만 신인상주의나 입체주의와의 이념적 절충이라기보다는 미래주의의 양식과 기법에서만 혼혈화가 이뤄졌을 뿐이다. 점묘법의 신인상주의와 파편화를 위한 입체주의에 대해서 그랬듯이 그는 역동성만을 강조한 미래주의에 대해서도 마찬가지였다. 왜냐하면 육화肉化가 곧 정신적 내면화를 의미하지는 않기 때문이다. 그가 입체주의에서나 미래주의에서 모두 주변인에 머물 수밖에 없었던 이유도 거기에 있다.

현상에 대한 의식의 지향성을 결정하는 노에시스noesis-노에마noema가 그에게는 모두 주체적이기보다 의존적, 의타적이었고, 중심적이기보다 주변적이었다. 다시 말해 대상에 대한 의식

작용 또는 의미 부여 작용으로의 노에시스noesis뿐만 아니라 의식이나 의미 작용에 수용된 것으로의 노에마noema도 주체적이지 않았다. 미래주의 회화를 이념적으로 주도한 속도주의자 자코모 발라에게는 빠른 속도나 신속함이 노에시스이자 노에마였지만 세베리니가 표현 양식에서 크게 의존한 점묘나 큐브는 전적으로 그의 것이 아니었기 때문이다. 무엇보다도 그는 자신의 예술 세계를 결정해 주는 미학적 조형 의지와 철학적 빈곤에서 벗어나지 못했기 때문에 더욱 그랬다.

그럼에도 불구하고 오늘날 많은 이들이 그를 굳이 미래주의 화가의 진영에 포함시키는 것은 「북남선」(1913), 「병원 열차」(1915, 도판157), 「무장한 기차」(1915), 「전쟁에 대한 종합적 조형」(1915, 도판158), 「댄서의 다이너미즘」(1915) 등 미래주의 이념을 간접적으로 표현한 여러 작품들 때문이다. 이를테면 「북남선」은 다른 미래주의 화가들과 마찬가지로 첨단 테크놀로지를 과시하는 자동차, 기차, 비행기와 같은 교통수단에 대하여 기계 미학적으로 찬미한 작품이었다. 그것은 이탈리아가 아닌 프랑스의 노트르담 드 로테르에서 쥘 조프랭까지 〈북남선 A〉의 열차 구간이 확장되어 개통되자 그로 인한 도시 발달의 역동성을 강조하는 작품이었다.

그것보다 미래주의 이념을 좀 더 직접적으로 담아낸 것으로 평가되는 작품은 「병원 열차」(도판157)였다. 그것은 1914년 11월 〈전쟁을, 그 모든 놀라운 기계적 형태(군사 열차, 방어 진지, 부상당한 사람들, 앰뷸런스, 병원, 행진 등)를 연구하면서 회화적으로 실행해 보게〉라고 충고한 마리네티의 편지에 대한 화답이었다. 그는 호전적이지 않았고, 전쟁 찬미자도 아니었지만 전쟁광이었던 마리네티가 주도하는 전쟁 선동에, 그리고 나머지 동료들의 자발적인 참전에 소극적으로나마 점차 감응하게 되었다. 세베

리니 역시 이른바 〈전쟁 망상〉에 얼마간 물들어 있었다.

이를테면 〈본질적인 상태에서 순수한 개념으로 지각된, 어떤 사실에 관련된 몇 개의 물건들, 또는 몇 개의 형태들은 나에게 고도로 압축적이고 극도로 현대적인 아이디어, 즉 전쟁의 이미지를 제공한다〉[234]고 그가 스스로 고백할 정도에 이른 것이다. 결국 그 이미지대로 그린 것이 일명 〈적십자〉의 상징까지 그려진 「병원 열차」였다. 그것은 세베리니가 파리에 머무르고 있는 동안 흔하게 볼 수 있었던, 무장한 채 전선으로 달리는 병원 열차에 대한 이미지를 그린 것이었다.

하지만 십자가를 제외하면 거기서는 카라가 「개입주의자의 선언문」(1914)에서 보여 준 전쟁의 개입과 선언에 대한 어떤 기색이나 메시지도 눈에 띄지 않는다. 반쯤 가려진 「르 피가로」의 글자도 무엇을 상징하기 위한 것인지 분명하지 않다. 그것은 무엇 때문에, 어디로 가는지를 알 수 없는 병원 열차였을 뿐이다. 화가의 철학적 이념과 역사의식이 그곳에 부재하는 애매모호한 역사화였던 것이다.

「병원 열차」, 「무장한 기차」, 「전쟁에 대한 종합적인 조형」에 비해 「푸른 옷을 입은 댄서」, 「물랭루즈의 곰 춤」, 「미래주의와 댄서」, 「댄서의 다이너미즘」, 「광란의 춤」 등은 정치적, 이념적 선동은 보이지 않았지만 미래주의 화가들의 공통된 지향성인 다이너미즘이 강조되는 작품이었다. 하지만 당시 파리에서 유행하고 있던 큐비즘의 아류와도 같은 작품이었다. 또한 에드가르 드가나 툴루즈로트레크가 즐겨 그렸던 파리의 카바레와 댄서들을 주제로 삼음으로써 여성 혐오적인 미래주의 선언문을 무색케 하는 것이었고, 나아가 그것에 개의치 않는 것이기도 했다. 오히려 그것들은 세베리니와 미래주의와의 거리감이 얼마나 형식적이고 마지못

234 리처드 험프리스, 앞의 책, 65~66면.

한 것이었는지를 가늠할 수 있게 하는 작품들이기도 하다.

　　이탈리아의 화가인 그는 「병원 열차」의 한복판에 이탈리아 국기 대신 프랑스 국기를 그려 넣었듯이 이념에서나 표현 양식에서나 좀처럼 이탈리아적이지 못했다. 그는 전쟁이 끝나기도 전에 미래주의 이념과 등지고 큐비즘 풍의 작품으로 전향했다. 심지어 1921년에는 『큐비즘에서 고전주의까지Du cubisme au classicisme』라는 책마저 출판했음에도 파리의 어떤 유파에도 속할 수 없었던 주변인이었다. 공간적으로 프랑스와 이탈리아의 미술, 시간적으로 고전과 당대의 미술 모두에 대해서도 마찬가지였다. 1922년부터 그는 피렌체 근처의 몬테그포니에서 프레스코 벽화를 그리며 신고전주의에 관심을 쏟았다. 게다가 표현 양식에서의 의존적인 편력은 1939년부터 절충적인 추상 작품을 선보이다 만년에 이르자 본격적인 추상화로 돌아섰다.

　　하지만 미래주의 회화의 이념을 실현하는 데 있어서 저마다 매우 개성적이고 주체적이었던 다른 동료들과 달리 세베리니가 줄기차게 보여 준 그와 같은 (주변인 식의) 기웃거림은 그로 하여금 독자적인 이념의 형성은 물론이고 표현 양식이나 기법에서조차도 자기 정체성을 발견하거나 확립할 수 있는 기회를 빼앗거나 의지를 약화시켰을 뿐이다.

6) 루이지 루솔로의 소음 예술적 미래주의

루솔로Luigi Russolo는 〈소음의 철학자Philosopher of Noise〉였다. 그의 미래주의는 인간의 삶에서 잡다한 소음(잡음)이 무엇인지에 대한 본질적인 물음과 반성에서부터 출발했다. 다시 말해 그는 음(소리), 음향, 소음이 무엇인지, 그리고 그것들이 어떻게 다른지, 나아가 그것들과 예술로서의 음악과 어떤 관계인지를 밝히려 했던 것

이다. 그가 소음 음악 사상가였던 이유, 그리고 현대 음악의 전위적 선구자일 수 있었던 까닭도 거기에 있다.

그에게는 자연적이든 인위적이든 소리가 곧 음악이었다. 그는 인간이 청각으로 감지할 수 있는 모든 소리 자체를 〈진정한 음악〉으로 간주했다. 그것은 모든 소리에 대하여 어떤 한정이나 제한도 두지 않는 음악, 즉 〈열린 음악〉이었다. 그러므로 그는 소리의 범위를 인위적으로 제한하기 위해 만들어 온 기존의 〈닫힌 음악〉과 그것의 정해진 코드에 따라 소리를 내기 위해 만들어진 악기들에 대해 불만이었다. 그것들이 무엇보다도 인간의 청각적 욕구나 즐거움을 제한한다고 생각했기 때문이다.

닫힌 음악은 철저하게 수학적(등차수열)으로 체계화된 일정한 기호에 맞춰 〈소리에 대한 즐거움〉, 즉 〈음音+악樂〉의 범위를 제한한다. 무엇보다도 음과 음악에 대한 인간의 본성을 길들이기 위해서다. 이 점에서 루솔로는 전통적인 음악에 대한 순치馴致와 중독 현상에 대해서 비판적이었다. 인간이 음악에 대해 보여 온 순치적 반응도 러시아의 대뇌 생리학자 파블로프Ivan Petrovich Pavlov가 말하는 동물의 조건 반사 현상과 다르지 않기 때문이다. 그것은 오늘날 미국의 심리학자 버러스 프레더릭 스키너Burrhus Frederic Skinner가 주장하는 조작적 조건 형성의 결과와도 크게 다르지 않다. 그러므로 순치를 위한 코드에만 매달려 온 전통적인 음악은 일정한 소리에 대한 조건 반사를 위한 것이고, 그와 같은 순치를 위해 형성된 조작적 조건이나 다름없다.

루솔로에게도 이제까지의 음악은 그런 것이다. 다시 말해 그것은 일체의 소리에 대해 배타적 권력을 행사해 온 음악 종사자들(작곡가, 악기 연주자, 지휘자, 성악가, 음반 제조자 등)이 제공하는 일정한 자극(S)에 대해 음악 수요자들이 반응(R)하도록 조작해 놓은 코드들이다. 그는 그것이 반복적으로 반응하는 동물적

본성(S/R원리)을 자신들에 의해 일정하게 조작되어 제공(자극)하는 소리樂音에 대해서만 인간(음악 애호가나 마니아)이 반응하도록, 즉 즐기도록 만들어 왔다고 믿은 것이다.

　　그것에 반대하여 루솔로는 1913년 〈소음 예술 선언〉까지 발표한다. 무엇보다도 각종 소음뿐만 아니라 음향도 음악에 사용할 것을 획기적으로 제안하기 위해서였다. 그것을 그는 음악의 〈위대한 개선〉이라고 생각했다. 그것은 마치 보초니가 전통적인 우아미에 반대하려는 반미학적 의도에서 「우아함에 반대하여」(도판139)를 조각한 경우와 다를 바 없다. 루솔로가 〈우리의 눈보다 더 깨어 있는 귀로 위대한 현대의 자산을 거역하자. 그러면 우리는 금속 파이프 속의 물과 공기와 가스의 소용돌이, 뚜렷한 야수성으로 숨쉬고 맥박 뛰는 소음의 으르렁거림, 밸브의 두근거림, 피스톤의 왕복 운동, 기계톱이 윙윙대는 소리, 선로 위 전차의 덜컹거림, 채찍이 철썩하는 소리, 커튼과 깃발이 펄럭이는 소리를 구별해 내는 기쁨을 즐기게 될 것이다〉[235]라고 주장하는 까닭도 마찬가지이다.

　　하지만 그가 생각하는 이러한 소음들이 실제로 일상에서 나타난 것은 기계가 발명된 19세기에 이르러서이다. 기계화 이전으로 거슬러 올라갈수록 일상생활로 인한 소음도 그만큼 적어진다. 고전 음악의 시대처럼 음악이 어느 소리보다 유난히 크게 들렸던 이유도 그만큼 소음이 적었기 때문이다. 그러므로 자동차도 기차도 없는, 공장도 도시도 없는 고대인의 삶이란 고요함뿐이었다는 것이 그의 생각이다. 그에 비해 기계화나 도시화란 곧 소음화이다. 오늘날 인간의 감수성을 지배하는 것 역시 자의적인 음악이 아니라 타의적인 소음이다. 그 때문에 루솔로도 오늘날에는 기계가 다양한 소음을 만들어 내고 있으므로 순수한 소리로는 지

235　리처드 험프리스, 『미래주의』, 하계훈 옮김(파주: 열화당, 2003), 43면, 재인용.

루함을 줄 뿐 아무런 감정도 불러일으키지 못한다고 생각했다.

이렇듯 음악을 소음의 영역으로 확장한 그는 소음 악기들을 만들어 직접 연주하며 이른바 소음 음악을 선보이기까지 했다. 그가 생각하는 소음 음악은 현대 사회를 지배하는 청각 환경과 조건에 따라 소음의 〈장단을 맞추는 것〉이었다. 1913년 그는 소음 음악을 선보이기 위해 자기 나름대로 새로운 기보법記譜法을 개발했다. 또 자신의 〈소음 예술 선언문〉에서 밝힌 여섯 가지 형태의 소음을 재생할 수 있는 기계들을 발명하기도 했다. 예컨대 폭발음을 내는 기계, 분쇄음을 내는 기계, 콸콸거리는 소리를 내는 기계, 윙윙거리는 소리의 기계, 긁는 소리를 내는 기계 등이 그것이다.

실제로 그는 이러한 소리를 내는 소음 악기인 인토노루모리Intonorumori를 제작하여 조수인 우고 피아티와 함께 이탈리아를 비롯한 유럽의 여러 도시들을 순회하며 연주했다. 「도시의 깨어남」, 「자동차와 비행기의 만남」, 「호텔 테라스에서의 점심식사」라는 곡명의 포퍼먼스를 감상한 청중들은 불쾌함에 말문이 막혔다. 그 소음에 격분하는 사람도 적지 않았다. 그럼에도 크게 개의치 않은 루솔로는 1922년에는 피아노처럼 생긴 소음 기계들이 연결된 새로운 악기인 〈루모라모니오Rumoramonio〉를 만들어 공연을 계속했다.

청중들은 불편함과 불쾌함을 느꼈다. 하지만 그 나름대로 소음의 화음을 의미하는 이른바 〈노이즈 아모니움Noise Harmonium〉이나 〈루솔로 폰Russolo Phone〉이라고 불리는 악기와 음악에 대하여 쇤베르크를 비롯하여 스트라빈스키, 조지 앤타일George Antheil, 아르튀르 오네게르Arthur Honegger, 에드가르 바레즈Edgard Varèse 등 당시의 전위적인 작곡가들은 그것에 매료되었고, 그것으로부터 적지 않은 영향을 받았다. 그 악기에서 울려퍼지는 자동차나 기관차, 또는 비행기의 소음, 나아가 청각의 한계를 파괴하는 폭력적인 기계

소리 같은 소음들은 전통에 잠들어 있는 음악인들의 영혼을 깨우는 〈소리의 침입자〉였다. 그들이 지금껏 구축하며 스스로 도취되어 온 음악을 근본적으로 〈해체(탈구축)하려는 파괴자〉였기 때문이다.

한편 루솔로는 이와 같은 소음 음악뿐만 아니라 소음과 예술을 통합하려는 공감각적 미래주의 화가이기도 했다. 이를테면 1911년에 그린 「반란」(도판159)이 그것이다. 1910년의 〈미래주의 화가 선언〉에 서명한 이후 5인의 동료들이 앞다투며 선보인 반反전통 운동, 즉 반문화적, 반체제적 기계 미학과 전쟁 미술 운동에 그 또한 국외자가 아니었다. 그의 작품도 정치, 사회, 문화, 사상, 종교 등 광범위하게 체제 비판적이었다. 그가 부정적 사고의 경향성을 함축하는 단어, 〈반란〉을 주제로 한 까닭도 거기에 있다.

혁명을 상징하는 붉은색과 승리를 지향하는 V자에서 마치 혁명 이데올로기의 포스터와도 같은 인상을 주는 이 작품은 굳이 제목으로 기호학적, 해석학적 연상 작용을 유도하지 않아도 될 만큼 단조롭다. 미래주의 이념을 지나치게 표층적, 정합적으로 지시하고 있기 때문이다. 하지만 미래주의 화가들에게 당시는 파괴, 전쟁, 혁명 등과 같은 격정적인 다이너미즘을 강조하는 이념과 작품이 서로 벗어나거나 별개일 수 없는 시기였고, 그렇게 생각하기도 어려운 상황이었다. 이를테면 당시 일방적으로 질주하는 미래주의의 이념적 역동성을 「자동차의 다이너미즘」(1912~1913, 도판160)이 시청각적 공감각의 효과로 대변하려 했던 까닭도 거기에 있다. 루솔로처럼 소음으로 기존의 음악 영토를 해체하고 기득권을 부정하려는 급진적이고 혁명적인 예술가에게는 더욱 그러했다.

이토록 루솔로의 예술적 〈가로지르기 욕망〉은 누구보다 강렬했다. 카라의 공감각주의가 소음noise과 음향sound을 포함한 청

각뿐만 아니라 시각, 후각 등 감관에 의한 자료를 가능한 대로 동원하여 캔버스 안에서 그것의 내재적 통관通官을 시도했다면, 루솔로의 공감각적 욕망은 캔버스 밖에서 소음으로 소리 예술을 새롭게 관통하려는 탈속령화를 실험하고자 했다. 그러므로 그에게는 「반란」, 「자동차의 다이너미즘」, 「안개 속의 형상」(1912) 등과 같은 이른바 소음 미술Art of Noise도 그러한 가로지르기(공감각적) 실험의 일환이었다. 그의 소음 미술은 소음 예술의 성취를 위해 〈해석에서 실험으로〉 표현 양식을 일대전환하려는 미지수(X)들 가운데 하나였던 것이다.

결국 전위 예술가로서 그의 목표는 소리 예술에 있어서 이제까지 군림해 온 권위적인 가족(음계라는 기존의 질서)의 영토를 해체하여 〈X 없는 XX sans X〉를 구축하려는 데 있었다. 그것은 다름 아닌 탈속령화의 충동으로 피타고라스적 질서(음계)[236]를 종식시키는 혁명적 작업이었다.

236 피타고라스 학파는 소리와 그것의 진동수와의 반비례 관계를 자연수 1, 2, 3을 이용한 등차수열로 계산하여 순정 5도(진동수비 3/2)와 완전8도(진동수비 2)를 기본 요소로 하여 구성되는 음계Pythagorian Scale를 만들어 냈다. 하지만 그들은 청각 예술로서 음악을 위해 이러한 소리의 체계를 만들어 낸 것이 아니다. 그들은 인간의 정신세계와 영혼을 맑고 고요하게 순화시키는 순수한 수학적 사유 활동의 일환으로서 일정한 음계를 고안해 냈고, 이러한 영혼의 언어와 논리 체계인 음계를 소리의 체계로 실험하기 위한 수단으로서 최초의 현악기인 리라도 만들었다.

5. 러시아의 대탈주

미술은 평면 공간이나 입체 공간에서 정형–탈정형으로 조형造形하는 예술이다. 그러므로 미술의 역사란 곧 조형의 역사이다. 미술 철학사도 조형 의지를 결정하고 조형 욕망을 실제의 작업 공간에서 실현하게 하는 미술가의 내면적 정신세계, 즉 그의 조형 철학과 사상의 역사이다. 하지만 어떤 역사와 철학도 시대의 반영이고 산물이듯이, 미술가들이 보여 준 조형 예술의 역사나 조형 철학의 역사도 마찬가지이다. 마티스가 1908년의 「화가의 노트」에서 〈원하건 원하지 않건 우리는 우리 시대에 속해 있으며 시대의 사상, 감정, 심지어 망상까지도 공유하고 있다. 모든 예술가에게는 시대의 각인이 찍혀 있다. 위대한 예술가는 그러한 각인이 가장 깊이 새겨져 있는 사람이다〉라고 주장하는 까닭도 거기에 있다.

또한 역사가 반작용할 때도 마찬가지이다. 그때마다 시대 정신은 이미 이전 시대의 정신과 등지고 있게 마련이다. 시대의 사상과 철학은 벌써 새로움을 모색하고 있는 것이다. 정신과 더불어 감각으로 시대의 변화를 감지하는 조형 예술의 경우에는 더욱 그러했다. 많은 미술품들이 시대정신에 빠르게 삼투된 리트머스 시험지와도 같았던 것도 그 때문이다. 미술의 역사가 조형(정형–탈정형)의 외적 조건 변화에 비교적 민감하게 반응해 온 까닭 역시 거기에 있다. 또한 미술 철학사가 시대정신, 즉 시대의 사상과 철학이 변화함에 따라 미술가들의 조형 의지와 철학이 그것에 어떻게 반응해 왔는지를 주목해 온 이유도 마찬가지이다.

1) 탈주하는 러시아 역사와 아방가르드 운동

탈정형déformation은 정형定形으로부터의 이탈이다. 그것은 재현(작용)하려는 조형 욕망에 대한 반작용이다. 그 욕망이 당대의 새로운 과학이나 철학에 간접적으로 영향받을 때보다 정치 이념이나 이데올로기와 직접적으로 연관되었을 때 더욱 강하게 드러난다. 이를테면 아인슈타인과 베르그송의 새로운 과학과 철학에 간접적으로 영향받은 입체주의보다, 전쟁 이데올로기에 직접 휘말린 이탈리아의 미래주의가 보여 준 반작용이 더욱 강력했던 것도 그 때문이다.

　　　이러한 사정은 19세기 말에서 20세기 초에 이르는 러시아에서도 마찬가지였다. 격동하는 러시아의 역사와 더불어 대탈주를 감행한 러시아의 사상가들과 미술가들이 보여 준 반작용이 그랬다. 다시 말해 급진적인 정치가들이나 사상가들의 정치적, 이념적 모험으로의 혁명 그리고 그 소용돌이 속에서 방황하고 고뇌하거나 습합하고 결단하던 미술가들의 예술적 아방가르드 운동이 그러했다.

① 탈주하는 러시아의 역사
1917년 11월 3일, 레닌Nikolai Lenin이 이끄는 볼셰비키에 의해 사회주의 혁명이 성공하고 소비에트 권력이 확립될 때까지, 19세기 후반부터 요동쳐 온 러시아의 역사는 격변 그 자체였다. 에드바르드 라진스키Edvard Radzinsky가 표트르 대제Pyotr Alekseevich 이후 〈최후의 위대한 차르The Last Great Tsar〉라고 불렀던 알렉산드르 2세Aleksandr Ⅱ Nikolaevich는 1855년 황제(차르)에 즉위한 뒤 프랑스나 영국에 비해 뒤떨어진 러시아를 그에 못하지 않은 국가로 발전시키기 위해, 우선 소수 귀족들에게 농노로 묶여 있는 국민 대다수에 대하여

1861년 3월 5일 농노 해방을 선언했다.

　　하지만 해방된 농민들에게는 농사 지을 토지가 없었으므로 처지가 나아질 리 없었다. 이러한 농민의 처지와 러시아의 불합리한 현실을 보다 못한 나로드니키Narodniki(인민주의를 표방하는 지식인들)는 이른바 〈브나로드〉[237]라는 계몽 운동을 전개했다. 하지만 정부의 탄압으로 결국 실패하고 말았다. 오히려 알렉산드르 2세에 이어서 1881년에 즉위한 알렉산드르 3세Alexander Alexandrovich Romanov는 차르가 되자마자 자유주의 정책을 버리고 각종 탄압 정책을 쏟아 냈다. 대학 자치제 박탈, 직업 차별 정책, 반유대법을 통한 유대인 학살, 우크라이나 등 주변국의 러시아화, 그리고 시베리아 철도 건설과 같은 거대 사업으로 인한 농업의 약화 등이 그것이다.

　　1870년대까지 사회주의 혁명의 시기가 끝났던 서유럽 국가들과는 달리 러시아는 사회주의 혁명의 입구에 들어섰다. 프롤레타리아트가 성장하고 노동 운동이 발전해 가면서 혁명의 기운도 점차 성숙해졌기 때문이다. 1880년대에 러시아에서는 블라고예프Dimitar Blagoev가 조직한 〈러시아 사회 민주당〉이라는 이름의 마르크스주의 조직도 처음으로 등장했다. 1890년대에 들어서자 러시아의 노동 운동은 대중적 성격을 띠게 되었고, 정치에도 중대한 영향력을 미치게 되었다. 1895년부터 마르크스주의를 이데올로기로 무장한 혁명적 프롤레타리아트가 이른바 러시아 해방 운동의 주도적 세력으로 등장하게 된 것이다.

　　그 중심에 있었던 사상가가 노동 해방단을 이끈 플레하노프Georgi Plekhanov였다. 플레하노프는 마르크스 사상, 마르크스의 유물사관을 반은 나로드니키주의적으로, 반은 무정부주의적으로

237　　브나로드Vnarod 운동은 러시아의 이상 사회를 건설하기 위해서는 민중을 깨우쳐야 한다는 취지로 당시의 러시아의 인민주의 지식인들이 만든 〈민중 속으로 가자〉는 뜻의 러시아어 구호이다. 이 구호를 내세우고 1874년 수백 명의 러시아 청년 학생들이 농촌으로 들어가 계몽 운동을 전개하였다.

해석하여 수용했다. 그는 1883년부터 1893년까지 유물론적 변증법에서 혁명적 결론을 이끌어 냈다. 마르크스나 엥겔스Friedrich Engels와 마찬가지로 그는 현대사에서 사회를 진보의 길로 나가게 할 수 있는 실제적인 힘, 강력하고 영원한 추진력은 노동자 계급이라고 밝히고 있다. 그뿐만 아니라 그는 미학이나 예술론에서도 철저히 마르크스주의적이었다.

그는 『수신인 없는 편지』(1895)에서 예술에 대하여 유물론적 입장에서 다음과 같이 밝히고 있다. 〈예술은 인간이 자신을 둘러싼 현실의 영향을 받으며 체험하는 감정과 사상을 다시 자신의 내부에서 불러일으켜 그 감정과 사상에 어떤 형상적인 표현을 부여할 때 시작된다. 물론 인간은 대부분 자신이 새롭게 생각하고 새롭게 느낀 것을 타인에게 전달하기 위해 그렇게 한다. 예술은 사회 현상인 것이다.〉[238]

그는 미의 개념이나 미적 취미란 인간의 본성에서 발생한 어떤 불변적인 것이 아니라 역사의 발전 과정에서 생성 변화하는 것이라고 생각했다. 그 때문에 예술이 유희의 욕구에 의해 발생한다고 생각하는 관념론적 견해나 인간의 예술이 동물의 습관이나 성향의 모방, 또는 춤이나 노래로 자연 현상을 단순히 재현하는 것이라고 주장하는 속류의 유물론적 사고방식에 대해서도 비판적이었다.

그러면서도 그는 예술을 매개로 전달하는 것은 감정일 뿐 사상이 아니라고 말한 톨스토이의 견해에 맞서기 위해, 예술도 세계를 반영하는 방식만 다를 뿐 철학이나 사상과 인식 대상은 동일하다고 주장한다. 플레하노프는 예술에 대해 다음과 같이 말했다. 〈예술이 단지 인간의 감정만을 표현할 뿐이라는 주장은 부정확하다. 예술은 인간의 감정뿐만 아니라 사상도 표현한다. 그것도

238 G.V. 플레하노프, 『수신인 없는 편지』, 철학선집 제5권(파주: 사계절, 1958), 312면.

추상적이 아니라 생생한 현상으로 표현한다. 바로 이 점이 예술의 가장 주요한 특징이다.〉[239] 이때 그가 강조하는 것은 작품의 예술성에 대한 기준이다.

그것은 칸딘스키나 말레비치의 작품에서처럼 거기에 담겨 있는 추상적인 철학이나 사상이 아니라, 작품들이 실제 현실에 얼마나 조응하는지를 밝히는 사회성의 정도 여부이다. 그는 부르주아지가 몰락하는 시대에 활동한 보수적, 반동적인 작가나 미술가들을 가리켜 〈그들은 자기 시대의 위대한 해방 운동에 적대적으로 등을 돌려버림으로써, 그들이 관찰하고 있는 《마스토돈》(제3기의 거대한 코끼리)이나 《악어》의 부류에서 가장 풍부한 내면 생활을 지닌, 가장 흥미 있는 견본을 배제하고 있다〉[240]고 비판한다.

하지만 플레하노프의 이와 같은 마르크스주의적 이념과 사상도 1890년대 후반부터 대중적 성격을 띠는 러시아의 노동 운동 현장에서 울려 퍼진 것은 아니었다. 그는 1880년부터 차르의 탄압에 의해 어쩔 수 없이 서유럽으로 망명하여 1917년까지 주로 스위스에 머물러야 했다. 이러한 사정은 그를 추종하는 레닌의 경우도 마찬가지였다. 레닌은 니콜라이 2세Nicholas Ⅱ가 즉위한 뒤 1895년 상트페테르부르크에서 〈노동자 계급 해방 투쟁 동맹〉을 결성한 죄로 12월에 체포되어 14개월 이상 투옥되었다. 그리고 1897부터 1900년까지는 동부 시베리아에서 유형 생활을 해야 했다.

레닌은 1900년 유형 생활에서 풀려나자 스위스로 건너가 망명 중인 플레하노프가 주도하는 노동 해방 단원과 함께 1903년까지 러시아 마르크스주의 노동당의 창립을 준비했다. 최초의 러시아 마르크스주의 당인 사회민주노동당 제2차 대회가 1903년

239 G.V. 플레하노프, 앞의 책, 285면.

240 G.V. 플레하노프, 『예술과 사회생활』, 철학선집 제5권(파주: 사계절, 1958), 713면.

8월 런던에서 플레하노프 의장의 주재로 열렸고, 레닌을 중심으로 한 볼셰비키(다수파)는 차리즘을 타도하기 위한 사회주의 혁명을 제기하며 당의 주도권을 장악했다. 1904년 11월에는 볼셰비키만으로 이를 위한 위원회를 구성하였다.

1905년 1월 9일 일요일 아침 볼셰비키를 선두로 하여 14만 명의 노동자가 파업을 선언하며 시작된 제1차 러시아 혁명은 1907년까지 계속되었지만 결국 실패하고 말았다. 하지만 빵과 평화를 외치며 니콜라이 2세에게 개혁을 요구하고 나선 그 혁명은 수백만 노동자와 수천만 농민을 정치 투쟁에 눈뜨게 했다.[241] 그리고 10년 뒤에 일어난 제2차 러시아 혁명의 원동력이 되었다.

1914년부터 시작된 제1차 세계 대전에 니콜라이 2세의 정권은 6백만 명이 넘는 군대를 참전시키며 농민과 노동자의 피로감과 반감을 극대화시켰다. 마르크스의 혁명 이론대로 또 다시 혁명이 일어날 조건이 성숙되고 있었던 것이다. 1917년 2월, 굶주림에 시달리는 노동자와 농민, 심지어 병사들까지 〈빵을 달라! 차르 타도! 전쟁 반대!〉를 외치며 거리를 메웠다.

마침내 그해 10월 10일 핀란드의 은신처에서 급히 돌아온 레닌과 볼셰비키 당을 중심으로 무장한 2천5백여 명의 노동자, 농민들이 봉기하였고, 마침내 마지막 차르를 무너뜨림으로써 제2차 러시아 혁명에 성공했다. 러시아에서는 프롤레타리아트가 평범한 근로 대중을 이끌며 차리즘과 자본주의에 대해 전개한 투쟁에서 성공한 것이다. 역사상 처음으로 탄생한 사회주의 국가였다. 10월 26일 볼셰비키 중앙 위원회를 개최한 레닌은 소비에트 대회를 통해 소비에트 정부인 인민 위원회를 구성했다. 의장은 레닌이 맡았고, 트로츠키Leon Trotsky는 외무, 스탈린은 민족 인민 위원직을 맡았다.

241 소비에트 과학아카데미 철학 연구소, 『세계 철학사 Ⅷ』, 이을호 편역(서울: 중원문화, 1990), 124면.

② 러시아의 아방가르드들

제정 러시아를 지지해 온 차리즘에 대하여 마르크스주의로 무장한 러시아 사회주의는 정치적 아방가르드일 수 있다. 하지만 예술을 정치 이념의 도구로 간주하는 플레하노프의 미학이나 예술론이 말하는 것처럼, 삶을 구속하는 사회적 현상이나 물질적 환경에 따라 예술 작품들이 만들어지는 것은 아니다. 마르크스주의나 사회주의가 뿌리 깊은 차리즘에 대한 정치 이념적, 혁명적 전위로써 출현했듯이, 러시아의 예술적 아방가르드도 그와 같은 외부 환경이나 현상, 즉 이념적 투쟁과 혁명의 소용돌이에 대한 반작용으로써 출현했다.

　　19세기 말에서 20세기 전반에 이르는 러시아 미술 속의 아방가르드는 한편으로는 차리즘과 사회주의 간의 갈등과 투쟁이 심화되는 국내 정세에 직간접적인 탈주 양상을 보인다. 다른 한편으로는 프랑스(인상주의, 야수파, 입체주의)나 이탈리아(미래주의), 또는 독일(표현주의) 등의 영향으로 인한 탈정형화 양식들의 출현이었다. 그러면서도 러시아 아방가르드들은 모두가 러시아 사실주의에 대한 반작용을 공약수로 하고 있다.

　　이를테면 주로 러시아 밖의 서유럽 국가들에서 〈주변인으로〉 활동한 러시아 출신의 아방가르드 그룹이 있는가 하면, 러시아 안에서 탈정형화 양식을 통한 대탈주를 시도한 러시안 아방가르드 그룹이 있다. 전자는 알렉세이 폰 야블렌스키나 마리안느 폰 베레프킨, 바실리 칸딘스키, 마르크 샤갈 등이고, 후자는 미하일 라리오노프Mikhail Larionov와 아내인 나탈리야 곤차로바Nataliya Niko-laevna Goncharova의 신원시주의와 광선주의, 말레비치, 블라디미르 타틀린Vladimir Tatlin, 알렉산더 로드첸코Alexander Rodchenko, 엘 리시츠키의 절대주의, 말레비치, 타틀린, 로드첸코, 한스 아르프Hans Arp, 나움 가보Naum Gabo의 구성주의, 그리고 마야콥스키Vladimir Mayakovsky,

라리오노프, 곤차로바, 말레비치, 벨리미르 흘레브니코프Velimir Kh-lebnikov의 미래주의 등이다.

(a) 야블렌스키와 베레프킨

이들 가운데서도 전자의 아방가르드는 이데올로기보다 미술에 대한 순수한 열정만으로 불안정하고 혼란스런 러시아를 떠나 주로 독일과 프랑스에서 활동한 이주 러시아 화가들로 형성된 것이다. 그들의 탈러시아적 작품 활동이 러시아 아방가르드를 프랑스나 이탈리아, 또는 독일 등 서유럽식으로 탈정형화하게 했다. 그 때문에 20세기 초의 러시아 아방가르드는 그 이주 화가들을 통해 수혈된 이른바 〈습합적 아방가르드〉의 양상이었다. 예컨대 야블렌스키와 베레프킨, 라리오노프와 곤차로바 커플들, 칸딘스키와 샤갈 등의 경우가 그러하다.(도판 161~175)

　　19세기 러시아 귀족 출신의 알렉세이 폰 야블렌스키는 차르 경위대의 장교로 활동하면서 사실주의 화가 일리야 레핀Il'ya Efimovich Repin에게 그림을 배운 뒤 화가가 되기 위해 1896년 러시아를 떠나 뮌헨 미술 학교에 입학했다. 그곳에서 칸딘스키를 만나 예술적 동지가 된 야블렌스키는 한때 마티스와도 함께 작업했다. 하지만 그는 프랑스의 야수파보다는 독일 표현주의 화가들과 어울리며 표현주의 화가로서 본격적으로 활동했다. 그는 뮌헨에서 러시아 고급 관리의 딸인 마리안느 폰 베레프킨Marianne von Werefkin과 동거하면서 그녀와 함께 1909년 신미술가협회를 만들었고, 1912년 청기사파에 합류했다. 1924년에 그는 칸딘스키, 클레, 파이닝거Lyonel Feininger와 함께 청기사파의 뒤를 이은 〈청색 4인조〉를 결성하기도 했다.

　　알렉산드르 2세의 황실 귀족 출신이었던 베레프킨은 1886년부터 10년간 레핀에게 사사받으면서 야블렌스키와 사랑

에 빠졌지만 신분상의 차이로 결혼이 어려워지자 1896년 뮌헨에 정착했다. 그녀는 그곳에서 칸딘스키와 함께 활동하며 많은 영향을 받았다. 그뿐만 아니라 그녀는 뭉크와 고갱으로부터도 적지 않은 영향을 받았다. 이를테면 「시골길」(1907, 도판163), 「가을」(1907), 「쌍둥이」(1909, 도판164), 「고독한 길」(1910), 「비극적 기분」(1910) 등은 뭉크의 분위기가 역력하다. 하지만 「붉은 도시」(1909), 「빨간 나무」(1910, 도판165), 「댄서 사하로프」(1909, 도판166), 「폭풍」(1915~1917), 「가족」(1922) 등 그녀의 작품들은 전반적으로 독일 표현주의 안에 둥지 튼 러시아 아방가르드의 〈뮌헨 디아스포라〉의 것이었다. 그들은 게르만의 탈정형 양식인 표현주의의 이념과 사상에 심층적으로 동화되어 물들기보다 표층적 양식과 기법에서 그것에 감염되고 동화되었다.

(b) 라리오노프와 곤차로바

야블렌스키와 베레프킨, 또는 칸딘스키가 〈뮌헨 디아스포라〉를 형성한 러시아 아방가르드였다면, 제1차 세계 대전을 피해 1904년 프랑스에 정착한 미하일 라리오노프와 나탈리야 곤차로바는 〈파리 디아스포라〉를 구축한 러시아 아방가르드였다. 결과적으로 국내외 정세의 불안정으로 인한 러시아 화가들의 불가피한 이동으로 러시아의 아방가르드는 서유럽에서 진행되고 있는 아방가르드 운동의 탈민족주의적, 국제주의적 경향을 갖게 되었다.

　　　라리오노프는 플레하노프가 보수적, 반동적 미학에 기초한 부르주아적 예술 활동이라고 비난하던 시기인 1898년에 모스크바 화화, 조각, 건축 학교에 입학하여 그곳에서 아내가 된 동갑내기 곤차로바를 만나 평생 동안 서로 영향을 주고받는 화가로 활동했다. 그들은 1905년 제1차 러시아 혁명으로 인해 극도로 불안

정해진 모스크바를 떠나 파리에 머물었다. 그곳에서 후기 인상주의와 야수파, 오르피즘과 입체주의, 나아가 독일 표현주의까지 당시 프랑스와 독일에 널리 유행하던 탈정형의 양식들을 섭렵하며 대탈주를 위한 나름대로의 새로운 양식을 모색했다.

그것은 그것들의 영향을 적절하게 수용하여 융합해 낸 광선주의rayonnisme와 신원시주의néo-primitivisme였다. 라리오노프는 「비온 뒤 석양」(1908), 「나무」(1910, 도판167), 「유대인 비너스」(1912, 도판168), 「수탉」(1912), 「겨울」(1912), 「숲」(1916), 「호수」(1917), 「해변 마을」(1919) 등에서 보듯이 사물에 비춰진 빛의 반사와 굴절의 모양만으로 후기 인상주의, 오르피즘, 입체주의 등이 융해되어 있는 작품들을 선보였다. 본래 이동파의 화가인 이사크 레비탄Isaak Il'ich Levitan에게 러시아 이동파의 사실주의를 배운 그가 이동파의 사실주의와 후기 인상주의, 오르피즘 등 러시아와 프랑스의 빛의 양식들이 융합된 나름대로의 광선주의를 탄생시킨 것은 자연스런 절충주의적 습합 현상이다.

특히 그가 파리에 오기 전 러시아에서 그린 「플라맹고 추는 여인」(1898)을 비롯하여 「발레 판타지」(1899), 「설경」(1899), 「여명」(1902), 「맥주병이 있는 정물」(1904), 「거위들」(1906) 등은 여전히 러시아 이동파적 사실주의 작품들이었다. 러시아 이동파의 사실주의는 『죄와 벌』(1866)의 도스토옙스키Fyodor Dostoyevsky나 『전쟁과 평화』(1869)의 톨스토이가 추구하는 민중 계몽적이고 민중 지향적인 문학 정신의 영향을 받았으며, 화가들 역시 캔버스와 화구들을 들고 민중의 일상적 삶 속으로 들어가 일상사를 화폭에 담으려는 소박한 정신에서 출발한 운동이었다. 또한 그것은 1861년부터 시작된 농노 해방을 위해 1870년대 이후 〈민중 속으로 가자!〉를 외치는 청년 학생들의 농촌 계몽이었던 〈브나로드Vnarod 운동〉의 영향이기도 했다.

더구나 이동파의 사실주의 화가들은 이를 위해 햇빛이 찬란하게 내리쬐이는 농촌이나 야외로 나가 그리기를 좋아했다. 인상주의나 후기 인상주의가 광학 이론의 수용과 실험을 위해 빛의 반사와 굴절 현상을 캔버스 위에서 실험하려고 야외의 풍경을 선호했던 것과는 달리 그들은 브나로드의 이념대로 민중 친화성의 효과를 더욱 높이기 위해 빛과 야외를 선택했다. 그들의 이러한 민중 지향적 사실주의 운동을 가리켜 특별히 〈이동파〉라고 부르는 것은 민중의 삶의 현장 속으로 들어가기 위해 작품 전시회조차도 전국을 순회하며 이동 전시했기 때문이었다.

라리오노프의 아내 곤차로바가 전개한 광선주의와 신원시주의에서도 그와 같은 브나로드 정신에 기초한 이동파의 민중 지향적 사실주의의 경향을 발견할 수 있다. 특히 프랑스에 온 이후에도 후기 인상주의와 야수파로부터 많은 영향을 받은 곤차로바는 러시아 농가의 소박한 풍경이나 원시적, 토속적 민속 문양이 드러나 있는 정물화 등을 많이 그렸다. 이를테면 그녀가 1906년 〈살롱 도톤〉전에 참가하기 시작한 뒤에 그린 「가을 풍경」(1906), 「제라늄」(1907), 「갈퀴를 멘 여자 농부들」(1907), 「고추와 술병」(1909), 「해바라기」(1908~1909, 도판169), 「꽃과 커피포트」(1909, 도판170), 「낚시질」(1909, 1910), 「춤추는 농부들」(1911), 「겨울걷이」(1911), 「초록색과 노란 숲」(1912) 등에서 보듯이 그녀는 러시아의 농민을 비롯한 민중의 일상적 소박미를 후기 인상주의나 야수파 풍으로 표현하고 있었다.

(c) 바실리 칸딘스키

하지만 뮌헨을 터전으로 삼아 활동한 러시아 아방가르드의 대표적인 화가는 바실리 칸딘스키Wassily Kandinsky였다. 모스크바에서 태어난 그는 19세 때(1885) 모스크바 대학교에 입학하여 법학을 전

공했다. 그러나 다음의 그의 말을 통해 시간이 지날수록 법학 과목을 비롯한 여러 과목들에서 심리적 긴장과 불안감을 느꼈다는 것을 알 수 있다. 〈소요 사태들과 모스크바의 오랜 자유의 전통들에 대한 억압, 관청에 의한 기존 조직들의 폐지, 우리들이 새로 설립한 제도들, 지하에서 천둥치는 정치 운동들, 대학생층의 독립성 발전은 지속적으로 새로운 체험들을 함께 가져왔고, 또한 이를 통해 영혼이라는 악기의 줄들을 예민하고, 감수성 있고, 특히 잘 떨릴 수 있게 했다. …… 나는 이 모든 학문들을 사랑했다. 다만 이 수업들은 미술과의 접촉에서 빛을 잃었다. 미술만이 나를 시간과 공간 밖으로 옮겨 놓는 힘을 가졌다.〉[242]

칸딘스키는 1893년 법무부의 외무 담당관으로 임명되었고, 1896년에는 대학 교수직 제안을 받았지만 이내 포기하고 뮌헨으로 이주했다. 알렉산드르 3세의 즉위 이후 더욱 불안정해지는, 그의 말대로 〈천둥치는 정치 운동들이 영혼의 악기를 긴장시키는〉 러시아를 떠나 비교적 평온한 곳에서 화가로서 새로운 삶을 시작하기 위해서였다. 훗날 그는 이곳에서 동향인 라리오노프와 베레프킨을 만나 신미술가협회를 만들고 활동하면서 탈민족적 아방가르드로서 자신만의 주체적이고 독자적인 (주변인이 아닌) 탈정형의 예술 세계를 구축했다.

(d) 마르크 샤갈

또한 러시아를 떠나 활동한 러시아 아방가르드로서 주목받은 또 한 명의 화가는 마르크 샤갈Marc Chagall이었다. 라이너 메츠거Rainer Metzger는 샤갈을 두고 이렇게 평한다. 〈시인이자 몽상가이며, 이국적인 환영을 그린 마르크 샤갈, 그는 긴 생애 동안 주변인으로, 예술적인 기인으로 살았다. 샤갈은 다양한 세계를 연결하는 중재

242 W. Kandinsky, *Gesammelte Schriften*, Vol. 1(Konrad Roethel, 1980), p. 30.

자였다. 유대인이었지만 우상을 금하는 관습을 당당히 무시했고, 러시아인이었지만 자기만족에 익숙한 나라를 뛰쳐나왔고, 가난한 부모 밑에서 성장했지만 프랑스 미술계의 세련된 세계로 도약했다. 융화와 관대함을 지향하는 서양 문화는 주변인이 어떻게 적응하느냐에 따라 그 가치가 달리 평가되지만, 샤갈은 전 생애에 걸쳐 주변인으로서 독자적인 매력을 구체화하였다〉[243]는 것이다.

샤갈은 과학적이든 정치적이든 시끄러운noise 혁명을 누구보다도 싫어했다. 그는 코스모폴리타니즘(세계주의)을 구가하는 시인이자 소설가 블레즈 상드라르Blaise Cendrars가 제목을 붙여 준 「나와 마을」(1911, 도판171)에서처럼 내면적 몽상을 즐기는 조용한silent 혁명가였다. 상드라르는 시 「마르크 샤갈」(1919)에서 샤갈을 다음과 같이 묘사했다.

〈그는 잔다 / 이제 그는 일어난다 / 갑자기 그는 그림을 그린다 / 그는 교회를 상상하고 교회를 그린다 / 그는 암소를 상상하고 암소를 그린다 / …… 그는 작은 유대인 마을의 열정을 그린다 / 그는 러시아 시골의 격렬한 정욕을 그린다 / 프랑스에 대해서는 죽은 심장과 욕망으로 그린다 / …… 천상의 광기 / 시대를 나타내는 입 / 나선형과 같은 에펠 탑 / 포개진 손들 / 예수 / 예수는 그 자신이다 / 그는 십자가 위에서 어린 시절을 보냈다 / 그는 매일 자살을 했다 / …… 그는 이제 자고 있다 / 그는 넥타이로 목을 조르고 있다 / 샤갈은 자신의 목숨이 아직도 붙어 있어 깜짝 놀란다.〉

시인에게 비친 샤갈은 상상력이 풍부한 화가였다. 그래서 초현실주의 시인 기욤 아폴리네르도 샤갈이 보여 준 작품 세계를 〈초자연적〉이라고 불렀다. 그런 매력 때문에 아폴리네르도 샤갈의 전시를 적극적으로 도왔는가 하면 샤갈 또한 「아폴리네르 예

243 인고 발터, 라이너 메츠거, 『마르크 샤갈』, 최영환 옮김(서울: 마로니에북스, 2005), 7면.

찬」(1911~1912)으로 답한 바 있다. 실제로 샤갈의 작품들은 그 시인들의 찬사대로였다. 그는 〈인상주의와 큐비즘은 나와 어울리지 않는다. 예술은 무엇보다도 영혼의 상태가 먼저라고 생각한다〉고 했다. 그리고 주저하지 않고 자연에 대한 틀에 박힌 재현이나 광학 이론의 혁명적 성과에 크게 신세져 온 〈자연주의, 인상주의, 입체주의를 타도하라!〉고 외쳐 댔다. 그가 〈자신의 광기가 원하는 대로 하게 하라! 우리에게 필요한 것은 순수한 피의 숙청, 껍데기만이 아닌 진정한 혁명이다〉[244]라고 주장했던 까닭도 거기에 있다. 시적 은유를 문자 언어가 아닌 시각 언어로 이미지화하려 했던 그가 이념적 투쟁이나 전쟁과 같은 황폐한 현실에 대하여 도피적 입장을 보이는 것은 당연했다.

그는 제1차 세계 대전이 일어나자 호전적인 전쟁광들의 선동에 의해 참전 망상에 빠져 전쟁 위생학을 부르짖던 이탈리아의 미래주의 화가들과는 달리, 조용한 시골에서 평온하게 살 수 있기를 바랐다. 그런 소망을 그린 「누워 있는 시인」(1915, 도판172)에서 그는 자신이 곧 평온한 전원에 누워 있는 그림 속의 자유로운 시인이고자 했다. 1922년에 러시아를 떠나기 전까지의 삶을 고백한 자서전 『나의 삶Ma Vie』(1923)에서도 〈마침내 우리만 있는 시골이다. 숲과 전나무 그리고 적요함, 숲의 뒤쪽에는 달이 떠 있고, 우리 안에는 돼지 그리고 창문 너머 들판에는 말이 있다. 하늘은 라일락 색이다〉라고 하여 당시 죽음을 기다리는 전쟁터 대신 갈망하던 평화로운 이상향이 바로 그런 곳이었음을 회상한 바 있다.

하지만 실현되지 않는 갈망이나 이상은 공허한 주술로만 남듯, 전쟁이 비켜 가기를 바라는 그에게 그와 같은 소원은 한낱 주술이 되어 어두운 몽상만을 낳게 했다. 군대의 입대 통지는 그가 지녀 온 평소의 생각대로 현실 도피의 비겁함과 망설임이 없이

244 인고 발터, 라이너 메츠거, 앞의 책, 41면, 재인용.

타협하게 했다. 그에게 전쟁은 삶의 위생학이 아니라 권력의 해부학을 위한 죽음의 실험실이었다. 그의 전쟁 도피처는 죽음의 실험실로써의 전장이 아닌 상트페테르부르크의 한 「초막절」(1916)과 같은 곳이었다. 그는 처가의 도움으로 그곳에서 육신의 죽음에 대한 불안감 대신 영혼의 휴면休眠이나 휴지休止를 체험했다. 그곳에서 단순하고 반복적인 군대 지원 업무의 무료함이나 갑갑함과 싸워야 했기 때문이다.

고독한 몽상가 샤갈에게 몽상의 자유를 구속하는 이념은 너무나 무겁고 거추장스러웠다. 이데올로기를 위해 죽음을 담보하는 모험심도 부질없는 욕망일 뿐이었다. 그에게는 어떠한 실존적 자각도 몽상의 반대편에서 자유로운 상상을 가로막는 장애물이었다. 종전에 이르던 1917년 2월 그는 이번에는 국가간의 전쟁이 아닌 국내에서의 이념 전쟁을 목격해야 했다. 니콜라이 2세의 차르 정권을 전복시키기 위해 레닌을 선두로 한 볼셰비키와 노동자, 농민들이 무장한 채 들고 일어난 제2차 러시아 혁명이 그것이었다.

얼마 지나지 않아 공산주의자들이 정권을 장악하자 유대인인 샤갈은 〈하느님은 말씀하신다. 보라. 나의 백성들아, 나는 너희의 무덤을 열 것이다. 그래서 너희로 하여금 무덤에서 나오게 할 것이다. 그리고 너희를 이스라엘의 땅으로 데리고 갈 것이다〉라는 구약성서 에스겔서 속의 예언을 되새기기 위해 「묘지의 문」(1917)에 묘비명을 대신하여 (히브리어로) 적어 놓았다. 볼셰비키는 하느님의 약속을 지키러 온 대리자처럼 한恨 많은 러시아의 유대인들에게도 백러시아를 비롯한 러시아인들이나 슬라브인들과 동등하게 러시아 시민권을 부여했다.

하지만 볼셰비키는 몽상가를 행복하게 해줄 리 없었다. 샤갈도 그들의 이념에 갇히려 하지 않았다. 그의 영혼과 영감은 어

떤 시간과 공간에서도 자유롭게 꿈꾸고 상상할 수 있어야 했기 때문이다. 전쟁 중임에도 그의 몽상이 혁명 구호에 아랑곳하지 않고 「달로 가는 화가」(1917, 도판173)를 그렸던 까닭도 거기에 있다. 하지만 그림과 같은 천상의 유희는 그로 하여금 몽상의 환희에 차 있게 하지 않았다. 오히려 그와 반대였다.

그의 처지는 슬픔에 잠긴 여인을 위로하듯 입 맞추는 마구간의 동물과 채찍을 들고 있는 매서운 눈초리의 농부를 그린 우울한 「농부의 삶」(1917, 도판174)이나 다를 바 없었다. 그는 1918년 볼셰비키에 의해 고향 비테프스크의 미술 인민 위원에 임명되었지만 마음 놓고 떠다니는 상상의 창공에서 프롤레타리아트의 현실로 내려오려 하지 않았다. 결국 비현실적인 몽상의 유희를 멈추지 않는 예술 세계 때문에 그는 얼마 지나지 않아 파면되고 말았다. 그의 작품 세계는 플레하노프를 비롯한 볼셰비키가 추구하는 유물론적 미학 정신과 너무나 동떨어져 있었다. 모든 것을 유물론과 사회주의 이념으로 획일화하기 위해 억압하는 공산주의자들의 전체주의적 사고방식과 언제나 천상의 환희를 구가하려는 샤갈의 작품들은 정면으로 배치되었다.

1922년 여름 마침내 샤갈은 아내와 딸과 함께 모스크바를 떠나 베를린에 도착했다. 화상 앙브루아즈 볼라르와 그가 친구이자 정신적 스승과도 같이 존경해 온 기욤 아폴리네르가 기다리는 파리에 정착하기 위해서였다. 당시에 조국을 버리고 파리로 떠날 수밖에 없었던 심경을 토로한 자서전 『나의 삶』의 첫머리에서 그는 〈맨 먼저 내 눈을 사로잡은 것은 물통이었다. 단순하고 육중한 이 오래된 물건은 속이 반쯤 패인 반타원형이었다. 그 안에 들어가 본 적이 있었는데, 내 몸에 딱 맞는 크기였다〉고 시작했다. 이러한 심경을 은유적으로 이미지화한 작품 「물통」(1923, 도판175)에서도 보듯이 러시아를 떠난 지 꽤 시간이 지났음에도 그는 정신적

으로 여전히 구태에 사로잡혀 있었다.

　　그는 왜 물통을 그렸을까? 나란히 있는 돼지와 그와 비슷한 기형의 자세를 취하고 있는 여인을 등장시켜 물통 속의 물을 마시게 한 이유는 무엇이었을까? 이처럼 우울한 그림으로 그가 하고 싶은 말은 무엇이었을까? 한마디로 말해 유대인인 그에게 물통은 강요받은 사회주의 이념이었고, 그것으로부터 상처받은 트라우마의 상징이기도 했다. 그것은 심약한 몽상가가 새로운 이념적 갈증에 목말라하는 성난 반反차리스트들의 광기로부터 받은 마음의 상처였다. 이처럼 그의 잠재의식은 아직도 차르에서 볼셰비키에 이르기까지 러시아에서의 타율적 삶에 대한 피해망상에서 벗어나지 못했다.

　　하지만 당시 그는 우울증과 피해망상에만 시달린 것은 아니었다. 자유에의 환희와 몽상이 조증을 가져다주기도 했다. 그의 대부분의 작품에서 환희 속의 긴장감이 나타나듯, 그의 작품 세계에 동시에 자리 잡고 있는 조울의 이중성이 상반된 심경의 작품을 그리게 했다. 이를테면 같은 시기에 그린 「물통」(도판175)과 「농부의 삶」(1925)이 그것이다. 또한 (제1차 세계 대전) 전쟁과 (볼셰비키) 혁명의 이중고에 시달리는 러시아에서의 우울한 삶을 그린 「농부의 삶」(1917, 도판174)과 프랑스에 온 이후에 그린 「농부의 삶」(1925)을 비교해 보면 더욱 그렇다.

　　특히 후자에는 전자에서 볼 수 없었던 농부의 웃음이 보인다. 나아가 농부들은 손잡고 춤추기까지 한다. 우울한 정조 대신 환희가 넘치고 있다. 「농부의 삶」은 「나와 마을」(도판171)보다도 더 넉넉해 보인다. 평화가 마을에 다시 찾아온 까닭이다. 「물통」에 무겁게 내려앉은 묵시적 이데올로기도 거기서는 흔적조차 보이지 않는다. 유대의 몽상가는 선지자 에스겔을 통해 환상적으로 예언한 유대의 땅으로는 돌아가지 못했더라도 농부의 표정을

통해 약속의 땅에 당도한 기쁨을 드러내고 있다.

　　아마도 그는 아득한 그 옛날 바빌론에 잡혀간 히브리 노예들의 슬픈 사연을 오페라로 노래한 베르디의 「나부코Nabucco」(1842) 제3막을 무겁게 가라앉히는 〈히브리 노예들의 합창〉 소리, 그것도 〈 …… 예언자의 금빛 하프여 / 그대는 침묵을 지키네 / 우리 기억에 불을 붙이자 / 지나간 시절을 이야기해 다오 / 예루살렘의 잔인한 운명처럼 / 쓰라린 비탄의 시를 노래 부르자 / 이 고통을 참을 수 있도록 / 주님이 우리에게 용기 주시리라〉를 확신하며 붓을 잡았을 것이다. 이렇듯 굳이 다시 그린 「농부의 삶」(1925)에서는 유대인 망명객의 남다른 비탄과 환희까지도 엿보인다. 그것이 이번에는 신앙이 아닌 편벽偏僻한 이념 탓에 쫓겨난 러시아 유대인의 삶을 투영해 주는 역사화로 보이는 까닭도 거기에 있다.

2) 러시아 미래주의와 선전 미술

〈오로지 우리만이 우리 시대의 얼굴이다. 시대의 뿔피리는 우리를 통해 언어 예술 속에서 울려 퍼진다. 과거는 답답한 것. 아카데미와 푸시킨Aleksandr Sergeevich Pushkin은 상형 문자보다 더 이해하기 어렵다. 푸시킨, 도스토옙스키, 톨스토이 따위는 현대라는 이름의 기선에서 내던져 버려라.〉

　　이것은 『대중의 취향에 가하는 따귀』(도판176)라는 제목으로 1912년 19세, 20세의 애송이 청년 4인 다비드 부를리우크, 알렉세이 크루체니흐Aleksei Kruchenykh, 벨레미르 흘레브니코프, 블라디미르 마야콥스키가 서명한 〈러시아 미래주의 선언문〉의 일부이다. 이들의 미래주의는 마리네티의 선언문으로부터 감염되었음에도 그의 것과도 달랐다. 마리네티의 선언문은 1909년 이후 신

문과 잡지에 번역되어 소개되면서 러시아의 예술가들에게 관심을 끌어왔던 터였지만 무엇보다도 민족주의적 적대감에 부딪쳤다.

① 대중에 가하는 따귀

1914년 1월 마리네티가 모스크바 방문 시 일련의 공식 행사에서 러시아의 차르 정권과 도스토옙스키나 톨스토이의 문학 정신과 레비탄이나 레핀 등이 주도하는 이동파의 사실주의 미술을 비판하자 일반 청중들은 열렬히 지지하였다. 하지만 화가 라리오노프를 비롯한 러시아 아방가르드 예술가들은 썩은 달걀로 그를 환영해 줘야 한다면서 이 선동적인 이방인에게 노골적으로 적대감을 드러냈다. 무엇보다도 마리네티에 동조하는 러시아의 예술가들을 비난하며 민족주의적 저항감을 보인 것이다.

　　　그것은 부를리우크나 흘레브니코프 같은 미래주의자뿐만 아니라 구성주의 화가 베네딕트 립시츠Benedikt Livshits나 라리오노프 그리고 러시아의 입체 미래주의Cubo-Futurism를 창설한 시인 바실리 카멘스키Vasily Kamensky에게도 마찬가지였다. 흘레브니코프와 립시츠는 마리네티가 연설하기 전에 청중들에게 〈오늘날 몇몇 러시아인과 네바 강 양편에 사는 이탈리아 거류민들은 …… 마리네티 앞에 무릎을 꿇음으로써 자유와 영광으로 가고 있는 러시아 예술의 첫 걸음을 저버리고, 아시아의 고귀한 목을 유럽의 지배하에 놓는다〉[245]라고 쓴 전단을 돌리기까지 했다.

　　　마리네티와 미래주의에 대한 관점과 견해 차이의 원인은 그뿐만이 아니었다. 근원적(지배적) 원인이 민족주의적 저항감이라면, 현상적 원인(최종적)은 러시아의 정치적, 이데올로기적 상황이었다. 다시 말해 마리네티는 이처럼 중층적으로 결정된 러시아 미래주의의 발생 원인에 대한 이해가 부족했던 것이다. 특히 그

245　리처드 험프리스, 『미래주의』, 하계훈 옮김(파주: 열화당, 2003), 59면, 재인용.

111 파블로 피카소, 「시체 안치소」, 1944~1945

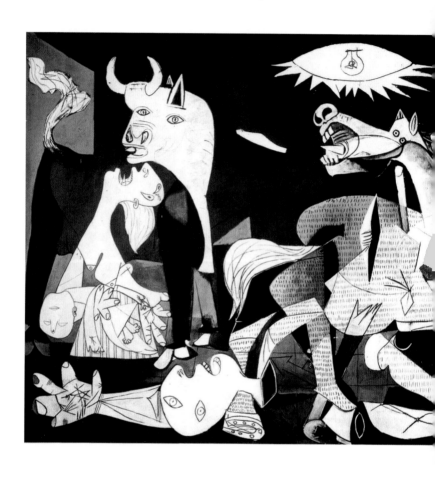

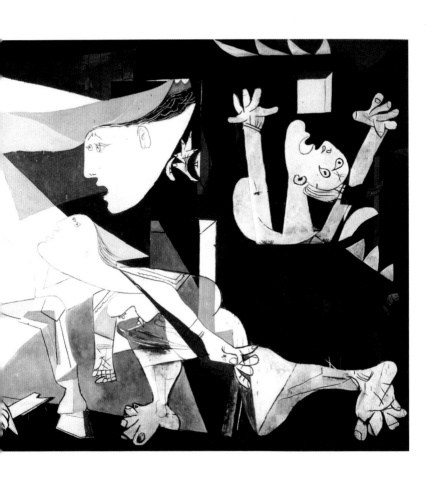

112 파블로 피카소, 「게르니카」, 1937

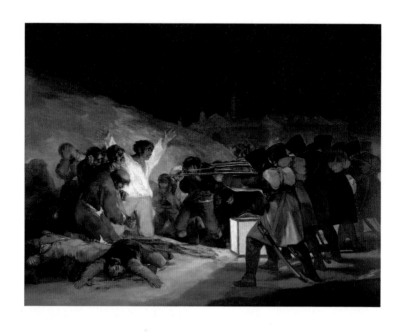

113 프란시스코 고야, 「1808년 5월 3일」, 1813~1814

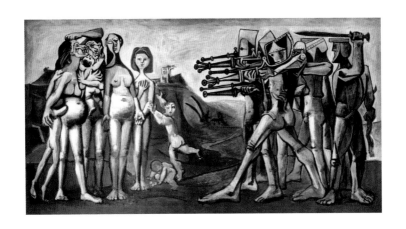

115 지노 세베리니, 「자화상」, 1912

116 후안 그리, 「피카소의 초상」, 1912

117 후안 그리, 「바이올린과 기타」, 1913

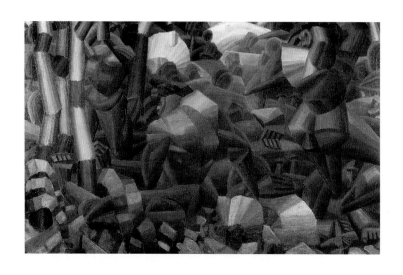

119 페르낭 레제, 「숲 속의 나체들」, 1909~1911

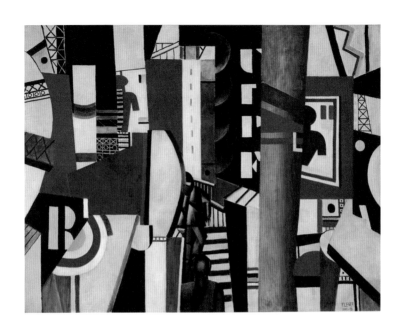

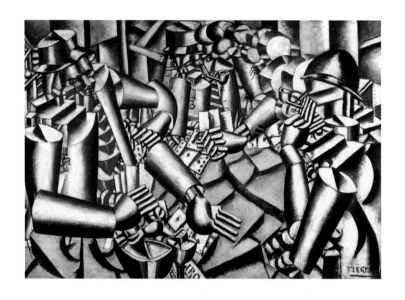

121 페르낭 레제, 「카드놀이하는 사람들」, 1917

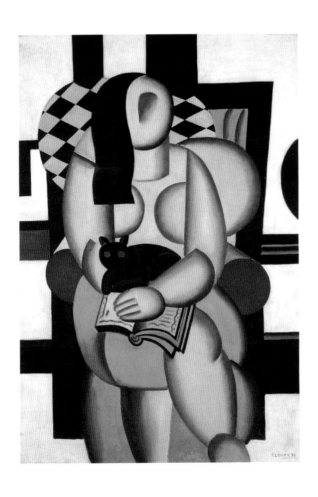

123 페르낭 레제, 「건축 공사장 인부들」, 1950

124 로베르 들로네, 「나무와 에펠 탑」, 1910

125 로베르 들로네, 「붉은 에펠 탑」, 1911~1912

126 로베르 들로네, 「에펠 탑」, 1911

127 로베르 들로네, 「도시의 창문 No. 3」, 1911~1912

128 로베르 들로네, 「블레리오에게 바침」, 1914

129 로베르 들로네, 「태양, 탑, 비행기」, 1913

130 로베르 들로네, 「동시에 열린 창문들」, 1912

131 로베르 들로네, 「무한의 리듬」, 1934

132 마르셀 뒤샹, 「초상 뒬시아네」, 1911

133 마르셀 뒤샹, 「기차를 탄 슬픈 젊은이」, 1911

134 마르셀 뒤샹, 「계단을 내려오는 누드 II」, 1912

135 움베르토 보초니, 「도시가 일어난다」, 1910

136 움베르토 보초니, 「마음의 상태 Ⅰ : 이별」, 1911

137 움베르토 보초니, 「마음의 상태 Ⅱ : 떠나는 사람들」, 1911

138 움베르토 보초니, 「마음의 상태 Ⅲ : 머무는 사람들」, 1911

139 움베르토 보초니, 「우아함에 반대하여」, 1913

140 움베르토 보초니, 「공간에서의 독특한 형태의 역동성」, 1913

141 움베르토 보초니, 「창기병의 돌격」, 1915

142 자코모 발라, 「가로등」, 1909~1911

143 자코모 발라, 「발코니로 뛰어가는 소녀」, 1912

144 자코모 발라, 「끈에 묶인 개의 움직임」, 1912

145 자코모 발라, 「음향 형태」, 1913~1914

146 자코모 발라, 「추상: 속도+음향」, 1913~1914

147 자코모 발라, 「미래」, 1923

148 자코모 발라, 「반계몽주의에 대항한 과학」, 1920

149 카를로 카라, 「극장을 나서며」, 1910

150 카를로 카라, 「무정부주의자 갈리의 장례식」, 1910~1911

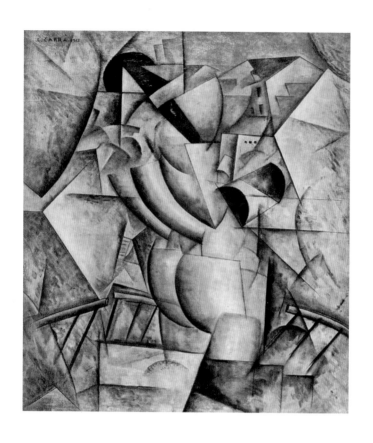

151 카를로 카라, 「창가의 여인: 동시성」, 1912

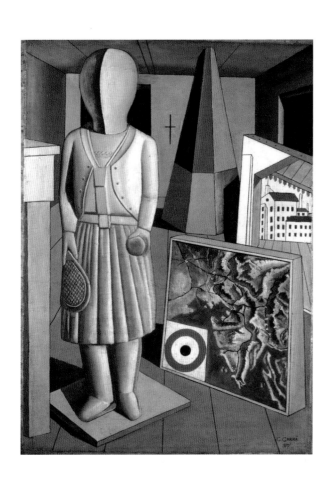

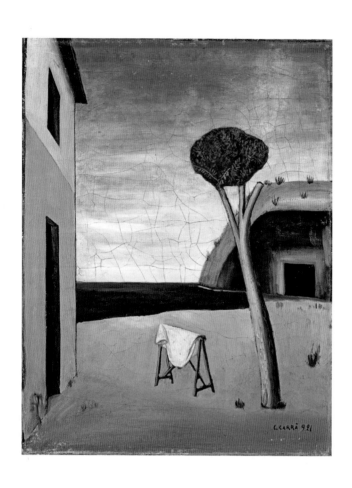

153 카를로 카라, 「바다 위의 소나무」, 1921

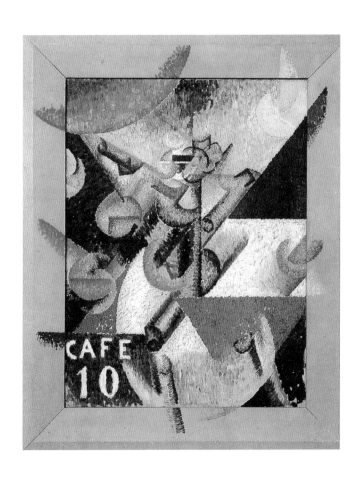

CAFE
10

154 지노 세베리니, 「7월 14일의 조형적 리듬」, 1913

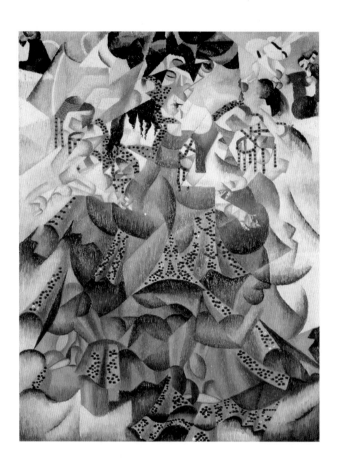

155 지노 세베리니, 「푸른 옷을 입은 댄서」, 1912

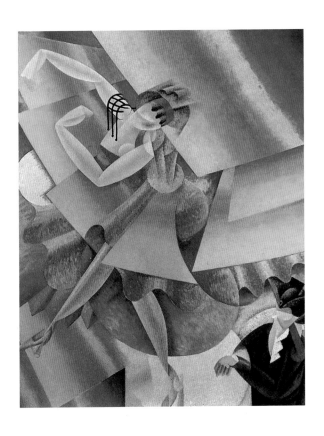

157 지노 세베리니, 「병원 열차」, 1915

159 루이지 루솔로, 「반란」, 1911

161 알렉세이 폰 야블렌스키, 「신비로운 머리: 소녀의 머리」, 1917경

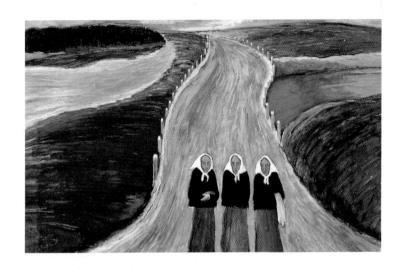

163 마리안느 폰 베레프킨, 「시골길」, 1907

164 마리안느 폰 베레프킨, 「쌍둥이」, 1909

165 마리안느 폰 베레프킨, 「빨간 나무」, 1910

166 마리안느 폰 베레프킨, 「댄서 사하로프」, 1909

167 미하일 라리오노프, 「나무」, 1910

169 나탈리아 곤차로바, 「해바라기」, 1908~1909

170 나탈리아 곤차로바, 「꽃과 커피포트」, 1909

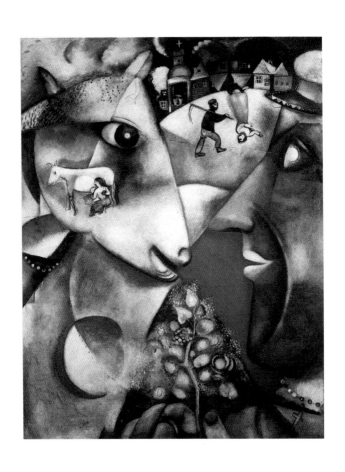

172 마르크 샤갈, 「누워 있는 시인」, 1915

174 마르크 샤갈, 「농부의 삶」, 1917

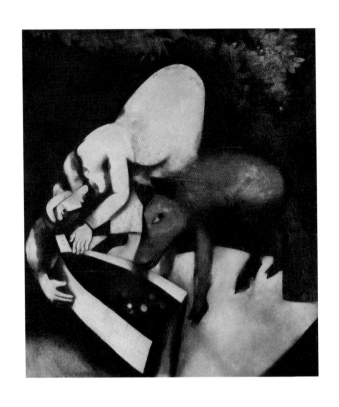

175 마르크 샤갈, 「물통」, 1923

176 러시아 미래주의 선언문 『대중의 취향에 가하는 따귀』, 1912
177 바실리 카멘스키, 『옷 입은 자 가운데 옷 벗은 자』, 1914

178 다비드 부를리우크, 「블라디미르 마야콥스키」, 1925
179 블라디미르 마야콥스키의 포스터들

180 블라디미르 타틀린, 「선원 모습의 자화상」, 1911

181 블라디미르 타틀린, 「생선 장수」, 1911

182 블라디미르 타틀린, 「여성 모델」, 1913

183 블라디미르 타틀린, 「누드」, 1913

184 블라디미르 타틀린, 「코너 카운터 릴리프」, 1914

185 블라디미르 타틀린, 「제3인터내셔널을 위한 기념물 모형」, 1919

186 알렉산더 로드첸코, 「전함 포템킨」 포스터, 1925

187 알렉산더 로드첸코, 레닌그라드 출판사 포스터, 1925
188 바바라 스테파노바, 의상 디자인들, 1923

189 엘 리시츠키, 「프라운 99」, 1923~1925

190 엘 리시츠키, 「프라운 방」, 1923

191 엘 리시츠키, 「붉은 쐐기로 백군을 강타하라」, 1919

192 엘 리시츠키, 〈USSR 러시아 전시회〉 포스터, 1929

193 카지미르 말레비치, 「나무 베는 사람」, 1912

194 카지미르 말레비치, 「칼을 가는 사람」, 1913경

195 카지미르 말레비치, 「시골 소녀의 머리」, 1913경

196 카지미르 말레비치, 「검은 원」, 1913

197 카지미르 말레비치, 「붉은 사각형」, 1915

198 카지미르 말레비치, 「절대주의 회화」, 1916

199 카지미르 말레비치, 「절대주의 구성: 흰색 위의 흰색」, 1918

200 카지미르 말레비치, 「절대주의 회화: 흰색 위의 커다란 십자가」, 1920~1921

201 카지미르 말레비치, 「풀을 깎는 사람」, 1929

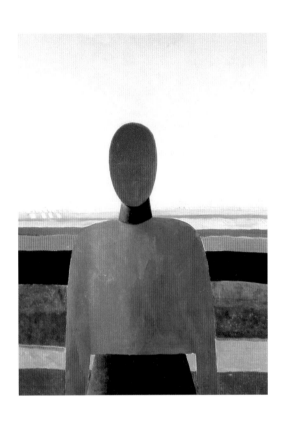

202 카지미르 말레비치, 「여자 토르소」, 1928~1932

203 카지미르 말레비치, 「붉은 기병대」, 1932

204 라울 하우스만, 정기 간행물 「다다」, 1919
205 1916년 5월 공연의 후고 발

206 마르셀 장코, 「가면」, 1919

207 마르셀 장코, 다다 운동 포스터, 1918

208 한나 회흐, 「다다 식칼로 독일의 마지막 바이마르 맥주-똥배 문화의 절개」, 1919

209 라울 하우스만, 「미술 비평가」, 1919~1920

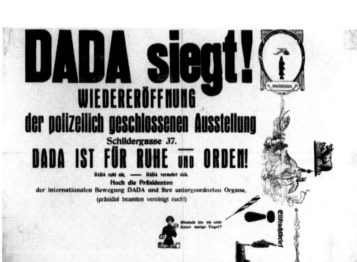

210 쾰른에서 열린 다다 전시회 포스터, 〈다다가 정복한다!〉, 1920

212 한스 아르프, 「우연적 원리에 의해 배열된 직사각형」, 1916

에 대한 저항감은 후자의 원인이 컸다. 즉 1613년부터 시작된 로마노프 차르 왕조를 무너뜨리기 위해 1905년 1월의 제1차 러시아 혁명에서부터 1917년 2월과 10월 두 차례에 걸친 제2차 러시아 혁명에 이르기까지 계속된 정치적, 사회적, 이념적 혼란과 소요들 그리고 그에 따른 러시아 미래주의자들의 혁신적인 예술 세계를 마리네티가 제대로 이해하지 못한 데서 비롯된 것이었다.

이탈리아의 미래주의 운동이 파시즘 활동과 연결되었던 것 이상으로, 러시아의 미래주의 운동은 마르크스주의로 무장한 사회주의와 연결되어 있었다. 이탈리아의 미래주의자들은 모처럼 이룩한 국토의 통일에서 오는 국내의(안에서의) 후유증에서 벗어나기 위해 〈전쟁 위생학〉을 부르짖었다. 그들은 국제적인 전쟁(외부를)을 지렛대로 이용하려 했다. 하지만 러시아의 미래주의자들은 강고한 절대 권력인 차르 정권을 타도하고 그 대신 프롤레타리아트가 지배하는 공산 사회를 만들려는 혁명 의지에 불탄 전위 미술가들이었다.

그런 이유를 드러내기 위해서도 러시아 미래주의자들은 선언문에서 〈대중의 취향에 가하는 따귀〉라는 제목을 명시했다.(도판176) 사실 그들은 문자 그대로 러시아 사회주의 혁명의 전위 avant-garde였던 것이다. 그래서 그들의 구호는 〈주먹질과 따귀를 찬양한다〉는 마리네티의 파괴적인 선언문보다 개혁적이었다. 다시 말해 그것은 속도의 아름다움, 질주하는 경주용 자동차 등을 찬미하는 대신 박물관, 도서관, 모든 종류의 아카데미를 파괴했다. 또 여성에 대한 조롱조차도 찬미하는 마리네티의 선언문처럼 문명 파괴적이기보다 틀에 박힌 고상한 전통과의 차별을 분명히 하기 위해 문화 개혁적이었다.

러시아의 미래주의 선언문에는 비행기, 자동차, 건물 공사장 등이 등장하지 않는다. 그 대신 그들은 〈고상한 취향의 더러운

흔적〉을 지워 버리고 정신적, 예술적 재탄생을 강조한다. 그들이 제시하는 미래는 이른바 국민 시인 푸시킨이 읊조리는 〈삶이 그대를 속일지라도 슬퍼하거나 노여워하지 말라 / 슬픔의 날 참고 견디면 기쁨의 날이 오리니 / 마음은 미래에 살고 현재는 늘 슬픈 것 / 모든 것은 순간에 지나가고 지나간 것은 다시 그리워지나니〉와 같이 차르의 통치 현실에 타협하려는 나약하고 낭만적이기까지 한 인고忍苦의 미래가 아니었다.

그들은 〈답답한 과거를 내던져 버려라〉고 외친다. 왜냐하면 그들은 〈우리만이 우리 시대의 얼굴〉이라는 성급한 확신에 차 있었기 때문이다. 그러면 이 〈무서운 아이들〉이 만들려는 새로운 미래는 어떤 것이었을까? 새로운 말(언어)로 새로운 것이 시작된다고 믿고 있는 그들은 새로운 세상도 새로운 말과 함께 온다고 생각했다. 무엇보다도 그들은 〈사물로써의 기록된 말과 문자〉를 실험했다. 즉 의미를 전달하는 매체로써의 말이나 문자가 아니라, 기록된 말과 문자 그 자체가 사물이 되는 새로운 자기 충족적 의미체이자 단순하면서도 근원적인 의미 복합적 기호체에 대한 아이디어를 보인 것이다.

우선 말과 문자의 그릇으로서, 그리고 의미 운반체로서 〈책이 무엇인지〉에 대한 기존의 개념과 책의 존재 의미를 파괴하고 해체시키는 작업을 했다. 한마디로 말해 그것은 기존의 선입관으로는 〈불가해한 책〉, 이른바 〈책이 아닌 책〉을 만들어 선보이는 일이었다. 이를 위해 러시아의 문인과 화가들이 손잡고 나섰다. 우선 문학과 미술의 상호 텍스트성을 실험했다. 특히 시와 회화(삽화)가 공유하는 감성적 지향성을 토대로 화가와 시인들이 공동으로 미래주의 시집 만들기에 나섰다. 이를테면 혁명적인 전위 시인인 마야콥스키는 화가가 되려고 미술 학교에 진학했고, 크루체니흐는 미술 학교 교사로 활동했고, 부를리우크도 뮌헨에서 미술을

배웠다. 반면에 러시아의 대표적인 아방가르드 화가인 샤갈을 비롯해 라리오노프나 말레비치는 시를 쓰기도 했다.

그들의 시집은 일반적인 책이 아니었다. 그들은 애초부터 대중의 취향에 따귀를 때리기 위해 책을 예사롭지 않게 만들었다. 인쇄 용지 대신 포장지나 벽지에다 인쇄하고, 거친 삼베와 은박지 같은 재료로 표지를 꾸미는가 하면 각 페이지마다 글자 크기, 내용과 여백의 구별, 행들의 길이, 나아가 고의로 글자의 오식誤植까지 시도했다. 심지어 바실리 카멘스키는 자신의 시집『옷 입은 자 가운데 옷 벗은 자』(도판177)의 한 귀퉁이를 잘라내 오각형 모양으로 시집을 만들기도 했다. 그는 읽기 위한 책을 만들기보다〈보기 위한 책〉을 만듦으로써 책이라는 사물의 물성物性에 대하여 되새겨 볼 뿐만 아니라 책을 통한 문자와 삽화의 상호 교환 가능성, 즉 시와 그림의 상호 텍스트성도 실험해 보고자 했던 것이다.

하지만 그들의 예술 정신을 담는 그릇으로서 책의 외양에 대한 혁신적 변화보다 주목할 만한 것은〈새로운 세상은 새로운 말로 시작된다〉는 신념을 실천이라도 하듯 새로운 말(언어)을 고안해 내려는 의지와 노력이었다. 알렉세이 크루체니흐는「말 그 자체」(1913)라는 논문에서 미래주의 화가들이 잘려나간 파편을 즐겨 사용하는 것과 마찬가지로 미래주의 시인들(언어 창조자들)도 절단된 단어, 반 토막 난 단어, 그리고 그것들의 기묘하고 교묘한 결합으로써 차움zaum이라는 언어를 즐겨 사용한다고 주장했다.

신조어〈차움zaum〉은〈~넘어za〉와〈이성ум〉이라는 단어의 일부분을 결합한 단어로,〈이성 너머의 언어〉, 즉 초超이성어를 가리킨다. 본래 이성은 대중적 취향общественный вкус을 의미할 뿐이므로 그러한 일반적인 취향으로는 의도하는 의미의 본질을 전달해 줄 수 없다는 것이다. 그 때문에 미래주의자들은 이성 너머의 새로운 언어를 만들어 내야 한다고 믿었다. 그것은 니체가 말하는

〈언어의 감옥〉을 초월한 현실을 의식하도록 하는, 이른바 〈표상
영역의 공통적인 중간 지대milieu〉[246]로써 〈과도기적〉 창조성의 새
로운 지대를 암시한다.

　　미셸 푸코Michel Foucault가 『말과 사물Les mots et les choses』(1966)
에서 본래 언어의 기원을 원시적 외침에서 찾았듯이, 흘레브니코
프도 단지 변별적 자질만을 갖는 음운에서 철자가 갖는 공통된 의
미를 찾아내 의미를 부여하는 원시 종교적이고 공통의 근원을 지
닌 언어를 만들려 했다. 다시 말해 그는 특정한 시니피앙과 시니
피에의 복잡한 연관성과 이성적인 규칙성에 얽매이기 이전의, 뿌
리 언어로써 범세계적인 언어나 우주 언어의 인위적 생산을 시도
했다.

　　또한 그것은 크루체니흐가 단지 음운적인 것만으로, 즉 무
의미nonsense로써의 차움을 〈이성 너머의 언어〉로 간주하려 했던 의
도와도 크게 다르지 않았다. 그것은 그들이 마치 〈언어란 음성학
적 요소들의 총체이다〉라든지 〈언어의 존재 전체는 하나의 음성
이다〉라는 푸코의 규정에 대한 선례를 실험적으로 보여 주는 듯
하다. 푸코는 언어란 입이나 입술에 의해 발생된 소음이 분절화되
고 일련의 구별 가능한 〈음운〉으로 나누어질 때 비로소 실재하게
된다고[247] 주장하기 때문이다.

　　이처럼 러시아 미래주의는 사물(책)의 형식적 물성에 대한
본질적 반성과 그에 따른 혁신적 대체물의 개발, 또는 그 사물 안
에 담길 내용에 대한 새로운 도구(말)의 창안 등 다양한 방법으로
이른바 〈대중의 고상한 취향의 더러운 흔적들〉을 말소하려는 시
와 회화의 상호 텍스트성 실험들을 감행했다. 러시아 미래주의자
들은 차르 시대의 정신적 유산이 남긴 흔적의 말소를 통한 해체라

246　미셸 푸코, 『말과 사물』, 이광래 옮김(파주: 민음사, 1987), 330면.

247　미셸 푸코, 앞의 책, 333면.

는 혁명적 기획을 완성하려 했던 것이다.

② 마야콥스키의 그래픽 아트

러시아 미래주의의 또 다른 특징은 〈선언문〉에서 이미 〈우리 시대의 뿔피리는 우리를 통해 언어 예술 속에서 울려 퍼진다〉고 밝힌 대로 자신들만의 미래에 대한 유토피아적 꿈을 실현시키려는 선전propaganda의 예술적 표상화에 있었다. 이를 위해 그들이 준비한 뿔피리는 다름 아닌 수많은 선전 미술품인 포스터들이었다. 특히 마야콥스키Vladimir Mayakovsky는 1917년 혁명이 일어나자 고상한 시인의 길을 가기보다 1억 5천만 인민의 투쟁을 부추기기 위해 지은 혁명적 장시 「150000000」의 내용대로 고달픈 노동자 가운데 한 사람이 되기로 마음먹고 러시아 통신국ROSTA의 근로자로 자원했다.

　　마야콥스키(도판178)는 그렇게 하는 것이 〈내 속에 있는 1억 5천만의 우리〉를 찾아내는 길이라고 생각했다. 그는 현장에서의 삶의 미학을 추구하기 위해 노동자 시인의 길을 택했다. 노동자를 위한 시인을 자처하고 나선 그는 문학의 목적이 오로지 삶을 반영하는 데만 있는 것이 아니라 삶 자체를 변화시켜야 하는 데 있다고 믿었기 때문이다. 그가 삶의 건설, 즉 〈건생建生〉을 삶의 미학적 원칙으로 삼았던 까닭도 거기에 있다.

　　마야콥스키는 노동 현장에서 미래주의를 몸으로 표현하는, 누구보다도 급진적인 시인이자 희곡 작가였다. 1917년에 쓴 장시 「인간」에서 〈모든 것은 죽어 없어지리라 / 모든 것이 무로 돌아가리라 / 생명을 / 주관하는 자는 / 암흑의 혹성 저 너머로 / 마지막 태양의 / 마지막 빛까지도 불사르리라 / 오직 / 나의 고통만이 / 더욱 가혹하다 / 나는 서 있다 / 불 속에 휘감긴 채로 / 상상도 못 할 사랑의 / 끌 수 없는 커다란 불길 위에〉처럼 그의 예

술 정신은 뜨거웠고 결연했다. 그는 이미 16세 때(1908) 사회 민주 노동당에 입당하여 반체제 활동을 하다 체포되어 11개월간 독방에 감금될 정도로 적극적인 볼셰비키의 일원이었다. 첫 번째 시집 『나』(1913) 이후 『배반의 플루트』(1916), 『전쟁과 기계』(1917), 『혁명 송시』(1918), 『좌익 행진』(1919) 등에 이르기까지 레닌조차도 못마땅해 할 정도로 그의 시작詩作들은 급진적인 저항 정신을 더해 갔다.

사정은 그의 그래픽 작품들도 마찬가지였다. 그는 감옥에서 석방된 후(16세) 모스크바 미술 학교에 입학하여 그곳에서 10년 연상의 부를리우크를 만나 그림 수업에도 함께 열을 올렸다. 하지만 그에게는 미술 작품도 사회주의 이념을 선전하는 도구에 지나지 않았다. 1919년 ROSTA에 들어간 이후 1922년까지 무려 3천여 점의 포스터와 6천여 개의 플래카드인 선전 미술품들과 선동 시를 만들고 써서 선보였다.(도판179) 그는 매일같이 평균 5개 이상의 포스터를 그림으로써 전체 제작량의 80퍼센트를 감당했다. 그와 같은 포스터의 홍수는 마치 타틀린, 로드첸코, 리시츠키 등과 함께 일으킨 이른바 〈그래픽 아트의 르네상스〉였다. 그것들은 「물랭루즈, 라 굴뤼」(1891), 「르 디방 자포네」(1892~1893) 등 툴루즈로트레크가 일본의 전통 판화 양식인 우키요에浮世繪와의 습합을 실험하기 위해 파리 시내 유흥가의 무도장 물랭루즈를 선전하는 그래픽(포스터) 작품들을 예술적으로 선보인 이래, 〈탈 이념에서 이념으로〉 그 내용만 바뀌었을 뿐이다.

하지만 그것은 예술가의 자발적, 창의적 이념이나 사상이 아닌 특정한 정치적, 사회적 이념과 이데올로기에 감염되고 중독된 예술 정신의 또 다른 병적 징후나 다름없었다. 일찍이(1908) 볼셰비키의 이데올로기를 감옥에서부터 체득하여 철저하게 무장한 소년 이데올로그에게 〈오로지 우리만이 우리 시대의 얼굴〉이라고

외치는 배타적 미래주의(1912)를 수용하고 야합하는 것은 그다지 어려운 일이 아니었다. 그러나 그것은 청년 엘리트 중심의 차별화와 프롤레타리아트에 의한 일체화의 야합으로서 예술의 개혁과 사회 혁명을 실현하기 위한 각각의 이념과 주체에 있어서 이질적일 수밖에 없는 요소들을 자의적으로 타협하려는 그의 병적 욕망에서 비롯된 것이었다.

더구나 볼셰비즘을 천상의 신이나 지상의 차르를 대신할 대타자l'Autre로 신조화한 그는 거기에 스스로 굴복하면서 신앙하는 자아도취에, 즉 과대망상과 같은 병리적 정신 현상에 빠져들고 있었다. 실제로 그의 강고한 저항 정신은 레닌의 혁명 정부에서도 칭찬받지 못했을뿐더러, 레닌에 이어서 등장한 스탈린 치하에서도 환영받지 못했다. 나아가 스탈린의 소비에트 정권이 추구하는 사회주의적 리얼리즘에 대한 관심이 고조되면서 그가 변함없이 고집해 온 전위적 미래주의는 청산해야 될 장애물로까지 여겨지게 되었다.

어느새 인식론적 장애물로 간주된 마야콥스키의 선전 선동적 미래주의는 달라진 소비에트의 사회주의 현실과 충돌하게 되었음에도 (미래주의에 대한 예술적 신념을 변함없이 고집해 온) 그는 급변하는 현실적 이념과의 괴리와 간극을 극복하려 들지 않았다. 이윽고 그는 예술에 대한 자신의 진정한 감정과 그가 선언한 예술의 원칙들이 소비에트 정권의 새로운 이념과 불일치하는 데서 일어나는 갈등 때문에 예상치 못한 엔드 게임에 직면하게 되었다. 그의 우울증이 더욱 심해진 것도 그러한 괴리감과 갈등 때문이었다.

결국 탄환을 동경하던 그의 심장은 1930년 4월 14일 자신이 쏜 권총의 탄환이 박히면서 멈추고 말았다. 아이러니컬하게도 그가 자살한 지 5년 뒤〈마야콥스키에 대한 추억과 그의 작품에

대한 무관심은 범죄이다〉라는 스탈린의 변덕으로 영웅이 되었지만, 줄곧 선전의 덫에 걸려 있었던 마야콥스키의 미래주의 예술 정신까지 부활한 것은 아니다.

3) 러시아 구성주의와 공공 미술

앞에서 보았듯이 지향하려는 예술 정신이나 표현하고자 하는 양식에 있어서 러시아의 미래주의는 이탈리아의 그것과 달랐다. 이탈리아보다 더 복잡하고 복합적이었다. 러시아의 미래주의는 구성주의나 절대주의와 함께 한 몸의 다면화 현상을 이루기 때문이다. 그것은 마치 20세기 들어 진보하는 유럽과 러시아의 기술과 미술에 대한 삼면화들 가운데 하나인 것이다. 그것들은 마치 베이컨Francis Bacon의 삼면화triptych와 같고, 고르곤의 세 자매인 스테노, 에우리알레, 메두사와 같은가 하면 유전자가 다르면서도 여러 형상이 한 몸을 이루고 있는 키메라 같기도 하다.

 그만큼 당시 러시아의 미술계에는 전쟁과 혁명이라는 정세 변화에 따라 국내외에서 활동하던 여러 부류의 미술가들이 국내로 모여들어 혼재하고 있었던 것이다. 이를테면 1914년 제1차 세계 대전이 일어나자 칸딘스키나 리시츠키 등 독일 등지에서 활동하던 미술가들이 모스크바로 귀환하여 타틀린, 로드첸코, 나움 가보, 말레비치, 스테파노바Varvara Stepanova 등의 구성주의나 절대주의 활동에 직간접으로 참여한 경우가 그러하다. 러시아 아방가르드의 미술 풍경이 다채로워진 것이다.

 또한 이렇게 하여 만들어진 양식의 다면화는 욕망의 대탈주 시대에 러시아 아방가르드의 특성을 보여 주는 러시아적 탈정형의 다양한 면모들이 되었다. 그것들은 한 몸일지라도 이념적으로 선전성, 공공성, 기계주의, 추상성 등을 추구할 뿐만 아니라 표

현 양식에서도 그래픽 디자인, 입체 미래주의, 탈자연주의, 기하 추상, 추상 구성, 프로토몽타주, 생산주의 등 각자의 지향성이 달랐기 때문이다. 동전의 양면과도 같은 미래주의와 구성주의가 합집합이 아닌 교집합의 면모를 드러내는 까닭도 거기에 있다.

① 블라디미르 타틀린

러시아의 아방가르드 미술을 대표하는 구성주의Constructivism는 1914년 화가이자 조각가이며 건축가인 블라디미르 타틀린Vladimir Tatlin이 삼차원의 기하학적, 기계적 형식미를 추구하는 작업에서 시작되었다. 하지만 그 이전의 화가로서 타틀린은 피카소의 큐비즘을 흉내내는 입체주의의 아류에 불과했다. 예컨대 모스크바에서 미술 공부를 하면서 선원 생활를 했던 경험을 회화로 표현한 「선원 모습의 자화상」(1911, 도판180)과 「생선 장수」(1911, 도판181)를 비롯하여 「피아니스트」(1911), 「여성 모델」(1913, 도판182), 「자화상」(1913), 「인물」(1911), 「누드」(1913, 도판183) 등이 보여 준 표현 양식이 그러했다.

 하지만 1913년 그가 파리에 있는 피카소의 작업실을 직접 방문한 뒤에는 크게 달라졌다. 피카소가 마분지, 금속판, 철사 등을 이용하여 만든 종합적 입체주의 작품 「기타」(1912)를 목격하고 크게 충격을 받은 것이다. 이내 모스크바로 돌아온 그는 이제까지 평면에서만 해온 회화 작업을 중단하고 삼차원의 공간에서 나무, 철사, 금속판 등 실물들을 이용하여 〈역逆 부조〉의 의미를 지닌 「카운터 릴리프counter relief」의 연작을 시도했다. 이른바 구성주의 양식이 등장이었다.

 이때부터 그에게 미술은 창조하는 것이 아니라 구성하고 구축하는 것이었다. 그는 창조의 의미를 신의 권한에 국한시켰다. 그리고 인간의 예술적 창작 행위를 창조가 아닌 욕망과 감각에 의

한 경험과 물질의 재배치로 규정했다. 원형이나 욕망의 재배치를 강조하는 발터 베냐민Walter Benjamin이나 질 들뢰즈처럼 타틀린에게도 평면과 입체를 가릴 것 없이 아이디어나 오브제의 재배치인 구성과 구축이 곧 예술 행위였다. 그것은 〈재현에서 재배치(구성)로〉 조형 철학의 일대 전환이었다. 인상주의가 빛의 재현에서 재배치로 전환하는 획기적 변화 — 빛(시간)에 의해 색(공간)을 재배치하는[248] — 를 통해 미술사의 경계를 나눠 놓았듯이 구성주의에서도 오브제의 재배치를 통해 조형 대상에 대한 존재론적, 인식론적 이해가 바뀐 것이다.

다시 말해 만물은 조물주가 만들어 놓은 질서로서의 현현顯現 presentation이 아니라 배치disposition, placement이거나 정돈arrangement이므로 그 신적 질서를 대상으로 한 미술가의 표상 작업(창작) 또한 평면상에서의 재현representation이 아니라 주로 입체 공간에서의 재배치replacement, redisposition이거나 재정돈rearrangement이어야 한다는 것이다. 따라서 그가 시도하는 조형적 구성construct도 실제 공간에서 다양한 오브제를 자신의 의지와 감각에 따라 다시 놓거나 자리 잡는 작업이었다.

또한 그는 평면에서 이미지의 재현 작업을 유심론적이라고 한다면 그와 같은 구성과 구축은 입체 공간에서 물질의 재배치 작업이므로 유물론적이라고 생각했다. 감각적 이미지 작업인 전자가 관념론적인 데 비해 즉물적卽物的 실제 작업인 후자는 실재론적이기 때문이다. 그것은 오브제의 재배치를 강조하는 타틀린의 구성주의가 즉물주의에 기초할 수밖에 없었던 까닭이다. 그가 구성주의 작품으로 우선 선보인 것은 1915년 12월 상트페테르부르크에서 열린 러시아의 마지막 입체주의 전시 〈0.10〉전에 출품한 추

248 〈빛은 시간이고 색은 공간이다. …… 색채주의는 시각의 특별한 의미를 도출한다고 주장한다. 그것은 빛-시간의 광학적 시간과는 다른 색채-공간의 눈으로 만지는 시각이다.〉질 들뢰즈, 『감각의 논리』, 하태환 옮김(파주: 민음사, 2002), 158~159면.

상 조각 작품 「코너 카운터 릴리프」(1914, 도판184)였다. 이 전시회는 타틀린의 구성주의와 말레비치의 절대주의가 갈등을 빚으며 출발한 일화(말레비치가 타틀린에게 주먹질하였다는) 때문에 유명해지기도 했다. 그것은 사물의 존재를 철저하게 탈구축하고 무화無化함으로써 비물질의 추상 세계를 상대적으로 강조하려 했던 말레비치의 작품 「검은 사각형」(도판54)이 비구상적이지만 공교롭게도 유물론적인 타틀린의 조각 작품 바로 맞은편에 전시되어 있었던 것이다.

타틀린은 이 작품에서 무엇보다도 재료와 그것의 구성 과정이라는 현실성을 강조했다. 그 작품은 회화적 특징을 가지는 저부조에서 틀에 끼우지 않은 고부조로, 그리고 매달린 「역 릴리프」로 변화되었다. 그렇게 함으로써 실제 공간에서의 작품의 현존성, 즉 금속판, 금속 막대, 철사 사이를 결합하는 작품의 본성이 강조되었다.[249] 이젤 밖의 삼차원으로 조심스럽게 나오기 시작한 타틀린은 이제 공간을 구축하는 기술자가 되었고, 현장을 감독하고 지휘하는 구성주의자가 된 것이다.

그가 사회 진보에 대한 열망을 혁명적 정치 이념과 적극적으로 결탁하기보다 그것과 일정하게 거리두기를 하면서도 사회의 재건을 위한 공공의 노력에 동참하기 시작한 것도 이때부터였다. 1917년 볼셰비키 혁명이 성공하면서 그에게도 새로운 메시지를 전달하는 방법과 시대의 실용적 필요성에 맞는 이용 방법이 요구되었기 때문이다. 이런 상황에서 그는 1919년 페트로그라드(상트페테르부르크의 옛 이름)의 네바 강을 가로지르는 거대한 구축물을 세울 준비를 했다. 국제적 사회주의를 적대 관계에서 벗어나 협동 조직으로 거듭나게 하기 위해 레닌에 의해 1919년 3월에 결성된 국제 공산당 연합인 이른바 「제3인터내셔널을 위한 기념물」(도

249 노버트 린튼, 『20세기의 미술』, 윤난지 옮김(서울: 예경, 2003), 103면.

판185)이 그것이다.

일명 〈탑〉이라고 불리는 이 기념물은 무엇보다도 자본주의와 대척을 이루는, 나아가 그것을 능가하는 사회주의 이념의 상징물로 계획되었다. 귀스타브 에펠이 정치적으로 프랑스 대혁명 100주년을 기념하기 위해, 경제적으로는 1889년 선진 자본주의를 과시하는 파리 만국 박람회를 기념하기 위해 세운 에펠 탑을 압도하고자 하는 야심이었다. 이 탑은 에펠 탑보다 90미터 더 높은 396미터의 높이로 페트로그라드 한가운데 세울 예정이었다. 특히 이 탑에서 가장 뛰어난 점은 지구처럼 비스듬히 기울어진 구조였다. 점진적으로 상승하면서 지속적으로 진보하길 바라는 염원에서 나선형의 원뿔형 틀 안에 유리로 만든 네 개의 기하학적 입체 공간이 일렬로 떠 있도록 설계되었다.

그것들은 각각 떨어져 독립적인 건물로 서로 다른 일정한 속도로 회전하도록 되어 있다. 그것들은 다른 나라로 〈혁명을 퍼뜨릴〉 임무를 띤 소비에트 조직인 코민테른의 각 지부의 사무실들이다. 맨 아래에 있는 가장 큰 원기둥의 입체는 인터내셔널 의회로서 지구가 태양의 주변을 운행하듯 1년에 한 번 회전하도록 되어 있고, 두 번째 입체는 임원진이 사용할 사무실로 달이 지구를 돌듯이 28일에 한 번씩 회전하며, 그 위에 있는 선전 선동부가 사용할 원기둥은 지구의 자전 운동처럼 하루 한 번 회전하게 설계되었다.

그리고 이 프로젝트가 진행되는 과정에 뒤늦게 추가된 최상층의 작은 반구형은 한 시간마다 한 번씩 회전하게 되어 있다.[250] 이처럼 이 탑은 전체적으로 볼 때 천문학의 중심지인 페트로그라드의 기능과 존재 의미를 상징하듯 천문대의 형상이었다. 그 밖에도 이 탑의 외부는 두 개의 나선형 경사로를 통해서 자동차들이 다닐 수 있도록 개방형의 거대한 철골 구조물로 설계되

250 핼 포스터 외, 『1900년 이후의 미술사』, 배수희 외 옮김(파주: 세미콜론, 2004), 175면.

었다.

　　타틀린과 그의 조수들은 이 탑의 모형을 만들어 1920년에
페트로그라드와 모스크바에서 전시하였다. 이를 단순화시킨 모
형은 1921년에 한 해 동안 마치 성자상의 행렬과 같이 전국을 순
회하면서 〈수백만의 프롤레타리아트 의식〉으로 모셔지기도 했다.
당시의 비평가 리콜라이 퓨닌Nikolay Punin은 이것을 가리켜 〈전세계
노동자들의 국제적 동맹 관계를 순수하고 창조적인 형태를 통하
여 이상적으로, 생생하게 그리고 고전적으로 표현한 것〉[251]이라고
평했다.

　　하지만 타틀린의 이러한 구성주의적 이상주의는 얼마 가지
않아 비판의 대상이 되었을뿐더러 그의 야망도 비웃음의 대상이
되고 말았다. 급기야 레닌까지도 그 탑의 형태를 공공 미술품으로
서는 〈예술적 오류〉의 전형적인 사례로 간주하였다. 그는 당시의
과학 기술의 총체를 상징하는 이상적인 기계 미학의 구성과 발현
에 초점이 맞춰져 있는 이 탑으로는 프롤레타리아트에게 공감을
주지 못할뿐더러 그들의 고단한 현실에 별로 위안도 되지 못한다
는 것이었다.

　　1889년 에펠 탑과 파리 만국 박람회를 통해 국력을 과시하
던 프랑스에 비하면 당시 소비에트의 경제 상황에서 이러한 이상
적인 계획은 현실적인 공익성과 동떨어져 있었다. 실제로 1921년
에 입안된 레닌의 새로운 경제 정책은 국가의 재건을 위해 공산주
의 정책마저 수정해야 할 판이었다. 당시의 경제 상황은 사유 재
산을 인정함으로써 무역과 생산을 독려해야 할 정도로 시급했다.

　　타틀린의 탑이 표상하였던 이상주의가 소비에트 공산주
의 체제에서 현실적 한계에 부딪치자 그와 더불어 주변의 구성주
의자들은 실용적인 방향으로 목표를 수정해야 했다. 이때부터 통

251　노버트 린튼, 앞의 책, 108면.

치 이데올로기에 의해 예술적 오류와 왜곡을 강요받아야 했던 그는 1917년에 이미 의뢰받았던 모스크바의 극장식 카페 피토레스크의 실내 디자인을 비롯하여 1923년부터 무대 디자이너로도 활동하며 모스크바 예술 극장의 장식에 참여했다. 1929년부터 그는 지상에서 발산하지 못하는 예술적 열정을 하늘에다 띄우기 위해 1인용 비행기 〈리타틀린Letatlin〉 프로젝트에 매달리기도 했다. 그것은 모터에 의지하지 않고 자체 동력만으로 날아가는 비행기였다. 하지만 그의 좌절된 예술적 이상처럼 성공하지 못했다.

② 알렉산더 로드첸코

알렉산더 로드첸코Alexander Rodchenko는 타틀린, 리시츠키와 더불어 러시아 구성주의를 이끈 주요 인물 가운데 한 사람이었다. 그는 볼셰비즘의 아방가르드로서 활동하기 이전에 피카소의 영향으로 입체주의에 물들었던 타틀린과 달리 일찍부터 그래픽 디자인에 눈을 돌려 보다 이념적인 공공 미술로 방향을 전환했다. 사회적 공익성을 우선시하는 그의 구성주의는 인민의 균등한 권리와 균질적인 삶을 통치 이데올로기로 하는 사회주의 시대에 양자택일적인 기로에서 자발적으로 결정한 예술 정신이었고, 그것을 보다 적극적으로 표현하기 위한 양식이었다.

　　중세나 르네상스 이후의 수많은 초상화처럼 소수자의 절대 권력을 신비화하거나 강화하기 위한 개인 숭배의 회화들과는 달리, 그의 그래픽 아트는 부르주아적 계급을 초월한 모든 민중에게 이데올로기나 시대정신의 공유와 제고를 조형 예술의 역할로 간주한 미술 사회학적 미학 정신에 기초했다.(도판 186, 187) 그것은 시대와 조형 예술과의 역학 관계에서 미술가에게 주어지는 자유의 양과 질이 변화할 때마다 나타나는 미술가들의 적자생존 방식의 일례이기도 하다. 일인 통치의 전제주의와는 정반대의 통

치 이념(허위의식)을 표방하는 사회주의하에서 그것은 회화의 포기를 의미하는 것이지만, 저항의 소극적 수단이기도 하다.

러시아 아방가르드가 회화에 소극적이었던 것이나 회화를 포기하는 대신 입체적, 기계 미학적 조형물이나 그래픽 디자인을 선택한 것도 샤갈이나 칸딘스키와는 달리 국내에 적자생존하기 위한 방편이었다. 그런 이유로 1917년 볼셰비키 혁명이 성공하자 로드첸코는 이에 호응하기 위해 1920년 3월 모스크바에 설립된 소비에트 정부의 미술 교육 기관이자 회화, 조각, 음악, 시, 건축, 무용 등 종합 예술 문화 연구소인 인후크INKhUK의 창립 멤버가 되어 구성주의 노동자 그룹을 결성했다.

특히 칸딘스키가 인후크와 완전히 결별하게 된 것도 실용주의와 공공성을 강조하는 로드첸코를 비롯한 구성주의자들과의 이념적 입장 차이 때문이었다. 로드첸코나 말레비치 등 5명의 타틀린 추종자들이 1921년 9월 모스크바에서 열린 〈5×5=25〉라는 전시회에 출품한 작품들만 해도 순수한 추상 미술로 러시아 아방가르드의 대탈주였다. 로드첸코의 단색화 세 작품과 흰색 바탕에 흰색 사각형을 그린 말레비치의 작품은 40년 뒤에 출현할 미니멀리즘의 선구를 보는 것이나 다름없었다.

로드첸코는 누구보다도 순수한 그리드와 모노크롬의 작품들을 통해 재현으로부터 대탈주의 극단을 보여 주었다. 「순수한 빨강」(1921), 「순수한 노랑」(1921), 「순수한 파랑」(1921)에서 보듯이 그는 자본주의와 절연하기 위한 극단적 수단으로 순수와 원색으로의 환원을 강조했다. 왜냐하면 여기서 보여 주는 원질이나 원점과 같은 순수에로의 근원 회귀는 제논의 역설의 논리처럼 공간의 무한 분할 가능성을 들어 일체의 운동과 변화에 대한 부정을 의미하기 때문이다. 그가 자신의 세 작품들을 가리켜 〈마지막 회화〉라고 지칭했던 이유도 거기에 있다. 또한 그가 〈나는 회화를

그것의 논리적 귀결로 환원시켜 세 개의 캔버스를 전시했다. 즉 빨강, 파랑, 노랑이다. …… 단언컨대 모든 것이 끝났다. 모든 평면은 하나의 평면이다. 그리고 더 이상 재현도 없을 것이다〉[252]라고 주장하는 까닭 또한 마찬가지이다.

공간이란 무한히 분할할 수 있으므로 순수한 공간은 하나일 수밖에 없다는 제논의 역설대로 순수한 하나의 평면을 빌려 부르주아 미술과의 엔드 게임을 감행한 그와 같은 〈평면의 역설〉은 이제 그를 재현의 다양한 평면 위로 다시 돌아올 수 없게 하고 말았다. 이처럼 그의 미술 세계는 〈순수에서 실용으로〉 그 평면의 역사를 넘겨야 했다. 이제 그의 회화 공간은 생산을 위한 작업 공간이 되었다. 그동안 자본주의와 불가피하게 야합해 온 회화는 더 이상 시대가 요구하는 적당한 표현 방법이 아니므로 생산에 돌입하는 것 말고는 다른 길이 없다고 그는 생각했다. 그는 이른바 프롤레타리아트를 위한 〈생산주의자〉가 된 것이다. 그의 작업실도 공방이자 연구실로 바뀌었다.

이때부터 로드첸코가 보여 주는 구성주의 작품들은 누구의 것보다도 유물론적이고 사회주의적이었다. 그가 회화 대신 그래픽 디자인을 표현 수단으로 선택한 까닭도 마찬가지다. 정치적 의식성, 조직성, 불굴의 정신, 전제와 자본주의에 맞서 승리하려는 생산 의지 등 노동자 계급의 활동과 투쟁 요소들은 결국 노동 운동 발전의 객관적인 역사적 조건으로부터 성장하는 것이라는, 당이 강조하는 프롤레타리아트의 계급 투쟁 이론[253]에 대하여 생산주의 예술가로서 자신이 해야 할 책무라고 생각했다. 이를 적극적으로 실천하기 위해 그와 아내 바바라 스테파노바는 연구소를 설립하고 그러한 이론의 실제적 프로파간다로서 수많은 포스터를

252 핼 포스터 외, 앞의 책, 178면, 재인용.

253 소비에트 과학아카데미철학연구소, 『세계철학사 Ⅷ』, 이을호 편역(서울: 중원문화, 1990), 83면.

그리고, 광고물, 의상, 무대 등 각종 선전물들을 디자인했다.

그의 공공 미술은 직접적이고 적극적인 선전 선동 미술이나 다름없었다. 하지만 예술 노동자를 자처하는 그가 시도한 선전 기술의 예술화는 예술의 세속화, 정치화를 피할 수 없었다. 그것은 자연에 대한 감성적 조응보다 일상사에 대한 이념적 가치 개입을 우선시해야 했기 때문이다. 이를 효과적으로 수행하기 위해 그는 이념적 그래픽 디자인뿐만 아니라 사진과 인쇄 작업에도 적극적이었다. 연작 「피난 사다리」(1925)를 비롯한 포토 몽타주들이 그것이다. 스테파노바도 류보프 포포바Lyubov Popova와 더불어 직물과 의상을 디자인하기도 했다.(도판188)

하지만 생산주의자로서 노동자들과 다름없이 봉사하고자 하는 그들의 정열은 환영받지 못했다. 노동의 분업화를 강조하는 레닌에서 스탈린으로 이어지는 신경제정책들로 인해 국가적 지원을 기대할 수 없게 되었기 때문이다. 예술가는 이념적 공공성과 공익성의 주체일 수 없었고, 그것을 주도적으로 기획하고 관장하는 주재자가 될 수 없었기 때문이기도 하다. 레닌이나 스탈린처럼 거대 서사로 꾸민 허위의식의 생산자가 될 수 없었던 로드첸코는 단지 그것을 선동하는 생산자로서만 활동할 수밖에 없었다. 예술 노동자였던 그는 자신과 시대를 변명하는 선동적 유산만을 남기는 데 그쳤을 뿐이다.

③ 엘 리시츠키

그래픽 디자인의 선구적 역할을 했던 엘 리시츠키El Lissitzky는 본래 건축학도였다. 유대인이라는 이유로 러시아의 미술 학교에 입학할 수 없었던 그는 독일의 다름슈타트에서 건축학을 공부했다. 그래서 그의 구성주의 작품들이 기하학적, 건축학적 특성을 보여 줄 수 있었다. 「프라운 19D」(1922)를 비롯한, 시리즈로 보여 준 판

화, 유화, 설치 등의 기하학적 추상화들을 2차원과 3차원 공간의 역동적인 이중 구축적 효과를 나타내기 위해 개발한 이른바 〈프라운PROUN 양식〉이라고 부르는 이유도 마찬가지이다.

프라운은 〈새로운 것들을 확증해 주기 위한 프로젝트〉라는 뜻을 강조하기 위해 그가 만든 두문頭文 문자이다. 한마디로 말해 그것은 새로운 예술을 위한 그의 기획이었다. 그것은 평평한 사각형들이 무중력 상태와 같은 미지의 불확정적 3차원 공간을 떠돌듯이 일종의 착시 공간을 묘사한 그만의 회화 양식이었다. 그것은 원근법에 의존하는 수평적 투사와는 정반대로 「프라운 R.V.N2」(1923)나 「프라운 99」(1923~1925, 도판189)에서 보듯이 위에서 내려다 본 건축물의 설계처럼 수직 투영법에 의해 2차원과 3차원의 이중 효과를 동시에 나타내도록 착안한 공간 회화의 기법이다.

이미 말레비치가 1915년 〈0.10〉 전시회에서 〈항공 절대주의aerial suprematism〉라는 개념으로 보여 준, 우주에서 지구를 내려다 본 이미지 같은 사물의 형태들은 무한한 공간에서 자유로이 떠도는 듯하다.[254] 수직으로 투영된 하나의 사물에 대해서는 2차원과 3차원의 효과가 동시에 나오기 때문이다. 프라운의 평면 체계인 2차원은 8개의 조직체, 즉 물질-원 / 비물질-원 / 물질-선 / 비물질-선 / 물질-면 / 비물질-면 / 적은 사물들 / 많은 사물들 등의 관계에 의해 치밀하게 결정되어 있다. 하지만 프라운의 3차원은 불확정적인 공간이다. 따라서 3차원에서 사물들의 관계도 불확정적이다. 또한 리시츠키는 이처럼 상반되는 2차원과 3차원이 사물들과 관찰자 사이에서 시각적 무중력성을 이용하여 구성한 잠재적 공간을 이른바 「프라운 방Proun Raum」(1923, 도판190)이라고 부른다.

254 노버트 린튼, 앞의 책, 113면.

그것은 2차원의 추상적 평면에서 만들어진 프라운과 다른 구축 체계로 만들어지므로 공간 효과 또한 다르다. 프라운의 구축 체계가 이중적인 것도 그 때문이다. 리시츠키가 실제로 1923년 베를린 전시회에서 작은 사각형 공간을 디자인하여 구성한 「프라운 방」이 그것이었다. 이 방은 위쪽에서 조명을 받게 되어 있고, 벽과 바닥 천장 그리고 그 위에 그려진 형태들이나 부조로 구성된 형태들(흰색 바탕에 검은색, 회색, 자연 나무색)이 결합되어 하나의 예술적 환경을 형성하였다. 이 공간의 실제 크기는 작았지만 광대한 느낌을 주었다. 여기서 묘사된 형태들은 건축학적 구조를 이용하였으면서도 그와 반대되는 특성을 가지고 있었다. 각 벽면은 다른 형태로 되어 있었으며 어떤 요소들은 벽의 모서리를 무시하고 다음의 벽으로 연장되었다. 그의 그림에서와 마찬가지로 이 공간에서의 벽은 배경인 동시에 공간으로서 인지되었다.[255]

그의 프라운 회화는 〈회화의 건축화〉이자 〈건축의 회화화〉였다. 그의 말대로 〈회화와 건축의 교차 역〉을 만들었다. 그는 프라운 시리즈를 통해 물리적인 현실 세계와 비현실적인 예술의 세계를 관계짓는 개성적인 작품을 창조해 내고자 했다. 그가 1928년에 자신이 지향하고 있는 미술의 목표를 〈나의 요람은 증기 기관에 의하여 흔들렸다. 그 이후로 증기가 빠져 어룡魚龍과 같이 되었다. 기계는 이제 더 이상 내장으로 가득 찬 뚱뚱한 배腹가 아니다. 이제 전자 두뇌가 장착된 발전기로 채워진 두뇌의 시대가 왔다. 물질과 정신이 직접적으로 크랭크 축에 전달되어 즉각적으로 동력을 발생시킨다. 중력과 부동성이 극복되었다〉[256]고 밝히는 까닭도 거기에 있다.

리시츠키는 1922년 네덜란드의 데 스테일의 창시자 테오

255 노버트 린튼, 앞의 책, 113~114면.
256 노버트 린튼, 앞의 책, 113면, 재인용.

반 두스뷔르흐와 뒤셀도르프에서 진보적 예술 연합을 조직하면서 데 스테일과 구성주의가 연대한 국제 구성주의 그룹을 탄생시켰다. 베를린의 미술가 한스 리히터Hans Richter까지 가세하여 만든 국제 구성주의 선언문에서 그들은 〈우리는 기계의 암시적인 기능을 영감의 원천으로써 찬양하여 왔으며, 우리의 감각과 조형적 감성을 선구적 조형 작품에 집중시켜 왔다. 오늘날 우리는 새로운 기계 미학의 윤곽이 선명한 조짐으로 드러나고 있는 것을 목격한다 …… 최초의 조형적 표현이 기계적 우주 생성론에 의해서 탄생하게 되었다〉[257]고 천명하기까지 했다. 타틀린에서 시작된 전시 기계들을 동원한 구성주의자들의 기계 미학은 리시츠키로 하여금 프라운 방과 같은 착시 공간을 만들어 내게 함으로써 「세계 일주 관광객」(1923)이나 「새로운 인간」(1923)과 같은 연작 「태양에의 승리」에서처럼 조형 기계들에 의한 우주 생성론의 제기도 가능하게 했다.

하지만 스탈린 체제가 강화되자 1929년 리시츠키는 실험적이고 추상적인 회화 작업을 그만두고 문자나 활판의 기호를 중심으로 한 2차원적 표현의 선동 포스터 작업인 타이포그래피나 그래픽 디자인에 이전보다 적극적으로 몰두하기 시작했다.(도판 191, 192) 드디어 소비에트 체제의 일인자가 된 스탈린은 자신의 생각대로 소비에트 연방 공화국USSR을 강력하게 개조하고 나섰기 때문이다. 소비에트를 농업 국가에서 중공업 국가로 탈바꿈하기 위해 1928년에 발표한 〈제1차 경제 개발 5개년 계획〉이 그것이었다.

그는 농업 생산 위주였던 레닌의 신경제 정책NEP을 포기하면서 우선 그동안 이기적인 부자 농민으로 지탄받아 온 쿨라크 Kulak의 재산을 몰수하고 그들을 강제 수용소에 보냈다. 1929년에는 농민의 토지를 몰수하여 집단 농장 체제로 전환하며 노동력을

257 노버트 린튼, 앞의 책, 115면, 재인용.

공업 생산에 투입했다. 스탈린의 공포 정치가 시작된 것이다. 스탈린이 〈진화란 혁명을 준비하고 혁명을 위한 토대를 창출하며, 혁명은 진화를 완성하고 진화를 더욱 촉진하는 작업에 기여한다〉[258]는 혁명의 진화를 구실로 철의 장막을 치며 철권통치를 강행했기 때문이다. 이때부터 리시츠키도 〈인간의 의식은 인간의 사회 생활의 결과, 즉 그 산물로서 발생한다〉고 하여, 일체의 관념론을 부정하는 마르크스주의 입장에 기초한 사회주의 예술 활동에 참여하지 않을 수 없었다. 그는 예술가로서 자신의 정체성을 사회주의 국가 건설에 이바지하는 〈예술 노동자〉로 재정립하고, 개인적이고 독창적인 예술 정신과 세계의 구현 대신 공동체적 이념에 충실하고자 소비에트 국가 건설에 적극 가담했다. 타틀린이나 로드첸코 등 다른 러시아 구성주의자들과 마찬가지로 그 역시 그래픽, 포토 몽타주 등 다양한 기법들을 동원하여 사회주의 체제를 위한 선전 선동하는 전위 활동에 만족해야 했던 것이다.

4) 말레비치의 절대주의

러시아 아방가르드를 대표하는 카지미르 말레비치Kazimir Malevich는 사회주의 이데올로기의 덫에 걸려 고뇌하며 표류하던 러시아의 구성주의 화가이자 미래주의자였다. 1913년 그의 영감이 모스크바에서 열린 한 전시회에서 찾은 대탈주의 절대적 피난처는 사각형이었다. 칸딘스키가 보여 준 다양한 원이나 클레나 몬드리안의 격자형 사각형들과는 달리 그가 새롭게 발견한 존재에 대한 추상의 원형原形으로서 사각형이야말로 〈새로운 미술의 얼굴〉, 〈어떤 가능성의 태아〉, 〈이 시대의 아이콘〉 등과 같은 절대적 의미를 부여하는 것으로 간주되었다.

258 스탈린, 『스탈린 저작집』, 제1권.

① 차움 회화로의 입체 미래주의

인상주의와 후기 인상주의, 입체주의와 미래주의를 섭렵했던 말레비치가 가장 크게 영향받은 것은 1912년 모스크바에서 전시된 로베르 들로네 등의 입체주의cubisme 작품들이었다. 또한 그에게 사유의 반작용을 일으킨 것도 그러한 입체주의를 탄생시킨 공간의 상대성이었다. 인상주의가 평면 위에서 빛에 대한 인상의 혁명적 변화를 가져왔다면, 피카소나 후안 그리의 분석적 입체주의나 페르낭 레제의 입체적인 튜비즘tubisme은 평면의 본질적 한계를 극복하기 위해 공간의 파편화, 그리고 특정한 관점이나 시각의 중첩과 중층 등 공간 지각을 입체적으로 느끼도록 시도했다.

특히 입체에 대한 착시 작용을 통해 공간의 다원성을 상대화하는 다양한 큐브와 튜브 현상에 주목했다. 페르낭 레제의 「숲 속의 나체들」(도판119)이나 로베르 들로네의 「도시의 창문 No. 3」(도판127), 「도시」(1910~1911) 등이 그것이다. 특히 들로네가 무수한 큐브로 다양한 창fenêtre을 통해서 실재에 대한 공간 인식을 시도했던 것처럼, 그의 전시회를 본 이후 말레비치가 보여 준 정형화로부터 대탈주 방식도 다시점에 의한 공간의 상대적 다원성에 있었다.

이를테면 「겨울」(1909)을 비롯하여 「나무 베는 사람」(1912, 도판193), 「칼을 가는 사람」(1913경, 도판194)나 「시골 소녀의 머리」(1913경, 도판195), 「눈보라 이후의 시골 아침」(1912), 「사무실과 방」(1913), 그리고 콜라주 작품인 「모스크바의 영국인」(1913~1914)이나 「모스크바 제1사단의 용사」(1914), 「모나리자가 있는 구성」(1914) 등에 나타난 시도들이 그러했다. 그는 그것들을 알렉세이 크루체니흐가 고안해 낸 초超이성 언어 차움zaum — 〈이성 너머의 언어〉인 〈차움заум〉은 「말 그 자체」(1913)라는 그의 논문에서 등장한 말이다. 미래주의 화가들의 잘려 나간 파편

과 같은 미래주의 시인들(언어 창조자들)의 절단된 단어, 반토막난 단어 그리고 그것들을 기묘하게 결합한 신조어이다 — 의 초논리주의alogism와 결합하여 자신만의 입체 미래주의 작품, 이른바 〈차움 회화〉를 탄생시켰다. 회화뿐만 아니라 1913년 말 말레비치가 크루체니흐와 작곡가 미하일 마티유신Mikhail Matyushin과 공동으로 작업한 오페라 「태양의 정복」에서 보여 준 의상과 무대 디자인도 역시 입체주의적이었고 차움 회화적이었다.

② 절대 공간과 공허의 점령

말레비치에게 그 오페라의 무대 작업은 상대에서 절대로 공간 인식이 바뀌는 중요한 계기가 되기도 했다. 무대의 배경을 이루는 막들 가운데 하나를 절대주의의 서막이 되게 했기 때문이다. 이를테면 무대의 배경막을 대각선으로 분할하여 검은색과 흰색의 부분으로 된 커다란 사각형을 그려 넣었다. 말레비치도 이를 두고 그 오페라 작업이 자신의 미술을 입체 미래주의에서 〈절대주의 suprematism〉에로 인도했다고 밝혔다.

실제로 그즈음에 그의 추상 작품들은 실재의 큐브화나 튜브화를 통한 존재와 공간의 상대성과 다원성에 대한 실험에서 벗어나 그것들을 무화無化하려는 작업이었다. 존재와 공간의 절대성을 실험하기 시작한 것이다. 그 무렵 그는 콜라주까지 시도하면서 자신만의 입체주의 작품들을 실험했다. 다른 한편으로는 일체의 구상적 재현을 거부하고, 그 대신 흰색의 사각형과 검은 원만으로 존재와 공간을 극도로 단순화시키는 대담성을 통해 순수한 추상성을 실험했다. 예컨대 1913년에 처음으로 선보인 「검은 원」(도판 196)이 그것이다.

하지만 구상적 존재가 소거된 〈부재의 절대미〉를 추구하려는 이른바 〈회화의 0도〉, 즉 회화에서의 절대주의 작품을 공식

적으로 선보인 것은 1915년 12월 모스크바에서 열린 〈0, 10〉전에 서였고, 그때 출품하여 화제를 일으킨 작품이 「검은 사각형」(도판 54)이었다. 그 전시회는 〈최후의 미래파〉전이라고 불릴 만큼 새로운 출발을 위해 회화의 0도를 주창하는 10인(실제는 4인뿐이었지만)을 위해 기획되었다. 실제로 그의 「검은 사각형」도 회화를 상대적 구상(재현)의 강박과 집착에서 벗어나 절대미의 비구상 세계로 인도하기 위한 선언적 의미의 작품이었다. 그것은 〈있음〉의 재현이 아닌, 〈없음〉에로의 소거를 통해 〈공허〉에로 환원함으로써 원초적 부재와 같은 절대성의 자유를 향유하기 위함이었다.

기원전 5세기 말의 원자론자 데모크리토스처럼 말레비치도 공허를 점령하고 있는 것이 곧 무néant임을 간파한듯 회화적 원자를 추상하려 했다. 거기에는 칸딘스키나 클레가 보여 준 특징적인 조형상의 추상 형식과는 달리, 어떤 형태도 없을뿐더러 어떤 특정한 의미도 없었다. 이때부터 절대적인 미지수 게임을 벌이기 시작한 말레비치는 모리스 블랑쇼Maurice Blanchot가 말하는 이른바 〈X 없는 XX sans X〉의 조형화를 일찍이 시도한 것이다. 그것은 블랑쇼가 〈만물의 생성의 토대가 되는 본질적인 무無가 있는 순수 부재l' absence pure — 그것은 특정한 것의 부재가 아니라 그 안에 모든 존재가 고시되는 만물의 부재이다 — 의 영감〉을 주장하는 것[259]과 크게 다르지 않았다.

그는 마야콥스키와 더불어 발표한 1915년의 〈절대주의 선언〉 서두에서 이미 〈사각형을 만들어 낸 평면이 비대상적 창조로써 절대주의의, 즉 색채의 새로운 리얼리즘의 원천이었다. 절대주의는 1913년 모스크바에서 생겨났다〉고 천명한 바 있다. 비대상, 창조, 원천이 상징하는 절대성의 장으로 사각형을 상정함으로써 피타고라스가 신앙한 존재의 근원으로 우주 공간을 상기시키고

259 이광래, 『해체주의와 그 이후』(파주: 열린책들, 2007), 152면.

있었다.

　말레비치의 절대주의는 기원전 8세기 말경 헤시오도스Hes-iodos가 『신통기Theogonia 神統記』에서 말하는 우주 생성론, 즉 캄캄한 절대 공간인 우주에서 처음으로 가이아Gaia(대지)와 에로스Eros(생산력)가 생겨나면서 생성되었다는 것을 순수 추상의 은유적 회화로 설명하려는 것 같다. 또한 (달리 비유컨대) 그것은 1922년 이광수가 기행문 「금강산 유기遊記」 중 〈비로봉〉에서 〈홍몽이 부판하니 / 하늘이요 땅이로다 / 창해가 만이천봉 신생의 / 빛 마시올제 …… 〉[260]라고 노래한 최초의 광대한 자연 생성의 모습, 즉 어둠을 뚫고 빛이 생겨나면서 대지를 밝히는 〈최초의 주야〉를 표현한 것과 같기도 하다.

　말레비치가 「검은 원」을 시작으로 「검은 사각형」, 「붉은 사각형」(1915, 도판197), 「검은 사각형과 붉은 사각형」(1915), 「절대주의 회화」(1916, 도판198), 「절대주의」(1917), 「절대주의 구성: 흰색 위의 흰색」(1918, 도판199), 「절대주의 회화: 흰색 위의 커다란 십자가」(1920~1921, 도판200) 등 자신의 절대주의적 존재론을 강조하기 위해 쏟아 낸 사각형의 작품들은 데모크리토스나 피타고라스와 같이 존재의 생성과 변화의 신비를 절대적 조형 언어들로 논증하려는 우주 생성론이나 다름없었다. 1915년에 그는 순수한 조형 언어뿐만 아니라 〈절대주의 선언〉과 『입체주의에서 절대주의로From Cubism to Suprematism』(1915)라는 저서를 통한 문자적 언설까지 동원하여 절대주의에 대한 자신의 신념을 강조하려 했다.

　말레비치가 사각형으로 역설逆說하는 의미 존재론은 그의 형이상학적 신념뿐만 아니라 종교적 신념까지도 표상하고 있다.

260　홍몽(鴻濛)은 천지가 갈라지지 않은 광대한 우주의 상태나 천지의 천기(元氣)를 말하며, 부판(剖判)은 양쪽으로 갈라짐을 뜻한다.

그 때문에 그의 무덤에도 검은 사각형이 그려진 흰색 사각형의 묘석이 세워지기까지 했다. 노버트 린튼도 「절대주의 회화: 흰색 위의 커다란 십자가」(도판200)를 두고 러시아 민가의 성스러운 장소에 설치된 성상聖像과도 같다고 평하며 다음과 같이 말했다. 〈「검은 사각형」은 분명히 성상적인 특성을 가진 것이었다. 이같은 특성은 그가 1920년대 초기에 그린 몇 점의 그림에도 적용될 수 있을 것이다. 「절대주의 회화: 흰색 위의 커다란 십자가」도 그 가운데 하나이다. 여기서는 검은 직사각형이 붉은 직사각형 위에 놓여 육중한 십자가를 형성하고 있다. 같은 시기에 그려진 또 다른 그림에는 더 넓은 십자가가 그려져 있는데, 그것은 흰색 바탕 위에 흰색으로 그려져 있다. 십자가는 명백한 상징이다.〉[261]

제로의 형태를 통해 회화의 절대적 한계를 보여 주는 「흰색 위의 커다란 십자가」는 흰색 형태가 흰색의 화면 위를 떠다니는 비대상적 회화로 절대주의의 절정을 보여 주는 것이나 다름없었다. 절대주의에 대한 말레비치의 신념은 일생 동안 변함이 없었지만 실제로 그 이후부터 그는 화면 위에서 그러한 모든 존재의 원초적 질서로의 콰드룸quadrum — 라틴어로 사각형이란 뜻이며, 존재의 제일성第一性이나 총체성을 뜻하기도 한다 — 의 신념을 더 이상 펼치려 하지 않았다. 왜냐하면 그가 주장하는 회화에서의 〈절대주의〉 자체가 이미 회화의 자기 부정을 내포하고 있었기 때문이다. 그런 의미에서 절대주의의 종언은 내적 논리에 따른 필연적 소멸이라고 말해도 지나치지 않는다.

③ 필연에서 우연으로

그러나 필연적 자기 소멸로의 절대주의의 종언은 화가의 삶에서 우연적 사건이었을 뿐이다. 「나무 베는 사람」(도판193)이 지닌 나

261 노버트 린튼, 『20세기의 미술』, 윤난지 옮김(서울: 예경, 2003), 80면.

무 자루가 달린 칼이 「풀을 깎는 사람」(1929, 도판201)의 손에 다시 쥐어져 있듯이 우연과 필연의 역설적 상호성이 화가인 말레비치의 삶에 뫼비우스의 띠처럼 작용했다. 자유의 새로운 토지를 찾아 나선 우크라이나 키예프 출신의 그가 비현실적인 무한한 공간에서 절대 필연을 천착해 온 순수한 예술 정신을 뒤로 한 채 사회적 앙가주망을 선택한 것도 필연이 아닌 우연의 결과였다.

실제로 당시의 기만적 상황은 예술 노동자를 포함한 인민 누구라도 새로운 현실에 참여하지 않을 수 없게 했다. 다시 말해 레닌의 소비에트 사회주의가 첫 번째 경제적 시련에 부딪치자 새로운 체제에 익숙하지 않은 인민 대중은 통치 권력의 기만에 쉽사리 넘어갈 수밖에 없었던 것이다. 1918년부터 전시 공산주의 정책으로 인해 소비에트 경제가 붕괴 일로에 이르자 급기야 레닌은 볼셰비키 정권 유지를 위해 교조적 사회주의 정책을 일시적으로 후퇴시키기로 마음먹었다. 결국 1921년 3월 제10차 당대회에서 레닌은 농민에게 농토의 사적 소유를 허용하는 신경제정책NEP을 단행하기에 이르렀다.

하지만 그것은 농민, 나아가 인민에 대한 사회주의 혁명가 레닌의 기만이었다. 프롤레타리아트의 유토피아는 실현되지 않았고 정권과 야합한 쿨라크만을 등장시키고 말았다. 1924년 1월 레닌이 죽고 난 뒤 권력 투쟁을 거쳐 1928년 정권을 독점하게 된 〈강철의 인간〉 스탈린Stalin(이시오프 주가시빌리에게 일찍이 레닌이 붙여 준 이름이다)은 정치적으로 수많은 정적들을 숙청하고 경제적으로도 농장의 국유화와 집단 농장화를 추진하면서 공포의 철권 정치를 강행했다. 1921년 붉은 군대를 앞세우고 폴란드와의 전쟁에서 승리할 때 이상의 기세로 러시아의 인민은 물론 주변국의 인민까지 탄압하는 소비에트 연방 공화국USSR의 건설에 나선 것이다.(도판203) 결국 소비에트는 「소년」(1928~1932)이나 「풀을

깎는 사람」, 「여자 토르소」(1928~1932, 도판202) 등에서 보듯이 표정 없는 인민들의 동토의 땅이 되어 가고 있었다. 스탈린을 비판한 사신私信 때문에 8년간이나 강제 수용소에서 유배 생활을 해야 했던 알렉산드르 솔제니친Aleksandr Solzhenitsyn의 『수용소 군도』로 변해 가고 있었던 것이다.

제2장

욕망의 탈주와 양식의 탈정형

1. 다다이즘과 욕망의 탈코드화

의식의 초과는 언어를 초과한다. 코드에 얽매이지 않고 도리어 그
것에 도발하려는, 즉 탈코드화하려는 욕망의 흐름 때문이다. 초과
와 탈주의 욕망은 20세기의 조형 예술에서도 도발하듯 분출했다.
그 모험을 즐기려는 아방가르드가 그래서 생겨났다. 의식을 공유
하는 조형 언어를 거부하려는 미술가들은 이전의 코드로는 소통
할 수 없는 무의식의 조형 공간으로 탈주하려 했다. 다시 말해 그
들은 미메시스와 같은 상투적인 의식이 지배하는 현실의 코드로
는 설명할 수 없는, 현실의 경계 너머에로 조형 욕망을 가로지르려
했다.

　　한스 아르프는 다음과 같이 말하며 미메시스에서 풀려난
욕망이란 의식의 심연(무의식)으로부터 직접 생산하려는 욕망임
을 확인하고자 했다. 〈우리는 자연을 모방하기를 원하지 않는다.
우리는 모사하기를 원하지 않는다. 우리는 생산하기를 원한다. 우
리는 식물이 열매를 맺는 방식을 묘사하는 것이 아니라 만들어 내
길 원한다. 우리는 간접적으로가 아니라 직접적으로 생산하길 원
한다. 모사하려는 미술에서는 조금도 추상의 기미를 찾을 수 없으
므로 우리는 그런 미술을 구체 미술이라고 부른다.〉[262]

　　혹자는 이와 같은 탈주 현상의 이해를 위해 시대적 배경에
주목한다. 이를테면 〈다다와 초현실주의는 등장인물이 스타카토
식 동작으로 걸어 다니던 영화의 시대와 흑백 사진의 시대에 속했

[262]　디트마 엘거, 『다다이즘』, 김금미 옮김(서울: 마로니에북스, 2008), 28면, 재인용.

던 동향들이다. 그 시기는 제정과 혁명이 충돌했으며, 외견상 자부심이 강했던 가부장제와 프로이트의 정신 분석 이론 등에 의해 드러난 끓어오르는 무의식의 욕망이 맞부딪치던 동요의 시기였다〉[263]는 주장이 그것이다.

1) 다다와 다다이스트

다다는 도발이다. 도발의 언어이므로 동원할 단어가 없다. 의식의 산물인 시니피에는 의미의 도발이 아니다. 의미론상 그저 무의미일 뿐이다. 다다는 문법과 논리로는 규정할 수 없는 엔드 게임 자체이다. 1916년 후고 발도 〈다다 선언문〉에서 다다는 〈종말이 없는 전쟁〉이고, 〈시작이 없는 혁명〉이라고 주장한다. 트리스탕 차라Tristan Tzara도 〈자유: 다다, 다다, 다다, 억눌린 고통을 숨김없이 외쳐 대며, 상반되고 모든 모순된 것들과 삶의 기괴성과 부조리를 삼키는 것〉이라고 외쳐 댄다. 휠젠베크Richard Huelsenbeck에게 다다는 종결이자 새로운 시작이다. 다다는 종결과 시작의 선언 그 자체인 것이다. 그에게 〈다다는 아무것도 아닌 것을 의미한다. 우리는 아무것도 아닌 것으로 세계를 변화시키고자 한다〉는 것이다.

　　　그러면서도 후고 발은 〈우리가 다다라고 부르는 것은 공허에서 비롯된 엉뚱한 짓거리이다. 거기에는 모든 고상한 질문이 내재되어 있다〉고도 주장한다. 모리스 블랑쇼가 〈없는sans〉이라는 전치사를 가지고 의미하려는 〈X 없는 X〉처럼 다다이스트들은 관객에게 의미의 부재나 무의미를 앞세워 도발하는 일을 목표로 선언한다. 그들은 〈무의미가 바로 우리 시대의 본질이다〉라고 주장한다. 반예술주의자들인 그들은 〈예술은 죽었다. 다다 만세!〉(발터 세르너Walter Serner)를 외친다. 그러면서도 그들이 시도하는 기획

263　매슈 게일, 『다다와 초현실주의』, 오진경 옮김(파주: 한길아트, 2001), 5면.

은 작품의 카테고리를 타파해 버리는 일 이상으로 중요한 것을 겨냥하고 있다〉[264]

〈다다dada〉는 의미의 부정을 도발하기 위한 일종의 〈표상어表象語〉이다. 다다는 무의미를 상징sign한다. 나아가 다다는 무의식을 생산한다. 다다는 19세기 말의 데카당스를 거치면서 20세기 초의 지적 상황을 상징한다. 그것은 데카당스의 후렴post-décadence이고, 데카당스의 후유증aftereffect일 수 있다. 그것은 동일과 같음le même에서 차이와 다름l'autre으로 가는 과도기 현상이기도 하다. 〈같음〉의 전통이 지배해 온 이전 시대와의 단절과 부정을 강조하는 다양한 징후와 인식은 〈다름〉을 우선 〈다다〉로 대신한다.

다다는 뚜렷한 차이의 징후이고 다름의 운동이다. 〈신은 죽었다〉는 니체의 현실에 대한 부정적 인식과 초인의 기다림, 아인슈타인의 상대성 이론과 양자 역학의 새로운 공간 이론, 베르그송의 생의 약동과 새로운 진화, 프로이트의 의식 현상에 대한 회의와 무의식의 제기 등 이전과는 전혀 다른 철학적 사유와 시대정신이 낡은 혼을 뒤들어 놓았다, 그뿐만 아니라 설상가상으로 이탈리아 미래주의자들이 부르짖는 전쟁 위생학의 파괴적 호전주의도 기름 위에 불을 지르고 나섰다. 게다가 1914년 제1차 세계 대전마저 터진 것이다.

이러한 시대 상황에서 1916년 7월 14일 안전지대인 중립국 스위스의 취리히에 있는 카바레 볼테르에서 에미 헤닝스Emmy Hennings, 리하르트 휠젠베크, 한스 리히터, 루마니아 출신의 트리스탕 차라, 마르셀 장코Marcel Janco, 알자스 출신의 한스 아르프, 스위스인 소피 토이버Sophie Taeuber, 스웨덴 출신의 비킹 에겔링Viking Eggeling 등이 모인 가운데 후고 발은 〈다다 선언문〉을 낭독했다. 본래 〈다다〉는 루마니아어와 러시아어로 〈네, 네〉를 뜻하고, 독일

264 페터 뷔르거, 『아방가르드의 이론』, 최성만 옮김(서울: 지식을 만드는 지식, 2013), 140면.

어로는 〈바보스런 천진난만함〉이나 〈유모차를 차지한 어린 아이의 기쁨〉에 비유된다. 프랑스어로도 다다는 〈흔들 목마〉나 〈장난감 목마〉를 의미한다. 그만큼 다다는 유치하거나 아무런 의미도 지니지 않는 단어라는 뜻이다. 그뿐만 아니라 차라도 〈다다 선언〉(1918)에서 〈다다는 아무것도 의미하지 않는다. …… 신문 기사를 보면 크루족이라는 아프리카 흑인 종족이 신성하게 여기는 소의 꼬리를 《다다》라고 부른다. 이탈리아의 일부 지방에서는 정육면체나 어머니를 다다라고 부른다. 장난감 목마나 보모를 부르는 단어도 다다이고, 러시아어와 루마니아어로 이중 긍정을 할 때도 역시 다다라고 한다〉[265]고 밝혔다.

하지만 후고 발이 낭독하는 다다는 바보스런 천진난만함이나 어린아이의 흔들 목마를 의미하는 의태어가 아니다. 그는 〈다다, 다다, 다다, 음, 다다, 데라 다다, 다다 휴, 다다 차〉를, 또는 〈다다 괴테, 다다 스탕달, 다다 달라이 라마, 다다 붓다, 성서, 그리고 니체, 다다, 음 다다, 다다 음 다다〉 등 알 수 없는 주문呪文도 주술처럼 읊어 댔다. 그는 선언문에서 〈다른 사람들이 발명해 놓은 단어를 원하지 않는다〉고 하면서도 〈모든 단어는 다른 사람들의 발명품〉이라고 말했다.

그를 비롯하여 모인 이들은 〈정신은 비상한 노력을 통하여 자신이 습관적으로 사유하던 작용의 의미를 역전시켜 자신의 범주들을 끊임없이 뒤집어야만 한다. 아니 다시 만들어야만 한다〉[266]며 베르그송이 『형이상학 입문』에서 강조하는 불연속과 의식적 차별화의 개념을 의성어와 같은 주문으로 어린아이의 옹알이처럼 그렇게 웅얼거린다. 그리고 그들은 도저히 〈용납할 수 없는 욕망이 무의식 속에 억제된 채 일부는 비이성적인 행동을 통

265 매슈 게일, 앞의 책, 47면.
266 앙리 베르그송, 『사유와 운동』, 이광래 옮김(서울: 문예출판사, 1993), 245면.

해 분출되지만 대개는 꿈으로 분출된다〉고 하는 프로이트의 『꿈의 해석Die Traumdeutung』(1900)을 다다의 의성擬聲만으로 선언하고 있다. 그런가 하면 그들은 괴테Johann Wolfgang von Goethe에서 니체까지 거명하는 후자의 주문를 통해 니체가 『차라투스트라는 이렇게 말했다』에서 천명한 정신적, 육체적으로 상상을 초월할 정도로 진보된 초인Übermensch이 도래할 것임을 (다다로써) 다시 한번 강조하고 있다.

후고 발에 이어서 휠젠베크도 1918년 2월 23일 베를린에서 발표한 〈독일 다다 선언문〉에서 〈다다dada〉는 전세계의 모든 언어에 존재하는 말이라고 주장한다. 이 단어는 〈우리의 운동이 국제적이라는 것을 의미하며 사람들이 어원으로 내세우는 어린 아이의 옹알거림과는 아무런 관계가 없다〉는 것이다. 독일에서는 조지 그로스George Grosz와 한나 회흐Hannah Höch, 존 하트필드John Heartfield, 라울 하우스만Raoul Hausmann, 오토 부르크하르트Otto Burckhardt 등이 다다에 적극 가담했다.(도판204)

또한 제1차 세계 대전이 끝나던 해에 파리에서 트리스탕 차라는 선언문을 낭독하였다. 시인이자 소설가인 루이 아라공을 비롯하여 1924년 『초현실주의 선언』을 발표하는 시인 앙드레 브르통André Breton과 기욤 아폴리네르도 참여했다. 미국에서는 1920년 마르셀 뒤샹, 프랑시스 피카비아, 만 레이 등이 다다이즘의 국제적인 운동에 동참했는가 하면 네덜란드의 테오 반 두스뷔르흐와 한스 아르프도 거기에 가담하여 적극적으로 활동했다.

국제적인 다다 운동의 중심지는 취리히나 베를린이 아닌 파리였다. 파리는 다다의 전성기를 구가하는 곳이 되었지만 그것의 무덤이 되기도 했다. 전쟁 기간 동안 전장에 나갔거나 해외로 도피했던 젊은 예술가들이 1918년 11월 11일 휴전이 되자 하나 둘씩 파리로 돌아왔다. 트리스탕 차라를 비롯하여 아라공, 브르

통, 필리프 수포Philippe Soupault가 파리로 왔고, 1919년에는 뒤샹과 피카비아가 뉴욕에서 돌아왔다. 1920년, 쾰른에 머물고 있던 한스 아르프가 왔고, 뒤이어 막스 에른스트Max Ernst도 파리로 왔다.

차라는 그해 12월 첫째 금요일 밤 『문학Littérature』이 주최하는 행사에서 파리 다다이즘의 탄생을 선포했다. 그리고 그는 그곳에서 24세의 동갑내기 브르통과 함께 그 그룹을 이끄는 대변인 역할을 자처하고 나섰다. 브르통도 파리 다다 그룹의 성격을 〈우리를 결속시키는 것은 무엇보다 우리의 서로 다름이다〉라고 하여 다다식으로 규정했다. 하지만 이듬해 브르통과 그 자신이 파리로 불러들인 차라와의 결속부터 먼저 깨졌다. 그가 말한 대로 다다가 표방하는 자기 부정에 대하여 서로간의 이해가 달랐기 때문이다. 1922년 결국 그것으로 다다는 해체되고 말았다. 국제적인 다다 운동은 1916년 취리히에서 탄생했지만 꼭 6년이 지난 후 파리에 묻힌 것이다.[267] 더구나 그로부터 2년 뒤인 1924년 브르통이 발표한 『초현실주의 선언』으로 다다의 종말은 다시 한번 확인되고 말았다.

2) 취리히의 다다이즘

전쟁 중의 취리히는 비교적 평화 지대였다. 그 때문에 취리히는 유럽 전역에서 젊은 반전주의자나 혁명가들, 또는 무정부주의자들이 모여드는 도피처나 마찬가지였다. 예컨대 소설가 헤르만 헤세 Hermann Hesse와 제임스 조이스, 시인인 라이너 마리아 릴케Rainer Maria Rilke, 프로이트의 제자 카를 융Carl Gustav Jung 등이 그곳으로 모여들었다. 레닌도 1917년 4월 「4월 테제」를 발표하기 위해 페트로그라드로 향하기 전까지 후고 발의 카바레 볼테르의 근처인 슈피겔가

267 디트마 엘거, 앞의 책, 25면.

세 21번지에서 살았다. 1914년에 전쟁이 발발하자 그들은 똑같은 이유로 그곳에 찾아들었던 것이다.

후고 발도 1914년 11월의 일기에서 〈지금 터진 것은 전체주의라는 악마 그 자체이다. 이상은 단지 치부를 가리는 무화과 잎사귀에 지나지 않는다〉고 하여 전쟁을 비난했다. 이미 베를린에서 이곳으로 피신해 온 휄젠베크도 〈우리 중 누구도 국가 이념을 위해 죽을 각오가 된 사람의 용기를 전혀 이해할 수 없었다. 국가란 기껏해야 모피상이나 가죽 상인들로 이루어진 이해 집단이거나 최악의 경우 적군인 프랑스나 러시아 군인의 배를 총검으로 찌르기 위해 《조국》 독일을 떠나 꾸러미에 괴테의 서적 몇 권을 집어넣고 나선 정신병자들로 이루어진 이해 집단에 불과하다〉[268]고 더욱 격렬하게 비판했다. 실제로 카바레 볼테르가 문을 연 1916년 2월 5일에는 이탈리아의 미래주의자 움베르토 보초니와 독일의 표현주의자 아우구스트 마케가 이미 전사한 뒤였다. 그의 동료 프란츠 마르크도 한 달 뒤인 1916년 3월 4일 70여만 명의 사상자를 낸 프랑스의 격전지 베르됭에서 전사했다.

뮌헨에서 철학을 공부하던 후고 발이 징집될지도 모른다는 두려움 때문에 위조 여권을 만들어 그의 애인 에미 헤닝스와 함께 취리히의 예술가 구역인 슈피겔가세 1번지로 피신해 온 것은 1915년 5월이었다. 그는 이듬해 자기 집에 1백여 년 전 이곳에 피신해서 중세 신학과 라이프니츠 낙천주의를 조롱하는 풍자 소설 『캉디드Candide』(1759)를 쓴 프랑스의 계몽주의 철학자 볼테르Voltaire의 이름을 빌려 〈카바레 볼테르〉를 열었다. 〈순진한, 순박한〉 사람이라는 뜻을 가진 청년 캉디드의 〈세상은 만사형통한다Tout est pour le mieux〉는 틀에 박힌 낙관주의적인 이상을 조소하듯이 당시의 문화와 예술의 이상에 대하여 조롱하는 다다 운동을 전개하기 위

268 디트마 엘거, 앞의 책, 8면.

해서였다.

　　독일인 후고 발이 휠젠베크를 비롯한 독일 출신이 중심이된 새로운 예술 운동을 전개하면서 적국인 프랑스의 철학자이지만 일찍이 프리드리히 대제의 총애를 받던 볼테르의 이름을 빌려와 카바레의 이름으로 사용하려 한 데는 전쟁의 이데올로기에 대한 조롱을 위한 것만은 아니었다.[269] 그보다 그는 다국적어의 함축적 의미를 지닌 〈다다〉가 시사하듯이 반민족주의적인 국제적 예술 연대를 형성하기 위해서였다. 1916년 6월에 그가 발행한 간행물 『카바레 볼테르』에서도 〈국가 민족주의적인 해석을 피하기 위해 이 잡지의 편집자는 이 잡지가 독일적인 사고방식과는 전혀 관계가 없음을 감히 선언한다〉고 밝히고 있다. 그가 후원자로서 굳이 아폴리네르(프랑스), 마리네티(이탈리아), 칸딘스키(러시아)의 명단을 소개한 이유도 마찬가지였다.[270]

　　그의 일기 『시간으로부터의 탈주Die Flucht aus der Zeit』(1927)에 의하면 당시의 전쟁 상황을 가리켜 〈사람들은 아무 일도 없었던 것처럼 행동한다. 마치 이 모든 문명화된 대학살이 승리인 것처럼〉이라고 비난한다. 그때문에 자신이 그곳에다 문을 연 풍자 코미디의 공연장과도 같은 카바레를 두고 〈시대에 저항하는 우리의 캉디드였다〉고 비유한다. 그는 이 카바레를 통해 〈소수의 독립된 정신의 소유자들에게 전쟁과 국가의 장벽을 뛰어넘는 관심을 갖게 하려고 했다〉고도 쓰고 있다.

　　훗날 그가 당시를 회상하며 쓴 그 일기에서도 〈나는 집주인인 얀 에프라임 씨에게 가서 《에프라임 씨, 제가 댁의 홀을 좀 빌려 쓸 수 있을까요?》라고 물었다. 그러고 나서 몇몇 친구들에게 이렇게 말했다. 《내게 회화나 판화 작품을 좀 가져다 줄 수 있

269 이광래, 『프랑스 철학사』(서울: 문예출판사, 1996), 159면.
270 매슈 게일, 앞의 책, 47면.

겠나? 내 카바레에 작은 전시회를 꾸리려 한다네.》또 나는 친분이 있는 취리히 언론 기관에 가서 요구했다.《국제적인 카바레를 소개하는 글을 몇 줄 써주시지요. 우리가 뭔가 멋진 것을 하려는 참이거든요.》이렇게 나는 그림을 얻었고 이벤트를 소개할 수 있었다〉[271]고 기록하고 있었다.

이렇게 해서 2월 5일 약 50명 밖에 들어갈 수 없는 작은 홀에서 다다가 탄생하는 이벤트가 열렸다. 후고 발과 헤닝스의 카바레에는 루미니아에서 이곳에 온 화가 마르셀 장코를 비롯하여 한스 리히터, 트리스탕 차라, 한스 아르프, 프랑크 베데킨트Frank Wedekind 등이 참석했다. 후고 발은 당시의 일기에서 〈젊은 예술가들의 모임〉에 참석해 달라는 2월 2일자의 언론 광고를 보고 〈우리가 열심히 미래주의적인 포스터를 붙이느라 바쁜 와중에 동양적인 외모를 가진 네 명의 왜소한 남자들로 이루어진 그룹이 포트폴리오와 그림을 옆구리에 차고 도착했다. …… 그들은 자신들을 화가 마르셀 장코, 트리스탕 차라, 조르주 장코라고 소개했고, 네 번째 인물의 이름은 잘 알아듣지 못했다. 아르프도 우연히 그 자리에 함께 있게 되었는데 우리는 말 없이도 서로 마음이 통했다〉[272]고 적고 있다.

그들 가운데 취리히 출신은 아무도 없었다. 개막 당일의 카바레 벽에는 한스 리히터와 마르셀 장코의 표현주의 포스터와 원시주의 가면들로 어지럽게 꾸며졌고(도판 206, 207), 후고 발은 자신이 쓴 글과 이 카바레의 이념적 후견인으로 여기는 계몽주의 철학자 볼테르의 글을 낭독했다. 계몽이란 이성의 빛으로 파렴치를 타도하는 일이라고 믿었던 볼테르가 광신이야말로 관용이 불가능한 파렴치한 것이므로 〈파렴치를 타도하라Ecrasez l'infâme!〉고

271 디트마 엘거, 앞의 책, 9면, 재인용.

272 매슈 게일, 앞의 책, 45~46면.

외쳤던 그의 글들이 그것이었다. 독일의 극작가 프랑크 베데킨트와 프랑스의 시인 아폴리네르의 글뿐만 아니라 서로 모순되는 표현주의와 미래주의의 선언문들도 낭독되었다. 그들은 프랑스어, 독일어, 루마니아어, 러시아어와 아프리카어를 흉내 낸 언어로 쓰인 시들도 낭송했다.

또한 그들은 타자기, 케틀드럼, 갈퀴, 항아리 뚜껑 등 각종 잡동사니를 두들겨 대며 드뷔시Claude Achille Debussy와 라벨Maurice Joseph Ravel의 음악에 박자를 맞추었다. 마치 아수라장과도 같았던 당시의 공연 모습에 대하여 아르프는 〈옆에서 사람들이 소리 지르고, 웃고, 손짓 발짓으로 말한다. 우리는 사랑의 신음, 계속되는 딸꾹질, 시, 소 울음소리, 중세풍의 소음 같은 음악을 연주하는 이들이 내는 고양이 울음소리 같은 잡음에 화답한다. 차라는 벨리 댄스를 추는 무희처럼 엉덩이를 흔들어 대고, 장코는 바이올린도 없이 바이올린을 연주하는 것처럼 팔을 움직이다가 부수는 연기를 하고 있다. 후고 발의 부인 헤닝스는 마돈나 분장을 하고 다리를 옆으로 벌리는 곡예를 펼친다. 휠젠베크도 큰 드럼을 쉬지 않고 두들기고 있다. 후고 발은 그 옆에서 허연 유령처럼 창백한 얼굴로 피아노 위에 앉아 있다. 그래서 우리는 허무주의자라는 명예로운 이름을 얻었다〉[273]고 회고했다.

이러한 자유분방한 세레모니를 두고 휠젠베크도 〈언론이 마음대로 말할 수 있고 반전시가 낭송되는 자유로운 취리히에서, 즉 식량 배급표도 대용품도 없는 이곳에서 우리는 터질듯이 꽉 채우고 있던 모든 것을 외쳐 댈 수 있는 가능성을 누렸다〉고 회상했다. 후고 발도 카바레 볼테르에서 자신이 꾸미는 카니발을 빙의와 퇴마를 위한 다다의 제례 의식으로 간주했다. (사진에서 보듯이) 루마니아 출신의 화가이자 조각가인 마르셀 장코가 만들어

273 핼 포스터 외, 『1900년 이후의 미술사』, 배수희 외 옮김(파주: 세미콜론, 2004), 136면.

준 의상으로 차려입은 그는 퍼포먼스에서 신들린 샤먼과 신부의 역할을 동시에 실행했다.(도판205) 이 광기 어린 격정의 놀이터는 환상적인 의상과 가면으로 치장한 색다른 퍼포먼스들의 무대가 됐다. 그의 가면들도 대부분 퍼포먼스에 맞춰 장코가 만들어 주었다. 그 의상을 입고 가면을 쓴 후고 발도 〈그것을 착용한 사람들은 비극적 부조리의 춤을 출 수밖에 없었다〉고 소회素懷를 드러낸 바 있다.

이렇듯 그가 다다의 마술로 간주한 퍼포먼스는 〈더 고차원의 질문들이 수반된 무의미한 광대극들〉이었다.[274] 그동안 그들은 권위와 명성만을 앞세워 온 미술 양식과 작품들을 조롱하기 위해 여러 가지 방법으로 기존의 미술을 파괴해 왔다. 그 가운데 그들이 시도한 미술 기법은 콜라주collage, 아상블라주assemblage, 프로타주frottage, 파피에 콜레papier collé, 데페이즈망dépaysement, 자동 기술법automatisme 등이 있다.

이렇듯 다양한 실험적 시도에도 불구하고 카바레 볼테르에서의 카니발은 그리 오래가지 않았다. 후고 발의 가면 무대이자 다다의 제의祭儀가 올려져 온 카바레 볼테르는 1916년 6월 23일 밤의 의식을 마지막으로 돌연 문을 닫은 것이다. 연일 이어진 광란의 퍼포먼스로 인해 지칠 대로 지친 후고 발은 이날을 끝으로 취리히를 떠났고, 철학을 공부하기 위해 루마니아에서 그곳에 온 차라가 그 뒤를 이었다.

이제까지 후고 발은 주로 카바레의 공연을 통한 현장 중심의 다다 활동을 이어 나갔다. 차라가 후고 발의 넋이 나간 제사 의식을 가리켜 〈자연스런 반反명제〉라고 부른 까닭도 거기에 있다. 발의 퍼포먼스가 니체의 초인을 맞이하려는 초혼제를 올리듯 무모하리만큼 격정적이고 디오니소스적이었기 때문이다. 그러면서

274 핼 포스터 외, 앞의 책, 136~137면.

도 그 제례 의식에는 캉디드의 순진함이나 천진난만함이 보여 주는 역설적 힐난과 조롱이 배어 있는가 하면, 베르그송이 강조하는 생명의 역동성도 (보초나나 마케를 비롯하여 전장에서 희생당한 동료들의) 빙의에 걸린 광대의 춤으로 다다의 의미를 설명하고 있었던 것이다.

차라의 다다 운동은 그와 달랐다. 그는 공연 대신 주로 언론이나 갤러리를 통해 다다의 다양한 양식들을 알려 나갔다. 뉴욕에서 활동하던 피카비아가 차라를 찾아오게 된 것도 그의 선전에 관심이 이끌렸기 때문이다. 그러나 두 명의 루마니아 청년인 차라와 장코가 이끄는 취리히의 다다도 거기까지였다. 1918년 11월 제1차 세계 대전이 끝나자 그곳으로 피신해 온 전쟁 기피자들인 반전주의자들은 자신들이 원하는 곳으로 자유를 찾아 다시 떠나기 시작했다. 휠젠베크가 먼저 베를린으로 돌아갔고, 이어서 한스 아르프도 1919년 취리히를 떠났다. 결국 1920년 1월 〈다다여, 전진하라En Avant Dada〉고 외치던 차라마저도 파리로 옮김으로써 취리히의 다다이즘은 막을 내렸다.

3) 베를린의 다다이즘

취리히에 이어 베를린에서 다다 운동을 주도한 인물은 리하르트 휠젠베크Richard Huelsenbeck와 라울 하우스만Raoul Hausmann이었다. 1917년 초 휠젠베크는 취리히에서 돌아온 뒤 얼마 지나지 않은 5월에 잡지 『새로운 인간Der neue Mensch』에 〈새로운 인간은 영혼의 날개를 활짝 펴야 하고 앞으로 다가올 것들에 내면의 귀를 기울여야 하며 그의 무릎은 사람들이 그 앞에 굴복하게 하는 제단을 창조해야 한다〉[275]는 내용의 글을 기고했다.

275 디트마 엘거, 앞의 책, 12면, 재인용.

당시 독일은 전쟁의 와중이었다. 아우구스트 마케나 프란츠 마르크처럼 11월 플랑드르 전투를 비롯하여 참호 속에서 죽어 간 병사만도 수십만 명이었다. 독일 국민들은 점차 죽음에 대한 극도의 불안과 굶주림에 시달리면서도 〈독일 전선을 사수하라〉는 명령에 대항하기 시작했다. 삶의 현장에서 죽음에 직면하게 하는 전쟁은 인간을 누구라도 현존재Dasein라는 실존적 자각 속에 빠뜨리기 때문이다. 1918년 1월 베를린에서는 4십여만 명의 노동자들이 모여 벌인 〈1월 항쟁〉의 반정부 시위는 전국적으로 확산되었고, 급기야 11월에는 킬에서 무장한 해군의 반란으로까지 이어졌다. 전쟁 말기에 이를수록 독일은 극도의 혼란 상태에 빠져들었다.

취리히로 피신했던 후고 발이나 에미 헤닝스를 비롯한 취리히 다다이스트들과는 달리, 독일의 전쟁과 죽음에 대한 실존적 자각과 불안의 정서는 그러한 소용돌이 속으로 다시 돌아온 휄젠베크를 비롯한 라울 하우스만과 그의 애인 한나 회흐 등 베를린의 다다이스트들의 의지를 반정부 시위를 벌이는 노동자들 못지 않게 결연하게 했다. 베를린의 다다 운동이 중립국 안전지대인 취리히의 그것보다 더욱 공격적이고 과격할 수밖에 없었던 이유가 되었을 것이다.

실제로 바이마르에 대한 그들의 공격은 매우 신랄했다. 그들은 바이마르 공화국을 파괴하겠노라고 위협하기까지 했다. 이를테면 〈우리는 바이마르에 폭탄을 설치할 것이다. 베를린은 다다 지역이다. 아무도, 아무것도 남아나지 않을 것〉이라는 주장들이 그것이다. 특히 제1회 국제 다다 전시회에 출품한 한나 회흐의 거대한 콜라주 작품 「다다 식칼로 독일의 마지막 바이마르 맥주-똥배 문화의 절개」(1919, 도판208)라는 자극적인 제목이 당시의 상황과 베를린 다다 운동을 대변해 주고 있었다. 이 작품에서

는 구시대 인물들인 폐위된 독일의 마지막 황제 빌헬름 2세, 황태자와 당시 무력의 상징인 육군 원수 힌덴부르크Paul von Hindenburg 등을 등장시켜 신시대의 인물들, 즉 바이마르 공화국의 초대 대통령인 프리드리히 에베르트Friedrich Ebert와 또 다른 힘을 상징하는 독일 제국은행 라이히스방크의 총재 할마르 샤흐트Hjalmar Schacht를 대면시키고 있다.

그 밖에도 이 작품에는 다양한 인물과 사물들을 등장시켜 무정부주의 상태의 혼란한 상황을 조롱조로 풍자하고 있다. 또한 작품의 곳곳에다 그녀는 〈다다에 가담하라!Tretet dada bei!〉는 문구를 비롯하여 〈다다가 정복한다!Dada siegt!〉, 〈다다에 투자하라!Legen Sie ihr Geld in dada an!〉는 선전 선동 문구도 적어 넣었다. 그녀가 이 작품에서 강조하려는 것은 과거에 대한 과감한 절개와 절단Schnitt, 그리고 새로운 미래에의 적극적인 가담과 참여였다. 그녀의 연인인 하우스만도 1918년 〈종합 예술로서의 회화〉라는 제목의 선언문에서 〈화가는 황소가 울부짖듯이 그림을 그린다. 고취된 심오한 감정에 휩싸여 옴짝달싹 못하는 사기꾼들의 이 오만불손함은 특히 독일 미술사가들에게 즐거운 놀이터를 제공해 주었다. 물감으로 뒤범벅이 되어 불후의 명성을 얻으려고 제한 공간에서 씨름하는 이런 작가들의 표현보다는 어린아이가 버린 인형이나 밝은 색깔의 넝마가 더 필요하다〉고 하여 표현주의와 그것에 이끌리는 비평가들에게 분통을 터뜨렸다.[276](도판209)

이처럼 그들은 신문 기사, 책자와 같은 글과 포스터, 삽화와 같은 그림으로, 또는 수많은 성명서와 선언문들을 앞다투어 발표하면서 전쟁에 광분하는 바이마르 공화국을 공격했다. 휠젠베크와 하우스만, 그로스와 하트필드 등도 〈다다가 정복한다〉, 〈다다에 가담하라〉는 구호를 연일 외쳐 댔다.(도판210) 심지어 그

276 디트마 엘거, 앞의 책, 36면.

들은 베를린을 〈다다 세계 혁명 본부〉라고 불렀다. 휄젠베크도 자신을 소개하는 편지지에 자신을 가리켜 〈우주 대통령〉이라고 적어 넣었는가 하면 하우스만은 명함에다 자신을 〈태양과 달과 작은 지구의 회장〉이라고 소개했다. 이것들은 그들이 스스로 붙인 명칭일뿐더러 상대방에게도 그러한 직함과 별명을 붙여 주곤했다.

　　예컨대 취리히에서 돌아온 휄젠베크에게는 한나 회흐의 작품 하단에서도 보듯이 〈위대한 다다 세계Die große Weltdada〉라고 불렸는가 하면 하우스만과 한나에게는 남녀의 다다 철학자Dada-philos-opher라는 뜻으로 〈다다소퍼Dadasopher〉와 〈다다소페스Dadasophess〉라는 별명을 붙여 주었다. 이토록 그들은 다다 이데올로그Dada-ideo-logue가 되었다. 그들의 광기는 과대망상에 사로잡힌 다다 편집증이나 다름없었다.(도판211)

　　반정부적 조직을 만들어 정치 참여에 적극적이었던 존 하트필드John Heartfield나 게르만의 국수주의적 단체의 테러를 맹비난하는 조지 그로스 같은 화가들, 즉 독일 제국의 정치 사회를 주도한 인물들에게 무정부주의를 포용하도록 촉구하던 클럽 다다의 회원들은 자기네 그룹 내에서 스스로 그것을 열정적으로 실행에 옮겼다.

　　그러나 회원들 간의 자기 중심 성향과 옹졸한 질투심은 끊임없이 논쟁을 초래했다. 하우스만은 다음과 같이 말했다. 〈하트필드, 메링Walter Mehring은 조지 그로스, 그 가짜 혁명가를 숭배했고, 휄젠베크는 오직 휄젠베크만을 숭배했다. …… 나는 요하네스 바더Johannes Baader를 지지하는 편이었지만 불행히도 그는 망상적 종교 관념에 지나치게 사로잡혀 있었다.〉[277]

　　베를린 다다 운동의 절정이자 동시에 종말의 도래를 예고

277　디트마 앨거, 앞의 책, 16면, 재인용.

하는 이벤트는 1920년 6월 30일부터 8월 25일까지 열린 제1회 국제 다다 전시회였다. 이 전시회의 기획자는 군국주의를 맹공하는 〈선전 다다의 사령관〉인 그로스와 〈다다소퍼〉인 하우스만, 그리고 〈기계공 다다〉인 존 하트필드였다. 이 전시회의 포스터들은 〈예술 애호가들이여! 예술에 대항해 봉기하라!〉, 〈다다를 진지하게 받아들일지어다, 그럴 만한 가치가 있으니〉, 〈다다는 정치적이다〉와 같은 선동 문구로 다다의 국제적 연대를 도모하고자 했다. 거기에는 〈우연의 법칙〉에 의해 가장 혁신적이고 창의적인 작품 활동을 해온 후고 발과 차라에 이어, 취리히의 다다를 이끌고 있는 한스 아르프, 드레스덴의 오토 딕스Otto Dix, 파리의 프랑시스 피카비아, 쾰른의 다다 운동을 주도하는 막스 에른스트 등이 가담하여 어느 정도 국제적인 면모도 갖추었다.

특히 중국 철학에 관심을 가져온 한스 아르프는 변화의 책이라는 『주역周易』이 자연의 우연적 현상들 배후에서 작용하는 운행의 질서를 64괘의 작괘 방식에 따른 괘상卦象들로 설명하는 데서 영감을 얻었다. 그는 괘사卦辭와 효사爻辭가 비장되어 있는 괘상으로, 즉 기미와 조짐의 상을 그린 부호들로 자연과 인생에서의 명命과 운運을 판단하는 우연적 원리에 붙잡혔다. 1916년부터 그는 표현주의의 작품들이 자연에 대하여 불성실한 과장법에 기초한 것이라 하여 결별하면서 그 대신 〈우연의 법칙〉에 의한 추상 형태의 작업에 관심을 기울였다. 당시에 선언적 활동을 개시한 다다의 광적인 반反예술적 주장과 선언들이 그에게도 사고의 반전을 요구한 것이다.

이때 그가 반미학적 대안으로 생각했던 것이 일찍이 라이프니츠가 〈중국의 자연 신학〉이라고 간주했던 주역의 원리였다. 아르프는 그것에 의해 모든 사물이 활동할 수 있게 되는 자연의 우연적 원리로 엔텔레케이아entelekeia나 아니마anima와 같은 것을 상

정했던 것이다. 그것은 8괘 — 천지인天地人 3계가 각각의 상을 보여 주는 3효로 구성되었다 — 를 중복해서 배열한 64괘로 자연 현상에서 우연적으로 일어나는 미래의 일을 예견하는 내재적 패턴이자 원리였다. 인간의 우연적 행위에 의해 결정된 특성에 착안한 뒤샹의 작품과는 달리, 「우연적 원리에 의해 배열된 직사각형」(1916, 도판212)에서처럼 그는 자연의 우연한 배열이 겉으로 드러나지 않는 우주적 질서를 반영할 수 있다는 새로운 아이디어를 찾아냈다.

매슈 게일Matthew Gale은 아르프에 대해 다음과 같이 말했다. 〈그가 자연에 숨어 있는 패턴에 관심이 있었다는 것은 그리 놀라운 일이 아니다. 그러한 패턴이란 합리적 체계 밖에 존재하는 것이었기 때문이다. 그는 목판화 방식을 통해 미생물을 생각나게 하는 새로운 형상들을 만들어 가면서, 식물 성장의 기하학에 대한 탐구를 시작했다. 이것들은 거의 상형 문자적 특성을 지니는 것으로 병, 나뭇잎, 배꼽 등 가장 단순한 형태로 본질이 귀결될 때까지 자연을 축약하여 근본적인 생물 형태적 기호들을 추출해 냈다.〉[278]

예컨대 〈트리스탕 차라의 초상〉이라는 부제가 있는 「새들과 나비들의 매장」(1916, 도판213)이 그것이다. 추상abstract과 연상association의 관계를 묻고자 하는 이 작품은 추상적 연상 작용을 통해 형태학적으로 기호화함으로써 이미지의 조형 가능성을 실험하고 있다. 그것도 우연의 법칙에 따라 형태를 기호화하고자 하는 것이다. 그는 이 작품에서 추상화한 연상 내용의 조형 가능성을 실험하기 위해 은유와 같은 수사적 표현 기법을 동원함으로써 〈레토릭rhetoric의 미학〉을 실현하려 했던 것이다.

다시 말해 제목에서나 표현 양식에서나 반反표현주의적이면서도 우연의 법칙으로 차라의 이미지를 은유화하려는 이 작품

278 매슈 게일, 「다다와 초현실주의」, 오진경 옮김(파주: 한길아트, 2001), 64~65면.

은 〈입체주의 초상화가 그랬던 것처럼 우리로 하여금 차라의 모습을 그림 속에서 찾아내도록 종용하지 않는다. 이것은 분명히 추상 형태를 중첩시킨 것이며 그것들이 차라의 모습을 조금이라도 유추시킨다면 그것은 아주 완곡한 수법을 통해서다. 그리고 그것은 전혀 시각적 방법이 아닐 수도 있다. 나무로 만들어진 형태들은 입체주의의 콜라주에 사용된 요소들과 같이 서로 중첩되어 있으나 그것들은 자연적 형태들, 즉 생명이 있고 성장하는 것들의 형태를 암시하고 있다. …… 이것은 《우연의 법칙에 의하여》 구성하는 방법, 즉 예술가의 계획이나 선택이 아닌, 소위 우연이라고 하는 복합적 요인(중력, 공기의 유동 등)에 의해서 결정되는 순서나 배열에 따라서 구성하는 방법이다.〉[279]

이처럼 베를린에 모인 다다이스트들은 아르프처럼 우연적이든 그로스처럼 계획적이든 저마다의 방법으로 반미술적 조형 의지를 마음껏 펼쳐 보였다. 어느 지역의 다다 운동보다도 반미학적이고 반예술적인 그들의 작품에 의해 미술의 영역은 전보다 훨씬 넓어져 이전의 한계를 초월하고 있었다. 콜라주나 프로타주, 파피에 콜레 등 다양한 기법으로 과거에 대한 과감한 절개와 절단을 시도하는 그들의 작품은 한결같이 미술을 반어적으로 재정의함으로써 현대 미술의 지도를 새롭게 그리자는 강렬한 메시지를 전하고자 했다.(도판 214~217)

하지만 전후의 시간이 지날수록 대중은 그들의 강한 메시지를 들으려 하지 않았다. 세계 대전의 전운이 사라지는 속도보다도 빠르게 관객들은 오토 부르크하르트 갤러리를 찾지 않았다. 기대 속에 마련한 〈국제 다다 페어The 1st International Dada Fair〉마저도 외면한 것이다. 훗날 라울 하우스만이 회고하기에도 〈화가들은 소재, 관점, 창조성에서 오늘날 네오 다다나 팝 아트조차도 쫓아

279 노버트 린튼, 『20세기의 미술』, 윤난지 옮김(서울: 예경, 2003), 129면.

올 수 없는 가능한 모든 대담성을 보여 주었으나 대중은 따라 주질 않았고, 누구도 더 이상 다다를 보려 하지 않았다〉[280]고 적고 있다. 휄젠베크를 비롯하여 라울 하우스만, 한나 회흐, 한스 아르프, 존 하트필드, 조지 그로스, 한스 리히터 등에 의해 군국주의 시대를 맹렬히 공격하며 등장한 베를린의 다다는 그 표적이 소멸되면서 시사성을 잃기 시작했다.

전후의 평온을 되찾는 베를린은 더 이상 다다의 메카가 될 수 없었다. 위기의 시대에 〈예술은 죽었다〉고 외치던 베를린의 다다 운동이 이미 와해되고 있었던 탓이다. 많은 이들은 무의미의 철학 대신 유의미의 철학에로 관심을 돌리고 있었다. 생의 약동을 강조하는 베르그송의 생기론에 다시 관심을 기울일 뿐만 아니라 전쟁 말기의 피비린내 나는 참상을 목도한 후 반전 운동을 전개했던 베를린의 철학자 막스 셸러Max Scheler의 윤리학과 철학적 인간학에 귀 기울였다.

특히 전쟁의 덧없고 무모함을 경험한 대중은 셸러가 쓴 『인간 속의 영원한 것에 대하여Vom Ewigen im Menschen』(1921)나 『우주에서 인간의 위치Die Stellung des Menschen im Kosmos』(1928) 등에서처럼 인간의 존재 의미를 재조명하는 희망의 철학에서 정신적 위안을 찾으려 했다. 예술에 대해서도 많은 이들은 그동안 바이마르 공화국의 폭정과 전쟁으로 인해 실존적 압박감에 억눌려 있던 상상력을 다시 끄집어내어 초월의 세계에로 비상할 수 있는 예술 정신을 갈구하기 시작한 것이다.

4) 뉴욕의 다다이즘

젊은 아방가르드들은 1916년 2월 5일 취리히의 카바레 볼테르에

280 디트마 엘거, 『다다이즘』, 김금미 옮김(서울: 마로니에북스, 2008), 18면, 재인용.

서 공식적으로 반예술적 저항으로써 다다 운동을 시작하였지만, 자유의 여신이 지키는 예술의 신천지인 뉴욕에서는 그 이전부터 다다의 조짐이 역력했다. 뉴욕의 다다를 주도한 피카비아와 뒤샹은 1912년에서 1914년 사이에 서로 공조하며 탈정형을 위한 반예술적 대탈주를 시도했다. 그 때문에 피카비아의 아내인 피아니스트 가브리엘 뷔페피카비아도 이 기간을 가리켜 〈전前 다다 시기 pré-dada〉라고 불렀다.

또한 이들과 깊은 우정을 쌓아 온 시인 아폴리네르가 『입체주의 화가들: 미학적 명상Les peintres cubistes. Méditations esthétiques』 (1913)에서 뒤샹과 피카비아를 따로 추려 소개한 까닭도 이들이 선택한 주제들이 입체주의 화가들의 형식적인 관심들과는 다른, 심리적 동기에서 비롯된 것이었기 때문이다. 이를테면 뒤샹의 「기차를 탄 슬픈 젊은이」(도판133), 「계단을 내려오는 누드 Ⅱ」(도판134)나 피카비아의 「봄날의 춤 Ⅱ」(1912), 「뉴욕」(1913), 그리고 이사도라 덩컨에게서 힌트를 얻은 「나는 나의 우드니를 추억 속에서 다시 보네」(1914) 등이 그러하다.[281]

이 작품들에서 보듯이 그들이 입체주의가 주도하던 당시 파리의 분위기에서 벗어날 수 있었던 것은 1912년 레몽 루셀Raymond Roussel이 쓴 희곡 「아프리카의 인상Impressions d'Afrique」과 아폴리네르의 시 「지역Zone」에서 받은 영감들 때문이었다. 그것은 다름 아닌 예기치 않았던 광기와 중의법重意法을 이용한 언어적 유희, 그리고 이미지의 중첩을 통한 풍자적 관점 등이었다.

제1차 세계 대전이 발발하기 전에 뒤샹과 피카비아가 뉴욕에서 주목받기 시작한 것은 1913년 대규모의 국제적인 전시회인 아모리 쇼Armory Show에 「계단을 내려오는 누드 Ⅱ」와 「봄날의 춤 Ⅱ」을 출품하면서부터였다. 그해에 5개월간 머물기 위해 뉴욕에

281 매슈 게일, 앞의 책, 83면.

온 피카비아는 뉴욕의 첫인상을 〈내게 뉴욕은 어떤 모습인가〉라는 제목으로 신문에 기고했다. 거기서 그는 〈당신들의 뉴욕은 입체주의적이며 미래주의적인 도시이다. …… 당신들이 지닌 극단적인 현대성 때문에라도 당신들은 내가 이곳에 도착하고 나서 그린 습작들을 이해해야 한다. …… 이 작품들은 내가 느낀 그대로의 뉴욕의 정신을 표현한 것으로 북적대는 이 도시의 거리를 표현했다〉라고 밝혔다. 실제로 그의 작품 「뉴욕」도 그때의 그러한 흥분을 그대로 추상화한 것이었다. 이때 그의 작품들은 주로 앨프리드 스티글리츠Alfred Stieglitz가 운영하는 사진 분리파 갤러리에서 전시됨으로써 유럽 아방가르드의 작품을 본격적으로 소개하는 계기가 되기도 했다.

　　피카비아가 뉴욕에 정착한 것은 1915년 6월이었다. 프랑스 정부의 지령으로 설탕을 구입하기 위해 운전병으로 쿠바에 파견된 그는 곧 그곳을 탈출하여 1915년 6월 미국으로 망명했다. 자유의 땅 뉴욕에 도착한 이후부터 그는 스프링식 사진기의 도형 그림을 이용하여 형상화한 「여기, 이것이 스티글리츠이다: 신념과 사랑」(1915, 도판218)을 비롯하여 주로 기계를 모티브로 한 작품들을 그렸다. 1913년 도시와 기계의 소음마저도 미학적 주제임을 선언하는 카를로 카라를 비롯한 이탈리아 미래주의자들이나 말레비치의 「칼을 가는 사람」(도판194) 등 러시아 구성주의 작가들이 보여 준 기계주의 작품들, 또는 운동에 대한 암시보다 형태의 해체를 더 강조한 뒤샹의 「기차를 탄 슬픈 젊은이」나 「계단을 내려오는 누드 Ⅱ」, 나아가 「카드놀이하는 사람들」(도판121)을 비롯하여 페르낭 레제의 튜비즘 작품들처럼 20세기에 들어서 산업사회가 낳은 기계주의의 물결 속에서 피카비아도 또 다른 기계 미학 작품들로 뉴욕 다다를 이끌었다.

　　작품들의 제목에서도 보듯이 그에게 기계의 형태와 그것

을 이루는 부품들은 인간의 형상과 인체의 부분들을 대신하는 의인화의 대상이었다. 피카비아의 기계 미학은 기본적으로 유한한 인간의 능력과 힘의 한계를 극복하기 위해 인간이 인체를 모델로 하여 기계를 발명했다는 인체와 인력의 외재화론에 따른 것이었다. 그는 인간의 기계 발명과 기계의 의사擬似 인간적인, 특히 여성적인 특성을 풍자적으로 강조하기 위해 자신의 작품들을 〈어머니 없이 태어난 딸들〉이라고 불렀다. 이 개념은 잡지 『291』 9월 호에서 기계 형태적 작품들에 대해 폴 해빌랜드Paul Haviland가 〈우리는 기계 시대에 살고 있다. 인간은 자신의 모습을 본떠서 기계를 만들었다. 그녀는 작동하는 팔다리와 숨 쉬는 허파, 뛰는 심장 및 전기를 흐르게 하는 신경계를 지녔다. 사진은 인간의 목소리에 대한 이미지이고 카메라는 눈의 이미지이다. 기계는《어머니 없이 태어난 그의 딸이다》라고 주장한 데서 비롯되었다.

피카비아를 비롯하여 뒤샹, 만 레이 등 그의 동료들이 그곳에서 선보인 작품들이 기계적이면서도 외설적이거나 에로틱한 이미지를 상징하려는 혼합체들인 까닭도 마찬가지다. 이를테면 피카비아의 「누드 상태의 미국 소녀의 초상」(1915), 「사랑의 퍼레이드」(1917, 도판219), 모턴 샴버그의 「회화IX, 또는 기계」(1916), 만 레이의 「그림자를 드리우고 있는 밧줄 무용수」(1916) 등이 그것이다. 산업 사회의 동력원으로 기계를 발명하려는 인간의 의지 속에는 인간 신체들이 지닌 에너지원인 성性에 대한 무의식이 성적 기계로써 기계 이미지에 그대로 전용된 탓이다. 특히 피카비아의 작품들 가운데 대표적으로 기계적 기능의 성적 의미를 은유적, 또는 환유적으로 함축하고 있는 「누드 상태의 미국 소녀의 초상」이나 「사랑의 퍼레이드」는 어느 것보다도 성적 암시가 뚜렷하다. 성에 대한 무의식적 연상의 연쇄 고리에 의해서 행위에 대한 시니피에의 조직망이 기계 장치 속에 투영되었기 때문이다. 성에 대한 무

의식적 사고가 일관된 조직망을 형성한 것이다.

이를테면 「누드 상태의 미국 소녀의 초상」에서 여성을 의미하는 스파크 플러그가 성적인 의미로 사용된 경우가 그러하다. 그녀의 생의 목적은 욕망이나 오르가슴과 동의어인 〈스파크〉를 일으키는 것이었기 때문이다.[282] 또한 「사랑의 퍼레이드」에서도 쇠막대로 연결된 두 개의 기계 장치인 피스톤과 실린더는 기본적으로 〈사랑의 퍼레이드〉를 하고 있는 남성과 여성을 상징한다. 남성의 성기를 상징하는 회색의 기계는 두 개의 곧추선 실린더로 구성되어 있다. 그 안에서 아래 부분이 둘로 갈라진 가는 막대가 주기적으로 상하 운동을 한다. 남성의 성기로 해석할 수 있는 그것의 힘과 정력은 여러 개의 나사로 연결된 막대기들의 복잡한 체계를 거쳐 오른쪽의 다색 장치로 전달된다. 이것은 왼쪽에 있는 회색 형태의 기계와 짝으로서 여성을 상징한다. 이 다색 기계의 중심 요소는 수직적인 갈색 피스톤인데, 그것은 초록색 (여성의) 혈관을 규칙적으로 관통하고 있다. 파카비아의 기계 이미지는 사실상 현대 산업 사회에 대한 풍자적 기록으로써 그 안에서의 성 역할을 상징한 것이다.[283]

이처럼 피카비아는 1919년 3월 파리로 돌아가기 전까지 기계 공학 시대를 위한 새로운 미학적 회화 양식을 통해 다다의 풍자적 메시지를 전하려는 데 열을 올렸다. 1915년에는 그와 함께 뉴욕 다다를 주도할 동료인 뒤샹도 그곳에 도착했다. 뒤샹은 이미 〈새로운 예술의 도〉를 예고한[284] 1913년 뉴욕의 아모리 쇼에 「계단을 내려오는 누드 Ⅱ」를 출품하여 대단히 성공을 거둔 바 있기

282 토니 고드프리, 『개념미술』, 전혜숙 옮김(파주: 한길아트, 1998), 41면.

283 디트마 엘거, 앞의 책, 90면.

284 이 행사의 열렬한 옹호자였던 아나키스트 광고가 레너드 애벗Leonard Abbott은 〈산업에 조합주의가 등장하고 종교에 자유 사상이 등장하며 성에 새로운 기준이 등장하듯이 옛것을 밀어 내고 변화시키기 위해 새로운 예술이 도래한다〉고 환영했다. 베르나르 마르카데, 『마르셀 뒤샹』, 김계영 외 옮김(서울: 을유문화사, 2007), 103면.

때문에 뉴욕이 낯설지 않았다. 더구나 그 전시에서 그 작품이 가장 눈길을 끌었기 때문이기도 하다. 뒤샹에 관한 훗날(1996)의 한 전기에 의하면, 〈매일 전시실은 만원이었다. 사람들은 그 그림을 정면에서 바라보기 위해 줄을 서서 30~40분씩 기다렸다. 그림을 보고는 믿을 수 없다는듯이 공포에 질리거나 목 쉰 웃음을 터트리고는 다음 작품으로 발길을 옮겼다〉[285]고 전한다. 심지어 당시의 『미국 예술 뉴스American Art News』에 의하면 이 그림에 대해 가장 훌륭한 설명을 하는 사람에게 상금 10달러를 주겠다고 광고했다. 1등은 「이것은 그저 한 남자일 뿐It's Only a Man」이라는 시에게 돌아갔다.[286]

이렇게 해서 새로운 예술을 창출하기 위해 뉴욕에서 다시 만난 뒤샹과 피카비아는 이미 1910년 파리에서 처음 만난 이후 예술적 동지로서 절친한 사이로 지내왔다. 피카비아에게 뉴욕의 사진작가이자 〈리틀 갤러리 오브 더 포토시세션photo-secession〉(사진 분리주의의 작은 화랑)을 소유하고 있는 앨프리드 스티글리츠 Alfred Stieglitz를 소개해 준 사람도 뒤샹이었다.

레너드 애벗이 예고한 대로 뒤샹과 피카비아는 1915년에서 1916년 사이 뉴욕에서 망명 생활을 하면서 새로운 자유를 만끽하며 다다에 동조하는 많은 예술가들과 접촉했다. 뒤샹에게 뉴욕은 3년 전 파리에서 「자전거 바퀴」(1913, 도판220)나 「병걸이」(1914)를 통해 선보인 레디메이드 작품을 본격적으로 내놓는 기회였다. 그는 피카소를 비롯한 입체주의자들의 콜라주나 아상블라주, 파피에 콜레에서 보듯이 신문지, 마분지, 철판 조각 등 기성품들을 활용한 종합적 입체주의 작품들에서 얻은 영감을 양식화

285 Rudi Blesh, Calvin Tomkins, *Duchamp: A Biography*(New York: Henry Holt and Co., 1996), p. 116.

286 베르나르 마르카데, 앞의 책, 103면.

한 레디메이드 작품들을 산업 사회의 기술 공학적 성과의 전시장과도 같은 뉴욕에서 선보임으로써 자기 신념을 확인받고자 했던 것이다. 1915년부터 회화 작업에서 거의 손을 뗀 것도 그 때문이었다.

예술에 대한 정의 가능성을 부정하기 위해 뒤샹이 시도한 레디메이드는 그 자체로 모든 정의를 거부했다. 오늘날 베르나르 마르카데도 뒤샹 평전에서 〈레디메이드는 차후에 예술의 정의를 무너뜨리기 위해 발명된 비수공적 폭탄의 명칭이다. …… 우리는 거기에서 차후 뒤샹의 이론적, 실제적 사고를 형성하는 그의 인생 철학인 《무관심의 자유》를 다시 발견한다〉[287]고 평하고 있다. 또한 뒤샹은 〈레디메이드에서 이상한 점은 결코 완벽하게 마음에 드는 설명이나 정의를 할 수 없다는 사실〉이라는 자신의 주장에 근거하여 차라리 〈레디메이드는 사실 자체가 하나의 작용이다. 그것은 예술이라는 지배적인 두 가지의 미학적, 형이상학적 편견에 대한 비판이다〉[288]라는 설명까지 덧붙이기도 한다.

레디메이드는 〈맞춤〉의 반대 개념, 즉 〈기성품〉을 뜻한다. 미술품에 대한 뒤샹의 혁명적 신사고인 레디메이드는 당시로써는 다다의 사고마저도 초과한 것이다. 다다이즘의 반예술적 사고방식으로도 그의 레디메이드 작품을 이해하고 수용하기에는 충분치 않았다. 〈다름〉과 〈새로움〉은 변화의 양상과 과정에서 정도를 달리할 수밖에 없기 때문이다. 새로움이 반역적이고 혁명적인 까닭도 그와 같은 차이에 있다. 더구나 레디메이드의 새로움은 시간의 방향을 반대로 등져야 하는 ready를 new와 동반하기 위해 되돌리려는 반역적 사고방식이라는 점에서 더욱 그렇다. 기성품으로 새로움을 위한 혁명, 즉 시간 개념에 있어서 ready-mades에 의한 이

287 베르나르 마르카데, 앞의 책, 180면.
288 베르나르 마르카데, 앞의 책, 181면.

른바 자기 모순적인 〈재회전re-volution〉으로의 혁명을 실험하려는 뒤샹의 역逆발상이 다다에게는 받아들이기 쉽지 않은 초과적 시도일 수밖에 없었던 이유도 마찬가지이다.

　　이와 같은 반예술의 첨단에서 벌어지는 경계에 대한 갈등과 그 인식의 임계점이 곧 뒤샹의 문제작인 「샘」(1917, 도판221)이었다. 그것은 평범한 기성품에다 단지 제목을 붙이고 예술가가 서명하는 작업만으로 작품이 되는 창작의 개념을 통해 〈조형 예술이 무엇인지〉, 〈창작이 무엇인지〉, 〈오브제가 무엇인지〉, 또는 〈창작을 위해서 그것이 왜 필요한지〉에 대한 근본적인 물음을 제기하기 때문이다. 다시 말해 「자전거 바퀴」, 「병 걸이」(1914), 「샘」 등 그의 레디메이드 작품들은 조형 예술로 미술의 원리와 미학적 가설을 일거에 무너뜨리는 반미학적 공격 무기나 다름없었다. 그 것은 삶에 대한 원초적 열정과 에너지만으로 창을 홀로 높이 쳐들고 무모한 모험을 마다하지 않았던 돈키호테의 용감한 시위 행위와도 같았다.

　　뒤샹에게는 1917년 4월에 열린 독립 미술가 협회의 전시회가 바로 그것이었다. 뒤샹은 자신이 위원이었던 그 전시 위원회에 「샘」을 출품하여 그의 역사적 도전challenge에 대한 반응-response[289]을 시험해 보고자 했다. 그는 남성용 소변기를 J.L. Mott 철공소에서 구입하여 그것을 거꾸로 세운 뒤 〈Fountain〉이라는 제목을 붙인 다음 가명인 〈R. Mutt〉[290]라고 서명하여 제출했다. 이 도발적 행위는 위원들에게 당연히 당혹감을 가져다주었다. 그 전시회는 국립

289　아놀드 토인비는 27년간 12권으로 쓴 『역사의 연구A Study of History』에서 모든 문명의 역사를 〈도전challenge과 응전response의 원리〉에 따라 21개로 나눈다. 즉, 그는 모든 문명을 도전과 응전의 결과로 분석한 것이다. 그의 분석에 따르면 한때 우수한 문화를 꽃피우던 메소포타미아·잉카·마야 문명이 흔적도 없이 사라진 것은 자연 재해나 외세의 〈도전〉이 없었기 때문인 반면, 지금도 계속해서 발전하고 있는 인도 문명, 중국을 중심으로 한 극동 문명, 이집트 문명 등은 〈도전〉에 적극적으로 〈응전〉한 결과이다.

290　뒤샹은 훗날 〈R. Mutt〉의 R은 벼락부자를 뜻하는 프랑스어 Richard의 약자이고, Mutt는 만화 주인공들인 Mutt와 Feff 그리고 J.L. Mott를 뜻한다고 설명했다.

기관들의 보수주의를 극복하기 위하여 6달러의 회비만 내면 원하는 사람 누구에게나 전시가 개방되어 있던 터라 뒤샹의 출품을 거부할 수 없었음에도 위원회측은 그것이 〈미술 작품으로 정의될 수 없다〉는 이유로 전시를 거부했다.

　　뒤샹은 위원회에 사퇴서를 제출했고, 거부당한 오브제를 회수해 스티글리츠의 갤러리로 가져갔다. 스티글리츠는 마스던 하틀리Marsden Hartley의 그림 「전사」 앞에 그것을 놓고 사진을 찍었다. 이 사진은 뒤샹과 작가 앙리피에르 로슈Henri-Pierre Roche, 베아트리스 우드Beatrice Wood가 공동으로 편집하는 잡지 『맹인The Blind Man』 4월호 특집판에 뒤샹의 친구 우드의 논평과 함께 폭로되었다. 그다음 호에는 뒤샹의 친구 스티글리츠가 그 작품을 촬영한 사진과 함께 뒤샹의 다음과 같은 항변이 실렸다. 〈머트 씨가 자신의 손으로 「샘」을 제작했는가 아닌가 하는 것은 중요하지 않다. 문제는 그가 그것을 《선택》했다는 것이다. 그는 일상용품 하나를 골라서 새로이 붙여진 제목과 대상을 보는 새로운 시각에 의해 그 실용성이 사라져 버리도록 전시했다. 그렇게 함으로써 사물에 대한 새로운 사고방식을 창조한 것이다.〉[291]

　　이렇듯 보는 사람 누구에게나 충격을 주려 했던 뒤샹의 의도는 성공했다. 그는 「샘」의 전시를 통해 미술가는 단지 선택만으로 창작 행위를 비롯하여 관람자와의 관계도 전도시킬 수 있다는 사실을 보여 주었다. 다시 말해 그는 외적이거나 내적인 동기에 의해 작품을 구상하거나 특정한 의미를 지닌 사물로써의 작품을 제작하기 위하여 자신의 창의력과 기술을 동원하기보다 오로지 미술가의 개입을 최소화하는 행위인 사물에 대한 〈선택〉만으로 관람자에게 만족감을 줄 수 있다고 생각했다. 이를테면 익명의 무심한 물체에 서명한 〈R. Mutt〉라는 회화적 요소에도 신랄한 반성적

291　매슈 게일, 『다다와 초현실주의』, 오진경 옮김(파주: 한길아트, 2001), 103면.

의미가 담겨 있다는 것이다. 그는 관람자가 그러한 미술 작품을 수용하느냐 거부하느냐와 같은 습관적인 저울질을 하는 대신 자신 앞에 전시된 것이 전적으로 미술 작품인가 아닌가, 나아가 과연 미술 작품이란 무엇인가와 같은 철학적 반성을 하게 된다고 생각했기 때문이다.[292]

　　이러한 도발과 충격은 아폴리네르에 의해 프랑스어로 기사화되었는가 하면, 『맹인』에서의 폭로 역시 성공적인 공격이었다고 평가받았다. 또한 이러한 공격적 도전은 피카비아로 하여금 이미 중단된 스티글리츠의 잡지 『291』을 대신하여 『391』이라는 자신의 다다 운동 잡지를 발행하게 하는 자극이 되기도 했다. 특히 이 잡지를 중심으로 진행된 뉴욕에서의 활동을 도표로 작품화한 것이 「다다 운동」(1919, 도판222)이다.

　　이 드로잉 작품은 오른쪽 아래에 당시 다다 운동을 이끌어 가는 미술적 에너지의 공급원이 『391』이라는 사실을 암시하고 있다. 이 작품의 아래위에는 전력을 공급하는 두 개의 건전지에 의해 작동되는 타임스위치 기계 장치가 있다. 각 건전지에는 세잔을 비롯하여 마티스, 브라크, 피카소, 칸딘스키 그리고 피카비아 자신 등 여러 미술가들의 이름뿐만 아니라 〈다다 운동〉이라는 표제어가 쓰여 있다. 그 옆에 있는 타임스위치에는 아르프, 스티글리츠, 차라, 장코 그리고 뒤샹 같은 다다이스트의 이름이 마치 시계의 자판처럼 배열되어 있다. 이 드로잉은 앞으로 어느 순간에 타임스위치가 에너지를 방출하여 그것을 391이라고 적혀 있는 곳으로 흘려 내려보낼 것임을 암시하고 있다.[293]

　　이 작품은 391이라고 쓰인 오른쪽 아래의 타임스위치가 보여 주듯이 잡지 『391』이 앞으로 뉴욕과 파리 사람들에게 다다

292　노버트 린튼, 『20세기의 미술』, 윤난지 옮김(서울: 예경, 2003), 132면.
293　디트마 엘거, 『다다이즘』, 김금미 옮김(서울: 마로니에북스, 2008), 92면.

이즘을 알리는 자명종과 같은 역할을 하게 될 것임을 시사하고 있다. 실제로 이 드로잉이 예고한 대로 다다 운동은 1919년 파리로 옮겨 가 경종을 울리기 시작했다. 파리의 다다 운동이 시작된 것이다.

5) 파리의 다다이즘

파리의 다다 운동은 제1차 세계 대전의 종전과 더불어 시작된 것이나 다름없다. 젊은 예술가들이 전쟁터에 동원되었거나 전쟁을 피해 해외로 도피했기 때문이다. 프랑스에서도 제1차 세계 대전은 대부분의 국민들에게 놀라운 충격으로 다가왔다. 전쟁 동원령에 대해 사람들은 적극적으로 호응하지 않았다. 프랑스인들은 자신들이 정당한 이유가 없는 공격의 희생자라고 생각했다.

그러면서도 독일의 군국주의에 대항하여 프랑스 문명을 지켜내야 한다고 믿었다. 〈자유의 땅인 조국이 위험하다〉는 대통령 푸앵카레의 호소에 대부분의 프랑스인들은 설득되었다. 전쟁에 반대하는 이들은 애국적 열정에 저항하는 것이 불가능하다고 여긴 나머지 조국을 등지기 시작했다. 1916년 베르됭Verdun 전투에서의 참패를 비롯하여 처참한 패배들에도 불구하고 프랑스는 결국 전쟁에서 승리했다. 그러나 프랑스가 받은 피해는 어느 나라보다도 컸다. 1918년 11월 11일 휴전이 선언될 때까지 거의 8백만 명의 남성이 동원되었고, 그들 가운데 16퍼센트인 132만 2천 명이 전사했다.[294] 살아남은 이들에게도 전쟁의 상처는 심각했다. 국가의 재정이 파탄났을 뿐만 아니라 적어도 3백만 명 가까운 사람들이 불구가 되었다. 이처럼 전쟁은 프랑스인의 비극으로 막을 내렸다.

전쟁이 끝나자 1918년 시인인 루이 아라공을 비롯하여 앙

294 로저 프라이스, 『프랑스사』, 김경근·서이자 옮김(서울: 개마고원, 2001), 285면.

드레 브르통, 필리프 수포 등이 취리히에서 파리로 돌아왔다. 이 듬해에 브르통은 동갑내기 친구 트리스탕 차라에게 〈이곳 생활은 더 활기차졌기 때문에 자네는 아주 적절한 시기에 오는 것일세〉라 고 편지에 적어 파리로 올 것을 권했고, 차라 역시 취리히의 다다 운동을 접고 그곳에 왔다. 그해에는 파리 출신의 프랑시스 피카비 아와 마르셀 뒤샹이 뉴욕에서 돌아왔고, 이듬해(1920)에 한스 아 르프도 쾰른에서 파리로 왔다. 포탄을 통해 전쟁의 혐오감을 풍자 하는 「중국 나이팅게일」(1920, 도판223)을 제작하는 등 전후에도 쾰른에 남아 독일의 다다 운동을 마지막으로 이끌던 막스 에른스 트조차 1922년에는 마침내 파리로 옮겨 왔다. 파리는 1916년 후 고 발이 취리히에서 캉디드를 상징하는 그룹으로 시작하며 다다 의 기세를 올렸던 때 이상으로 전성기를 맞이하게 된 것이다.

프랑스의 다다를 주도한 사람은 브르통과 차라였다. 차라 는 1919년 3월 파리에 도착한 지 엿새만에 브르통이 수포와 함께 창간한 잡지 『문학Littérature』이 주최한 행사에서 다다이즘의 탄생 을 선포했다. 하지만 파리의 다다 운동은 카바레 볼테르에서 요란 스런 퍼포먼스나 공연을 위주로 했던 취리히의 그것과는 달랐다. 파리의 다다이스트들은 『문학』처럼 자신의 글이나 동료들의 글을 싣기 위한 잡지를 발간하기에 열을 올렸다. 미국에서 온 피카비아 도 대서양 건너에 자신의 메시지를 전하기 위해 1916년 바르셀로 나에서 기획한 아방가르드 잡지 『391』을 뉴욕에서 발행한 뒤, 이 곳에서도 계속 발간하면서 동시에 『다다』 시리즈 6호도 간행했다.

훗날 한스 리히터도 〈『391』과 더불어 우리의 잇단 활동 이 다각도로 퍼져 나갔다. 그 잡지는 취리히에 있는, 우리에게 마 치 거울과 같은 것이었는데, 우리가 추구하고 있던 미술의 획기적 인 변화가 가히 어느 정도였는지를 반영하고 있었다. 뉴욕 사람들 도 우리처럼 느끼고 사고했다. 어쩌면 우리가 알고 있는 것보다 더

더욱 그러했을지도. 그러므로 전제 조건이 없는 이 새로운 시도는 일반적인 것이었다〉고 하며 피카비아의 잡지와 그의 풍자적, 반예술적 기계 그림들이 다다의 국제화에 기여했음을 회고했다. 『391』은 1905년에 뉴욕 5번가 291번지에 〈291 포토 갤러리〉를 연 20세기 사진 예술의 아버지 앨프리드 스티글리츠가 1915년 그 갤러리의 주소를 이름으로 하여 발행해 온 다다 평론지 『291』이 중단되자, 피카비아가 이듬해에 이를 계승하기 위해 시인이자 현대 미술 작품 수집가인 월터 아런스버그Walter Arensberg와 함께 발간한 정기 간행물이다.

1920년 1월 19일 취리히에서 마지막으로 〈다다여, 전진하라〉고 외치던 트리스탕 차라마저 파리에 도착했다. 그때까지 피카비아와 그의 동료들이 준비해 온 파리의 다다 운동은 즉시 차라에게 그 대표권이 넘어갔다. 차라는 단시일 내에 취리히에서와 같이 과격한 퍼포먼스를 펼치며 퍼포먼스의 경험이 거의 없었던 대중의 관심을 집중시키며 활동을 개시했다. 그는 파리에 도착한 지불과 보름만인 2월 5일 『다다 회보Bulletin Dada』(도판224)를 통해 〈살롱-데쟁드팡당Salon des Indépendants〉의 프로그램을 알리며 대중의 주목을 집중시켰다. 거기에는 찰리 채플린Charlie Chaplin이 참석할 것이라는 소문이 나돌 정도였다.[295] 또한 3월에 발행된 『문학』 13호도 23개의 다다이스트들의 선언문을 공개하며 다다를 옹호하고 나섰다. 앙드레 브르통도 3월 27일 〈작품 극장〉의 청중 앞에서 〈인생을 의미 있게 하는 다다를 위해 봉기하라〉고 외치는 (『다다』 7호에 실렸던) 피카비아의 공격적인 글인 「야만적인 선언Manifeste cannibale」을 낭독하며 다음과 같은 결론으로 끝맺었다.

다다만이 냄새가 나지 않는다. 그것은 아무것도, 아무것도

295 매슈 게일, 앞의 책, 183면.

아니다.

그것은 당신의 희망처럼 아무것도 아니다.

당신의 낙원처럼 아무것도 아니다.

당신의 우상처럼 아무것도 아니다.

당신의 정치가들처럼 아무것도 아니다.

당신의 영웅들처럼 아무것도 아니다.

당신의 화가들처럼 아무것도 아니다.

야유해라, 소리쳐라, 실망해라, 그러면 어떤가? 나는 아직
도 당신에게,

당신은 반쯤 제정신이 있다고 말할 것이다. 3개월 내에 나
의 친구들과

나는 당신에게 단 몇 프랑에 우리의 그림을 팔 것이다.[296]

하지만 그즈음 갤러리 〈오 상 파레유Au Sans Pareil〉(최고의 장
소)에서 열렸던 피카비아의 전시는 「야만적인 선언」이 제시한 예
언적인 결론에 부응하는 데 실패했다. 1920년 말까지 파리의 다다
운동은 잠시 중단되었다. 차라와 피카비아를 중심으로 한 그룹과
브르통의 『문학』을 중심으로 한 그룹 사이에 간극이 드러나기 시
작한 것이다. 전자의 허무주의적 입장에 대해 보다 건설적인 프로
그램을 마련하려는 후자들의 결심 때문이었다. 〈다다를 인식하라.
11월의 반反다다이즘은 자기 절도 강박증self-kleptomania과 같은 질
병이다. 인간의 정상 상태가 다다이다〉라고 주장하는 차라의 〈연
약한 사랑과 쓰라린 사랑에 관한 다다 선언〉도 별다른 효과가 없
었다.

1921년 1월 21일 마리네티가 출범시킨 촉각주의에 대항하
여 〈새해는 다다가 모든 것을 뒤흔든다〉는 선언문으로 시작했지

296 매슈 게일, 앞의 책, 185면, 재인용.

만 실제의 상황은 그렇지 않았다. 5월 2일 〈오 상 파레유〉에서 막스 에른스트의 전시회가 열렸고 브르통의 그룹은 또 다른 예술로의 가능성을 제시했다고 하여 그를 받아들임으로써 피카비아를 자극하며 그와 더욱 거리를 두었다. 피카비아는 『코모에디아 *Comoedia*』 5월 11일자에 〈피카비아는 다다이스트들과 헤어진다〉는 기사대로 파리 다다와 결별해야 하는 순간에 직면하게 되었다. 그는 앓고 있는 눈병에 못지 않게 다다에 대해서도 회의와 환멸에 더욱 사로잡혔다.

결국 그는 6월 몽테뉴 갤러리에서 열린 〈다다전〉에도 참여를 포기하며 브르통뿐만 아니라 차라와도 관계를 끊어 버렸다. 오랜 동안 눈병에 시달려 온 그는 그해 가을의 〈살롱 도톤〉전에 환멸을 분노로 대신하듯 봄에 앓던 눈병, 즉 시력 대상 포진의 치료제인 카코딜산염cacodylate을 제목으로 그린 「카코딜산염의 눈」(1921, 도판225)을 출품했다. 카코딜은 본래 악취를 풍기는 유상油狀 물질로 공기와 접촉하면 불꽃을 일으킨다. 그것은 마치 당시 그가 환멸스럽게 느끼는 다다와 같은 것이었다. 그는 그림의 아래 부분에다 오직 빨갛게 병든 자신의 눈l'oeil 하나만을 그려 넣었고, 나머지 공간을 악취를 풍기는 친구들의 서명signe이나 경구 등으로 가득 채웠다.

이 그림은 그가 자신의 방을 찾아오는 사람들에게 커다란 캔버스 위에 서명하거나 무엇이든 원하는 글을 써넣도록 요청하여 만들어진 것이다. 마침내 50여 개의 서로 다른 서명, 말장난, 낙서, 경구들로 캔버스가 꽉 채워지자 그 위에 정신없이 바라보는 관람자들을 조롱하거나 경고하듯 빤히 바라보고 있는 자신의 눈 하나만을 그려 넣었다. 그는 이른바 〈회화의 해체〉를 외쳐 대기 위해서였다. 회화를 공격하고, 독창적 시각의 표현이라고 사칭하는 화

가들을 공격하기 위해서였다.[297]

이를 위해 피카비아가 특별히 주목한 것이 왜 눈이었을까? 그는 무엇 때문에 서명이나 낙서, 말장난이나 경구들에 포위 당한 자신의 눈 하나만을 그린 것일까? 그것은 무엇보다도 그가 눈(창문)으로 자신의 마음과 영혼을 관람자들(세상)에게 전하려 했기 때문이고, 자신의 마음의 눈으로 세상을 새롭게 바라보려 했기 때문이다. 프랑스의 철학자 메를로퐁티가 『눈과 마음*L'oeil et l'esprit*』(1964)에서 〈눈은 도구는 도구이되 스스로 움직이는 도구요, 수단은 수단이되 자기의 목표를 스스로 세우는 수단이다. 눈은 세계와 부딪친 후 받았던 충격 바로 그것이요, 바로 그 충격을 손이 지나간 자국을 통해 보이는 세계로 복원한다. …… 순수 회화든 아니든, 구상 회화든 아니든, 회화가 찬양하는 수수께끼는 가시성의 수수께끼뿐이었다〉[298]고 주장하는 까닭도 마찬가지이다. 나아가 그는 눈이 〈영혼의 창문-fenêtre de l'âme〉임을 강조한다. 화가의 모든 그림은 눈으로부터 와서 눈으로 향하게 함으로써 눈이 〈영혼의 창문〉임을 이해해야 한다는 것이다.

눈을 통해 응시하는 우리 앞에
우주의 아름다움이 드러난다.
눈은 얼마나 탁월한 것인지,
눈을 잃고 살아야 한다면
모든 자연의 작품들을 맛보기를 포기하는 셈이 된다.
자연을 눈으로 봄으로써
영혼은 몸이라는 감옥 안에 있는 것에 만족한다.
눈은 영혼에게

297 토니 고드프리, 『개념미술』, 전혜숙 옮김(파주: 한길아트, 1998), 39면.

298 Maurice Merleau-Ponty, *L'oeil et l'esprit*(Paris : Gallimard, 1964), p. 26.

창조의 무한한 다양성을 표상한다.[299]

또한 피카비아는 「카코딜산염의 눈」에서 서명의 이유와 의미를 되묻고 있다. 본래 서명은 화가와 작품 간의 정합성cohérence을 담보하기 위해 공인받고 싶어 하는 비표秘標이자 서명 편집증을 공유한 이들 사이의 묵시적 서약이다. 또한 그의 그림에 나타난 서명들은 화가가 타자를 의식하여 자기를 규약화하려는 일종의 코드code이기도 하다. 하지만 그것은 그의 그림을 가득 메운 시니피앙들에 불과할 뿐 작품의 가치와는 무관하다.

그것들은 단지 타자로 하여금 식별하기 쉽게 하기 위한 분류 기호에 지나지 않는다. 그러므로 모든 고유 명사가 그렇듯이 서명은 쓰이는 순간 화가를 떠나 전적으로 타자를 위한 것이 되고, 타자의 것이 된다. 그럼에도 당시의 그것들은 카코딜처럼 악취를 풍기기도 하고, 공기와 만나면 불꽃을 일으키기도 했다. 피카비아가 서명이나 낙서들로 포위되어 있는 자신의 눈과 마음을 폭로하려 했던 까닭도 거기에 있다. 그는 봄에 앓던 눈병의 의미에 대하여 스스로 반문하며 그것을 새로운 가능성을 발견하려는 회심回心의 진통으로 간주했다. 그에게 다다를 의심하는 파리의 분위기는 악취를 풍기는 눈병과 같은 것이었다. 1922년 피카비아는 차라와 회복할 수 없는 상태까지 갔다.

이제 브르통을 중심으로 한 새로운 세력이 다다의 지도적 위치를 차지했다. 더구나 2월에 브르통은 다다가 보다 긍정적인 방향으로 나아가야 한다는 명분을 내세워 〈파리 대회〉를 개최하려 함으로써 분열을 더욱 촉진시켰다. 차라는 그 모임이 실제로는 반反다다를 전제하고 있다고 하여 브르통에게 반발했고, 이러한 불화는 『코모에디아』를 통해 그와의 논쟁으로까지 이어졌다. 브

299 Ibid., p. 82.

르통은 그 논쟁에서 차라를 가리켜 〈취리히로부터 수입한 운동의 주동자〉라고 비난했다. 그는 파리 대회가 열리지 못하자 『문학』 4월 호를 통해 〈모든 것으로부터 떠나라〉는 다음과 같은 극단적인 경고의 글을 차라에게 보냈다. 〈모든 것으로부터 떠나라. 다다를 떠나라. 당신의 아내를 떠나라. 당신의 애인을 떠나라. 당신의 희망과 두려움에서 떠나라. 당신의 아이들을 숲 속에 버려라. 그림자의 실체를 떠나라. 당신의 편안한 삶을 떠나라. 미래를 위한 것을 버려라. 그러한 길 위에서부터 출발하라.〉[300]

결국 차라와 엘뤼아르 부부는 1922년 가을 오스트리아의 티롤로 돌아가 아르프, 에른스트 등과 다시 뭉쳤다. 이로써 파리의 다다는 더 이상 명맥을 유지할 수 없게 되었다. 마지막 둥지였던 파리에서의 다다는 소멸되었다기보다 서로 다른 개체들로 분산된 것이다. 〈우리를 결속시키는 것은 무엇보다도 우리의 서로 다름이다〉라는 브르통의 주장처럼 파리의 다다는 그곳에 모인 다다이스트들 서로의 〈다름l'autre〉을 확인하기 위해 모인 그룹이나 마찬가지가 되었다. 그들은 결집을 위해 다름을 공유한 것이 아니라 별리別離를 위해 다름을 내세우고만 것이다.

파리의 다다이스트들은 다른 무리들(타자)과의 차별화를 위해 〈같음〉을 적대시했지만 이번에는 다름을 공유한 같은 무리들(자아) 간의 차별화를 위해, 그리고 자신들의 공유성을 파기하기 위해 〈다름〉을 적대시하고자 했다. 그 때문에 다다의 기운은 1957년 재스퍼 존스Jasper Johns, 로버트 라우센버그Robert Rauschenberg 등의 작품을 설명하기 위해 미국에서 네오다다Neo-Dada가 소생할 때까지 예술가들의 정신 속에 잠복되어 있을 수밖에 없었다.

300 매슈 게일, 『다다와 초현실주의』, 오진경 옮김(파주: 한길아트, 2001), 재인용.

6) 뒤샹의 대탈주

한편 뒤샹은 다다이즘을 적극적으로 표현하지는 않았지만 친구 피카비아와 합류하기 위해 1919년 〈다름의 현장〉인 파리로 돌아왔다. 그는 파리에서 15개의 레디메이드 작품을 만들면서 새것이 아닌 기성품으로 〈새것=다름〉의 선입관을 부정하려 했다. 특히 그는 기존의 회화 작품마저 레디메이드로 간주함으로써 말레비치보다 더 적극적으로 〈회화의 위기〉를 부채질할 뿐더러 〈회화의 해체〉까지 시도했다. 다름 아닌 레오나르도 다빈치Leonardo da Vinci의 「모나리자」를 그림 엽서 크기로 복제한 사진에 콧수염과 턱수염을 그려 넣은 도발적이고도 충격적인 작품 「L.H.O.O.Q.」(1919, 도판226)가 그것이었다.

그는 〈천재의 걸작〉으로 불리며 미술사에서 이미 권력화된 회화 작품을 비판함으로써 다다이스트들과 마찬가지로 회화의 정체성마저 신성시하려는 보수주의를 공격했다. 그는 걸작에 대한 일방적인 숭배를 경멸할 뿐만 아니라 성에 대한 엄격한 문화적 구별도 비판했다.[301] 성에 대한 경계를 분명하게 하지 않는다든지, 그 경계를 없애거나 무의미하게 함으로써 남근주의를 공격하고자 했다. 다시 말해, 남근 권력적 권력을 역이용하여 신성 파괴적 도발을 했는데, 그것은 「모나리자」를 레디메이드의 소재로 이용한다든지, 여성도 남성도 아닌 제3의 성, 즉 신에 의해서가 아니라 인간에 의해서 만들어진 낯선 성으로 회화戱畵하는 것이었다.

회화의 걸작에게 부여해 온 신성한 의미를 제로화하여 권위를 해체하고 예술가를 비신격화하는 그의 회화적 신성 파괴 의도는 작품의 제목들에서도 역력하게 나타난다. 우선 그는 「L.H.O.O.Q.」라는 제목을 의도적으로 동원하였는데 무엇보다

301 토니 고드프리, 『개념미술』, 전혜숙 옮김(파주: 한길아트, 1998), 35면.

도 모나리자의 정숙함과 숭고함 대신 천박함과 상스러움을 연상시키려 한 제목이었다. 「L.H.O.O.Q.」를 프랑스어로 빠르게 연독하면 〈그녀는 엉덩이가 달아올랐다〉나 〈그녀는 (성적으로) 화끈하다Elle a chaud au cul〉와 같은 에로틱한 의미로 들리기 때문이다. 이처럼 그의 에로티시즘은 희대의 걸작을 조롱하고 희생시킴으로써 미술의 본질은 물론 미술사에 대한 이의 제기를 서슴치 않았다.

심지어 이듬해 작품 「에로즈 셀라비로서의 마르셀 뒤샹」(1920~1921)에서 여자로 분장한 자화상을 선보였다. 여기서도 그는 트랜스젠더로 꾸민 자신을 〈에로즈 셀라비Rrose Sélavy〉라고 명명함으로써 자신의 에로티시즘을 우회적으로 강조했다. 그 제목역시 프랑스어로 발음하면 〈Eros, c'est la vie〉, 즉 〈사랑, 그게 인생이야〉로 들릴 수 있다. 1966년의 한 인터뷰에서 뒤샹은 〈나는 에로티시즘을 아주 확실히 믿는다. 왜냐하면 그것이야말로 진정으로 온 세상에서 매우 보편적인 것, 모든 사람이 이해하는 것이기 때문이다〉[302]라고 고백함으로써 「L.H.O.O.Q.」나 〈에로즈 셀라비〉에서와 같은 에로티시즘을 확인시켜 준 바 있다.

그러나 다다이스트들과는 달리 당시의 화가들 가운데 뒤샹만큼 내적 모순과 갈등을 겪고 있었던 화가도 드물다. 그는 한편으로 레디메이드와 에로티시즘을 통해 신성 파괴적이고 성상 파괴적 도발에 주저하지 않았지만, 다른 한편에서는 거장들의 미술사적 전통 안에 자신이 편입되기를 내심으로 바라고 있었다. 이를테면 자신의 진정한 대표작으로 인정받기를 원했던 마지막 회화 작품인 「그녀의 독신자들에 의해 발가벗겨진 신부, 조차도La mariée mise à nu par ses célibataires, même」(1915~1923, 도판227)가 보티첼리Sandro Botticelli의 「비너스의 탄생」(1484)이나 티치아노Tiziano Vecellio의 「성처녀의 몽소승천」(1516~1518)처럼, 성상의 전통에 속하는

302 디트마 엘거, 앞의 책, 84면, 재인용.

작품으로 간주되길 바랐다. 뒤샹이 〈독신자들은 신부의 건축적 배경 역할을 하며, 신부는 일종의 신격화된 처녀성을 의미한다〉[303] 고 주장한 까닭도 거기에 있다.

일명 〈큰 유리The Large Glass〉로 불리는 이 작품은 제작의 동기나 배경, 주제의 의미, 기법이나 양식, 예후적 의미 등에서 귀속되어 온 조형적 의미 작용-signification의 영토에서 밖으로 대탈주한 것이었다. 탈주fuite는 권력에 의한 전체화로부터의 도주와 투쟁, 나아가 그것으로부터의 해방이라는 개방적 삶에 대한 이미지 묘사이자 푸코가 말하는 〈밖으로의 사고〉에 대한 사고 실험이다. 따라서 탈주나 도주는 권력의 질서화에 대한 투쟁 전략이다. 그것은 질서로부터 빠져나오는 구멍을 만들어 낸다는 의미에서 투쟁이다. 그것은 결코 도피가 아닌, 출발이자 탈속령화, 즉 새로운 세계의 발견인 것이다.

또한 탈주는 의식을 무의식 속에 누출시킨다fuir는 의미이기도 하다. 탈주는 일상의 전前의식의 차원을 비일상적인 무의식의 차원에 누출시켜 일상을 비일상적으로 일어나게 하려는 시도이다.[304] 이를테면 뒤샹이 〈큰 유리〉에서 보여 준 비일상적 시도가 그것이다. 그것은 신부와 성에 대한 의미 작용을 무의식에 누출시켜 성적 욕망에 대한 꿈, 갈망, 충동적 에너지 등을 상징하려는 탈주의 시도였다. 이를 위해 그는 옛날부터 비전秘傳으로 내려오는 연금술의 의식 — 기초 물질을 영혼으로 승화시키려는 연금술의 정제 과정 — 에서 얻은 영감을 오랜 기간 계획하여 커다란 유리판 위에 상징적으로 표현하고자 했다. 즉, 연금술적 정제 과정처럼 결혼식 날 밤 몸을 순화시키고 혼란된 마음을 정화시키는 정신적 고양을 위해 총각들이 신부의 옷을 벗기는 의식이 그것이다.

303 노버트 린튼, 『20세기의 미술』, 윤난지 옮김(서울: 예경, 2003), 134면.
304 이광래, 『해체주의와 그 이후』(파주: 열린책들, 2007), 211면.

뒤샹은 〈큰 유리〉에서 그 의식의 실패를 표현하고 있다. 신부와 총각들은 만나지 못한 채 떨어져 있다. 그림에서 분리되어 있는 두 장의 유리판이 그것이다. 그러한 연금술만큼이나 은밀한 비전의 성 의식으로부터 탈주하려는 페이소스pathos 哀傷感가 뒤샹 자신의 무의식에 소리 없이 누출되어 있었다. 그것은 모든 것에 대한 회의적 의심, 나아가 일체의 행위에 대한 가치 개입적인 판단 유보epoche와 그가 평생 지켜 온 무관심이라는 생활 철학이 무의식 중에 그의 조형적 의미 작용을 지배하고 있었던 것이다.

〈큰 유리〉를 감싸고 있는 이와 같은 회의주의는 그가 1915년 미국으로 떠날 때까지 거의 2년간 사서로 일했던 국립 고문서 학교의 생트주느비에브 도서관에서 읽은 고대 철학자 피론Pyrrhon의 회의주의에서 얻은 것이다. 소크라테스Socrates, 유클리드Euclid, 아낙사고라스Anaxagoras의 제자로서 알렉산드로스 대왕의 인도 원정길에 수행했던 회의주의 철학자이자 화가였던 피론은 어떤 기록도 남기지 않았다. 그 때문에 뒤샹은 피론의 제자 티몬Timon[305]의 저서들을 통해서 피론의 다음과 같은 회의주의 사상을 접하게 되었다. 즉, 〈사물들은 모두 서로 차이가 없고, 또한 불확실하며 구분할 수 없다. 우리의 감각 작용이나 판단은 참과 거짓을 알려 주지 않는다. 그래서 우리는 감각이나 이성을 믿어서는 안 되고 이쪽이나 저쪽, 어느 한쪽으로 치우치지 않고 냉정하게, 어느 것도 부정할 필요도 긍정할 필요도 없다〉[306]는 것이다.

한편 1923년에 이르러서야 완성한 그 작품을 위해 사전(1911~1915)에 매우 치밀하게 계획하며 기록한 노트인 『녹색 상자La Boîte verte』(1934)에서 보면 뒤샹은 도서관 사서 시절에 당시

305 티몬Timon(B.C. 320~230)은 『조소시』와 『감각론』 등에서 인간의 감성과 오성도 믿을 만한 것이 되지 못하므로 이성적 편견에서 벗어나 판단 중지에서 생기는 아타락시아(부동심)에 이를 필요가 있다고 역설했다.

306 Victor Brochard, Les sceptiques grecs(Paris: Vrin, 1959), p. 54.

새롭게 제기된 이론 물리학자 앙리 푸앵카레의 규약주의적 물리학과 수리 철학 — 기하학에서 본질적으로 참인 체계란 있을 수 없다. 그 체계들은 상대적일 뿐이다[307] — 을 비롯하여, 베른하르트 리만과 니콜라이 로바쳅스키Nikolai Lobachevsky의 비유클리드 기하학에도 입문했다는 것을 알 수 있었다. 아인슈타인의 상대성 이론이나 푸앵카레의 양자 역학, 또는 유클리드의 공간 개념을 부정하는 리만 공간의 곡률 이론이나 칸트의 선천적 공간 인식을 부정하는 로바쳅스키의 신기하학 등은 뉴턴의 물리학과 유클리드의 기하학에 대한 의심과 회의, 나아가 새로운 의미 부여를 위한 그것의 부정으로부터 대탈주를 감행하는 것이나 다름없었다.

　　뒤샹의 욕망은 이러한 4차원의 초공간 개념에 대한 현대 물리학과 비유클리드 기하학이 제기한 도전을 두 장의 큰 유리 위에다 자신의 상상력을 빌어 상징적으로 부각시켰다. 다시 말해 그의 계획은 〈우리는 초공간의 존재를 인식하고 연구할 수는 있지만 어떤 식으로도 재현해 낼 수 없다〉는 푸앵카레의 주장에 대해 서조차도 도전하는 것이었다. 뒤샹의 친구인 로베르트 르벨Robert Lebel에 의하면 〈뒤샹은 언제나처럼 대단히 간단한 관찰에서 출발한다. 3차원의 오브제는 두 개의 차원을 가진 그림자 하나를 투영한다. 그는 이런 사실에서부터 3차원의 오브제는 다른 4차원 오브제의 그림자라는 결론을 도출해 낸다. 그는 이런 생각을 가지고, 눈에 보이지 않는 형태를 상상해서 투영하는 식으로 《신부》를 도형처럼 제작했다〉는 것이다.[308]

　　더구나 뒤샹의 4차원에 관한 열정은 관람자로 하여금 그의 에로티시즘에 누출되어 성 의식에 관한 꿈을 주제로 하는 〈큰 유리〉에 대한 해석을 자주 혼란에 빠지게 한다. 특히 〈나는 음경이

307　이광래, 『프랑스 철학사』(서울: 문예출판사, 1996), 388~391면.

308　Robert Lebel, *Sur Marcel Duchamp*(Milan, 1996), p. 27.

질 안에 잡혀 있다는 식으로 생각하면서 사물을 파악하고 싶다〉는 뒤샹의 성욕(리비도)에 대한 강박증과 잠재의식이 4차원적 무의식에 응축되어 난해한 꿈으로 현현되었기 때문이다. 이를테면 〈1912년, 술집에서 너무나 많은 맥주를 빨아들이고 나서 집으로 돌아온 그날 밤, 「신부」를 그렸던 호텔 방에서 꿈을 꾸었다네. 신부가 신성갑충 같은 거대한 곤충으로 변해 자신의 날개를 잔인하게 상처 내는 꿈을〉[309]이라고 르벨에게 털어놓은 자신의 꿈에 관한 (응축되고 대체된 이미지들의) 연상 내용들이 그것이다.

프로이트의 꿈의 해석에 따르면 꿈의 요소에 대한 연상들은 꿈을 꾼 사람의 콤플렉스에 의해 결정되므로, 이들 연상에 의해 그의 콤플렉스도 찾아낼 수 있다. 이렇듯 연금술에서 영혼의 정화를 위해 여러 명의 총각들에 의해 발가벗겨지는 신부의 성적 콤플렉스는 파리에서 발행되는 예술 잡지 『코모에디아Comoedia』의 발행인인 가스통 드 파블로프스키Gaston de Pawlowski를 추종해 온 뒤샹으로 하여금 날개를 자해하는 신성갑충으로 대체 연상하게 했을 것이다.

이때 콤플렉스의 유도체로 (잘 모르는 원천에서 유도된) 〈자극어〉가 꿈의 요소에 결부되어 연상 작용을 일으킨다는 프로이트의 주장에 따른다면, 뒤샹의 콤플렉스를 이끈 유도체로서 자극어가 과연 무엇이었까? 그것은 아마도 겉으로 드러나지 않은 강렬한 성적 욕망인 〈리비도libido〉였고, 연금술의 비전이 상징하는 영혼의 정화로 인해 신부의 순결을 범하지 못한 아쉬움을 의미하는 신성 파괴적 에로티시즘의 후렴이나 여운과도 같은 〈조차도même〉이었을 수 있다.

더구나 꿈은 시각상으로 구성되는 것이므로 꿈꾼 것을 그릴 수는 있지만 말로 표현할 수는 없다는 프로이트의 주장대로,

309 베르나르 마르카데, 『마르셀 뒤샹』, 김계영 외 옮김(서울: 을유문화사, 2007), 89면, 재인용.

뒤샹의 무의식을 지배해 온 초공간인 4차원에서 일어나는 성적 이미지들의 응축condensation과 대체displacement의 요소들은 〈큰 유리〉에서 꿈을 대상 표상代償表象하는 공간이 되어 현현되고 있는 듯하다. 이 작품에서 뒤샹은 재현의 전통적 코드를 피해 가면서 성기와 성적 본능을 순화시키려고 시도하고 있다. 그것도 그는 파블로프스키의 『4차원 세계로의 여행Voyage au pays de la quatrième dimension』에 나오는 묘사에서의 결정적인 영향을 느낄 수 있으므로 이 작품을 처음 대했을 때 관람자들은 다다의 작품들보다 더 기발하고 재기 발랄함을 느낄뿐더러 놀랍고 어리둥절하다고 생각했다.

　　〈큰 유리〉는 말 그대로 우연에 의해 결정된 특성을 전달하기 위해 캔버스 대신 큰 유리를 사용하였다. 그것도 두 개의 불침투성 투명 유리판 사이에 물감 칠한 부분을 봉합시켜 그림의 영속성을 유지하고자 했다. 상하 2면화로 된 이 그림에서 윗면에 있는 신부는 누이나 왕비, 신부 등의 여성을 그린 자신의 드로잉이나 유화에서 추출한 것이다. 신부 옆에서 피어나오는 구름 속에는 사각형과 유사한 모양으로 된 세 개의 통풍 실린더가 있다. 이것은 1914년에 그물 모양의 사각형 커튼이 통풍구에서 움직이는 모양을 사진으로 세 번 찍은 것을 그린 것이다. 구름의 오른쪽과 아래쪽에 있는 구멍들은 유리 한 장만을 뚫고 있는데, 이것은 물감을 묻힌 성냥개비들을 장난감 대포로 쏘아 생긴 자국들을 뚫은 것이다.[310]

　　뒤샹의 작업 노트인 『녹색 상자』에서 밝혔듯이 독신자들은 구조상 신부의 받침대가 되어야 하기 때문에 아래쪽에 배치한다. 그것은 신부가 순결의 극치를 이루고 있음을 의미하는 것이다. 독신자들이 있는 아래쪽을 보면 일부는 새로 고안되고 일부는 기존의 형태를 복사한 기계들이 그려져 있다. 그 기계들은 모두 회전

310　노버트 린튼, 앞의 책, 133면.

하는 것으로, 움직임을 받아서 전달하는 수동적인 물레방아와 능동적인 초콜릿 분쇄기(독신자는 자신의 초콜릿을 빻아서 가루로 만든다는 프랑스 속담이 있다)로 되어 있다. 이 기계에는 회전하는 다른 형태들도 부착되어 있다. 왼쪽에는 아홉 개의 능금산 주형이 표준 정지 장치에 의해 위치가 결정된 독신자들(사제, 소년, 경찰관, 헌병 등)의 유니폼이 부착되어 있고, 중간에는 원뿔 모양의 여과기가 달려 있다. 여과기의 얼룩은 물감이 아니라 뉴욕의 먼지를 상징한다. 오른쪽에는 안과에서 사용하는 검안표의 형태도 보인다. 이러한 형상들이 그려진 독신자들의 환경은 일상의 단면인 것처럼 보인다. 『녹색 상자』에서 보면 이 그림은 독신자들이 유발하는 전기로 옷 벗기기(불 붙이기, 방화와 같은 옷 벗기기)에서부터 신부의 〈운동적 성숙〉에 이르기까지, 아래쪽과 위쪽의 모티브에서 기계적 부분과 에로틱한 부분이 결합된 암시가 분명하게 드러난다. 이를테면 독신자들 쪽을 보면 성모와도 같은 신부가 독신자들의 조급한 구애를 거부한다는 것을 표현하기 위한 욕망 기계로서의 〈모터-욕망〉 내연 기관(초콜릿 분쇄기)이 보인다. 그러나 신부 쪽을 보면 그녀의 수줍은 힘이 자신의 욕망의 끝에 다다른 성처녀가 자위하는 데 사용한 듯한 매우 힘없는 실린더들이 놓여 있다.[311]

이상에서 보듯이 현대판 성모 승천의 상징화로 여겨지길 기대하고 그린 뒤샹의 〈큰 유리〉는 기계상機械狀 춘화에 비유되는 피카비아의 「사랑의 퍼레이드」(도판219)를 비롯한 그즈음을 풍미하던 뉴욕의 에로틱한 기계 미학이 유럽의 신과학주의를 토대하여 에로티시즘의 절정에 이르렀음을 대변한다. 니체의 주장대로 어느 때보다도 니힐리즘의 정서가 지배하던 당시에 프로이트는 무의식의 정신 현상을 설명하기 위해 리비도의 가족 관계에만

311 베르나르 마르카데, 앞의 책, 99면 참조.

너무 집착한 나머지 욕망하는 기계 장치들에 대해서는 그것의 에로티시즘을 미처 눈치 채지 못했다. 하지만 산업화가 빠르게 진행될수록 디오니소스적인 반예술 정신을 강조해 온 피카비아를 비롯한 여러 화가들의 조형 욕망은 프로이트보다는 밖으로 열려 있었다. 그들은 무엇보다도 원형의 회전 운동을 계속하려는 실린더, 피스톤, 분말기 등 욕망하는 기계로서 내연 기관의 기계 작동에서 성기와 성행위를 연상하는 기계주의적 에로티시즘에 유혹을 강렬하게 느껴 왔던 것이다.

　뒤샹도 이를 확인시켜 주듯 1953년의 한 인터뷰에서 〈내 삶에서는 원과 회전이 언제나 중요성을 갖는다. 이러한 자기 충족은 일종의 나르시시즘이고, 일종의 자위 같은 것이다. 기계가 돌아가면 내가 언제나 매혹적이라고 생각하는 기적과도 같은 절차에 의해서 초콜릿이 만들어진다〉[312]고 고백한 바 있다.

312　F. Roberts, Entretien avec M. D.(1953), *Art News*, Vol. 67(New York: 1968).

2. 초현실주의와 욕망 이탈

다다이즘에서 초현실주의로의 전향은 욕망의 진화 현상이다. 본래 생물의 진화는 유전적 소질의 돌연한 변이에 의한 자연 선택적 현상이지만, 후천적 획득 형질에 의한 창조적 돌연변이 현상이기도 하다. 이처럼 돌연변이는 진화의 필요충분조건이다. 〈자연 발생적 진화〉를 가능케 하는 돌연변이는 일반적으로 네덜란드의 식물 유전학자 휘호 더프리스Hugo de Vries가 발견한 달맞이꽃이나 미국의 동물학자 토머스 모건Thomas Hunt Morgan이 발견한 초파리에서 보듯이 자연 발생적, 즉 유전 물질의 복제 과정에서 우연히 발생한다.

하지만 진화는 뛰어난 과학자나 예술가, 또는 운동선수의 등장에서 보듯이 끊임없는 노력과 훈련을 통해 후천적으로 획득하고 연마한 소질들(직관, 통찰력, 기술)을 통해 비약적으로 일어나기도 한다. 과학사가 토머스 쿤이 파악하는 과학의 〈혁명적 진보〉가 그러했고, 베르그송이 주장하는 생명의 〈창조적 진화〉가 그러했다.

그러면 초현실주의를 출현시킨 〈유전적 변이〉의 소질은 무엇이었고, 초현실적 욕망이 경험적으로 획득한 〈창조적 변이〉의 요소들은 어떤 것이었을까? 예술가들의 탈주 욕망으로 실현된 초현실주의에서는 내재적(유전적) 변이에 의한 자연 발생적 진화와 더불어 획득 형질에 의한 창조적 진화도 아울러 일어났다. 자연 발생적 진화는 적자생존의 결과이다. 이를테면 1922년부터 1923년 사이에 파리에서 화가(피카비아와 차라)와 문인들(브르

통, 아라공, 수포) 간에 진행된 다다이즘의 정체성과 지향성에 관한 논쟁 과정에서 브르통을 비롯한 문인들이 주도권을 쟁취한 경우가 그러하다. 결국 그로 인해 다다이즘은 단명한 채 막을 내리게 되었고, 브르통을 비롯한 문인들은 욕망의 가로지르기에 성공하였다. 그들은 적자생존survival of the fittest한 것이다.

1920년, 이성에 의한 일체의 통제 없이, 또한 어떤 미학적, 윤리적인 선입견도 없이 자신의 생각을 자동적으로 묘사하는 〈자동 기술법automatisme〉을 발견한 앙드레 브르통은 이듬해에 비엔나에서 잠재의식과 꿈을 연관지어 해석한 프로이트를 만난 이후 혁명적 대변인을 자처해 온 다다이스트들과 의도적으로 생각을 달리하기 시작했다. 프로이트가 새롭게 제기한 〈자유 연상법freie Assoziation〉이라는 정신 분석 방법이 그에게 회심의 단서가 되었던 것이다. 브르통은 프로이트가 발견한 인격의 제2영역으로써의 무의식(의 구조를 중심으로 하는 심층 심리학)에 주목하면서 정신 현상에 대한 생각도 〈의식에서 무의식으로〉 점차 옮겨 가기 시작했다.

브르통은 니체의 디오니소스를 전형으로 하는 다다의 에토스가 지나치게 허무주의적이라는 사실을 깨닫고 삶에 대해 보다 긍정적인 존재 이유raison d'être를 다시 발견해야 할 필요를 느꼈다. 무의식에 내재된 순수한 창조적 에너지 속에서 그 가능성을 발견할 수 있다고 생각했기 때문이다. 마침내 1924년 브르통은 다다이즘을 토대로 한 자신의 새로운 통찰을 반영한 〈첫 번째 초현실주의 선언〉을 발표했다.[313]

〈초현실주의surréalisme〉라는 용어는 1918년 시인 아폴리네르의 부조리극 『테레지아의 유방Les Mamelles de Tirésias』의 부제인 〈초현실주의의 테마〉에서 유래했다. 이 희곡은 시작과 함께 스스로 유방을 떼어 내 여성성을 잃은 여주인공 테레지아가 퇴장하고, 거

313 Michael Robinson, *Surrealism*(London: Flame Tree Publishing Co., 2005), p.14.

꾸로 부인이 되어 스스로 애를 낳아 여성화된 남편 티레시아스에 초점을 맞춤으로써 애당초부터 초현실적이고 논리에 맞지 않는 부조리극이었다. 이처럼 비논리적이고 비현실적인 작품을 선구로 하여 초현실적 비합리성이 하나의 예술 운동과 이념으로 확립된 것은 앙드레 브르통이 1924년 10월 15일에 발표한 장광설長廣舌의 『초현실주의 선언』에서였다.

하지만 그것은 한마디로 말해 〈모름지기 작가들이란 어떤 이성적 통제도 없이 마음먹은 대로 작업할 수 있을뿐더러 그와 같은 새로운 표현 형식(자동 기술법)에다 초현실주의라고 이름을 붙였다〉는 선언이었다. 그 장황하고 산만한 선언문은 아폴리네르가 그 이전에 사용한 〈초현실주의〉라는 용어에 대해 〈정확한 이론적 사고의 틀을 제시하지 못했고, 그래서 그것이 별다른 의미를 갖지 못했다〉고 비판하면서 초현실주의의 이론적, 역사적 배경을 장황하게 설명한다. 이어서 그것은 초현실주의의 정체성에 대해서도 다음과 같이 개념적으로 정의하고 있다.

초현실주의 명사: 순수한 정신을 자동 기술하는 것으로, 그로 인해 사람이 입으로 말하든, 붓으로 쓰든, 또는 다른 어떤 방법으로든 사고의 참된 움직임의 표현이다. 사고는 이성에 의한 어떤 통제도 받지 않고, 심미적이거나 도덕적인 모든 관심에서 벗어난 상태에서 기록된다.

백과사전 철학: 초현실주의는 지금까지 무시되어 왔던 연상 작용이 지니는 뛰어난 리얼리티, 꿈의 전능과 사고의 타산적이지 않은 활동에 대한 믿음에 근거를 두고 있다. 초현실주의는 다른 모든 정신의 메커니즘들을 단호하게 파고들며, 삶의 모든 주된 문제들을 해결하는 데에 스스로 그 메커니즘들을 대체하고자 한다. 다음에 열거한 이들이 절대적인 초현실주의를 실천해 온 사람들이다.

아라공, 바롱, 부아파르Jacques-André Boiffard, 브르통, 카리브Jean Carrive, 크르벨René Crevel, 델테유, 데스노스Robert Desnos, 엘뤼아르, 제라르Gérard Durozoi, 랭부르Georges Limbour, 말킨Georges Malkine, 모리즈, 나빌Naville, 놀Noll, 페레, 피콩Gaëtan Picon, 수포, 비트라크 등.(도판228)

때를 같이하여 아라공도 〈초현실주의 선언〉을 지지할 뿐만 아니라 그것을 보충 설명하는 글을 발표하기도 했다. 이를테면 『교류Commerce』 가을 호에 실린 아라공의 단문 「꿈의 파장Vague de rêves」이 그것이다. 초현실주의의 대안적 정의를 담고 있는 다음과 같은 글은 그 자체가 하나의 선언이나 다름없었다. 〈사물의 본질은 결코 그것의 리얼리티와 연결되어 있지 않다. 세상에는 우연, 환영, 환상, 꿈과 같이 정신에 의해서 포착될 수 있으며, 그 어떤 것보다도 먼저 다가오는 리얼리티 이상의 관계들이 있다. 이런 다양한 종species들이 결합되어 하나의 속genus을 이루는데, 그것이 곧 초현실성surrealité이다.〉[314]

하지만 브르통과 필립 수포는 초현실성을 꿈의 우연성에서 찾으려 한 아라공보다 먼저 1921년에 이미 시집 『자기장Les champs magnétiques』을 통해 반쯤 각성된 상태에서 어떤 것에도 구애받지 않고 내뱉은 말을 자동적으로 기술하는 〈자동 기술법〉을 제기함으로써 초현실주의의 전조를 드러냈다. 그것은 의식의 흐름을 따라 비이성적인 내러티브를 자동적으로 기술하는 글쓰기였다. 그들은 무의식의 경지에서 미지의 현실이나 현실 너머에서 초현실성을 찾으려고 창조적인 표현 형식을 실험한 것이다.

브르통이 〈자유 연상법〉을 거론한 프로이트를 만난 것도 이때였다. 이렇듯 브르통과 수포가 새롭게 추구하려는 자동 기술법에 대한 발상도 프로이트의 자유 연상법과 연결된다. 『초현실주의 선언』에서 브르통이 정신 분석적인 기법을 강조한 이유도 마찬

314 매슈 게일, 『다다와 초현실주의』, 오진경 옮김(파주: 한길아트, 2001), 222면, 재인용.

가지이다. 초현실주의자들은 대체로 프로이트의 무의식과 꿈에 대한 정신 분석에 두드러지게 신세지며 시작했다.

특히 브르통은 프로이트의 꿈에 대한 해석들을 무의식 자체를 드러내는 자동주의 기법에 가미하도록 권고했다. 그는 겉으로 보기에는 너무나 대조적인 것 같은 두 가지 상태인 꿈과 현실이 미래에는 일종의 절대적 리얼리티라고 할 수 있는 초현실성 안에서 조화를 이루리라고 믿었다. 그의 이와 같은 신념을 더욱 드러낸 것이 1924년 12월 아라공과 함께 (넓은 의미에서 보면) 히스테리와 같은 비이성적인 측면의 권리를 선언한다는 의도에서 발행한 잡지 『초현실주의 혁명La révolution surréaliste』(도판230)에서였다.

아라공과 브르통은 『초현실주의 혁명』에서 히스테리를 인간의 혁명적 활동의 모범으로 꼽았다. 그들은 다음과 같이 주장했다. 〈히스테리는 주체와 도덕적 세계 사이에 정립된 관계의 전복으로 특징지어지는, 다소 어찌할 수 없는 정신 상태이다. 히스테리 환자는 자신이 그런 관계에서 벗어나 혼란 상태의 모든 체계 밖에서 구제되었다고 믿는다. 이러한 정신적 상태는 상반된 것에 대한 욕구에 기초하는데, 이것은 의학적 암시(또는 역逆암시)가 순식간에 받아들여지는 기적을 설명해 준다. 히스테리는 병리학적 현상이 아니며, 모든 면에서 최고의 표현 양식으로 간주될 수 있다.〉[315]

한때 의사 수련을 했던 브르통은 전쟁 공포증이나 히스테리 환자를 치료하는 데 연상 기법을 사용한 적이 있다. 또한 이러한 기법은 환자가 아니더라도, 전쟁이 끝난 뒤 다다이즘이 점차 그 영향력과 존재감을 상실해 가고 있던 즈음에 많은 미술가들과 작가들에게 생겨난 공허감을 채워 주기도 했다. 그로 인해 반예술

315 Elisabeth Bronfen, *The Knotted Subject: Hysteria and its Discontents*(New Jersey: Princeton University Press, 1998), p. 174.

적 작품을 더 선호했던 피카비아와 뒤샹과 같은 다다이스트들은 초현실주의에 동조하지 않았지만, 다다로부터 이탈한 또 다른 무리의 다다이스트들은 초현실주의 진영에 스스로 가담하는 구실이 되었다.

다다의 이러한 분열 과정이 사실상 초현실주의로의 진화 과정을 낳았다고 해도 과언이 아니다. 초현실주의 미술가들은 대체로 두 개의 그룹으로 나뉜다. 이를테면 다다로부터 초현실주의로 옮겨간 그룹과 다다를 거치지 않은 그룹이다. 전자의 그룹에는 막스 에른스트와 그의 동료들의 무리가 있는가 하면 호안 미로 Joan Miró와 앙드레 마송André Masson처럼(도판229) 다양한 자동 기술법의 형식을 이용한 무리들이 있다. 그에 반해 다다를 거치지 않고 형이상학적 회화를 통해 초현실주의에 이른 후자의 그룹은 꿈 같은 의식으로 물들여진 조르조 데 키리코나 르네 마그리트René Magritte의 경우가 해당한다.[316]

1) 초현실주의의 선구

하지만 브르통은 이러한 계보가 생겨나기 이전에 초현실주의 문학의 원조들을 거론한 예를 따라 초현실주의 회화의 원조들에 대해서 다음과 같이 열거함으로써 그것의 연원을 우첼로에게까지로 소급하고 있다. 그에 의하면 〈고대의 우첼로부터 현대에는 조르주 쇠라, 귀스타브 모로, 마티스(예컨대 「음악」에서), 앙드레 드랭, 피카소(훨씬 더 순수하다), 브라크, 뒤샹, 피카비아, 키리코(오랫동안 존경받아 온), 파울 클레, 만 레이, 막스 에른스트, 우리들과 가까운 앙드레 마송이 있다〉[317]는 것이다.

316　Michael Robinson, *Surrealism*(London: Flame Tree Publishing Co., 2005), p. 16.

317　매슈 게일, 앞의 책, 229면, 재인용.

브르통이 제시한 초현실주의의 이러한 원조나 선구들을 매슈 게일은 크게 세 그룹으로 구분하여 다음과 같이 정리한다. 〈첫 번째는 브라크, 드랭을 포함하는 같은 시대의 작가들 가운데 초현실주의와 어느 정도 거리를 유지한 채 칭송을 받은 작가들이다. 두 번째는 그들의 작품이 초현실주의 운동에 직접 영향을 미친 다섯 명의 작가들, 즉 피카소, 뒤샹, 키리코, 클레, 피카비아이다.(도판231) 그리고 마지막으로 이미 초현실주의 운동에 관여하고 있던 세 명의 작가, 만 레이, 에른스트, 마송으로 구성된 그룹이 있다.〉[318]

이처럼 브르통은 적어도 피카소와 브라크 등의 입체주의에서부터 이미 탈정형脫定形에로의 대탈주가 현실 너머의 〈초현실〉에까지 로그인하고 있었음을 구체적으로 시사하고 있다. 눈속임 기법의 해체를 위한 변형과 탈정형의 조형 욕망이 표현주의자이건 입체주의자이건 피카소를 비롯한 당시의 화가들로 하여금 저마다 무의식의 자유로운 표현을 창조적으로 고안하게 했던 것이다. 많은 화가들은 다다이즘의 유전 인자를 공유하지 않더라도 베르그송의 창조적 진화를 가능케 하는 생의 약동을 위한 에너지를 무의식의 자유에서 찾을 수 있었기 때문이다. 이 점은 피카소(프랑스)의 경우가 그랬고, 키리코(이탈리아)나 에른스트(독일)의 경우도 마찬가지였다.

피에르 덱스도 『창조자 피카소1 *Picasso créateur, la vie intime et l'oeuvre*』(1987)에서 피카소는 〈입체주의라는 이름이 붙여지기 이전, 그리고 그 이후에도 입체주의자와 마찬가지로 초현실주의자였다. …… 그는 초현실주의의 영향을 받지 않았다. 그 자신이 선구자였다. 그는 초현실주의자들이 그들의 잡지 『초현실주의 혁명』에 자신의 그림을 이용하는 데 전혀 반대하지 않았고, 이 운동의

318 매슈 게일, 앞의 책, 229면.

초기인 1925년 초 현실주의 전시회에 참가하기도 했다〉[319]고 적고 있다. 1925년 봄 4월 15일자 『초현실주의 혁명』 7월 호에서 〈과연 초현실주의 회화가 가능한가?〉에 관한 토론이 시작되자 브르통은 「초현실주의와 회화」라는 선언문에 피카소의 작품 다섯 점을 실으며 자신의 대답을 내놓기도 했다.

그 가운데서 가장 주목받은 작품이 그해 4월 디아길레프 발레단의 무용수에게서 영감을 받아 막 완성한 「춤」(1925, 도판 232)이었다. 그림의 왼쪽에는 마치 피카소의 절친한 친구였던 카사헤마스를 자살하게 한 팜프 파탈 제르멘이 머리카락을 흐트러뜨린 채 광란의 춤을 추고 있는 듯하다. 그 무녀는 무절제조차 초월한 듯 천박하고 광적인 춤으로 무아경에 몰입해 있다. 오른쪽에서도 당시에 부정을 저질러 남편인 라몽 피쇼의 죽음을 재촉한 제르멘을 연상케 하는 무녀가 푸른 밤하늘을 배경으로 하여 죽은 피쇼의 그림자를 만들어 내고 있다.[320]

이렇듯 브르통은 「춤」이 시공의 현실을 초월하여 잠재되어 있던 피카소의 트라우마를 다시 표상하고 있다고 믿었기 때문에 〈과연 초현실주의 회화가 가능한가?〉에 답하기 위해 이 작품을 게재했던 것이다. 피에르 덱스가 피카소의 작품 「춤」과 「입맞춤」을 가리켜 무의식의 표현과 성애의 표현을 회화적으로 연결하기 위한 (모든 금기를 범하는) 초현실주의의 첫 시도들이었다고 평하는 까닭도 거기에 있다.

2) 조르조 데 키리코의 스콜라 메타피지카

브르통이 지적한 대로 키리코Giorgio de Chirico는 초현실주의의 대

319 피에르 덱스, 『창조자 피카소 1』, 김남주 옮김(파주: 한길아트, 2005), 391면.

320 피에르 덱스, 앞의 책, 411면.

표적인 선구자 가운데 하나였다. 그는 입체주의가 지배적이었던 1911년부터 1915년 사이에 파리에 있었음에도 영향받지 않았다. 그것은 그리스 태생의 이탈리아 화가인 그의 정신적 원향이 아테네와 로마 등 고대 철학과 고전주의의 산실이었다는 사실과 무관하지 않다. 그는 아테네의 미술 학교를 다닌 뒤 1910년에 이미 일체 존재의 형상에 대하여 독자적인 조형 세계를 표현하기 시작했다. 그의 초기 작품들이 일명 〈형이상학적 회화pittura metafisica〉를 일색으로 하는 이탈리아의 이른바 〈스콜라 메타피지카Schola Metafisica〉(형이상학파)의 원조격이 되었던 까닭도 거기에 있다.

하지만 그가 평생 동안 형이상학적 회화만으로 일관했던 것은 아니다. 그의 조형 욕망의 전개는 〈형이상학적 시기〉에 이어 〈르네상스의 장인 정신으로 복귀하는 시기〉, 그리고 〈루벤스Peter Paul Rubens의 영향을 받은 네오바로크 시기〉로 구분할 만큼 그 주제와 양식을 달리했다. 그 가운데서 막스 에른스트나 살바도르 달리 등 초현실주의자들에게 영향을 끼친 선구적 작품들은 형이상학적 시기에 그린 것들(주로 1911년부터 1917년 사이)이다. 예컨대 「불안한 아침」(1912, 도판233)을 비롯하여 「붉은 탑」(1913), 「아리아드네」(1913), 「철학자가 정복한 것」(1914, 도판235), 「어린 아이의 두뇌」(1914, 도판236), 「우울하고 신비스러운 거리」(1914, 도판234), 「무한에의 향수」(1914), 「아침의 명상」(1914), 「연가」(1914), 「어느 가을날 오후의 수수께끼」(1914), 「시인 아폴리네르의 향수」(1914), 「예언자」(1915, 도판237), 「출발의 수수께끼」(1916) 등이 그것이다.

이 시기의 작품들은 나름대로의 몽환적 분위기를 자아내기 위해 현실을 고의로 과장하여 표현했다. 당시의 그는 프로이트를 미처 알지 못했음에도 마치 프로이트가 제기한 꿈의 해석의 원리에 의한 것처럼 작품들마다 시간과 공간의 응축과 대체가 비현

실적으로 표현되고 있었다. 「철학자가 정복한 것」에서 보듯이 대포, 엉겅퀴 꽃, 시계, 기관차, 공장 굴뚝, 돛단배, 두 사람의 그림자 등 서로 연관성 없는 대상물들이 하나의 시야에 공간을 중첩시켜 끼어 맞춰져 있다든지, 「아리아드네」, 「붉은 탑」, 「우울하고 신비스러운 거리」 등에서 보듯이 고대 그리스, 로마를 연상시키는 고전적 분위기의 대리석상이 중세의 수도원이나 르네상스 시대의 도시 속에 위치하여 꿈속에서처럼 시간의 응축과 대체를 드러내고 있다.

그뿐만 아니라 시공의 응축과 대체를 강조하는 것은 작품마다 혼란스러울 정도로 과장되어 있는 원근법이다. 그는 그와 같은 원근법에 의해 관람자가 예기치 못한 사물들을 밀집시키거나 조합함으로써 몽환적 효과가 더해지길 기대하고 있다. 나아가 몽환적 효과를 극대화시키는 것은 무의식에 자리 잡고 있는 정서나 심상의 적극적 표현들이었다. 이를테면 「불안한 아침」, 「붉은 탑」, 「아리아드네」, 「우울하고 신비스러운 거리」, 「무한에의 향수」, 「어느 가을날 오후의 수수께끼」 등에서 보듯이 황량한 광장과 위압적인 건물들이 적막, 고요, 정적을 더해 줄뿐더러 고독, 불안, 우울의 정서까지도 자아내고 있다.

키리코도 「우울하고 신비스러운 거리」에 대하여 친구 카셀라에게 보낸 편지에서 〈한밤중에 누군가가 영적인 모임을 집행하는 어두운 밤보다 정오의 햇살 속에 얼어붙은 광장이 더 신비롭다고 나는 믿어…… 〉라고 표현한 바 있다. 하지만 〈햇살 속에 얼어붙은 광장〉은 그곳만이 아니다. 그의 그림들 속에 보이는 광장의 분위기가 모두 비슷하다. 아마도 신비스런 명상적 분위기를 더하기 위해서일 것이다. 긴장과 불안을 고조시키는 광장(공간)의 고요와 정적이 돌발적 상황 변화를 예고하는 것 같다. 게다가 예외없이 작품들을 지배하고 있는 그림자들은 과장된 원근법을 도와

주며 음영 효과를 배가시킨다.

　　1911년부터 파리에 머무는 동안 그린 작품들에는 베르그송의 의식 시간으로의 시간 의식, 즉 순수 지속인 의식의 흐름이 작용하고 있다. 이를테면 정지된 시간을 굴렁쇠와 기차가 의식적으로 깨우고 있는 것이다. 「아리아드네」의 멈춰 버린 초현실적 시간이 흰 연기를 뿜어내며 지평선을 달리고 있는 기차의 현지 시간 속에 응축되고 있다. 그는 특히 1907년 『창조적 진화*L'évolution créatrice*』(1970)가 출간되면서 대단한 인기를 끌고 있는 철학자 베르그송의 시간 의식, 즉 〈순수 지속으로의 시간〉 속에 대상 세계를 포착한 듯하다. 「철학자가 정복한 것」에서도 달리는 기관차는, 시계가 멈춰 버린 것이 아닌 계기적繼起的 상태임을 대변하고 있다. 또한 그 작품 속에 감춰진 두 사람의 그림자만으로도 그것에 투영된 시간과 상황의 변화를 실감케 한다. 본래 가시적인 매개적 상像인 그림자는 지속하는 시간의 운반체이다. 그러므로 그림자를 통한 구체적인 인기척이 아니더라도 그림자 효과를 의도한 그의 작품들은 모두가 순수한 지속과 경과, 즉 시간의 〈연속적인 흐름continuité d'écoulement〉을 상징하는 기호체나 다름없다.

　　「우울하고 신비스러운 거리」에서도 키리코는 굴렁쇠를 굴리는 소녀의 모습으로 얼어붙은 광장의 정적을 극적으로 깨고 있다. 그것은 멈추지 않고 굴러가는 굴렁쇠의 상징성 때문이다. 그것은 시간의 경과와 지속이란 계기의 인상을 주는 현재의 운동성 속에서 가장 쉽게 파악할 수 있음을 예시하고 있는 것이다. 베르그송은 〈실재적인 시간의 본질은 경과한다는 것이며, 따라서 그 부분들 각각은 다른 부분들이 나타났을 때 이미 그곳에 머물러 있지 않다〉[321]고 했다.

　　심지어 키리코는 몽상적 환유의 효과를 배가하기 위하여

321　앙리 베르그송, 『사유와 운동』, 이광래 옮김(서울: 문예출판사, 1993), 10면.

「어린 아이의 두뇌」(도판236)를 통해 공간적 원근법뿐만 아니라 연속적 흐름인 시간 의식을 나타내는 시간적 원근법까지 실험하고자 했다. 이 작품에서는 시간이야말로 〈의식이 침투하여 있는 지속이며, 구분 불가능한 연속 운동〉임을 압축적으로 과시하고 있다. 이를 위해 그는 과거의 어린 아이 대신 콧수염 달린 현재의 아버지를 등장시켜 초현실적인 미래에로 지향하고 있다.

또한 〈현재와 과거와 미래에의 개방성이 정신적인 표상 안에서 혼연일체가 되는 영원무궁한 순간들 속에서 자신이 연속적으로 변화하고 있음을 파악하는 의식에 대한 인지가 곧 시간이다〉[322]라는 베르그송의 주장을 반영하듯 이 작품은 과거, 현재, 미래를 압축적으로 표현하고 있다. 즉, 이 작품은 과거를 상징하는 고전적인 육중한 대리석을 전면에 내세운 채 후방의 푸른 하늘이 다가올 밝은 미래를 기대하는 듯하다. 또한 거기서는 〈영원무궁한 순간들 속에서 연속적으로 변화하고 있는〉 현재의 자신이 깊은 명상에 잠긴 아버지 상으로 대체되어 있다. 그러면서도 거기에는 과거에 집착하려는 멜랑콜리로써 포스트 페스툼post festum이 지배하는가 하면 미래를 분열증적으로 선취한 안테 페스툼ante festum과 현재의 이상 체험을 경험하고 있는 인트라 페스툼intra festum이 배치됨으로써 세 가지의 시간 구조에 따른 시간 의식이 표출되어 있다.

1922년 3월에 전시된 이 작품에 가장 충격을 받은 사람은 브르통이었다. 그는 이 작품을 더 자세히 보기 위해 타고 가던 버스에서 뛰어내리고 싶었다고 회상하는가 하면 이 작품으로 인해 화가가 되기로 결심하기까지 했다. 결국 그는 이 작품을 구입하여 곧바로 『문학Littérature』에 게재하였다. 그때부터 키리코도 초현실주의에서 로트레아몽Lautréamont이나 프로이트와 맞먹는 영향력을

322 이광래, 『프랑스 철학사』(서울: 문예출판사, 1996), 320면.

지니게 되었다.[323]

　　당시 키리코의 형이상학적 작품들에는 제목에서부터 아침, 정오, 오후 등 시간을 직접 적시하는 단어가 등장하는가 하면, 연기나 그림자처럼 시간의 지속적 흐름을 간접적으로 시사하는 표현들을 동원됨으로써 베르그송의 시간 철학이 의도적으로 반영되어 있다. 그뿐만 아니라 거기에는 다다의 작품들과 같이 (확인할 수는 없지만 설사 그가 니체를 잘 알지 못했다 할지라도) 니체 사상으로부터 영향받은 간접적인 흔적들도 적지 않다. 「불안한 아침」(도판233)을 비롯하여 「붉은 탑」, 「철학자가 정복한 것」(도판235), 「예언자」(도판237), 「무한에의 향수」(1914), 「어느 가을날 오후의 수수께끼」 등 당시 대부분의 작품들에서 보여 주는 니체 철학적 요소들이 그것이다.

　　하지만 다다의 니체적인 작품들과 비교하면 그의 작품들은 사뭇 다르다. 전자가 디오니소스적 광기에 이끌려 허무주의적이면서도 현실의 정치에 민감하게 반응하는 외향적 경향의 작품들이었다면, 후자에는 아폴론의 차가운 정적과 고요만큼이나 긴장감이 팽배해 있다.[324] 「예언자」나 「무한에의 향수」에서 보듯이 그것들의 대부분은 제목과는 달리 시간적으로 향수에 젖어 있었고, 과거 속에 존재하려는 강박증에 빠져 있으면서도 시각적(공간적)으로는 매우 기하학적이었다. 그것들은 마치 고대 그리스의 조각들처럼 질서와 구속과 정형화된 형식을 상징하는 아폴론적인 것들이었다. 다시 말해 그의 작품에 등장하는 것들은 대체로 웅장하고 위압적인 건물과 광장들로써 니체의 허무주의 대신 니체가 로마의 원형 경기장에서 느꼈던 압도적인 〈힘에의 의지〉를 상징하고 있다.

323　매슈 게일, 『다다와 초현실주의』, 오진경 옮김(파주: 한길아트, 2001), 232면.

324　Michael Robinson, *Surrealism*(London: Flame Tree Publishing Co., 2005), p. 13.

또한 그것들은 고대나 근대(과거)에 대한 향수에 못지 않게 미래에 대한 꿈을 강하게 드러냄으로써 정치적으로 현실 개입적이기보다 현실 이탈적일뿐더러 초현실적이기까지 하다.[325] 당시 작품의 이미지들이 한결같이 명상적, 몽상적, 예감적인 분위기를 자아내는 까닭도 거기에 있다. 브르통을 비롯하여 여러 초현실주의자들이 의사擬似 형이상학적인pseudo-metaphysical 그의 〈형이상학적 회화들〉을 초현실주의의 전조로 간주하는 이유도 마찬가지이다.

3) 막스 에른스트의 철학과 회화

막스 에른스트Max Ernst는 일명 〈철학파 화가〉라고 불린다. 무엇보다도 독일의 본 대학에서 그가 전공한 것이 철학이었기 때문이다. 그러면서도 그의 작품들이 비논리적이고 비합리적이며 환상적이고 초현실적인 것은 그 이후 그가 프로이트의 정신 분석학과 심층 심리학, 나아가 정신 의학까지 배워서 터득한 인간의 비정상적인 정신세계에 대한 이해와 통찰을 자신의 작품들에 적극적으로 반영한 탓이다.

철학도이자 정신 의학도였던 그가 돌연히 미술을 독학하여 화가로 전향하게 된 것은 매우 우연적인 기회에서 비롯되었다. 자신이 근무하는 정신 요양소에서 겪은 경험과 통찰의 내용들을 그림으로 표현하자 환자들이 그 환상적인 그림에 감동받았다. 그는 정신 의학자 대신 화가가 되기로 결심했다. 그의 작품들이 유파적이거나 습합적인 경향을 의도적으로 나타내지 않는 까닭도 거기에 있다. 그가 브르통을 비롯하여 『문학』으로부터 〈회화의 아인슈타인〉이라는 찬사를 받은 이유도 1921년 5월 2일 프랑스의

325 〈마술에 걸린 눈Les yeux enchantés〉이라는 제목의 『초현실주의 혁명』 제1호(1924)에서 막스 모리즈Max Morise는 키리코의 작품들을 두고 〈그것들의 이미지는 초현실적이지만 그가 사용한 방법은 초현실적인 것이 아니다〉라고 평했다. 이때부터 초현실주의의 이미지와 방법에 관한 논쟁이 시작되었다.

입국을 허가받지 못한 채 갤러리 〈오 상 파레유〉에서 열린 전시회에서 보여 준 콜라주 작품들의 초현실적 독창성 때문이었다.

그는 1919년 고향(쾰른)에서 파울 클레를 만난 후 당시까지 그린 「물속으로 뛰어들기」(1919)와 같은 작품들과는 달리 콜라주를 이용한 기괴한 이미지의 조합에 관심 갖기 시작했다. 그것은 새로운 이미지를 다른 이미지와 결합시켜 예기치 못한 전혀 다른 이미지를 만들어 내는 방법이었다. 이를테면 우화적으로 선보인 「새들」(1921, 도판238), 「황제 우부Ubu」(1923, 도판239)나 「셀레베스 섬의 코끼리」(1921), 「사춘기를 맞이하는 플레이아데스」(1921) 등이 그것이었다. 그것들은 인간이나 동물을 암시하는 괴상한 기계나 건물 형태를 통해 현대 사회의 부조리와 현대인들의 불안한 심리 상태를 초현실적으로 풍자하고 있다.

특히 그의 작품들이 브르통과 주변인들을 놀라게 한 것은 코끼리, 물고기, 옥수수 저장통, 목이 없는 여인 등의 예기치 않은 병치로 인간의 어두운 욕구를 기괴하게 표출함으로써 〈수술대 위에서 재봉틀과 우산의 우연한 만남처럼 아름다운〉이라고 표현하는 로트레아몽(이지도르 뒤카스Isidore-Lucien Ducasse)의 「말도로르의 노래」를 연상시킨 점이다. 〈우연적 병치〉에 대한 미학적 추구는 이미 시인인 피에르 르베르디Pierre Reverdy가 입체주의를 주창하기 위해 발행한 평론지 『노르 쉬드Nord-Sud』의 1918년 3월 호에서 〈병치된 두 개의 리얼리티 사이의 관계가 멀고 진실할수록 이미지는 더욱 강렬해진다〉고 말함으로써 〈병치juxtaposition〉가 초현실주의의 주된 표현 수단임을 밝힌 바 있기 때문이다.[326]

그러므로 이미지가 기괴할지라도 에른스트의 초현실적인 병치도 그들에게 낯설지 않았다. 오히려 신기해 보였을 뿐이다. 예컨대 「셀레베스 섬의 코끼리」에서 보면 하늘에는 물고기와 가상의

326 매슈 게일, 앞의 책, 221면.

구멍들이 있으며, 아프리카의 수단에서 사용하는 곡물 저장용 탱크의 사진에서 영감을 얻은 가운데 거대 보일러의 위협적인 형태는 유기적이면서도 기계적인 이미지로 보였다. 그 옆의 목이 없는 마네킹과의 관계에 궁금증을 자아내며 그 형상에 섬뜩한 느낌마저 들게 하고 있다.

이 작품에서 보듯이 에른스트는 여러 가지 물체들을 조합하기보다 생각나는 대로 이미지를 병치함으로써, 그의 자동 기술법 역시 이미 프로이트의 자유 연상법에 영향받고 있음을 감지할수 있다. 초기부터 프로이트의 꿈의 해석과 심층 심리학에 관심을 가져온 그가 초현실주의 작가로서 크게 주목받기 시작한 것은 1922년 11월 파리에 온 뒤부터였다. 그 이전까지 그는 독일의 티롤에 머물면서 차라, 엘뤼아르 부부, 한스 아르프 등 다다이스트들과 함께 활동했다.

하지만 브르통과 잡지 『문학』이 주도하는 파리에 도착한 그가 먼저 한 일은 라파엘로Raffaello의 프레스코 작품을 개작한 「친구들과의 약속」(1922, 도판228) — 여기서는 피카비아와 차라, 뒤샹이 빠진 대신 라파엘로, 도스토옙스키, 키리코가 그 자리를 차지하고 있다 — 을 그림으로써 당시의 상황을 대변하는 것이었다. 이때부터 그는 성숙한 초현실주의 작가로서 면모를 드러내기 시작했다. 그는 단순히 꿈을 조형적으로 형상화하는 작가가 아니라 꿈과 같은 상황을 잘 만들어 내는 기발하고 창의적인 작가로 평가받기 시작한 것이다. 1924년 브르통의 『초현실주의 선언』이 발표되기 이전임에도 그는 「미심쩍은 여자」(1923, 도판240), 「인간은 아무것도 모르리라」(1923, 도판241), 「피에타」(1923, 도판242), 「향기와 오염」(1923), 「나중에 나에게 잠이여 오라」(1923), 「사랑 예찬」(1923, 도판243), 「세인트 세실리아: 보이지 않는 피아노」(1923), 「흔들리는 부인」(1923) 등을 통해 철학적 상상력을 몽

환적으로 조형화했기 때문이다.

이를테면 자신의 에로티시즘을 곁들여 상상 세계의 조화를 환상적으로 선보인 「인간은 아무것도 모르리라」가 그것이다. 이 작품은 제목에서부터 자신의 철학적 세계관을 환유적으로 시사하고 있다. 이를 위해 그의 조형 의지는 자연의 이치대로 남녀의 음부가 결합되듯 천지음양의 조화를 손으로 가림으로써 인간의 무지를 암시하고 있다. 그는 〈인간이란 실재의 세계는커녕 대지 위에서 내생적 긴장을 초래하는 성행위와 같은 긴장 관계를 맺고 있는 삶의 구조와 일상 행위의 의미조차 잘 알지 못한다〉는 메시지를 생각나는 대로 자유롭게 표상하고 있는 것이다.

거기서는 니체나 프로이트뿐만 아니라 당시에도 여전히 주목받았던 독일 철학자인 쇼펜하우어의 『의지와 표상으로서의 세계』에 대한 철학적 사고가 엿보이기도 한다. 우리를 에워싸고 있는 시간과 공간을 형식으로 하는 이 세계는 실재가 아니라 우리의 단순한 주관적 표상에 지나지 않는다든지, 따라서 〈배후에서 세계를 성립시키는 실재가 곧 생의 의지이다〉라는지, 모든 욕망에서 벗어난 예술적 관상觀想만이 고뇌에 찬 삶에서 벗어날 수 있다는 쇼펜하우어의 주장들이 이 작품에서도 직간접적으로 시사되고 있다. 실제로 「피에타」나 「사랑 예찬」 등에서 보듯이 〈나의 즉흥적인 행위와 의식적 사고 사이에 존재하는 악명 높은(명백함) 모순들 속에서는 나의 정체가 결코 발견될 수 없다〉[327]고 에른스트가 말하는 까닭도 거기에 있다.

하지만 1924년 이후에는 초현실주의자들이 공유하고 있는 프로이트의 자유 연상법과 브르통의 자동 기술법이 그의 철학적 세계관의 표출에도 본격적으로 작용하여 그를 더욱 이해하기 어려운 초현실주의자로 자리매김하게 했다. 이때부터 반미학적 대

327 노버트 린튼, 『20세기의 미술』, 윤난지 옮김(서울: 예경, 2003), 174면.

탈주가 더욱 가속화됨으로써 그의 캔버스 위에는 정상적인 해독解讀의 습관을 전복시키는 난해한 지평 융합이 전개되었다. 특히 1914년 제1차 세계 대전이 일어나자 4년 동안 독일군 야전 포병 부대에 참전하여 잠시도 죽음의 불안감에서 벗어날 수 없었던 트라우마에, 그가 적국敵國 프랑스에 온 뒤에도 여전히 겪어야 했던 정치 현실의 부조리까지 더해져 탄생한 「나이팅게일에게 위협받는 두 아이들」(1924, 도판244)이라는 작품이 그 예이다. 1948년에 발간된 그의 자서전의 첫 구절에서 〈막스 에른스트는 1914년 8월 1일에 죽었다. 1918년 11월 11일, 그는 마술사가 되어 그의 시대의 중요한 신화를 찾기를 원하는 젊은이로 다시 태어났다〉고 비유한 까닭도 거기에 있다.

우선 이 작품은 제목에서부터 부조리의 아상블라주임을 예시하고 있다. 불합리와 불안을 야기하고 있는 「나이팅게일에게 위협받는 두 아이들」은 의문스런 제목이 그것이다. 게다가 그는 그 아리송한 제목을 이례적으로 내부의 그림틀 하단에 써넣음으로써 이 작품의 혼란스러움을 더욱 가중시키고 있다. 또한 이 다양한 현실들을 제시하여 일종의 복수적pluriel 스토리텔링을 시도한 탓에 비추론적 연상만을 허용할뿐더러 이야기를 조리 있게 이해하는 것을 방해하려는 의도까지 드러내고 있다. 오른손에 칼을 들고 있는 사람, 기절한 채 땅 위에 쓰러져 있는 사람, 공중에서 밖으로 나오려는 듯 손잡이에 손을 내밀고 있는 사람 등 그들이 말하려는 스토리가 그러하다. 그뿐만 아니라 그림틀 안의 세상에서 바깥(현실의) 세상으로 나오도록 왼쪽의 담장 문이 그림틀 밖으로 열려 있는 영역 변경과 이중 상연la double séance의 장치들 또한 마치 이미지들의 응축과 대체가 자유롭게 진행되는 꿈속의 이야기를 위한 것 같다.

이와 같은 스토리텔링은 아이콘에 대한 통념에 도전하는

성화聖畵에서도 마찬가지이다. 이를테면 충격적인 발상과 기괴하고 엽기적인 표현의 「피에타」, 「세 명의 목격자 앞에서 볼기를 맞는 아기 예수」(1926, 도판245)나 「안티 교황」(1941) 등이 그것이다. 『선악의 저편』에서 도덕적으로 타락한 시대에 추악한 자들이 만든 절대자인 〈신은 죽었다〉고 선언하는 니체에 못지 않게 에른스트도 신적 아이콘에 도전하는 당대의 도덕적 붕괴와 타락을 초현실적 상상력을 동원하여 풍자하고 있다. 그는 성聖스러움의 세속화를 통해 상징symbole을 기호signe로 전화轉化시킨 것이다.

성속聖俗의 경계를 붕괴하는 「세 명의 목격자 앞에서 볼기를 맞는 아기 예수」는 절대적 성스러움도 속俗을 배제하고는 기술될 수 없고 완결될 수 없을뿐더러 성을 드러내주는 바탕이 곧 속俗임을 역설적으로 시사하고 있다. 이 그림에서 성모 마리아와 예수는 더 이상 금기의 대상으로 신앙해 온 성스러움의 아이콘도 심볼도 아니다. 니체 못지않게 신성 모독의 분위기를 강하게 드러냄으로써 기독교에 대한 채무 변제를 시도하는 것 같다. 에른스트는 그렇게 성모 마리아를 초현실적이고 성스러운 상징 질서에 봉인되어 있는 〈어머니적인 것〉, 즉 초인간적 기호 상징태le symbolique로부터 해방시키고자 했다.

그것은 기호학자 줄리아 크리스테바Julia Kristeva가 서구적 어머니의 전형으로서 성모 마리아를 분석한 「사랑이라는 이단의 윤리」(1977)에서 그녀를 아들(예수)에 대한 성스러움의 전이 과정으로서의 어머니聖母가 아닌, 단지 〈말하는 주체〉로서 어머니로 이야기하려는 의도와 크게 다르지 않다. 심지어 그 작품들에는 크리스테바가 여성 해방을 부르짖기 위하여 만든 예술 잡지인 『마녀들Sorcières』에 〈위대한 타자〉로서의 성모 마리아를 「성의 타자」(1977)로 발표한 것처럼[328] 에른스트 나름의 〈이단의 윤리〉로써

328 이광래, 『해체주의와 그 이후』(파주: 열린책들, 2007), 246면.

페미니즘이 작용하고 있었을지도 모른다. 왜냐하면 일부러 밖에서 엿보거나 엿듣고 있는 세 명의 평범한 목격자까지 등장시킨 그 작품에서는 종교 현상학자 엘리아데Mircea Eliade가 주장하는, 적어도 〈성스러운 시간〉과 〈속된 시간〉, 또는 〈성스러운 공간〉과 〈속된 공간〉의 구분, 나아가 성das Heilige과 속das Profane의 구분조차도 무의미해졌기 때문이다. 한편 스스로를 〈광기의 대모〉라고 불렀던 에른스트는 초현실주의의 혁신적 이미지뿐만 아니라 표현 기법에서도 독창적인 화가였다. 어린 시절 홍역을 앓던 중 환각을 경험한 적이 있는 에른스트의 기억이 우연성과 심층 심리학의 방법을 결합시킨 새로운 분위기의, 이른바 〈환상 회화〉의 기법을 고안해 내는 모티브로 작용했던 것이다. 순수한 정신의 자동주의가 무의식과 결합하여 우연히 창안해 낸 문지르기 기법, 즉 프로타주frottage가 그것이다. 1925년 8월 10일 대서양 연안에 있는 프랑스 포르닉Pornic의 바다가 보이는 한 호텔 방에서 무심코 마루 바닥을 바라보다 그는 어느 순간 그 바닥의 질감이 만들어 내는 수많은 이미지들 속에서 새로운 이미지를 발견했다. 그는 마루 바닥에 도화지를 펼쳐놓고 연필로 문질러서 신비하고 환상적인 풍경들을 만들어 냈다. 그것은 주로 황폐한 도시나 산호초 같은 숲에 둘러싸인 아름다운 바다 등 17세기 네덜란드의 판화가 헤르퀼레스 세헤르스Hercules Seghers가 섬세한 터치로 선보였던 이색적이고 환상적인 판화를 연상케 하는 것들이었다. 이때부터 그는 우연성을 강조하는 자유 연상의 기법과 심층 심리학이 결합하여 비논리적이고 불합리한 실체들의 제3세계를 표출해 냈다. 이를테면 1926년에 마치 탁본을 뜨듯이 판자나 마대 위에 종이를 놓고 그 위에 목탄과 연필로 문질러서 제멋대로 이미지를 나타내는 방법으로 만든 34매의 환상적인 프로타주 작품집 『박물지Histoire naturelle』(1926)가 그것이다.

하지만 제1차 세계 대전을 전장에서 겪은 그가 그리는 프로타주 작품들은 만물의 역사라기보다 어두운 정조情調의 후렴이 드리워진 불길한 환상 속의 관상도들과도 같다. 예컨대 「대가족」(1926), 「인간의 분노」(1927), 「부랑자 무리」(1927), 「모성애 이후」(1927), 「키스」(1927) 등 많은 작품들은 광기에 찬 유럽인의 무의식에 잠재되어 있는 병리적 혼돈상을 표상하고 있기 때문이다. 거기에는 파괴적 인간에 대한 증오가 있는가 하면 인간의 미래에 대한 불안도 드리워져 있다. 미친 사람들이 지배하는 유럽의 현실을 힐난하는 경고와 질타도 엿보인다.

그것들은 서구 문명의 지반 침하를 가져온 전쟁에 대한 심리적 상흔들이기도 하다. 그것들은 마치 당시의 오스발트 슈펭글러가 몰락해 가는 서구의 현실과 〈부랑자 무리La Horda〉가 되어 가는 서구인의 정신적 황폐함을 질타한 『서구의 몰락Der Untergang des Abendlandes』(1918~1922)을 에른스트가 회화적 박물博物로 상징하고 있는 것 같기도 하다. 또한 거기에는 희생된 수많은 영혼들의 넋두리뿐만 아니라 상이군인, 전쟁 과부, 고아들의 분노와 좌절도 담겨 있다. 대량 파괴로 인해 삶터와 일자리를 잃은 민초들의 원망과 아우성 또한 메아리치고 있는 듯하다.

세기말에 니체가 더 이상 신뢰할 수 없는 이성의 횡포를 경고했음에도 낙관적 진보의 환상에만 빠져 있던 서구는 (승전국이든 패전국이든) 통제되지 않은 이성과 문명의 과도함이 가져다준 부메랑으로 신음하고 있었다. 프로이트가 인간의 본성를 반성적으로 재조명하기 위해 의식보다 무의식을 우위에 둔 신사고를 제기한 까닭도 거기에 있다. 누구보다도 니체와 프로이트에 심취해 온 (철학도) 에른스트가 이성보다 환상에 집착한 이유도 마찬가지였을 것이다.

아직도 전후 트라우마에서 벗어나지 못했을 그는 추상도

구상도 아닌, 이 세상에 있는 것도 없는 것도 아닌 환상 속의 존재, 즉 제3의 실체로 박물의 세계를 구현하고자 했다. 그것은 미셸 푸코가 『말과 사물』의 서두에서 〈오래전부터 용인되어 온 동일자와 타자 간의 관행적인 구별은 계속 혼란에 빠지고 붕괴의 위협을 받았다〉고 하여 상상의 동물 이야기와 같은 환상적인 소재로 명성을 얻은 아르헨티나의 소설가 호르헤 루이스 보르헤스Jorge Luis Borges가 〈중국의 한 백과사전〉을 인용하여 동물들을 다음과 같이 분류한 것에 주목하려 했던 심경과 크게 다르지 않았을 것이다. 이를테면, (a)황제에 속하는 동물 (b)향료로 처리하여 썩지 않도록 보존된 동물 (c)사육 동물 (d)젖을 빠는 돼지 (e)인어 (f)전설상의 동물 (g)주인 없는 개 (h)이 분류에 포함되는 동물 (i)광포한 동물, (j)셀 수 없는 동물 (k)낙타털과 같이 미세한 모필로 그려질 수 있는 동물 (l)기타 (m)물주전자를 깨뜨리는 동물 (n)멀리서 볼 때 파리같이 보이는 동물 등이 그것이다.[329]

푸코도 〈보르헤스의 열거에서 보여 주고 있는 기괴함은 그러한 것들의 병치가 이루어질 수 있는 공통의 공간 자체가 붕괴되어 있다는 사실에서 연유한다. 불가능한 것은 열거된 사물들에 대한 근접이 아니라 그러한 근접이 이루어질 수 있는 장소이다. …… 이 동물들은 그것들의 열거를 알려주는 실체 없는 음성 속에서, 아니면 그 열거가 적혀 있는 페이지 위에서를 제외한다면, 어디에서 조우할 수 있었을까? 언어의 비유非有 non-lieu를 제외한다면 그것들은 언어 이외의 어느 장소에서 병치될 수 있었는가? 언어가 우리의 면전에서 동물들을 전시할 수 있다 해도 그것은 단지 사고가 가능하지 않은 공간에서나 가능할 뿐이다〉[330]라고 하여 유토피아 같은 환상 세계에서나 가능할 것이라고 생각했다. 결국 푸코도 기

329 미셸 푸코, 『말과 사물』, 이광래 옮김(파주: 민음사, 1987), 11면.
330 미셸 푸코, 앞의 책, 13면.

존의 공유된 통사법統辭法이 붕괴된 혼란스럽고 공상적인 혼재향 hétérotopia에서 그 기괴함에 대한 위안과 해답을 찾으려 했다.

하지만 그와 같은 탈정형의 에테로토피아les Hétérotopies로 탈주하려는 욕망의 표현은 에른스트에게도 마찬가지였다. 그 탈주 방법마저 새로운 것이어야 했던 까닭도 다르지 않았다. 프로타주로 분출되는 그의 조형 욕망은 기존의 실체들이 낳은 문명상文明狀을 거부하는 제3의 그림들을 창출함으로써 회화의 통사법을 부정하고자 했다. 이러한 기괴하고 환상적인 세계를 형상화하려는 조형 의지의 실현은 『박물지』가 출간된 뒤에도 그치지 않았다. 왜냐하면 슈펭글러의 『서구의 몰락』을 실증이라도 하듯이 히틀러를 비롯하여 병든 유럽과 유럽인들의 광기에 찬 모험이 멈추려 들지 않았기 때문이다.

이를테면 이성과 어울릴 수 없는 야만성을 표현한 「동물적 커플」(1933)을 비롯하여 제2차 세계 대전의 발발을 예감케 하는 「야만인」(1937)과 「난로가의 친숙한 천사」(1937), 지상의 모든 것을 삼켜 버릴 것 같은 괴물로 다가오는 위기 상황의 긴박성을 경고하는 「초현실주의의 승리」(1937, 도판246) 등 고조되는 불안한 정서와 징조가 에른스트의 환상 회화를 더욱 불길하고 어두운 정조 속에 빠져들게 했다. 심지어 그는 데칼코마니아decalcomania 轉寫法(종이에 물감을 바른 뒤 접었다 펴는 방법) 기법으로 그린 「신부의 의상」(1940, 도판247)에서 보듯이 자신이 사적으로 체험한 에로티시즘의 표현에서도 기괴한 동물에 대한 환상을 동원하는 데 주저하지 않았다. 그는 화면의 한가운데에 자신을 진홍빛의 기괴한 새의 모습으로 형상화하는가 하면, 그 오른쪽에는 페기 구겐하임 Peggy Guggenheim과 결혼하기 이전에 사랑했던 연인 레오노라 캐링튼 Leonora Carrington을 벌거벗은 모습으로 등장시켰다.

에른스트는 제2차 세계 대전을 피해, 그리고 페기 구겐하

임의 집요한 유혹과 주선으로 1941년 미국으로 건너갔다. 그는 결국 페기와 결혼했고, 1949년 파리로 돌아기기 전까지 그곳에서 활동했다. 그의 작품들은 전장 밖에서 그려진 것들임에도 대부분 전쟁과 무관하지 않았다. 다시 말해 그는 한편으로 인디언의 원시 미술에 공감하여 원시주의적인 작품을 그리면서도 다른 한편으로는 세계 대전으로 인한 지구와 인류의 운명에 대하여 비관적인 작품들을 남겼다.

예컨대 전쟁의 광란과 그 상흔을 그린 「고독한 나무들」(1940), 「비 온 뒤의 유럽 Ⅱ」(1940~1942), 「안티 교황」(1942), 「초현실주의와 회화」(1942), 과학의 부정적 폐단을 경고하는 「침묵의 눈」(1944), 환상 속의 원시주의를 지향하는 「성 안소니의 유혹」(1945), 「자연스런 디자인」(1947), 「신의 향연」(1948) 등이 그것이다.

특히 「비 온 뒤의 유럽 Ⅱ」에서는 젊은 날(32세) 그가 그렸던 「인간은 아무것도 모르리라」(도판241)의 제목과 주제대로 불과 20년도 지나지 않은 자신의 심경과 유럽인의 현주소를 스스로 확인하고 있는 듯하다. 1939년 사랑하는 여인 캐링튼을 창을 든 괴물에게 쫓기는 신부의 형상으로 그릴 무렵 페기와의 사이에서 겪었던 고뇌, 그리고 페기 구겐하임과 결혼한 지 미처 2년도 지나지 않아 맞이한 이혼의 고통 등 1942년에 이르기까지 그가 예기치 못한 채 겪어야 했던 인생사에 대한 소회素懷도 「비온 뒤의 유럽 Ⅱ」에 못지지 않았기 때문이다. 나락奈落의 심연에 처한 자신과 세계의 운명에 대한 그의 심경은 비로소 〈인간은 미래에 대해 아무 것도 모르리라〉는 젊은 날의 주문을 되새기고 싶었을 터이다.

프랑스로 돌아온 뒤 에른스트의 작품들은 평온으로 돌아가는 그의 일상과 심상만큼이나 빠르게 바뀌어 가고 있었다. 그것은 마치 전쟁과 평화가 자리바꿈하는 모양새였다. 이를테면 그것

은 한 세기 전 나폴레옹 군대와 벌린 〈1812년의 조국 전쟁〉을 두고 톨스토이가 쓴 소설 『전쟁과 평화War and Peace』(1864~1869)에서 나폴레옹(악)에 대하여 카라타예프(선)를 낙관적으로 그림으로써 평화를 강조했던 심상과도 같다. 톨스토이는 플라톤 카라타예프를 통해 심신을 초월한 영혼의 평온함과 자유를, 나아가 러시아적 선량함을 상징하려 했다. 비유컨대 「프랑스의 정원」(1962, 도판248)에 등장하는 누워 있는 여인(비너스)과 「황야의 나폴레옹」(1941, 도판249)에서 나폴레옹 앞에 선 여인의 대비가 그러하다.

낯익은 물체를 뜻하지 않은 장소에 위치시킴으로써 일종의 관계의 전치轉置를 기도하는 데페이즈망dépaysement 기법으로 그린 「황야의 나폴레옹」은 역사를 조롱하기 위한 낯섦이고 위치 변화였다. 나폴레옹 대신 히틀러에 의한 광란의 전쟁이 한창이던 시기에 그린 이 작품은 무의식에서 진행되는 이미지들의 대체displacement 작용을 의도적으로 시도함으로써 관람자들에게 심리적인 충격 효과를 주려는 것이었다. 이에 비해 전후의 평온을 되찾은 프랑스의 유서 깊은 작은 도시에서 그린 「프랑스의 정원」은 자신과 프랑스에 다시 찾아온 평안과 평화를 상징하는 작품이나 다름 없었다.

이 작품은 그가 파리에서 2년간 머문 뒤 르네상스 시대부터 왕후와 귀족들의 고성들이 자리하고 있는 고요하고 한가로운 앙부아르 근방의 작은 마을 위즘에 정착하여 그린 것이다. 특히 이 콜라주 작품에서는 프랑스의 동서를 가로지르며 흐르는 루아르 강의 부드러운 곡선이 아름다운 여인의 신체와 시적 조화를 이루고 있다. 그가 미국에서 살았던 애리조나 지방의 메마르고 거친 풍광과 대조되는 그 야트막한 언덕에 안겨 흐르는 두 줄기의 강이 나신의 여인을 그 사이에 품고 있다. 알렉상드르 카바넬Alexandre Cabanel이 「비너스의 탄생」(1863)에서 선보인 그 미의 여신을 에른

스트는 루아르의 아름다운 곡선과 하나가 되게 함으로써 노년의 미의식이 환상적인 자연과 하모니를 이루고 있음을 내보이려 했다.

4) 호안 미로의 습합적 데포르마시옹

막스 에른스트의 많은 철학적 환상 회화들은 양차 세계 대전의 시대적(통시적) 상황을 매개체로 삼아 무의식에 대한 자신의 지적 관심과 이해 속에서 표현한 것이다. 이에 비해 동서(이슬람과 유럽의) 문화가 혼재 ── 1492년 그라나다의 무슬림 왕국이 멸망할 때까지 8백 년간 이슬람의 지배로 인해 ── 하는 지역에서 태어나 성장한 호안 미로Joan Miró의 작품들은 대부분이 그가 섭렵한 공간적(공시적) 경험을 통해 습합적으로 형상화한 것들이다. 그의 무의식이 초현실로 욕망 이탈하면서도, 다른 한편으로는 그가 경험하는 현실에 대한 조형 욕망 또한 줄곧 타자들과 의식적으로 습합하려 했다.

그의 작품들에는 다양한 요소들이 융합되어 있으며, 그로 인해 자연에 대한 극단적인 리얼리티마저도 환상적으로 표현되어 있다. 그런가 하면 민속적, 이국적, 원시적인 요소들이 직관적, 초현실적으로 형상화되어 있기도 하다. 그의 조형 욕망과 의지는 눈에 보이는 사물과 현상(자연)에 대한 이해와 인식에 있어서 언제나 〈현상학적 지향성Intentionalität〉을 발휘하는가 하면, 눈에 보이지 않는 세계에 대한 통찰과 해석에서도 〈해석학적 융합convergence〉의 능력이 줄곧 탁월하게 발휘되고 있었다.

이를테면 미로가 15세 때에 그린 「장신구 디자인」(1908)을 비롯하여 「당나귀가 있는 정원」(1918), 「서 있는 누드」(1918), 「거울을 든 누드」(1919), 「테이블: 토끼가 있는 정물」(1920), 「말,

파이프, 붉은 꽃」(1920) 등 그의 초기 작품들에서 보여 주는 이슬람의 장식과 무늬들, 「몬트로이그의 포도나무와 올리브 나무」(1919)나 「농장」(1921, 도판250)에서 보여 주는 로코코의 투시도적 단축법scorcio,[331] 그리고 「농장」의 오른쪽에 등장시킨 스페인 동부 지방의 동굴화 등이 그의 지향성과 융합성을 표출하고 있다.

이렇듯 그의 작품들이 보여 주는 (가시적) 자연의 유혹에 대한 현상학적 지향성은 그보다 이전에 현상학자 에드문트 후설Edmund Husserl이 『현상학의 이념Die Idee der Phänomenologie』(1906~1907)에서 주장했던 의식의 지향성과 현상학적 환원의 회화적 반영을 (실제이든 아니든) 느끼게 한다. 후설이 주장하는 의식은 언제나 〈무엇에 관한 의식Bewußtsein von Etwas〉이다. 한마디로 말해 의식의 본질은 지향성에 있다는 것이다. 그에게 있어서 의식의 본질은 어떤 대상을 가리키는 데 있다. 사물에 대한 우리의 의식은 언제나 지향된 대상을 투사한다는 것이다.

후설에게 지향성이란 대상에 대하여 경험을 구성하는 자아의 적극적인 개입이다. 후설은 훗날 「파리 강좌」(1929)에서 〈나에게 세계는 내가 그것에 대해 의식하고 있다는 것, 그런 나의 사고 작용cogitationes 안에서 타당한 듯이 보이는 그런 것과 다른 존재가 아니다. 세계의 전체적 의미와 실재는 오로지 이러한 사고 작용에 의존한다. 이 세상과 관련된 내 삶 전체가 이런 사고 작용들 안에서 운행된다〉[332]고 회고한 바 있다.

또한 후설은 그러한 의식의 작용을 가리켜 〈현상학적 환원〉이라고도 부른다. 그것은 객관적 사물과 그 세계의 실재를 무

331 18세기의 프랑스 귀족들은 바로크의 호방한 취향만으로 만족하지 못해 사치스럽고 우아한 로코코 양식을 선호하게 되었다. 로코코의 단축법은 미켈란젤로나 틴토레토의 작품에서 보듯이 양체(量体)를 특히 그림의 표면과 경사지게 하거나 직교하도록 배치하여 투시도법적으로 줄어들어 보이게 하는 회화 기법이었다.

332 새뮤얼 스텀프, 제임스 피저, 『소크라테스에서 포스트모더니즘까지』, 이광래 옮김(파주: 열린책들, 2004), 684면.

비판적으로 소박하게 정립시키려는 자연적 태도를 일시 정지하고 의식이 지향하는 방향을 자아의 내재적 영역으로 되돌리는 방법이다. 그뿐만 아니라 그 내재적 영역에서 지향하는 대상으로 파악되는 이른바 〈초현실적〉 사물의 소여 방식과 존재 의미도 초현실적 의식(초월론적 주관)에 의한 대상(객관)의 지향적 구성이라는 관점에서 해석하는 것을 후설은 현상학의 과제로 여긴다.

객관적 사물이나 초현실적 대상에 대한 호안 미로의 관심과 이해도 언제나 지향적으로 구성된다는 점에서 현상학적이다. 다시 말해 그의 작품들이 보여 주는 나무나 풀과 같은 식물뿐만 아니라 고양이, 개, 말, 토끼, 쥐, 곤충, 물고기, 새 등 여러 가지 동물에 이르기까지 〈자연에의 유혹〉은 실재를 무비판적으로 소박하게 정립시키는 것이 아니라, 의식이 지향하는 방향을 자아의 내재적 영역으로 되돌리는 방법에 따른 것이다. 예컨대 헤밍웨이가 구입할 정도로 그의 마음을 사로잡은 「농장」이나 「경지」(1923~1924, 도판252)에서 보여 주는 〈현상학적 환원〉이 그것이다. 「나이프가 있는 정물」(1916)이나 「시우라나의 길」(1917), 「리카르트의초상」(1917), 「어린 소녀의 초상」(1918), 「당나귀가 있는 야채밭」(1918), 「자화상」(1919, 도판251)과 같은 초기의 작품들보다도 의식이 지향하는 방향을 내향적으로 되돌리려는 그의 현상학적 성찰이 그 작품들을 점차 초현실적으로 구성해 갔다.

특히 「경지」에서 보듯이 1924년 파리에서 브르통의 〈초현실주의 선언〉을 계기로 그의 작품 세계에도 사물의 소여 방식과 존재 의미에 있어서 지향적 구성의 관점이 빠르게 바뀌기 시작했다. 한마디로 말해 사고 작용에 있어서 현상학적 환원 방식이 달라진 것이다. 〈존재라는 동굴을 포기하라. 자, 정신은 정신 밖에서 호흡하라. 이제 집을 떠날 시간이다. 보편적 사고에 굴복하라.

경이로움이 정신의 뿌리에 존재한다〉는 브르통의 주장이 그에게는 무엇보다도 가장 충격적인 주문으로 들려왔기 때문이다.

「자화상」, 「거울을 든 누드」, 「농부의 아내」(1922~1923)에서 보듯이 1919년부터 매년 파리를 방문하면서 그가 만난 피카소를 비롯하여 야수파 등의 영향이 드러난 습합적 탈정형의 기미가 점차 엷어지기 시작한 것도 그 때문이었다. 그 대신 「경지」, 「아를르칸의 카니발」(1924~1925), 「카탈루냐의 풍경화(사냥꾼)」(1923~1924), 「곤충들과의 대화」(1924~1925) 등으로 이어질수록 그의 회화 언어는 더욱 환상적으로 변해 갔다. 이를테면 「경지」에서는 나무 줄기에 귀가 매달려 자라고 있다든지 나무 둥지 속에서 눈이 세상을 바라보고 있다든지 하는 것이다. 「아를르칸의 카니발」에서는 〈나는 공복에 따른 환각을 표현하였다〉는 그의 주장대로 어린 아이와 같은 환상과 순진무구한 유머 감각을 시적으로 표현하였다. 「카탈루냐의 풍경화: 사냥꾼」에서도 사냥꾼과 사냥감의 풍경을 환상적으로 그리기는 마찬가지였다.

몇 년 뒤 그는 〈나는 초현실주의를 좋아한다. 왜냐하면 초현실주의자들은 회화를 목적으로 간주하지 않기 때문이다. 사실 회화가 그 자체로 존속하는가에 주의를 기울이지도 않는다. 오히려 회화가 제대로 성장할 싹을 심고 있는지, 다른 것을 돋아나게 할 씨앗을 뿌리고 있는지에 관심을 보일 뿐이다〉[333]라고 회상할 정도로 초현실주의에 깊이 물들어 가고 있었다. 심지어 그는 1925년에 그린 한 작품의 제목을 〈이것은 내 꿈의 색채이다Ceci est la couleur de mes rêves〉라고 정하고 이를 그 그림 아래에 그대로 적어 넣기까지 했다.

다른 초현실주의자들과 마찬가지로 그의 꿈은 더 이상 잠재의식 속에만 머물러 있지 않았다. 이미 1923년 파리로 옮겨 브

333 롤랜드 펜로즈, 『호안 미로』, 김숙 옮김 (파주: 시공사, 2000), 30면.

르통의 모임에 합류한 이후 그의 꿈의 언어들은 서슴없이 표출되었다. 브르통의 『초현실주의 선언』 이후 그 역시 이른바 〈꿈의 회화〉를 선보이기 시작한 것이다. 미로가 이즈음에 그린 작품들은 마티스가 꿈꾸는 듯한 분위기로 브르통의 마음을 사로잡았던 「파란 창문」(1913)이나 「피아노 수업」(1916)보다도 더욱 강렬했다. 그의 작품은 색면과 잠재된 형태의 무한 기호를 동원하며 꿈의 회화로 탈바꿈하고 있었다. 예컨대 「모성」(1924, 도판253)에서 상징적으로 보여 준 그의 초현실적 조형 언어가 그것이었다.

그 때문에 이 작품에 대한 이해는 저마다의 선이해先理解에 따른 해석학적 지평 융합을 요구하게 마련이다. 미로의 친구이자 초현실주의 화가였던 펜로즈Roland Penrose가 〈옅은 청색 배경을 바탕으로 명확한 윤곽선으로 정의된 상징들은 해석이 모호하다〉고 평하는 까닭도 마찬가지이다. 「모성」에 대한 그의 해석에 따르면 〈어머니의 몸체는 둥근 구멍이 있는 검은 원추형으로 단순화되어 있다. 그것은 머리에서 나온 가는 직선에 매달려 추처럼 흔들거리는 듯하다. 한편 인간이 될 태아 형태의 작은 두 생물은 여성의 유방인 듯한 형태를 향해 기어간다. 한쪽 유방은 측면향이고, 다른 쪽 유방은 원형인데, 눈 또는 태양으로 볼 수 있다. 유방 사이에는 정자인 듯한 형태가 화면 전체를 감싸는 에테르 속을 헤엄친다. …… 이 그림이 흥미로운 점은 상징을 사용하는 데 있어서 미로가 이후 전개시킬 방향을 엿볼 수 있기 때문이다. 초기 회화에서 즐겨 사용한 다양한 이미지와 세부 묘사를 포기하고, 여기서는 엄격히 제한된 기호를 사용하여 서로 의미 있는 관계를 맺도록 배치한 것이다.〉[334]

기호학적 텍스트로의 의미를 지닌 회화 작품에서도 〈이해〉란 본래 〈어떤 것에 대한 이해für etwas Verständnis haben〉이다. 또한 이해

334 롤랜드 펜로즈, 앞의 책, 38면.

의 선취성에 따라 이루어지는 해석학적 지평 융합이 저마다 다를 수밖에 없는 까닭도 거기에 있다. 텍스트에 대한 의미의 차이는 물론 그것에 대한 해석이 불가공약적인 이유도 마찬가지이다. 더구나 해석Interpretation은 자기의식과 타재他在에 있어서의inter-pres 자기 인식과의 변증법적 구조에서 이루어지므로 더욱 그렇다. 펜로즈가 「모성」에서 상징에 대한 해석의 모호성이 불가피함을 지적하는 것도 그 때문이다. 하지만 습합적으로 탈정형하려는 미로의 조형 욕망은 「모성」에서 무엇보다도 모성maternité을 통해 비가시적인 영감을 가시화하고, 잠재의식을 표층화함으로써 초현실주의에 본격적으로 참여하려 했다. 「아를르칸의 카니발」에서 보듯이 그의 꿈은 색채뿐만 아니라 초현실적인 형태와 환상적인 기호로도 나름대로의 초현실주의의 조형성을 드러내고 있었다. 그는 더 이상 자연을 직접 대면하고 그리려 하지 않았다. 그가 그린 아를르칸이나 몬트로이그 또는 카탈루냐의 풍경은 실재하는 현실과 아무런 관계가 없다. 그가 말한 대로 그것들은 현실적인 세부 묘사를 포기한 채, 엄격히 제한된 기호와 형태들을 사용하여 서로 의미 있는 관계를 맺도록 배치한 것이다. 그것들이 유머러스하고 은유적이면서도 문학적인 조형성을 나타내는 까닭도 마찬가지이다. 그가 일찍이 탈정형화를 위해 조심스럽게 보여 온 야수파(마티스)나 입체주의(피카소), 또는 다다(한스 아르프)나 타시즘tachisme(얼룩, 오점 등을 의미하는 프랑스어 tache에서 온 말로서 장 뒤뷔페Jean Dubuffet를 비롯한 주로 1950년대 초의 추상 표현주의적 경향의 그림을 지칭한다)과의 습합성 또는 민속적, 이국적, 원시적 요소와의 습합성은 초현실주의와 접한 이후 더욱 탈정형화를 가속해 나갔다.

　　철학도였던 막스 에른스트가 자생적, 창조적으로 초현실주의자가 되었던 것과는 달리 미로는 습합적 초현실주의를 지향

했다. 에른스트의 조형적 특징이 니체나 프로이트의 영향을 받아 철학적, 심층 심리학적이었다면, 미로의 조형성은 브르통이나 아폴리네르, 또는 엘뤼아르 — 평생동안 절친한 친구로서 미로의 작품을 상당수 소장했다. 두 사람은 공동 작업으로 1958년 시집 『온갖 시련을 견디며À toute épreuve』를 출간하기도 했다 — 의 영향으로 시적이고 우화적이며, 문학적이고 즉흥적이었다.

　　실제로 활발하고 외향적 성격의 에른스트와 수줍고 내향적인 성격의 미로는 서로 상대방의 회화 작업에 강한 관심을 지닌 라이벌 관계였다. 하지만 에른스트가 자신의 작품들을 서슴치 않고 미로에게 공개했던 데 비해 미로는 그렇지 않았다. 〈신을 믿는가? 죽음이 두려운가?〉와 같은 에른스트의 공격적인 질문에 대하여 줄곧 〈나는 철학자가 아니네〉라고만 대답할 정도로 미로는 수동적이었다. 에른스트의 작품이 〈철학의 회화화〉를 시도했던 데 비해, 미로의 작품들이 〈시적 시각화〉를 지향했던 까닭도 거기에 있다. 그러면서도 그의 초현실주의 작품들은 「세계의 탄생」(1925, 도판254), 「사랑」(1926), 「달을 보고 짖는 개」(1926), 「죽음의 징조」(1927) 등에서 보듯이 나름대로의 독립적 시각 언어를 갖추며 꿈과 무의식의 세계를 자유롭게 표출해 나갔다.

　　그것들 가운데 관람자에게 동화적인 상상력을 연상시키는 「달을 보고 짖는 개」는 그나마 재현적 인지가 가능한 상호 주관적 이미지를 공유하고 있지만, 나머지의 것들에서는 신비하고 모호한 이미지들로 인해 실재의 재현성이나 존재론적 기시감既視感을 기대할 수 없다. 앙드레 브르통이 〈이와 같은 작품들의 절대적인 독창성 그리고 유기적 평면상에서 작품이 주장하는 참뜻은 단순하고 엄격하게 재창조된 형태-색채 관계에 있다고 본다〉[335]고 평하는 까닭도 그것들이 보여 주는 이와 같은 탈정형적 신비감 때문

335　롤랜드 펜로즈, 앞의 책, 65면, 재인용.

일 것이다.

펜로즈가 〈이러한 그림들은 신비로운 우주적 사건이라는 인상을 전한다. …… 이들의 불가피한 만남은 임박한 재앙이나 묵시의 전조를 의미하는 듯하다. …… 일체를 감싸는 대기 같은 광활함을 창출하는 배경은 몽환적 만남의 무대를 마련한다〉[336]고 평하는 이유도 거기에 있다. 〈죽음의 징조le signe de la mort〉라는 제목을 그림의 한복판에 써넣은 까닭이나 낙서와도 같은 뜻 모를 숫자 133이 그 위에 적혀 있는 이유도 모호하기는 마찬가지이다. 인간에게 참을 수 없는 무거움을 안겨 주는 죽음에 대해서도 그것의 묵시적 기호로 동원된 글자와 숫자들은 더없는 무거움의 의미를 연상하기보다 단지 초현실적인 상상력만을 자극하고 있다. 다시 말해 〈죽음의 징조〉에 대한 기호적 궁금증들이 작품의 신비감만을 증가시키고 있을 뿐이다.

그는 1925년에 열린 최초의 초현실주의 전시회에 사실주의 작품인 「농장」(도판250)을 출품하였지만 당시에 그린 「세계의 탄생」에서 보면 그러한 극사실주의 양식에서는 이미 벗어나 있었다. 표면을 얼룩지게 하거나 문질러서 거기에 시각적 현존성을 부여하고 그 위에 무엇인가 여러 가지 초현실적 기호나 상징들을 그려 넣었다. 이와 같은 방법은 〈회화의 0도〉나 순수 부재를 지향하는 말레비치의 절대주의 회화들과는 반대로 절대의 무가 아닌 외부 세계를 지향한다. 이를테면 그것들은 우주 공간이나 화가가 보편적이고 객관적인 실재라고 생각하는 것들을 의미하는 것이다. 말레비치의 「검은 원」(도판196)이나 「검은 사각형」(도판54)에서 바탕의 흰색 화면이 추상적인 부재 공간을 의미한다면 「세계의 탄생」에서 미로의 화면은 흔하게 보아 온 공간(벽)과 같은 것이며 그의 형태들은 우리의 모든 개인적 삶을 보여 주는 낙서와 같

<hr>

336 롤랜드 펜로즈, 앞의 책, 45~46면.

은 것이다.[337]

　「세계의 탄생」은 제목부터가 미로의 작품들에서 흔히 볼 수 없는 우주론적이고 존재론적이다. 그것은 〈신비로운 우주적 사건〉을 붉은 정자가 운동하는 형상으로 낙서하듯 표현하고 있다. 즉흥적이고 즉각적이며, 유아적幼兒的이고 동화적이며, 수줍고 조심스러우며, 시적이고 문학적이다. 그 우주론적인 제목이 아니었으면 다른 작품들과 다를 바 없다. 실제로 그는 스페인의 공화국 정부가 1937년 파리 만국 박람회에 정치적 의도로 스페인관의 전시를 권유하여 「죽음의 신」(1937), 「수확하는 사람」(1937)을 그렸고, 이듬해에 이어서 스페인 내전의 폭력성을 고발하기 위해 「초상 I」(1938), 「여인의 두상」(1938, 도판255), 「여성 좌상 I」(1938)을, 그리고 제2차 세계 대전 중에 세계 평화와 국제적 협력을 기원하며 그려 구겐하임 재단으로부터 대상을 받은 「성좌」(1940~1942)를 그렸다. 이 작품들을 제외하면 철학적, 사회적 비판의 의도를 적극적으로 표현한 작품들은 흔하지 않다. 그의 조형 욕망은 언제나 꿈꾸는 듯한 데포르마시옹을 표현하는 것이었지 현실에 대한 철학적, 이념적 비판에 있지 않았다.

　하지만 「죽음의 신」, 「수확하는 사람」은 니체가 선언한 신의 죽음처럼 형이상학적인 주제가 아니라 1936년 7월 18일에 시작된 스페인의 독특한 쿠데타 방식인 프로눈시아미엔토pronuncia-miento[338]로 인해 죽어 가는 카탈루냐 농민의 분노를 암시하는 정치 사회적 주제의 작품이다. 이 작품들을 1937년 3월 31일 히틀러 군대에 의한 피카소의 고향 게르니카의 대공습에 이어 프란시스코

337　노버트 린튼, 『20세기의 미술』, 윤난지 옮김(서울: 예경, 2003), 176면.

338　스페인이나 라틴 아메리카의 독특한 쿠데타 방식이다. 예컨대 어떤 고위급 군인이 정부나 정권에 반대하는 의사를 강하게 표명하며 가능한 모든 군인들에게 구국을 위해 자신을 지지하도록 궐기할 경우, 첫째 나머지 군인들이 그에 대한 찬반 투표에서 프로눈시아미엔토를 지지한다면 정부는 이를 불신임 투표로 간주하고 즉시 사임한다. 둘째, 모든 군인들이 현 정부를 지지한다면 그 순간부터 프로눈시아미엔토의 세력은 법적 처벌을 받거나 사임해야 한다. 주동자는 해외 망명을 선택하기도 한다.

프랑코가 이끄는 반란군에 의해 카탈루냐가 함락 — 당시 그곳의 주민 40만 명이나 프랑스로 피난할 정도였다 — 당하자 농민들의 죽음과 고통을 국제 사회에 고발하기 위해 피카소의 「게르니카」(도판112)와 함께 전시되었다.

이 그림에서 상징하는 「죽음의 신」은 환상 동물 사전에 나오는 자칼의 머리에 인간의 몸을 가진 고대 이집트의 죽음의 신 아누비스Anubis를 닮았다. 아누비스는 죽은 자가 천국에서 다시 살아날 수 있는지의 여부를 결정해 주는 저승사자로서, 미로는 이를 카탈루냐의 농부, 즉 「수확하는 사람」이자 침입자를 벌주는 저승사자로 믿고자 했다. 그 때문에 펜로즈도 이 그림에서의 〈농부는 1920년대 중반 동일한 주제를 다룬 그림에서는 볼 수 없었던 격한 폭력성으로 다루어졌다. 저항을 외치는 듯한 거대한 측면 두상은 땅 위의 식물처럼 자라나, 구부러진 프리기아 모자를 머리에 쓰고, 어그러진 별과 폭발물 같은 커다란 둥근 점에 둘러싸여 있다〉[339]고 평한다. 특히 미로가 내전이 치열했던 이듬해에 그린 「여인의 두상」은 「카탈루냐 농부의 두상」(1925)에 비해 정치적 폭력에 대한 그의 비판적 상징성이 더욱 뚜렷이 나타난다. 여기서 그는 1939년 이후부터 팔랑헤 당의 독재자 프랑코가 펼칠 파시즘의 불길한 징조를 예감한듯 「죽음의 신」에서와 같이 극도로 성난 새의 두상을 지닌 환상의 동물을 등장시킴으로써 내전의 공포와 잔인성에 저항한다. 살기에 찬 눈, 날카로운 이빨, 입을 벌리며 내미는 혀, 강한 경계심을 드러내며 곤두세운 머리털들, 위협적으로 부풀린 상체의 몸통, 그러면서도 여성임을 알리는 우스꽝스러운 젖꼭지를 드러낸 괴물 같은 모습을 한 채 머리만을 새로 변신한 그 여성은 미로가 평생 동안 그토록 많이 그린 사랑과 헌신의 여성상이 아니었다. 그것은 적의에 가득 차 분노하는 여성을 상징하는 야수적이

339 롤랜드 펜로즈, 『호안 미로』, 김숙 옮김(파주: 시공사, 2000), 81면.

고 야성적인 여성상이었다.

미로가 이때만큼 여성과 새를 통해 분노를 포효하는 〈야성적 회화〉에 몰두했던 시기도 드물다. 불끈 쥔 주먹과 더불어 〈스페인을 돕자Aidez l'Espagne〉는 문구가 선명한 선동적인 작품 「스페인을 돕자」(1937)가 상징하듯, 당시 전쟁의 소용돌이 속에서 그가 겪는 죽음에 대한 불안과 시간, 공간적(역사적, 지정학적) 당혹감은 그에게 실존의 의미를 실감하게 했을뿐더러 피카소의 「게르니카」보다 더 〈야성적인 회화〉를 그리게 했다. 하지만 그의 동료였던 펜로즈는 미로가 피카소의 「게르니카」에서처럼 특정한 지역이나 인물과 결부된 비극적 현실을 적시하지 않고, 「죽음의 신」에서 보듯이 〈시간적 차원을 넘어서 물질세계의 한계를 너머 영혼이 항해하는 공간 감각을 갖는 점에서 현실에 대한 해석의 차이를 드러내고 있다〉[340]고 옹호하고 있다.

그럼에도 불구하고 미로의 작품들은 주로 여성과 새를 동원하여 불길한 징조 속에 빠진 당시의 상황을 표현했다. 「죽음의 신」, 「수확하는 사람」을 비롯한 미로의 작품들은 제2차 세계 대전의 발발을 예감케 하는 에른스트의 「야만인」과 「난로가의 친숙한 천사」(1937), 지상의 모든 것을 삼켜 버릴 것 같은 괴물로 다가오는 위기 상황의 긴박성을 경고하는 「초현실주의의 승리」(도판 246) 등 고조되는 불안한 정서와 징조를 드러낸 환상 회화들 못지않게 현실 비판적이었고 곧 다가올 불길함을 예고하는 야성적인 암시들을 나타내고 있었다.

그러나 그의 회화가 나타내는 전반적인 특징이 야성적일지라도, 그가 평생 동안 수많은 작품에서 의식적, 무의식적 해석과 표현의 매개체로 동원한 여성과 새는 현실에 대한 비판과 저항의 상징 기호들이 아니었다. 그보다는 오히려 신비로운 신성과 연

340 롤랜드 펜로즈, 앞의 책, 179면.

관된다. 본래 구석기 시대의 조각상인 「빌렌도르프의 비너스」[341]에서 보듯이 인간은 애초부터 최초의 신을 여성으로 표현했다. 고대 이집트나 메소포타미아 또는 그리스의 신화 시대 이전부터 인간은 우주 생성의 신비를 〈위대한 어머니 여신〉에서 찾으려 했다. 기원전 8세기경에 헤시오도스Hesiodos가 신들의 탄생 계보를 정리한 『신통기Theogonia』에서도 최초의 신은 대지의 모신母神인 가이아Gaia였다.

　　또한 고대 그리스의 신화에서만 보더라도 우주 만물의 생성과 천지조화의 주체는 여신들이었다. 예컨대 광명의 신인 제우스를 비롯하여 태양의 신 아폴론, 하늘의 신인 크로노스, 밤의 신인 닉스, 달의 신인 레토, 바다의 신인 포세이돈, 지혜의 신인 아테나, 변론의 신인 헤르메스, 승리의 여신 니케, 미의 여신 아프로디테, 삶의 여신 카리테스 등 그 밖의 많은 신들이 모두 여신이었다. 이렇듯 고대로 거슬러 올라갈수록 여성은 생명과 에너지의 기원으로 간주되었고, 그로 인해 남성보다 원초적이고 신비한 존재로 여겨졌다.

　　미로에게는 여성뿐만 아니라 새와 물고기도 신성성을 상징하는 존재였다. 이를테면 공중을 마음껏 날아다닐 수 있다는 점에서 새를 대기나 바람의 상징으로 여기면서도 초인간적인 존재로 보았다. 또는 현세로 추방되기 이전의 영혼 자체로 간주했다. 나아가 원시 신앙에서는 새를 초자연적 정령으로 여기고 사후의 영혼 윤회를 가능케 하는 영혼의 운반자로 믿었다. 하늘을 날다 추락해 비극적인 최후를 맞은 이카로스Icaros의 신화를 비롯하여, 〈선인仙人은 새처럼 하늘을 난다〉고 믿었던 중국의 도교 사상에서 유래하여 신선도의 토대가 된 〈우화등선羽化登仙〉 사상도 새에 대한

341　빌렌도르프의 비너스는 1909년 오스트리아의 다뉴브 강가의 빌렌도르프에서 철도 공사 중 출토된 여인상이다. 기원전 약 2만 5천년 전에 만들어진 것으로 추정된다.

신앙에서 유래된 것이다.

실제로 피에르 비랄Pierre Vilar이 『스페인사Histoire de l'Espagne』
(1991)에서 정치 문제, 사회 문제, 카탈루냐 문제 등 세 가지 문제
에서 〈암흑의 2년간〉이라고 불렀던 스페인 내전 기간을 제외하면
미로의 작품들에 허다하게 등장하는 〈여성과 새들〉은 조형적 이
미지에서조차도 악마적 존재가 아니었다. 오히려 무한 공간의 기
호로 등장하는 새들은 춤추고 비행하는 초월의 수단이었고, 다양
한 이미지의 여인들도 부드러우면서도 신비스러운 존재로 비쳐지
기 일쑤였다.

예컨대 그는 일찍이 선보인 작품 「모성」(도판253)에서 〈나
는 그들(피카소와 브라크)의 기타를 박살 낼 것이다〉라고 하여 입
체주의에 대해 공격적으로 진술하면서도, 여성의 성적 상징인 아
몬드 형태의 기호를 사용하여 유머러스하면서도 에로틱한 형상을
표현[342]했다. 그뿐만 아니라 그 이후에도 끝까지 여성과 새에 관한
이미지들을 통해 자신의 예술적 환상의 영역과 고차원적인 상상
의 영역을 확장하는 데 게을리하지 않았다.

이를테면 이름 모를 새들로 장식된 「서 있는 누드」(1918)를
비롯하여 「여성 누드의 토르소」(1931), 「앉아 있는 여성」(1932),
「여성」(1934), 「한 여성을 사랑하는 두 사람」(1936), 「태양 앞의 여
성」(1938), 「초상 Ⅰ」, 「여인의 두상」, 「여성 좌상 Ⅰ」(1938), 「지나
가는 백조가 수면 위로 무지개 빛을 만들어 낸 호숫가 옆의 여성」
(1941), 「핑크빛 황혼이 여성과 새의 생식기를 애무한다」(1941),
「비 오는 밤부터 아침까지 뻐꾸기의 노래」(1940, 도판256), 「새의
비행에 에워싸인 여성들」(1941), 「달 아래의 여성들과 새」(1944),
「음악을 듣는 여성」(1945), 「고딕 성당에서 오르간 연주를 듣는
무용수」(1945), 「달빛 속의 여성과 새」(1949), 「태양 앞의 여성」

342 매슈 게일, 『다다와 초현실주의』, 오진경 옮김(파주: 한길아트, 2001), 244면.

(1949), 「종달새를 쫓는 붉은 원반」(1953, 도판257), 「여성과 새 Ⅱ」(1960), 「여성과 새 X」(1960), 「여성과 새」(1962), 「얻을 수 없는 것을 가지려고 애쓰는 여성」(1954), 「밤의 여성과 새들」(1968), 「여성의 주변을 에워싸는 새의 비행」(1968), 「월식 앞의 여성」(1967), 「밤에 새의 비행에 에워싸인 여성」(1968) 등 미로의 다양한 서사적, 서정적 작품들은 여인과 새에 대한 잠재의식들의 변천사라고 말할 수 있다.

이렇듯 여성과 새는 샤머니즘이나 애니미즘[343]과도 내재적 의미 연관을 지니지만, 미로에게는 문학적, 회화적 예술 세계를 표출하는 매우 효과적인 매개체였다. 무한한 대지 위로 비상하는 초월의 기호로의 새, 그리고 신화적 창조력과 원초적 생명력을 지닌 성스러운 초아적超我的 대타자l'Autre로서 여성은 그의 작품을 꿈의 회화, 시적(서정적이든 서사적이든) 회화, 야성의 회화, 자연 발생적 회화로 만들었는가 하면 회화적 시, 초현실적 그림 동화, 추상적 또는 반추상적 조형 기호체, 회화적 음양론으로 만들기도 했다.

그의 작품들이 보여 주는 서사 문학적 회화들은 설명식의 긴 제목들이나 시어들로 점철된 타시즘tachisme 양식의 작품들에서 두드러진다. 예컨대 「핑크빛 황혼이 여성과 새의 생식기를 애무한다」, 「비오는 밤부터 아침까지의 나이팅게일 노래」, 「달팽이의 발광성 흔적을 따라 길을 가는 밤의 사람들」, 「붉은 눈동자의 섬광에 현혹된 제비」, 「달밤에 세 올 머리카락을 가진 여성의 주변을 에워싸는 새의 비행」, 「음악적인 농경지 풍경을 걷는 별의 마법에 끌리는 사람」, 「어둠이 밀려갈 때 엷은 자주색 달이 녹색 개구리를 덮는다」, 「희망은 성좌가 사라질 때 우리에게 온다」, 「평원에 쏟아지는 황혼의 여명에 의해 최면에 걸린 여성」, 「별이 떠오르

343 카트린 클레망Catherine Clément은 『여성과 성스러움Le féminin et le sacré』(1998)에서 〈아프리카에 뿌리내린 모든 유일신 종교는 애니미즘의 유산을 온전히 보존해 왔다〉고 주장한다. 새를 비롯한 동물 등 아프리카인이 믿는 초자연적 정령들도 유일신과 사이좋게 지내고 있다는 것이다.

고, 새는 날아가고, 사람은 춤을 춘다」, 「별은 흑인 여성의 가슴을
애무한다」, 「금빛 가운데 푸른색으로 둘러싸인 종달새의 날개가
다이아몬드로 장식한 초원에서 잠든 양귀비의 마음과 재회한다」
(1967, 도판258) 등은 그 길고 다의적인 제목만큼이나 그것의 표
현도 복잡하고 다양하다. 미로는 특히 작품의 제목에서 꿈과 환각
의 서사적 수사들을 통해 감각의 영역을 무한히 넓혀 가며 현실에
서의 욕망을 끝없는 상상의 세계로 인도하려 했다.

　　세상사와 우주를 표현하기에 수사적인 제목만으로 부족할
경우 그의 서사는 수많은 얼룩taches과 흔적들로 무의식적 문장紋章
들을 동원하곤 했다. 예컨대 「지나가는 백조가 수면 위로 무지개
빛을 만들어 낸 호숫가 옆의 여성」(1941)이나 「핑크빛 황혼이 여
성과 새의 생식기를 애무한다」(1941), 「달팽이의 발광성 흔적을
따라 길을 가는 밤의 사람들」(1940), 「비오는 밤부터 아침까지 뻐
꾸기의 노래」, 「새의 비행에 에워싸인 여성들」(1941) 등에서 보여
주는 타시즘의 회화들이 그것이다.

　　또한 그의 여러 작품들에는 서사적 수사보다 못하지 않
게 서정적이고 시적인 제목과 색채 기호들도 가득하다. 이를테
면 1924년 브르통, 아라공, 엘뤼아르 부부 등 초현실주의 시인
들을 만나면서 그린 「키스」(1924, 도판259)를 비롯하여 「평원
을 비행하는 새」(1939), 「달빛 속의 여성과 새」, 「태양 앞의 여성」
(1949), 「태양빛은 남아 있던 별을 감싼다」(1951)를 그렸다. 그
리고 그가 평생 소원해 온 넓은 작업실을 마련할 즈음, 잭슨 폴
록Jackson Pollock이나 마크 로스코Mark Rothko의 추상 표현주의의 영
향을 받아 「여성과 새 Ⅱ」, 「여성과 새 Ⅹ」, 「파랑 Ⅲ」(1961, 도판
260), 「벽화 Ⅰ : 노랑 계통의 주황」(1962), 「달빛으로 우리를 애무
하는 석양」(1968), 「시 Ⅲ」(1968), 「금빛의 창공」(1967), 「시의 단
어」(1968), 「밤에 새의 비행에 에워싸인 여성」(1968), 「새, 곤충, 별

자리」(1974, 도판261) 등 습합적 탈정형을 과감하게 감행한 작품들을 그렸다. 적어도 그것들이 보여 주는 시적 수사와 색채 언어는 미로의 무의식적 서정을 풀어 낸 시화詩畵들이다. 특히 그가 일찍이 파리에 온 뒤 시적 색채 기호로 초현실주의에 화답하기 위해 그린 「키스」는 그것의 초현실적 추상성에 있어서 추상 표현주의의 출현을 예감하는 듯하다. 그만큼 미로의 초현실주의에서는 이미 추상 표현주의와의 내재적 의미 연관을 이루고 있었을뿐더러, 또한 그런 점에서 추상 표현주의의 전조였다. 미로의 잠재의식 속에서 추상에로의 욕망의 가로지르기가 계속 이루어지고 있었기 때문이고, 초현실주의에 감염된 추상 표현주의자들의 의식도 자신들의 내면에서 가로지르기해 온 무의식을 소리 없이 물들이고 있었기 때문이기도 하다.

　　서사적이든 서정적이든 꿈과 환각을 환상적으로 그린 작품들에서 밤과 낮의 대비는 늘 무의식 속에 잠재해 있는 음양陰陽의 조화로 표출되고 있다. 꿈을 해석하듯 이미지들의 응축과 대체가 거침없이 표출되는 회화 작품들에서는 더욱 그렇다. 그의 작품들에서 밤과 낮, 태양과 달 또는 별, 햇빛과 달빛 등이 여성과 새들의 무대가 된다. 그는 그것으로 모름지기 〈존재와 시간〉을 말하려한다. 초현실주의자인 그는 역설적으로 현존재와 실존의 의미를 그것들로 대신하고 있다.

　　그는 같은 해에 「태양 앞의 여성」(1949)을 그리더니 「달빛 속의 여성과 새」도 그려 본다. 또한 그는 「태양의 새」(1966)와 「달의 새」(1966)도 그렸다. 그는 「금빛의 창공」도 그리고 「푸른 하늘을 배경으로 한 사람들과 새들의 춤」(1968)도 그렸다. 하지만 그가 더욱 선호하는 것은 밤의 신비로움이었다. 그에게 밤은 죽음을 상징하는 무거움이지만 창조의 자궁이기도 하다. 무엇보다도 밤이 주는 정신적 해방감, 그리고 밤에 함축된 모호함과 대조 때문

에, 미로는 밤의 가치를 높이 평가했다. 밤에 가능한 일상사로부터의 탈출과, 상상의 눈이 활동할 때 떠오르는 비전은 그의 해석을 통해 눈에 보이게 된다. 잠재의식에서 비롯된 비전은 잠과 밤의 해방 작용이 고독한 몽환으로 우리를 에워쌀 때 가장 생생하게 구체화된다[344]는 것이다.

　　예컨대 「밤의 사람들」(1950)을 비롯하여 「밤의 여성과 새들」, 「바람에 머리카락 나풀거리는, 월식 앞의 여성」, 「달밤에 세 올 머리카락을 가진 여성의 주변을 에워싸는 새의 비행」, 「새의 날개에서 떨어진 이슬 한 방울이 거미줄 그림자에서 잠든 로잘리를 깨운다」, 「별빛으로 머리를 매만지는 황금색 겨드랑이를 가진 여성」, 「초승달을 환영하는, 머리를 흩뜨린 여성」, 「어둠이 밀려갈 때 엷은 자주색 달이 녹색 개구리를 덮는다」, 「평원에 쏟아지는 황혼의 여명에 의해 최면에 걸린 여성」, 「새의 날개가 별에 도달하기 위해 달 위를 활주한다」 등에서처럼 그는 밤의 고독을 독백하는가 하면 그것들로 밤의 영혼과 대화도 한다. 그것들을 모두 영혼이 무한으로 탈출하는 수단으로 믿기 때문이다. 이렇듯 그는 시를 그리는 화가였고, 철학자보다 시인을 더욱 선호했다. 그는 로고스보다 파토스를, 에토스보다 포에시스를, 아폴론보다 뮤즈의 여신을 더욱 사랑한 화가였다.

　　그래도 그의 작품들에 철학적 사유의 흔적이 부재하는 것은 아니다. 습합의 미학 속에 감염되고 삼투되어 있는, 그래서 차연되고 있는 철학적 사유의 선재성이 그의 해석에도 자국을 남기게 마련이기 때문이다. 그것들에 조르조 데 키리코의 스콜라 메타피지카의 반영보다, 즉 키리코의 형이상학적 회화나 가상의 4차원 이론에 영향받은 피카소의 입체주의보다 베르그송의 생의 약동에서 영향받은 야수파 마티스와의 친연성이 드러나는 까닭도 거기

344　롤랜드 펜로즈, 「호안 미로」, 김숙 옮김(파주: 시공사, 2000), 164면.

에 있다. 이를테면 「배설물 더미 앞의 남성과 여성」(1935), 「한 여성을 사랑하는 두 사람」(1936) 그리고 「두 명의 철학자」(1936, 도판262)에서 그가 보여 주는 야성적 이미지가 마티스의 「춤」(도판 81, 82)을 연상케 한다. 그뿐만 아니라 만년에 그린 「시의 단어」나 「새, 곤충, 별자리」(도판261)에서도 생명의 역동성이 동양적 서화 書畵의 이미지로 분출되기는 마찬가지였다.

그의 이른바 〈자연 발생적 회화〉는 한때 작업실의 벽을 사이에 두고 같이 활동했던 앙드레 마송이 자유자재로 활용한 동양 미술 기법, 그 가운데서도 특히 서예calligraphy 기법의 영향일 수도 있다. 왜냐하면 「자화상」(1937~1938)을 비롯하여 「자화상」(1937~1960), 「평원을 비행하는 새 IV」(1939), 「고딕 대성당에서 오르간 연주를 듣는 무용수」(1945), 「태양 앞의 여성」, 「태양빛은 남아 있던 별을 감싼다」, 「금빛의 창공」, 「시 III」, 「밤에 새의 비행에 에워싸인 여성」, 그리고 판화 작품 「싸락눈 속에서」(1969)와 「표주박」(1969)에 이르기까지 많은 작품에서 동양의 서예 기법적인 선들이 역동적으로 표현되었기 때문이다.

5) 앙드레 마송의 유목적 회화

앙드레 마송André Masson은 〈지적 화가〉로 불린다. 〈그 어떤 것도 내가 한 가지 양식에 고정되도록 만들 수는 없다〉는 그의 유목적 주장도 그의 지적, 종교적 호기심의 변화에서 비롯된 것이다. 다시 말해 지적, 종교적 순례가 기법의 방랑을 수반한 것이다. 고대 그리스의 신화와 철학, (상징주의 시인 랭보와 로트레아몽의) 초현실주의적인 문학, 스페인의 투우나 미국의 흑인과 인디언의 민속 및 원시 신앙, 동양의 선禪불교의 철학과 예술 정신 등에 대하여 그의 지적 관심사가 변할 때마다 그것들을 표현하는 기법과 양식

도 달라졌다. 예컨대 「물고기의 전투」(1926, 도판267)에서 그가 보여 준 자동 기술법은 훗날 잭슨 폴록의 액션 페인팅의 드리핑 기법에 영향을 줄 정도로 참신하고 과감했다.

우선, 니체를 통해 고대 그리스의 정신세계에 대해 눈뜨게 된 20대의 청년 화가 앙드레 마송의 정신세계를 지배한 것은 그리스 신화와 자연 철학이었다. 예컨대 1916년 제1차 세계 대전에서 입은 중상에서 벗어나 다시 그림을 그리기 시작하면서 선보인 반입체주의 양식의 풍경화 「세레의 카푸치노 수도원」(1919)은 입체주의를 흉내 낸 것이었지만 초현실주의에 물들기 이전에 그린 「4원소」(1923, 도판263)는 당시 그의 지적 관심사가 무엇이었는지를 확인시켜 주는 작품이었다. 그 작품은 1924년 초 독일 출신의 유명한 화상이자 평론가였던 다니엘 칸바일러의 시몬 갤러리에서 열린 마송의 첫 번째 개인전에 출품했던 것이다. 그는 오랜 신화 시대를 거쳐 기원전 7세기에 최초의 철학자 탈레스Thales가 만물의 유일한 근원적 요소a primary element of all things, 즉 〈원질原質 archē로의 물水〉을 상정하면서 시작된 초기의 자연 철학을 상징적으로 형상화했다.

신들의 섭리가 아니라면 〈만물은 과연 무엇으로 생성된 것일까?〉하는 당시 그리스인들의 근원적인 의문에 답하기 위하여 탈레스가 물을 상정한 이래 아낙시메네스는 〈공기〉 ― 그는 거기에 정신pneuma이라고 부르는 정수精髓 essence도 포함되어 있다고 추측했다 ― 를, 그리고 헤라클레이토스는 〈불〉을 원질로 내세웠다. 이러한 일원론적 자연 철학자들에 이어서 등장한 다원론자 엠페도클레스Empedocles는 그들이 저마다 유일한 원질로 내세운 물, 공기, 불에다 대지의 〈흙〉까지 합쳐 네 개의 원질들을 〈만물의 뿌리roots of all〉로 간주하는 4원소설을 주장했다. 그의 주장에 따르면 만물의 생성과 변화는 이 네 가지 원소들이 이합집산하는 현상

이다. 다시 말해 만물의 생성이란 네 가지 원소들이 결합하여 특정한 사물이 이루어지는 현상인가 하면, 소멸은 그것들이 분리되어 본래의 원소로 되돌아가는 현상이다. 이와 같이 자연의 생성 변화에 대한 고대 그리스인의 합리적 사고, 즉 탈신화적 인식으로 인해 철학philosophia과 과학scientia이 시작되었다는 사실에 주목한 27세의 앙드레 마송은 이를 작품 「4원소」로 형상화함으로써 고대 그리스인의 자연관에 대한 자신의 견해를 드러내 보이고자 했다. 만물의 뿌리인 4원소를 가시적으로 설명하기 위해 이 작품은 물고기(물), 새(공기), 태양(불)을 사람의 손 위에 올려놓고 있다. 그런가 하면 나머지 원소인 흙은 레몬이나 석류, 또는 건축물 등 대지의 여러 가지 산물들로서 대신하고 있다.

실제로 4원소설은 자연의 신비를 초자연적 존재인 신들의 초인간적인 이야기들(신화)로 믿고 이해해 온 뮈토스muthos에서 자연에 내재하는 로고스logos에 입각하여 이해하고 설명하려는 탈신비주의적 사고의 결정판이었다고 해도 과언이 아니다.

다시 말해 현실적인 (통찰력의) 헤르메스가 상상 속의 헤르메스Hermes를 이미 상해 버린 식료품으로 간주해 버린 것이다. 그만큼 인간의 정신사에 있어서 철학의 등장은 신화 시대를 마감시키는 혁명적인 사건이나 다름없었다. 이미 신의 불멸에 못지 않게 인간(시인)의 불멸과 승리의 찬가를 불러 유명해진 기원전 5세기의 서정 시인 핀다로스Pindaros도 그런 이유에서 로고스를 뮈토스와 구별하려 했다.

하지만 그리스 정신에 대한 마송의 관심사가 철학에만 국한되었던 것은 아니다. 합리적, 이성적 사고에만 의존하려는 철학보다 도리어 신비스럽고 초자연적, 초현실적인 신화에 대한 관심과 매료가 훗날 그를 초현실주의의 유혹에 쉽사리 빠져들게 했다. 초인간적이고 초자연적인 힘의 원천을 이야기하는 뮈토스와 상상

과 열정의 원천인 파토스는 본래 내연적으로 교집합적 요소를 가
지고 있기 때문이다.

이를테면 「아리아드네의 실」(1938)이나 조각 작품 「미노타
우로스」(1942, 도판264)와 「고통받는 여인」(1942, 도판265)이 그
것들이다. 아리아드네와 미노타우로스의 신화에 따르면 크레타의
왕 미노스는 공주인 아리아드네가 아테네의 영웅 테세우스와 사
랑에 빠지자 그를 미궁인 라비린토스에 가두고 아내 파시파에가
황소와 관계하여 낳은 머리는 소이고 몸은 사람인 반인반우半人半
牛의 괴물 미노타우로스 — 그에게는 매년 소년 소녀 7명을 제물
로 바쳐야 했다 — 로 하여금 다이달로스의 미궁labyrinth을 지키게
했다. 하지만 아리아드네는 그 안에 갇혀 고통받고 있는 연인 테
세우스의 몸에 실을 감아 입구까지 연결함으로써 그것을 단서 삼
아 입구를 찾을 수 있게 했고, 그로 인해 결국 그 복잡한 미궁迷宮
의 탈출할 수 있도록 도와주었다.

이 이야기는 제2차 세계 대전이 한창이던 중 히틀러의 반
인륜적 광기와 만행이 절정을 향하던 시기에 앙드레 마송으로 하
여금 광분하는 「미노타우로스」와 「고통받는 여인」을 조형화하게
했다. 그는 신화적 상상으로나 가능한 사건, 즉 욕정에 사로잡혀
조물주의 천륜을 배신한 왕비 파시파에에 의해 괴물 미노타우로
스가 태어난 반인륜적 만행蠻行의 참극이 당시의 지상에서 재현되
었다고 믿었기 때문이다. 다시 말해 그는 신화에서의 참상慘狀을
현실에서의 인간의 역사에 투영하기 위해 실감나게 조상화彫像化
한 것이다. 인간이라는 〈존재의 참을 수 없는 가벼움〉에 대한 성적
금기의 극단적 한계 상황마저도 무너뜨린 리비도libido — 성적 욕
망뿐만 아니라 전쟁 욕망으로도 발현되는 — 의 비정상적인 발현
으로 전개된 이른바 〈악마의 정원〉이 출현되었다고 믿었기 때문이
다. 당시의 서구는 히틀러와 같은 이른바 20세기의 미노타우로

스의 등장으로 인해 신화나 야담이 아닌 실화實話의 가공할 만한 역사 마당이 된 것이다.

이들 작품은 인간이 추구해야 할 보편적이고 정상적인 〈가치의 대공백Grand interrègne des valeurs〉 시대에 고대 그리스의 신화를 차용한 미술가 마송의 역사에 대한 항변이자 증언이나 다름없었다. 「미노타우로스」의 괴물적인 광기에 못지않게 그에 맞서 싸우는 「고통받는 여인」의 폭발적인 에너지가 여인의 신체 비율마저도 엉클어뜨릴 정도로 발산되고 있는 까닭도 마찬가지이다.

마송이 초현실주의를 접하게 된 것은 1924년 9월 앙드레 브르통을 만나면서부터였다. 이듬해 파리의 피에르 화랑에서 열린 제1회 초현실주의 전시회에 자신의 작품 「방으로 들어가는 사람」(1925)을 출품하여 그들의 활동에 참여했지만 초현실주의에 동조하기 위한 것은 아니었다. 언제나 새로운 기법이나 양식의 개발을 추구하려는 조형 욕망이 초현실주의에 관심을 갖게 했을 뿐이었다. 「방으로 들어가는 사람」에서 인간이 직면하게 되는 수많은 삶의 공간으로의 방房들을 통해 인간의 존재론적 조건을 초현실적으로 상징화했다.

「카드 속임수」(1923)에서 보듯이 인간은 누구나 밀실 공포증claustrophobia을 경계한다. 그러면서도 인간은 광장 공포증agoraphobia도 동시에 가지고 있다. 누구나 공포에서 벗어날 수 있는 〈둥지로의 방〉에 대한 욕망과 유혹에 쉽게 빠져드는 것도 그 때문이다. 인간은 어느 새 방에 길들여진 존재이다. 자유가 박탈된 교도소의 감방에서 사방이 성스럽거나 화려한 벽화로 꾸며진 교황이나 절대군주의 호사스럽고 화려한 방에 이르기까지 인간은 다양한 방의 문화로 존재 이유와 삶의 의미를 강조하려 한다.

피타고라스가 주장하듯, 정주민은 언제부터인가 만물의 원질로의 수의 본질인 홀수(1)와 짝수(2)를 형상화한 정사각형이

나 직사각형으로, 즉 형이상학적 도형으로 방을 상징해 왔다. 그들에게 방은 내외를 구분짓는 임계 공간을 의미할뿐더러 상황에 따라 소통과 단절을 선택적으로 상징하는 사회적 매개체이기도 하다. 미학적 이념과 양식에서 새롭고 낯선 타자적 공간인 〈초현실주의라는 방〉과 소통하기 위해 마송이 방을 선택한 까닭도 그와 다르지 않다. 방에 대한 무의식을 그는 여성이 구름 속을 날아가는 꿈의 이미지로 형상화한 이유도 마찬가지이다.

하지만 방(공간)에 대한 무의식의 형상화 이외에도 마송을 초현실주의 진영에 편입시킬 수 있는 까닭은 타시즘tachisme과 융합된 그의 자동 기술법에 있다. 그는 브르통이나 수포의 자동 기술법을 나름대로 터득하여 자신만의 조형적 자동 기술법을 구체적인 작품들로 선보이기 시작했다. 마송도 그들의 자동 기술에 의한 글쓰기와 대등한 표현 방법을 미술에서도 발전시킬 수 있다고 믿었다. 〈파울 클레에게 빚을 진 듯한, 서체의 느낌을 주는 선들은 시인들이 행했던 실험에 가까운 것이었다. 그의 많은 작품들이 의식적인 결정을 최소화한 상태에서 다시 손질할 수 없도록 몽환 상태를 유지하면서 더욱 빨리 제작되었던 것이다. 『초현실주의 혁명』의 첫 호부터 모습을 드러낸 그의 드로잉들은 대부분 반복되는 주제들을 담고 있다.〉[345]

이를테면 「자동적 드로잉」(1924)을 비롯하여 「죽은 말들」(1924), 「초상」(1924), 「격노한 태양들」(1925, 도판266), 「물고기의 전투」(1926, 도판267), 「형상」(1927) 등이 그것이다. 펜과 잉크를 사용한 이 드로잉 작품들은 브르통이 1919년부터 프로이트의 영향으로 개발해 온 자동 기술법Automatisme에 의한 것들이었다. 「격노한 태양들」에서 보듯이 그는 종이 위에 불규칙한 선들을 빠르게 그어 나감으로써 마치 꿈속에서 그리는 듯했다.

345 매슈 게일, 『다다와 초현실주의』, 오진경 옮김(파주: 한길아트, 2001), 242면.

특히 그가 초현실주의자들과 가장 활발하게 활동하던 시기의 작품인 「물고기의 전투」나 「형상」은 무의식적 자동 기술법을 유채와 모래를 동원하여 새롭게 시도한 획기적인 드로잉 작품들이다. 특히 이러한 새로운 시도는 1926년에 한스 아르프가 파리의 교외에 정착하면서 그에게 심리적 격려와 더불어 활기를 불어넣어 준 탓이다. 그로 인해 마송의 작품 세계에도 과감한 변신 metamorphosis의 계기가 마련되었다.

「4원소」(도판263)에서 보듯이 그때까지 그의 유화 작품들은 음울하고 활기가 없었을뿐더러 재료의 유동성도 결여되어 있었다. 그와 같은 인상과 분위기는 「죽은 말들」을 비롯한 드로잉에서도 크게 다르지 않았다. 그 때문에 그는 프로타주의 방법을 창안하여 환상 회화를 선보인 그의 동료 막스 에른스트의 기법과 피카소의 콜라주나 파피에 콜레와 같은 종합적 큐비즘의 기법에서 영감을 얻어 새로운 변신을 감행했다. 다시 말해 그는 캔버스 위에 마음 가는대로 접착제와 모래를 부으면서 끝을 세우는 티핑tipping 작업을 통해 물고기와 새를 형상화했다.[346]

「물고기의 전투」에서는 붉은 페인트를 사용하였다. 이는 마치 물고기들이 피를 흘리며 새들에게 쫓기고 있는 다급한 싸움의 형국과 같았는데, 제1차 세계 대전에 참전하여 입은 치명적 부상으로 인해 잠재되어 있던 전쟁 트라우마를 표상한 듯하다. 또한 11세 때부터 발휘해 온 드로잉의 타고난 소질과 나름대로의 타시즘 기법이 어우러진 그만의 자동 기술법을 통해 초현실적인 작품 세계를 선보이고 있다. 훗날 잭슨 폴록이 그의 영향을 받아 「No. 5」(1948)에서 드리핑 기법dripping을 보여 주었다. 모래로 덮인 캔버스 위에 풀(접착제)을 쏟아붓는 새로운 기법을 선보인 「물고기의 전투」는 새와 물고기 형태의 생명체들이 (인간 세계와 마찬가지

346 Michael Robinson, *Surrealism*(London: Flame Tree Publishing Co., 2005), p. 148.

로) 생존 경쟁하는 원초적인 세계를 연상시킨다.

하지만 마송은 1929년 브르통과의 불화로 인해 초현실주의 그룹에서 탈퇴했다. 그 뒤 그는 「약탈」(1932), 「여름날의 기분 전환」(1934) 등 초현실주의 작품들을 통해 독자적으로 활동하다 1936년 활동 무대를 스페인으로 옮겼다. 그곳에서 그는 특히 격렬한 투우 경기에 매료되었고, 따라서 작품들에도 자연히 투우만큼이나 광포하고 강렬한, 난폭하고 도발적인 힘이 표현되기 시작했다.

스페인 방식의 쿠데타인 프로눈시아미엔토로 인해 1936년 프랑스로 다시 돌아온 뒤에도 스페인에서 기분 전환을 위해 그렸던 「여름날의 기분 전환」과 같은 것들을 제외하면 작품의 분위기가 크게 달라지지 않았다. 「잠의 탑 속에서」(1938), 「그라디바」 (1939, 도판268), 그리고 키리코의 「형이상학적 실내」(1916)와 마그리트의 「우상의 탄생」(1926, 도판286)을 합쳐서 패러디한 듯한 「다이달로스의 숭배」(1939, 도판269)와 마그리트가 「만남」 (1926)에서 상징화한 남근을 지구 밖의 외계인처럼 형상화한 「형이상학적 벽」(1940, 도판270) 등 당시의 초현실주의 작품들은 오히려 고대 그리스의 신화와 철학에 대한 상상력에서 뿐만 아니라 그것을 표상하는 빛과 색감의 표현에서도 더욱 강렬해졌다.

무의식중에 잠재된 자연의 힘과 싸우려 하고 사회의 변화에 맞서려는 인간의 놀라운 에너지들이 그의 작품들에서 자동적으로 배어 나온 것이다. 〈초현실주의surrealism〉 자체가 〈사실주의 realism〉와는 달리 사물이건 사실이건 외부 환경의 변화에 초연하려는 〈역설적 동기〉에서 비롯된 탓에 현실에 대하여 민감하게 거부 반응을 보이는 것은 결코 이상한 일이 아닐 수 있다. 더구나 그가 스페인의 잔혹한 내전에 이어서 제2차 세계 대전을 겪으며 그린 이 작품들은 은유적으로 반영하는 고전적 주제와는 반대로 도

발적인 색감으로 매우 불안정한 당시의 시대 상황을 대변해 주고 있다. 이를테면 덴마크의 소설가 요하네스 빌헬름 옌센Johannes Vilhelm Jensen의 소설 『그라디바Gradiva』(1902)[347]의 주인공인 젊은 고고학자 하놀트가 보여 준 성애의 정신 착란 — 2천여 년 전 베수비오 화산 폭발로 화석이 된 처녀 그라디바를 자신도 모르게 사랑하게 되어 그곳을 찾아간 고고학자에게 갑자기 그녀가 마치 현실 속의 인물인 것처럼 느껴지는 — 에 관한 픽션을 화석의 여인이 환생하는 사실적 현상으로 형상화한 「그라디바」, 그리고 날개를 만들어 붙여 자신이 세운 미궁 라비린토스의 탈출에 성공한 건축과 공예의 명장 다이달로스의 탈출기를 현대적으로 재해석하여 그린 「다이달로스의 숭배」는 불가사의한 우연적 사건에 관한 신화를 바탕으로 하여 회화화한 작품들이다.

 칸트의 주장에 따르면 현실에서의 시간과 공간은 인간의 인식 작용을 가능케 하는 선천적인 감성 형식이다. 그것들은 종합적인 판단을 위하여 누구나에게 선천적으로, 즉 형이상학적으로 주어진 조건들이다. (이성적으로) 판단컨대 인간이 현실적 시공이라는 정신적으로 구조화된 〈형이상학적 벽〉을 초월하여 인식할 수 없는 존재인 까닭도 거기에 있다. 이를테면 전쟁이 치열해지던 시기에 마송이 2천년 전으로 시간 여행하려는 『그라디바』의 주인공의 심경을 헤아리며 고고학자 하놀트가 되고자 하는 정신 착란을 스스로 간원懇願했을지도 모를 이유, 또는 마송이 천사처럼 날개를 만들어서라도 탈출구를 찾을 수 없는 미궁 속의 절망적인 상황을 탈출하려는 다이달로스의 탈주 욕망을 동경했을지도 모를 이유, 그 모두가 선천적으로 주어진 시공간이라는 형이상학적인

347 무명의 소설가가 쓴 이 작품이 주목받기 시작한 것은 프로이트가 「요하네스 옌젠의 『그라디바』에 나타난 망상과 꿈」(1907)이라는 제목으로 이 소설을 분석하면서부터였다. 프로이트는 작품 속 주인공의 의식에 잠재되어 있는, 또는 그의 무의식적인 성적 리비도가 신화와 현실 사이에서 어떻게 착란되는지를 분석함으로써 정신 착란적 사랑에서 벗어나게 하기 위한 분석적 치료 방법으로서 이 소설을 활용한다.

벽을 현실적으로 초월할 수 없는 숙명적인 조건임을 그 역시 깨달았기 때문이었을 것이다.

　　마송은 「형이상학적 벽」을 그린 뒤 더욱 격렬해지는 히틀러의 침공을 피해 1941년 미국으로 망명했다. 미술가로서의 삶의 여정에서 미국은 그의 작품 세계를 유럽과는 다른 새로운 세계, 즉 신세계로 안내할 만큼 색다른 공간적 피被구속성을 지닌 땅이었다. 미국은 불가피한 망명지였지만 스폰지와 같은 감성적 흡수력을 지닌 그에게 새로운 예술적 자극과 영감을 주기에 충분한 곳이었다. 마치 체코 출신의 작곡가 안토닌 드보르자크 Antonín Dvořák가 미국 땅을 밟고 인디언의 노랫소리에 영감을 얻어 1893년 12월 교향곡 9번 「신세계로부터」를 뉴욕 필하모닉 오케스트라에 의해 들려주었던 것처럼 그곳에서 받은 마송도 감흥과 영감을 받아 곧이어 새로운 작품들을 선보였다. 예컨대 「고라니 사냥터」(1942)를 비롯하여 「미노타우로스」(도판264), 「레오나르도와 이사벨라 데스테」(1942), 「고통받는 여인」(도판265), 「자화상」(1945, 도판271), 「나체와 나비」(1944) 「숲 속에서」(1944), 「나무 구멍 속의 부엉이」(1947) 등 많은 작품들이 그의 신세계를 표상하고 있었다.

　　하지만 유럽 문화에 데카당스가 휩쓸던 19세기 말 미국에 온 드보르자크가 고향에 대한 잔잔한 향수(2악장)를 평온한 신천지의 농촌 풍경과 어우러진 흑인 영가 풍의 멜로디(3악장)와 조화를 이루게 한 교향곡 「신세계에서」에서와는 달리, 정신적 피난처에서 억압된 마송의 무의식은 그의 작품들을 쫓기듯 방황하는 「고라니 사냥터」로 표출되거나 어둡고 침울한 「나무 구멍 속의 부엉이」로 표상화되었다.

　　그런가 하면 그는 이국땅에 망명한 자의 불안한 심경과 번뇌를 「자화상」에서 고스란히 드러내면서도, 반대로 내관內觀과 내

성內省을 통해 견성성불見性成佛을 강조하는 동양(중국과 한국)의 선불교에 매료되면서 뜻밖의 심리적 평안과 안식을 구하기도 했다. 그는 「나체와 나비」에서 선禪의 세계를 서예calligraphy의 동양 미술적 선線으로 묘사했다.

이렇듯 선불교의 유위有爲 정신은 마송에 의해 중생의 인연을 나타내는 서예의 선을 타고 초현실주의 새로운 기법을 탄생시켰다. 우주 만물과 세상만사는 인연에 의해 상호 의존하므로 무위無爲가 아닌 유위인 것이다. 자연의 변화와 생멸은 물론이고, 중생에 의한 정치, 경제, 문화가 모두 유위법에 속하는 까닭도 마찬가지이다. 그러므로 중생은 탐욕, 분노, 우매와 같은 세 가지 독三毒의 유위 상태에서 벗어나 무위의 존재가 되도록 수행 정진해야 한다. 모든 분별 망상과 번뇌에서 벗어나 열반의 경지에 이르도록 선禪수행해야 한다는 것이다. 마송이 법향法香을 따라 탐욕의 시공 너머로 날아가는 나비의 우아한 동선을 선禪의 서체로 추적하려는 연유 또한 이 세상 모든 존재들의 유위가 꿈같고, 환영 같고, 물거품 같고, 그림자 같고, 이슬 같고, 번개 같은(一切有爲法 / 如夢幻泡影 / 如露亦如電) 순간적인 것이기 때문이다. 마송은 제2차 대전이 끝나고 얼마 뒤 유럽으로 돌아와 마침내 파리 근교에 정착했다. 전쟁의 와중에서 보낸 미국 생활 동안 흑인과 인디언의 신비스러우면서도 우울한 신화와 전설, 유럽의 광기와 광란을 참회하려는 듯한 선불교의 수행법 등 부조화의 조화를 기도하며 「나무 구멍 속의 부엉이」처럼 멈추지 않았던 유목적 유랑도 마감하기 시작했다. 그곳에서 1970년대 후반 건강의 악화로 더 이상 작품 활동을 할 수 없을 때까지 그는 자신만의 전설을 만들어 갔다.

하지만 「나무 구멍 속의 부엉이」에서 보듯이 그는 황혼에 찾아든 〈미네르바의 부엉이〉 — 로마 신화에서는 지혜나 철학을

뜻한다 — 가 아니었다. 헤겔은 『법 철학Grundlinien der Philosophie des Rechts』(1820) 서문에서 〈미네르바의 부엉이는 황혼이 저물어야 그 날개를 편다〉며 낮이 지고 밤이 와야 날개를 펴는 부엉이를 철학의 의미에 비유한 바 있다. 모름지기 철학이란 태양이 작렬하는 낮의 활동으로 인한 흥망성쇠나 생사고락 등 이미 이루어지거나 겪어 온 복잡다단한 역사적 조건들이 지나가야, 즉 휴지休止와 반추로 사색하는 시간인 밤이 되어야 그 뜻이 더욱 분명해진다는 것이다. 그럼에도 마송의 황혼에는 (안타깝게도) 〈지혜의 여신〉 미네르바가 날개를 펼치지 못했다. 그의 예술 세계는 냉철한 철학 정신을 통해 이미 지나간 삶의 의미를 작품 속에서 정련精鍊시키기도 전에 (만년의 10여 년간을) 육신의 병마에 시달려야 했기 때문이다.

　　제1차 세계 대전에서 스페인 내전, 이어서 제2차 세계 대전의 종전에 이르기까지 20세기의 전반을 전쟁과 함께하며 겪어온 격동의 세월들을 그는 한동안 내성과 내관으로 자위하며 되새겨 보았지만 쉽사리 마음속의 격랑은 가라앉지 않았다. 무엇보다도 그의 예술 정신에 잠재해 온 디오니소스적 열광과 분출되지 못한 채 억압되어 온 리비도와 무의식이 그의 일상과 삶의 내면을 괴롭히며 그를 진정으로 정주하지 못하게 했다. 그의 마음은 여전히 노마드였다.

　　하지만 황혼을 기다리는 지혜로운 부엉이가 아닌, 부상당한 채 나무 구멍 속에서 시름에 젖은 늙은 부엉이에게 날개를 펼수 없는 황혼은 무의미하다. 그의 작품들에 황혼의 평온과 노회老獪가 미처 찾아들지 않았다. 정련된 삶의 완숙미가 곁들여 있지 않은 것도 그 때문이었다. 도리어 황혼의 분노만이 여전해 보인다. 이를테면 「볼로냐의 조각」(1958~1960), 「마르시아」(1963), 「옆모습」(1965경), 「까마귀 날개를 한 방랑자」(1966, 도판272) 등 어둠

의 행진이 이어지는가 하면 못다 풀어 낸 회한의 이야기들이 남아 있다.

「볼로냐의 조각」에서 그는 참선參禪으로도 다스리지 못한 혼란한 심사心事와 마음의 얼룩들taches을 다시 한번 자동 기술법과 서예 기법에 의해 마음대로 흘려보내려 했다. 「마르시아」나 「옆모습」 또는 「까마귀 날개를 한 방랑자」에서도 그와 같은 심경은 크게 달라지지 않았다. 「옆모습」에서 흰색, 검정색, 붉은색으로 어지럽게 겹쳐지는 단면profil의 나열들은 모두가 불안정한 심경의 파노라마나 다름없었다.

특히 「까마귀 날개를 한 방랑자」는 제목에서부터 노년의 노마드nomade 즉, 마송을 표상하고 있다. 본래 로마 신화에서 지혜의 여신으로서 미네르바의 조상신인 신조神鳥는 까마귀였다. 로마 시대의 시인 오비디우스Publius Naso Ovidius의 『변신 이야기Metamorphoses』(AD 8) 제2권 제6장에서 수다쟁이 큰 까마귀는 미네르바의 비밀을 누설한 죄를 짓고 신조의 자리를 부엉이에게 내주었다. 신화에 따르면 그 부엉이는 원래 에게 해 북동부에 있는 레스보스 섬의 뉘티메네Nyctimene였는데 그녀가 자신의 아버지와 통정한 죄로 인해 부엉이로 변신하게 되었다. 그녀는 새(부엉이)가 되고도 그와 같은 변신의 부끄러움 때문에 사람들의 눈에 띄는 낮에는 웅크리고 있다가 밤이 되어서야 활동할 수밖에 없게 되었다.

고흐의 「까마귀가 나는 밀밭」(1890)에서 밀밭을 덮은 까마귀보다는 죽음을 알리는 불길함이 덜하지만, 죽음을 예감하고 그린 듯한 마송의 「까마귀 날개를 한 방랑자」에서 까마귀는 갈 곳 모르는 방랑자를 어둠으로 예인하고 있다. 그것은 뉘티메네만큼의 죗값을 치르지 않아 여전히 까마귀이어야 할지라도 미네르바의 조상신인 신조로서의 까마귀가 아님에 틀림없다. 병든 마송에게

도 이 그림 속의 까마귀는 오히려 고흐의 까마귀처럼 흉조凶兆를
알리는 흉조凶鳥였을 것이다.

6) 르네 마그리트의 〈신화와 철학〉

초현실주의를 창시한 시인 앙드레 브르통과 비견될 만한 미술가
로 르네 마그리트René Magritte를 고르는 데 주저할 사람은 그리 많지
않다. 철학과 공모共謀하여 비현실적이고 초현실적인 〈이미지의
배반〉을 마그리트만큼 성공적으로 실현해 낸 화가도 드물기 때문
이다. 수지 개블릭Suzi Gablik은 그를 가리켜 〈존재의 평범함에 대항
하는 영원한 반란〉[348]이라고 평한다. 그런 점에서 마그리트를 초현
실주의자들 가운데 이른바 〈마그리트의 신화〉를 탄생시킨 화가라
고 평할 수 있다.

　　마그리트보다 순수하고 순진한 조르조 데 키리코는 〈형이
상학적 회화pittura metafisica〉에 몰두하여 〈스콜라 메타피지카〉(형이
상학파)라는 별명을 얻었다. 아테네의 미술 학교를 다닌 뒤부터
일체 존재의 형상에 대하여 독자적인 조형 세계를 표현하기 시작
한 그의 정신적 원향이 아테네와 로마 등 고대 철학과 고전주의의
산실이었다는 사실과 무관하지 않다.

　　그러나 또 다른 형이상학파라고 할 수 있는 마그리트의 작
품들은 현대 철학적이다. 그 때문에 포스트모던적이지만 그만큼
난해하기도 하다. 어느 누구보다 초현실주의적인 그의 작품 세계
가 신화 해석적이라기보다 신화 창조적인 까닭도 거기에 있다. 하
지만 개블릭은 그것이 자신의 우울증을 형이상학으로 활용한 탓
이라고 주장한다. 그가 미술가라는 이름을 거부하면서 자신을

348　수지 개블릭, 『르네 마그리트』, 천수원 옮김(파주: 시공아트, 2000), 9면.

〈생각하는 사람〉[349]이라고 불렀던 까닭도 거기에 있다.

① 어머니의 죽음과 〈마그리트의 신화〉

마그리트의 신화를 탄생시킨 계기는 어머니 레지나의 의문스런 죽음이었다. 13세의 어린 마그리트에게 갑작스런 어머니의 자살 은 미래의 예술가에게 영감의 판도라 상자(신화)가 열리는 충격적 인 사건이었다. 어머니의 예기치 않은 죽음에 대한 트라우마가 소 년의 무의식에 굳게 자리잡으면서 그의 영anima과 혼animus을 초현 실 세계로 불러내었다. 그의 예술적 원천이 초현실적 무의식에 기 초해 있고, 그것으로부터 기발한 조형적 영감을 끊임없이 얻어 내 는 까닭도 거기에 있다.

　　소년의 영혼에 지진이 일어난 날은 1912년 2월 14일이 었다. 소년의 어머니 레지나 베르탱샹Régina Bertinchamp은 집 앞을 흐 르는 작은 강에 레이스가 달린 가볍고 부드러운 잠옷인 네글리제 négligé를 입은 채로 뛰어들어 자살했다. 다음 날 아침 신문들도 그 녀가 행방불명되었고, 노이로제로 인해 자살했을 것이라는 기사 를 쏟아 냈다. 그로부터 3주가 더 지난 3월 12일 그녀의 시체는 5백 미터 떨어진 하류에서 발견되었다. 작은 아버지가 경영하는 가축 도살장 바로 앞이었다. 목격자의 증언에 따르면 〈그녀의 시 신을 찾았을 때 그녀의 잠옷이 얼굴 부분을 휘감고 있었다. 그녀 스스로가 택한 죽음을 보지 않으려고 옷으로 자신의 눈을 덮었는 지 아니면 소용돌이치는 조류 때문에 그렇게 얼굴이 덮였는지는 모르겠다〉[350]는 것이다.

　　사체가 인양되었을 때 마그리트는 거기에 없었다. 그럼에 도 그의 생각은 하얀 네글리제에 머리가 휘감긴 그녀의 모습에 사

349　수지 개블릭, 앞의 책.
350　수지 개블릭, 앞의 책, 20면.

로잡혔다. 불안 예기Angsterwartung로 고통받는 그에게 그와 같은 모습에 대한 환상은 결국 16년이 지난 1928년에 「연인」(1928, 도판 273)과 「문제의 핵심」이라는 제목의 그림으로 표상화되었다. 특히 「연인」은 하얀 천으로 머리가 휘감긴 남녀가 키스하는 모습의 그림이었다. 그것은 그동안 그의 무의식에 자리잡아 왔던 네글리제를 입은 어머니에 대한 이미지를 초현실적으로 상상하는 연민과 사모思慕의 그림인 것이다. 또한 그것은 〈마그리트 신화〉의 단서가 무엇인지를 알리는 시그널과 같은 것이기도 하다.

어머니의 죽음 이후 마그리트는 어두운 밤을 몹시 싫어했다. 흰색 두건에 대한 공포감, 마치 살바도르 달리가 미술 디자인을 맡은 앨프리드 히치콕Alfred Hitchcock의 영화 「백색의 공포」(1945)에서 정신과 의사(그레고리 펙)가 흰 식탁보만 보면 설명할 수 없는 공포를 느끼듯이 이른바 〈백색 이미지 공포증〉 — 외부(흰색)의 두려운 자극에 대한 반응의 불균형에서 초래되는 — 도 이때 생겼다. 그는 한밤중에 흰색 셔츠를 입은 사람을 길에서 만나는 것을 두려워했는데, 죽은 어머니의 이미지가 떠올랐기 때문이다. 어머니의 형상에 대한 섬뜩한 암시 때문이었고, 자살한 어머니의 백색 이미지에 대한 트라우마 때문이었다. 그럼에도 불구하고 그는 평생 동안 어머니의 자살에 대한 무의식의 발로라고 여길 수 있는 작품들을 여러 점 그렸다.

무엇보다도 「검은 마술」(1934)을 비롯하여 「깊은 물」(1941, 도판274)과 「기억」(1948, 도판276)이 그것이다. 특히 「깊은 물」은 히치콕의 영화 「백색의 공포」와 무관치 않다. 1963년 뉴욕 현대 미술관MoMA에서 시사회를 한 영화 「새」와도 마찬가지이다. 검정색 코트를 입은 순백색의 여인이 눈을 감고 차가운 물앞에 서 있다. 마그리트의 무의식을 자극한 어머니의 환영이었다. 그녀의 왼쪽 어깨에는 매처럼 보이는 검은 새가 그녀를 기다리

고 있다. 그것은 마그리트의 신화에 배치된 〈죽음의 전령사〉인 것이다. 또한 그것은 어머니의 부재를 연상시키기 위해 등장한 새이기도 하다. 그 뒤의 잔잔한 푸른 바다는 신화의 단서가 행복했던 어린 시절에 찾아온 뜻밖의 트라우마였음을 강조하기 위한 것이었다.

더구나 「어려운 횡단」(1926), 「길 잃은 기수」(1926), 「문제의 핵심」, 「연인」, 「기억」 등은 제목에서부터 어머니의 죽음에 대한 정신적 외상과 그 외상 경증die traumatische Neurose에 대한 강박증이 멈추지 않고 있음을 암시하고 있다. 키리코의 영향이 두드러지게 나타난 이 작품들에서 그는 키리코의 「사랑의 노래」(1914, 도판275)의 모티브를 차용하여 기억 속에 자리하고 있는 자살한 어머니(태생적 연인)의 이미지를 표출하고 있다.

그 가운데서도 특히 「기억」은 오브제만으로도 마그리트가 젊은 날 크게 영향받은 〈키리코에로의 회귀〉를 암시한다. 이 작품은 아폴리네르의 「미라보 다리」(1913) ― 피카소가 소개해 준 여류 화가 마리 로랑생과의 사랑에 실패한 실연의 아픔을 노래한 시 ― 에서 영감을 얻은 키리코의 「사랑의 노래」를 패러디하고 있다. 마그리트는 〈나는 나의 과거를 싫어하고, 누군가의 과거도 싫어한다. 나는 체념, 인내, 직업적 영웅주의, 의무적으로 아름다워야 하는 감정을 혐오한다〉라고 말했지만 결코 과거의 기억에서 빠져나온 적이 없다. 오히려 그의 병적 기억들이 그의 상념을 붙잡고 있었다.

연인에 대한 기억의 매개체로 키리코가 동원한 오브제들인 (휘아킨토스를 사랑한 아폴론 대신, 물속에서 건져 올린 차가운 어머니 이미지의) 석고 두상, (초록색 공 대신 가운데가 분리된) 공, (흰 연기를 내뿜으며 달리는 기차 대신) 평범하게 보이는 시간이 멈춘 듯이 잔잔한 푸른 바다는 비인과적 관계성을 일부러 강조

하는 듯하다. 키리코처럼 마그리트도 그것들을 예기치 못한 엉뚱한 곳에 배치함으로써 불합리하면서도 심각한 분위기를 고의로 자아냈다. 반대로 그만큼 그는 연민이나 사랑의 관념조차도 〈그것이 우연에 의해 이루어지는 것이 아니라 연상 작용에 의해 이루어진다〉는 영국의 경험론자 흄이 주장하는 〈인과성〉의 콤플렉스에 빠져 있기 때문일 것이다.

이를테면 피를 보면 아픔이나 고통을 연상케 하는 관념들 상호간의 연관 관계가 그것이다. 키리코가 「사랑의 노래」에서 한복판에 도발적으로 불쑥 내민 외과 수술용 장갑처럼, 마그리트의 「기억」에서도 석고상의 얼굴에서 흘러내리는 핏자국이 일으키는 연상 작용도 마찬가지이다. 그는 기억이 곧 흔적trace임을 에둘러서 설명하고 있다. 그가 자신의 과거는 물론 누군가의 과거도 싫어한다고 굳이 역설하는 까닭도 지워 버릴 수 없이 무의식에 억압되고 응고된 흔적들, 그리고 거기에 붙잡혀서 벗어날 수 없는 침울한 기억들 때문일 것이다. 이처럼 자아의 이상과 주체의 비판자로서 초자아super-ego가 억압의 장치가 되어 무의식적 욕망을 억누르기 때문에 그는 늘 우울하다.

② 초현실주의 이전: 배반의 모색

1915년 10월 브뤼셀의 왕립 미술 학교에 청강생으로 입학한 이래 1920년 몇 달 동안의 징병으로 인해 학교를 그만둘 때까지 마그리트는 골치 아픈 문제의 학생이었다. 당시에 그는 주로 나부의 모델들을 손으로 만지는 나쁜 품행과 여벽 때문에 악명 높았다. 학교를 그만둔 뒤에는 인상주의와 미래주의, 이어서 입체주의로부터 차례로 영향을 받은 그림들을 선보였다. 1922년 어린 시절부터 친구로 지내 온 조르제트 베르제Georgette Berger와 결혼한 탓에 생활비를 벌기 위하여 한때 디자이너가 꿈이었던 그는 상품이나 벽

지 회사의 선전 포스터까지 그렸다. 예컨대 「한밤중」(1924), 「노린의 푸른색들」(1925), 「봄」(1926)과 같은 포스터들이 그것이다.

하지만 주로 1925년까지 진행된 이와 같은 여러 유파들의 섭렵은 마치 근대 철학의 아버지라고 불리는 르네 데카르트René Descartes가 고등학교를 졸업한 뒤 〈이제부터 나의 스승은 세계이다〉라는 신념을 실천하기 위해 진학하지 않고 세상 공부에 나섰던 경우와 비슷하다. 미술 학교의 수업을 거부해 온 젊은 미술학도 마그리트의 선택적 교섭도 이전의 유파들과는 다른 자신만의 예술 정신과 세계를 발견하기 위해 의도적으로 시도해 본 〈배반의 모색〉이었다. 선先이해 없이 새로운 해석은 불가능할 터이므로 그는 나름대로 기존의 텍스트들에 대한 이해와 해석의 지평들을 선택하여 집중적으로 섭렵하고자 했다. 모든 역사적 개혁과 혁신의 원인들이 그러하듯이, 그에게도 새로움이란 〈배반rébellion의 성과〉일 수밖에 없었기 때문이다.

마그리트가 처음 선보인 작품들은 인상주의와 미래주의의 분위기를 물씬 풍기는 것들이었다. 그가 학생 시절부터 친구로 지낸 시인을 그린 「피에르 부르주아의 초상」(1920, 도판278)과 친구인 「피에르 브로드코렌즈의 초상」(1920, 도판277)이 그것이다. 2년 뒤 마그리트의 결혼식에 증인으로 서명한 바 있는 두 친구를 그린 이 초상화들은 인상주의에 대한 마그리트의 감염 효과와 수용 능력을 보여 주는 작품들이었다. 또한 그즈음에 그가 선택한 또 다른 조형적 모사의 대상은 미래주의였다.

새로운 광학 이론에 자극받은 세잔을 비롯한 인상주의자들이 보여 준 빛과 색채에 대한 반응, 미래주의자들이 역사적 의무감에서 보여 준 리비도적 에너지를 그는 자신의 캔버스 위에서 追체험하고nacherleben 追구성해 보려고nachkonstruieren 했다. 그가 해석학자 빌헬름 딜타이Wilhelm Dilthey를 미처 알지 못했을지라도 타자

에 대한 이해란 추체험임을 실험하고 있었던 것이다. 그것은 다름 아닌 자기의 체험을 타자의 표현으로 이입하는 것이다. 그 역시 이러한 〈자기 이입Einfühlung〉, 즉 〈거기에로 자기를 넣어 두는 것Sich-hineinversetzen〉의 절차가 곧 자기 변형의 절차라고 믿었다. 그는 추체험하며 배반을 모색하려 했다. 그에게도 배반은 타자에 대한 것이 아니라 자기의 변형이고 자기에의 변태metamorphosis였던 것이다.

이처럼 22세의 젊은 마그리트에게도 (스스로 터득한) 당시의 이러한 해석학적 수련은 〈역사에의 배반〉을 위한 자기 변형의 실험적 절차였다. 모든 작품은 체험 연관, 즉 표현과 표현과의 체험적 관계에서 비롯된다는 딜타이의 고차원적 이해의 방법인 추체험을 마그리트도 소리 없이 실천하고 있었던 것이다. 작품의 표현은 선이해나 추체험과 무관한 단순한 심리적 표현 과정이 아니라 의미, 가치, 목적 등을 산출하는 정신적 체험 연관의 산물임을 그는 간파하고 있었다.

인상주의와 동시에 마그리트가 선택한 추체험의 대상이 이념적으로 미래주의였다면, 양식에서는 즉흥적이고 피상적이라는 이유로 거부 반응을 보여 온 추상화였다. 실제로 그는 모든 추상 미술을 회의적으로 간주할뿐더러 그것의 유행을 크게 염려하여 다음과 같이 기술한 적이 있다. 즉, 〈회화가 소위 추상, 비구상, 또는 앵포르멜informel이라고 일컬어지는 미술로 대체되고 있다면 최근에 바보 같은 경향이 널리 유행하고 있다고 할 수 있다. 이러한 미술은 환상과 신념으로 재료를 겉핥기식으로 교묘히 다룬 것이다. 그러나 이러한 회화의 기능은 시정詩情을 눈에 보이게 하는 것이지, 세상을 수많은 물질적인 측면으로 축소시키는 것은 아니다〉[351]라는 주장이 그것이다.

그럼에도 그는 이미 1919년에 미래주의의 추상화들이 실

351 수지 개블릭, 152면, 재인용.

린 카탈로그를 처음 보고 대단한 발견이라고 느낀 나머지 〈누군가가 아마도 장난을 치려고 미래주의 작품 전시회의 도판이 실린 카탈로그를 내게 보낸 이상한 일이 생겼다. 이 장난 덕분에 나는 새로운 회화 방식과 친숙하게 되었고 무척 흥분이 되었다. …… 당시에는 순수하고 강한 감정인 에로티시즘으로 인하여 완벽한 형태를 위한 전통적인 탐구에 몰입하지 못하였다. 내가 진정으로 원했던 것은 감정적인 충격을 불러일으키는 것이었다〉[352]고 술회한 바 있다.

그렇다고 해서 그가 미래주의자들 가운데서 〈세상의 유일한 위생학은 전쟁〉이라고 외치는 이탈리아의 화가들에 관심을 가졌던 것은 아니다. 그가 선호한 미래주의의 경향은 생성의 역동적 형태를 주장하는 프랑스의 화가들이었다. 그들은 (이탈리아의 미래주의자들처럼) 신세계를 향해 니체가 강조하는 디오니소스적 리비도를 동력인으로 하기보다 베르그송의 〈생명의 약동〉을 이념으로 하여 이른바 〈흐름의 연속성〉을 강조했기 때문이다.

마그리트가 처음으로 선보인 미래주의 작품은 5점으로 그린 「피에르 부르주아의 초상」(1920)이나 「풍경」(1920, 도판279) 등이었다. 그것들은 1920년 안트베르펜에서 열렸던 벨기에 작가들의 기하학적 추상화 작품들을 보고 추상화에 대하여 가져온 부정적인 생각을 바꾸면서 그린 마그리트의 기하학적 추상화 작품들이었다. 특히 안료를 달걀의 노른자위와 합쳐서 템페라 기법으로 그린 「피에르 부르주아의 초상」에서 그는 화면을 기본적으로 10개 이상의 곡선으로 분할하는 공간 분할법을 활용했다. 그는 중앙의 황색을 삼각형으로 돌출시켜 빨강색과 남색의 배치를 효과적으로 돕고 있다. 또한 이 그림이 피에르 부르주아의 초상화임을 알리기 위해 그는 중앙에 작은 크기의 남색 삼각형을 그려 넣

352 수지 개블릭, 앞의 책, 24면, 재인용.

었다. 아마도 피에르 부르주아가 언제나 착용했던 나비넥타이를 연상시키기 위해서였을 것이다.

　　마그리트가 이 작품을 통해 체험 표현을 시도하는 역지사지적易地思之的인 모방적 추체험의 모델은 바로 오르피즘을 통해 미래주의 운동에 참여한 들로네 부부였다. 로베르 들로네의 〈에펠탑〉 시리즈(도판 124~126)나 「도시」와 「도시의 창문 No. 3」(도판 127) 그리고 분석적 회화 시대의 피카소와 코스모폴리타니즘을 추구하는 시인 블레즈 상드라르의 『시베리아 횡단 열차와 프랑스 소녀 잔의 이야기La Prose du Transsibérien et de la petite Jehanne de France』(1914)에 그려 넣은 소니아 들로네Sonia Delaunay의 삽화 등에서 보듯이 그들은 대담한 색들을 동원하여 색조 대비를 시도할 뿐만 아니라 역동적인 구도로 약동의 이념을 구현하는 데 주저하지 않았다.

　　로베르 들로네와 소니아 들로네는 순수한 프리즘 색으로 율동적인 추상 구성으로 표현하기 위해 주로 삼각 분할법Triangula-tion을 활용했지만 마그리트는 「풍경」에서 보듯이 거기에다 보로노이의 다이어그램Voronoi diagram[353]까지도 연상시킬 만큼 적극적으로 공간을 삼각 분할하며 재구성했다. 특히 여기서 그는 중심축으로부터 곡선에 의한 회전식 평면 분할을 시도하여 소용돌이 모양의 율동성을 나타냄으로써 미래주의의 이념을 대리 표상해 보려고 했다.

　　하지만 마그리트는 내심에 품어 온 배반의 조급증으로 인해 자기 이입이나 모방적 추체험을 위해 한 유파에만 오래 머무는 것은 하지 않았다. 초현실주의의 면모를 드러내기 이전까지 그의

353　러시아 수학자 게오르기 보로노이Georgy Voronoy의 이름을 따서 평면 분할 과정에 붙여진 그림이다. 수직 이등분선에 의해 평면을 분할할 경우 다양한 모양의 다각형으로 평면이 채워져 불규칙해 보이지만 실제로는 수학적 원리에 따라 그린 그림이다. 이때 들로네의 삼각형 분할도 자연히 발견된다. 그러므로 들로네 삼각형을 알면 보로노이 다이어그램도 그릴 수 있다.

작품들에 인상주의와 미래주의의 재현적-비재현적 양식들이 혼재해 있었던 까닭도 거기에 있다. 1920년의 작품들에서 그의 체험 연관은 인상주의와 미래주의를 추체험하면서도 이내 입체주의로 이어졌다. 이듬해부터 그는 모방적 추체험의 대상을 입체주의로 옮겨 가기 시작한 것이다. 예컨대 「목욕하는 여인들」(1921, 도판 280)과 같은 과도기의 작품을 비롯하여 「여자 기수」(1922, 도판 281), 「소녀」(1922), 「젊음」(1922), 「세 여인」(1922), 「실내의 3인의 여인」(1923, 도판282) 등이 그것이다.

　　「목욕하는 여인들」은 이제까지 그린 것들과는 달리 인물이나 사물의 움직임을 분해해서 연속 사진이 말리는 듯한 느낌을 주는 점에서 미래주의적이다. 하지만 인물을 평면에 분할하려는 흔적을 보인 점에서는 입체주의에로 다가가고 있기도 하다. 이 작품에서는 과도기에 흔하게 나타나는 일종의 〈절충적〉 체험 연관이 이뤄지고 있다. 왜냐하면 모방적 추체험의 과정에서 그가 추구하는 작품의 양식이나 기법의 의미, 가치, 목적 등이 이중적이었기 때문이다.

　　마그리트가 입체주의의 자기 이입 과정을 보여 주는 일련의 작품들은 1922년에 그린 「세 여인」, 「소녀」, 「젊음」 등이었다. 그것들은 「목욕하는 여인들」에 이어 누드를 통해 자신의 에로티시즘을 상징할 수 있는 양식을 모색하기 위한 추체험의 실험 과정이었다. 「소녀」를 「젊음」이나 「세 여인」으로 변용한 듯한 이 작품들에서 여인네들이 어설프게 보이는 것은 형태적 관심을 뛰어넘어 그 나름대로의 에로티시즘을 조심스럽게 실험하고자 했기 때문이다. 미래주의 작품들만큼 추체험의 과단성을 발휘하지 못한 이 작품들에서 입체cube의 분석과 표현이 소극적이었던 까닭도 마찬가지다. 그는 여인네들의 음부를 꽃과 같은 사물로 가리는가 하면 누드의 가슴도 장미로 대신하기까지 했다. 수지 개블릭이 〈이 작

품들은 순수하게 입체주의 방식으로 그리려고 했지만 잘 되지 않았다〉[354]고 평하는 이유도 다른 데 있지 않다.

또 다른 입체주의 작품인 「여자 기수」는 주로 누드로 입체주의를 실험하려는 그의 의도에서 보면 예외적인 것이었다. 그것은 아마도 어머니의 죽음 이후 우울증에 시달려 온 마그리트가 타자의 표현이 아닌 자신이 체험한 아름다운 기억에다 자기의 감정을 이입함으로써, 즉 〈자신의 감정을 그 기억 속에 넣어 봄으로써〉 정신적(내재적) 체험 연관을 통한 자가 치유의 효과를 기대하려는 욕구에서 비롯된 것일 수 있다.

외상성 기억과는 반대되는 경험의 기억 상징Erinnerungssymbol으로 작품화한 이 그림에서 백마를 타고 있는 여자 기수는 이제 막 결혼한 아내 조르제트였다. 마그리트가 그녀를 처음 만난 것은 어머니가 익사한 이듬해인 1913년 여름(15세의), 사춘기의 중학생 때였다. 그것도 샤를르와 시내 한복판의 유원지에 설치된 서커스 장에서였다. 커다란 서커스 텐트 안에 있는 회전목마는 오르간의 멜로디에 맞춰 증기 펌프로 작동되고 있었다. 또한 서커스 장 안에는 술을 마실 수 있는 바bar와 더불어 춤도 출 수 있는 댄스홀도 갖춰져 있었다. 아마도 그 작품 속에서 검은 드레스를 입고 모자를 쓴 채 흰 말을 타고 있는 여자 기수는 그의 아내일 터이고, 오른쪽 아래에서 춤추고 있는 남녀는 그들 부부일 것이다.

예술가로서 자가 성형autoplastisch하는 데 있어서 마그리트에게는 아내와의 사랑보다 더 큰 에너지원은 없었다. 그의 아내 조르제트는 청소년 시절 마그리트의 부기浮氣와 여벽女癖을 잠재워 화가의 길로 나아가게 한 이후 평생 그의 모델로 등장하면서 그를 이상적인 애처가로 만들었다. 이를테면 결혼에 즈음하여 아내에 대한 가장 아름다운 추억을 상징하는 「여자 기수」에 이어서 신혼

354 수지 개블릭, 앞의 책, 24면.

집으로 구한 아파트의 실내와 가구를 직접 디자인하여 만든 뒤 만족해하는 아내를 모델로 그린 「실내의 3인의 여인」이 그것이다.

이 작품은 마그리트가 새로운 보금자리를 통해 처음으로 가족의 행복을 상징하려는 인간적인 욕망을 표출한 것이기도 하다. 여기에 등장하는 누드의 여인이 셋이지만 실제로는 아내만을 모델로 한 것이다. 이는 인물과 사물들을 그 나름대로 큐브화하여 새로운 양식인 분석적 입체주의를 실험한 대표적인 작품이다. 실제로 입체주의에 대한 그의 모방적 추체험은 더 이상 계속되지 않았다.

양식의 변화에 따른 자기 이입의 실험 과정과는 달리 아내에 대한 변함없는 애정 표현은 그 이후에도 여전했다. 예컨대 그는 아내를 신화 속의 요정과 동일시하고자 그린 「무모한 기도」(1928, 도판289)를 비롯하여 조르제트를 아름다운 상상의 나라의 주인공 앨리스에 비유하기 위해 그가 애독해 온 루이스 캐럴Lewis Carrol의 『이상한 나라의 앨리스』(1865)의 도입부를 형상화한 초상화 「조르제트」(1937)도 그렸다. 그뿐만 아니라 「검은 마술」(1945)에서도 그는 불혹의 아내에 대한 아름다움을 이전보다 더 매혹적으로, 그리고 더욱 신비롭게 표현하고 있다. 이렇듯 마그리트에게는 아내에 대한 사랑의 샘이 마르지 않았고, 그 때문에 그와 같은 애정의 조형적 서사들도 꾸준히 이어질 수 있었다.

③ 초현실주의 1: 모색의 끝

모방적 추체험을 통해 새로운 돌파구를 모색해 오던 마그리트에게 1924년의 앙드레 브르통에 의한 『초현실주의 선언』은 모방으로부터의 탈피를 위한 변신metamorphosis과 자가 성형의 결정적 시간이 도래했음을 알리는 자명종과도 같았다. 이 선언이 화가로서 그의 향로를 바꾸는 구체적인 길을 제시했기 때문이다. 〈정신의 완

전한 기계적 반응에 의해, 즉 구두나 문장 또는 그 밖의 수단에 의해 기존의 도덕관이나 미적 감각을 이성의 통제 밖에서 표현한다〉는 초현실주의의 선언이 그것이었다. 이와 같은 이론과 운동이야말로 자유로운 표현 양식을 모색하던 마그리트에게는 최적의 메시지나 다름없었다.

마그리트를 초현실주의에로 예인한 작품은 키리코의 「사랑의 노래」였다. 이 작품과의 첫 만남은 1925년에 이루어졌다. 1924년 브르통의 『초현실주의 선언』 이후 그 선언에 적극적 관심을 보여 온 마그리트에게 벨기에 왕립 미술관에 근무하며 초현실주의를 이끄는 그의 친구이자 시인인 마르셀 르콩트Marcel Lecomte가 키리코 작품의 복제본을 처음으로 보여 주었던 것이다.

그에게 이 작품은 신비하고 환기적인 이미지 속에 숨어 있는 예측할 수 없는 잠재력을 일깨워 주는 거울 — 인간은 누구나 거울을 통해 처음으로 자신의 이미지를 발견하므로 — 과 같았다. 이 작품은 그의 작업이 자동주의나 무의식적 몽환의 경지를 표상해 온 호안 미로나 앙드레 마송의 작품과는 달랐다. 그것은 마치 경험론자 흄의 발견이 칸트로 하여금 〈독단의 잠dogmatic slumber〉에서 깨어나게 해준 것[355]처럼, 마그리트에게도 입체주의에 대한 모방적 추체험에서 벗어날 수 있는 지남적指南的인 계기가 되었다. 무엇보다도 그 작품이 재현적인 눈속임 기법을 활용하면서도, 〈단도직입적〉이고 예상을 뒤엎는 〈역설적〉 이미지를 강하게 보여 주었기 때문이다.

이를테면 외과 의사의 고무장갑과 고대의 조각인 아폴론의 머리를 결합시키는 기상천외한 발상과 표현이 시니피에(의미

[355] 칸트는 〈솔직히 고백컨대 흄의 주장은 여러 해 전에 나를 독단의 잠에서 처음 깨웠고, 사변 철학 분야에서 나의 탐구를 새로운 양상으로 이끌어 주었다〉고 고백한 바 있다. 〈모든 지식은 경험에서 유래하므로 우리는 경험을 초월한 어떤 실재에 대한 지식도 가질 수 없다〉는 흄의 주장이 그것이다. 결국 칸트는 이성론적 형이상학을 〈썩어 빠진 독단론〉이라고 하여 반대했다. 새뮤얼 스텀프, 제임스 피저, 『소크라테스에서 포스트모더니즘까지』, 이광래 옮김(파주: 열린책들, 2004), 436면 참조.

된 것)로의 이미지에 저항하고 이의 제기할 수 있는 표상 의지를 그에게 제공해 주었다. 그가 이 작품에 대하여 감동할 수 있었던 까닭도 바로 거기에 있다. 그때부터 마그리트에게 이미지란 열린 무대이어야 했고, 시니피앙(의미하는 것)이어야 했던 것이다.

그 이후 그의 초현실주의 작품들은 미래주의나 입체주의를, 즉 조형적 이념으로의 시니피에를 추체험하던 실험적 작품들보다 이미지를 점차 단순화해 갔다. 이전의 것들은 세련된 리얼리즘을 추구하면서도 추리 소설이나 추리 영화의 표지화 같은 긴장감 넘치고 상상력을 자아내는 이미지를 강조하려 했다. 그것들은 보다 심사숙고한 이미지들을 통하여 존재와 실재(철학)의 문제에 대해 직접적, 직설적으로 또는 은유적, 묵시적으로 질문하거나 반문하는 서술적 표현 양식에로 나아가게 되었다. 무엇보다도 그가 추구하는 초현실주의 정신이 무의식적이고 환상적이기보다 철학적이고 형이상학적이었기 때문이다.

기존의 아방가르드의 가치를 파괴하고, 그 대신 〈무엇을 창조해야 할까〉에 대해 절실하게 고심해 온 마그리트에게 1925년은 화가로서의 일대 격변의 해였다. 그즈음에 그가 모방의 끝에서 선보인 최초의 초현실주의 작품은 「창」(1925)이었다. 우선 그는 창의 안팎에 배치된 피라미드를 통해 현실과 초현실의 경계를 설정한다. 창밖(현실)에는 아득한 피라미드를 향해 고독한 길을 걸어가는 이가 있는가 하면 창 안을 향해 날갯짓하는 새 한 마리를 잡으려하는 하얀 손이 보이기도 한다. 키리코의 「사랑의 노래」(도판275)와도 무관치 않은 손과 연관된 이러한 도발적 이미지는 이듬해에 그린 「카엔의 새벽」(1926)에서도 마찬가지였다. 그것은 마치 오랜 모색기를 거쳐 마침내 발견한 초현실주의라는 희망과 행복을 붙잡으려는 자신의 모습과도 같다.

그 밖에도 마그리트가 초현실주의에 자발적으로 물들어

가는 과정에서 그에게 미친 키리코의 영향은 지대했다. 실제로 키리코의 「두 자매」(1915, 도판284)와 마그리트의 「한밤중의 결혼」(1926, 도판285)을, 그리고 키리코의 「형이상학적 실내」(1916)와 마그리트의 「어려운 횡단」(1926)이나 「우상의 탄생」(1926, 도판286)을 연관지어 보면 더욱 그렇다. 그것들은 초현실적인 형이상학적 발상에서 무관하지 않기 때문이다. 이를테면 「한밤중의 결혼」에서 후두부만 보여 주는 남자의 머리와 속이 텅빈 여자의 머리에 대한 아이디어는 키리코의 「두 자매」에서 얻어 온 것이다. 실제로 마그리트도 1925년에 같은 제목의 습작을 그린 뒤 이듬해에 이 작품을 발표하기에 이른 것이었다.

하지만 키리코보다도 더 재현이나 눈속임의 통념을 공격하는 이 작품은 키리코의 「두 자매」에 대한 단순한 모방이 아니다. 제1차 세계 대전이 치열해지던 시기에 그린 키리코의 작품이 하나의 공간에 서로 다른 성격의 두 존재를 어색하게 배치함으로써 불편한 동거 관계를 상징하려 했던 것과는 정반대로, 마그리트의 「한밤중의 결혼」은 사랑하는 아내에 대한 자신의 일체적 애틋함을 담아내고자 했다.

다시 말해 그는 조르제트와 결혼하면서 그린 입체주의 양식의 「여자 기수」(도판281)와 「실내의 3인의 여인」(도판282)에 이어서 이번에는 초현실주의 양식으로 자신과 아내를 빛과 밤이 어우러지는 실내 분위기 속에 등장시켜 상상 속의 이색 결혼을 표상하려 했다. 또한 이 작품은 훗날 2점으로 그린 대표작 「빛의 제국」(1954, 1961)에 대한 발상의 근원이 되었다. 이 작품에서 그가 좋아하는 루이스 캐럴의 작품 『거울 나라의 앨리스Through the Looking-Glass』(1871)에서 체스판처럼 생긴 거울 나라 뒤로 여행을 떠나는 앨리스에 또 한번 그의 아내를 비유하기도 했다. 거기서도 거울은 꿈의 나라로 들어가는 입구였다.

「한밤중의 결혼」 이외에 그가 당시에 초현실적인 모티브를 소설 속에서 구한 작품으로는 에드가 앨런 포Edgar Allan Poe의 소설 『모르그 가의 살인The Murders in the Rue Morgue』(1841)과 『사악한 악마』를 그린 「위협받은 살인자」(1927, 도판287)와 「사악한 악마」(1927), 영국의 SF 소설가 허버트 웰스Herbert George Wells의 『타임 머신The Time Machine』을 대본으로 하여 그린 「중세의 공포」(1927, 도판288), 오노레 드 발자크Honoré de Balzac의 소설 『해변의 비극』을 한 장의 그림으로 표현한 「해변의 남자」(1927)도 있다.

　　그 가운데서도 1927년 4월 브뤼셀의 상트르 화랑에서 열린 최초의 개인전에 「비밀 경기자」(1927)와 함께 전시했던 「위협받은 살인자」는 그의 꿈속에 나타났던 영화 「판토마」의 괴도 판토마와 그가 평생 애독했던 애드거 앨런 포의 추리 소설 『모르그 가의 살인』에서의 한 장면을 결합하여 형상화한 것이다.

　　영화 「판토마」에서는 두 명의 복면 강도가 집 안으로 침입하여 남녀를 공격하는 장면이었지만, 이 작품에서는 반대로 살인범을 쫓는 두 명의 탐정이 벽 뒤에 숨어 있다. 또한 이 작품의 한복판에는 세계 최초의 추리 소설인 『모르그 가의 살인』에서 목졸려 죽은 레스파네 양의 시체가 놓여 있다. 이 소설에서의 의문점들은 한 두 가지가 아니다. 이를테면 현장에서 들린 범인의 말투가 프랑스어, 스페인어, 이탈리아어, 독일어, 영어 등 복수였다는 점에서 범인은 복수였을까, 방문이 잠겨 있는 데 범인은 어떻게 침입한 것일까 등이 그것이다. 포가 최초의 명탐정으로 만든 오귀스트 뒤팽을 등장시키는 까닭도 거기에 있다.

　　하지만 포의 추리력과 상상력에 감동한 마그리트는 거기에다 자신의 상상력을 동원하여 이 작품의 긴장감을 배가시키고 있다. 예컨대 그는 창밖에서 방 안을 들여다보고 있는 의문의 세 남자를 그려 넣었는가 하면, 축음기 앞에서 음악을 듣고 있는 남

자가 무엇을 의미하는 것일지 궁금증을 자아냈다. 게다가 그는 좌우에 중절모를 쓴 탐정들을 쌍둥이처럼 똑같은 얼굴로 그림으로써 의문을 더욱 증폭시키고 있다. 이렇듯 이 작품은 포의 추리 소설보다도 더 불가사의하다. 그것은 젊은 날 뒤팽처럼 풍부한 상상력과 분석력을 지닌 명탐정을 동경했던 그가 자신의 작품들을 통해 그와 같은 꿈을 실현키려 했기 때문이다. 그의 작품들마다 추리력을 요구하는 긴장감이 감돌고 있는 까닭도 마찬가지이다. 그럼에도 그의 작품들에는 직간접적으로 키리코의 영향이 지대하다. 특히 그가 그린 1930년 이전의 작품들은 대체로 〈키리코적〉이라고 말해도 무방하다. 그것들은 초현실주의자들 가운데 〈현실이란 지각perception과 관념idea의 매개체를 통과해야 한다〉는 점을 강조한 헤겔 미학의 영향을 가장 많이 받은 키리코의 유전 인자가 대물림된 터일 것이다. 마그리트가 키리코를 〈어떻게 그림을 그리는가보다 무엇을 그려야만 하는가를 생각한 최초의 미술가였다〉고 생각했던 까닭도 거기에 있다.

또한 수지 개블릭이 〈키리코의 작품에서 오브제는 형이상학적 거리감과 경험에 대한 새로운 접근이라는 별개의 자극 요소를 가지고 있다. 익숙하고 평범한 오브제들은 고립된 상태에서 정체 모를 이상한 존재가 되어 있다. 이 고립 상태는 세상에서 이들에게 부여된 기능적 역할로부터 멀리 떼어 내 이들을 발견하리라고 전혀 예상치 못하는 곳에 배치함으로써 야기된다〉[356]고 주장하는 이유도 마찬가지이다.

하지만 따지고 보면 「창」이나 「카엔의 새벽」에서 갑자기 돌출한 손으로 무언가를 붙잡으려는 표현은 키리코와 더불어 그에게 가장 커다란 영향을 준 막스 에른스트의 작품 「최초의 투명한 언어」(1923, 도판283)에서 얻은 영감으로 패러디한 것이었다. 실

356 수지 개블릭, 『르네 마그리트』, 천수원 옮김(파주:시공아트, 2000), 70,면

제로 이 작품을 통해 마그리트는 앞으로 자신의 조형 철학의 토대가 될 말(언어)과 사물과의 관계에 대한 반성적 사고의 결정적인 지남철을 발견하게 되었다. 그에게 에른스트는 칸트를 일깨워 준 흄의 존재 못지않다. 이처럼 그는 한편으로 키리코의 「사랑의 노래」로부터 「창」과 「카엔의 새벽」을, 「거대한 탑」(1913)으로부터 「불가사의한 것의 중요성」(1927)을 통해 안내를 받으면서도 다른 한편으로는 에른스트의 작품들을 발판 삼아 초현실주의의 문턱을 넘어서 자신의 예술 세계로 진입할 수 있었던 것이다.

그 이후에도 타인의 아이디어를 빌려 작품화하는 경향은 여전했지만 마그리트의 초현실주의 작품들은 키리코나 에른스트의 작품들과는 다른 면모를 드러내기 시작했다. 그의 작품들은 시간이 지날수록 이전보다 더 돌발적이고 도발적인 이미지로 빠르게 바뀌어 갔던 것이다. 그는 처음 보는 사람들을 더욱 당혹스럽게 하는 특유의 작품 세계를 구축해 나가고 있었다. 예를 들면 「위협받은 살인자」를 비롯하여 「기쁨」(1926), 「밤의 의미」(1927), 「밤의 박물관」(1927), 「무모하게 자는 사람」(1927), 「중세의 공포」, 「해변의 남자」, 「비밀 경기자」(1927), 「불가사의한 것의 중요성」(1927) 등이 그것이다. 특히 1927년 8월 브뤼셀을 떠나 파리 근교에 정착하여 브르통, 엘뤼아르 등 그곳의 초현실주의자들과 교류하면서부터 그는 키리코와 에른스트의 〈비인과적 병치 기법〉에서 벗어나 자신만의 기발하고 긴장감 넘치는 작품들을 쏟아 냈다. 그는 이른바 〈이미지의 배반〉을 더욱 본격화하기 시작한 것이다. 하지만 많은 작품에서 보아 왔듯이 그는 호안 미로나 앙드레 마송과는 달리 브르통의 초현실주의를 상징하는 자동 기술법을 수용한 〈자연 발생적 회화〉에는 동의하지 않았다.

오히려 〈그는 자동 기술법의 자칭 무의식 상태를 신용할 수 없다고 거부하였고, 지나치게 기계적이고 영매적靈媒的인 과정

의 최종 결과가 그에게는 부자연스럽게 느껴졌다. 그는 자동 기술법이 소위 자발성과 무의식적 사고를 혼동했다고 보았다. 그는 자동 기술이 마치 정신이 일종의 기계이고 글이나 회화를 통해 나타난 관심사가 항상 우연함에 의존하지는 않는 것처럼 《사고를 전하기》위한 실험적 방법이라고 생각했다.〉[357]

모방적 추체험의 시대를 거쳐 초현실주의에 발을 디딘 이후 2년간 주로 추구해 온 이미지의 〈매개적 차용 시대〉에서 벗어나기 시작하면서 마그리트는 뇌리에 떠오르는 꿈이나 광기와 같이 비이론적이고 비논리적인 이미지의 구상에 전념했다. 〈이미지의 마술사〉라고 불리는 그는 시간이 지날수록 현실과 비현실 사이에서 떠오르는 기상천외한 〈광기의 이미지〉를 통해 이미지의 배반을 실험했다. 이를 위해 그는 현실보다 비현실의 세계에 나타나는 다양한 비논리적 모티브들을 화면 위에 등장시키면서 새로운 창조의 길을 모색해 나갔다. 예컨대 「하늘의 근육」(1927), 「발견」(1927), 「문제의 핵심」(1928), 「거대한 나날들」(1928), 「무모한 기도」(1928, 도판289), 「광기에 대해 명상하는 인물」(1928), 「사악한 악마」(1928), 「연인」(도판273), 「언어의 사용」(1929, 도판290), 「이미지의 배반: 이것은 파이프가 아니다」(1929, 도판291), 「수태고지」(1929), 「만남」(1929) 등이 그것이다.

마그리트 자신이 〈동굴 같은 시기cavernous〉라고 일컬었던 1925부터 1930년의 5년 동안 그가 180도로 전환된 발상을 작품으로 선보이던 때는 앞에서 말했듯이 1927년 파리에 정착한 이후부터였다. 마치 프란츠 카프카Franz Kafka의 『변신Die Verwandlung』(1915)을 연상시킬 만큼 여자가 남자로 변하는, 누구도 예상하지 못한 기괴한 과정을 그린 「거대한 나날들」과 같은 획기적 전환의 시도였다. 불가사의하기는 제목에서부터 그와 같은 의도를 시사

357 수지 개블릭, 앞의 책, 73~74면.

하는 작품 「무모한 기도」도 마찬가지이다. 이 작품에서 그는 과연 〈불가능이란 무엇인가〉를 묻고 있기 때문이다.

훗날 (1946년 한 잡지와의 인터뷰에서) 〈당신이 가장 바라는 것이 무엇입니까?〉라는 질문에 대해서도 그는 〈상상 속에서의, 불가능하리 만큼 지고지순한 사랑을 희망한다〉고 대답한 바 있다. 그는 이미 이 작품을 통해서라도 그가 바랐던 불가능한 사랑을 구현하고자 했다. 화면에서는 화가 마그리트가 아내 조르제트를 모델로 하여 그녀의 초상화를 그리고 있는 듯이 보이지만 실제로는 아무것도 없는 공간에 화필로 또 한 명의 조르제트를 만들어 내고 있었다.

「거대한 나날들」에 대한 아이디어의 출처가 카프카의 소설이었듯이, 이 그림도 고대 그리스의 신화에 나오는 조각가 피그말리온Pygmalion에서 그 아이디어를 얻어 왔다. 이를테면 〈이렇게 아름다운 (상아로 된 조각상의) 처녀 갈라테이아(바다의 요정)가 내 아내가 되었으면 좋겠다〉는 간절한 소망이 미의 여신 아프로디테의 도움으로 실현된 피그말리온의 이야기가 그것이다. 누구보다도 애처가였던 마그리트가 이 작품을 그린 까닭도 불가능하다고 여기는 일이 이루어지는 이른바 〈피그말리온 효과〉 ― 〈신들이시여, 전능하신 신들이시여, 바라건대 저에게 주소서, (조각상을) 제 아내로〉와 같은 소망이 실현되는 ― 를 기대하고 있었기 때문이다. 이처럼 그는 아내 조르제트와 신화 속의 미의 여신 갈라테이아를 일종의 〈관념적 재현체Vorstellungsrepräsentanz〉 ― 프로이트의 이 개념을 라캉은 〈재현의 재현체représentant de la représentation〉로 번역한다 ― 로 동일시할 만큼 지고한 사랑을 표현하려고 했다.

④ 초현실주의 2: 말과 사물
이미지의 마술은 〈이미지의 배반〉에서 나온다. 그와 같은 마술과

배반은 주로 사물(대상)과 이미지와의 관계에서 이루어지지만 마그리트는 초현실주의의 효과를 더욱 높이기 위하여 말과의 관계를 거기에 개입시켰다. 그는 초현실주의에 몰두하는 자신을 누구보다도 「광기에 대하여 명상하는 인물」(1928)로 그리면서도, 언어와 이미지의 관계에 대하여 언어 놀이로 유명해진 영국의 분석 철학자 비트겐슈타인에 못지않게 철학적으로 사색하는 화가로 변신하고자 했다. 또한 훗날(1966) 〈말과 사물Les mots et les choses〉이라는 제목으로 전시회를 열었던 그가 친구인 마르셀 르콩트의 소개로 그해에 같은 제목으로 책을 낸 미셸 푸코와 교류하게 된 까닭도 마찬가지이다.

(a) 언어의 사용

그는 1927년부터 말(언어)과 이미지와의 관계에 대한 〈새로운 의미〉, 즉 위반적, 공격적, 부정적, 역설적, 모순적 의미를 탐색하기 시작하면서 「이미지의 배반: 이것은 파이프가 아니다」(도판291)를 비롯하여, 〈언어의 사용〉에 관한 작품을 3년간 약 20점이나 반복해서 그렸다. 우선 「언어의 사용」(도판290)이라는 제목을 직접 사용한 이 작품에서는 재현 가능한 물질적 실체가 없는 대포canon, 여성의 신체corps de femme, 나무arbre라는 세 개의 단어가 절반쯤을 벽돌로 쌓은 담장 앞에 마치 인간의 몸처럼 서 있다. 이것은 지금까지 그가 추구하는 초현실주의의 기본 이념인 이론이나 종래의 미적 감각에 기초하지 않은, 비교적 무의식의 자동적 움직임에 맡겨 표현한 작품이다.

　　그는 여기서 물질적 실체의 재현 대신, 언어를 사용하여 설명할 수 없는 것을 묘사함으로써 언어와 이미지와의 상호 작용(간섭)을 실험했다. 다시 말해 무의식적 언어성이나 이미지의 기호적 차원을 말하기 위해 기호로의 대치 가능성을 실험한 것이다. 그것

은 마치 프로이트가 언제나 비현실적, 비논리적 시니피앙으로만 구성되는 꿈이나 무의식의 이미지를 시각적 재현뿐만 아니라 회화적 언어나 상형 문자적 글쓰기로도 구성된다고 주장하는 것과 크게 다르지 않다. 그 때문에 라캉은 무의식의 기호화나 언어화의 가능성을 열어 놓기도 했다.

또한 마그리트는 이 작품에서 무의식에 대한 재현적 조형 욕망plasticophilia을 의식의 언어성이나 기호적 현현顯現으로 확장시킴으로써 일반적으로 누구나 더욱 깊이 알고자 하는 〈인식 욕망epistemophilia〉과의 접점을 모색하고 있기도 하다. 그는 메타 언어의 사용 가능성을 확인함으로써 실체적이거나 재현적인 이미지가 아닌, 설명할 수 없는 기호적 이미지나 메타 회화적meta-picturale 이미지로 관념적 재현체를 대신해 보려고 했기 때문이다.

비유컨대, 일련의 〈반反회화 논고〉라고 말할 수 있는 작품들 가운데 먼저 선보인 「언어의 사용」은 〈말해질 수 있는 것은 명료하게 말해질 수 있다. 그리고 이야기할 수 없는 것에 관해서는 우리는 침묵해야 한다〉고 천명한 비트겐슈타인의 『논리 철학 논고Tractatus Logico-Philosophicus』(1918)의 머리말과 같은 것이다. 다시 말해 이 작품은 재현의 의미를 단도직입적이거나 도발적인 사물 표상Sachvorstellung에만 그치지 않고 그 이후부터는 고의로 재현에 대한 고정관념을 위반하고, 공격하고, 나아가 전복하기 위한 〈새로운 의미〉의 은유적인 언어 표상Wortvorstellung에로까지 확장하겠다는 예고편과도 같았다.

그가 이 작품을 1929년 잡지 『초현실주의 혁명』에 발표된 유명한 글 「언어와 이미지langue et image」의 해설 페이지에 게재한 까닭도 다른 데 있지 않다. 또한 노버트 린튼이 마그리트를 가리켜 〈어떤 초현실주의자보다도, 그리고 뒤샹을 제외한 어떤 미술가

보다도 《그림을 그리는 철학자》였다〉[358]고 평하는 이유도 마찬가지이다. 마그리트는 1927년 이후 언어와 이미지의 관계를 반추하듯 이 주제의 작품들을 반복적으로 그리면서 이미 〈이미지의 배반〉을 통해 조형 예술에 대한 철학적 반성, 즉 〈이미지의 철학〉에 깊이 빠져들기 시작했다.

(b) 언어의 사용 1: 「이미지의 배반: 이것은 파이프가 아니다.」
그의 대표작 중 하나인 「이미지의 배반: 이것은 파이프가 아니다 La trahison des images: Ceci n'est pas une pipe」(1929)는 제목 〈이미지의 배반 La trahison des images〉의 의미 그대로 이미지에 대한 철학적 반성을 직접 보여 주는 작품이다. 그에게 이러한 반성의 단서는 〈나는 생각한다, 그러므로 나는 존재한다Cogito ergo sum〉는 데카르트의 철학적 명제였다.

 1927년 파리에 정착하기 전 마그리트는 친구 샤를 알렉산드르의 집에 놀러갔다가 거기서 심각한 표정으로 〈나는 정말 존재하는 것일까? 어째서 나는 존재한다고 말할 수 있는 것일까?〉하는 질문을 던졌다. 다시 말해 〈나는 정말로 존재하는 것일까?〉, 또는 〈종이 위에 그린 파이프의 이미지란 존재하지 않는 것일까?〉하는 회의 섞인 의문이 그것이었다. 불과 며칠 전에 그들은 철학과 학생들과 데카르트의 회의론적 명제인 〈Cogito ergo sum〉에 대하여 토론한 바 있었던 터라 그때까지도 그들의 뇌리 속에서는 그 문제들에 대한 의문이 계속 이어질 수밖에 없었던 것이다.

 특히 파이프에 대한 이미지는 그의 청년 시절을 상징하는 단어나 다름없다. 그것은 1886년부터 1915년까지 88호나 이어지면서 미국의 국민적 영웅으로 사랑받던 탐정 소설 시리즈 『탐정 닉 카터Nick Carter Detective』의 주인공 닉 카터에 대한 매력에서 비롯

358 노버트 린튼, 『20세기의 미술』, 윤난지 옮김(서울: 예경, 2003), 180면.

된 것이었다. 닉 카터의 인상은 언제나 파이프를 한 손에 들거나 입에 문 채 범인을 심문하는 모습으로 새겨져 왔기 때문이다.

하지만 이러한 초현실주의 작품에서 파이프는 그런 정도의 단순한 의미를 지닌 오브제가 아니었다. 그렇다고 그를 사로잡은 탐정의 각별한 매력 때문에 사용된 오브제도 아니었다. 그것은 마그리트를 〈그림 그리는 철학자〉로 여겨도 무방할 만큼 이미지에 대한 그의 철학적 탐구를 암시하는 매개체였다. 「이미지의 배반: 이것은 파이프가 아니다」라는 작품에서 그는 우선 〈이미지가 무엇인지〉, 〈회화에서 이미지의 역할과 의미가 어떠한지〉에 대한 근본적인 반성을 우회적으로 요구하고 있다. 나아가 그는 〈말과 이미지는 어떤 관계인지〉, 〈말의 개입으로 오브제의 이미지는 어떻게 달라지는지〉, 게다가 회화에서 〈재현과 유사란 무엇인지〉, 그리고 〈그것은 어떤 관계인지〉를 근본적으로 되새기고 있기 때문이기도 하다.

한마디로 말해 이 작품에서 선입견에 도발하는 언사言辭는 회화가 신앙해 온 〈동일성 신화〉, 즉 동일과 유사만을 신앙하는 모방적 재현을 공격하기 위한 속임수였고, 이미지에 대한 배반의 마술을 부리기 위한 무기였다. 동일성에 대한 묵시적 동의하에 눈속임을 과제로 하는 조형 신학적 이미지를 실현하기 위해서 동일성의 신화는 동어 반복tautology을 당연히 그럴싸한 눈속임이나 재현으로 대신해 왔다. 〈그것이 (무엇)이다〉라는 로고스적 언사보다 유사와 재현을 위한 눈속임의 파토스적 이미지가 동어 반복적 정합성整合性의 효과를 훨씬 더 발휘하기 때문이다.

미셀 푸코도 〈오랫동안 회화를 지배해 온 원칙은 유사하다는 사실과 재현적 관계가 있다는 확언 사이의 등가성을 제시한다. 하나의 형상이 어떤 것과 닮으면 그것으로 충분하게, 회화의 게임 속으로 《당신이 보는 것은 바로 이것이다》라는 분명한, 진부한,

수천 번 되풀이된, 그러나 거의 언제나 말이 없는 언표가 끼어들어 온다〉[359]고 주장한 바 있다.

그럼에도 불구하고 마그리트가 이름 붙일 필요가 없는 자기 지시적(재현적) 이미지에 대해 〈그것은 (무엇)이 아니다〉와 같이 부정하는 이름을 붙이면서까지 굳이 모순율[360]을 동원한 이유는 무엇일까? 그것은 반어법적反語法的 전략을 통해, 즉 지금까지의 눈속임을 위반함으로써 재현의 인습을 공격하려는 마그리트의 책략에서 비롯된 것이었다. 더구나 파이프 아래에 그와 같은 모순적 부정문이 새겨진 금속 플레이트까지 붙임으로써, 즉 텍스트(기호)의 침범과 개입을 감행함으로써 이미지에 대한 공격을 더욱 강화시키려 했다.

다시 말해 〈이것은 파이프가 아니다〉라는 설명문이 화면에 직접 쓰여 있는 파이프를 보여 주는 〈언어의 사용 1〉의 의도나, 나아가 그것의 기호체로 쓰인 텍스트의 의미는 그러한 언어가 쓰여 있거나 붙어 있는 사물과 관련된 이미지를 부정하기 위한 명제적 간섭에 있다. 그렇게 함으로써 마그리트는 재현의 신앙과 권력을 무너뜨릴 수 있다고 믿었다.

수지 개블릭도 〈마그리트의 작품은 오브제와 상징의 연관된 정체성, 대등한 유사성, 《재현적 시각》의 타당성에 대한 의문을 끊임없이 제기했다. …… 그의 작품 속에서 이미지의 애매모호함은 실제 공간과 착시 공간의 대립에서 무엇인가가 모순되고 있다는 것을 나타내 준다. …… 〈언어의 사용 1〉은 오브제와 그 상징 간의 괴리감을 보여 준다. 파이프를 그리고 바로 아래에 《이것은

359 미셸 푸코, 『이것은 파이프가 아니다』, 김현 옮김(파주: 민음사, 1995), 54면.

360 아리스토텔레스는 마지막 저서 『형이상학Metaphysica』에서 〈어떤 것이 존재하며, 동시에 존재하지 않는다〉는 것은 불가능하다, 〈어떤 것이 동일한 것에 동일한 관계로서 속하며, 동시에 속하지 않는다〉는 것은 불가능하다고 지적함으로써 모순율을 논리 규칙으로서뿐만 아니라 존재자의 원리로서도 제시했다.

파이프가 아니다〉라는 문구를 적음으로써 묘사나 재현의 모든 과정에 의문을 불러일으켰고, 이 과정에서 이미지가 오브제를 나타낼 수도 있고, 잘못된 언어와 결합하면 이미지가 심지어 오브제 자체로 여겨질 수도 있음을 지적했다〉[361]고 주장한다.

실제로 이 작품은 기호학적 간섭, 즉 말과 이미지 간의 긴장을 교차시키는 이미지 게임을 통해 실제의 오브제로 환영을 대신함으로써 재현을 위한 예술 관행의 붕괴를 이끌었다. 미셸 푸코도 이 작품에서는 〈형상과 텍스트 사이에 일련의 교차가 있음을 인정해야 한다. 아니 오히려 서로를 향한 공격들, 반대 과녁을 향해 쏜 화살들, 붕괴와 파괴의 시도들, 창질과 상처들, 일종의 전쟁이 있음을 인정해야 한다〉[362]고 주장한 바 있다.

하지만 파이프이면서 동시에 파이프가 아닐 수 있다는 모순율의 논리 규칙을 앞세운 일종의 은유의 전략으로 이와 같은 역설적 오류는 대상의 고전적인 모방이나 재현에 이의를 제기함으로써 유사와 재현에 대한 새로운 해석 가능성을 모색하고 있다. 이렇듯 이 작품은 유사성만으로는 대상과 연관 관계를 세우기에 충분치 않다는 사실을 깨닫게 해주었다. 인습과 습관이 언어의 사용은 물론이고 동일성 신화에만 매달려 온 회화에 대해서도 우리를 독단의 잠에 빠져들게 했기 때문이다. 비트겐슈타인이나 마그리트 — 그가 비트겐슈타인의 『논리 철학 논고』를 읽었는지는 알 수 없지만 — 가 공교롭게도 그것들이 현실과 딱 맞아떨어지는 구성 모델이 아니라는 생각을 글과 그림으로 밝힌 까닭도 거기에 있다.

비트겐슈타인은 〈정신의 속임trompe-l'esprit〉을 가져오는 언어의 의미에서이건 동일성 신화에 충실하려는 〈회화적 눈속임

361 수지 개블릭, 『르네 마그리트』, 천수원 옮김(파주: 시공아트, 2000), 79면.

362 미셸 푸코, 앞의 책, 42면.

trompe-l'oeil〉에서이건 우리에게 가장 중요한 사물의 양상은 그것의 단순함과 익숙함 때문에 숨겨져 있다고 주장한다. 그러나 그는 언어란 단일 모형만을 가지는 것이 아니라 삶과 같이 가변하는 것이라고 느꼈다. 〈언어를 생각함은 곧 어떤 삶의 양상을 생각하는 것과 같다〉는 것이다.

그럼에도 불구하고 그는 우리 모두가 언어의 의미에 의한 지성의 마술 — 언어란 인위적이고 신뢰할 수 없는 것임에도 형상보다 언어를 더욱 신뢰해 온 습관 때문에 — 에 걸린 희생물이라고 생각했다. 그가 철학을 〈언어를 통해 우리의 지성이 홀리는 것에 대항하는 전투〉로 간주했던 것도 그 때문이다. 단순함과 익숙함의 홀림tromperie 현상에 대한 저항과 각성의 시도는 비트겐슈타인의 경우만이 아니었다. 마그리트가 일련의 〈언어의 사용〉이라는 작품들을 통해 언어와 이미지로 회화 작품을 구성하면서 우리가 깨닫지 못했던, 언어 습관에 깊이 뿌리박고 있는 혼란과 지나친 간소화를 조명하려 한 이유도 마찬가지이다. 수지 개블릭에 따르면 〈마그리트와 비트겐슈타인은 서로에 대해 알지 못했지만 언어에 의해 발생된 특정한 논리의 혼돈에 대한 치료 분석을 동시에 연구하였다〉[363]는 것이다.

(c) 언어의 사용 2: 「두 가지의 신비」

마그리트는 그와 같은 논리의 혼돈에 대한 치료 분석을 노년에 또다시 시도했다. 파이프가 그려진 화면 안에 〈이것은 파이프가 아니다〉라는 똑같은 서체의 언급과 똑같은 파이프의 이미지가 담긴 동일한 액자를 그려 넣는 복수의 텍스트를 통한 마주하는 두 항의 공존la coexistence d'un vis-à-vis에 대한 테스트였다. 그것도 종전과 같이 아무런 경계가 없는 무심한 공간 대신 널빤지가 선명한 마루 바닥

363 수지 개블릭, 앞의 책, 132면.

위의 이젤에 놓여 있는 그림이 그려진 모름지기 〈신비〉를 실험한 것이었다. 이른바 「두 가지의 신비」(1966, 도판292)가 그것이다.

이처럼 중복되는 이중의 〈모순 놀이〉jeu de la contradiction〉에서 그가 선택한 전략은 신비, 즉 이성적 애매모호함이었다. 단순함과 익숙함에 대한 각성과 치료 수단으로 그는 이중 상연이나 이중 분절이라는 더욱 복잡하고 애매모호한 관계를 부여하는 전략을 선택했다. 결국 그는 포스트모더니즘과 탈구축주의가 문화와 예술의 새물결로 밀려들자 〈은유의 신비화〉라는 의미화 방식인 이미지의 혼돈과 모호함을 통해 〈말과 사물〉의 이미지와의 관계에 대한 본질적(인식론적) 의미를 다시 묻는가 하면, 나아가 그것에 대한 철학적(탈구축적) 반성도 새롭게 요구하고 있다.

첫 번째 그림 〈언어의 사용 1〉은 그 단순성 때문에 보는 이를 당황하게 하지만, 「두 가지의 신비」에 대해서는 푸코도 〈의도적으로 애매모호함을 배가해 놓은 게 눈에 띈다. 액자를 받침대에 기대어 나무 쐐기로 받쳐 세워 놓았는데, 그것으로 보아 여기 있는 것은 어떤 화가의 화폭이다. ⋯⋯ 그러나 이것은 아주 하찮은 애매모호함일 뿐이다. 또 다른 모호함들이 있다. 두 개의 파이프가 있다는 것을 보자. 차라리 하나의 파이프에 대한 두 개의 그림이 있다고 말해야 하는 것이 아닐까? 혹은 하나의 파이프와 그것에 대한 그림이라고 해야 할까? ⋯⋯ 혹은 화폭 위에 쓰인 문장은 어느 것과 관련되어 있는 것일까를 질문하지 않을 수 없도록 하는 것일까? ⋯⋯ 그러나 어쩌면 이 문장은 바로 저 지나치게 크고, 공중에 떠 있는, 관념적인 파이프에 대해 말하고 있는 것일 수도 있다. ⋯⋯ 하지만 이 애매모호함마저 나는 심지어 확신할 수 없다. 아니, 오히려 나에게 정말 의심스러워 보이는 것은 위 파이프의 위치 불명의 부유성과 아래 파이프의 안정성 사이의 간명한

대립이다〉[364]라고 주장한다.

하지만 푸코마저 부유성과 안정성이라는 〈애매모호함=신비함〉에 빠뜨린 마그리트의 이중의 화합, 즉 이중 상연la double séance은 일종의 대체 전략이다. 마치 데리다Jacques Derrida에게 그것이 시스템의 대체, 즉 탈구축하려는 해체déconstruction의 전략이었던 것과 다를 바 없다. 데리다도 그 이후 탈구축을 강조하기 위해『철학의 여백Marges de la philosophie』(1972)에서 〈해체는 이중의 제스처, 이중의 학문, 이중의 글쓰기를 통해 고전적 대립의 역전을 실천하는 것일 뿐만 아니라 그와 함께 고전적 시스템의 대체이어야 한다. 이 조건에서만 해체는 스스로 비판하는 이항 대립의 장에, 그리고 비언설적 힘들의 장에《개입하는》수단을 제공할 것이다〉[365]라고 주장한다. 그에게는 이중 상연을 통한 시스템의 대체가 곧 해체이기 때문이다. 이중 상연이 해체의 과정이라면 대체는 그것의 결과적 표현일 뿐이다.

회화에서의 탈정형déformation, 즉 재현의 해체는 마그리트로부터 시작된 것도 아니고, 그의 전유물은 더욱 아니었다. 단지 그는 누구보다도 양식의 탈정형 대신 이미지의 배반을 통한 의미의 탈정형을 강조했다는 점에서 주목할 만한 화가였다. 그에 대한 푸코의 관심사도 마찬가지였다. 탈정형의 에피스테메가 한참 진행되는 과정에서 밀어닥친 포스트모더니즘과 탈구축주의(해체주의)에 대하여 그의 반응이 비록 시대적 변혁의 당황함에 대하여 차별적 변신을 위한 언어적 개입을 통한 대처였고, 나아가 모호한 이중 상연을 통한 시스템의 대체였지만 그것은 누구보다도 민감하고 적극적이었기 때문이다.

364 미셸 푸코, 앞의 책, 24~27면.

365 Jacques Derrida, *Marges de la philosophie*(Paris: Minuit, 1972), p. 392.

⑤ 초현실주의 3: 이미지의 병치와 융합

1930년 7월 브르통과의 불화로 인해 브뤼셀로 다시 돌아온 마그리트는 기상천외함을 추구했던 브르통의 영향에서 벗어나면서 그 대신 햇빛이 가득한 실내나 하늘과 바다, 아름다운 아내의 모습 등을 환상적으로 그리며 1930년대를 보냈다. 하지만 철학하는 화가로서 문제의식이 바뀌거나 그의 작품에서 형이상학적 주제가 달라진 것은 아니었다. 예컨대 「인간의 조건」(1933, 도판293), 「인간의 조건」(1935)에서 보면 문자나 언어를 사용하지 않으면서 〈언어의 사용〉에서처럼 관람자에게 그와 유사한 개념적 혼란을 일으키기는 마찬가지였다. 무엇보다도 이 그림들은 2차원의 캔버스가 지닌 한계와 생활 공간으로써 3차원 공간 간의 모순을 인간의 존재론적 조건으로 예시하고 있기 때문이다.[366]

수지 개블릭도 눈속임trompe-l'oeil이라는 르네상스 이래의 회화 개념을 정신의 속임trompe-l'esprit으로 대치하고 있는 「인간의 조건」을 지목했다. 다소 혼란스럽게 보이지만 거기서 〈그림 안의 그림〉이라는 주제가 선택한 것은 〈현실을 보는 창문〉이다. 그는 이 그림들을 통해 우리가 방 안의 캔버스 위에 그려진 풍경을 보는 것인지, 아니면 창문 밖에 있는 풍경을 보는 것인지를 반문한다. 그에 의하면 이 그림은 〈주관적인 것과 객관적인 것의 접점에서 일어나는 두 현상의 상호 관계, 즉 내부세계와 외부세계 간의 동일성을 확산시킨다〉[367]는 것이다. 그는 창문이나 아치형 통로라는 접점을 통해 내부와 외부라는 정신적 현상을 경험하게 함으로써 주관sujet과 객관objet의 상호 관계를 천착하려 했다. 이미지가 자연과 사고의 방향이나 출처를 묻고 있는 이 두 그림에서 그는 결국 〈인간의 사유 작용이란 머리 속에서 일어난다〉는 인간의 조건을 은

366 Michael Robinson, *Surrealism*(London: Flame Tree Publishing Co. 2005), p. 240.

367 수지 개블릭, 앞의 책, 91면.

유적으로 설명하고 있다.

마그리트는 다음과 같이 말했다. 〈나는 캔버스에 의해 가려진 풍경의 부분을 정확하게 묘사한 그림을 방 안 창문 앞에 두었다. 그래서 그림 안에서 표현된 나무는 시야를 가려서 방 밖의 나무를 감추고 있었다. 말하자면 나무는 그림 안의 방의 내부와 실제 풍경의 외부 모두에서 감상자의 마음속에 동시에 존재하는 것이다. 우리는 세상을 어떻게 바라보는가. 세상이 단지 정신적 표현으로써 우리의 내부에서 경험되는 것일지라도 우리는 세상을 외부의 것으로 여긴다.〉[368]

이렇듯 이 두 그림들은 캔버스에 의해 〈가려진〉 밖의 풍경의 일부가 동일한 풍경을 묘사하는 실내의 캔버스에로 회귀시킴으로써 정신적 인지와 시각적 인지의 융합을 시도했다. 그는 다음과 같이 말하며 공간 규칙(원근법)이 서로 다른 이미지가 융합되는 대응 관계, 즉 정신을 다른 위치에 두기 위해 실제의 오브제와 그려진 환영간의 부정적인 관계를 설정했다. 〈두 가지 존재 그림 안의 그림과 그것을 둘러싸고 있는 존재〉는 공간 규칙이 서로 다르다. 그러나 이들은 매우 밀접하게 연결되어 공간 규칙이 중요한 문제가 된다. 이는 숲 속에서 보는 것과 숲 밖에서 보는 것을 동시에 그린다는 생각이다.〉[369]

이와 같은 이미지들의 병치와 융합은 그 이후의 작품들에서도 계속되었다. 그는 다름 아닌 안과 밖에 대한 두 가지 인지 내용을 병치시킴으로써 상이한 공간의 이미지들이 융합되는 새로운 공간 구조의 규칙을 자신의 작품들을 구성하는 이미지의 기본적인 기초로 삼고자 했다. 예컨대 여러 점의 「인간의 조건」들을 비롯하여 「사랑스러운 경치」(1935), 「위험한 관계」(1936, 도판294),

368 수지 개블릭, 앞의 책, 94면, 재인용.
369 수지 개블릭, 앞의 책, 100면, 재인용.

213 한스 아르프, 「새들과 나비들의 매장: 트리스탕 차라의 초상」, 1916

214 조지 그로스, 「흐린 날」, 1921

215 조지 그로스, 「타틀린적인 도표」, 1920

216 한스 리히터, 「푸른 남자」, 1917

217 한나 회흐, 「그로테스크」, 1963

218 프랑시스 피카비아, 「여기, 이것이 스티글리츠이다: 신념과 사랑」, 1915

PARADE AMOUREUSE

Francis Picabia 1917

220 마르셀 뒤샹, 「자전거 바퀴」, 1913

221 마르셀 뒤샹, 「샘」, 1917

222 프랑시스 피카비아, 「다다 운동」, 1919

223 막스 에른스트, 「중국 나이팅게일」, 1920

224 트리스탕 차라, 『다다 회보』 6호, 1920

225 프랑시스 피카비아, 「카코딜산염의 눈」, 1921

226 마르셀 뒤샹, 「L.H.O.O.Q」, 1919

227 마르셀 뒤샹,
「그녀의 독신자들에 의해 발가벗겨진 신부, 조차도」, 1915~1923

228 막스 에른스트, 「친구들과의 약속」, 1922

뒷줄 왼쪽부터 르네 크르벨, 필립 수포, 장 아르프, 맥스 모리즈, 산치오 라파엘로,

폴 엘뤼아르, 루이 아라공, 앙드레 브르통, 조르조 데 키리코, 갈라 엘뤼아르,

앞줄의 왼쪽부터 막스 에른스트, 도스토옙스키, 테오도르 프랭클, 장 폴랑,

뱅잠맹 페레, 요하네스 바르겔트, 로베르 데스노스

229 앙드레 마송, 「자동 기술법」, 1924

230 잡지 『초현실주의 혁명』, 1927

231 파울 클레, 「독수리와 함께」, 1918

232 파블로 피카소, 「춤」, 1925

233 조르조 데 키리코, 「불안한 아침」, 1912

234 조르조 데 키리코, 「우울하고 신비스러운 거리」, 1914

235 조르조 데 키리코, 「철학자가 정복한 것」, 1914

236 조르조 데 키리코, 「어린 아이의 두뇌」, 1914

237 조르조 데 키리코, 「예언자」, 1915

239 막스 에른스트, 「황제 우부」, 1923

240 막스 에른스트, 「미심쩍은 여자」, 1923

241 막스 에른스트, 「인간은 아무것도 모르리라」, 1923

242 막스 에른스트, 「피에타」, 1923

243 막스 에른스트, 「사랑 예찬」, 1923

244 막스 에른스트, 「나이팅게일에게 위협받는 두 아이들」, 1924

245 막스 에른스트, 「세 명의 목격자 앞에서 볼기를 맞는 아기 예수」, 1926

247 막스 에른스트, 「신부의 의상」, 1940

249 막스 에른스트, 「황야의 나폴레옹」, 1941

251 호안 미로, 「자화상」, 1919

252 호안 미로, 「경지」, 1923~1924

7 1 0

7 1 1

253 호안 미로, 「모성」, 1924

254 호안 미로, 「세계의 탄생」, 1925

255 호안 미로, 「여인의 두상」, 1938

256 호안 미로, 「비 오는 밤부터 아침까지 뻐꾸기의 노래」, 1940

257 호안 미로, 「종달새를 쫓는 붉은 원반」, 1953

258 호안 미로,
「금빛 가운데 푸른색으로 둘러싸인 종달새의 날개가 다이아몬드로
장식한 초원에서 잠든 양귀비의 마음과 재회한다」,
1967

259 호안 미로, 「키스」, 1924
260 호안 미로, 「파랑 Ⅲ」, 1961

261 호안 미로, 「새, 곤충, 별자리」, 1974

262 호안 미로, 「두 명의 철학자」, 1936

264 앙드레 마송, 「미노타우로스」, 1942

265 앙드레 마송, 「고통받는 여인」, 1942

266 앙드레 마송, 「격노한 태양들」, 1925
267 앙드레 마송, 「물고기의 전투」, 1926

268 앙드레 마송, 「그라디바」, 1939

269 앙드레 마송, 「다이달로스의 숭배」, 1939

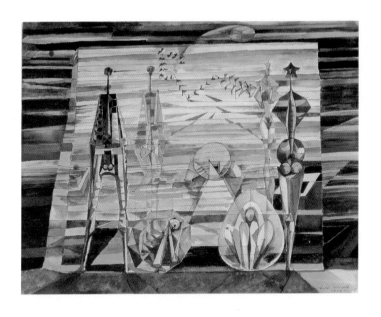

270 앙드레 마송, 「형이상학적 벽」, 1940

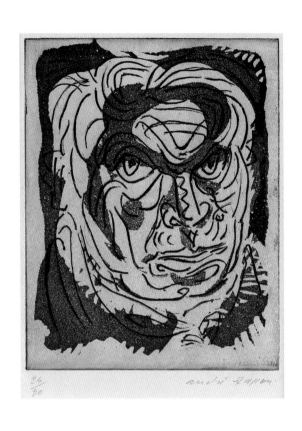

271 앙드레 마송, 「자화상」, 1945

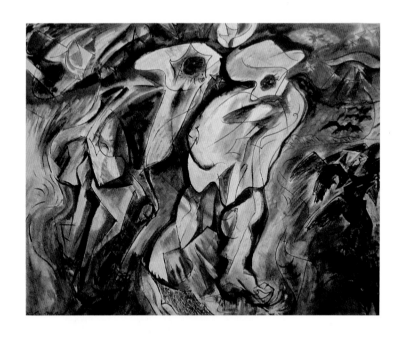

272 앙드레 마송, 「까마귀 날개를 한 방랑자」, 1966

273 르네 마그리트, 「연인」, 1928

274 르네 마그리트, 「깊은 물」, 1941

276 르네 마그리트, 「기억」, 1948

 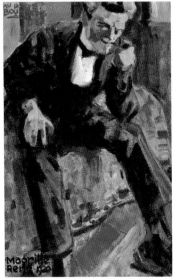

277 르네 마그리트, 「피에르 브로드코랜즈의 초상」, 1920
278 르네 마그리트, 「피에르 부르주아의 초상」, 1920

279 르네 마그리트, 「풍경」, 1920

280 르네 마그리트, 「목욕하는 여인들」, 1921

281 르네 마그리트, 「여자 기수」, 1922

283 막스 에른스트, 「최초의 투명한 언어」, 1923

284 조르조 데 키리코, 「두 자매」, 1915

285 르네 마그리트, 「한밤중의 결혼」, 1926

286 르네 마그리트, 「우상의 탄생」, 1926

287 르네 마그리트, 「위협받은 살인자」, 1927

288 르네 마그리트, 「중세의 공포」, 1927

289 르네 마그리트, 「무모한 기도」, 1928

744

745

291 르네 마그리트, 「이미지의 배반: 이것은 파이프가 아니다」, 1929
292 르네 마그리트, 「두 가지의 신비」, 1966

293 르네 마그리트, 「인간의 조건」, 1933

294 르네 마그리트, 「위험한 관계」, 1936

295 르네 마그리트, 「유클리드의 산책」, 1955

296 르네 마그리트, 「순례자」, 1966

297 르네 마그리트, 「골콩드」, 1953

298 르네 마그리트, 「인간의 아들」, 1964

299 르네 마그리트, 「시청각실」, 1952

300 살바도르 달리, 「아버지의 초상」, 1920~1921

301 살바도르 달리, 「입체주의 풍의 자화상」, 1926

302 살바도르 달리, 「우울한 게임」, 1929

303 살바도르 달리, 「거대한 마스터베이터」, 1929

304 살바도르 달리,
「욕망의 수수께끼, 나의 어머니, 나의 어머니, 나의 어머니」, 1929

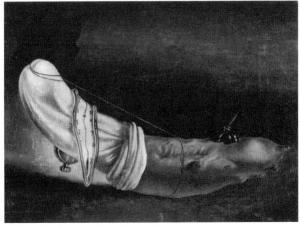

305 살바도르 달리, 「보이지 않는 잠자는 여인, 말, 사자」, 1930
306 살바도르 달리, 「의인화된 빵: 카탈루냐의 빵」, 1932

307 살바도르 달리, 「피학성애적 도구」, 1934

308 살바도르 달리, 「나르시스의 변형」, 1937

309 살바도르 달리, 「불타는 기린」, 1937

310 살바도르 달리, 「히틀러의 수수께끼」, 1939

311 살바도르 달리, 「기억의 지속」, 1931

312 살바도르 달리, 「원자의 레다」, 1949

313 살바도르 달리, 「파열된 라파엘로 풍의 두상」, 1951

314 살바도르 달리, 「십자가에 못 박힌 예수: 초입방체의 시신」, 1954

315 디에고 벨라스케스, 「시녀들」, 1656

316 살바도르 달리,
「여섯 개의 진짜 거울에 일시적으로 비친 여섯 개의 가짜 각막에 의해
영원하게 된 갈라의 등 뒤에서 그녀를 그리고 있는 달리의 뒷모습」,
1972~1973

「아름다운 포로」(1945), 「아른하임의 영역」(1949, 1962), 「유클리드의 산책」(1955, 도판295), 「표절」(1960), 「폭포」(1961), 「망원경」(1963), 「지는 저녁」(1964) 등 허다한 작품들이 보여 주는 이미지의 구조가 그러하다.

⑥ 초현실주의 4: 형이상학적 댄디즘

브뤼셀로 돌아온 이후 마그리트의 삶의 방식은 이전과는 사뭇 달랐다. 그의 인생관을 투영하는 작품의 경향성도 달라지기는 마찬가지였다. 그가 일찍이 안과 밖의 이질적 공간의 융합을 〈인간의 조건〉으로 삼았지만 그의 인생행로는 번잡한 사회적 일상사의 번뇌와 욕망에 사로잡히려 하지 않았기 때문이다. 그는 세속적 영화보다 무한한 상상의 세계에서의 즐거움을 향유하려 했다. 다시 말해 인간은 고독하고 무심한 존재라고 상상했던 루소처럼 그 〈고독한 산책자의 꿈〉도 자신의 상상력과 더불어 삶을 즐기는 것이었다.

　　　　이를테면 유달리 중절모로 발현된 순례자의 고독한 꿈이 그것이었다. 보들레르의 댄디즘dandysme[370]처럼 중절모는 자신의 형이상학적 고독을 표상하는 조형적 상징물이자 관념적 매개물이었다. 한마디로 말해 그에게 중절모는 고독한 순례자의 아바타였다. 또한 그것은 고독한 댄디인 자신의 표상이기도 했다. 마치 그는 독일의 소설가 로베르트 무질Robert Musil의 장편소설 『특성 없는 남자Der Mann ohne Eigenschaften』(1930)에 나오는 중절모를 쓴 남자 주인공 울리히와도 같았다. 그는 세상을 포기한 듯한 중절모의 신사 울리히를 상상의 세계만을 고집하는 자신의 대리자로 거듭해서 등장시켰기 때문이다. 예컨대 「순례자」(1966, 도판296)를 비롯

370　세상에서의 허세부림과는 달리 세상의 중심에 있으나 동시에 그 세상으로부터 숨어 있는 것, 그러한 것이 독립적이며 열정에 차 있고 불편 부당한 영혼들이 갖는 최소한의 즐거움 중 몇몇이다.

하여「골콩드」(1953, 도판297),「걸작 또는 수평선의 신비」(1955),「기성품 꽃다발」(1957),「모험 정신」(1960),「끝없는 감사」(1963),「왕의 박물관」(1966),「보시스의 풍경」(1966) 등에 등장하는 한결같은 모습의 댄디들이 그러하다.

특히 일명 〈겨울비〉라고 부르는「골콩드」— 1687년 멸망한 인도의 세계적인 다이아몬드 산지로 영국 국왕의 왕관에 장식한 106캐럿의 다이아몬드도 여기서 발견되었다 — 에서 중절모를 쓴 신사는 마그리트 자신이지만, 공중에 떠 있는 다수의 댄디 가운데 누가 진짜 마그리트인지는 알 수 없다. 마그리트의 수많은 분신들 때문이다. 그렇게 함으로써 그는 골콩드Golconde 산 다이아몬드로 치장한 댄디즘의 발상지(영국)의 국왕과는 달리, 그는 자신의 익명성을 기대하며 보장받으려 했던 것이다. 또한 마그리트의 〈형이상학적 댄디즘〉에서 중절모와 짝을 이루는 상징물은 사과였다. 실낙원을 상징하는, 그래서 유혹과 욕망의 상징물인 선악과善惡果로의 사과를 그는 남자의 익명성을 상징하는 기호체로 사용했다. 이를테면「인간의 아들」(1964, 도판298)에서 그는 커다란 푸른 사과로 얼굴을 가림으로써 〈거대한 생존 경쟁〉 속에 휘말리지 않으려는 최소한의 엄폐掩蔽를 시도했던 것이다. 다시 말해 그에게 사과는 유혹의 심볼 대신 익명의 마스크로, 즉 의식계의 기호 표상으로 차용된 것이다.

어찌보면 정신 분열증에 걸린 현대 사회에서 〈욕망하는 기계〉로서의 노마드적 삶을 살아 온 노년의 마그리트에게 원죄의 상징물인 사과는 들뢰즈와 가타리Félix Guattari가『앙티오이디푸스An-ti-Oedipus』(1972)에서 주장하는 〈전쟁 기계machine de guerre〉를 상징할 수도 있다.「인간의 아들」에서의 사과는 〈그 체제 속에 있는 모든 것은 제정신이 아니다. 이는 자본주의적 기계가 탈코드화되고 탈

속령화된 흐름 위에서 번영하고 있기 때문이다〉[371]라고 주장하는 바로 그 체제 속에서 살아가야 하는 노마드의 상징물인 것이다.

이렇듯 고독한 순례는 마그리트로 하여금 상상력을 멈추게 해본 적이 없다. 고독할수록 인간의 조건과도 같은 상상력을 따라 이미지의 반복과 변형이 그에게서 줄곧 이어져 왔다. 예컨대 이미 20대부터 등장시킨 댄디, 즉 「위협받은 살인자」(도판287)의 탐정이나 「밤의 의미」(1927)에서의 고독한 신사부터 노년에 그린 자화상에 이르기까지 중절모를 통해 그의 많은 작품들은 한 가지 관념(형이상학적 댄디즘)을 여러 가지 변형들로 보여 주고 있다.

사과를 통한 이미지의 기발한 반복과 변형도 마찬가지이다. 「인간의 아들」뿐만 아니라 그는 수많은 희생자를 낸 한국의 6.25전쟁으로 인해 자유와 평화를 갈구하는 비명을 상징하여 1953년부터 그린 여러 점의 「시청각실試聽覺室」(도판299)도 그 대표적인 경우이다. 햇빛이 들어오는 작은 창문을 향해 질식할 듯이 갇혀 있는 푸른 사과가 밖의 세상을 향해 탈존Ex-istence으로의 실존을 외치는 비명소리는 마치 실존 철학자 사르트르가 제2차 세계 대전 중에 발표한 희곡들 가운데 하나인 『출구 없음Huis-clos』(1944)에서 지옥의 한 방에 갇힌 세 영혼이 타자를 내면에 가두게 하는, 자신과 전혀 다른 〈타인이 곧 지옥이다〉라고 외치는 절규와도 같다.

그 밖에도 사과는 「자명종」(1957)을 비롯하여 「우편 엽서」(1960), 「여행의 기억」(1961), 「피의 소리」(1961), 「사랑의 노래」(1962), 「아름다운 현실」(1964), 「이것은 사과가 아니다」(1964), 「결혼한 성직자」(1961), 「관념」(1966) 등 여러 작품들에서 원본과 복사본, 이질본, 변형본들을 탄생시키는 상징적 매개물로 작용해 왔다. 특히 「두 가지 신비」(1966)와 더불어 「이것은 사과가 아

371 G. Deleuze, F. Guattari, *L'Anti-Oedipe*(Paris: Minuit, 1972), p. 415.

니다」(1964)에서도 보듯이 한 가지 관념이나 이미지에 대한 표상 의지는 그의 예술 정신에 유전 인자형génotype이 되어 반세기 동안 그린 그 많은 작품들의 파노라마 속에 격세유전되며 거듭나고 있었다.

7) 살바도르 달리: 무의식과 환영주의

살바도르 달리Salvador Dalí의 조형 욕망을 자극한 것은 호안 미로와 마찬가지로 카탈루냐 카다케스의 지중해 풍광이었다. 게다가 그가 접한 인상주의와 입체주의, 야수파와 미래주의의 작품들은 그를 회화의 유혹 속에 빠져들게 했다. 그가 15세 때부터 그린 작품들이 「카다케스 만에 정박한 무역선」(1919)을 비롯하여 「아버지의 초상」(1920~1921, 도판300), 「자화상」(1921), 「입체주의 풍의 자화상」(1926, 도판301) 등이 모방적 재현에 급급했던 것도 그 때문이다.

　　하지만 1925년 『초현실주의 선언』을 발표한 시인 아라공의 초청 강연은 약관 20세를 갓 넘어선 달리에게 예술적 충격이었다. 게다가 1927년과 28년의 두 차례에 걸친 파리 방문은 감정의 자기 이입에 의한 모방적 재현이나 매개적 재현에서 탈출하여 초현실주의에 다가가는 결정적인 계기였다. 이때 그는 경험론적 독단의 잠에서 깨어난 관념론자 칸트처럼 자신에게 내재해 있던 기발하고 초현실적인 상상력을 통한 관념적 재현에 눈뜨게 되었다. 칸트에게 시간과 공간이 세상을 제대로 인식하게 하는 선천적 감성 형식이었듯이, 달리에게 몽환적이고 환상적인 초현실적 영감은 자신의 새로운 조형 세계를 갖게 하는 영매와도 같았다.

　　소년 시절을 유혹했던 외적 모방의 꿈에서 깨어난 뒤부터 달리의 예술 정신을 형성한 강력한 결정인dominante cause은 초현실

적인 상상력에 대한 무한한 표상 의지였다. 누구에게보다도 더 크게 작용한 내적 결정인이 달리의 예술 정신을 독특한 초현실 세계로 몰입하게 했던 것이다. 그러면 이때부터 그를 사로잡은 초현실적인 에너지원은 무엇이었을까? 그것은 다름 아닌 편집증과 과대망상이었다. 그는 평생 동안 편집증을 즐겼고, 편집증을 이용했다. 편집증에 대한 과대망상에까지 이를 정도였다.

모름지기 편집증paranoia이란 여러 가지 망상적 체질에 의해 발현된 이른바 〈열정 정신병psychoses passionnelles〉이다. 1925년 이후의 체질 학설에 따르면 편집증은 해석 망상증le délire d'interpétation이나 공상 망상증le délire d'imagination에서 비롯된 열정적 망상 체계이다. 이처럼 망상증과 동전의 양면과도 같은 편집증은 세상사에 대해서 감정적이든 지적이든 해석이나 상상이 병적인 경우를 말한다.

그것은 강한 감정적 방향성을 가진 병전病前의 인격이 습관적으로 사고방식이나 감정의 표현 활동 전체에 열정적인 영향을 미쳐 나타나는 병적 메카니즘이기도 하다. 편집증적 체질의 특성은 과도한 자존심, 판단 착오, 사회적 부적응, 자기 주장벽癖 등 〈열광적 이상주의l'idéalisme passionné〉를 추구하는 데 있다. 그것은 해석이나 직관 또는 환각에 기초한 망상의 원인이 그와 같은 열정성 메카니즘을 가진 체질에 있음을 의미한다.

1932년 〈파라노이아적 정신병〉에 관한 주제로 박사 학위를 받은 자크 라캉Jaques Lacan도 편집증적 사고나 판단 또는 감정과 전前논리적prélogique 형태와의 친화성을 강조한 바 있다. 스위스의 정신 분석학자 오이겐 블로일러Eugen Bleuler도 편집증의 반응성 인자를 성격, 사건, 사회적 환경에 따른 〈민감성 관계 망상sensitiver Beziehungswahn〉이라고 부르고, 이를 편집증의 어떤 인자보다 우선하는 것으로 간주했다.

① 갈라 편집증

달리는 그의 아내 갈라(러시아 변호사의 딸로 본명은 엘레나 디
아코노파)를 가리켜 〈나의 형이상학적 여신〉이라고 불렀다. 그는
〈갈라, 너는 나를 죄로부터 벗어나게 해주었고, 나의 광기를 치유
해 주었다. 고마워! 너를 사랑해! 너와 결혼하겠어. 히스테리 증상
도 마법처럼 하나둘씩 사라지고 이제 나는 다시금 내 웃음과 미소
와 행동을 지배할 수 있어. 내 머리 속에는 다시 건강함이 장미처
럼 피어난다고〉[372]라며 사랑의 열병을 고백할 정도였다.

하지만 갈라 엘뤼아르Gala Éluard에 대한 이와 같은 집착과 편
집, 즉 그녀에 대해 자신이 앓고 있는 연애 망상증l'érotomanie을 호소
할 때만 해도 갈라는 아직 달리의 아내가 아니었다. 당시 그녀는
초현실주의의 대표적인 시인이자 친구인 폴 엘뤼아르Paul Éluard의
아내였다. 1929년 여름 카다케스에 살고 있는 그를 찾아온 마그
리트 부부와 엘뤼아르 부부를 보는 순간 달리는 갈라에게 마음을
빼앗기고 말았고, 이때부터 그녀에 대한 병적 편집과 망상의 긴 터
널 속으로 빠져들었다. 달리는 이른바 〈갈라 편집증〉이라고 할 수
있는 〈열정 정신병〉을 앓기 시작한 것이다.

〈갈라의 출현은 그에게 진정한 경탄을 불러일으켰고, 섬광
처럼 번쩍이는 계시같이 느껴졌다. 그에게 갈라는 바로 꿈속의 여
인이었으며, 언제나 상상하고 그림으로 그려 온 육체적, 정신적 이
상의 현신이었다. 「폴 엘뤼아르의 초상」(1929)의 제작을 시작하던
상황이었으나 달리는 이미 미친 사람처럼 히스테리컬한 웃음을
터트리지 않고서는 갈라와 말할 수 없을 정도로 그녀에게 완전히
매료되어 있었다.〉[373] 달리는 그 열병manie으로 인해 감히 〈나는 내
어머니보다, 내 아버지보다, 피카소보다, 심지어 돈보다도 갈라를

372 피오렐라 니코시아, 『달리: 무의식의 혁명』, 정은미 옮김(파주: 마로니에북스, 2005), 30면, 재인용.

373 피오렐라 니코시아, 앞의 책, 29면.

사랑한다〉고 말할 정도였다.

이즈음에 「우울한 게임」(1929, 도판302)을 그리고 있던 달리는 그녀의 방문으로 인해 갑작스런 사랑의 흥분에 빠지게 되었고, 방문자들도 이 작품에서 받은 충격 또한 적지 않았다. 그는 이내 파리의 살페트리에 병원장인 샤르코Jean-Martin Charcot가 네 단계로 분류한 히스테리 증세 가운데 과시용 몸짓을 동반하는 〈모순되고 비논리적인〉 두 번째 단계를 넘어 열정적 태도attitudes passionnelles를 보이는 세 번째 단계에 이른 형국이었다. 세간에 주목을 끌려는 이채로운 과시용 증상인 식분증食糞症 dung eating — 문자 그대로 분糞을 먹는 것 같은 성향 — 을 그 작품에 그대로 노출시켜 방문자들을 놀라게 했기 때문이었다.[374]

달리에게 호기심을 느낀 갈라는 「우울한 게임」의 오른쪽 하단에 배설물로 더럽혀진 속옷을 입은 채 서 있는 남자의 모습을 보고 달리의 취향을 확인해 보려 했다. 〈단언컨대 나에게 배설물을 먹는 습관 같은 것은 없습니다. 나도 당신만큼이나 그런 행동을 혐오해요〉라는 답변과 더불어 그는 갈라에게 그 순간부터 삶이 끝날 때까지 변함없이 바칠 열정적인 사랑을 약속했다. 그와 같은 열병 중에 그린 「우울한 게임」은 변의 배설을 통해 극도의 성적 불안감과 우울함을 환상적으로 표현한 작품이었다.

그 작품은 자신의 우울한 삶에서 벗어나려는, 즉 조울躁鬱 간에 벌이는 욕망 게임의 프롤로그이기도 하다. 스스로 방탕한 삶을 살아가며 『에로티시즘의 역사L'histoire de l'érotisme』(1951)를 쓴 브르통과 폴 엘뤼아르의 친구 조르주 바타이유Georges Bataille[375]도 그

374 매슈 게일, 『다다와 초현실주의』, 오진경 옮김(파주: 한길아트, 2001), 289면.

375 바타이유는 1929년 고고학, 미술, 인류학 분야의 잡지 『도큐멘트Documents』를 창간하면서 1931년 15호로 폐간될 때까지 편집장을 맡았다. 성적 쾌락주의자인 그는 31세에 가톨릭 신앙을 포기하고 20세의 여배우 실비아와 결혼한 후에도 성적으로 방탕한 생활을 계속했다. 그의 에로티시즘의 주제는 죽음의 문제였다. 심지어 그는 죽은 여인과의 사간(死姦)에 집착할 정도로 가학적 성 도착증마저 드러냈다.

해 11월에 열린 파리 전시회의 초현실주의 데뷔 작품인 이 그림을 보고 성적 불안감에 대한 달리의 묘사에 대하여 〈거세의 기원과, 그것과 함께 전달되는 모순적인 반응들이 풍부한 세부 묘사와 표현력을 통해 번역되었다〉[376]고 평했다.

결국 그즈음에 갈라는 엘뤼아르를 떠나 달리가 기다리고 있는 새로운 〈욕망의 숙소〉로 왔다. 달리는 성적 욕망과 인간적 고뇌를 함께 담은 「욕망의 숙소」(1929)와 「폴 엘뤼아르의 초상」(1929)을 그리던 중 생의 마지막까지 사랑의 열정을 불태우겠노라고 약속한 연인을 맞이한 것이다. 당시 그는 브르통이 이끄는 초현실주의 운동에 뒤늦게 참여하기 위해 『초현실주의 혁명』 12호에 실릴 작품인 「욕망의 숙소」에 갈라와 삼각관계에서 겪는 자신의 열광적 편집증을 희화하고 있었다. 달리는 갈라와 결합하기 이전임에도 이 작품에서 성적 억압에 대한 자신의 편집증적 에로티시즘을 새롭게 수용한 초현실주의의 이념과 연계시켜 나름대로의 조형적 습합을 실험하고 있었다. 이를테면 프로이트가 이미 성적 욕망으로 상징화한 사자를 이 작품의 주제로 표상화한 경우가 그러하다. 예컨대 그는 작품의 상단에 엘뤼아르 부부 사이에서 갈라를 공격하는 사자를 등장시켜 그녀에 대한 자신의 연애 망상을 은유적으로 표현하고 있다.

더구나 그가 이와 같은 편집증을 더욱 몽환적으로 구체화한 작품이 바로 「엘뤼아르의 초상」이다. 이 작품을 그릴 때만 해도 아직은 엘뤼아르의 아내였던 갈라가 그의 작품을 지배할 정도로 그녀에 대한 달리의 정신 세계는 〈열정 정신병〉의 상태였다. 그는 갈라야말로 자신의 예술적 영감과 혼이 살아 있게 할 유일한 뮤즈였고, 자신의 예술 세계를 영원히 지켜 줄 수호천사가 될 것이라고 믿고 있었기 때문이다. 이 작품의 오른쪽 상단에서도 욕망의

376 매슈 게일, 앞의 책, 290면.

사자는 폴 엘뤼아르를 뒤로 한 채 여전히 갈라를 갈망하며 다가서 있다. 달리의 꿈과 같은 무의식의 세계에서 갈라는 마치 요하네스 빌헬름 옌센의 소설 속의 여주인공 〈그라디바〉[377]와 같은 존재였다. 그녀는 달리를 이른바 〈해석 망상증〉과 〈공상 망상증〉에 빠뜨리는 여신과 같은 존재가 되고 있었던 것이다.

니코시아Fiorella Nicosia는 달리와 갈라에 대해 다음과 같이 말했다. 〈달리는 갈라를 묘사할 때면 마치 그녀가 현실의 여인이 아니라 문학 작품이나 신화 속의 인물이라도 되는 것처럼 과장되고 비현실적인 어조를 사용했다. 그는 갈라를 경건한 마음으로 숭배하여야 할 〈신성한 존재〉로 묘사했다. 일생동안 강박적으로 그려 대는 것에 그치지 않고 성모와 같은 존재로 간주했다. …… 러시아의 여인 디아코노파는 카탈루냐 화가의 삶에 있어 〈기적의 치료제〉 역할을 했다. 갈라라는 진정제는 달리가 예술가로서 자신의 개성을 지각하는 데 필요한 확신과 안정을 제공하며 몸과 허약한 정신을 치유했다. …… 이탈리아의 미술사학자 페데리코 체리 Federico Zeri는 1999년에 출간한 책 『침묵의 베일』에서 그들의 관계가 거의 혈육과도 같았다고 말하고 있다. 달리에게 갈라는 아내이자 어머니, 연인, 조언자, 수호천사였다.〉[378]

실제로 (니코시아가 평한 대로) 달리는 「거대한 마스터베이터」(1929, 도판303)에서 「갈라의 초상」(1935), 「원자의 레다」(1949, 도판312), 「십자가에 못 박힌 예수: 초입방체의 시신」(1954, 도판314), 「등 뒤에서 바라 본 갈라의 나신」(1960), 「여섯 개의 진짜 거울에 일시적으로 비친 여섯 개의 가짜 각막에 의해 영원하게 된 갈라의 등 뒤에서 그녀를 그리고 있는 달리의 뒷모습」(1972~1973, 도판316) 등에 이르기까지 평생동안 여러 작품에서

377 주 347 참조.

378 피오렐라 니코시아, 『달리: 무의식의 혁명』, 정은미 옮김(파주: 마로니에북스, 2005), 32면.

아내 갈라를 에로틱한 연인이자 신성한 여신으로 해석하고 상상하며 표상해 왔다. 그에게 갈라는 〈실존하는 그라디바Gradiva〉였던 것이다.

② 프로이트 편집증
프로이트는 1900년 『꿈의 해석』을 출간한 지 3년 뒤, 자신을 전혀 알지 못하는 요하네스 빌헬름 옌센이 〈폼페이의 환상Pompeian phanta-sy〉이라는 부제로 발표한 소설 『그라디바Gradiva』(1903)를 읽고 깜짝 놀랐다. 꿈에 대한 자신의 정신 분석 이론을 픽션화한 것으로 느낄 만큼 그 내용이 거의 비슷했기 때문이다. 이때부터 프로이트가 이 작품을 본격적으로 분석하여 4년 만에 내놓은 에세이가 「옌젠의 그라디바에 나타난 망상과 꿈Delusions and Dream in Jensen's Gradiva」(1907)이었다.

소설 『그라디바』에서 보면 주인공인 고고학자 노르베르트 하놀트는 로마의 어느 고미술품 전시장에서 발견한 한 여인상에 강한 인상을 받는다. 그러던 어느 날 그는 고고학적 꿈을 꾸게 된다. 꿈의 현장은 서기 79년 베수비오 화산이 폭발하여 폼페이Pompeii 시를 완전히 폐허로 만든 그 유명한 역사적 현장이다. 화산재가 쏟아지는 거리에 한 여자가 아폴로 신전을 향해 걸어가고 있었다. 그는 그 여자가 바로 그라디바라고 생각한다. 그녀는 얼굴이 창백해지더니 마침내 대리석 같이 되어 버린다. 이 꿈에 깨어난 고고학자는 그녀가 바로 베수비오 화산 분출시 죽었다고 확신하게 된다. 그래서 그는 꿈의 현장을 탐방하기로 마음 먹고 폼페이 시를 찾는다. 그라디바의 흔적을 찾기 위해서다.

다음 날 그는 그 유적지의 탐색에 나섰다가 믿어지지 않는 사실을 목격하게 된다. 정오의 태양 아래에 문제의 바로 그 그라디바가 특유의 발걸음으로 걸어오고 있는 것이 아닌가! 그렇다면

그 여자는 2천 년의 시간을 뚫고 나타난 유령이란 말인가! 결과적으로 그 여자는 주인공의 어린 시절 여자 친구인 조에 베르트강Zoe Bertgang으로 판명되었다. 그는 망상에서 깨어나 현실을 되찾게 되었고, 조각상이 아닌 생명이 넘치는 여인 조에에게 구혼하기에 이른다. 결국 그들은 부부가 되어 폼페이로 신혼 여행을 가기로 다짐한다.

이러한 줄거리로 된 소설에서 주인공의 무의식 속에 성적으로 억압되어 온 유령과 같은 존재 그라디바는 생명을 지닌 어린 시절의 연인 조에로 생환한 것이었다. 프로이트의 주장에 따르면 이처럼 조에가 그라디바로 변신하는 과정이 노르베르트의 연애 망상의 발전 과정이었다면 그라디바로부터 조에로 환원되는 과정은 그 망상의 치료 과정이었다.[379] 자신을 〈영혼의 고고학자〉로 자처한 프로이트는 소설 『그라디바』를 통해서 꿈의 해석, 고고학적 수사, 무의식에 억압되어 있던 망상이 되살아나고, 억압된 성적 욕망, 즉 리비도가 실현되는 열정성 망상 체계인 이른바 〈리비도 편집증〉의 메커니즘을 분석한 것이다.

이처럼 프로이트에게 리비도는 욕망의 본질이자 열정 및 성적 충동으로의 정신적인 것과 신체적인 것의 경계에 위치한 과학적 개념이었다. 프로이트는 리비도에 대해 다음과 같이 말했다. 〈리비도는 감정에 관한 이론에서 나온 표현이다. 현재 실제로 측정 가능한 것은 아니지만 양적 크기로 간주되는 에너지, 그리고 사랑(성)이라는 단어 속에 포함될 수 있는 모든 것과 관련되는 충동의 에너지를 가리킨다.〉[380] 그가 분석한 〈조에 그라디바Zoe-Gradiva 현상〉, 즉 연애 망상에 사로잡힌 소설 속의 주인공 노르베르트의 충동적 에너지 또한 그것과 다름 아니다.

379 박찬부, 『기호, 주체, 욕망』(서울: 창비, 2007), 213면.
380 로저 케네디, 『리비도』, 강신옥 옮김(서울: 이제이북스, 2001), 12면, 재인용.

(a) 리비도 편집증

달리도 갈라에 대한 연애 망상을 〈조에-그라디바 현상〉이라고 생
각했다. 그는 자신을 『그라디바』의 리비도 편집증에 빠진 남주인
공 노르베르트에 비유하고, 그 편집증에 대한 〈기적의 치료제〉로
여긴 갈라를 노르베르트의 무의식에 억압되어 있던 여주인공 그
라디바에 비유한 것이다. 하지만 갈라에 대한 달리의 충동적 망상
과 편집증은 노르베르트가 그라디바에게 보인 충동의 회로와는
똑같지 않았다. 그 회로에는 성적 충동일지라도 리비도의 유동성
을 반영하는 다른 경로들이 있기 때문이다.

　　프로이트가 「본능과 그 변천Instincts and their Vicissitudes」(1915)
에서 가학 성애자sadist와 피학성애자masochist라는 두 주체 간의 관계
를 통해 성적 쾌락으로 경험되는 성적 충동이 어떤 방식으로 흘러
가는지를 밝혀낸 까닭도 거기에 있다. 그의 주장에 따르면 각 주
체가 다른 주체와의 관계 속에서 차지하는 위치, 즉 피학성애자에
대한 가학 성애자의 위치, 또는 그 반대의 위치가 충동을 지배하
고 다양한 방식으로 변형시킨다는 것이다.[381] 실제로 노르베르트
와 달리가 성적 충동을 지배하는 위치와 방식이 달랐던 것도 성적
충동을 경험하는 위치가 달랐기 때문이다. 전자가 가학 성애적이
었다면, 후자는 피학성애적이었던 것이다. 갈라를 편집증에 대한
치료제이자 숭배하고픈 여신으로 간주해 온 달리에게 그녀는 가
학 성애적 주체일 수밖에 없었다. 달리가 「거대한 마스터베이터」
(도판303)에서 그녀를 속옷 차림의 남자 앞에서 자위하는 거대한
마스터베이터로 그렸을 뿐만 아니라 「피학성애적 도구」(1934, 도
판307)에서도 자신의 피학성애적 주체로 등장시키기도 했던 것
이다. 카탈루냐의 천재 건축가 안토니오 가우디Antonio Gaudí y Cornet
의 건축 양식에서 영감을 받은 그가 무의식적 자동주의를 강조하

381　Sigmund Freud, *Complete Works*, Vol. 14(London: The Hogarth Press, 1963), pp. 127~128.

는 초현실주의에 참여하기 이전부터 단단하고 딱딱함보다도 부드
럽고 물렁물렁함의 형태적 미학을 추구한 것도 가학 성애보다는
남자임에도 불구하고 유약하여 보호받으려는 피학성애masochism의
기질이나 무의식에서 비롯된 것일 수 있다. 니코시아도 〈가우디의
건축에서는 그의 지중해적 고딕 미학에 따라 관능적, 예술적 상상
이나 무의식 깊은 곳의 욕망, 황홀경, 신경증 같은 내면의 요소들
이 거의 《생물》처럼 뒤틀린 채 떠오른다는 것이다. 먹을 수 있거나
그렇지 않은 미의 개념에서 출발하여 달리는 그의 모든 작품, 특히
1930~1935년의 작품에 반복적으로 등장하는 매우 특징적인 비
유를 해석할 수 있는 열쇠를 제시한다〉[382]고 평한다.

　　이렇듯 달리는 이른바 〈편집광적 비평〉이라는 나름의 방법
을 통해 무의식적 편집증 상태에서 경험한 갈라에 대한 환영과 망
상들을 자유 연상에 따라 피학성애적으로 표상화하고자 했다. 하
지만 그러한 해석 망상과 공상 망상이 1929년부터 갈라로 인해
발현된 것은 아니다. 그는 이미 그녀를 만나기 한 해 전인 1928년
에 『썩은 당나귀L'âne pourri』 창간호에 실린 글에서도 〈나는 편집증
의 특성과 그 사고 과정에 의해 자동주의와 그 이외의 다른 수동
적 상태를 유지하면서 동시에 혼란을 체계화하고 사실의 세계를
전적으로 불신하는 것이 가능한 순간이 임박했다고 믿는다〉[383]고
주장한 바 있다.

　　이러한 편집증을 이내 입증이라도 하듯이 「욕망의 숙소」
를 비롯하여 「폴 엘뤼아르의 초상」, 「욕망의 수수께끼, 나의 어머
니, 나의 어머니, 나의 어머니」(1929, 도판304), 「보이지 않는 잠
자는 여인, 말, 사자」(1930, 도판305), 「기억의 지속」(1931, 도판
311), 「의인화된 빵: 카탈루냐의 빵」(1932, 도판306), 「접시 없이

382　피오렐라 니코시아, 앞의 책, 42면.
383　매슈 게일, 『다다와 초현실주의』, 오진경 옮김(파주: 한길아트, 2001), 291면, 재인용.

접시 위에 놓인 달걀」(1932) 등에서 보여 준 현실 세계에 대한 전적인 불신과 초현실적 환영주의가 그것이다. 이 작품들에 주목한 자크 라캉이 1932년 「개인의 성격과 관련된 편집증적 정신병에 관하여」라는 논문을 쓰는 동시에 달리를 만나 그의 초현실주의를 지지하기까지 했다.

특히 「의인화된 빵: 카탈루냐의 빵」에서 그는 무의식에 억압되어 온 에로티시즘, 즉 피학성애적 망상을 은유적, 초현실적으로 표상하고자 했다. 남근의 형태를 상징하는 이 카탈루냐식 바케트 빵에서 그는 성적 주체성에서 관능적 이미지만큼 자발적이고 도발적 의미를 전하고 있지 못하다. 달리는 헝겊에 쌓여 있고, 끈으로 묶여 있는 빵(남근)의 형태를 통해 피학성애적인 억압의 망상을 여기서도 예외 없이 상징하고 있다.

더구나 빵 위에 올려져 있는, 여성의 육체를 상징하는 늘어진 시계가 자신의 피학성애적 시간마저도 여성이 지배하게 될 것임을 암시하고 있다. 그가 〈사람들은 이미 달리의 빵이 수많은 가족들을 구제하는 데 쓰이지 않을 것이라고 짐작하고 있다. 나의 빵은 분명 비인도적이다. 그것은 현실 세계의 공리주의에 대한 상상력의 화려한 복수를 상징한다. 나의 빵은 귀족적이며 미학적이고 편집증적이다〉[384]라고 주장하는 까닭도 마찬가지이다.

그는 이와 같은 피학성애적 편집증을 「피학성애적 도구」(도판307)에서는 제목에서부터 직접적으로 표현하며 주저하지 않고 확인시켜 주고 있다. 그는 특히 그림 한복판에 벌거벗은 여인이 들고 있는 축 늘어진 바이올린을 통해서 피학성애를 상징하고 있다. 여기서는 주체의 리비도가 그 흐름을 페티시즘fetishism이라는 물품 음란증[385]을 통해 표현하고 있는 것이다. 악기란 본래

384 피오렐라 니코시아, 앞의 책, 46면.

385 정신 분석학에서 성애의 대상을 여성의 머리카락, 속옷, 발, 구두 등과 같은 물체를 통해서 성적 요

그 자체로는 아무런 기능도 발휘할 수 없는 피학성애적 도구이기 때문이다. 음악이 본질적으로 가학 성애적일뿐더러 치료적인 이유도 거기에 있다.

(b) 프로이트 편집증

달리는 체질적으로 프로이트적인 화가였다. 그의 작품들이 프로이트적인 까닭도 마찬가지이다. 세간에 프로이트가 알려질수록, 그리고 달리가 초현실주의에 물들어 갈수록 그의 작품들도 프로이트적 편집증을 더욱 더 조형적 이미지로 대신하려는 듯했다. 프로이트는 미술에 관심이 많은 정신 분석학자였다. 그는 어려서부터 로마 시대의 조각 모조품들을 수집하기 시작했다. 특히 다빈치의 〈모나리자의 미소〉에 대하여 다빈치 일기장을 토대로 분석하였는가 하면, 미켈란젤로Michelangelo의 「모세상」(1513~1516)에 관해서도 연구하였다.

　달리는 이러한 프로이트를 매우 짝사랑하는 화가였다. 달리가 프로이트를 알게 된 것은 1925년(21세) 마드리드 미술 학교의 학생 시절에 『꿈의 해석Die Traumdeutung』(1899)을 읽으면서였다. 그는 〈일생 일대의 발견〉이라며 그 책에 매료되었고, 자신의 꿈만이 아니라 리비도 편집증에 의한 인생 경험도 바로 거기에 나와 있다고 생각했다. 그때 프로이트는 이미 60대 중반이었는데, 그런 프로이트를 달리는 몹시 만나고 싶어 했다. 20대의 달리는 비엔나를 갈 때마다 프로이트 집을 찾아갔지만 세 번이나 허탕을 쳤다. 〈건강 때문에 잠시 시골에 계신다〉는 것이 프로이트의 집 하녀가 전하는 이유였다.

　결국 오스트리아의 소설가이자 프로이트의 친구인 슈테판 츠바이크Stefan Zweig가 중간에 나서서 프로이트에게 세 번씩이나 편

구를 충족시키는 현상을 가리킨다. 하지만 여기서는 가학 성애와 피학성애의 성적 주체가 뒤바뀐 것이다.

지로 달리를 만나 보도록 권유한 끝에 두 사람의 상봉이 이루어졌다. 〈사실 지금까지 나는 그들의 수호성인쯤으로 여기는 초현실주의자들을 어릿광대들이라고 생각해 왔네. 하지만 진지하고 멋진 시선에다 탁월한 솜씨를 가진 에스파냐 젊은이가 나의 생각을 재검토하게 하였다네〉[386]라는 츠바이크의 편지에 공감한 프로이트가 달리를 만난 것은 1938년 런던에서였다.

달리는 그동안 짝사랑해 온 프로이트와 만나는 자리에 프로이트의 꿈과 무의식에 관한 이론과 관련이 깊다고 생각한 작품들인 「몽상」(1931), 「나르시스의 변형」(1937, 도판308), 「황혼의 격세유전」(1933~1934), 「불타는 기린」(도판309), 「잠」(1937), 「의인화된 캐비닛」(1936) 등 비교적 몽환적으로 그린 것들 가운데 「나르시스의 변형」을 가지고 나갔다. 이 작품은 제목 그대로 프로이트가 말하는 일차적 나르시시즘인 편집증 환자의 〈리비도 나르시시즘〉 — 리비도적 관점에서 이것은 자가 성애auto-eroticism로부터 대상 관계, 즉 타인에게 리비도를 투자하는, 또는 타인과 관계를 갖는 능력의 전 단계이다[387] — 을 상징적으로 표상화한 것이다. 이 작품에서 달리는 호수에 비치는 웅크리고 있는 젊은이의 형상이 그 옆에 금이 간 달걀을 쥐고 있는, 화석화된 커다란 손으로 변형된 몽환적 모습을 나타내고 있다. 그 달걀에서는 〈자기애〉를 뜻하는 수선화(속명 Narcissus)가 피어남으로써 무의식에 억압되어 있던 이미지들이 응축과 대체의 변형 과정을 거치고 있음을 암시하고 있다. 그는 꿈에서 깨어난 후 이 환상적인 편집광적 변신의 과정을 단계별로 표현함으로써 자가 치료를 시도하고 있는 것이다. 이 작품은 마치 〈창조성, 유머, 명랑함, 그리고 꿈의 사용은 모두 변형된 나르시시즘의 긍정적인 증상들이며, 치료에 중요한

386 피오렐라 니코시아, 앞의 책, 66면, 재인용.

387 제레미 홈즈, 「나르시시즘」, 유원기 옮김(서울: 이제이북스, 2002), 11면.

요소들〉이라는 프로이트의 주장을 실험하고 있는 듯하다.

프로이트적 실험의 또 다른 예는 달리가 밀레Jean-François Millet의 「만종」(1857~1859)을 성적 편집증으로 패러디한 「황혼의 격세유전」이었다. 가난한 농부의 비극적 삶을 그린 「만종」에 숨겨진 수수께끼를 검토하여 이것을 〈가장된 성적 억압의 걸작〉으로 간주한 달리는 만종 소리가 멀리 있는 탑에서 흘러나오고 있을 때 고개를 숙이고 있는 두 농부의 그림이라고 하는 그 외면적인 내용만으로는 그 작품이 완전히 해석될 수 없다는 사실을 깨달았다.

그는 그 그림에 숨겨진 성적 내용을 밝혀내기 위해 자신이 이전에 개발한 〈편집광적 비판〉이라는 방법에 비추어서 관능적이고 비극적으로 해석한 내용으로 새롭게 격세유전시키려 했다. 다시 말해 그는 외부 세계를 환영에 대한 근원과 자극으로 사용함으로써, 17세기 정물화의 명료성과 세밀성을 환각의 결과로 생각함으로써 심리적 이미지의 본질적인 비유 구조를 깨뜨려 버릴 추상성에 의지하지 않고 고정된 외적 현실에 대한 관념을 믿는 모든 사고방식의 파괴를 원했던 것이다.[388] 달리는 프로이트를 만난 이후 여러 장의 초상화를 그렸다. 그는 이듬해에 유대인인 프로이트가 가학 성애자인 히틀러에 의해 추방된 뒤 죽기 직전의 그를 만났다. 제2차 세계 대전의 비극이 유럽을 뒤덮을 것이라는 사실을 예감하고 히틀러에 대한 저주를 그림으로 남기기 위해서였다. 다름 아닌 「히틀러의 수수께끼」(1939, 도판310)가 그것이다.

프로이트에게 닥친 죽음의 전조가 히틀러의 광기에 의해 유럽에 드러워질 비극과 재앙의 징후임을 간파한 달리는 이 작품을 주로 검은색과 회색의 분위기로 그렸다. 그는 파괴와 죽음을 안겨 줄 사신死神 타나토스Thanatos —— 프로이트는 자기 보존적이고 성적 본능인 〈삶의 본능〉을 에로스Eros라고 부른 데 반해, 공격적

388 마단 시럽, 『알기 쉬운 자끄 라깡』, 김해수 옮김(서울: 백의, 1994), 43~44면.

이고 파괴적 본능인 〈죽음의 본능〉을 타나토스라고 불렀다 — 가 곧 날개를 접고 그곳에 내려앉을 기세임을 알리려 했다.

그보다 앞서 달리는 이미 60만 명의 희생자를 낸 1937년의 스페인 내전이 시작되기 6개월 전에도 전쟁을 예감하고 「삶은 콩이 있는 부드러운 구조물, 내란의 예감」(1936)과 「불타는 기린」(도판309)을 통해 전쟁의 폭력성과 광기를 경고한 바 있다. 그는 화석화된 삶은 콩으로 그 참상을 표현할 뿐만 아니라 상대방의 팔과 다리를 서로 찢어 버리려는 거대한 인간의 형체로도 전쟁의 광기를 표현했다. 그런가 하면 그는 불타는 기린의 절박한 모습으로, 그리고 육신과 영혼의 비밀을 상기시키는 서랍 달린 여성의 형상이 상징하는 음울함으로 전쟁의 잔혹함도 각성시키려 했다.

그러나 그는 〈나의 조국이 죽음과 파괴를 탐색할 때 나는 유럽의 미래에 대한 또 다른 수수께끼, 르네상스를 탐구했다〉[389]고 하여 전쟁 중임에도 피렌체 박물관을 찾은 자신의 전쟁관을 변명하려고도 했다. 그뿐만이 아니다. 〈내전은 내 사고의 흐름을 바꿔 놓지 못했다〉, 〈나는 반동적이지 않았다〉, 〈나는 달리 이외에 그 누구도 되고 싶지 않았다〉고 하여 「우는 여인」(도판110)과 「게르니카」(도판112)와 등을 통해 격렬하게 항의한 피카소와는 달리 그는 참혹한 내전에 대한 정치적 중립을 지키려 했다. 심지어 그는 독재자 프랑코가 나라를 점령한 뒤 첼리스트 파블로 카살스, 소설가 앙드레 말로, 헤밍웨이 등 국내외 예술가들이 그 파시스트 정권을 맹렬히 비난하며 저항했던 것과는 달리 자신이 보여 온 지금까지의 견해를 스스로 바꾸고 고국으로 돌아오는 기회주의적 양면성을 보이기까지 했다.

하지만 자신을 포함한 초현실주의자들에게 영감을 주어온 프로이트의 부당한 추방에 자극받은 달리는 가학 성애적 편집

389 피오렐라 니코시아, 앞의 책, 60면, 재인용.

광[390]인 히틀러와 나치가 벌이는 전쟁 놀이에 대해서는 스페인의 내전과 생각을 달리했다. 「히틀러의 수수께끼」에는 어떤 정치적 함의도 담겨 있지 않다고, 즉 〈이 글을 쓰고 있는 지금 이 순간의 나 역시도 이 수수께끼를 풀지 못하고 있다〉고 말하면서도 그는 삭막하고 음울한 그 그림의 한복판에 히틀러를 등장시킴으로써, 다시 말해 전쟁의 공포 분위기를 그의 이미지와 관련시킴으로써 암흑에서 인본주의가 부활한 르네상스와는 정반대의 수수께끼를 풀어 보려 했다. 니코시아가 〈그것의 정치적 성향이 어떠하든 검은색과 결합된 거대한 폭력과 슬픈 빈 접시, 그리고 채플린의 우산은 《이제 막 유럽에 그 그림자를 드리우려는 새로운 중세의 등장을 알리는 예언적 가치》를 보여 준다〉[391]고 평하는 까닭도 마찬가지이다.

③ 시간 편집증

달리만큼 시계를 많이 그린 화가도 드물다. 「기억의 지속」(1931, 도판311)을 비롯하여 「부드러운 시계」(1934), 「부드러운 시계」(1954), 「비너스의 공간」(1977), 「시간의 프로필」(1984) 등 여러 작품에 등장하는 〈늘어진 시계〉의 형상들이 그것이다. 〈기억의 지속〉이라는 남다른 시간 의식 때문이다. 치즈나 달걀처럼 물렁물렁하거나 흘러내리는 먹을 것에 열광했던 유년 시절의 기억은 유약한 성격을 지닌 그의 무의식에 억압된 채 지속되어 온 것이다.

　　달리의 시간 의식은 다음 말에서 그 시작을 알 수 있다. 〈내가 시계를 그리기로 결정한 그날, 나는 그것을 흘러내리게 그려

390　프로이트의 주장에 따르면 인간은 주체의 욕구가 외부 세계에 있는 실제 대상으로 인해 충족되지 못할 때 그 대체물이 없으면 병적 신경증에 걸리거나 광기를 일으킨다. 인간은 내외적 장애물에 의해 (성적) 긴장이 계속될 경우 리비도를 충족시킬 수 있는 다른 극단적인 방법을 찾으려는 편집광적 신경증을 나타낸다는 것이다. 〈나의 투쟁Mein Kampf〉을 부르짖는 히틀러의 광기도 그러한 것이다.

391　피오렐라 니코시아, 앞의 책, 67면.

냈다. 아주 피곤한 밤이었다. 거의 앓아 본 적 없는 편두통까지 찾아와서, 친구들과 영화를 볼 계획이었지만 결국 혼자 집에 남아 있기로 했다. 갈라는 친구들과 함께 외출하고자 했고 나는 일찍 잠자리에 들고 싶었다. 그날 저녁으로는 매우 품질 좋은 카망베르 치즈[392]를 먹었다. 혼자 있게 되자 나는, 책상에 팔꿈치를 괴고 녹아 내리는 카망베르처럼《극도로 물렁거리는 것》이 야기하는 문제를 생각하기 시작했다. 그리고 자리에서 일어나 습관대로 자기 전에 작품을 한번 보기 위해 작업실로 들어갔다.

　　당시 나는 햇살을 받아 빛나는 바위로 가득 찬 포르트 리가트 주변 풍경을 그리고 있었다. 전경에는 잎이 다 떨어지고 가지가 꺾인 올리브 나무의 밑그림을 그려 놓았는데, 이 풍경은 어떤 아이디어의 배경 역할을 하게 될 터였다. 그런데 불을 끄고 밖으로 나오는 순간 말 그대로 해결책이 보였다. 두 개의 시계를 보았는데, 하나는 올리브 나무에 애처롭게 걸쳐 있었다. 여전히 머리가 아팠지만 나는 팔레트를 들고 작품에 몰입하기 시작했다. 그리고 두 시간 후 갈라가 영화를 보고 돌아왔을 때 나의 가장 유명한 작품들 중 하나가 완성되었다.〉[393]

　　이처럼 달리의 시간 의식은 〈시간의 카망베르〉라고 부르는 무의식 속에 자리 잡아 온, 녹아내리는 치즈에 대한 기억의 흐름에서 비롯된 것이다. 그것은 카망베르 치즈처럼 흘러내리는 이른바 〈부드러운 시계〉로 상징화한 (기억의 지속으로의) 시간의 흐름인 것이다. 하지만 그것은 베르그송이 지적하는 시간에 대한 착각, 즉 시곗바늘이 이동한 측정 가능한 물리적 공간 이동에 대한 매개적 관념을 시간으로 대신하는 잘못된 시간 의식과도 크게 다

392　18세기 프랑스 대혁명 때 혁명의 소용돌이를 피해 중북부 노르망디의 한 농가에 피신해 있던 한 사제가 주인에게 보답하기 위해 만들어 준 데서 유래한 세계 3대 치즈 가운데 하나이다.

393　피오렐라 니코시아, 앞의 책, 43면.

르지 않다. 〈부드러운 시계들〉로 기억의 지속을 상징화한 달리의 시간은 녹아내리는 물체에 대한 기억을 시간의 환영으로 간주하는 〈편집광적 비평〉 방법이 낳은 형태론적 미학을 시계의 형태에도 적용해 본 것에 지나지 않다.

그러므로 달리에게 시간은 베르그송이 주장하는 무매개적 의식, 즉 〈직접 주어진〉 의식의 〈순수 지속durée pure〉으로의 시간이 아니다. 그에게 시간이란 순수한 의식의 흐름이 아니라 물체에 대하여 잠재되어 있던 기억에서 비롯된 무의식의 발현인 것이다. 더구나 그는 회중 시계의 주머니 위에 몰려 있는 개미들을 통해 부패와 쇠락(과거)에 대한 편집광적 비평의 이미지가 시간 의식에 작용하고 있음을 간접적으로 시사하고 있기도 하다. 그의 시간 의식이 베르그송적이 아니라 프로이트적인 까닭도 거기에 있다. 달리의 시간 의식은 나름대로의 특정한 공간 의존적, 기억 의존적 무의식, 즉 부드러운 것에 대한 무의식에서 발현된 것이므로 그것에 의존적이고 매개적인 만큼 편집증적일 수밖에 없었다.

④ 신비주의와 원자 물리학 편집증

달리는 〈내가 존경하는 당대의 두 인물은 아인슈타인과 프로이트다〉라고 드러내 놓고 말할 정도로 아인슈타인에게도 크게 영향받았음을 인정하였다. 무엇보다도 1945년 8월 6일과 9일, 일본의 히로시마와 나가사키에 원자 폭탄의 투하로 인한 〈원폭 쇼크〉가 화가인 그에게도 원자 물리학에 대하여 남다른 관심을 갖게 했다. 극비리에 핵폭탄 제조에 들어간 이른바 〈맨해튼 프로젝트〉와 그것의 실현은 세계 대전으로 인해 뉴욕에서 피신 생활을 하는 그를 새로운 망상과 편집증 속에 빠져들게 했다.

〈맨해튼 프로젝트〉에 대해 그는 다음과 같이 말했다. 〈그

것은 나를 송두리째 흔들어 놓았다. 그 순간부터 원자는 내가 가
장 선호하는 소재가 되었다. 당시에 그린 많은 장면들이 폭발
의 소식을 전해 듣는 순간 내가 느꼈던 거대한 공포를 표현하고
있다. 나는 세상을 탐구하는 데 편집광적 비평 방법을 활용했다.
나는 사물의 힘과 숨겨진 법칙을 완전히 손에 넣기 위해 그것을 보
고 이해하고자 한다. 현실의 핵심에 진입하기 위해 아주 특별한
무기, 천재적 직감을 사용한다. 신비주의, 그것은 사물에 대한 심
오한 직관적 이해, 모든 것과 직접 소통하는 신성한 진실의 은총
에 의한 절대적인 통찰력이다. …… 이러한 격렬한 예언적 계시를
통해, 르네상스 시대에 단 한번, 전적으로 완전하고 효과적인 회
화적 표현 방식이 발명되었으며, 현대 회화의 쇠퇴는 기계론적 유
물론의 결과인 회의주의와 믿음의 상실에 기인한다는 사실을 깨
닫는다. 에스파냐 신비주의를 되살린 나, 달리는 작품을 통해 모
든 실체가 가진 영성을 드러냄으로써 우주의 조화를 증명하고자
한다.〉[394]

　　이처럼 맨해튼 프로젝트는 환영주의를 추구해 온 초현실
주의자 달리에게는 새로운 〈편집광적 프로젝트〉를 실험하는 계기
가 되었다. 그는 원자 물리학과 신비주의, 그리고 고전주의를 회
화적으로 융합하는 이른바 〈원자 신비주의〉 양식을 탄생켰다. 달
리는 이를 위해 1950년『신비 선언Manifeste mystique』(1950)을 출판
하기까지 했다. 그는 무엇보다도 아인슈타인의 상대성이론과 양
자론, 4차원의 공간 개념과 비유클리드 기하학 그리고 르네상스
시대의 회화가 보여 준 고대의 신화적 신비주의 등 요소들이 융해
된 새로운 양식을 고안해 냄으로써 현대 회화의 위기를 극복할 수
있다고 생각했다. 실제로 달리가 〈나는 새로운 회화가 내가 양자

394　피오렐라 니코시아, 앞의 책, 80~81면, 재인용.

화된 리얼리즘이라고 부르는 것, 다시 말해 물리학자들이 에너지 양자, 수학자들이 우연, 우리 예술가들이 예측 불가능함과 아름다움이라 부르는 것을 다루게 되리라 생각한다〉[395]고 주장했던 까닭도 거기에 있다.

〈원자 신비주의〉라는 달리의 이와 같은 새로운 사고방식과 조형 양식이 보여 준 최초의 작품은 「원자의 레다」(1949, 도판 312)였다. 본래 그리스 신화에 나오는 레다Leda는 데스티오스의 딸로서 그녀에게 반한 바람둥이 제우스가 그녀를 유혹하기 위하여 백조로 변신하여 접근할 만큼 아름다운 여인이었다. 결국 백조의 유혹에 넘어간 레다도 알을 낳아 여러 자식을 두게 되었다는 이 신비스런 이야기는 고대 그리스 시대 이래 오늘날까지도 수많은 미술가들이 한번쯤 그리고 싶어 한 주제였다. 이를테면 미켈란젤로를 비롯하여 레오나르도 다빈치, 틴토레토, 피코Giovanni Pico della Mirandola, 푸생, 루벤스, 제리코Théodore Géricault, 세잔, 마티스, 로랑생 등을 비롯하여 그 밖의 많은 화가들이 〈레다와 백조〉를 그렸을 정도로 미술사에서 이른바 〈레다 현상〉은 보기 드문 신비주의 신드롬을 낳았다.

달리의 「원자의 레다」는 그의 『신비 선언』에 대한 예고편과도 같은 작품이었다. 카탈루냐가 낳은 세 명의 천재를 가리켜 『자연 신학』의 작가 라몬 디 세본, 지중해 고딕 양식의 창시자 안토니오 가우디, 그리고 편집광적 신비주의 비평을 고안한 자기 자신이라고 천명해 온 그의 과대망상증은 원자 물리학과 4차원의 개념에 눈뜨면서 미술사에도 새로운 레다 현상을 출현시켰는가 하면, 그 자신도 또 다른 해석 망상에 빠져들게 했던 것이다. 그는 형이상학적 여신을 〈신화 속의 여신〉으로 대신하면서 관람자들을 신

395 피오렐라 니코시아, 앞의 책, 84면, 재인용.

화의 세계가 아닌 현대 과학의 세계로 초대하여 초현실적인 이른
바 〈원자 신비주의〉를 선보이려 했다.

그의 그림에서도 보듯이 양자의 공간이자 4차원의 초공간
에서는 레다가 된 수호천사 갈라도 백조와 더불어 공중에 떠 있
는 신비스런 모습이었다. 이러한 원자 신비주의 현상은 갈라의 모
습을 닮은 성모가 공중에 떠 있는 「포르트 리가트의 성모」(1950),
그리고 예수가 포르트 리가트의 바다 위에 떠 있는 기하학적 입체
구조물 안에서 벌이고 있는 「최후의 만찬」(1955)에서도 마찬가지
였다.

또한 「파열된 라파엘로풍의 두상」(1951, 도판313)은 양자
화된 리얼리즘을 통해 에스파냐의 신비주의를 되살리려는 그의
꿈을 실현시킨 작품이었다. 1905년 빛 다발 에너지의 양자화를 가
정한 아인슈타인의 주장을 달리는 자신이 최고의 화가로 인정한
라파엘로의 두상을 빌려 그것의 파열 현상을 표상했기 때문이다.
그는 마치 로마 판테온의 둥근 지붕 형상으로 된 라파엘로의 머리
를 둘러싸고 있는 미립자들이 흩어지는 모습으로 에너지의 파열
현상을 상징화했다. 그뿐만 아니라 『신비 선언』을 구체화하려는
듯 그가 무려 104점의 수채화로 단테의 『신곡』을 그리기 시작한
것도 이즈음부터였다.

그가 원자 물리학과 4차원(초입방체)의 공간 개념에 대한
진정한 편집광적-비평 방법을 동원하여 그린 작품은 「십자가에
못 박힌 예수: 초입방체의 시신」(1954, 도판314)이었다. 이 작품
은 우선 실제로는 눈으로 볼 수 없는 4차원의 입체 도형인 초정육
면체의 전개도를 십자가로 대신함으로써 초입방체tesseract의 개념
을 활용하고 있다. 이를테면 예수가 못 박혀 있는 8개의 주사위와

같은 정육면체로 된 십자가가 그것이다.[396]

십자가를 이루는 이 8개의 작은 정육면체들을 하나하나씩 잘라내면 정육면체 8개, 면 48개, 모서리 96개, 꼭지점 64개가 되지만 실제로 초정육면체에서는 정육면체 8개, 면 24개, 모서리 32개, 꼭지점 16개가 된다. 여기서 우리는 초입방체로 된 십자가 주위의 면이 2개의 3차원 정육면체에 공통되어 있고, 모서리는 3개의 정육면체, 꼭지점 4개의 정육면체에 공통되어 있는 것을 알게 된다. 왜냐하면 8개의 작은 정육면체들을 이어서 초정육면체의 십자가를 만들 때는 반드시 다른 6개의 작은 정육면체와 접촉하게 되기 때문이다.[397]

이렇듯 이 작품은 뒤샹의 「계단을 내려오는 누드」(도판 134)와 더불어 아무도 본 사람이 없는 그리고 보통의 입체 기하학으로는 그릴 수 없는 초공간(4차원)의 세계를 가시화함으로써 십자가에 못 박힌 예수의 시신을 더욱 신비화하고 있다.

⑤ 새로움에의 편집증

달리가 갈라로부터 아인슈타인에 이르기까지 집착해 온 편집증의 편력은 평생 동안 갈구한 〈새로움nouveauté〉에의 편집증이었다. 하지만 그에게 새로움이란 발견이라기보다 해석이었다. 이미 언급했듯이 그것은 (꿈의) 의미를 밝혀내기 위해 해석을 중요시했던 프로이트의 영향이 적지 않았다. 주지하다시피 프로이트는 어떤 꿈이나 욕망도 해석 과정 없이는 알아낼 수 없다고 생각한 나머지 여러 가지의 해석 방법들을 통해 무의식에 대한 의미 분석을 시도했다.

396 주 187 참조.

397 쓰즈키 다쿠지, 『4차원의 세계』, 김명수 옮김(서울: 전파과학사, 1992), 77~78면.

이렇듯 『꿈의 해석』을 접한 이후 프로이트를 자신에게 〈영감을 주는 인도자〉로 여겨 온 달리의 프로이트 편집증도 언제나 새로운 것의 발견에 대한 망상에서 생긴 것이라기보다 의미를 새롭게 해석하려는 해석 망상증에서 비롯된 것이었다. 그가 말년에 이르기까지 보여 준 새로움에의 편집증이 해석학적인 까닭도 거기에 있다. 이를테면 원자 물리학에의 편집증이나 〈원자 신비주의〉라고 부르는 융합형 편집증이 그것이다.

　　달리가 일찍부터 보여 온 새로운 해석 집착적 망상인 해석 망상증이나 편집광적 비평 방법도 따지고 보면 모두가 〈해석의 방향성woraufhin〉을 뜻하는 선이해Vorverständnis에 대한 새로운 지평 융합을 끊임없이 갈구해 온 탓이다. 하지만 지평 융합을 통해 변신하려는 달리의 새로움에의 편집증은 원자 신비주의 이후 그 해석의 방향성을 신비주의에서 고전주의에로 돌렸다. 르네상스 시대 (15세기)의 피에로 델라프란체스카Piero della Francesca에서 17세기의 디에고 벨라스케스Diego Velázquez를 거쳐 19세기의 고전주의를 완성한 화가 장오귀스트도미니크 앵그르에 이르기까지 그는 지평 융합을 위한 해석 지평을 달리한 것이다. 현재와 전승과의 역사적 자기 매개의 과정을 지평 융합으로 간주한 해석학자 가다머의 주장대로 달리도 고대 그리스 신화에 이어 주로 르네상스 이후의 근대 회화를 텍스트로 하여 지평 융합하려 했다.

　　예컨대 프렌체스카의 「우르비노 공작 페데리코 다 몬테펠트로」(1465)를 매개로 한 달리의 「우르비노 공작 테오 로시 디 몬테랄라의 초상」(1957), 앵그르의 「발팽송의 목욕하는 여인」(1808)을 매개로 한 달리의 「등 뒤에서 바라본 갈라의 나신」, 벨라스케스의 「시녀들」(1656, 도판315)을 매개로 한 「여섯 개의 진짜

거울에 일시적으로 비친 여섯 개의 가짜 각막에 의해 영원하게 된 갈라의 등 뒤에서 그녀를 그리고 있는 달리의 뒷모습」(도판316) 등이 그것이다.

이 작품들에서 보듯이 달리는 초현실주의자답게 비논리적, 무의식적 이미지를 적용함에도 기술적으로 정교함에 있어서 고전주의 화가들보다 못지 않았다. 그는 〈말년의 입체시법으로 나아가는 과도기에도 현대 회화의 모든 아방가르드와 네오아방가르드와는 반대로 극도로 관학적이고 보수적이기까지 한 사실주의와 형식적 고전주의에 매혹되어 있었다.〉[398] 특히 미완성 작품인 「여섯 개의 진짜 거울에 (……) 그리고 있는 달리의 뒷모습」은 지평 융합을 위한 「시녀들」과의 자기 매개 과정에서 새로운 편집광적 비평 방법인 〈3차원적 입체시법〉을 통해 새로움에 대한 편집증적 해석 욕망을 유감없이 드러내고 있다.

본래 벨라스케스의 「시녀들」은 사물의 질서로써 동일성과 유사성을 관람자들에게 주지시키기 위하여 화가 자신을 화면에 등장시키는 입체시법을 실험한, (당시로서는) 매우 획기적인 작품이었다. 미셸 푸코도 『말과 사물』 제1장에서 벨라스케스의 「시녀들」이 (그와 같은 입체시법을 통해) 당시의 에피스테메를 동일성과 유사성에 통합하려는 〈사물의 질서〉를 재현했다는 점에서 고전주의 시대의 대표적인 작품으로 평가한다. 〈이 그림 속에는 고전주의 시대의 표현법에 대한 재현과 그 재현이 우리 앞에 열어 놓은 공간에 대한 정의가 존재한다고 말할 수 있다〉[399]는 것이다.

하지만 벨라스케스가 이 작품에서 사물의 질서를 재현하는 데 있어서 평면 예술의 피할 수 없는 한계를 누구보다 먼저 깨

398 피오렐라 니코시아, 앞의 책, 92면.

399 미셸 푸코, 『말과 사물』, 이광래 옮김(파주: 민음사, 1987), 40면.

달고 나름대로의 입체시법을 통해 반성적 시도를 감행했음에도 불구하고 푸코는 이 작품을 통해 〈결국 재현을 구속하고 있는 관계로부터 자유로운 재현만이 순수한 재현으로써 자신을 제시할 수 있다〉고 하여 (고전주의의 에피스테메에 대해) 이의를 제기한다.

1966년 푸코의 이러한 이의 제기에 대해 만년의 달리는 1972년 「여섯 개의 진짜 거울에 (……) 그리고 있는 달리의 뒷모습」을 통해 푸코에 답하며 새로움에의 편집증을 다시 한번 발휘하기 시작했다. 그는 거울을 사용하여 오른쪽 눈이 인식한 이미지와 왼쪽 눈이 받아들인 이미지가 겹쳐 하나의 3차원적 영상을 만들어 내는 〈양안 입체시법vectograph〉을 고안해 낸 것이다. 「시녀들」에서 벨라스케스가 단지 국왕 부처를 비치는 공간으로만 무관심하게 배치했던 거울에 주목하여, 그는 마그리트의 「재현 불가능」(1965)과는 달리 가시성의 환위換位를 시도했다. 다시 말해 자신과 아내의 뒷모습과 앞모습을 하나의 화면 위에 함께 재현한 이 작품에서 거울을 두 눈의 시차視差에 기인한 입체감binocular disparity을 이용하여 3차원의 입체적 영상으로 재현하는 〈양안兩眼 입체시법〉의 결정적인 도구로 전용했던 것이다.

하지만 새로움에의 편집증 그리고 그로 인한 편집광적 비평의 욕구는 이것으로도 충족되지 않았다. 그의 여신 갈라가 죽은 이듬해에 돌발적으로 그린 「사납게 첼로를 공격하고 있는 침대와 침실용 탁자」(1983)에서 보듯이 새로움에 탐닉하려는 공상 망상증은 성적 리비도처럼 여전히 그를 도발적으로 충동했다. 자신의 죽음을 예감한 듯 이번에는 그를 돌연히 4차원의 망상에 빠뜨린 프랑스의 대수적 위상 수학자 르네 톰René Thom의 〈돌발(또는 급

변) 이론Catastrophe Théorie⟩[400]이 그의 작품 세계와 삶마저도 파국으로 이끌고 있었던 것이다.

400 르네 톰의 이 이론은 생물의 세계에서뿐만 아니라 인간 사회에서도 연속적인 배경에서 불연속이 돌발적으로 발생하는 변화 과정을 수학적으로 설명할 수 있는 방법을 연구한 것이다. 그는 이 이론을 1972년 『구조적 안정성과 형태 형성』이라는 책을 통해 발표했지만 돌발적인 변화를 정량적으로 설명하기 어려울뿐더러 예측하기도 어렵다는 이유로 많은 비판을 받았다.

도판 목록

1 에드바르 뭉크Edvard Munch
「인생의 네 시기Fire livsaldre」
1902, 130.4 × 100.4cm, Oil on canvas, Kunstmuseum, Bergen.

2 에드바르 뭉크Edvard Munch
「달빛Måneskinn」
1895, 93 × 110cm, Oil on canvas, The National Museum of Art, Architecture and Design, Oslo.

3 에드바르 뭉크Edvard Munch
「절규Skrik」
1893, 91 × 73.5cm, Tempera and crayon on cardboard, The National Museum of Art, Architecture and Design, Oslo.

4 에드바르 뭉크Edvard Munch
「여자의 세 시기Kvinnen」
1894, 164 × 250cm, Oil on canvas, Kunstmuseum, Bergen.

5 에드바르 뭉크Edvard Munch
「마돈나Madonna」
1894~1895, 90.5 × 70.5cm, The National Museum of Art, Architecture and Design, Oslo.

6 에드바르 뭉크Edvard Munch
「병실에서의 임종Døden i sykeværelset」
1893, 134.5 × 160cm, Tempera and crayon on canvas, The National Museum of Art, Architecture and Design, Oslo.

7 에드바르 뭉크Edvard Munch
「고뇌에 찬 자화상Søvnløs natt. Selvportrett i indre opprør」
1919, 151 × 130cm, Oil on canvas, Munchmuseet, Oslo.

8 에른스트 루트비히 키르히너Ernst Ludwig Kirchner
「다리파 선언Signet/Titelvignette Künstlergruppe Brücke」
1906, 12.6 × 5cm, Woodcut, Künstlergruppe Brücke, Dresden.

9 에른스트 루트비히 키르히너Ernst Ludwig Kirchner
다리파 전시회 카탈로그Poster for the exhibition for the artists' group 'Die Brücke' at the Arnold Gallery Dresden
1910, 82.53 × 59.5cm, Woodcut in black and red on yellow paper, Kupferstich-Kabinett, Dresden.

10 에른스트 루트비히 키르히너Ernst Ludwig Kirchner
「미술가 그룹Eine Künstlergruppe」
1926, 168 × 126cm, Oil on canvas, Museum Ludwig, Cologne.

11 에른스트 루트비히 키르히너Ernst Ludwig Kirchner
다리파 전시회 포스터들Poster for the exhibition for the artists' group 'Die Brücke'
1905~1910.

12 에른스트 루트비히 키르히너Ernst Ludwig Kirchner
「일본 우산을 쓴 소녀Mädchen unter Japanschirm」
1909, 92 × 80cm, Oil on canvas, Kunstsammlung Nordrhein-Westfalen, Düsseldorf.

13 에른스트 루트비히 키르히너Ernst Ludwig Kirchner
「마르첼라Marzella」
1910, 76 × 60cm, Oil on canvas, Moderna Museet, Stockholm.

14 에리히 헤켈Erich Heckel
「누워 있는 프렌치Fränzi liegend」
1910, 35.6 × 55.5cm, Museum of Modern Art, New York.
© Erich Heckel / BILD-KUNST, Bonn - SACK, Seoul, 2015

15 에른스트 루트비히 키르히너Ernst Ludwig Kirchner
「모르츠부르크의 목욕하는 사람들Badende Moritzburg」
1909~1926, 151.1 × 199.7cm, Oil on canvas, Tate Gallery, London.

16 바실리 칸딘스키Wassily Kandinsky
「청기사 연감Blue Rider Almanac」
1912, 27.8×21.9cm, Private collection.

17 바실리 칸딘스키Wassily Kandinsky
「청기사Der Blaue Reiter」
1903, 55×65cm, Color lithograph, Staatliche
Museen, Berlin.

18 바실리 칸딘스키Wassily Kandinsky
「무르나우의 교회Kirche in Murnau」
1910, 64.7×50.2cm, Oil on cardboard, Städtische
Galerie im Lenbachhaus, Munich.

19 바실리 칸딘스키Wassily Kandinsky
「구성 IV Composition IV」
1911, 160×250cm, Oil on canvas,
Kunstsammlung Nordrhein-Westfalen,
Düsseldorf.

20 바실리 칸딘스키Wassily Kandinsky
「다채로운 삶Das bunte Leben」
1907, 130×162.5cm, Tempera on canvas,
Städtische Galerie im Lenbachhaus, Munich.

21 프란츠 마르크Franz Marc
「노란 소Gelbe Kuh」
1911, 140.5×189.2cm, Oil on canvas, Solomon R.
Guggenheim Museum, New York.

22 프란츠 마르크Franz Marc
「풍경 속의 말Pferd in Landschaft」
1910, 85×112cm, Oil on canvas, Museum
Folkwang, Essen.

23 프란츠 마르크Franz Marc
「파란 말 I Das blaue Pferd I 」
1911, 112.5×84.5cm, Oil on canvas, Städtische
Galerie im Lenbachhaus, Munich.

24 알렉세이 폰 야블렌스키Alexej von Jawlensky
「무르나우의 여름 밤Sommerabend in Murnau」
1908, 33.2×45cm, Oil on cardboard, Städtische
Galerie im Lenbachhaus, Munich.

25 에른스트 루트비히 키르히너Ernst Ludwig
Kirchner
「슬픈 머리의 여인Trauriger Frauenkopf」
1928~1929, 41×33cm, Oil on canvas, Private
collection.

26 바실리 칸딘스키Wassily Kandinsky
「즉흥 28 Improvisation 28 (second version)」
1912, 111.4×162.1cm, Oil on canvas, Solomon R.
Guggenheim Museum, New York.

27 오스카어 코코슈카Oskar Kokoschka
「바람의 신부Die Windsbraut」
1913, 180.4×220.2cm, Oil on canvas,
Kunstmuseum Basel, Basel.
ⓒ Oscar Kokoschka / ProLitteris, Zürich –
SACK, Seoul, 2015

28 에곤 실레Egon Schiele
「손을 뺨에 댄 자화상Selbstbildnis mit
herabgezogenem Augenlid」
1910, 44.3×30.5cm, Watercolor, Albertina,
Vienna.

29 에곤 실레Egon Schiele
「팔뚝을 들어올린 자화상Männlicher Akt mit
rotem Tuch」
1914, 48×32cm, Pencil, watercolor and tempera
on paper, Albertina, Vienna.

30 에곤 실레Egon Schiele
「모자를 쓴 남자의 초상Porträt eines Mannes mit
einem Schlapphut」
1910, Watercolor, Private collection.

31 에곤 실레Egon Schiele
「에두아르트 코스마크의 초상Bildnis des Verlegers
Eduard Kosmack」
1910, 100×100cm, Oil on canvas, Österreichische
Galerie Belvedere, Vienna.

32 에곤 실레Egon Schiele
「에로스Eros」
1911, 55.9×45.7cm, Chalk, gouache and
watercolor on color, Private collection.

33 에곤 실레Egon Schiele
「누워 있는 여자Liegende Frau」
1917, 96×171cm, Oil on canvas, Leopold
Museum, Vienna.

34 에곤 실레Egon Schiele
「검은 모자를 쓴 여인Bildnis einer Frau mit
schwarzem Hut」
1909, 100×100cm, Oil and metallic paint on
canvas, Private collection.

35 구스타프 클림트Gustav Klimt
「유디트 Ⅰ Judith Ⅰ」
1901, 84×42cm, Oil on canvas, Österreichische
Galerie Belvedere, Vienna.

36 에곤 실레Egon Schiele
「해바라기Sonnenblume」
1909~1910, 150×30cm, Oil on canvas,
Kunsthistorisches Museum, Vienna.

37 에드바르 뭉크Edvard Munch
「키스Kyss」
1897, 99×81cm, Oil on canvas, Munchmuseet,
Oslo.

38 구스타프 클림트Gustav Klimt
「키스Der Kuss」
1908~1909, 180×180cm, Oil and gold leaf on
canvas, Austrian Gallery Belvedere, Vienna.

39 에곤 실레Egon Schiele
「추기경과 수녀Kardinal und Nonne oder Die
Liebkosung」
1912, 70×80.5cm, Oil on canvas, Leopald
Museum, Vienna.

40 에곤 실레Egon Schiele
「어머니의 죽음Tote Mutter I」
1910, 32×25.7cm, Oil on wood, Leopold
Museum, Vienna.

41 에곤 실레Egon Schiele
「임신한 여인과 죽음Schwangere Frau und der
Tod」
1911, 100×100cm, Oil on canvas, Národni
Gallery, Prague.

42 파울 클레Paul Klee
「낙타: 리듬이 있는 나무 풍경 속Kamel(in
rhythm. Baumlandschaft)」
1920, 48×42cm, Oil and pen on chalk on
cardboard, Kunstsammlung NRW, Düsseldorf.

43 파울 클레Paul Klee
「포로Gefangen」
1940, 55.2×500.1cm, Oil on jute, Beyeler
Foundation.

44 파울 클레Paul Klee
「죽음과 불Tod und Feuer」

1940, 46.7×44.7cm, Zentrum Paul Klee, Bern.

45 파울 클레Paul Klee
「생각에 잠겨 있는 자화상Meditation」
1919, 22.2×16cm, Zentrum Paul Klee, Bern.

46 파울 클레Paul Klee
「전쟁의 공포 Ⅲ Outbreak of Fear Ⅲ」
1939, 63.5×48.1cm, Zentrum Paul Klee, Bern.

47 파울 클레Paul Klee
「흰색과 붉은색으로 구성된 돔Rote und weisse
Kuppeln」
1914, 17.6×13.7cm, Kunstsammlung
Nordrhein-Westfalen, Dusseldorf.

48 파울 클레Paul Klee
「남쪽 튀니지 정원Southern Gardens」
1919, 28.9×22.5cm, Watercolor and ink on
paper mounted on cardboard, The Metropolitan
Museum of Art, New York.

49 파울 클레Paul Klee
「도둑의 두상Kopf eines berühmten Räubers」
1921, 24.8×19.7cm, Oil on paper, Private
collection.

50 파울 클레Paul Klee
「어린이의 상반신Büste eines Kindes」
1933, 50.8×50.8cm, Zentrum Paul Klee, Bern.

51 파울 클레Paul Klee
「미래의 인간Der Künftige」
1933, 61.8×46cm, Watercolor, Zentrum Paul
Klee, Bern.

52 테오 반 두스뷔르흐Theo van Doesburg
「역(逆)구성 ⅩⅢ Counter Composition ⅩⅢ」
1925, 50×50cm, Oil on canvas, Peggy
Guggenheim Foundation, Venice.

53 게리트 리트벨트Gerrit Rietveld
「적과 청의 의자Der Rot-Blaue Stuhl」
1918, 86×63×63cm, Painted wood, Vitra
Design Museum, Weil am Rhein.
ⓒ Gerrit Rietveld / Pictoright, Amstelveen -
SACK, Seoul, 2015

54 카지미르 말레비치Kazimir Severinovich
Malevich

「검은 사각형Black Square」
1915, 80 × 80cm, Oil on canvas, Tretyakov
Gallery, Moscow.

55 카지미르 말레비치Kazimir Severinovich
Malevich
「검은 십자가Black Cross」
1913, 106 × 106cm, State Russian Meseum, St.
Petersburg.

56 피트 몬드리안Piet Mondrian
「붉은 나무The Red Tree」
1908~1910, 70 × 99cm, Oil on canvas, Haags
Gemeentemuseum, The Hague.

57 피트 몬드리안Piet Mondrian
「나무The Gray Tree」
1911, 79.7 × 109.1cm, Oil on canvas, Haags
Gemeentemuseum, The Hague.

58 피트 몬드리안Piet Mondrian
「사과나무 꽃Blooming Appletree」
1912, 78 × 106cm, Oil on canvas, Haags
Gemeentemuseum, The Hague.

59 피트 몬드리안Piet Mondrian
「방파제와 바다: 구성 No. 10 Pier and Ocean:
Composition 10 in Black and White」
1915, 87.6 × 114.9cm, Oil on canvas, Kröller-
Müller Museum, Otterlo.

60 피트 몬드리안Piet Mondrian
「빨강, 회색, 파랑, 노랑 검정의 구성Lozenge
Composition with Red, Grey, Blue, Yellow and
Black」
1924~1925, 142.8 × 142.3cm, Oil on canvas,
National Gallery of Art, Washington, D.C.

61 피트 몬드리안Piet Mondrian
「빨강, 파랑, 노랑의 구성Composition with Red,
Blue and Yellow」
1930, 86 × 66cm, Oil on canvas, Kunsthaus,
Zürich.

62 피트 몬드리안Piet Mondrian
「브로드웨이 부기우기Broadway Boogie Woogie」
1942~1943, 127 × 127cm, Oil on canvas,
Museum of Modern Art, New York.

63 조르주 루오Georges Rouault
「매춘부Fille au miroir」
1906, 70 × 55.5cm, Watercolor, ink and pastel on
cardboard, Centre Pompidou, Paris.

64 조르주 루오Georges Rouault
「재판관Justiciers」
1913, 31 × 18.5cm, Gouache and pencil on paper.

65 조르주 루오Georges Rouault
「세 재판관Les trois juges」
1936, 81.2 x 66.6cm Oil on canvas, Tate Gallery,
London.

66 조르주 루오Georges Rouault
「모욕당하는 예수Christ aux outrages」
1918, 67.5 × 47cm, Oil on canvas.

67 조르주 루오Georges Rouault
「하느님, 당신의 사랑으로 우리를 불쌍히
여기소서Miserere Mei Deus Secundum Magnam
Misericordiam Tuam」
1923, 57 × 42cm, Etching, Aquatint, and
heliogravure on laid Arches paper, Brooklyn
Museum, New York.

68 조르주 루오Georges Rouault
「우리는 모두 죄인이 아닙니까?Ne sommes-nous
pas forçats?」
1926, 59 × 44cm, Etching, Aquatint, and
heliogravure on laid Arches paper. Brooklyn
Museum, New York.

69 조르주 루오Georges Rouault
「우리는 미쳤다Nous sommes fous」
1922, 56.8 × 41.3cm, Aquatint, and heliogravure
on laid Arches paper. Brooklyn Museum, New
York.

70 앙리 마티스Henri Matisse
「모자를 쓴 여인La femme au chapeau」
1905, 79.4 × 59.7cm, Oil on canvas, San
Francisco Museum of Modern Art, San
Francisco.

71 앙리 마티스Henri Matisse
「마티스 부인: 녹색의 선La raie verte」
1905, 40.5 × 32.5cm, Oil on canvas, Statens
Museum for Kunst, Copenhagen.

72 앙리 마티스Henri Matisse
「집시 여인La gitane」
1905~1906, 55×46cm, Oil on canvas, Musée
national d'Art moderne, Paris.

73 앙리 마티스Henri Matisse
「삶의 기쁨Le bonheur de vivre」
1905~1906, 175×241cm, Oil on canvas, Barnes
Foundation.

74 앙드레 드렝André Derain
「황금시대L'âge d'or」
1905, 176.5×189.2cm, Oil on canvas, Private
collection.

75 앙리 마티스Henri Matisse
「마티스 부인의 초상Portrait de Mme Matisse」
1913, 146×97cm, Oil on canvas, State
Hermitage Museum, St. Petersburg.

76 앙리 마티스Henri Matisse
「붉은 퀼로트의 오달리스크Odalisque à la culotte
rouge」
1921, 67×84cm, Oil on canvas, Centre
Pompidou, Paris.

77 앙리 마티스Henri Matisse
「사치, 고요, 쾌락Luxe, calme et volupté」
1904, 98×118cm, Oil on canvas, Musée d'Orsay,
Paris.

78 앙리 마티스Henri Matisse
말라르메 시집의 삽화들Illustrations of Poetic
Works of Mallarmé
1932, Etching, Minneapolis Institute of Arts,
Minneapolis.

79 앙리 마티스Henri Matisse
「푸른 나무: 비스크라의 추억Nu bleu, Souvenir
de Biskra」
1907, 92.1×140.4cm, Oil on canvas, Baltimore
Museum of Art, Baltimore.

80 앙리 마티스Henri Matisse
「비스듬히 누운 나부 I Nu couché I」
1907, 34×50×28cm, Bronze, Centre Pompidou.

81 앙리 마티스Henri Matisse
「춤 I La Danse I」
1909, 259.7×390.1cm, Oil on canvas, Museum
of Modern Art, New York.

82 앙리 마티스Henri Matisse
「춤 II La Danse II」
1910, 260×391cm, Oil on canvas, State
Hermitage Museum, St. Petersburg.

83 모리스 드 블라맹크Maurice de Vlaminck
「드랭의 초상Portrait de Derain」
1906, 26.4×21cm, Oil on cardboard, Jacques
and Natasha Gelman collection.

84 모리스 드 블라맹크Maurice de Vlaminck
「바Sur le zinc」
1900, 40×32cm, Oil on canvas, Musée Calvet
d'Avignon, Avignon.

85 모리스 드 블라맹크Maurice de Vlaminck
「여인의 초상Portrait de jeune femme」
1905, 45.7×37.2cm, Oil on canvas, Private
collection.

86 모리스 드 블라맹크Maurice de Vlaminck
「자화상Autoportrait」
1910, 72×60cm, Oil on canvas, Musée National
d'Art Moderne, Paris.

87 모리스 드 블라맹크Maurice de Vlaminck
「라 모르의 소녀La fille au 'Rat Mort'」
1905, 78×65.5cm, Oil on canvas, Private
collection.

88 모리스 드 블라맹크Maurice de Vlaminck
「감자 캐는 사람들Les ramasseurs de pommes de
terre」
1905, 54×57cm, Oil on canvas, Kunststiftung
Merzbacher, Zürich.

89 모리스 드 블라맹크Maurice de Vlaminck
「서커스Le cirque」
1906, 60×73.3cm, Oil on canvas, Fondation
Beyeler, Basel.

90 모리스 드 블라맹크Maurice de Vlaminck
「눈보라Tempête de neige」
1906~1907, 54×64.8cm, Oil on canvas, Musée
des Beaux-Arts, Lyon.

91 모리스 드 블라맹크Maurice de Vlaminck
「과일 바구니가 있는 정물Nature morte au panier

de fruits」
1908~1914, 81×100cm, Oil on canvas, Musée
National d'Art Moderne, Paris.

92 파블로 피카소Pablo Picasso
「탁자에 놓인 빵과 과일 그릇Pains et compotier
aux fruits sur une table」
1909, 164×132cm, Oil on canvas, Kunstmuseum
Basel, Basel.
ⓒ 2015 - Succession Pablo Picasso - SACK
(Korea)

93 파블로 피카소Pablo Picasso
「맨발의 소녀La fille aux pieds nus」
1895, 75×50cm, Oil on canvas, Musée Picasso,
Paris.
ⓒ 2015 - Succession Pablo Picasso - SACK
(Korea)

94 파블로 피카소Pablo Picasso
「수염이 있는 남자Portrait d'un homme barbu」
1895 57×42cm, Oil on canvas, Heirs of Picasso.
ⓒ 2015 - Succession Pablo Picasso - SACK
(Korea)

95 엘 그레코El Greco
「오르가스 백작의 장례식The Burial of the Count
of Orgaz」
1586, 460×360cm, Oil on canvas, Santo Tomé,
Toledo.

96 파블로 피카소Pablo Picasso
「초혼: 카사헤마스의 매장L'enterrement de
Casagemas」
1901, 168×90.5cm, Oil on canvas, Musée d'Art
Moderne de la Ville de Paris, Paris.
ⓒ 2015 - Succession Pablo Picasso - SACK
(Korea)

97 파블로 피카소Pablo Picasso
「우울한 남자Portrait d'homme」
c.1902, 93×78cm, Oil on canvas, Musée
Picasso, Paris.
ⓒ 2015 - Succession Pablo Picasso - SACK
(Korea)

98 파블로 피카소Pablo Picasso
「숄을 걸친 여인La Femme au châle」
1902, 65×54cm, Oil on canvas, Private
collection.

ⓒ 2015 - Succession Pablo Picasso - SACK
(Korea)

99 파블로 피카소Pablo Picasso
「비극Les pauvres au bord de la mer」
1903, 105×69cm, Oil on wood panel, National
Gallery of Art, Washington, D.C.
ⓒ 2015 - Succession Pablo Picasso - SACK
(Korea)

100 파블로 피카소Pablo Picasso
「올리비에Nu couché (Fernande)」
1906, 47.3×61.3cm, Watercolor and gouache,
Cleveland Museum of Art, Cleveland.
ⓒ 2015 - Succession Pablo Picasso - SACK
(Korea)

101 파블로 피카소Pablo Picasso
「곡예사 가족La famille de saltimbanques」
1905, 212.8×229.6, Oil on canvas, National
Gallery of Art, Washington, D.C.
ⓒ 2015 - Succession Pablo Picasso - SACK
(Korea)

102 파블로 피카소Pablo Picasso
「팔레트를 들고 있는 자화상Autoportrait à la
palette」
1906, 92×73cm, Oil on canvas, Philadelphia
Museum of Art, Philadelphia.
ⓒ 2015 - Succession Pablo Picasso - SACK
(Korea)

103 파블로 피카소Pablo Picasso
「자화상Autoportrait」
1907, 50×46cm, Oil on canvas, National
Gallery, Prague.
ⓒ 2015 - Succession Pablo Picasso - SACK
(Korea)

104 파블로 피카소Pablo Picasso
「아비뇽의 아가씨들Les demoiselles d'Avignon」
1907, 243.9×233.7cm, Oil on canvas, Museum
of Modern Art, New York.
ⓒ 2015 - Succession Pablo Picasso - SACK
(Korea)

105 파블로 피카소Pablo Picasso
「앙브루아즈 볼라르의 초상Portrait d'Ambroise
Vollard」
1910, 93×65cm, Oil on canvas, Pushkin

Museum of Fine Arts, Moscow.
© 2015 - Succession Pablo Picasso - SACK
(Korea)

106 조르주 브라크Georges Braque
「바이올린과 주전자Broc et violon」
1910, 116.8 × 73.2cm, Oil on canvas,
Kunstmuseum Basel, Basel.
© Georges Braque / ADAGP, Paris - SACK,
Seoul, 2015

107 파블로 피카소Pablo Picasso
「만돌린을 켜는 소녀Jeune fille à la mandoline」
1910, 100.3 × 73.6cm, Oil on canvas, Museum of
Modern Art, New York.
© 2015 - Succession Pablo Picasso - SACK
(Korea)

108 파블로 피카소Pablo Picasso
「기타, 악보와 유리잔Guitare, feuille de musique
et verre」
1912, 47.9 × 37.5cm, Collage and ink on paper,
McNay Art Museum, San Antonio.
© 2015 - Succession Pablo Picasso - SACK
(Korea)

109 파블로 피카소Pablo Picasso
「안락의자에 앉은 여자Femme en chemise assise
dans un fauteuil」
1913, 150 × 99.5cm, Oil on canvas, Private
collection.
© 2015 - Succession Pablo Picasso - SACK
(Korea)

110 파블로 피카소Pablo Picasso
「우는 여인Femme en pleurs」
1937, 60.8 × 50cm, Oil on canvas, Tate Gallery,
London.
© 2015 - Succession Pablo Picasso - SACK
(Korea)

111 파블로 피카소Pablo Picasso
「시체 안치소Le charnier」
1944~1945, 200 × 250cm, Oil and charcoal on
canvas, Museum of Modern Art, New York.
© 2015 - Succession Pablo Picasso - SACK
(Korea)

112 파블로 피카소Pablo Picasso
「게르니카Guernica」

1937, 349.3 × 776.6cm, Oil on canvas, Museo
Nacional Centro de Arte Reina Sofía, Madrid.
© 2015 - Succession Pablo Picasso - SACK
(Korea)

113 프란시스코 고야
「1808년 5월 3일El 3 de mayo en Madrid」
1813~1814, 268 × 347cm, Oil on canvas, Museo
del Prado, Madrid.

114 파블로 피카소Pablo Picasso
「한국에서의 학살Massacre en Corée」
1951, 110 × 210cm, Oil on plywood, Musée
National Picasso, Paris.
© 2015 - Succession Pablo Picasso - SACK
(Korea)

115 지노 세베리니Gino Severini
「자화상Autoritratto」
1912, 55 × 46.3cm, Oil on canvas, Musée
National d'Art Moderne, Paris.
© Gino Severini / ADAGP, Paris - SACK,
Seoul, 2015

116 후안 그리Juan Gris
「피카소의 초상Portrait of Picasso」
1912, 93.3 × 74.4cm, Oil on canvas, Art Institute
of Chicago, Chicago.

117 후안 그리Juan Gris
「바이올린과 기타Violin and Guitar」
1913, 100 × 65.5cm, Oil on canvas, The Colin
Collection, New York.

118 후안 그리Juan Gris
「아침 식사Breakfast」
1915, 92 × 73cm, Oil and charcoal on canvas,
Musée National d'Art Moderne, Paris.

119 페르낭 레제Fernand Léger
「숲 속의 나체들Nus dans la forêt」
1909~1911, 120 × 170cm, Oil on canvas,
Kröller-Müller Museum, Otterlo.

120 페르낭 레제Fernand Léger
「도시La ville」
1919, 231 × 298.5cm, Oil on canvas, Philadelphia
Museum of Art, Philadelphia.

121 페르낭 레제Fernand Léger
「카드놀이하는 사람들La partie de cartes」
1917, 129.5 × 194.5cm, Oil on canvas, Kröller-
Müller Museum, Otterlo.

122 페르낭 레제Fernand Léger
「고양이와 여인La femme au chat」
1921, 131 × 90.5cm, Oil on canvas, The
Metropolitan Museum of Art, New York.

123 페르낭 레제Fernand Léger
「건축 공사장 인부들Les constructeurs」
1950, 300 × 228cm, Oil on canvas, Musée
National Fernand LÉGER, Biot.

124 로베르 들로네Robert Delaunay
「나무와 에펠 탑Tour Eiffel aux arbres」
1910, 126.4 × 92.8cm, Oil on canvas, Solomon R.
Guggenheim Museum, New York.

125 로베르 들로네Robert Delaunay
「붉은 에펠 탑La tour rouge」
1911~1912, 125 × 90.3cm, Oil on canvas,
Solomon R. Guggenheim Museum, New York.

126 로베르 들로네Robert Delaunay
「에펠 탑Tour Eiffel」
1911, 202 × 138.5cm, Oil on canvas, Solomon R.
Guggenheim Museum, New York.

127 로베르 들로네Robert Delaunay
「도시의 창문 No. 3 La fenêtre sur la ville No. 3」
1911~1912, 114 × 131cm, Oil on canvas,
Solomon R. Guggenheim Museum, New York.

128 로베르 들로네Robert Delaunay
「블레리오에게 바침Hommage à Blériot」
1914, 46 × 46cm, Oil on canvas, Musée des
Beaux-Arts, Grenoble.

129 로베르 들로네Robert Delaunay
「태양, 탑, 비행기Soleil, tour, aéroplane」
1913, 132 × 131cm, Oil on canvas, Albright-
Knox Art Gallery Buffalo.

130 로베르 들로네Robert Delaunay
「동시에 열린 창문들Fenêtres ouvertes
simultanément」
1912, 45.7 × 37.5cm, Oil on canvas, Tate Gallery,
London.

131 로베르 들로네Robert Delaunay
「무한의 리듬Rythmes sans fin」
1934, 145 × 113cm, Oil on canvas, Centre
Georges Pompidou, Paris.

132 마르셀 뒤샹Marcel Duchamp
「초상 뒬시아네Portrait Dulcinea」
1911, 146.4 × 114cm, Oil on canvas, Philadelphia
Museum of Art, Philadelphia.
ⓒ Succession Marcel Duchamp / ADAGP,
Paris, 2015

133 마르셀 뒤샹Marcel Duchamp
「기차를 탄 슬픈 젊은이Jeune homme triste dans
un train」
1911, 100 × 73cm, Oil on cardboard, Peggy
Guggenheim Foundation, Venice.
ⓒ Succession Marcel Duchamp / ADAGP,
Paris, 2015

134 마르셀 뒤샹Marcel Duchamp
「계단을 내려오는 누드 Ⅱ Nu descendant un
escalier n˚ 2」
1912, 89 × 146cm, Oil on canvas, Philadelphia
Museum of Art, Philadelphia.
ⓒ Succession Marcel Duchamp / ADAGP,
Paris, 2015

135 움베르토 보초니Umberto Boccioni
「도시가 일어난다La città che sale」
1910, 199 × 301cm, Oil on Canvas, Museum of
Modern Art, New York.

136 움베르토 보초니Umberto Boccioni
「마음의 상태 Ⅰ: 이별Stati d'animo serie Ⅰ. Gli
addii」
1911, 70.5 × 96.2cm, Oil on canvas, Museum of
Modern Art, New York.

137 움베르토 보초니Umberto Boccioni
「마음의 상태 Ⅱ: 떠나는 사람들Stati d'animo
serie Ⅱ. Quelli che vanno」
1911, 70.8 × 96.5cm, Oil on canvas, Museum of
Modern Art, New York.

138 움베르토 보초니Umberto Boccioni
「마음의 상태 Ⅲ: 머무는 사람들Stati d'animo Ⅲ.
Quelli che restano」
1911, 70.8 × 95.9cm, Oil on canvas, Museum of
Modern Art, New York.

139 움베르토 보초니Umberto Boccioni
「우아함에 반대하여Antigrazioso」
1913, 58.4×53.3×42cm, Bronze, The
Metropolitan Museum of Art, New York.

140 움베르토 보초니Umberto Boccioni
「공간에서의 독특한 형태의 역동성Forme uniche
della continuità nello spazio」
1913, 121.3×89×40cm, Bronze, The
Metropolitan Museum of Art, New York.

141 움베르토 보초니Umberto Boccioni
「창기병의 돌격Carica di Lancieri」
1915, 50×32cm, Oil on cardboard, Private
collection.

142 자코모 발라Giacomo Balla
「가로등Lampada ad arco」
1909~1911, 174.7×114.7cm, Oil on Canvas,
Museum of Modern Art, New York.

143 자코모 발라Giacomo Balla
「발코니로 뛰어가는 소녀Bambina che corre sul
balcone」
1912, 125×125cm, Oil on Canvas, Galleria
d'Arte Moderna, Milan.

144 자코모 발라Giacomo Balla
「끈에 묶인 개의 움직임Dinamismo di un cane al
guinzaglio」
1912, 91×110cm, Oil on Canvas, Albright-
Knox Art Gallery, Buffalo.

145 자코모 발라Giacomo Balla
「음향 형태Forme rumore di motocicletta」
1913~1914, 73×101cm, Oil and gouache on
paper, Kröller-Müller Museum, Otterlo.

146 자코모 발라Giacomo Balla
「추상: 속도+음향Abstract: Speed+Sound」
1913~1914, 54.5×76.5cm, Oil on millboard,
Peggy Guggenheim Foundation, Venice.

147 자코모 발라Giacomo Balla
「미래Futuro」
1923, 51×38cm, Oil on canvas, Private
collection.

148 자코모 발라Giacomo Balla
「반계몽주의에 대항한 과학Scienza Contra

Obscurantismo」
1920, Oil on canvas, Private collection.

149 카를로 카라Carlo Carrà
「극장을 나서며L'uscita da teatro」
1910, 69×89cm, Oil on canvas, Estorick
Collection of Modern Italian Art, London.
ⓒ Carlo Carrà / by SIAE - SACK, Seoul, 2015

150 카를로 카라Carlo Carrà
「무정부주의자 갈리의 장례식Il Funerale
dell'anarchico Galli」
1910~1911, 199×260cm, Oil on canvas,
Museum of Modern Art, New York.
ⓒ Carlo Carrà / by SIAE - SACK, Seoul, 2015

151 카를로 카라Carlo Carrà
「창가의 여인: 동시성Simultaneità, La donna al
balcone」
1912, 61×53cm, Oil on canvas, Collection R.
Jucker, Milano.
ⓒ Carlo Carrà / by SIAE - SACK, Seoul, 2015

152 카를로 카라Carlo Carrà
「형이상학적 뮤즈La musica metafisica」
1917, 90×66cm, Oil on canvas, Pinacoteca di
Brera, Milan.
ⓒ Carlo Carrà / by SIAE - SACK, Seoul, 2015

153 카를로 카라Carlo Carrà
「바다 위의 소나무Pino sul mare」
1921, 68×52cm, Oil on canvas, Private
collection.
ⓒ Carlo Carrà / by SIAE - SACK, Seoul, 2015

154 지노 세베리니Gino Severini
「7월 14일의 조형적 리듬Dinamismo di forme
luminose nello spazio」
1913, 85×68cm, Oil on canvas, Private
collection..
ⓒ Gino Severini / ADAGP, Paris - SACK,
Seoul, 2015

155 지노 세베리니Gino Severini
「푸른 옷을 입은 댄서Ballerina blu」
1912, 61×46cm, Oil on canvas with sequins,
Solomon R. Guggenheim Museum, New York.
ⓒ Gino Severini / ADAGP, Paris - SACK,
Seoul, 2015

156 지노 세베리니Gino Severini
「미래주의와 댄서Futurism and Dance」
1915, 100×81cm, Oil on canvas, Private
collection.
ⓒ Gino Severini / ADAGP, Paris - SACK,
Seoul, 2015

157 지노 세베리니Gino Severini
「병원 열차Train de blessés」
1915, 117×90cm, Oil on canvas, Stedelijk
Museum, Amsterdam.
ⓒ Gino Severini / ADAGP, Paris - SACK,
Seoul, 2015

158 지노 세베리니Gino Severini
「전쟁에 대한 종합적 조형Plastic Synthesis of the
Idea of War」
1915, 60×50cm, Oil on canvas, Municipal
Gallery of Modern Art, Munich.
ⓒ Gino Severini / ADAGP, Paris - SACK,
Seoul, 2015

159 루이지 루솔로Luigi Russolo
「반란La rivolta」
1911, 150×230cm, Oil on canvas,
Gemeentemuseum Den Haag, The Hague.

160 루이지 루솔로Luigi Russolo
「자동차의 다이너미즘Dinamismo di
un'automobile」
1912~1913, 139×184cm, Musée National d'Art
Moderne de Paris, Paris.

161 알렉세이 폰 야블렌스키Alexej von
Jawlensky
「신비로운 머리: 소녀의 머리Mystical Head: Head
of a Girl」
c.1917.

162 알렉세이 폰 야블렌스키Alexej von
Jawlensky
「명상Grosse Meditation」
1936, 24.8×18.5cm, Oil on cloth-textured
paper over board, The Sidney and Harriet Janis
Collection.

163 마리안느 폰 베레프킨Marianne von
Werefkin
「시골길Country Road」
1907, Tempera on cardboard, 68×106.5cm,

Museo Comunale d'Arte Moderna, Ascona.

164 마리안느 폰 베레프킨Marianne von
Werefkin
「쌍둥이Twins」
1909, 27×36.5cm, Tempera on paper mounted
on cardboard, Marianne Werefkin Fund, Ascona.

165 마리안느 폰 베레프킨Marianne von
Werefkin
「빨간 나무The Red Tree」
1910, 76×57cm, Museo Comunale d'Arte
Moderna, Ascona.

166 마리안느 폰 베레프킨Marianne von
Werefkin
「댄서 사하로프The Ballet-dancer Alexander
Sakharoff」
1909, 73.5×55cm, Tempera on paper mounted
on cardboard, Marianne Werefkin Fund, Ascona.

167 미하일 라리오노프Mikhail Fyodorovich
Larionov
「나무Tree」
1910, 66.5×72cm, The Russian Museum, St.
Petersburg.
ⓒ Mikhail Larionov / ADAGP, Paris - SACK,
Seoul, 2015

168 미하일 라리오노프Mikhail Fyodorovich
Larionov
「유대인 비너스Jewish Venus」
1912, 104.8×147cm, Ekaterinburg Museum of
Fine Arts, Ekaterinburg.
ⓒ Mikhail Larionov / ADAGP, Paris - SACK,
Seoul, 2015

169 나탈리아 곤차로바Nataliya Goncharova
「해바라기Sunflower」
1908~1909, 100×93cm, Oil on canvas, The
Russian Museum, St. Petersburg.

170 나탈리아 곤차로바Nataliya Goncharova
「꽃과 커피포트Flowers with a coffee pot」
1909, 100×93cm, Russian Museum, St.
Petersburg.

171 마르크 샤갈Marc Chagall
「나와 마을I and the Village」
1911, 192.1×151.4cm, Oil on canvas, Museum

of Modern Art, New York.
ⓒ Gino Severini / ADAGP, Paris - SACK,
Seoul, 2015

172 마르크 샤갈Marc Chagall
「누워 있는 시인The Poet Reclining」
1915, 77×77.5cm, Oil on cardboard, Tate
Gallery, London.
ⓒ Gino Severini / ADAGP, Paris - SACK,
Seoul, 2015

173 마르크 샤갈Marc Chagall
「달로 가는 화가The Painter to the Moon」
1917, 32×30cm, Gouache on paper, Private
collection.
ⓒ Gino Severini / ADAGP, Paris - SACK,
Seoul, 2015

174 마르크 샤갈Marc Chagall
「농부의 삶Peasant Life: The Stable Night Man
with Whip」
1917, 21×21.5cm, Oil on cardboard, Solomon R.
Guggenheim Museum, New York.
ⓒ Gino Severini / ADAGP, Paris - SACK,
Seoul, 2015

175 마르크 샤갈Marc Chagall
「물통The Watering Trough」
1923, 99.5×88.5cm, Oil on canvas, Philadelphia
Museum of Art, Philadelphia.
ⓒ Gino Severini / ADAGP, Paris - SACK,
Seoul, 2015

176 블라디미르 마야콥스키Vladimir
Mayakovsky
러시아 미래주의 선언문『대중의 취향에 가하는
따귀A Slap in the Face of Public Taste』
1912, Book cover.

177 바실리 카멘스키Vasilii Kamenskii
『옷 입은 자 가운데 옷 벗은 자Naked among
Dressed』
1914, Book cover.

178 다비드 부를류크Dawid Burluk
「블라디미르 마야콥스키Vladimir Mayakovsky」
1925, 49×77, Private collection.

179 블라디미르 마야콥스키의 포스터들Posters
by Mayakovsky

180 블라디미르 타틀린Vladimir Tatlin
「선원 모습의 자화상Seaman (Self Portrait)」
1911, 71.1×70.7cm, Oil on canvas, The Russian
Museum, St. Petersburg.

181 블라디미르 타틀린Vladimir Tatlin
「생선 장수The Fishmonger」
1911, 99×77cm, Oil on canvas, Tretyakov
Gallery, Moscow.

182 블라디미르 타틀린Vladimir Tatlin
「여성 모델Female Model」
1913, 104.5×130.5cm, Oil on canvas, The
Russian Museum, St. Petersburg.

183 블라디미르 타틀린Vladimir Tatlin
「누드Nude Model」
1913, 143×108cm, Oil on canvas, Tretyakov
Gallery, Moscow.

184 블라디미르 타틀린Vladimir Tatlin
「코너 카운터 릴리프Corner Counte-Relief」
1914, Wood, copper, wire, The Russian Museum,
St. Petersburg.

185 블라디미르 타틀린Vladimir Tatlin
「제3인터내셔널을 위한 기념물 모형Model of the
Monument to the Third International」
1919, Wood, iron, and glass.

186 알렉산더 로드첸코Alexander Rodchenko
「전함 포템킨」 포스터Poster of 'Battleship
Potemkin'
1925.

187 알렉산더 로드첸코Alexander Rodchenko
레닌그라드 출판사 포스터Poster of Leningrad
State Publishing House
1925.

188 바바라 스테파노바Varvara Stepanova
의상 디자인들Design by Varvara Stepanova in
LEF Magazine
1923.

189 엘 리시츠키El Lissitzky
「프라운 99 Proun 99」
1923~1925, 129×99cm, Water soluble and
metallic paint on wood, Yale University Art
Gallery, New Haven.

190 엘 리시츠키El Lissitzky
「프라운 방Prounenraum」
1923, Van Abbemuseum, Eindhoven.

191 엘 리시츠키El Lissitzky
「붉은 쐐기로 백군을 강타하라Beat the Whites
with the Red Wedge」
1919.

192 엘 리시츠키El Lissitzky
〈USSR 러시아 전시회〉 포스터Poster of 'USSR.
Die russische Ausstellung'
1929, 124.5×89.5cm.

193 카지미르 말레비치
「나무 베는 사람Taking in the Rye」
1912, 72×74.5cm, Oil on canvas, Stedelijk
Museum, Amsterdam.

194 카지미르 말레비치Kazimir Malevich
「칼을 가는 사람The Knife Sharpener」
c.1913, 80×80cm, Oil on canvas, Yale
University Art Gallery, New Haven.

195 카지미르 말레비치Kazimir Malevich
「시골 소녀의 머리Head of a Peasant Girl」
c.1913, 72×75cm, Oil on canvas, Stedelijk
Museum, Amsterdam.

196 카지미르 말레비치Kazimir Malevich
「검은 원Black Circle」
1913, 105.5×105.5cm, Oil on canvas, The
Russian Museum, St. Petersburg.

197 카지미르 말레비치Kazimir Malevich
「붉은 사각형Red Square」
1915, 53×53cm, Oil on canvas, The Russian
Museum, St. Petersburg.

198 카지미르 말레비치Kazimir Malevich
「절대주의 회화Suprematist Painting」
1916, 88×70cm, Oil on canvas, Stedelijk
Museum, Amsterdam.

199 카지미르 말레비치Kazimir Malevich
「절대주의 구성: 흰색 위의 흰색Suprematist
Composition: White on White」
1918, 79.4×79.4cm, Oil on canvas, Museum of
Modern Art, New York.

200 카지미르 말레비치Kazimir Malevich
「절대주의 회화: 흰색 위의 커다란 십자가Large
Cross in Black over Red on White」
1920~1921, 96.5×84cm, Oil on canvas,
Stedelijk Museum, Amsterdam.

201 카지미르 말레비치Kazimir Malevich
「풀을 깎는 사람Haymaking」
1929, 85.8×65.6cm, Oil on canvas, Tretyakov
Gallery, Moscow.

202 카지미르 말레비치Kazimir Malevich
「여자 토르소Female Torso」
1928~1932, 73×52.8cm, Oil on canvas, The
Russian Museum, St. Petersburg.

203 카지미르 말레비치Kazimir Malevich
「붉은 기병대Red Cavalry」
1932, 90×140cm, Oil on canvas, Russian
Museum, St. Petersburg.

204 라울 하우스만Raoul Hausmann
정기 간행물 「다다Der DADA」
1919, Cover of magazine.

205 1916년 5월 공연에서 후고 발Hugo Ball
Performing at Cabaret Voltaire
1916.

206 마르셀 장코Marcel Janco
「가면Mask」
1919, 45×22×5cm, Cardboard, paper and
watercolor. Centre Pompidou, Paris.
ⓒ Marcel Janco / ADAGP, Paris - SACK,
Seoul, 2015

207 마르셀 장코Marcel Janco
다다 운동 포스터Poster of DADA Movement
1918, 46.8×32.2cm.
ⓒ Marcel Janco / ADAGP, Paris - SACK,
Seoul, 2015

208 한나 회흐Hannah Höch
「다다 식칼로 독일의 마지막 바이마르 맥주-똥배
문화의 절개Schnitt mit dem Küchenmesser durch
die letzte Weimarer Bierbauchkulturepoche」
1919, 114×90cm, Collage of pasted papers,
Staatliche Museen, Berlin.
ⓒ Hannah Höch / BILD-KUNST, Bonn -
SACK, Seoul, 2015

209 라울 하우스만Raoul Hausmann
「미술 비평가Der Kunstkritiker」
1919~1920, 31.8 × 25.4cm, Lithograph and
printed papers on paper, Tate Gallery, London.

210 쾰른에서 열린 다다 전시회 포스터: 다다가
정복한다!Poster of 'DADA' Exhibition in
Kunsthaus: dada siegt!(dada wins!)
1920, 42.4 × 62.9cm.

211 한나 회흐Hannah Höch
「눈 부케Der Strauß」
1929~1965, 22.3 × 23.7cm, Collage of pasted
papers, Germanisches Nationalmuseum,
Nürnberg.
ⓒ Hannah Höch / BILD-KUNST, Bonn -
SACK, Seoul, 2015

212 한스 아르프Hans Arp
「우연적 원리에 의해 배열된 직사각형(Rectangles)
selon les lois du hasard」
1916, 25.5 × 12.5cm, Paper collage on cardboard,
Kunstmuseum Basel.
ⓒ Hans Arp / BILD-KUNST, Bonn - SACK,
Seoul, 2015

213 한스 아르프Hans Arp
「새들과 나비들의 매장: 트리스탕 차라의 초상Die
Grablegung der Vögel und Schmetterlinge:
Bildnis Tristan Tzara」
1916, 40 × 32.5cm, Wodden relief, Kunsthaus,
Zürich.
ⓒ Hans Arp / BILD-KUNST, Bonn - SACK,
Seoul, 2015

214 조지 그로스George Grosz
「흐린 날Grauer Tag」
1921, 115 × 80cm, Oil on canvas, Staatliche
Museen, Berlin.

215 조지 그로스George Grosz
「타틀린적인 도표Tatlinesque Diagram」
1920, 41 × 29.2cm, Watercolour, ink and collage
on paper, Museo Thyssen-Bornemisza, Madrid.

216 한스 리히터Hans Richter
「푸른 남자Blauer Mann」
1917, 61 × 48.5cm, Oil on canvas, Kunsthaus,
Zürich.

217 한나 회흐Hannah Höch
「그로테스크Grotesque」
1963, 25 × 17cm, Photomontage, Institut für
Auslandsbeziehungen, Stuttgart.
ⓒ Hannah Höch / BILD-KUNST, Bonn -
SACK, Seoul, 2015

218 프랑시스 피카비아Francis Picabia
「여기, 이것이 스티글리츠이다: 신념과 사랑Ici,
c'est ici Stieglitz, foi et amour」
1915, 75.9 × 50.8cm, Pen, brush and ink, and
cut and pasted printed papers on paperboard,
Metropolitan Museum of Art, New York.

219 프랑시스 피카비아Francis Picabia
「사랑의 퍼레이드Parade amoureuse」
1917, 95 × 72cm, Oil on canvas, Private
collection.

220 마르셀 뒤샹Marcel Duchamp
「자전거 바퀴Bicycle Wheel」
1913(original), 1951(third version),
130 × 63.5 × 42cm, Metal wheel mounted on
painted wood stool, Museum of Modern Art,
New York.
ⓒ Succession Marcel Duchamp / ADAGP,
Paris, 2015

221 마르셀 뒤샹Marcel Duchamp
「샘Fountain」
1917, 36 × 48 × 61cm, Porcelain, Tate Gallery,
London.
ⓒ Succession Marcel Duchamp / ADAGP,
Paris, 2015

222 프랑시스 피카비아Francis Picabia
「다다 운동Dada Movement」
1919, 51.1 × 36.5cm, Ink on paper, Museum of
Modern Art, New York.

223 막스 에른스트Max Ernst
「중국 나이팅게일Le rossignol chinois」
1920, 12.2 × 8.8cm, photomontage, Musée des
Beaux-Arts, Grenoble.
ⓒ Max Ernst / ADAGP, Paris - SACK, Seoul,
2015

224 트리스탕 차라Tristan Tzara
「다다 회보DADA」, No. 6
1920, 37.6 × 27.7cm, Museum of Modern Art,

Zurich.

225 프랑시스 피카비아Francis Picabia
「카코딜산염의 눈L'oeil cacodylate」
1921, 148.6×117.4cm, Oil with photomontage
and collage on canvas, Centre Pompidou, Paris.

226 마르셀 뒤샹Marcel Duchamp
「L.H.O.O.Q」
1919, 19.7×12.4cm, Post card reproduction with
added in pencil, The Philadelphia Museum of
Art, Philadelphia.
ⓒ Succession Marcel Duchamp / ADAGP,
Paris, 2015

227 마르셀 뒤샹Marcel Duchamp
「그녀의 독신자들에 의해 발가벗겨진 신부,
조차도La mariée mise à nu par ses célibataires,
même」
1915~1923, 277.5×178cm, Oil, varnish, lead
foil, lead wire, and dust on two glass panels,
Philadelphia Museum of Art, Philadelphia.
ⓒ Succession Marcel Duchamp / ADAGP,
Paris, 2015

228 막스 에른스트Max Ernst
「친구들과의 약속Au rendez-vous des amis」
1922, 130×195cm, Oil on canvas, Museum
Ludwig, Cologne.
ⓒ Max Ernst / ADAGP, Paris - SACK, Seoul,
2015

229 앙드레 마송André Masson
「자동 기술법Dessin automatique」
1924, 23.5×20.6cm, Ink on paper, Museum of
Modern Art, New York.

230 잡지「초현실주의 혁명La Révolution
surréaliste」
1927, Cover of magazine.

231 파울 클레Paul Klee
「독수리와 함께Mit dem Adler」
1918, 17.3×25.6cm, Watercolor on chalk on
paper, Kunstmuseum, Bern.

232 파블로 피카소Pablo Picasso
「춤Les trois danseuses」
1925, 215.3×142.2cm, Oil on canvas, Tate
Gallery, London.

ⓒ 2015 - Succession Pablo Picasso - SACK
(Korea)

233 조르조 데 키리코Giorgio de Chirico
「불안한 아침La mattina angosciante」
1912, 81×65cm, Oil on canvas, Museo d'arte
moderna e contemporanea di Trento e Rovereto,
Mart.
ⓒ Giorgio de Chirico / by SIAE - SACK,
Seoul, 2015

234 조르조 데 키리코Giorgio de Chirico
「우울하고 신비스런 거리Mistero e malinconia di
una strada, fanciulla con cerchio」
1914, 75×60cm, Oil on canvas, Private
collection.
ⓒ Giorgio de Chirico / by SIAE - SACK,
Seoul, 2015

235 조르조 데 키리코Giorgio de Chirico
「철학자가 정복한 것La conquista di filosofo」
1914, 125×99cm, Oil on canvas, Art Institute of
Chicago, Chicago.
ⓒ Giorgio de Chirico / by SIAE - SACK,
Seoul, 2015

236 조르조 데 키리코Giorgio de Chirico
「어린 아이의 두뇌Il cervello del ragazzo」
1914, 81.5×65cm, Oil on canvas, National
museum, Stockholm.
ⓒ Giorgio de Chirico / by SIAE - SACK,
Seoul, 2015

237 조르조 데 키리코Giorgio de Chirico
「예언자Il guadagno」
1915, 89×70cm, Oil on canvas, Museum of
Modern Art, New York.
ⓒ Giorgio de Chirico / by SIAE - SACK,
Seoul, 2015

238 막스 에른스트Max Ernst
「새들Vögel-Fische-Schlange」
1921, 63×58cm, Oil on canvas, Pinakothek der
Moderne, Munich.
ⓒ Max Ernst / ADAGP, Paris - SACK, Seoul,
2015

239 막스 에른스트Max Ernst
「황제 우부Ubu imperator」
1923, 100×81cm, Oil on canvas, Centre

Pompidou, Paris.
© Max Ernst / ADAGP, Paris - SACK, Seoul,
2015

240 막스 에른스트Max Ernst
「미심쩍은 여자La femme chancelante」
1923, 130.5×97.5cm, Oil on canvas,
Kunstsammlung Nordrhein-Westfalen,
Düsseldorf.
© Max Ernst / ADAGP, Paris - SACK, Seoul,
2015

241 막스 에른스트Max Ernst
「인간은 아무것도 모르리라Les hommes n'en
sauront rien」
1923, 81×64cm, Oil on canvas, Tate Gallery,
London.
© Max Ernst / ADAGP, Paris - SACK, Seoul,
2015

242 막스 에른스트Max Ernst
「피에타Pietà」
1923, 116.2×88.9cm, Oil on canvas, Tate
Gallery, London.
© Max Ernst / ADAGP, Paris - SACK, Seoul,
2015

243 막스 에른스트Max Ernst
「사랑 예찬Viva l'amore」
1923, 131×98cm, Oil on canvas, Saint Louis Art
Museum, St. Louis.
© Max Ernst / ADAGP, Paris - SACK, Seoul,
2015

244 막스 에른스트Max Ernst
「나이팅게일에게 위협당하는 두 아이들Deux
enfants menacés par un rossignol」
1924, 69.8×57.1cm, Oil on wood with painted
wood elements and frame, Museum of Modern
Art, New York.
© Max Ernst / ADAGP, Paris - SACK, Seoul,
2015

245 막스 에른스트Max Ernst
「세 명의 목격자 앞에서 볼기를 맞는 아기 예수La
vierge corrigeant l'Enfant Jésus devant trois
témoins」
1926, 196×130cm, Oil on canvas, Museum
Ludwig, Cologne.
© Max Ernst / ADAGP, Paris - SACK,

2015

246 막스 에른스트Max Ernst
「초현실주의의 승리Le triomphe du surréalisme」
1937, 114×146cm, Oil on canvas, Private
collection.
© Max Ernst / ADAGP, Paris - SACK, Seoul,
2015

247 막스 에른스트Max Ernst
「신부의 의상La toilette de la mariée」
1940, 129.6×96.3cm, Oil on canvas, Peggy
Guggenheim Foundation, Venice.
© Max Ernst / ADAGP, Paris - SACK, Seoul,
2015

248 막스 에른스트Max Ernst
「프랑스 정원Le jardin de la France」
1962, 114×168cm, Oil on canvas, Centre
Pompidou, Paris.
© Max Ernst / ADAGP, Paris - SACK, Seoul,
2015

249 막스 에른스트Max Ernst
「황야의 나폴레옹Napoléon dans le désert」
1941, 46×38cm, Oil on canvas, Museum of
Modern Art, New York.
© Max Ernst / ADAGP, Paris - SACK, Seoul,
2015

250 호안 미로Joan Miró
「농장The Farm」
1921, 124×141cm, Oil on canvas, National
Gallery of Art, Washington, D.C.
© Successió Miró / ADAGP, Paris - SACK,
Seoul, 2015

251 호안 미로Joan Miró
「자화상Self Portrait」
1919, 75×60cm, Oil on canvas, Musée Picasso,
Paris.
© Successió Miró / ADAGP, Paris - SACK,
Seoul, 2015

252 호안 미로Joan Miró
「경지The Tilled Field」
1923~1924, 66×93cm, Oil on canvas, Solomon
R. Guggenheim Museum, New York.
© Successió Miró / ADAGP, Paris - SACK,
Seoul, 2015

253 호안 미로Joan Miró
「모성Maternity」
1924, 92×73cm, Oil on canvas, Scottish
National Gallery, Edinburgh.
ⓒ Successió Miró / ADAGP, Paris – SACK,
Seoul, 2015

254 호안 미로Joan Miró
「세계의 탄생The Birth of the World」
1925, 250,8×200cm, Oil on canvas, Museum of
Modern Art, New York.
ⓒ Successió Miró / ADAGP, Paris – SACK,
Seoul, 2015

255 호안 미로Joan Miró
「여인의 두상Head of a Woman」
1938, 46×55cm, Oil on canvas, Minneapolis
Institute of Arts, Minneapolis.
ⓒ Successió Miró / ADAGP, Paris – SACK,
Seoul, 2015

256 호안 미로Joan Miró
「비 오는 밤부터 아침까지의 뻐꾸기의 노래The
Nightingale's Song at Midnight and the Morning
Rain」
1940, 38×46cm, Gouache on paper, Private
collection.
ⓒ Successió Miró / ADAGP, Paris – SACK,
Seoul, 2015

257 호안 미로Joan Miró
「종달새를 쫓는 붉은 원반The Red Disc Chasing
the Lark」
1953, 129×96cm, Oil on canvas, Museo Botero,
Bogotá.
ⓒ Successió Miró / ADAGP, Paris – SACK,
Seoul, 2015

258 호안 미로Joan Miró
「금빛 가운데 푸른색으로 둘러싸인 종달새의
날개가 다이아몬드로 장식한 초원에서 잠든
양귀비의 마음과 재회한다.The Lark's Wing,
Encircled with Golden Blue, Rejoins the Heart
of the Poppy Sleeping on a Diamond-Studded
Meadow」
1967, 195×130cm, Oil on canvas, Private
collection.
ⓒ Successió Miró / ADAGP, Paris – SACK,
Seoul, 2015

259 호안 미로Joan Miró
「키스The Kiss」
1924, 73×92cm, Oil on canvas, Private
collection.
ⓒ Successió Miró / ADAGP, Paris – SACK,
Seoul, 2015

260 호안 미로Joan Miró
「파랑 Ⅲ Blue Ⅲ」
1961, 355×270cm, Oil on canvas, Centre
Pompidou, Paris
ⓒ Successió Miró / ADAGP, Paris – SACK,
Seoul, 2015

261 호안 미로Joan Miró
「새, 곤충, 별자리Oiseau, insecte, constellation」
1974, 130×97cm, Oil on canvas, Private
collection.
ⓒ Successió Miró / ADAGP, Paris – SACK,
Seoul, 2015

262 호안 미로Joan Miró
「두 명의 철학자The Two Philosophers」
1936, 35,5×50cm, Oil on copper, The Art
Institute of Chicago, Chicago.
ⓒ Successió Miró / ADAGP, Paris – SACK,
Seoul, 2015

263 앙드레 마송André Masson
「4원소Les quatre éléments」
1923~1924, 73×60cm, Oil on canvas, Centre
Pompidou, Paris.
ⓒ André Masson / ADAGP, Paris – SACK,
Seoul, 2015

264 앙드레 마송André Masson
「미노타우로스Minotaur」
1942, 12×14cm, Bronze, Kouros Gallery, New
York.
ⓒ André Masson / ADAGP, Paris – SACK,
Seoul, 2015

265 앙드레 마송André Masson
「고통받는 여인Femme tourmentée」
1942, 101×63,3×50cm, Bronze, Private
collection.
ⓒ André Masson / ADAGP, Paris – SACK,
Seoul, 2015

266 앙드레 마송André Masson
「격노한 태양들Soleils furieux」
1925, 42.2 × 31.8cm, Ink on paper, Museum of
Modern Art, New York.
ⓒ André Masson / ADAGP, Paris - SACK,
Seoul, 2015

267 앙드레 마송André Masson
「물고기의 전투Bataille de poissons」
1926, 36.2 × 73cm, Oil on canvas, Sand, gesso,
oil, pencil, and charcoal on canvas, Museum of
Modern Art, New York.
ⓒ André Masson / ADAGP, Paris - SACK,
Seoul, 2015

268 앙드레 마송André Masson
「그라디바Gradiva」
1939, 97 × 130cm, Oil on canvas, Centre
Pompidou, Paris.
ⓒ André Masson / ADAGP, Paris - SACK,
Seoul, 2015

269 앙드레 마송André Masson
「다이달로스의 숭배Le Chantier de Dédale」
1939, 64x81cm, Oil on canvas, private collection.
ⓒ André Masson / ADAGP, Paris - SACK,
Seoul, 2015

270 앙드레 마송André Masson
「형이상학적 벽Le mur métaphysique」
1940, 47.4x61.4cm, Watercolor with pen and
black ink over traces of graphite, Baltimore
Museum of Art, Baltimore.
ⓒ André Masson / ADAGP, Paris - SACK,
Seoul, 2015

271 앙드레 마송André Masson
「자화상Le misanthrope: Autoportrait」
1945, 22 × 17cm, Etching and aquatint, Private
collection.
ⓒ André Masson / ADAGP, Paris - SACK,
Seoul, 2015

272 앙드레 마송André Masson
「까마귀 날개를 한 방랑자Vagabonds, au vol de
corbeaux」
1966, 114 × 109cm, Oil on canvas, Private
collection.
ⓒ André Masson / ADAGP, Paris - SACK,
Seoul, 2015

273 르네 마그리트René Magritte
「연인Les amants」
1928, 54 × 73cm, Oil on canvas, Museum of
Modern Art, New York.

274 르네 마그리트René Magritte
「깊은 물Les eaux profondes」
1941, 65 × 50cm, Oil on canvas, Private
collection.
ⓒ René Magritte / ADAGP, Paris - SACK,
Seoul, 2015

275 조르조 데 키리코Giorgio de Chirico
「사랑의 노래Canto d'amore」
1914, 73 × 59cm, Oil on canvas, Museum of
Modern Art, New York.
ⓒ Giorgio de Chirico / by SIAE - SACK,
Seoul, 2015

276 르네 마그리트René Magritte
「기억La mémoire」
1948, 59 × 49cm, Oil on canvas, Private
collection.
ⓒ René Magritte / ADAGP, Paris - SACK,
Seoul, 2015

277 르네 마그리트René Magritte
「피에르 브로드코랜즈의 초상화Portrait de
l'écrivain Pierre Broodcoorens」
1920, 60 × 38cm, Oil on canvas, Musées royaux
des Beaux-Arts de Belgique, Brussels.
ⓒ René Magritte / ADAGP, Paris - SACK,
Seoul, 2015

278 르네 마그리트René Magritte
「피에르 부르주아의 초상화Portrait de Pierre
Bourgeois」
1920, 85 × 55cm, Oil on Panel, Musées royaux
des Beaux-Arts de Belgique, Brussels.
ⓒ René Magritte / ADAGP, Paris - SACK,
Seoul, 2015

279 르네 마그리트René Magritte
「풍경Paysage」
1920, 83 × 64cm, Oil on canvas, Private
collection.
ⓒ René Magritte / ADAGP, Paris - SACK,
Seoul, 2015

280 르네 마그리트René Magritte
「목욕하는 여인들Baigneuses」
1921, 55×38cm, Oil on canvas, Musées royaux
des Beaux-Arts de Belgique, Brussels.
ⓒ René Magritte / ADAGP, Paris - SACK,
Seoul, 2015

281 르네 마그리트René Magritte
「여자 기수L'écuyère」
1922, 63×90cm, Oil on cardboard, mounted
on wood, Musées royaux des Beaux-Arts de
Belgique, Brussels.
ⓒ René Magritte / ADAGP, Paris - SACK,
Seoul, 2015

282 르네 마그리트René Magritte
「실내의 3인의 여인Trois nus dans un intérieur」
1923, 59.5×55.5cm, Oil on panel, Private
collection.
ⓒ René Magritte / ADAGP, Paris - SACK,
Seoul, 2015

283 막스 에른스트Max Ernst
「최초의 투명한 언어Au premier mot limpide」
1923, 232×167cm, Oil on canvas,
Kunstsammlung Nordrhein-Westfalen,
Düsseldorf.
ⓒ Max Ernst / ADAGP, Paris - SACK, Seoul,
2015

284 조르조 데 키리코Giorgio de Chirico
「두 자매Le due sorelle」
1915, 55×46cm, Oil on canvas, Kunstsammlung
Nordrhein-Westfalen, Düsseldorf
ⓒ Giorgio de Chirico / by SIAE - SACK,
Seoul, 2015

285 르네 마그리트René Magritte
「한밤중의 결혼Le mariage de minuit」
1926, 140×105.5cm, Oil on canvas, Musées
royaux des Beaux-Arts de Belgique, Brussels.
ⓒ René Magritte / ADAGP, Paris - SACK,
Seoul, 2015

286 르네 마그리트René Magritte
「우상의 탄생La naissance de l'idole」
1926, 120×80cm, Oil on canvas, Private
collection.
ⓒ René Magritte / ADAGP, Paris - SACK,
Seoul, 2015

287 르네 마그리트René Magritte
「위협받은 살인자L'assassin menacé」
1927, 150.4×195.2cm, Oil on canvas, Museum
of Modern Art, New York.
ⓒ René Magritte / ADAGP, Paris - SACK,
Seoul, 2015

288 르네 마그리트René Magritte
「중세의 공포Une panique au Moyen-Age」
1927, 98×74cm, Oil on canvas, Musées royaux
des Beaux-Arts de Belgique, Brussels.
ⓒ René Magritte / ADAGP, Paris - SACK,
Seoul, 2015

289 르네 마그리트René Magritte
「무모한 기도La tentative de l'impossible」
1928, 116×81cm, Oil on canvas, Private
collection.
ⓒ René Magritte / ADAGP, Paris - SACK,
Seoul, 2015

290 르네 마그리트René Magritte
「언어의 사용L'usage de la parole」
1929, 42×27cm, Oil on canvas, Musées royaux
des Beaux-Arts de Belgique, Brussels.
ⓒ René Magritte / ADAGP, Paris - SACK,
Seoul, 2015

291 르네 마그리트René Magritte
「이미지의 배반: 이것은 파이프가 아니다La
Trahison des images: Ceci n'est pas une pipe」
1929, 63.5×93.98cm, Oil on canvas, Los
Angeles County Museum of Art, Los Angeles.
ⓒ René Magritte / ADAGP, Paris - SACK,
Seoul, 2015

292 르네 마그리트René Magritte
「두 가지의 신비Les deux mystères」
1966, 65×80cm, Oil on canvas, Private
collection.
ⓒ René Magritte / ADAGP, Paris - SACK,
Seoul, 2015

293 르네 마그리트René Magritte
「인간의 조건La condition humaine」
1933, 100×81cm, Oil on canvas, National
Gallery of Art, Washington D.C.
ⓒ René Magritte / ADAGP, Paris - SACK,
Seoul, 2015

294 르네 마그리트René Magritte
「위험한 관계Les liaisons dangereuses」
1936, 72×64cm, Oil on canvas, Galerie Octave
Negru, Paris.
ⓒ René Magritte / ADAGP, Paris - SACK,
Seoul, 2015

295 르네 마그리트René Magritte
「유클리드의 산책La promenade d'Euclide」
1955, 163×130cm, Oil on canvas, The
Minneapolis Institute of Arts, Minneapolis.
ⓒ René Magritte / ADAGP, Paris - SACK,
Seoul, 2015

296 르네 마그리트René Magritte
「순례자Le pèlerin」
1966, 81×65cm, Oil on canvas, Private
collection.
ⓒ René Magritte / ADAGP, Paris - SACK,
Seoul, 2015

297 르네 마그리트René Magritte
「골콩드Golconde」
1953, 100×81cm, Oil on canvas, Menil
Collection, Houston.
ⓒ René Magritte / ADAGP, Paris - SACK,
Seoul, 2015

298 르네 마그리트René Magritte
「인간의 아들Le fils de l'homme」
1964, 116×89cm, Oil on canvas, Private
collection.
ⓒ René Magritte / ADAGP, Paris - SACK,
Seoul, 2015

299 르네 마그리트René Magritte
「시청각실La chambre d'écoute」
1952, 55×45cm, Oil on canvas, Menil
Collection, Houston.
ⓒ René Magritte / ADAGP, Paris - SACK,
Seoul, 2015

300 살바도르 달리Salvador Dalí
「아버지의 초상Portrait of My Father」
1920~1921, 91×66.5cm, Oil on canvas, Gala-
Salvador Dali Foundation, Figueras.
ⓒ Salvador Dalí, Fundació Gala-Salvador Dalí,
SACK, 2015

301 살바도르 달리Salvador Dalí
「입체주의 풍의 자화상Cubist Self-portrait」
1926, 105×74cm, Oil and collage on paperboard
glued to wood, Museo Nacional Centro de Arte
Reina Sofía, Madrid.
ⓒ Salvador Dalí, Fundació Gala-Salvador Dalí,
SACK, 2015

302 살바도르 달리Salvador Dalí
「우울한 게임The Lugubrious Game」
1929, 44.5×30cm, Oil and collage on cardboard,
Private collection.
ⓒ Salvador Dalí, Fundació Gala-Salvador Dalí,
SACK, 2015

303 살바도르 달리Salvador Dalí
「거대한 마스터베이터The Great Masturbator」
1929, 110×150cm, Oil on canvas, Museo
Nacional Centro de Arte Reina Sofía, Madrid.
ⓒ Salvador Dalí, Fundació Gala-Salvador Dalí,
SACK, 2015

304 살바도르 달리Salvador Dalí
「욕망의 수수께끼, 나의 어머니, 나의 어머니,
나의 어머니Enigma of Desire: My Mother, My
Mother, My Mother」
1929, 110×150.7cm, Bayerische
Statsgemaldsammlungen, Munich.
ⓒ Salvador Dalí, Fundació Gala-Salvador Dalí,
SACK, 2015

305 살바도르 달리Salvador Dalí
「보이지 않는 잠자는 여인, 말, 사자Dormeuse,
cheval, lion invisibles」
1930, 50×65cm, Oil on canvas, Centre
Pompidou, Paris.
ⓒ Salvador Dalí, Fundació Gala-Salvador Dalí,
SACK, 2015

306 살바도르 달리Salvador Dalí
「의인화된 빵: 카탈루냐의 빵Anthropomorphic
Bread」
1932, 24×33cm, Oil on canvas, Private
collection.
ⓒ Salvador Dalí, Fundació Gala-Salvador Dalí,
SACK, 2015

307 살바도르 달리Salvador Dalí
「피학성애적 도구Instrumento masoquista」
1934, 62×47cm, Oil on canvas, Private

collection.
ⓒ Salvador Dalí, Fundació Gala-Salvador Dalí,
SACK, 2015

308 살바도르 달리Salvador Dalí
「나르시스의 변형Metamorphosis of Narcissus」
1937, 52×78cm, Oil on canvas, Tate Gallery,
London.
ⓒ Salvador Dalí, Fundació Gala-Salvador Dalí,
SACK, 2015

309 살바도르 달리Salvador Dalí
「불타는 기린The Burning Giraffe」
1937, 35×27cm, Oil on panel, Kunstmuseum
Bern, Bern.
ⓒ Salvador Dalí, Fundació Gala-Salvador Dalí,
SACK, 2015

310 살바도르 달리Salvador Dalí
「히틀러의 수수께끼The Enigma of Hitler」
1939, 95×141cm, Oil on canvas, Museo
Nacional Centro de Arte Reina Sofía, Madrid.
ⓒ Salvador Dalí, Fundació Gala-Salvador Dalí,
SACK, 2015

311 살바도르 달리Salvador Dalí
「기억의 지속The Persistence of Memory」
1931, 24.1×33cm, Oil on canvas, Museum of
Modern Art, New York.
ⓒ Salvador Dalí, Fundació Gala-Salvador Dalí,
SACK, 2015

312 살바도르 달리Salvador Dalí
「원자의 레다Atomic Leda」
1949, 61×46cm, Oil on canvas, Dalí Theatre-
Museum, Figueres.
ⓒ Salvador Dalí, Fundació Gala-Salvador Dalí,
SACK, 2015

313 살바도르 달리Salvador Dalí
「파열된 라파엘로 풍의 두상Raphaelesque Head
Exploding」
1951, 43×33cm, Oil on canvas, Scottish
National Gallery, Edinburgh.
ⓒ Salvador Dalí, Fundació Gala-Salvador Dalí,
SACK, 2015

314 살바도르 달리Salvador Dalí
「십자가에 못 박힌 예수: 초입방체의
시신Crucifixion」
1954, 194.3×123.8cm, Oil on canvas,
Metropolitan Museum of Art, New York.
ⓒ Salvador Dalí, Fundació Gala-Salvador Dalí,
SACK, 2015

315 디에고 벨라스케스Diego Velázquez
「시녀들Las Meninas」
1656, 318×276cm, Oil on canvas, Museo del
Prado, Madrid.

316 살바도르 달리Salvador Dali
「여섯 개의 진짜 거울에 일시적으로 비친 여섯
개의 가짜 각막에 의해 영원하게 된 갈라의 등
뒤에서 그녀를 그리고 있는 달리의 뒷모습Dali
from the Back Painting Gala from the Back
Eternalized by Six Virtual Corneas Provisionally
Reflected by Six Real Mirrors」
1972~1973, 60×60cm, Oil on canvas, Dalí
Theatre-Museum, Figueras.
ⓒ Salvador Dalí, Fundació Gala-Salvador Dalí,
SACK, 2015

찾아보기

이광래

고려대학교 철학과를 졸업하고 같은 대학원에서 철학 박사 학위를 받았다.
강원대학교 철학과와 중국 랴오닝 대학교 철학과 그리고 러시아 하바롭스크 대학교
명예 교수로 재직 중이다. 국제 동아시아 사상사학회 회장을 지냈으며,
현재 한국일본사상사학회 회장이다. 프랑스 철학, 서양 철학사, 사상사에 대한
여러 책을 번역했고, 현재는 국민대학교 미술학부 대학원(박사 과정)에서
미술 철학을 강의하며 미술사와 예술 철학에 관해 저술과 강연 활동을 하고 있다.
지은 책으로 『미셸 푸코: 광기의 역사에서 성의 역사까지』(1989), 『해체주의란
무엇인가』(편저, 1990), 『프랑스 철학사』(1993), 『이탈리아 철학』(1996), 『우리 사상
100년』(공저, 2001), 『한국의 서양 사상 수용사』(2003), 『일본사상사 연구』(2005),
『미술을 철학한다』(2007), 『해체주의와 그 이후』(2007), 『방법을 철학한다』(2008),
『미술의 종말과 엔드게임』(공저, 2009), 『미술관에서 인문학을 만나다』(공저, 2010),
『韓國の西洋思想受容史』(御茶の水書房, 2010), 『東亞知形論』(中國遼寧大出版社,
2010), 『마음, 철학으로 치유하다』(공저, 2011), 『東西思想間の對話』(法政大出版局,
공저, 2014) 등이 있고, 옮긴 책으로 『말과 사물』(1980), 『서양철학사』(1983), 『사유와
운동』(1993), 『정상과 병리』(1996), 『소크라테스에서 포스트모더니즘까지』(2004),
『그리스 과학 사상사』(2014) 등이 있다.

미술 철학사 2
재현과 추상: 독일 표현주의에서 초현실주의까지

지은이 이광래 **발행인** 홍지웅 **발행처** 미메시스
주소 경기도 파주시 문발로 253 파주출판도시
대표전화 031-955-4400 **팩스** 031-955-4405
홈페이지 www.mimesisart.co.kr
Copyright (C) 이광래, 2016, Printed in Korea.
ISBN 979-11-5535-065-2 04600
발행일 2016년 2월 15일 초판 1쇄

이 도서의 국립중앙도서관 출판시도서목록(CIP)은
e—CIP 홈페이지(http://www.nl.go.kr)에서 이용하실 수 있습니다(CIP제어번호: CIP2015034141).

• 한국출판문화산업진흥원 2015년 우수출판콘텐츠 제작 지원 사업 선정작입니다.

이 책은 실로 꿰매어 제본하는 정통적인 사철 방식으로 만들어졌습니다.
사철 방식으로 제본된 책은 오랫동안 보관해도 손상되지 않습니다.